中国语言文学文库·学人文库　吴承学　彭玉平　主编

古代戏曲与潮剧论集

吴国钦　著

中山大学出版社
·广州·

版权所有　翻印必究

图书在版编目（CIP）数据

古代戏曲与潮剧论集/吴国钦著. —广州：中山大学出版社，2018.11
（中国语言文学文库·学人文库/吴承学，彭玉平主编）
ISBN 978-7-306-06431-8

Ⅰ.①古… Ⅱ.①吴… Ⅲ.①古代戏曲—中国—文集 ②潮剧—文集
Ⅳ.①J809.22-53 ②J825.65-53

中国版本图书馆 CIP 数据核字（2018）第 206797 号

出 版 人：	王天琪
策划编辑：	嵇春霞
责任编辑：	廖丽玲
封面设计：	曾　斌
版式设计：	曾　斌
责任校对：	杨文泉
责任技编：	何雅涛
出版发行：	中山大学出版社
电　　话：	编辑部 020-84110283，84111996，84111997，84113349
	发行部 020-84111998，84111981，84111160
地　　址：	广州市新港西路 135 号
邮　　编：	510275　　传　　真：020-84036565
网　　址：	http://www.zsup.com.cn　E-mail：zdcbs@mail.sysu.edu.cn
印 刷 者：	佛山市浩文彩色印刷有限公司
规　　格：	787mm×1092mm　1/16　28.75 印张　505 千字
版次印次：	2018 年 11 月第 1 版　2018 年 11 月第 1 次印刷
定　　价：	78.00 元

如发现本书因印装质量影响阅读，请与出版社发行部联系调换。

中国语言文学文库

主　编　吴承学　彭玉平

编　委（按姓氏笔画排序）

　　　　王　坤　王霄冰　庄初升

　　　　何诗海　陈伟武　陈斯鹏

　　　　林　岗　黄仕忠　谢有顺

总　序

吴承学　彭玉平

中山大学建校将近百年了。1924年，孙中山先生在万方多难之际，手创国立广东大学。先生逝世后，学校于1926年定名为国立中山大学。虽然中山大学并不是国内建校历史最长的大学，且僻于岭南一地，但是，她的建立与中国现代政治、文化、教育关系之密切，却罕有其匹。缘于此，也成就了独具一格的中山大学人文学科。

人文学科传承着人类的精神与文化，其重要性已超越学术本身。在中国大学的人文学科中，中国语言文学学科的设置更具普遍性。一所没有中文系的综合性大学是不完整的，也几乎是不可想象的。在文、理、医、工诸多学科中，中文学科特色显著，它集中表现了中国本土语言文化、文学艺术之精神。著名学者饶宗颐先生曾认为，语言、文学是所有学术研究的重要基础，"一切之学必以文学植基，否则难以致弘深而通要眇"。文学当然强调思维的逻辑性，但更强调感受力、想象力、创造力和语言表达能力。有了文学基础，才可能做好其他学问，并达到"致弘深而通要眇"之境界。而中文学科更是中国人治学的基础，它既是中国文化根基的重要组成部分，也是中国文明与世界文明的一个关键交集点。

中文系与中山大学同时诞生，是中山大学历史最悠久的学科之一。近百年中，中文系随中山大学走过艰辛困顿、辗转迁徙之途。始驻广州文明路，不久即迁广州石牌地区；抗日战争中历经三迁，初迁云南澄江，再迁粤北坪石，又迁粤东梅州等地；1952年全国高校院系调整，始定址于珠江之畔的康乐园。古人说："艰难困苦，玉汝于成。"对于中山大学中文系来说，亦是如此。百年来，中文系多番流播迁徙。其间，历经学科的离合、人物的散聚，中文系之发展跌宕起伏、曲折逶迤，终如珠江之水，浩浩荡荡，奔流入海。

康乐园与康乐村相邻。南朝大诗人谢灵运，世称"康乐公"，曾流寓广州，并终于此。有人认为，康乐园、康乐村或与谢灵运（康乐）有关。这也许只是一个美丽的传说。不过，康乐园的确洋溢着浓郁的人文气息与诗情画意。但对于人文学科而言，光有诗情是远远不够的，更重要的是必须具有严谨的学术研究精神与深厚的学术积淀。一个好的学科当然应该有优秀的学术传统。那么，中山大学中文系的学术传统是什么？一两句话显然难以概括。若勉强要一言以蔽之，则非中山大学校训莫属。1924年，孙中山先生在国立广东大学成立典礼上亲笔题写"博学、审问、慎思、明辨、笃行"十字校训。该校训至今不但巍然矗立在中山大学校园，而且深深镌刻于中山大学师生的心中。"博学、审问、慎思、明辨、笃行"是孙中山先生对中山大学师生的期许，也是中文系百年来孜孜以求、代代传承的学术传统。

　　一个传承百年的中文学科，必有其深厚的学术积淀，有学殖深厚、个性突出的著名教授令人仰望，有数不清的名人逸事口耳相传。百年来，中山大学中文学科名师荟萃，他们的优秀品格和学术造诣熏陶了无数学者与学子。先后在此任教的杰出学者，早年有傅斯年、鲁迅、郭沫若、郁达夫、顾颉刚、钟敬文、赵元任、罗常培、黄际遇、俞平伯、陆侃如、冯沅君、王力、岑麒祥等，晚近有容庚、商承祚、詹安泰、方孝岳、董每戡、王季思、冼玉清、黄海章、楼栖、高华年、叶启芳、潘允中、黄家教、卢叔度、邱世友、陈则光、吴宏聪、陆一帆、李新魁等。此外，还有一批仍然健在的著名学者。每当我们提到中山大学中文学科，首先想到的就是这些著名学者的精神风采及其学术成就。他们既给我们带来光荣，也是一座座令人仰止的高山。

　　学者的精神风采与生命价值，主要是通过其著述来体现的。正如司马迁在《史记·孔子世家》中谈到孔子时所说的："余读孔氏书，想见其为人。"真正的学者都有名山事业的追求。曹丕《典论·论文》说："盖文章，经国之大业，不朽之盛事。年寿有时而尽，荣乐止乎其身，二者必至之常期，未若文章之无穷。是以古之作者，寄身于翰墨，见意于篇籍，不假良史之辞，不托飞驰之势，而声名自传于后。"真正的学者所追求的是不朽之事业，而非一时之功名利禄。一个优秀学者的学术生命远远超越其自然生命，而一个优秀学科学术传统的积聚传承更具有"声名自传于后"的强大生命力。

为了传承和弘扬本学科的优秀学术传统，从 2017 年开始，中文系便组织编纂中山大学"中国语言文学文库"。本文库共分三个系列，即"中国语言文学文库·典藏文库""中国语言文学文库·学人文库"和"中国语言文学文库·荣休文库"。其中，"典藏文库"（含已故学者著作）主要重版或者重新选编整理出版有较高学术水平并已产生较大影响的著作，"学人文库"主要出版有较高学术水平的原创性著作，"荣休文库"则出版近年退休教师的自选集。在这三个系列中，"学人文库""荣休文库"的撰述，均遵现行的学术规范与出版规范；而"典藏文库"以尊重历史和作者为原则，对已故作者的著作，除了改正错误之外，尽量保持原貌。

一年四季满目苍翠的康乐园，芳草迷离，群木竞秀。其中，尤以百年樟树最为引人注目。放眼望去，巨大树干褐黑纵裂，长满绿茸茸的附生植物。树冠蔽日，浓荫满地。冬去春来，墨绿色的叶子飘落了，又代之以郁葱青翠的新叶。铁黑树干衬托着嫩绿枝叶，古老沧桑与蓬勃生机兼容一体。在我们的心目中，这似乎也是中山大学这所百年老校和中文这个百年学科的象征。

我们希望以这套文库致敬前辈。

我们希望以这套文库激励当下。

我们希望以这套文库寄望未来。

<div style="text-align:right">2018 年 10 月 18 日</div>

吴承学：中山大学中文系学术委员会主任、教授，长江学者特聘教授
彭玉平：中山大学中文系系主任、教授，长江学者特聘教授

目 录

序 ……………………………………………… 左鹏军 1
为吴国钦《关汉卿全集校注》题曲 ……………… 王季思 1

论 戏 曲

中国戏曲的民族风格与审美特征 ……………………… 3
中国戏曲的外观系列与写意本质 ……………………… 13
谈戏曲的审美原则及所谓"危机" ……………………… 19
论戏曲现代化 …………………………………………… 26
向古典戏曲学习编剧技巧 ……………………………… 35
论中国古典悲剧 ………………………………………… 46
喜剧之轻，用以消解生活之重 ………………………… 56
汉代角抵戏《东海黄公》与"粤祝" …………………… 60
瓦舍文化与中国戏剧之形成 …………………………… 72
20世纪上半叶的元杂剧研究 …………………………… 79
关汉卿的杂剧《窦娥冤》 ……………………………… 100
关汉卿评传
　　——纪念关汉卿戏曲活动730周年 ……………… 107
关汉卿的理想人格与价值取向 ………………………… 133
关汉卿杂剧中的民俗文化遗存 ………………………… 144
《关汉卿全集》校注后话 ……………………………… 159
改革派·创新家·开拓者
　　——论汤显祖 ……………………………………… 163
诗剧《牡丹亭》 ………………………………………… 174

理论的巨人 创作的"矮子"
　　——论李渔ᆢᆢᆢᆢᆢᆢᆢᆢᆢᆢᆢᆢᆢᆢᆢᆢᆢᆢᆢᆢᆢᆢ180
谈"杨家将"剧目ᆢᆢᆢᆢᆢᆢᆢᆢᆢᆢᆢᆢᆢᆢᆢᆢᆢᆢᆢᆢᆢᆢᆢ194
《长生殿》与《长恨歌》题旨之比较ᆢᆢᆢᆢᆢᆢᆢᆢᆢᆢᆢᆢᆢ201
　　附录：唐玄宗李隆基其人其事ᆢᆢᆢᆢᆢᆢᆢᆢᆢᆢᆢᆢᆢ209
《儒林外史》中的戏曲资料
　　——纪念吴敬梓诞辰三百周年ᆢᆢᆢᆢᆢᆢᆢᆢᆢᆢᆢᆢᆢ214
《中华古曲观止》前言ᆢᆢᆢᆢᆢᆢᆢᆢᆢᆢᆢᆢᆢᆢᆢᆢᆢᆢᆢᆢ220
改革开放30年的广东戏曲ᆢᆢᆢᆢᆢᆢᆢᆢᆢᆢᆢᆢᆢᆢᆢᆢᆢᆢ224
漫谈郭启宏剧作及其语言ᆢᆢᆢᆢᆢᆢᆢᆢᆢᆢᆢᆢᆢᆢᆢᆢᆢᆢ233

《中国戏曲史漫话》摘编

参军戏
　　——古代一种重要的戏剧形式ᆢᆢᆢᆢᆢᆢᆢᆢᆢᆢᆢᆢᆢ245
瓦舍的出现和戏剧的发展ᆢᆢᆢᆢᆢᆢᆢᆢᆢᆢᆢᆢᆢᆢᆢᆢᆢᆢ247
"杂剧"的来龙去脉ᆢᆢᆢᆢᆢᆢᆢᆢᆢᆢᆢᆢᆢᆢᆢᆢᆢᆢᆢᆢᆢᆢ250
书会与才人ᆢᆢᆢᆢᆢᆢᆢᆢᆢᆢᆢᆢᆢᆢᆢᆢᆢᆢᆢᆢᆢᆢᆢᆢᆢᆢ252
明代戏曲形式的演进ᆢᆢᆢᆢᆢᆢᆢᆢᆢᆢᆢᆢᆢᆢᆢᆢᆢᆢᆢᆢ254
明末艺人马伶"深入生活"ᆢᆢᆢᆢᆢᆢᆢᆢᆢᆢᆢᆢᆢᆢᆢᆢᆢ257
《梁祝》，悲剧乎，喜剧耶？ᆢᆢᆢᆢᆢᆢᆢᆢᆢᆢᆢᆢᆢᆢᆢᆢ259
蛇精怎样变成美丽善良的姑娘
　　——《白蛇传》的演化ᆢᆢᆢᆢᆢᆢᆢᆢᆢᆢᆢᆢᆢᆢᆢᆢᆢ261

《西厢记艺术谈》摘编

一部风靡了七百年的杰作ᆢᆢᆢᆢᆢᆢᆢᆢᆢᆢᆢᆢᆢᆢᆢᆢᆢᆢ267
"倾国倾城的美人"该怎样描画ᆢᆢᆢᆢᆢᆢᆢᆢᆢᆢᆢᆢᆢᆢᆢ269
看一看23岁不曾娶妻的傻角ᆢᆢᆢᆢᆢᆢᆢᆢᆢᆢᆢᆢᆢᆢᆢᆢ271
喜剧，你的名字叫作"笑"ᆢᆢᆢᆢᆢᆢᆢᆢᆢᆢᆢᆢᆢᆢᆢᆢᆢ274

见情见性，如其口出
　　——《西厢记》语言艺术之一 …………………………… 277
绮词丽语，俯拾即是
　　——《西厢记》语言艺术之二 …………………………… 281
口语俗谚，功效奇妙
　　——《西厢记》语言艺术之三 …………………………… 285
着一"闹"字，境界全出
　　——析《闹简》 …………………………………………… 290

论　潮　剧

《潮剧史》引言 …………………………………………………… 297
宋元南戏怎样流播到潮州 ………………………………………… 301
潮剧迄今已有580年历史 ………………………………………… 309
潮剧既非来自关戏童，也不是来自弋阳腔或正字戏 …………… 318
明本潮州戏文的闪亮登场 ………………………………………… 329
明本潮州戏文《刘希必金钗记》 ………………………………… 339
　　附录：《刘希必金钗记》第一出至第十出校注稿 ………… 348
明本潮州戏文《苏六娘》 ………………………………………… 374
民俗活动成为潮剧勃兴的推手，也决定了潮剧的美学品格 …… 384
潮剧编剧五大家 …………………………………………………… 393
《潮剧史》后记（节录） ………………………………………… 404
潮剧与潮丑 ………………………………………………………… 406
从《柴房会》谈戏曲的价值重建 ………………………………… 410
姚璇秋的表演艺术 ………………………………………………… 413
潮剧剧目研究的丰碑
　　——评《潮剧剧目汇考》 ………………………………… 416
喜看春草过五关 …………………………………………………… 420

后　记 ……………………………………………………………… 423

序

从 20 世纪 50 年代后期开始至今，吴国钦先生先在中山大学中文系读本科，毕业后继续在王季思老先生门下读研究生，研究生毕业后留在中山大学中文系任教，从助教、讲师、副教授到教授，直到 2004 年 1 月荣休，算起来，吴国钦先生已经在中山大学学习、工作了 60 多年。也就是说，自从离开家乡汕头来到广州读大学以后，吴国钦先生的大部分时光都是在中山大学度过的。

吴国钦先生长期在王季思先生指导下学习和工作，秉承王老的教诲，在承传王先生治学方法、学术理念、研究领域、学术风格的基础上，又结合自己的知识结构、兴趣才情、工作需要、所处时代的文化学术环境及其他条件，一直有意识地探寻着自己的学术道路，努力形成自己的研究习惯和治学风格。通过研究吴国钦先生长达 60 多年的读书学习、教育教学、研究工作，特别是通过其主要著述、教育教学活动，我们可以窥探其治学风格与学术思想的主要方面。

一、运用古典文献学和文学文献学、戏曲文献学方法，以文献整理、校勘注释、资料考辨、史实探究为根底的治学路径

这是许多中国古代戏曲、文学研究者都需要遵循和运用的基本学术方法，也可以说是一种必备的学术基础和能力。吴国钦先生虽然不以古典文献学为主要研究领域，但在数十年的学术研究工作中将这一方法运用得相当充分，反映了其正确的治学方式和发展路径。《关汉卿全集》（广东高等教育出版社 1988 年版）一书的校注整理就是这一特点的有力证明。此书卷首有王季思、吴国钦合撰的《中国大百科全书·中国文学》"关汉卿"条目，可以算作对关汉卿这位杰出戏曲家的总体评价，对全书来说，可以起到开宗明义的作用。全书共收录关汉卿杂剧 18 种，散曲小令 11 首、套数 132 套，后附上"有关关汉卿生平及评论资料汇编"，可以说是关汉卿全部现存作品的一次全面结集和整理呈现。正文中，除关汉卿的作

品外，主要包括"校记""注解"两个部分。全书48万字。关于此书的校注情况和主要原则，吴国钦先生在《〈关汉卿全集〉校注后话》一文中说："剧目真伪的鉴别问题"，"没有采取'去伪存真'的做法，而是'兼容并包'"；"关于校勘所用的本子，我采用明代臧晋叔的《元曲选》本作底本，用其他本子参校；《元曲选》无选录的关剧，则用'脉望馆本'为底本。而对于元代的刻本《元刊杂剧三十种》，则主要用来参校"。① 从中可见，吴国钦先生希望为读者呈现一部尽可能全面翔实、便于使用的关汉卿著作集的设想，先生关于戏曲文献整理标准、方法、目标等问题的思考和实践，从中也可以清晰地看到。王季思先生在《为〈关汉卿全集〉题曲》中写道："吴生奋起游文苑，要把关老雄篇代代传。展卷披图光照眼。几番、细看，浑不觉帘外啼莺报春暖。"② 王季思先生对弟子取得新的学术成绩的兴奋满意、热情鼓励之情溢于言表，而且，虽然年事已高，他仍然欣喜地为该书挥毫题签。整整30年后再回眸观看这些，可以发现，这也是这对师生深厚情谊的美好纪念。精心指导和亲自率领学生、晚辈一同开展学术研究，进行著作编写，通过学术研究和教学实践锻炼、培养后学，有力促进学生们的成长进步，这也是王季思先生一直以来的教育风格和学术态度。后来，这部《关汉卿全集》又以《关汉卿戏曲集》之书名，分为上下两册，于1998年11月由中国台湾里仁书局出版。这也反映了这部关汉卿著作集产生的重大影响。

1958年，正巧是所谓"大跃进"开始的那一年，关汉卿被评为"世界文化名人"，学界举行了一系列纪念活动，出版了《大戏剧家关汉卿杰作集》《关汉卿研究论文集》《关汉卿杂剧选》（英文版）等著作，在短时期内迅速形成了一个集中研究关汉卿的小热潮。此后30多年的时间里，关汉卿一直是众多元杂剧作家中最幸运、最被关注甚至被追捧的一位，也逐渐成为地位最高、影响最大的一位，尽管流传下来的直接文献史料少得可怜，学界对于他生平事迹的真正了解、确切把握并不充分，甚至很少。可以说，在目前所知道的所有元杂剧作家中，关汉卿是运气最好的一位。这一时期出版了吴晓铃编校的《关汉卿戏曲集》等著作，还举行过一些

① 吴国钦：《〈关汉卿全集〉校注后话》，原载《广州日报》1991年10月23日，后收入《论中国古典戏曲及其他》（岳麓书社2007年版，第180~181页）。

② 吴国钦校注：《关汉卿全集》卷首，广东高等教育出版社1988年版。

学术文化活动。直到持续长达十年之久的"文化大革命"后期，还出版了北京大学中文系集体编校的《关汉卿戏剧集》。但是，由于关于关汉卿生平事迹、相关文献史实的研究难以真正取得实质性进展，一些外在的关注、表面的热闹并不能改变可靠文献极其有限、深入研究无法进行的学术尴尬和文化困境。也就是说，尽管自20世纪50年代中后期开始对关汉卿的关注度有所提高，但是相关文献、研究成果的进展仍然十分有限。特别是在史无前例的"文化大革命"中，对于关汉卿的研究与整个中国戏曲史研究、文学史研究乃至中国人文学术的所有领域一样，得到的只是学术停滞和倒退，只有沉痛的学术文化教训。这种局面一直延续到20世纪80年代中后期才有所改变，并逐渐走上了回归学术、尊重学术、发展学术的正确道路。因此，可以说吴国钦先生编校的《关汉卿全集》是以"科学的春天""改革开放"为主要标志的新时期开始以后，最先出版的一部关汉卿文集，为中国戏曲研究界及相关领域的研究者提供了一个比较可靠的关汉卿作品集的新版本。该书与王学奇、吴振清、王静竹共同校注的《关汉卿全集校注》（河北教育出版社1988年版）不约而同地出版，仿佛预示着关汉卿研究和中国戏曲史研究新时期、新热潮的到来。

此外，吴国钦先生还参加了多项中国戏曲剧本的选录、注释、鉴赏等工作。其中，作为高等学校文科教材的《中国戏曲选》（人民文学出版社1985年版），是在王季思先生主持下，由王老的几位学生共同参与完成的。此前还有王季思先生主持、几位学生参加编写的《元杂剧选注》（北京出版社1980年版）。吴国钦先生参与的这些戏曲选本的评述、注释工作，不仅是进行中国古代经典戏曲作品教学、普及的需要，而且反映了中国古典戏曲研究过程中必然经历的一个阶段，也是对选注者文献水平、基本功夫、研究能力的一种实践检验和锻炼提高。后来，吴国钦先生又编选了《中华古曲观止》（学林出版社1995年版）一书。这也是他早年学术经历特别是古典戏曲选注能力的又一次运用，同样反映了先生对于治学方法、文献根底、实践能力的重视程度和运用水平。

有一些文章也反映了吴国钦先生一向对戏曲文献很关注。比较突出的例子是《潮剧剧目研究的里程碑——〈评潮剧剧目汇考〉》一文。该文对林淳钧、陈历明编著的《潮剧剧目汇考》（广东人民出版社1999年版）一书的文献价值进行了高度评价。对于潮剧研究者来说，运用文献学方法，从剧目产生、本事、流传、搬演等方面进行基本史实的考证辨析，是

最重要的学术基础，也是做好后续研究的前提。没有相关文献史实、剧目情况的研究和呈现，真正深入细致、可靠可信的研究是无法进行的，这是非常明显的道理。因此，吴国钦先生对该书的评价，就不仅仅是出于个人对于潮剧的热爱和关注，而是基于对戏曲学研究方法和基本路径的认识，表现了他对于作为一个学术领域的潮剧研究及其基本建设、发展可能的期待。

1980年春，为尽快改变高等学校中国戏曲教学研究人员断层缺乏、青黄不接的状况，教育部委托中山大学举办中国戏剧史师资进修班。王季思先生深感经过20多年的运动、动乱、停滞、倒退，高等学校中国戏剧史师资极度紧缺，远远不能适应恢复高考以后教育教学、科学研究的需要，他内心非常忧虑，非常着急，于是毅然接受了这项进修培训任务。他不仅带领培训班加速培养了一批高等学校元明清文学尤其是中国戏曲史教学和研究领域的中青年教师，同时任主编主持编写了《中国十大古典悲剧集》和《中国十大古典喜剧集》。吴国钦先生与王季思老先生的其他学生一道参加了这个培训班的教学、研讨及其他学术文化活动。这个培训班的举办眼光独到、恰逢其时，如同中国戏剧史和元明清文学教学研究的及时雨，不仅非常成功，而且意义非凡。这个培训班培养了一批后来成为中国戏剧史教学和研究骨干的教师，而且编著出版了两部影响巨大的喜剧、悲剧集。此次培训班的举办及取得的成果应该在中国戏剧研究学术史、高等学校中国语言文学师资建设与人才培养史上占有重要的一席之地。后来，郭汉城主编的《中国十大古典悲喜剧集》显然也是在《中国十大古典悲剧集》和《中国十大古典喜剧集》的影响与启发下进行的。

二、普及性写作与探索性著述相结合，深入浅出地把握和呈现中国戏曲总体进程的学术目标

较之于诗词、古文、骈文、史传、笔记等文学形式，中国小说、戏曲研究的起步要晚许多。近现代意义上的小说、戏曲之学，多是在日本及欧美近现代知识谱系、学科分类、学术观念、学术方法、思想文化启发之下而发生并逐渐发展起来的。仅就中国戏曲研究而论，王国维的《宋元戏曲史》由上海商务印书馆于1915年出版，吴梅的《中国戏曲概论》由上海大东书局于1926年出版，这是最早或较早出版的由中国人所著的专门的戏曲史著作。之后影响较大的戏曲史就应当是徐慕云著的《中国戏剧

史》（世界书局1938年版）了。该书出版于抗日战争时期，也可以算是那个国家危亡、民族危难的特殊时代里中国戏曲研究学术史上留下的特殊记忆。周贻白著的《中国戏剧小史》（永祥印书馆1945年版）也是一部较早出版且影响较大的中国戏剧简史。此书也是周贻白后来一系列中国戏剧史著作的重要基础。之后就可能是董每戡著的《中国戏剧简史》（商务印书馆1949年版）了。该书虽然篇幅不大，但出版的时间颇有象征意味。1949年10月1日，中华人民共和国成立，中国从此开始了一个全新的历史时期。

中华人民共和国成立以后，像许多其他人文科学领域一样，中国戏曲史研究并没有很快表现出新的气象和变革趋势。但是，新建立不久的人民民主专政政权已经开始对包括中国戏曲研究在内的所有学术领域进行改造和重建，逐渐开始进入破旧立新、改天换地、天翻地覆的历史变革时期。周贻白的《中国戏曲史》写作于抗日战争及其后的国内战争期间，颇历艰难困苦，前后历时10年方得以完成，终于由仍在上海的中华书局于1953年3月分为三卷出版，同年11月重印。此书由周贻白积多年戏剧理论研究、戏剧史研究与戏剧创作积累和经验而成，篇幅颇长，能够较全面准确地反映作者对中国戏剧发展历程的总体认识，也可以代表当时及其后相当长一段时间内中国戏曲史研究的进展和水平。仅仅几年后，由于意识形态及各方面形势发生日渐深刻的变化和人文学术观念、学术风气发生许多令人意外的剧烈变化，周贻白只得根据当时的政治形势和意识形态要求，相当努力地运用当时非常流行且占有主导地位甚至统治地位的思想观念，对旧作进行了较大的修改，在上文所说三卷本《中国戏曲史》的基础上进行重要调整。北京人民文学出版社于1960年1月出版的《中国戏剧史长编》就是这种适应性改变或改造的一个突出例子，也是当时政治形势、学术要求、研究风气发生显著变化的一个重要信号和突出的反映。从著作目的、篇幅、深度、目标等方面来看，不论是《中国戏曲史》还是《中国戏剧史长编》，都属于研究专著性质，而不是普及性、通俗性的中国戏曲史读物，因为其专业性、学术性强，不大适合普通读者阅读和接受。周贻白的《中国戏剧史讲座》在1957年夏天中国戏剧家协会举办的学术讲座讲稿的基础上，于1957年12月写成，由中国戏剧出版社于1958年5月出版。此书可算作一部比较通俗简要的中国戏曲史，反映了周贻白在多年学术积累的基础上，对于中国戏曲发展历程、基本特点、民族特

色、思想艺术价值等重要问题的基本看法，代表了20世纪50年代中国戏曲简史的时代特点和学术水平。

从20世纪50年代中后期开始，由于中国政治局势的急剧变化，整个意识形态迅速向"左"转，给包括中国戏曲史研究在内的所有人文科学领域带来了日益严重的负面影响，以至于后来以"文化大革命"为顶峰的政治浩劫，给包括中国戏曲史研究在内的全国各个领域都造成了灾难性的影响。在这一极为特殊的历史时期内，根本谈不上任何具有学术价值的中国戏曲史研究成果了。这种每况愈下的局面，直到党的十一届三中全会召开，以"改革开放"为主导思想的国家治理理念、发展方向的根本性调整强势开始之后，才真正迎来了"科学的春天"，许多困难、许多问题才逐渐得到解决。已经停滞、倒退了近20年的整个中国人文社会科学犹如枯木逢春，重新回到被尊重、被重视的比较正常的局面，重新迎来了建设发展的新局面。在这样的思想文化背景下，中国戏曲史也重新被关注，也获得了再续前篇、重新兴起、继续发展的可能性。

改革开放以来，最早出版的一本中国戏曲史著作当为周贻白的《中国戏曲发展史纲要》。此书由上海古籍出版社于1979年10月出版，1984年12月即获重印。可见，在多年的沉寂、萧条和荒芜之后，当时学术界和读书界对于中国戏曲史著作的热切期盼。这本《中国戏曲发展史纲要》也是周贻白一生出版的最后一部戏曲史专著，不仅比较准确全面地反映了周贻白研究积累几十年的对于中国戏曲发展历程、基本问题的认识，也是周贻白个人具有总结意义的一部戏曲史专著，而且代表着当时及其后多年的中国戏曲史研究水平，引领着许多后学继续沿着正确的学术道路开展中国戏曲史及相关问题的研究探索。虽然周贻白已于1977年12月去世，《中国戏曲发展史纲要》出版的时候，对作者来说已是遗著，不能不令人扼腕叹息、感慨万端，但从另一个角度说，这也应当算是周贻白的幸运，当然更是中国戏曲研究的幸运。可以说，这本著作的出版，标志着中国戏曲研究新时期的开始。

此后，张庚、郭汉城主编的三卷本《中国戏曲通史》由中国戏剧出版社于1980—1981年间陆续出版。《中国戏曲通史》是一部由在新文化背景下成长起来的左翼戏剧家、理论家出身的张庚、郭汉城主编，众多研究者集体编写的中国戏曲史著作。该书上册于1980年4月出版，中册于1981年6月出版，下册于1981年12月出版。这种由一二人主编，集体分

工分头编写，然后又由主编者审定统稿的著述方式，也是近数十年间兴起并延续下来的一种具有时代特色的著述方式，大概也可以算是人文学术研究和著述方式的一种显著变化吧。十多年后，这部《中国戏曲通史》又经过部分修订，合成精装本一册，由中国戏剧出版社于1992年4月出版了第2版。这部《中国戏曲通史》是一部反映中华人民共和国成立以来直至20世纪80年代中国戏曲史及戏曲理论研究基本观念、主要方法、基本格局和学术能力、著作水平的一部中国戏曲通史。当然，这种在当时表现得相当主流、相当强势的著述方式，有其人多势众、人多好干活的优势，但也不是没有其局限性，甚至有其相当明显的局限性，其间留下的学术史经验以及教训确有必要深入探讨、认真总结。

正是在这样充满朝气、充满向往的思想文化背景下和学术风气中，吴国钦先生的《中国戏曲史漫话》出版了。此书由上海文艺出版社于1980年6月出版，印数18000册，1983年2月又重印了3000册，两次共印刷21000册。在两年半左右的时间里，该书就有这样大的发行量，既说明在那个冰封乍解、枯木逢春的时代里，人们对于读书的渴望、对于知识的向往，也说明这本书对关心和热爱中国戏曲的广大读者具有很大的吸引力和影响力。该书凡21.6万字，在今天看来并不是一本篇幅很大的书，但却是一本长期积累、精心撰写、应时而出的普及性学术著作。全书从"先秦的优伶"开始，到"中国戏曲史的分期"结束，共100个专题，在广阔的中国文化背景下，展现了中国戏曲史的简要历程和精彩场面。正如该书的"内容提要"中所说："作者以漫话的方式，对中国民族戏曲艺术的孕育、形成和发展，对各个历史时期的戏曲剧种，对戏曲史上的主要作家、主要作品，对中国戏曲的剧本创作、表演艺术、舞台美术等方面的特点，对历代研究戏曲的主要学者及著述做了介绍，描述了中国戏曲从先秦、两汉孕育、产生起，直到近代的演变发展的历史轮廓。对戏曲史研究中的一些问题，作者提出了自己的见解。"又说："全书包括100个选题，文章短小生动，讲述深入浅出。"① 这平实准确地反映了该书的写作用意和著作风格。长期以来，吴国钦先生对自己著作的语言文字运用、著作风格有着深入的考虑并在研究和写作实践中努力践行。不仅《中国戏曲史漫话》如此，在《〈西厢记〉艺术谈》（广东人民出版社1983年版）等

① 吴国钦：《中国戏曲史漫话》卷首，上海文艺出版社1980年版。

专著和许多论文中,也能看到这种语言文字风格的经营和执着的学术追求。这种语言文字风格一直延续到后来,比如在《潮剧史》卷首梁卫群所作序文《潮剧史的开山之作》中,就评价吴国钦先生的文字说:"行文相对活泼,在记史的同时,还倾向可读,更注重读者层面的开阔。"[1] 这也可以说是对先生数十年著述语言风格的体会和概括。

从中国戏曲研究学术史的角度来看,应当认为,出版于20世纪80年代初的《中国戏曲史漫话》,是新时期以来第一本知识性与探索性结合、普及性与学术性兼顾、可读性与启发性兼得的中国戏曲史著作,上承周贻白的《中国戏剧史讲座》等著作而来,下启其后多种同类通俗性中国戏曲史著作的先河。从吴国钦先生数十年的学术研究和著述来看,这也是到目前为止唯一一部具有通览性特点的中国戏曲史著作,反映了先生对于中国戏曲基本形态、民族特色、古今变迁的基本看法,因而这本《中国戏曲史漫话》具有值得特别关注的学术史意义。

三、以宏阔的戏曲史、文学史背景为参照,以经典作家、典范作品为核心进行综合思想与艺术分析的学术功力

如同走一条路、过一条河,总会有一些地点是必须经过、无法绕过一样,研究中国戏曲时也总有那么一些作家作品、创作现象、重要问题是无法绕过、必须面对的。这样的问题也通常是中国戏曲史上最基本、最有代表性和经典性的问题。吴国钦先生数十年的戏曲研究之路,一直注意处理好点和面、面和线、线和体之间的关系,特别是注意抓住经典作家作品进行深入的个案研究,以此带动相关问题的考察。在这方面,《〈西厢记〉艺术谈》可以作为代表。王季思先生在为该书所作的"小引"中说:"这部书是国钦采取东坡'八面受敌'的读书方法,从故事源流、人物形象、戏剧冲突、全剧结构、场面处理、艺术风格、语言艺术等各个方面,对《西厢记》进行反复研究,剖析其艺术成就;又采取比较文学的方法,把它放在我国文学史的长河中,跟并时的关、白、马、郑诸大家的杂剧,以及从元稹之《莺莺传》到曹雪芹之《红楼梦》等爱情名著加以比较、分析,得出自己的结论。因此常能在前人已经达到的境界上有所进展,或在

[1] 梁卫群:《潮剧史的开山之作》,见吴国钦、林淳钧《潮剧史》上编卷首序三,花城出版社2015年版,第13页。

前人引而未发的问题上有所发挥，这是很不容易的。"① 在对该书予以高度评价、热情鼓励的基础上，王季思先生还借此表达了对于"文学论著"的一些"设想"："一是思想内容的探讨和艺术形式的分析相结合"；"二是理论的高度概括和对作品的细致分析相结合"；"三是逻辑思维的明确和语言表述的生动相结合"；"除上面三点外，就戏曲作品说，还必须把剧本创作成就和舞台表演艺术结合起来看"。② 他接着就结合《〈西厢记〉艺术谈》一书对这些见解进行了简要的阐述。可见，这是王季思先生对此书的高度评价，也是他对更高学术理想的热切期待。众所周知，王季思先生是《西厢记》研究的权威，吴国钦先生作为王老的弟子，敢于对《西厢记》进行进一步的研究探索，的确是很需要一些学术勇气和学术能力的。事实也是如此，吴国钦先生对《西厢记》进行了相当全面深入的专题研究，提出了自己对这部古典戏曲名著相当系统的看法，可以说代表了当时《西厢记》研究的进展和水平。在这部著作中，除了王季思先生提到的那些方面之外，还有一些方面是值得注意的，比如对于《西厢记》抒情喜剧色彩及其在中国古典戏曲传统中的典范性的论述，对于中国戏曲大团圆结局与民族心理和审美习惯之关系的思考，对于《西厢记》评点艺术及其与中国古典戏曲理论形态之关系的探讨，对于明清两代"西厢学"的考察及其间表现出来的清晰的学术史眼光和研究史意识，对于元、明、清三代屡屡出现的《西厢记》续书现象及其价值意义的讨论，等等，在多年之后的今天看来，更能够清晰地认识到这些论题的引导性、前瞻性和启发性。可以说，吴国钦先生用力甚深的《西厢记》研究，是王季思老先生相关研究的传承、丰富和发展，也是中国戏曲研究学术方法、发展动向的反映，具有值得关注的学术史意义。

吴国钦先生的另一个学术重点是关汉卿研究，这同样是研究中国戏曲不可能不关注、不可能不认识的一个重要的学术存在。对于关汉卿的研究，除上文已述及的运用文献学尤其是戏曲文献学方法进行关汉卿剧作及其他作品的编校整理外，吴国钦先生还非常重视将戏曲看作完整的、活态

① 王季思：《〈西厢记〉艺术谈·小引》，见吴国钦《〈西厢记〉艺术谈》，广东人民出版社1983年版，第1页。

② 王季思：《〈西厢记〉艺术谈·小引》，见吴国钦《〈西厢记〉艺术谈》，广东人民出版社1983年版，第1～4页。

的、综合性的舞台艺术形式,而不仅仅将其视为一种戏曲文学形式或单纯的文本形态。这种学术观念和学术眼光对于理解和认识元杂剧乃至整个中国传统戏曲是非常重要而且是深具启发性的。正如先生在《〈关汉卿全集〉校注后话》中所说:"杂剧原是一种舞台表演艺术。在注解关剧时,需要将它'舞台化''立体化'。因为戏剧的主要价值在于演出,戏剧本体论的中心课题就在于搬演,没有哪一种戏剧史上的名著不是为演出而撰写的。我在注解关剧时,力求把握这一点,从特定的戏剧情境出发给予说明与提示,避免就词语注词语,避免将生动的'场上之曲'变成平面僵死的'案头之曲'来注解。"① 这种认识和思路,可以说远超吴梅对于中国传统戏曲的基本看法,尤其是对于戏曲舞台性、表演性、音律性的强调,尽承王季思先生对于场上之曲、舞台搬演及戏曲综合性、完整性的认识。这种学术眼光和研究角度,对于后来的戏曲研究者也当具有深刻的启发性和借鉴价值。

对于中国传统戏曲舞台化、立体化、综合化的关注和强调,寻求尽可能贴近中国戏曲及其研究的民族化道路与可能性,这种学术意图在吴国钦先生的一些论文中也可以清楚地看到。比如《向古典戏曲学习编剧技巧》《马致远杂剧试论》《改革派·创新家·开拓者——论汤显祖》《诗剧〈牡丹亭〉》《理论的巨人 创作的"矮子"——论李渔》《谈"杨家将"剧目》《〈长生殿〉与〈长恨歌〉题旨之比较》等,就是这种戏曲研究眼光和学术追求的集中体现。这种学术观念和研究眼光,也是深受王季思先生学术思想和治学路径影响的结果,可以说是吴国钦先生自觉传承乃师王季思老先生学术风格的一个体现。

吴国钦先生的研究多以具体作家作品的具体分析、重要戏曲现象或流派的深入考察见长,但这并不是说先生不擅长理论性、宏观性、总体性的研究。一些论文颇能体现先生对于中国戏曲若干理论问题、宏观问题及学术史经验的关注和思考。如论文《中国戏曲的民族风格与审美特征》《中国戏曲的外观系列与写意本质》《论戏曲现代化》《论中国古典悲剧》《幽默与喜剧》《瓦舍文化与中国戏剧的形成》《20世纪上半叶的元杂剧研究》等,都可以说是这方面的代表作。在吴国钦先生数十年的研究工

① 吴国钦:《〈关汉卿全集〉校注后话》,载《广州日报》1991年10月23日,后收入《论中国戏曲及其他》,岳麓书社2007年版,第182~183页。

作中，这样的文章虽然数量不是很多，但每一篇都关注中国传统戏曲的重大问题或核心问题。这些文章的写作和发表，不仅反映了先生对于中国戏曲的宏观性、总体性思考，也应和了不同时期中国戏曲研究的重要问题或热点问题，从一个具体的角度反映了中国戏曲研究的动向和趋势，尤其是20世纪80年代以来中国戏曲研究的总体趋势。从这一角度来看，这些文章也具有值得注意的学术史意义。

四、广阔视野与区域视野相映衬、通行戏曲与地方戏曲相结合的研究重点，传统戏曲与当代戏剧相联系、相融通的关注角度

从个人经历、主要工作和个性气质上看，应当说吴国钦先生是典型的学院派戏曲研究者。但是，先生对于中国戏曲和自己研究内容的理解和规划，并未局限于大学课堂或一般的专业研究范围之内。这种学术意识和文化态度最突出地表现在对潮剧及相关戏曲文化现象的长期关注、深入研究上。先生为汕头人，对于家乡的戏曲形式——潮剧念念不忘、一往情深，不仅体现出过人的学术眼光、专业精神，而且寄予了浓重的桑梓之心、乡邦情怀。吴国钦先生教书治学的数十年间，文章从不苟作，在潮剧研究中尤其如此。先生对于潮剧及潮汕民俗文化的关注持续了许多年，做了大量的精心而细致的准备，在多年研究积累的基础上，陆续写成并发表了《明本潮州戏文〈刘希必金钗记〉》《潮泉腔、潮剧与〈刘希必金钗记〉》《潮剧与潮丑》等论文，他通过重要文献史实、戏曲行当、唱腔源起、地方特色等问题的专题研究，表达了对潮剧这一家乡古老戏曲形式的基本认识。而对于潮剧当代形态、传承与发展、变革与生新等现实戏曲文化问题的关注，则构成了吴国钦先生潮剧研究的另一个重要方面。如论文《传统与当代的契合——谈李志浦整理改编传统剧目的经验》《读郭启宏话剧〈天之骄子〉》《赞潮剧〈苏六娘〉》《谈姚璇秋的表演艺术》《关肃霜的表演艺术》等，就是这方面的代表作。对于当代戏曲的关注和评论，不仅使先生的潮剧研究视野变得更加开阔，更具有现代感和现实感，而且将学院派的研究习惯、学术风格与当代戏曲理论批评、地方戏曲文化建设这样的紧迫问题关联起来，从而使看似距现实相当遥远的传统戏曲研究获得了现实生命和当代价值。

吴国钦先生关于潮剧研究的最新成果，是经过数十年学术积累而终于完成的具有开拓性和总结性意义的《潮剧史》。此书分为上下两编，是先

生与同样长期研究潮剧并一直生活在潮汕地区的林淳钧先生合作完成的。上编由吴国钦先生主撰，下编由林淳钧先生主撰，上编 34 万字，下编 42 万字，全书共 76 万字，由花城出版社于 2015 年 12 月出版。该书上编的主要内容为：潮剧的产生、明代的潮剧、明本潮州戏文七种、清代的潮剧、民国时期的潮剧。下编的主要内容为：改人改戏改制潮剧进入新时代，天时与人和十年的发展探索，严冬下的生存："文革"时期的潮剧，市场经济下的潮剧：寻找新的发展空间，潮剧在东南亚及香港、闽南。全书的最后，还别出心裁地设计了一个余章"本书要点回放——内容'压缩版'"，宛如明清文人传奇最末时常出现的"余一出"或"补一出"一般。关于潮剧的基本认识与核心看法，《潮剧史》卷首的"引言"中说："潮剧是中国二三百个地方戏曲中最具特色的剧种之一，它源远流长，历史悠久，艺术博大精深。潮剧迄今已有 580 年的历史，它的历史比影响巨大的京剧、越剧、黄梅戏、粤剧要长得多。……明清之际著名诗人、著作家、番禺人屈大均和清代著名戏曲家、四川人李调元都曾在自己的著作中指出潮剧'其歌轻婉'，真可说是一语中的！现在，'轻婉'已成为潮剧艺术经典评价。"① 在全书之末的余章"本书要点回放——内容'压缩版'"中，又概括指出："潮剧是南戏的嫡传。南戏是宋元时期的一种成熟的戏剧形式，是王国维所说的'真戏剧'。它构建了戏曲的表演体制与演绎体系，开启了戏曲的优良传统。南戏经福建泉州而传到潮州，与潮州本土艺术（潮州音乐、潮州歌册、民间舞蹈等）结合而生成潮剧。"② 又说："潮剧已有 580 年的历史，根据主要是《刘希必金钗记》。该剧编写于明宣德六年（1431 年），编写者廖仲以《新编全像南北插科忠孝正字刘希必金钗记》刻本为底本，为适应潮州演出，花大力气将本子'潮州化'，成为南戏第一个潮剧改编演出本。写本运用了大量潮州方言俗语，且有不少潮州风情名物的描写，第 63 出还有【十二拍】长达 64 句押潮州韵、类似潮州歌册体的曲辞，说明该剧是南戏向潮州本土化转型的重要实证。"③ 又说："潮剧既非来自关戏童，也不是来自弋阳腔与正字戏。"④

① 吴国钦、林淳钧：《潮剧史》上编，花城出版社 2015 年版，第 1 页。
② 林淳钧、吴国钦：《潮剧史》下编，花城出版社 2015 年版，第 408 页。
③ 林淳钧、吴国钦：《潮剧史》下编，花城出版社 2015 年版，第 408 页。
④ 林淳钧、吴国钦：《潮剧史》下编，花城出版社 2015 年版，第 408 页。

"南戏在福建兴起后,一路入江西形成弋阳腔,一路由泉州下潮州,形成潮泉腔。嘉靖刻本《荔镜记》标示'潮泉二部',顺治刻本《荔枝记》标示'时兴泉潮雅调',说明'潮泉腔'的存在。赵景深先生也说:'南戏的发展,除了四大声腔外,应该加泉潮腔。'"① 又强调指出:"明本潮州戏文的出现,意义重大。为明代潮州地区的社会生活、民情风俗、语言运用等提供宝贵资料。在戏曲史上,如此集中的地域性戏文的出现十分罕见,《金钗记》是迄今发现的最早的南戏写本,《蔡伯喈》是迄今发现的最早单独为一个角色准备的舞台演出脚本。七个戏文中有四个属于潮州乡土题材,开启了潮剧贴近乡土、贴近民众的艺术传统。"② 还说:"明代后期潮剧演出已经相当普遍。'以乡音搬演戏文','一夜而奔者不下数女',富家大族'蓄养戏子'。各地相继建戏台,连远离大陆的南澳岛都有戏台,书坊刊刻戏文流行,这些都说明明代后期潮剧的勃兴。"③ "嘉靖本《荔镜记》是潮剧史上一部经典作品,结构完整,形象鲜明,语言生动,出现'潮腔',潮州语词运用自然熨贴。黄五娘旗帜鲜明地亮出'姻缘由己'的主张,戏文反对'父母之命,媒妁之言'封建婚姻的题旨十分鲜明。"④《潮剧史》的主要观点、核心观念由此可以概见。当然,将文献史实与戏曲剧本相结合、将时间性与空间性相结合、将个性鲜明的地方性戏曲与丰富多彩的中国传统戏曲相结合的论述分析方法,则需要通读原书才可能更准确充分地体会得到。

关于《潮剧史》的写作动机、学术用意、主要经过、情感寄托和作者心绪及其间的种种,该书卷末"后记"中颇有几分俏皮地记述道:"两个年过古稀的老人,不好好颐养天年、含饴弄孙,却终日各自伏案,或奋笔疾书,或钻营故纸,或冥思苦想,矻矻兀兀,反复折腾,终于写出这部76万字的《潮剧史》。所谓敝帚自珍,文章是自己的好,审校完最后一稿,心里有说不出的高兴。"⑤ 又颇为严肃、不无感慨地说:"在这个'唯物'的时代、'实用'的世道,好像一切美好的理想与情怀已被'虚化',其实也不尽然。每个人在这个世界上都有自己的位置与使命,对于年逾古

① 林淳钧、吴国钦:《潮剧史》下编,花城出版社2015年版,第409页。
② 林淳钧、吴国钦:《潮剧史》下编,花城出版社2015年版,第409页。
③ 林淳钧、吴国钦:《潮剧史》下编,花城出版社2015年版,第409页。
④ 林淳钧、吴国钦:《潮剧史》下编,花城出版社2015年版,第410页。
⑤ 林淳钧、吴国钦:《潮剧史》下编,花城出版社2015年版,第441页。

稀的我们来说，心里一直在盘算着，不知什么时候老天爷就会来召唤，毕竟离这个日子已经越来越近了，因此，必须为后代留下点什么，必须为我们终生从事的事业留下点什么，抱着这样纯真的态度，心无旁驰横骛，开始写这部《潮剧史》。我们把人生最后的精力潜能，献给殚心守望的戏曲，献给梦萦魂牵的潮剧，现在终于如愿以偿，于是心中释然。"① 关于治学态度和学术目标，又指出："我们坚守治学唯勤，持论唯谨。在这个以解构经典、颠覆传统、蔑视规范、推倒偶像为时尚的时代，我们不敢戏说历史，也没有能力与水平这样做，只好老老实实，从各种故纸资料堆中，爬罗剔抉，力求把潮剧发展的真实面貌客观地呈现。"② 关于学术构思和写作追求，又说："本书写作伊始，我们便确定全书的结构与主旨：以年代为经，史事为纬，史论结合，论从史出；把潮剧置于中国戏曲的大背景下来考察，存史，存戏，存人，传递正确的历史信息。"③ 不仅表现了明确而清晰的戏曲史观，而且在治学方法、学术观念和研究态度上都对自己提出了明确而严格的要求，对后学也具有深刻的教育启发价值。关于这部戏曲史的写作经过，作者只简洁而有力地写下了这样几句话："本书于 2011 年动笔，至 2014 年年底杀青，前后共用三年多的时间，两个白发老人分头执笔，吴写上编，林写下编，通力合作，然后互换位置审正匡谬，终于把这本潮史扛出来！"④ 这部《潮剧史》是吴国钦先生与合作者林淳钧先生在广阔的中国戏曲史视野下，以扎实的文献史实为依据，以真切的潮州文化传统为背景，对于潮剧这一地方戏曲进行系统研究的成果，也是将传统戏曲形式与当代戏曲形态统观融通、纯粹的学术探究与广泛的文化关怀相结合相激发而形成的具有代表性的成果。这部《潮剧史》犹如中国戏曲研究百花园中的一株老树新花，以自由而洒脱、稳健而深沉、凝重而温厚的姿态绽放，为潮剧和潮州文化研究、岭南戏曲与岭南文化研究乃至中国戏曲和中国文学研究增添了引人瞩目的光彩，留下了值得学习借鉴的学术文化经验。

《潮剧史》的完成和出版，改变了潮剧从来没有一部全面翔实的专门

① 林淳钧、吴国钦：《潮剧史》下编，花城出版社 2015 年版，第 441 页。
② 林淳钧、吴国钦：《潮剧史》下编，花城出版社 2015 年版，第 442 页。
③ 林淳钧、吴国钦：《潮剧史》下编，花城出版社 2015 年版，第 442 页。
④ 林淳钧、吴国钦：《潮剧史》下编，花城出版社 2015 年版，第 443 页。

戏曲史的历史，弥补了这个本来不应该延续这么长时间的如此明显的学术遗憾，不仅完成了吴国钦先生（当然也包括林淳钧先生）存于心中数十年的一桩学术心愿，为后学提供了继续研究探索的津梁，也树立了学术榜样，而且是少小离家老大未归的吴国钦先生对于生长于斯的父母之邦，对于自己童年记忆、桑梓之情、乡邦情怀的一个最好交代，也是一份饱含深情的具有学术性、情感性的最好的报答。因此，这部《潮剧史》的写作和出版，无论是对于潮剧研究、广东戏曲研究乃至中国地方戏曲研究来说，还是对于具有数十年学术经验和研究经历的两位作者来说，都具有非同寻常的学术意义和纪念意义。

五、以戏曲为主，兼与其他文类文体相互映衬、相互发明、彼此支撑，雅俗共赏、发展共进的学术内容

吴国钦先生在数十年的教育教学生涯与学术研究活动中，一直以中国古典戏曲为中心，这是在跟随王季思老先生读研究生的时候就已经确立的方向。这个青年时期就确定的方向，吴国钦先生一直坚持、守护了60多年，并取得了许多具有领先水平、引导意义和学术史价值的学术成果。这大概也可以说是一种一往情深、不忘初心吧。但是，先生并没有局限于狭隘的中国古典戏曲的范围之内，而是非常注意专精与博达、重点关注与适当兼顾、戏曲与相关文体、具体时段与前后通代之间的关系，一直在坚持以中国戏曲尤其是元代杂剧为根基的基础上，尽可能超越时段、区域、文体、形式之间的人为障碍和不合理界限，力图从更加圆融通达、综合融会的角度开展学术研究，进行教育教学活动。这也是先生的学术研究、课堂教学深受不同时期、不同层次的广大学生真心喜爱、热烈欢迎的重要原因。

这在先生写作和发表的一些论文中可以得到明显的体现。语云："诗词曲同源。"这虽然不是一个具有科学意义的论断，却也道出了中国古典戏曲与诗、词、散曲及相关文体的相互依存和密切关系。因此，先生对于中国古典诗词用力颇勤、用功颇深。比如《古典诗词情景刍议》对中国古典诗词经常出现的理论范畴和鉴赏观念"情景"进行的考察；《唐宋诗词动人的风姿与魅力》对最令青年学生和普通读者喜爱甚至陶醉的"唐诗宋词"感人动人、倍受喜爱的思想艺术奥秘的探寻与揭示；《苏轼思想与文学成就试论》对苏东坡这位"问汝平生功业，黄州惠州儋州"，却代

表了一个时代最高水平并令后世诗人学者无限崇敬的诗词、书画、音乐兼擅的全才型文学家、艺术家的思想变迁和文学成就进行了全面探讨，从而认识宋代文学与艺术的独特风貌和动人魅力；《论辛弃疾及其词》对宋代另一位以豪放激越、深沉感慨著称，实则词风颇富于变化、形成独特面貌的辛稼轩词进行充分讨论，从而认识了这位南宋词坛大家的人格特点和词作的思想特色与艺术风格。吴国钦先生对于苏、辛词的特别关注，正巧与近半个多世纪以来苏轼、辛弃疾及其豪放词风在中国大陆词史研究、文学史研究和书写中愈来愈受到重视，地位逐渐提高的趋势，有着密切的关系，也可以说是这种学术风气变化的一个反映。

有一些中国古代文学研究者注意不同文体、文类之间的依存、影响、渗透和转化关系，有的研究者用"丛生的文体""共生的文体"来描述或概括，这的确有些道理。就中国古代文学的众多文体而言，一般意义上的戏曲与小说的关系可能是非常密切的。一些戏曲家同时是小说家，一些小说家同时也是戏曲家，而且，小说与戏曲甚至包括其他说唱文学形式在内，在相当长的时间里，是被传统文学家视为一体而不加区分的。今天比较严格规范意义上的"戏曲"与"小说"等文体概念与形式，在理论上和实践上的正式分开，只不过是近100来年的事情。因此，吴国钦先生在专注于中国戏曲研究之余，也对中国古典小说予以适当的关注，写作并发表了一些研究论文。比如《论〈三国演义〉的思想艺术》《关于〈东周列国志〉》《为探底蕴说〈红楼〉》等文章，都是对堪称经典、持久流行的几部中国古典小说的思想艺术、风格特点、历史影响进行普及性介绍、学术性探讨而取得的成果。而那篇别出手眼、颇有趣味的《〈儒林外史〉中的戏曲资料——纪念吴敬梓诞辰三百周年》，又从另一个角度反映了先生对于戏曲及其他文体之间相互影响渗透、戏曲研究与文学文献研究相结合的学术思路的探索，既是戏曲史家的眼中必有、本色当行研究，拓宽了中国戏曲文献和戏曲史学的研究视野，又是从戏曲文献史料角度切入小说文本研究的有益尝试，能够给更多的小说戏曲研究者提供启发和借鉴。

吴国钦先生这种坚持了60多年的以传统戏曲研究为主，兼顾与戏曲关系密切的诗词、散曲、小说及其他文类与文体的学术姿态和研究方式，形成了不同研究领域和内容之间的相互映衬，形成了彼此支撑、彼此影响的良好关系，共同形成了研究领域的重点与兼顾相结合、主要文体与相关文体相促进、俗文学与雅文学相映衬的学术格局，而学术研究的持续发

展、共同进步,则是先生一直坚持、努力追求的学术目标。

六、尊师重教、身体力行,虚心向师长请益学习,耐心细致教导学生,传承学问、教学相长,谦虚谨慎、实事求是的学术态度

从性情气质、个人修养、生活与工作经历、为人处世风格和生活习惯上看,吴国钦先生一直是一个温和忠厚、谦逊恭谨的人。在老师眼中,他是一名谦虚勤奋、用心学问的好学生。这在王季思先生为《〈西厢记〉艺术谈》所作"小引"、为《关汉卿全集》所作"题曲"当中都可以看到。而吴国钦先生对老师王季思老先生的尊敬爱戴、对其学问的传承发扬、对教育教学事业的热爱,都是一以贯之的,特别是王季思先生在1996年4月6日去世之后,作为弟子对其的无尽哀思和缅怀之情,都可以在吴国钦先生的一些文章中时时见到。先生在《〈关汉卿全集〉校注后话》的开头就说:"《关汉卿全集》的校注工作是在我老师、著名学者王季思的指导下进行的。尽管王老师未能通审全书,但全书不少地方是吸收了王老师的研究成果的。"[①] 这种秉承师教、不忘师恩、实事求是的态度,反映的是一种为人为学的根本,也是许多作为学生的晚辈应当仔细揣摸、用心体会并努力践行的一种为学为人、立身处世的态度。在给学生授课的课堂上,在与学生的日常交谈中,有时候吴国钦先生会深情地回忆起自己的老师王季思先生的一些往事,特别是老师对自己的教诲、提携。如王季思老先生在年事已高、身体欠安的时候,曾经让学生到家里去,学生可以随意地从书架上拿走想要的书,也就是古人经常说的"散书"的情景;又如王老晚年在大热天里戴着大口罩亲自校对《全元戏曲》的那个感人场面;还有王老病重期间学生陪侍病床前,陪老师度过生命中最后一段时光的点点滴滴。每当忆起这些,先生总是全神贯注、旁若无人,仿佛一往情深,又仿佛不动声色,好像已经完全沉浸在对那种难得的师生因缘的重复再现和仔细回味,对那种可遇难求的珍贵师生情谊的品味、追怀与眷恋之中,先生平淡的语调里总是饱含着深情,平凡的叙述总是那么动人心魄,让人久久难以平静,甚至不能不令人动心动容。

[①] 吴国钦:《〈关汉卿全集〉校注后话》,载《广州日报》1991年10月23日,后收入《论中国戏曲及其他》,岳麓书社2007年版,第180页。

不仅对自己的授业老师如此，吴国钦先生对以不同方式帮助过自己的其他学界长辈也充满了敬重之情。他在《〈关汉卿全集〉校注后话》一文中说过："在出版的关剧校本中，1958年出版的吴晓铃先生的《关汉卿戏曲集》校勘极详，1976年出版的北京大学中文系的《关汉卿戏剧集》校勘简明，这两套书对我的帮助、启迪较大，在他们点校的基础上，我的校勘文字更加简要，因为考虑到大多数读者对此兴趣并不大，因此尽量减少烦琐的引证文字。"① 先生这样说，既不是故作姿态、作意好奇，也不是挟大家名人以自重，而是体现了一种一贯的为人风格和为学态度。吴国钦先生与数十年老友林淳钧先生合作完成的《潮剧史》也是一个非常有力且相当有趣的例子。两位年逾古稀的老先生，为了无论如何都无法忘情的潮剧和养育自己的家乡文化，相互砥砺，共同奋斗，经过几年的努力，终于完成了第一部潮剧的专门史。二人不仅合作得非常顺利、非常愉快，而且进一步加深了友情。他们在署名这一问题上各自谦让、互相推重，双方似乎都很有理由，但又都难以说服对方，最终竟以上编署"吴国钦、林淳钧"，下编署"林淳钧、吴国钦"这样互相妥协、两相平等的方式解决。这似乎是一件颇好玩的趣事，但实际上却反映了吴国钦先生为人为学的一贯风格，也反映了先生为人处世态度中非常细微、真实而深刻的一个侧面。

吴国钦先生教书数十年，一直以传道、授业、解惑为追求，以学高为师、身正为范为目标，关心学生的成长，督促学生的进步，鼓励学生的创新和发展，表现出优秀的教育理念、职业修养和专业精神，是一位敬业乐业、教书育人、以身作则、深受学生真心爱戴的好老师。我们许多人虽然没有聆听先生本科课程的幸运，但据听过课程的学生说，先生的课非常精彩，有时候还出现类似戏曲演出中满堂彩的情景，还获得过中山大学"教学优秀奖"和"最受欢迎的老师"之类的称号。先生讲台上的风采和讲课风格，从给博士研究生上课、学位论文开题报告、一些专题讲座、一些学术会议的发言中可以略见一斑。而先生对学生的严格要求、悉心指导、关心爱护、精心提携，在学生的博士学位论文写作过程中表现得非常充分，也非常集中。对于博士研究生的学位论文，先生不仅在选题角度、

① 吴国钦：《〈关汉卿全集〉校注后话》，载《广州日报》1991年10月23日，后收入《论中国戏曲及其他》，岳麓书社2007年版，第181~182页。

结构设计、内容安排、观点与材料的关系、遵守规范与学术创新的关系等大的方面进行总体上的把握指导，而且对论文撰写中的许多具体问题，如语言文字运用是否流畅、引用材料是否准确无误、标点符号使用是否恰当、段落格式是否合理等，都一一提出具体意见和建议，做出有针对性的细心指导。学生的博士学位论文不管篇幅有多长，不管写得多么粗糙难看，先生都一定通读全篇，用红笔一一批改。先生甚至不避烦琐，不嫌麻烦，为学生逐一核对文章中的引文，生怕我们这些初学乍练、基础不牢的学生在文献资料引用上不严谨、不准确，造成失误或出现其他问题。先生当年在那些文章上精心批改的痕迹，至今仍然深深地印在学生的脑海里，时刻提醒我们治学为文的态度和正道，不敢轻易淡忘和稍有懈怠。还有，当我们的博士学位论文或其他什么小书出版的时候，每当怯生生地向先生求序，得到的总是令我们倍感温馨、多有鼓励的回答。然后先生就在细致地读过书稿之后，写出一篇贴切自然、质朴生动、饱含鼓励赞许之情，同时也不乏指导点拨意味的序言，令我们稚嫩的学步之作变得有了几分声色，更给了学生在学术之路上继续走下去的信心和勇气。先生这样对待工作，这样对待学生，既经常使我们深受启发、受益匪浅，也有时使我们汗颜警醒、羞愧难当。

吴国钦先生性格温厚细腻、纯正质朴，望之俨然，即之也温，听其言也不厉。无论是课上还是课下，无论是对待严肃的问题还是不经意之间的谈古论今、谈天说地，先生对学生的教诲总是那么平和平易、从从容容、娓娓道来，宛如细雨和风，润物无声。我们甚至不记得先生对学生说过一句很重很严厉的批评的话，有过一次严肃冷峻的表情，或者有过一次态度急躁、语气不好的表达。这不是因为学生做得有多么好，而是因为先生的性格、修养和师者风度。而这也正是吴国钦先生在数十年的教育教学生涯中深受不同时期、不同层次、不同性格气质的学生衷心爱戴、真心敬重的一个重要缘故吧。

蒙先生不弃，鹏军自1996年9月以来得以忝列门墙，进入中山大学中文系中国古代文学专业学习。在导师的严格督教、精心指导下，经过3年半的学习，于1999年12月毕业并获得博士学位。转眼之间，陪侍先生左右已经20多年了。但是，由于我的基础不牢、学业不精、悟性不佳，加之慵懒鲁钝、怠惰不学，于先生学术思想之要义、治学风格之精微恐未能有所体悟，更不能述其万一，每生惶惑不安、虚空无助之感。此次先生

亲自命序，虽自知不敏、自愧不学，断不敢应承。然师命难违，却之不恭，只得勉强承命。近日将先生著述重新翻检出来，再次有重点地拜读，希望尽可能有所体会，并勉力写下如上文字。自知定然不得要领，恐贻佛头着粪之讥，令大方之家讪笑，但水平能力所限，复不得不如此。也罢，权且算是我这个老学生奉上的一篇新作业，再次请先生批改指教，启我蒙昧，正我谬误，示我以轨辙方向。也恳请读到这篇文字的各方师友多多指教，匡我谬误，正我未逮。在此一并表示诚挚谢忱！

<div style="text-align:right">受业左鹏军谨序
二〇一八年三月二日，戊戌正月十五日</div>

为吴国钦《关汉卿全集校注》题曲

□ 王季思

【南吕·一枝花】英才盖世间，巨笔撑霄汉；青锋诛鬼魅，浓墨写春山。血泪斑斑，诉不尽窦娥怨，把天关地轴翻。几曾见六月霜飞，今日早银河倒挽。

【梁州第七】你曾叫鲁斋郎长街处斩，杨衙内削职丢官，专跟那权奸民贼横眉干。风风雨雨，失路娇鸾；星星月月，受骗丫鬟：一个是旅店中别泪难干，一个是书房外柔肠寸断[1]。还有那赵盼儿郑州城勇救同班，杜蕊娘金线池懒开倦眼，谢天香开封府智度严关。红颜、命悭，论古来才士千千万，有几个秉笔翻公案？就是朱四姐平生也难上难，合与你双占勾阑[2]。

【尾声】吴生奋起游文苑，要把关老雄篇代代传。展卷披图光照眼。几番、细看，浑不觉帘外啼莺报春暖。

〔附注〕
[1] 指《拜月亭》剧中的小姐王瑞兰和《诈妮子》剧中的丫鬟燕燕。
[2] 田汉话剧《关汉卿》，以关汉卿、朱四姐为男女主角。

论戏曲

中国戏曲的民族风格与审美特征

中国戏曲以其独特的民族风格与表现形式在世界戏剧舞台上占有重要的地位，它以悠久的历史传统和博大精深的艺术体系与古希腊戏剧、印度古剧享有同等卓越的声誉。

中国戏曲是几千年中华民族文化的历史积累，它具有深厚的艺术传统与鲜明的民族风格，是世界上一种古老而独特的戏剧形式，又是一个极其丰富多彩的戏剧种类。中国戏曲具有一般戏剧的共同特征，即它是一种综合性的舞台艺术，是一种矛盾冲突的艺术，是一种假定性很强的艺术，除此之外，还有自己鲜明的个性，即独特的民族风格。

一、从创作方法上说，中国戏曲是一种写意的戏剧艺术

艺术对生活的反映，不外乎写实与写意两大类别。说中国戏曲是写意的，主要理由如下：

首先，戏曲里的生活场景是象征性的。生老病死、衣食住行各个方面无不如此。喝酒虽有酒壶酒杯，但没有酒；城门、婴儿、印绶、金银等皆用砌末表示，四个龙套即千军万马，一个圆场表示百十里路，一桌二椅既可充当孔明借箭之草船，又可作为宋江和阎婆惜睡觉的床铺。舞台上的刀枪剑戟，只是古战场上武器简单的模仿；龙虎牛羊也只是套上一个近似的头套，绝不会把真的牛马拉上台。

其次，戏曲的时空观念灵活而富于变化，常常随着剧情的推移而出现时间被缩短或被延长、地域被扩大或被缩小的情况。如《窦娥冤》里，蔡婆绕一二圆场就从城里到城外，时间和地点都被明显地压缩了；窦娥临刑时，骂天地詈鬼神，又是死别，又是许愿，监斩官却坐在一旁"洗耳恭听"，斩首前的瞬间被明显地拉长了。咫尺的舞台，可以"扩大"成从花果山到南天门那样宽阔无垠的空间，又可"缩小"成铁扇公主那被搅到绞痛难忍的肚皮。一桌二椅的简朴摆设，可以是一个表演区，也可以变成两个甚至三个表演区，不用布景即可表演城内城外、厅房闺房、楼上楼

下。在时空观念的处理上，中国戏曲无疑比别的戏剧形式享有更多的"自由"。

再次，戏曲采用虚拟传神的表演手段，这也是戏曲写意性的重要特征。怎样利用有限的表演时间与空间来反映无限广阔丰富的社会生活呢？戏曲创造了虚拟传神的表现手段，不从"实"处着手，而从"虚"处落笔，不是再现生活，而是用自己独特的方式去表现生活。如写字，笔和砚是真的，但墨水却省略掉了，字也从不真写，因为字是否真写，究竟怎样写，写些什么，反正大多数观众都不可能看得真切，所以统统省去了。戏曲就是这样采用省略、夸张、想象、传神等虚的手法，突出"意趣"，点到即止，绝不对生活进行刻板的模仿与依样画葫芦式的再现。

为什么中国戏曲选择了"写意"而摒弃了"写实"的路子呢？要回答这个问题，首先必须从戏曲产生的经济环境入手来分析。我国戏曲产生于封建社会初期生产力低下的时代，它起初是民间萌发出来的百戏伎艺，由民间艺人个体或小家庭进行演出，只有在迎神赛会时进行表演或走江湖式的串演，艺人的经济能力处于超低等水平，实际上只是把演出作为谋生糊口的手段，无论是经济地位还是政治地位均十分低下。在经济能力有限的情况下，衣衫褴褛的戏子想模仿现实生活如"实"演出，这几乎是无法做到的。我国戏曲不像希腊戏剧那样一开始就得到城邦政府的重视与赞助，它完全是一种与千百年的自给自足的小农经济相适应的个体走江湖式的伎艺表演，产生在这种极其落后低下的经济基础之上的戏曲艺术，难免带有简陋匮乏的经济色彩。因此，一切都避"实"就"虚"，用"象征"去代替"实物"。在探讨戏曲创作方法的写意性特征时，我们不能不从经济方面入手，首先注意到戏曲缺乏经济基础与物质条件这种特别的情况。

我国戏曲追求写意而摒弃写实，除了经济方面的原因不容忽视之外，还有戏曲本身的艺术规律在起作用。也就是说，戏曲作为一种古老成熟的艺术形式，它有自身的美学追求。这种美学追求可以概括为三句话：追求人情物理，舍弃实事求是；追求神似，不重形似；追求美，避开丑。

对人情物理孜孜以求，而省略对具体事件的表象与过程的刻意模仿，就是说，不在"物"和"事"的真实上下功夫，而把重点放在"人"和"情"的刻画与抒写上，这是戏曲重要的审美特征，是戏曲在艺术上最大

的追求。喝酒时省略了酒，写字时省略了墨水与字，还有以桨代船，以鞭代马，以旗代车，以木偶代婴儿，这些地方都使人明显感觉到，戏曲并不刻意求真、着力求实。如《秋江》一出，重点不在显示舟行江面的实在情景，而在刻画妙常这一人物的特定心情；《窦娥冤》第二折，如狼似虎的差役怎样折磨窦娥，以及窦娥痛苦呻吟的公堂逼供的实在场面，无论在剧本里或在实际演出时都只是虚晃一笔而已，窦娥的痛苦冤情主要通过唱词来表现，而棍棒交加、皮开肉绽、哀号呻吟这些"实在"的东西全被省略掉了。

追求神似，不重形似，这也是戏曲重要的审美特征。我国戏曲从人到物，从布景到道具，从穿戴服饰到声音效果，从表演衣食住行到表演喜怒哀乐，几乎没有一样是和现实世界一模一样、完全形似的。近代杰出的京剧表演艺术家盖叫天说："真是生活，假是艺术。"一句话几乎道破了戏曲美学的全部奥秘。戏曲之所以"假"，就因为它不追求形似，而全力追求神似，突出意趣神韵，讲究传神阿堵。在戏曲剧本里，情节的发展过程、事物的前因后果常用说白交代清楚，而腾出大篇幅写唱词、写对话，力求突出人物的性格特征。在戏曲表演中，强调"一切动作都不能离开精、气、神"（盖叫天《粉墨春秋》），把突出人物的精神气质放到极重要的位置上。

最后，是追求美，避开丑。戏曲的美学要求集中到一点，就是追求美，把一切有悖于美的原则的东西统统去掉。如《宇宙锋》中赵艳容装疯，根本不是把现实中疯女人的形态搬上舞台，没有披头散发或蓬头垢面，没有呆滞吓人的眼神与粗野放肆的动作，而只是在角色的额头上轻轻划上一道红色的油彩，还有一只胳膊露在袖子外面（这种服饰有点儿像跳藏族舞的），总之，人物的衣饰穿戴或动作都和一个疯女人相去殊远。在戏曲中，连乞儿穿的"富贵衣"，都是用很讲究的丝绸做的，绝不把衣衫褴褛那一套搬上去。还有，凡在戏中出现奸杀、斩首、流血、死亡、严刑逼供、鬼魅现形、战争杀戮等，都把丑恶的给人以感官刺激的部分搬至幕后。

"写意"并非戏曲艺术所独有，在考察我国古代传统的文艺形式的时候，不难发现"写意说"正是中国古代传统美学思想的根基，这正如亚里士多德的"摹仿说"是西方传统美学思想的根基一样，"写意"乃是中国古代文艺最基本的一种创作方法。如"诗言志"的诗歌理论、"情动于

中，故形于声"的音乐主张，都是"写意"而非"写实"的，特别是绘画理论方面关于"意在笔先"（张璪语）、"画者，当以意写之"（汤垕语）的主张，千百年来一直是中国传统水墨画创作方法的依据，连"写意"这个词，原来也是中国水墨画的专门术语。因此，国画大师刘海粟说："京剧虽有工笔，但以写意为主。就手法简练、造境遥深而言，近于国画。"（《京剧流派与绘画风格》）从这个角度来说，戏曲与传统的国画、诗歌、音乐可以说是同源异流，它们的创作方法是相通的，美学追求也是相通的。

二、从审美特征考察，高度的提炼、强烈的夸张、鲜明的节奏是中国戏曲三大特色

所谓高度的提炼，指的是戏曲的程式化。什么叫程式呢？程式是指艺术表现手段的规范化。戏曲的程式，是在生活的基础上高度提炼概括而成的。戏曲把古人生活的各个方面，如走路、骑马、坐轿、喝酒、读书、梳妆、女红、礼仪、打仗、打架、开门、关门、睡觉、做梦，甚至嬉笑怒骂等动作表情均用一定的程式来表示，把它们规范化，因此，唱做念打、喜怒哀乐都各有一套固定的程式。如京剧就有一套"四功五法"的程式，即唱功、做功、念功、打功这"四功"和发、手、眼、身、步这"五法"。程式来源于古代生活。举例来说，旦角的台步，俗称走碎步，小而密，膝不曲，这种台步显然是在古代封建礼教的影响下形成的。封建礼教禁锢妇女的身心自由，要求年轻妇女"行不动裙，笑不露齿"，旦角的台步正是在这种要求下产生的。程式涉及古人生活的各个方面，是戏曲带根本性的特色，如果把程式统统去掉，无异于把戏曲最具特色的东西丢掉。但是，如果不突破表现古人生活的旧程式，创造表现今人生活的新程式，则现代戏曲便不能立足于舞台。在程式问题上，我们要反对两种各走极端的错误倾向，做到立足今天，借鉴过去，创造未来。

已故著名导演艺术家焦菊隐认为，话剧要表现两个世界——主观世界与客观世界，即表现主观的人的表情动作与客观的物的环境变化，但戏曲只表现一个世界——主观世界，戏曲里的客观世界，如环境、器物、时令变化等，都通过演员的表演来体现。如《拾玉镯》里孙玉姣赶鸡、喂鸡和做针线活等事情，都通过一种高度提炼的程式化动作来表现。这是戏曲的特点，也可以说是戏曲与话剧最大的差异，戏曲是程式化的表现，而话

剧则是生活化的再现（主要对写实话剧而言）。

强烈的夸张是戏曲的另一特色，这种特色几乎达到不言而喻的地步。从脸谱、髯口、服饰到外部形体的夸张是异常明显的。脸谱是把绘画与表演统一在演员脸部的一项化装艺术，具有强烈的夸张性。例如，关羽因性格英武好胜，武艺超群，神乎其技，而被涂成红脸；张飞因暴躁、刚直、勇猛而被涂成黑脸。历史上诸葛亮比周瑜年少，但却有一大把胡须，显得老成持重、老谋深算，而周瑜由不戴髯须的小生扮演，最能表现他年少气盛、胸狭量窄的性格。这些无疑都是一种艺术上的夸张。

表演方面的夸张就更突出了，像《拾玉镯》中媒婆把孙玉姣和傅朋两人的视线扭结在一起的表演；《时迁偷鸡》中的鸡，实际上是一团纸火，把时迁偷吃鸡时那种紧张、洒脱的表情夸张得出神入化。川剧表演中有一种变脸艺术，实际上也是一种夸张。如《梵王宫》中少女耶律含嫣爱上了花云，她乘轿回家时发觉轿夫很像她心爱的花云，原来轿夫与花云由同一演员扮演，只是轿夫有胡子，花云没有胡子，一路上轿夫脸上的胡子时有时无，通过轿夫的"变脸"，表现含嫣眼中的幻觉与心理活动，含嫣遇着一个面貌酷似花云的人，不禁思念起花云来。"变脸"的夸张手法，绝妙地表现了含嫣的心理幻觉。

在剧本的描写上，夸张的特点也是随处可见的。人物性格的刻画在古代戏曲剧本中常常只突出夸张某一方面的特征而不及其余，这使人物性格一般来说都呈现一种单一鲜明的特色，极少出现那种复杂的综合型性格或自相冲突的矛盾型性格，像莎士比亚笔下的哈姆雷特、夏洛克、奥赛罗等具有多层性格的人物形象，我国戏曲中极少出现。汉代王充《论衡·艺增》云："誉人不增其美，则闻者不快其意；毁人不溢其恶，则听者不惬于心。"把人物某一方面的性格予以夸张突出，给人以鲜明的感觉，这是戏曲塑造人物的一大特点。像三国戏中的人物，和历史原型就有较大的差异，其中如孔明之聪慧善算、关羽之义勇好胜、张飞之刚直勇猛、赵云之英武忠贞、曹操之奸雄狡诈、周瑜之胸怀狭窄、鲁肃之忠厚老实、孙权之英明豁达等，都给人留下深刻的印象。在三国、水浒、西游、薛家将、杨家将、岳家将的戏曲中，艺术上的夸张是一种根本的手法。唯有夸张，人物才显得正反得当，泾渭分明。

鲜明的节奏也是戏曲的特色。戏曲的表演手段，例如唱做念打都是舞蹈化、节奏化的，具有很强的韵律感与美感。梅兰芳认为，戏曲"是建

筑在歌舞上面的。一切动作和歌唱，都要配合场面上的节奏而形成自己的一种规律"（《舞台生活四十年》）。任何戏曲表演、任何戏曲程式都离不开节奏，否则就会显得十分可笑。例如，戏曲表演哭与笑时，也是节奏化的，给人以美感，而不是给人以实感。

节奏对戏曲来说，可谓无往而不在。什么人物上场，是什么样的节奏，这是有一定规矩的。"急急风"上场的人物是一种心情，随着小锣"当当当当"上场的人物又是另一种心情。不讲究节奏，对戏曲来说是不可思议的。连打仗的场面也是节奏化的，刀枪并举，轮番厮杀，讲究一种对称美与韵律美。

节奏不仅体现在表演上，在戏曲剧本文学中也是十分重要的。曲辞的创作要合乎韵律节奏，就是上场诗、定场白，也很讲究韵律节奏；一般的说白，要求写得铿锵响亮，抑扬顿挫，不能停留在写"话"的阶段。把生活中自然形态的东西搬上舞台，那不是戏曲的语言。眼下有些新编的戏曲剧本之所以给人以"话剧加唱"的感觉，其中一个原因是说白的韵律感、节奏感被忽视了。因此，在戏曲的诸特点中，节奏化可以说是无时不在、无处不有，但人们也许接触多了，习以为常，有时对这种特点未予以留意，而节奏被遗忘之后，形象的完整性或演出的整体性就常常被削弱了。

戏曲是一种综合艺术，音乐、舞蹈是构成它的重要基础，而无论是音乐还是舞蹈，都是一种表现性的节奏艺术，它们一刻也离不开节奏，因此，戏曲节奏贯串于整体演出之中。

三、从戏剧的理论体系上看，中国戏曲自成一个博大精深的艺术体系

在世界纷繁的戏剧艺术中，有三个大的独立的理论派别，这就是体验派、表现派和被称为第三体系的中国戏曲。这三大派别，无论是在理论上、创作上，还是在演出实践上，都积累了丰富的艺术经验，形成了独立的博大精深的艺术体系，在世界戏剧艺术发展史上各自留下了巨大的影响。当然，除这三大体系外，今天世界上还有现代派的戏剧艺术，也是不可忽视的。

所谓体验派，是"体验艺术学派"的简称，它一般指表演艺术创造过程中强调情感重于理智的一种理论与方法，它的代表人物是19世纪意

大利的著名演员萨尔维尼和20世纪苏联的戏剧大师斯坦尼斯拉夫斯基。所谓表现派,是"表现艺术学派"的意思,是强调理智与表现的一种表演艺术理论与方法,它的代表人物是18世纪法国杰出的思想家与艺术理论家狄德罗、19世纪法国著名演员哥格兰和20世纪德国著名戏剧家布莱希特。所谓第三体系,指的是介于体验派和表现派之间的一种既强调理智与表现,又重视感情体验的表演艺术理论与方法,中国戏曲就属于这一体系的最有影响的戏剧形式,它的代表人物是20世纪我国京剧大师梅兰芳。

下面,我们拟从戏剧本质等一系列根本问题上阐明戏曲在理论上的一些见解。

对于戏剧,三大派别有不同的美学见解。什么是戏剧的本质?体验派认为,戏剧是生活的艺术再现,是一首令人激动的诗。体验派眼中的戏剧可以说是一种"热色戏剧"。表现派则认为,戏剧是客观生活的实录,是一份引人深思的调查报告。布莱希特把自己的创作称为"辩证戏剧"就是这个意思。因此,表现派眼中的戏剧可以说是一种"冷色戏剧"。中国戏曲既不是"热色"的,也不是"冷色"的,它是"杂色"的。从它产生的环境来考察,我国古代戏曲演出于庙宇戏棚之上、勾栏瓦肆之中、迎神赛会之日、喜庆寿诞之时,其娱乐性至为突出,可以说是一种"娱乐戏剧"。梅兰芳说过,观众"花钱听个戏,目的是为了找乐子来"(《舞台生活四十年》)。周恩来也说:"观众走进剧场看戏,是为了得到娱乐和休息,你使他从中得到教育。"这种"寓教于乐"的主张,正是针对戏曲很强的娱乐性特点提出来的。

演员是戏剧艺术创造的重要手段,由于表演的"材料"本身是真人,演员与角色的矛盾既是一个十分有趣的理论问题,又是一个颇难解决的实践课题。对于演员,体验派着重感情体验。斯坦尼斯拉夫斯基强调演员"要填满角色中所没有体验过的地方"(《演员自我修养》)。表现派则把理智放在感情之上。哥格兰认为演员"应当始终保持冷静,不为所动"。狄德罗甚至提出表演不过是"对某一理想典范的经常模仿","是绝好的依样画葫芦"(《关于演员的是非谈》)。布莱希特认为"要演员完全变成他所表演的人物,这是一秒钟也不容许的事"。这一派主张演员是演员,角色归角色,两者泾渭分明。中国戏曲既有明显的表现派的某些特征,又有体验派的理论色彩。它那一套行当的表演程式,实际上就是表现派眼中的所谓"理想的范本",而在理论上,它又十分重视感情体验,反复强调

"演人别演行","装龙像龙,装虎像虎"。它在学戏时强调"表现"(即掌握表演程式),演出时重视"体验",即台下强调"表现",台上重视"体验"。中国戏曲在表演理论和方法上这种不走极端、不执偏见的观点,辩证地解决了演员与角色的矛盾,糅合了体验派与表现派的长处而自成体系,在表演理论与方法上影响十分巨大。事实上,任何一种戏剧艺术都不可能绝对排斥体验或表现。狄德罗就曾强调排戏时要认真"体验"。斯坦尼斯拉夫斯基逝世前也承认,一个五幕悲剧演出时只能真正体验三五分钟,其他都是在半体验半表现的状态中度过的。可见戏曲这种介于体验派与表现派之间的理论主张与方法,在实践中是最易为人们所接受的,也是较切实可行的。

对于观众,体验派主张调动一切有效的艺术手段,刺激观众的情感,麻痹观众的主观能动性,为的是使观众处于"当局者迷"的地位;表现派却千方百计唤起观众的理智,诱发观众的主观能动性,引导他们思考,让他们处于"旁观者清"的地位;中国戏曲则两者兼而有之。对中国戏曲来说,观众既是艺术的欣赏者,又是创作的合作者。戏曲如果离开了观众的想象与合作,就等于失去了特定的戏剧情景,像《秋江》《三岔口》《拾玉镯》这些民间流行的戏曲剧目,如果没有观众的配合,离开了观众的合作(这也是一种创造),那么,浩瀚的江、漆黑的夜、成群的鸡这些情景均将消失,创作的整体性就要被破坏殆尽。因此,对中国戏曲来说,观众的主观能动性要被最大限度地调动起来,观众是戏剧创作中一个活跃的因素。但戏曲观众并不因此而处于"当局者迷"的位置,他们仍然和戏保持一定的距离。像"看戏落泪,替古人担忧""演戏的是疯子,看戏的是傻子"这样的戏谚,正是用来讥讽一小部分忘记保持适当距离的观众的。

对于舞台,体验派有所谓"第四堵墙"的理论,它认为舞台面对观众那一面应有一堵无形的墙,这堵无形的墙存在于演员的想象,即演员的艺术创造中,整个舞台演出就像生活那样自然而然,好像压根儿没有观众存在似的;观众看舞台,就像是"钥匙孔里看生活"一样。因此,在某些体验派的戏中,真切、自然被强调到绝对的地位,皮鞭子把犯人抽得叫人心寒,甚至砍头时人头真的刹那间滚向舞台……"第四堵墙"理论的提出,是为了创造"舞台幻觉"。表现派对于舞台,则提出了"间离效果"的理论。它用尽一切办法制造"间离效果",坚决砸掉体验派筑起的

那堵无形的"第四堵墙"。在布莱希特的戏剧中,演出常穿插上合唱、弹唱、解说,甚至让检场人在演出中间上场置景拆景……总之,利用各种办法加强"离情作用",达到"间离效果"的目的。对中国戏曲来说,"第四堵墙"根本不存在,所以用不着去砸。戏曲是抒情性极强的戏剧艺术,"以情感人"一直是它创作演出的宗旨,但它却根本不承认有"第四堵墙"的存在,它的假定性高,舞台上的人"死"了以后自己可以走回后台,不必僵硬地挺在台上。在不少戏曲演出中,演员甚至超过自身所扮演的角色直接向观众喊话逗笑,交流情感。如关汉卿名剧《望江亭》第三折末尾,谭记儿智赚了杨衙内的势剑金牌与捕人文书后扬长而去,杨衙内与张千、李稍酒醒后急得跺脚乱叫,丑态百出,这时衙内突然用一句诨语"这厮每扮戏那"来结束这场戏,使观众发出笑声以鞭挞这伙害人的丑类。秦简夫《东堂老》杂剧写富商公子扬州奴挥霍无度后沦为乞丐,他拿着瓦罐爻棰上场时念"不成器的看样也!"(第三折)像这样离开角色冲着观众喊话的表演,在戏曲中并不少见。这些地方正好说明了戏曲对舞台的看法,根本不同于"第四堵墙"的主张,也有别于表现派的"间离效果"的见解。

 以上从戏剧本质、表演艺术、观众地位、舞台效果几个带根本性的问题上,比较了戏曲和体验派、表现派戏剧的异同。从这一简单的比较中,不难看出我国戏曲具有独特的理论体系,它在世界戏剧艺术中占有一席之地。因此,世界许多戏剧家对中国戏剧都给予极高的评价。斯坦尼斯拉夫斯基高度赞扬"有规则的自由行动"的中国戏曲。杰出的苏联戏剧家梅耶荷德说:"戏剧的革新创造,必定要建立在中国戏曲的假定性上。"布莱希特高度评价中国戏曲与梅兰芳,他曾说:"除了一两个喜剧演员之外,西方有哪个演员比得上梅兰芳?!"他认为自己多年来所梦寐追求尚没有达到的很高的艺术境界,在梅兰芳所代表的中国戏曲里已经达到(参见布氏1936年作《论中国戏曲与间离效果》)。由此可见,中国戏曲有深厚的艺术传统与独特的理论体系,在世界戏剧艺术中占有重要的地位。

 当然,任何艺术形式都有它的局限性,产生于封建社会的戏曲,其时代的局限性是十分明显的,不少戏曲剧目的内容或多或少都糅杂着一些封建社会的落后的思想意识,它那套表演程式也是与古人生活相适应的。对今天的观众,特别是年轻观众来说,戏曲在内容、表演、场景、节奏等许

多方面都存在不少问题，因此，对古老而又至今活跃在舞台上的戏曲艺术来说，如何扬长避短，推陈出新，大胆改革，跟上时代，就是一个"生死存亡"的大课题。戏曲是群体的艺术，它的改革也必须由群体来完成。

除以上三大戏剧表演艺术体系外，西方还有现代戏剧流派，包括象征主义、存在主义、残酷戏剧、荒诞戏剧等等，这里就不一一赘述了。

（原载《中华戏曲》1987年第三辑）

中国戏曲的外观系列与写意本质

戏剧是一种文化形态，而文化是一个国家或民族的底蕴与主心骨。没有底蕴的国家或民族，就会显得轻飘飘的；没有主心骨，则软绵绵的，立不起来。因此，戏剧的创作、演出与戏剧研究，对戏剧历史走向的回顾与反思，关系到中华民族新文化的建构、中国人文化人格的塑造这样的根本问题。

戏曲是中华戏剧文化的代表。我国现有戏曲剧种约300种，剧团数以千计（"文革"前则数以万计）。戏曲属于世界戏剧艺术的一个重要的分支与门类。在这里我着重谈它的外观系列与写意本质。

一、中国戏曲的外观系列

中国戏曲是一种"曲本位"的戏剧艺术，它早就和"曲"结下不解之缘。从元代开始，所谓"戏剧"即"戏曲"。这种戏曲形式在外观上最主要的特征如下：

（一）简朴单调的物质形式

戏曲本身的物质构成，除人（演员）这种特殊物质之外，其他声、光、形等物质具有简朴单调的特点。戏曲的服装行头、道具布景无不如此。舞台上的一桌两椅，几乎包孕象征着整个大千世界；除元朝、清朝外，其他朝代的服饰无甚区别。一条画着几格砖头的布条就代表城墙；演员穿上老虎布套即可扮演老虎，不管这只老虎是李逵所打的虎还是武松所打的吊睛白额大虫。总之，物质构成简朴陈旧，千百年一贯制。

为什么戏曲舞台上外观的物质构成会显得如此单调简朴？原因既有经济政治上的，也有审美方面的。古代中国经济不发达，长期的封建小农经济基础使剧团一直处于物质匮乏的生存环境中。此外，古代人崇尚素朴之美，《庄子·天道》认为"夫虚静恬淡、寂寞无为者，万物之本也"，"朴素而天下莫能与之争美"。老子《道德经》认为"大象无形""大音希

声"。这些见解对物质贫乏的中国人来说极具吸引力，塑造了古代人的审美心理结构，这也是造成戏曲的物质构成简朴单调的根本原因。

（二）**富丽鲜艳的色彩选择**

戏曲舞台上的色彩构成五光十色，远比生活鲜艳富丽。聪明的古代戏曲艺术家用鲜艳多彩的色彩选择来弥补物质简陋之不足。如果舞台上物质简朴，色彩又灰暗，戏就没人看了。戏曲舞台上，旦角的头饰珠围翠绕，净角的脸谱色彩鲜活，官员的袍服、龙套的戎装多属大红大紫，就连罪犯穿的"号衣"（囚衣）、乞丐穿的"富贵衣"（补丁衫）也都斑斓明净。在戏曲演员身上，头饰、脸谱、戏衣三者是色彩最讲究的部位。除演员所扮角色外，舞台上的一桌二椅、道具布景也喜欢用明净的亮色。

色彩是戏曲与观众沟通对话所采取的一种特殊的文化语言，属于戏曲文化现象中一个不可或缺的部分，具有深厚的文化意蕴与历史内容。戏曲的色彩选择之所以比话剧或西方歌剧更加讲究，更加鲜艳，除了要弥补物质单调乏味不足外，还因为戏曲是一种形式大于内容的戏剧门类。当今报刊上经常有文章论述戏曲与国画之相似处，其实，戏曲与国画也有极不相似的地方，这就是色彩运用。国画的色彩基本上仅黑白二色，国画的欣赏者属于个体观赏，色彩单调并不影响观赏效果；而戏曲却是一种群体艺术，几个小时的演出观赏如果色彩单调的话，视觉就会显得异常疲劳。

戏曲舞台上的色彩习俗是和古代中国的国情密切相关的。戏曲不采用西方关于色彩的物理性能如暖色冷色那一套理论见解，它有自己独特的色彩习俗，这种色彩习俗镶嵌入尊卑、贵贱、善恶、吉凶的观念。在戏曲舞台上，黄色示尊贵，所以皇帝在多数情况下"黄袍加身"；红色示喜庆，所以新科状元或新婚夫妇均穿红色戏衣；黑色示刚直，故包拯、张飞均勾黑脸，穿黑袍黑衣；白色示凶险，所以奸诈阴险的曹操勾白脸，丧事用白色；绿色示奸邪，所以犯官多穿绿衣，暴戾者勾绿脸；蓝色表卑贱，穷书生、叫花子常着蓝衣。

"物质简朴，色彩鲜艳；内容简单，形式繁复"这一里一表，一神一貌，正是戏曲的独特之处。

（三）**繁复多姿的表现手段**

在戏曲舞台的外观系列中占据重要位置的，是演员这一特殊的表演物

质材料。戏曲是一种以演员为中心的戏剧艺术门类，演员是戏曲艺术诸因素中最为重要的因素，是戏曲艺术中最具观赏价值的部分。

戏曲的主要形态是歌舞，歌舞则偏重于技巧的表现，重视形式美与装饰美。戏曲的魅力主要来自表现手段上可观的繁复性。许多饮誉海内外的戏曲演员不是因为有"一招鲜，吃遍天"，某种表演技巧十分了得，就是唱做念打俱佳，文武昆乱不挡。高度的表演技巧与美得令人眼花缭乱的手段、形式与装饰，这就是戏曲之所长，是它的优势（今天，某些剧种在艺术上走下坡路，是和许多演员不具备这种长处与优势密切相关的）。

从戏曲的名目也可看出它繁复多姿的表现手段与形式。戏曲在汉代被称为"百戏"，在魏晋则被呼为"散乐"，在宋元被称为"杂剧"，名称虽有不同，意思却差不多，无非是道其手段之综合多样。这正如中国人在饮食方面的爱好一样，冷食有"杂锦拼盘"，汤羹有"杂锦煲"，菜有"杂锦菜"，饭有"八宝饭"，麦薯豆蔬、鱼与熊掌，样样都要。在饮食文化与娱乐文化方面，同样表现了中国人贪多务得这种口味与癖好。

为什么戏曲不采用话剧或西方歌剧甚至像芭蕾舞剧那样较单一的表演手段，而采取现在这样繁复的表演手段与形式呢？中国戏剧史用生动的例证回答了这个问题：戏曲产生于汉代"百戏杂陈"的摇篮，成长于宋元"瓦舍文化"的环境中，戏曲不吸收众多姐妹艺术的表现手段则无法在生存竞争中求得立足与发展。因此，唱做念打、繁复的综合手段成了戏曲本体构成最主要的方面，"剧本位"的观念被相应削弱了。

由于戏曲外观艺术手段多种多样，所以戏曲观赏也具有全方位审美特点，审美知觉、视觉、听觉等会被全面调动起来，观众在观赏时常常"各取所需"，寻找适合自家的口味，调节审美兴趣，这就使戏曲观众自始至终保持一种特有的从容不迫的审美心态。

二、中国戏曲的写意本质

"写意"是中国画术语。汤垕《画论》云："画者，当以意写之，不在形似耳。""写意"是一种艺术观，是一种反映生活、表现生活的艺术方法。凡是艺术，统而言之，不是写实，就是写意。中国戏曲和中国画一样，是一种写意的艺术形式。

（一）象征性的生活场景

戏曲之所以是一种写意艺术，是因为出现在戏曲舞台上的生活场景具有象征的意味，而非生活形态的直观的实在再现。

在戏曲舞台上，大凡人生的衣食住行、生老病死，都以一种虚拟的象征的形态来表现。所谓"一个圆场象征百里千尺，几个龙套代表千军万马"。舞台上的一桌二椅，在《坐楼杀惜》中象征宋江和阎婆惜同睡的大床，而在《草船借箭》中，则成了孔明和鲁肃雾中驶向曹营借箭的小船。古希腊的哲人柏拉图认为有三种床的存在：一种是作为理念模式的床的观念，它早就存在；一种是木匠造出来的床；还有一种就是艺术的床，它存在于画家的画布中。中国戏曲却让我们看到了第四种床——不是床的床，象征意味的床，像《坐楼杀惜》剧中存在的用两把椅子来表示的床，这张"床"在舞台上虽是象征的、虚假的，但它却实实在在存在于演员的表演中，存在于观众的想象中，存在于戏剧情境中。这就是中国的戏曲艺术！

在戏曲舞台上，写字不真写，喝酒时无论是酒壶还是酒杯里都没有酒，婴儿用布裹着一块木头来代替，人死了以后，扮演死人的演员可以自己走回后台，不必直挺挺僵着在舞台上。如果以实际生活作为参照，立刻就会发现戏曲的虚假象征的意味是够浓重的。

（二）灵活性的时空观念

每个人都生活在一定的时空中，每个人都受到一定时空的制约。但戏曲对时空的处理，却将时空对人的制约、对生活的制约减小到最弱的地步。

戏曲舞台上，时间既可"缩短"，也可"延长"；空间既可"缩小"，也可"扩大"。跑两个圆场象征百几十里，这里将时空做了最大限度的压缩；而有时为了剧情需要，特别是抒情场次的需要，也常常将时间"延长"。例如，关汉卿的《窦娥冤》第一折蔡婆的出场，一首上场诗和几句"自报家门"的说白，然后走个圆场，表示从家中来到赛卢医处讨债，这是时间上的"缩短"和空间上的"缩小"；而第三折窦娥临刑前呼天抢地的控诉、三桩誓愿的提出与实现，却是时间上明显的"延长"，与实际生活相去甚远，在实际生活中，监斩官无论如何是不会坐在刑场上"洗耳

恭听"窦娥的呼号的。

戏曲舞台上，孙悟空几个筋斗就表示从取经路上返回花果山水帘洞，这是将空间"缩小"的例子；而孙悟空钻进铁扇公主肚子里翻搅，舞台上通过悟空的竖蜻蜓、翻筋斗，再现了孙悟空降伏铁扇公主的过程，这是将空间加以"扩大"。由此可见，戏曲对时空的处理较之传统话剧要自由灵活得多。这种时空观念上的灵活性是戏曲作为写意艺术的重要标志。

当然，戏曲对时空处理的灵活性并不等于随意性，并非可以胡来一气的，时空上一定程度的灵活性首先是以生活为依据的。如窦娥临刑前确有千言万语要申诉分辩，因此将临刑前的瞬间"延长"是有其心理依托的。其次，时空的自由变换是以演员的表演为转移的。如《西厢记·闹简》写张生急着要与莺莺约会，但天色尚早，剧本通过张生吊场的念白与动作来表现时间的推移变化。张生才念了三首诗，时间已从晌午变为黄昏，这一典型例子说明了戏曲对时空的处理是自由灵活的。这种灵活自由的时空观念，是戏曲艺术发生的基础，是戏曲审美特征的重要本源。

戏曲的时空是一种三维时空，它包括情节时空、交流时空与心理时空。所谓情节时空，指的是剧情规定的实际需要的时空；所谓交流时空，是指角色向观众交代剧情与人物关系所需要的时空，例如上场诗、定场白所需要的时空就是一种交流时空；所谓心理时空，是指离开情节时空"延长"或"扩大"了的时空，它常常表现为角色通过大段的唱段来抒发内心感情。而传统话剧则基本上只有情节时空而没有交流时空或心理时空。

（三）程式化的表演手段

怎样利用有限的舞台来表现无限丰富的生活内容与人的情感活动？戏曲创造了一整套虚拟的表演手段。一招一式，既有生活的依据，又绝不类同于生活，是以一种简练虚拟的艺术手段去表现生活。所以，明代杰出的戏剧理论家王骥德说："戏剧之道，出之贵实，而用之贵虚。"（《曲律·杂论》）

经过千百年来的艺术创造，戏曲积淀、提炼出一套虚拟的表演手段，这就是程式。所谓戏曲程式，是指戏曲表演中规范化了的表演方式，尤其是指唱做念打的各种技术规范。影视话剧由于表演贴近生活，群众演员常可临时物色，但戏曲则不行，就算跑龙套也有一套规范的跑法，未经训练

的人是无法适应的。

　　程式在戏曲中几乎无时不在、无处不有，没有程式就没有戏曲。大凡说话、走路、开门、关门、上楼、饮宴、睡梦、乘船、骑马、告状、接旨等，都有一套程式。例如走路，就有所谓"生角走方步，旦角走碎步，净角一字步，丑角乱走路"的程式。这就是所谓"出之贵实，而用之贵虚"。这种程式化的表演，来不得半点含混与差池。已故北京人民艺术剧院著名导演焦菊隐曾比喻说："程式好比各味中药，如银花、甘草、陈皮、连翘等，由它们凑成一剂剂中药，由不同的人物各种程式构成一出出戏曲。"（《焦菊隐戏剧论文集》）

　　戏曲产生于古代，程式是表演古人生活的，如古代上至侯门殿府，下至百姓屋舍的门，均是木制的，用的是木门闩，所以提炼出戏曲舞台上开门、关门、撬门等一连串的表演程式，与现代门、锁迥然有异。这就是戏曲表演现代人生活困难重重的根本原因，因为原来的各种程式都是表现古人的，适应现代生活的那一整套戏曲程式实际上还未被创造出来或正在创造当中。

<div style="text-align:right">（原载《中国京剧》1992 年第 4 期）</div>

谈戏曲的审美原则及所谓"危机"

在这次全国戏剧美学学术讨论会上，不少同志就戏曲的审美特征问题做了见仁见智的发言。有的说戏曲的审美特征从深层来说是它的民族性，从中层来说是它的程式性，从表层来说是它的典型性即流派；有的说戏曲是写意与写实的糅合体……我认为戏曲带根本性的审美特征是写意性，理由有四个。

第一，从戏曲的构成材料来看，戏曲是综合艺术，是由多种艺术形式与多种艺术手段融合而成的，其中以歌舞身段为主要构成材料。歌舞是一种表现性艺术，这与传统话剧乃再现性艺术不同。由于受到自身表现手段的限制，戏曲的夸张、变形和虚拟性的特点特别突出，这从脸谱、髯口、服装、道具的设置到喜怒哀乐感情的表现都可以得到充分的证明。例如，戏曲舞台上的一根艺术化的马鞭，有时指虚拟马，有时又指马鞭，就算在它代表马鞭的时候，它和真的马鞭也相去殊远，其装饰美、写意美是一望而知的。

第二，从戏曲表现的时空状态来看，事物的形式，主要是指事物存在的时空状态。传统戏曲的时空指向并不明确，不仅时间与空间可以根据剧情随时"缩短""延长"或"缩小""扩大"，而且朝代感不明显，常常用模糊的历史轮廓去代替严格的历史真实。从田汉笔下的京剧《武则天》到新编历史戏曲《秋风辞》，对武则天和汉武帝的刻画都不着重于该人物历史地位的检讨与评说，不用严格的历史眼光去审视，而是以一种伦理褒贬去代替历史真实，以一种主观意绪去"模糊"历史的本来面目。大量的三国戏、杨家将戏无不如此。历史上杰出的政治家、军事家曹操和北宋大将潘美都被涂成大白脸，这也是戏曲写意性的显证。从服装设置来说，除元、清两个朝代外，秦、汉、魏、晋、唐、宋、明等朝代的服装行头，基本上是一种以明代穿戴为主色调的服装模式，它充其量只是受到一种模糊的历史意识的制约。因此，无论是内容还是形式，戏曲都酷似齐白石老人笔下的虾，齐白石画虾不画水，但虾鲜明透亮，生蹦活脱，他的虾是写

意艺术的精品。戏曲也一样，虽然有工笔，但总的说是写意的，所以，艺术大师刘海粟说："京剧虽有工笔，但以写意为主。就手法简练、造境遥深而言，近于国画。"（《京剧流派与绘画风格》）

第三，从戏曲演出的整体意蕴来说，它的写意性特征也非常明显。它的生活场景是象征性的，舞台时空具有不固定性，从剧本、表演、音乐到舞美，都有一套固定的表现程式。因此，一方面，戏曲观众的剧场意识特别强烈，由演员创造的"舞台幻觉"很难战胜观众的"自我感觉"，表演的痕迹随处可见；另一方面，戏曲又动员一切艺术手段让观众发挥想象的审美心理功能来消除生活真实与艺术真实之间的差异，戏曲不像斯氏戏剧或布氏戏剧那样，只需要观众发挥联想的审美心理功能就能缩短戏剧与生活的距离。可以说，没有观众的想象就没有戏曲艺术。

第四，从戏曲最重要的美学追求来说，它追求神似，略去形似。苏东坡说："论画以形似，见与儿童邻。"（《书鄢陵王主簿所画折技二首》）用"形似"的眼光审视中国古典艺术，是幼稚的。苏东坡的这两句诗，道出了中国古典艺术最高的美学追求，绘画如此，戏曲也如此。所以，在戏曲演出中，我们看不到露骨的性、流血、斗殴的场面，凡涉及打斗、奸淫、刑讯、杀戮等行为，其虚拟处理尤其明显，无论是林冲误入白虎堂的刑讯，还是窦娥蒙冤时被毒打，表演时刑杖根本未打到角色的身上，只不过点到即止罢了。总之，在戏曲中，凡生活里自然形态的东西往往派不上用场，它们都要经过夸张、变形、虚拟手段的"过滤"，略去其形，保留其神，创造出一种超脱、神韵、古朴、空灵的审美境界。

根据以上四个方面的理由，我认为写意性是戏曲带根本性的审美特征。

为什么会形成这种写意性的审美特征呢？从中华民族独特的文化心理结构和思维方式当然可以找到它的原因，这方面过去已有不少文章论及，这里就略去不说。我只谈一点意见：这种写意性审美特征的形成是和戏曲传统流程中的经济因素密切相关的。早期的戏曲演出都是家庭型的剧团采取走江湖式的方式进行的。关于宋金杂剧的演出史料表明，一个剧团常常是5～9个人，末泥、引戏、装旦等即现代的生、旦、净、末、丑再加一两个司乐的。演员的社会地位低下，经济收入仅仅可以糊口，想再现生活确实办不到，因此只能巧妙地表现生活，这可以说是旧戏曲道具简单、服装单调、舞美简陋的根本原因。

除了写意性外，我认为表情性和愉悦性是戏曲的两个重要审美原则。

所谓表情性，就是以抒发情性、情绪、情感为主要构想。在封建大一统思想理论体系的禁锢下，我们民族的思辨能力自古就受到压抑，因此，戏曲不擅长输出理性，而将抒写情性置于崇高的位置。在处理构成戏曲内部的各种艺术手段的时候，戏曲着重追求的是人情，它摒弃实事求"似"，它是"唯情"的艺术，而不是"唯理"的艺术，它缺乏理性与思辨，有的是动人的情性。在考察中国戏曲史时，常常可以发现下列四个特别的情况：

其一，有的著名的剧本是在戏剧情节已告一段落的时候爆出震撼人心的戏剧来的，最典型的例子莫过于关汉卿的大悲剧《窦娥冤》。到此剧第二折末尾，窦娥的案情已经了结，就差刽子手手起刀下、人头落地以及清官平反冤狱，但关汉卿正是在戏似乎到了尾声的时候，写出了第三折这个惊天动地的悲剧高潮来。作家在这里着重要抒发的是对窦娥这个下层妇女受欺凌迫害至死的无限愤慨的感情以及"皇天也肯从人愿"的理想。

其二，有的杰作在基本上没有矛盾冲突的情势下写出了抒情性极强的段子。如戏曲史的名作《汉宫秋》和《梧桐雨》，写王昭君与杨玉环已死，汉元帝与唐明皇对她们的思念之情。这两部戏的第四折，一个写雁声惊破了幽梦，一个写雨打梧桐的困扰，此时基本上已没有什么冲突了，但情感抒发很强烈，很感人。所以，有的同志在会上说矛盾冲突属于戏曲的非本质规定性，我很赞成这个提法。当然，这里的所谓矛盾，并非哲学意义上的所谓"差别就是矛盾"，而是指戏剧矛盾，即两种不同的思想、动机、性格所构成的冲突。

其三，有些折子戏虽是过场戏，却成为戏曲著名的看家戏，名噪古今，声传遐迩，这种情况很值得注意。如《秋江》《十八相送》《苏三起解》等，如果按照话剧的编剧逻辑，这些过场戏是成不了大气候的，但在戏曲中却成为很有看头的剧目，这说明表情性原则在戏曲编剧中占有重要位置。"文革"前我当研究生时，有一次与王起老师谈及话剧与戏曲的不同，王老师说："观戏曲时可以到剧场外抽一根香烟后再回来，依然接得上；看话剧就不行，话剧的情事较复杂，你抽完一根烟后要连上剧情就不容易了。"这巧妙地道出了戏曲与话剧的差异。戏曲在处理冲突时与话剧不同，它常常把复杂的矛盾冲突移到幕后，而腾出舞台空间来表情。所以，王骥德在《曲律》中说："持一'情'字，摸索洗

发,方挹之不尽,写之不穷,淋漓渺漫,自有余力,何暇及眼前与我相二之花鸟烟云,俾掩我真性,混我寸管哉!"李渔在谈到戏曲结构的特点时指出,从剧本结构来说,戏曲多采用"一人一事"的编剧法(《闲情偶寄·词曲部·立主脑》)。戏曲大多是单线发展,极少采用双线或复线,更不是话剧的"板块"结构法。这种编剧上的特点,就是受到表情性原则的制约而产生的。

其四,戏曲史上有所谓"案头之曲"的存在,这部分戏曲是文人情性的产物。由于明清两代戏曲的繁荣,文人也"染指"戏曲,他们用写诗词的态度来写戏曲,借戏曲抒发情性。这从清代尤侗的《读离骚》杂剧和杨潮观的《吟风阁杂剧》中就不难了解,戏曲的案头化倾向已十分严重,表情性原则已被这些作家强调到超乎常理的高度,戏曲艺术的直观性与群体性就被消磨殆尽了(当然,对这些作品的评价则要具体分析)。

以上四种情况表明,表情性是戏曲的一项重要审美原则,戏曲可以说是"有声之诗,无墨之画",它和古典诗词、绘画同源而异流。在表情性原则的主宰下,戏曲的结构形式在冲突、开端、悬念、高潮、结局等方面都出现特殊的形态。

冲突——戏曲并不以罗织复杂尖锐的冲突为能事,表现冲突过程的戏常常被置于幕后或在幕前用简约念白带过,而腾出大量时间来表情。

开端——戏曲一开场就把人物关系与矛盾情事通过"自报家门"和盘托出,较之话剧的第一幕要逐步将人物与事件用"代言体"的形式进行介绍具有巨大的优势。

悬念——戏曲的悬念可以说是"悬念不悬",因为包袱的一角始终对观众打开。例如,观众几乎从一开场就了解到祝英台女扮男装,只有朴实敦厚的梁山伯才受到这一悬念的"蒙蔽"。

高潮——戏曲的高潮是情绪高潮,是角色和观众情绪最为雀跃激动的时刻,戏曲排斥关于"逻辑高潮"的理论。以前李健吾先生用西方"逻辑高潮"的理论来论证《窦娥冤》的高潮是第二折、《琵琶记》的高潮是《再婚牛府》,我想戏曲理论工作者是很难接受这种意见的。

结局——戏曲的结局,由于受表情性原则的制约,它的"悲、欢、离、合"的剧情发展最后总要在"合"字上落脚,要出现"大团圆结局"来解决全剧的矛盾,这是因为作为封建社会统治思想的儒家学说,塑造了

古代中国人的文化心理结构，儒家的"温柔敦厚""乐而不淫，哀而不伤"的"诗教"，对中国古典戏曲也有重大影响，它制约着戏曲中"情"所包含的内容与表达的方式，因此无论喜剧、正剧或悲剧，"大团圆结局"都成为一种固定的模式。

所谓愉悦性，既是戏曲的一项重要审美内容，也是观众重要的心理定式。古代戏曲常常演出于民间丰收、团圆喜庆的日子，由于受到演出环境的具体制约，从内容到形式都带有浓厚的喜剧愉悦色彩，这是中国古代喜剧十分发达、悲剧出现"悲中带喜"多色调特征的根本原因。戏曲中还带有许多民间杂技、杂耍等伎艺，其愉悦手段非常丰富。因此，《缀白裘》第十一集序言说："戏者，戏也。"梅兰芳在《舞台生活四十年》中说，观众"花钱听个戏，目的是为了找乐子来"。今天许多观众仍然把进剧场看戏当成一种精神享受、心理愉悦的手段，不少人在观剧时常常随意交谈及吃零食，这便是这种传统欣赏习惯的劣根性并未驱除的表现。

从戏曲剧目方面来考察，有些影响很大的剧目，有时表情性原则并不起多大作用，如《三岔口》《挡马》《时迁偷鸡》等，它们不是以情动人，而是以愉悦性引起观众兴趣的。《三岔口》和《挡马》精彩的打斗场面以及时迁吃鸡时的绝妙表演是这些剧目获得成功的主要原因。因此，我们在创作新编历史戏曲或现代戏曲时，除了要注意充分发挥戏曲的写意性特征外，还要注意它的表情性，加强它的技艺性与愉悦功能，才能使这种深深植根于我们民族土壤的艺术形式一番相见一番新，永远保持艺术的青春与活力。

至于戏曲危机，我以为这是客观存在的。在会上，有的同志说戏曲根本不存在危机，现在是戏曲大发展的时代，这种说法是一厢情愿的说法，无异于"掩耳盗铃"，是说服不了人的，只有从"坏事变好事"的角度才能这样立论。还有的同志认为必须区别剧种而言，有许多剧种现在正处在发展时期，这种意见是对的。不过，从总体情况来看，从京剧等许多大剧种来看，戏曲确实存在危机。但我不同意"夕阳论"的说法，因为它笼统而悲观地预言戏曲正在走一条"危机—没落—消亡"的道路。我认为要把"危机"与"消亡"区别开来。我赞成"戏曲危机论"，不赞成"戏曲消亡论"。我认为危机是存在的，但戏曲不会消亡，那种认为戏曲是一种"博物馆艺术"的说法，是无视戏曲艺术具有潜在的生命活力的

说法。戏曲集中地表现了我国人民传统的审美意识，它和我们民族的历史、文化、心理存在着强劲的联系纽带，这是创造新的社会主义文化所不能缺少的；从戏曲史的角度说，戏曲能适应时代审美潮流的变革，尽管具体的剧种如汉之角抵戏、唐之参军戏、宋杂剧、金院本、元杂剧、明清传奇等可以消亡，但中国民族戏曲却以花部地方戏的形式更大程度地发展。今天，热心戏曲艺术的一大批演员与观众正在努力寻求疗救戏曲危机的办法，这次戏剧美学学术讨论会的召开也是这种努力的一个组成部分。戏曲是群体的艺术，20世纪80年代中国改革的群体正在以空前的活力创造一个生机勃勃的社会主义经济建设与文化建设的局面，戏曲也必然会在这场改革中获得新生。因此，说戏曲肯定要"消亡"的论调，无论是在理论上还是在实际上都是站不住脚的。

至于如何解救戏曲危机，除了队伍的体制改革外，从理论上说，我认为最主要的是在古老的戏曲艺术身上注入现代的审美意识，使它适合现代人的审美需求，跟上时代前进的步伐。照我的想法，这就需要既保持戏曲的审美特征，坚持它的写意性、表情性、愉悦性，又要大胆改革创新。例如，加强理论分析，去掉落后愚昧的小农意识与有害的封建观念；加快节奏，把现代富有表现力的乐器如钢琴、电子琴等引进戏曲音乐领域；加强舞台设计的象征性与装饰美，利用现代科学的灯光效果等，这些都是很重要的。当然，眼下也有的改革不是扬戏曲之长，避戏曲之短，而是求真求实，如用拥抱接吻、关灯上床或半裸表演之类以招徕观众，殊不知这些是戏曲之"短处"，想在这方面"创新"的话，戏曲是无论如何也赶不上话剧、电影或电视剧的。因此，什么是现代人的审美意识？怎样把它注入程式化强的古老的戏曲艺术肌体？这些都是十分复杂的问题，需要逐步予以解决。由于历史积淀与民族审美效应中的惰性因素的作用，危机的克服必然是缓慢的、渐进的，期望一年半载就会改革成功实在是不切实际。但是，正确对待危机就意味会出现转机，有了转机就可能出现生机，改革的大势是不可逆转的。正如有的同志所说，如果戏曲在我们这一代手里消亡，我们将成为历史罪人。我想，在充满改革精神的我们这一代手里，这种结果是不会出现的。正像代表传统国粹的书法艺术的实用价值正在失去，但它的审美价值永远存在，眼下正以丽日中天的态势出现一样。拥有千千万万演员与观众的民族戏曲，它有峥嵘的过去，也肯定会有光明的未来。我想首先被迎进历史博物馆的，不是我们的戏曲，而是那种将戏曲看

成"博物馆艺术"的论调!

（本文系作者根据其 1986 年 5 月参加全国戏剧美学学术讨论会的发言稿整理而成）

（原载《中山大学学报》1987 年第 4 期）

论戏曲现代化

当前，现代化的历史潮流正席卷中华大地。戏曲——我们民族土生土长的戏剧艺术、一种包孕民族文化心理与审美内涵的艺术形式，也正在经受现代化的洗礼。戏曲的现代化，当然不是指它彻头彻尾的"化"，那样戏曲本体也会为之取消；所谓戏曲现代化，指的是它被注入现代意识，为现代人所接受，成为现代人喜闻乐见的一种戏剧样式与娱乐机制，成为既附属于过去，又繁荣于今天，更活跃于未来的一项民族的戏剧艺术。

体现传统文化精神的戏曲艺术，并没有随时间的流逝而被"请"进历史博物馆或扔进历史垃圾堆，它奇迹般地"活"到现在。这事实本身就颇具戏剧性。这一方面是由于当代中国人的文化心理还没有离开原来的轨道，另一方面也由于戏曲艺术本身的自我调节，使它适应时代而存活下来。看一看戏剧史上旧质的消亡与新质的产生，看戏剧如何与时代同步、重塑自我，对于今天戏曲的现代化，不也是一种可资借鉴的历史经验吗？

中国戏剧史上最早出现的戏剧实体，我以为可追溯到汉代的《东海黄公》。它以人兽角力来敷演故事，属角抵戏。"临迥望之广场，呈角抵之妙戏。"（张衡《西京赋》）角抵戏尽管表演美妙，但过于简朴，不久就消亡了。东晋出现的参军戏，是一种类似相声的喜剧小品。到了唐代，"女儿弦管弄参军"（唐薛能《女姬诗》），吸收了女演员参加表演，又加进"弦管"等乐器，丰富了表现手段，这使参军戏成为唐五代流行的剧种。

宋代经济发展，夜市开禁，"夜市直至三更尽，才五更又复开张。如耍闹去处，通晓不绝"（宋孟元老《东京梦华录》）。这个"耍闹去处"，就是瓦舍。瓦舍文化的迅猛发展，使戏剧出现全新的局面。众多的瓦舍演出场所与大量市民观众的产生，使戏剧走向繁荣。宋杂剧与戏文南北争辉，关、王、马、白等大家的出现，揭开了中国戏剧史上第一个黄金时代——元代前期杂剧的到来。但是，走向辉煌的元杂剧并没有维持多久，竟然销声匿迹了。其根本原因是文化娱乐重心的南移，北杂剧的剧种局限

无法取悦南方的观众。

元明之际,特别是明中叶开始,新的戏曲声腔相继产生,"南昆北弋、东柳西梆",以及海盐、余姚、宜黄、青阳、丝弦、义乌、乐平、潮泉等新腔争繁竞胜,于是出现了传奇的鼎盛局面。这是中国戏剧史上第二个黄金时代。传奇的繁荣一直维持到康熙朝的"南洪北孔"时期。

近代是国家和民族灾难深重的时代,也是戏曲发展的重要时期。艺术史上这种"二律背反"的现象并不少见。以京剧产生为契机,花部戏剧如雨后春笋。大约在20世纪初,以谭鑫培、梅兰芳为代表的京剧形成一个博大精深的艺术体系,宣告了中国戏剧史上第三个黄金时代的到来。

戏曲虽然没有消亡,但新旧剧种的交替消长却成了中国戏剧史的主要内容。由此我们似乎可以得到以下几点共识:

其一,不但"一代有一代之文学"(王国维《〈宋元戏曲史〉序》),一代也有一代之戏曲。汉之百戏,晋之参军戏,唐之歌舞戏弄,宋之南戏,元之杂剧,明之传奇,清之花部、雅部(昆曲),近代之京剧,等等,都曾主盟剧坛,风光一时。一部中国戏剧史,实际上就是一部剧种盛衰史。这种情况,正如俗语所说的"三十年河东,三十年河西"。由于不同历史时期的审美时尚不一样,剧种轮番主盟,是一种常见的文化现象。

其二,无论剧种的成就多显赫,艺术多完美,辉煌只能说明过去,却担保不了未来。曾经产生关汉卿、王实甫等戏剧巨擘的元杂剧,维持不了百年光景就寿终正寝,其中的道理是颇引人深思的。像昆剧、京剧这些艺术传统十分深厚,产生过艺术大师的剧种,它们的黄金时代早已过去,眼下剧种的"老态龙钟"是明摆着的。除非进行强有力的改革,而且这种改革需为今天年轻的观众所认同,否则消亡是不可避免的。当然,我们不能见死不救。奇迹也是有可能出现的,剧种存活的生命力主要取决于改革与观众认同的程度,而后者是更为重要的。

其三,戏曲是一种群体艺术,是一种"俗文化",它和传统的国画、书法、旧体诗词不同。后者虽然也是土生土长的,但它们是个体欣赏,基本上属于"雅文化"的范畴。今天,国画、书法、旧体诗词并没有"生存危机",而戏曲如果失去群体观众,离开"俗文化"的轨道,就难免走入死胡同。这就是为什么众多文人参与,虽然提高了明清传奇的文学品位,却促成传奇的消亡。因为文人化势必带来案头化与典雅化,使传奇由"俗"变"雅",日益僵化的传奇艺术当然无法取悦群体观众,衰败自是

不可避免的。具有讽刺意味的是，昆剧与京剧原本从"俗"里来——"贩夫竖子，短衣束发，每入园聆剧，一腔一板，均能判别其是非，善者喝彩以报之，不善者报声以辱之"（《清稗类钞·皮黄戏》），后来发展成为雅俗共赏的剧种，现在却又走到"雅"的路子上去，许多年轻观众觉得它们深奥、陌生、没劲。看来，只有回归"俗文化"，戏曲才能找到出路。

其四，一个剧种的生命力，常常表现为它吸收、融合与革新的程度。200年前"四大徽班"进京揭开了京剧产生的序幕，京剧实际上是在北京的土地上，以徽班为基础，糅合了京腔、昆腔、秦腔、弋腔等而形成的。以"伶界大王"谭鑫培、"美的使者"梅兰芳为代表，"四大名旦""四大须生"等一大批京剧艺术家的出现，使戏曲由"文学时代"转入"表演时代"。梅兰芳从剧目、唱腔、表演、服装等许多方面大胆革新京剧艺术，终于使京剧风靡全国，连广州也有一个专业的"广州京剧团"在经常演出。由此可见，海纳百川，有容乃大。当前，京剧的地盘日益缩小，广东唯一的一个"广州京剧团"也于几年前收摊散伙了。京剧何去何从？戏曲如何革新？如何取悦现代观众？这些都是无法回避的严峻问题。例如粤剧，它吸收了不少珠江三角洲地区的民间曲调与庙堂音乐，甚至还融进一些江南小调。今天的粤剧，为什么不能融进一些颇悦耳的流行音乐的曲调呢？保守是没有出路的，改革才有活路。

戏曲与现代化，并非方枘圆凿、格格不入，它本身也有属于现代艺术的优势与长处，这是我们在戏曲现代化过程中不能忘记的。

戏曲是我们民族的戏剧艺术，它包含着传统文化精神与内核，是古代中国人的民族心理、思维方式、审美时尚等在戏剧舞台上的交汇与折光，它最具东方艺术的特征与中国文化的特质。舞台上那一举手一投足、脸谱与戏衣、典雅的音乐与简朴的布景，无一不渗透东方艺术之精神与中国文化之底蕴。最民族化的艺术，也是最容易为世人所接受的。几十年前梅兰芳率领京剧团三次访日、二次访苏、一次访美，把京剧艺术推向世界；这些年来中国出访西方的戏曲艺术团体令西方人喜爱与着迷；美国夏威夷大学英语京剧团演出所引起的轰动效应……甚至还可举出这样的例子：著名导演张艺谋的《大红灯笼高高挂》的电影之所以能走向世界，原因之一是电影的主旋律音乐是京剧"武场"的打击乐。这些现象使我们领悟到：最民族化的戏曲是东方艺术与中国文化的集中体现，它和现代化之间是有

路可通的。

戏曲现代化的优势之二,在于它的假定性与写意性,而这些恰好是现代艺术的一大特色。虽说任何艺术都具假定性,但戏曲却是假定性最高的戏剧艺术形式之一。盖叫天说:戏曲是"借假演真""假里透真"(《一元复始,万象更新》)。苏联戏剧大师梅耶荷德说:"戏剧的革新创造,必须要建立在中国戏曲的假定性上。"因为戏剧舞台的容量毕竟有限,它受到时空的严格限制,如何利用有限的舞台表现无限广阔的生活内容,戏曲创造了一套最具假定性的演绎方式——写意表演。戏曲舞台上象征性的生活场景,灵活性的时空处理,虚拟性的程式表演,将假定性演绎到淋漓尽致的境界。当今中国许多出色的话剧导演纷纷推倒"第四堵墙",突破"镜框舞台"的限制,借鉴戏曲的写意功能,创造了不少成功的"写意话剧",成绩是有目共睹的。这使我们领悟到:戏曲的写意功能是戏曲本体与生俱来的优势,它和现代艺术并不相悖。

当然,在现代观众的面前,戏曲的劣势也异常明显。戏曲产生于封建时期,不少封建观念与陈旧意识通过戏曲载体表现得咄咄逼人,令现代人尤其是现代青年望而生厌,如愚忠愚孝、君权神授、男尊女卑、一夫多妻、多子多福、寡妇守节、轮回报应、迂腐说教等。因此,在整理传统剧目或改编时,首先要将封建陈腐观念荡涤干净。

传统剧目中只有极少数不含或少含封建毒素与陈旧观念,如《西厢记》。只要中国土地上还有被爱情遗忘的角落,《西厢记》以爱情为基础的崔、张"终成眷属"的故事就有它的价值。但对多数剧目来说,民主性与封建性往往是并存的。如京剧《贵妃醉酒》,原来表现荡妇淫娃发酒疯,梅兰芳改变了原作对杨玉环的评价后,使主人公成为皇宫里一个被压抑的女性,保留了原剧大部分唱腔与身段,使它成为一个优秀的剧目。又如梨园戏《李亚仙》,它属于戏曲古老而又优秀的剧目之一,本出自唐人传奇《李娃传》,元杂剧改编后叫《曲江池》,明传奇叫《绣襦记》。梨园戏《李亚仙》保留了《绣襦记》中李亚仙刺目毁容以激励郑元和奋发读书的关目,这就很难为现代观众所接受。试想,讲究美容、重视外在美的现代男女青年怎能接受如此野蛮愚昧的刺目毁容的情节关目呢?

有的剧目,在封建时期颇有影响,但在今天却需要整体扬弃。如《商辂三元记》(有的剧种名《秦雪梅》),写一个未过门的少女竟然与一死去男人的"生辰牌位"拜堂结婚,并以抚养、教育此男人与另一女人

所生之子为乐事。这种扼杀人性、腐臭不堪的内容实在叫人无法忍受。

除了观念意识的问题之外，戏曲塑造人物的简单化倾向和"一人一事"的结构形式也十分陈旧。脸谱虽然以其古朴巧拙的图案美令人喜爱，但脸谱化的人物塑造方式却令现代人感到幼稚可笑。戏曲从伦理的角度褒贬人物，善恶分明，忠奸立判，它的倾向性虽然鲜明得可爱，但其简单化却也叫人摇头。在这方面，某些新编的古装戏就常常以一个现代作者所具有的理性与自觉力图克服简单化、脸谱化、类型化的通病，做出可喜的成绩，如《司马迁》《秋风辞》就取得了很高的成就。又如新编梨园戏《节妇吟》，写一年轻寡妇颜氏难耐寂寞，夜访塾师沈蓉，被沈拒于门外，碰伤了手指，颜氏羞愧而断指自戒，从此专心教子读经。十年后，其子陆郊中进士，为母旌表。时沈已在京为官，因调戏侍婢为妻发觉，沈出示《阖扉颂》以夜拒颜氏之事为己辩白。皇帝读《阖扉颂》后，竟升沈为礼部尚书并以欺君罪欲杀陆郊，颜氏不得已上金殿为子辩冤，并自陈叩扉与断指事，且当殿验指。最后，皇帝以"断指题旌，晚节可风"一匾送颜。这一匾使颜氏贻笑天下，不得不自杀了此一生。像《节妇吟》这样的新编戏曲，着力于人物复杂的个性展现与丰富的内心刻画，使剧情一波三折，摇曳多姿。寡妇一念之差铸成终身大错，几乎酿成杀子大祸，最后自身也不免付出沉重的代价。这样的戏，个性丰富，揭露深刻，震慑人心，煞有看头。

"一人一事"的结构方式，是被李渔奉为金科玉律的戏曲编剧模式，也是戏曲观众的一种欣赏定式。实际上，它是封建时期简单的"线性思维"的产物，是适应大部分文化层次不高的观众的欣赏水平而提出来的，不但和五光十色的现代生活相去甚远，和古代生活也是不合拍的。"世界既不是一根直线，也不是一张平面图，人类生活是由种种联系和互相作用无穷无尽交织起来的立体结构。"（林克欢《故事框架与叙述模式》，见《剧本》1988年第六期）因此，要适应现代观众的审美需要，就要变单一的叙事结构为多线发展、板块展现或立体交叉，这样才会有血肉饱满的艺术形象，舞台上才有浓缩而不是萎缩了的生活意蕴。

戏曲无论在视觉上或听觉上，其外观系列也有不少陈旧之处。如剧情拖沓，节奏缓慢，某些程式表演陈旧得无美可言，伴奏乐器单调，舞美简陋乏味，唱腔不够动人，武打缺乏真功夫，等等，这些都是新一代的观众难以接受的。如衰派老生出场前的"嗯哼"一声，实际上是老年人清嗓

子准备吐痰，属于很不文明的程式化表演。又如下达"圣旨"的吹打程式，拖沓得叫人心烦，究其实质，又无非是对皇权的吹捧。像这样的表演程式，就应该大刀阔斧地革掉。还有以前旦角演员的戏衣，宽绰绰的几乎可以套进一个大水桶。著名京剧女演员李维康就曾公开呼吁改革，要求把曲线美还给舞台上的女演员。现在不少剧种在旦角戏衣上就已做了明显的改变。当然，只有在形式感、韵律感的各个方面锐意革新，戏曲才能适应现代观众的审美意趣，逐步走上现代化的大道。

鲁迅曾经说过："戏剧还是那样旧，旧垒还是那样坚。"（《集外集·〈奔流〉编校后记（三)》）戏曲代表了旧文化中保守的一族，它的现代化比起国画、书法、旧诗词等形式来要艰难得多，关键在于革除一个"旧"字，不把陈旧的戏剧观念、叙事结构、情节内容、人物形象、音乐唱腔、程式表演等革去，民族戏曲的振兴就只能是一句空话。

市场经济体制的确立，加快了旧戏曲的消亡与戏曲现代化的过程，解放了戏曲艺术的生产力。据报载：最近，一批京剧老艺术家在市场经济感召下，不甘心京剧剧目贫乏的现状，"翻箱底""抖口袋"，演出了两台在舞台上绝迹几十年的"玩笑戏"，计有《打面缸》《济公活佛》《打城隍》《瞎子逛灯》《请医》等剧目，很受群众的欢迎（见1993年2月14日《新民晚报》）。可见，在遵守宪法和法律的前提下，戏曲走向市场，首先在剧目方面就面临着选择与革新，行政命令行不通了，传声筒式的作品没人愿意花钱看了，这对戏曲艺术生产力的解放，意义不能低估。像《打面缸》这样的戏，本来就是清代、近代民间经常演出的一个优秀剧目。有人可能认为这个戏有调情、低级的表演，但从整体看，绝非海淫海盗一类，而且客观地说，过去以为"不顺眼"的某些表演，和今天一些电视或录像节目比起来，那完全是小巫见大巫，我们恐怕不能用老眼光去看问题了。

几十年来对戏曲艺术采取"包"起来的管理办法，虽然取得不少成绩，但缺乏竞争机制，戏曲像温室花朵一样被供养着，故步自封，娇气满身。据统计，全国全年没有演出的戏曲剧团有200个左右，这实在是很可悲的事。没有生存竞争，没有优胜劣汰，怎能培养出有强大生命力的戏曲艺术呢？因此，在市场经济大潮面前，旧的体制首当其冲，一些长年没有演出的戏曲团体散伙了，演员走穴的、"下海"的、转业的，八仙过海，各显神通。从当前的实践来看，到农村，去茶座，上荧屏，戏曲艺术在新

形势下正变换着生存方式走向市场。

　　首先，农村依然是戏曲十分广阔的市场。这几年来不少戏曲团体到农村演出，既满足了农民的欣赏需要，剧团本身又得到实惠，表演艺术进一步发扬，何乐而不为呢？如安徽的天长扬剧团，每年在农村演期10个月共百场，收入15万元，创全省县级剧团之冠。这样的例子实在不少。就广东来说，这几年粤西农村地区的粤剧演出十分红火，潮汕农村地区的广场戏、老爷戏（当地称神为"老爷"）也很受欢迎。戏曲本来产自民间，来自广场，现在回到原来的位置，在那里可以找到自己最佳的生存方式，这实在是件好事。

　　还有的戏曲演员走下舞台，走进茶座或公园，找机会表现自己，推销自己。广州"泮塘之夜"的茶座粤剧，广州文化公园一班粤剧"发烧友"的演唱，汕头中山公园一班潮剧迷从自发到有组织地进行演出，都是剧坛的新鲜事。有人写文章说从舞台走入茶座或公园，这离"博物馆"越来越近了。但我认为这种论调未免过于悲观，到茶座或公园去演出，是戏曲艺术工作者与爱好者寻找各种各样存活方式的一种努力，通过多种途径、多种试验来确定戏曲艺术在当今生活中的最佳位置，这又有什么不好呢？

　　电视现在已经成为现代人最重要的一种传媒与娱乐工具，戏曲走上荧屏，演出电视戏曲，这为戏曲现代化开辟了广阔的新天地。如不久前出现的京剧电视剧《曹雪芹》（十集）、沪剧电视剧《璇子》（五集）、越剧电视剧《秦淮梦》（五集）等，都是有益的尝试，都受到观众的欢迎。1993年1月举行的"梅兰芳金奖大赛"（旦角组），每场直播收视观众达到5000万人次，5场直播观众在2亿人次以上。可见，电视的出现虽然夺走了部分戏曲观众，对戏曲艺术有很大的冲击，但它也给戏曲的发展开辟了新天地，为戏曲走进千家万户提供了空前绝好的机会。当然，古老的戏曲艺术在现代化的荧屏面前，它的假定性、写意性、虚拟性都难免有不适应的地方，需要进行变革。

　　在戏曲现代化历程中，也存在一些误区，现提出来与方家商榷。

　　误区之一，以为戏曲现代化就是演现代戏。这个问题本来在理论上已经解决了，张庚在《戏曲现代的历程》中说："不能认为，戏曲的现代化，其目的就只在于产生现代戏。必须认识到，戏曲现代化的目的是要把我国的戏曲文化，从传统遗产清理到新戏曲的创造看成一个总体，看成一个互相关联的事情。"（《中国戏剧》1991年第三期）但在实践过程中却

有不少偏差。本来，一些"年轻"的较生活化的剧种演现代戏取得不小成绩，但一些艺术传统深厚、程式化程度较高的老剧种，演现代戏就不易获得成功。"昆曲不必说，就是京剧，梅兰芳在时装戏上经过一番试验之后，也宣告说，困难重重，办法很少，后来也就不作此想了。"（张庚语，见上文）应该看到，40多年来由于"左"的影响，戏曲演了不少传声筒式的现代戏，使不少观众倒了胃口。因此，演现代戏不等于现代化，拙劣的现代戏甚至会赶走一部分现代观众，延缓戏曲现代化的进程。

误区之二，以为现代化就是掺和现代人的某些生活方式。有人开玩笑地说，在各种现代化中，最容易做到的就是将古人现代化。如某剧种演《燕燕》（据关汉卿《调风月》剧改编），就出现男女主人公拥抱、上床、关灯这样的"写实"表演；某省一个剧团演出《百叶龙》戏曲，竟让几个女演员半裸上身背对观众表演下水游泳，一时间果然出现轰动效应。像这些不顾剧情、不分古今情事的做法，甚至用色相招徕观众，都属旁门左道，是不足为法的。如果要用拥抱接吻之类来吸引观众，这实在是扬戏曲之短，戏曲在这方面是无论如何也"斗"不过电视或电影的。

误区之三，在创作观念上提出所谓"精品意识"，以为有了"精品意识"，就能产生"精品"，而有了"精品"，现代化就万事大吉。这方面最有代表性的言论，是在中国戏曲现代戏研究会第十届年会上提出来的："强化精品意识。从历史上看，一个时期的戏曲繁荣，总是以一批精品为标志的。只有精品，才能深入人心，流传后世；从现实来看……只有创造出精品，才能受到群众欢迎，才能带动整个剧种。"（《中国戏剧》1992年第七期）如果说，剧本创作和演出需要精益求精，出精品，出拳头产品，那是谁都赞成的。但创作观念上提出要有"精品意识"，好比拍电影的人提出要有"巨片意识"一样，都是错误的理论导向。创作是老老实实的劳动，试问曹雪芹有"精品意识"吗？鲁迅写《阿Q正传》时有想到要写一部惊天动地的"精品"吗？曹禺写《雷雨》《日出》时脑子里有"精品意识"吗？曹禺谈到《日出》创作时曾说："我看见多少梦魇一般可怖的人事，这些印象我至死也不会忘记，它们化成多少严重的问题，死命地突击着我。"（《〈日出〉跋》）可见创作是"骨鲠在喉，不吐不快"的事，是一种巨大的莫名的冲动，那时根本没有考虑出"精品"还是出"次品"的问题。

误区之四，以为"下海"可以解决一切问题。当前，"下海"之声来

自四面八方，大有全民经商之势。其实，"下海"并不能解决所有问题，何况不懂做生意的"下海"，那是非淹死不可的。就算"下海"赚了钱，戏曲现代化的问题也还是没有解决，金钱当然可以使不少剧团摆脱经济上的困境，但有了钱并非就万事大吉。现在有的剧种已经募集了几千万的艺术基金，但观众照样很少，日子照样不好过。

戏曲的现代化是一个极其艰巨的历程，对大多数剧种来说，需要几十年甚至更长的时间。或许有少数剧种过不了"现代化"这一关而进了"博物馆"，这完全是可能的事。对戏曲现代化的历程，学术界众说纷纭。有一种论调认为戏曲已"现代化"得差不多了，有文章说："近一个世纪以来，戏曲在现代化方面做出了不小的成绩，虽然也走了许多曲折的道路，应当说是到了接近完成的时候了。"（《中国戏剧》1991 年第三期）这种估计，我以为过于乐观。据统计，前两年全国已有 400 多个县没有戏曲剧团，对不少老剧种来说，地盘日渐缩小，观众不断流失，这怎么能说戏曲现代化"到了接近完成的时候"呢？

有危机感并非坏事，危机感是催人上进的号角声，也是奋发图强的原动力。如果满足于已有的成绩，过分乐观，戏曲的现代化怕是很遥远的事。

宋代诗人梅尧臣诗云："老树著花无丑枝。"古老的戏曲绽开现代艺术之花，这将是艺术史上最灿烂的一页。我们期待着。

<div style="text-align:right">（原载《中山大学学报》1993 年第 3 期）</div>

向古典戏曲学习编剧技巧

一、古典戏曲编剧的特点是由我国戏曲艺术总的特点决定的

剧本是构成戏曲艺术的一个重要方面，是基础。要谈戏曲编剧上的特点，首先必须弄清整个戏曲艺术的特点，因为编剧这一部分的特点，是由整个戏曲艺术的特点所决定的。

我国戏曲艺术有什么特点呢？照我的理解，带根本性的特点有四个：

第一，从创作方法的角度来说，我国戏曲是一种虚拟的或者说是写意的戏剧艺术，它不是写实的。除了在根本意义上说是来源于生活这一点之外，从艺术创作方法上说，它是写意的，和传统的水墨画相似。我这样说，根据有三个：

其一，它有一套规范化了的程式，如一个圆场表示很长的路程，几个龙套代表千军万马。生活中的一举手、一投足、吃、喝、睡、交谈、做梦甚至喜怒哀乐，都被提炼成一套规范化了的艺术动作——程式。程式来源于生活，但具有高度的象征意义，并不是写实的。如喝酒，其实酒壶或酒杯里根本没有酒，演员只是拿起它表示一下，观众就意会到这是在喝酒。因此，程式化是戏曲作为写意的戏剧艺术的一项重要特征。

其二，戏曲不太受时空观念的限制，这一点与话剧大不相同。传统话剧是一种写实的戏剧艺术，西方话剧曾受古典主义"三一律"的影响，强调"时间一天，地点一个，情节单一"。戏曲从时间到场景均可自由变化，它分场不分幕，时间可拉长也可缩短，台上的场景是经常变换着的。如关汉卿《窦娥冤》第三折写窦娥赴法场问斩，一开头是监斩官及差役押着窦娥推拥来到街头，通过监斩官所说"今日处决犯人，着做公的把住巷口，休放往来人闲走"，把场景交代出来，接着写窦娥婆媳生离死别，最后才来到刑场。在婆媳生离死别的时候，这段时间显然被大大拉长了，场上鸦雀无声，连监斩官都坐在那里听婆媳长长的幽怨哀绝的泣别，这在生活中是根本不可能的事，在话剧里也不可能这样来表现，但戏曲却

可以这样写。

其三,观众既是艺术的欣赏者,又是创作的合作者。正因为戏曲是虚拟的艺术,所以特别需要观众的合作。如《三岔口》演夜间摸黑厮打,其实舞台上一直亮着灯,要是真的按剧本的规定情景来演,舞台上黑漆漆一片,观众就什么也看不见,因此,这种规定情景是需要观众用想象来补充的。至于用道具来象征规定情景,例子则比比皆是,如用马鞭代表骑马,用桨代船。看戏时,外宾觉得在这些地方最不好理解,台上演员手里只有一支桨,怎能说是在划船呢?这是外宾不大习惯我们这种写意的戏剧艺术的缘故。可以说,中国戏曲是尽量调动观众的主观能动性,话剧或写实的电影却千方百计麻痹这种能动性,这是两种艺术之间的一大区别。

以上三点归结起来就是一个"虚"字,从艺术方法到场景都比较"虚"。现在有些戏曲剧本的毛病,就在一个"实"字,话剧化严重,话剧加唱,并不就是戏曲。

第二,从表演体制上来说,中国戏曲是行当的表演艺术。戏曲把不同性别、年龄、地位、气质的人物归并成生、旦、净、丑几个大行当,这好像是很不科学的,但这种在一定历史环境中形成的表演体制也有它合理的内核存在,否则就无法保留至今,为广大观众所接受。

戏曲是行当的表演艺术这一特点,给戏曲剧本的人物塑造带来鲜明的特色,这一点我们下面还要详细来说。

第三,从表现手段上来说,戏曲是唱做念打俱全、综合性最强的戏剧艺术。它不同于用对话作为主要表现手段的话剧,不同于用脚尖左旋右转的芭蕾舞,也不同于西洋歌剧,它的综合性最强,可以称它是古典诗剧、古典歌剧或古典舞剧等,它还包含杂技、杂耍、雕塑等艺术手段,总之是融合许多时间艺术和空间艺术于一体的一种戏剧艺术。

优秀的古典戏曲剧本比较注意利用戏曲这种综合性强的特点来表现人物,如《望江亭》杂剧第三折写谭记儿装扮成渔妇上场时的说白:

> 这里也无人,妾身白士中的夫人谭记儿是也。装扮做个卖鱼的,见杨衙内去。好鱼也!这鱼在那江边游戏,趁浪寻食,却被我驾一孤舟,撒开网去,打出三尺锦鳞,还活活泼泼地乱跳,好鲜鱼也!

这一段说白既写出谭记儿对眼前这一场斗争充满了必胜的信心,又富

于动作感,为演员表演提供了广阔的天地。

第四,从艺术体系来说,戏曲是兼有体验派与表现派两者之长的一种戏剧艺术。体验派主张"第四堵墙",在演员和观众之间筑上一道无形的"墙",强调表演上的真实自然;表现派则竭力要砸掉这"第四堵墙",主张在舞台上表现一种"理想的范本"。戏曲的程式——一种世代相传的规范化了的外部动作,其实也就是狄德罗所说的"理想的范本"。但戏曲并非表现派的艺术,它主张"装龙像龙,装虎像虎",强调"演人别演行(háng)",这方面又明显地具备体验派的特征。

戏曲在艺术体系方面的这一特点,在剧本中也有所表现,如上面说的谭记儿上场那一段白"这里也无人"那几句,即"打背躬",是演员超越角色直接向观众交代剧情。这种"打背躬"也是戏曲的一种特有手法。《东堂老》杂剧写扬州奴从一个富家子弟变成乞丐上场时说:"不成器的看样也!"也是这一特点在戏曲剧本中的体现。

以上讲了戏曲四个带根本性的特点,优秀的古典戏曲剧本,是很能注意到戏曲艺术总的特点的,也就是说,能发挥戏曲艺术的特点与长处,扬长避短。下面我再举《张协状元》和《隔江斗智》两个例子来说。

《张协状元》是一出现存的古老戏文,它写张协在上京赴考途中被强盗打伤并抢走盘缠,经宿在破庙的贫女救助,康复后遂与贫女结婚,好心人呆小二买来一点酒菜为婚礼助兴,但没有桌椅,呆小二于是用手脚着地腹部朝天作桌子,新婚夫妻于是相对而饮,呆小二却一会叫嚷要喝酒,一会叫嚷腰弯背屈酸得厉害,一会又伸手往"桌子"上抓东西吃,就这样把一对贫贱夫妻的婚礼写得喜气盈盈。这种写法,就是发挥了"虚拟"的长处的。如果用实在的眼光来看,人怎么可以弯腰屈背作"桌子"用呢?这是实际生活中不可能有的事,但在戏曲中却容许存在,而且有其合理的因素,山中破庙,贫贱夫妻,确实连一张桌椅也无法弄到。

这样演既符合剧本的规定情景,又从呆小二的行当——丑行的表演出发,呆小二的插科打诨,使这场没有其他宾客庆贺的婚礼也显得热闹有趣。如果我们用实丕丕的脑筋来编写,恐怕是很难想象出这种生动有趣的戏剧场面来的。

元杂剧《隔江斗智》写的是后来《三国演义》第五十四回"吴国太佛寺看新郎,刘皇叔洞房续佳偶"和第五十五回"玄德智激孙夫人,孔明二气周公瑾"中的故事。小说写刘备和孙夫人借口祭祖逃回荆州,徐

盛、丁奉带兵追来,蒋钦、周泰执一口孙权宝剑又来捕杀,最后是周瑜亲自赶来,但这一切都被斥退或杀退。后来京剧《回荆州》就采用这一情节。但《隔江斗智》却不是这样处理法,它写刘备偕孙夫人西行至汉阳时,由张飞接应前往荆州,张飞坐上孙夫人的翠鸾车,周瑜追兵到了,这时一场有趣的喜剧爆发了:

> (周瑜做下马跪科,云)小姐,某周瑜定了三计,推孙刘结亲,暗取荆州。今日甫能请的刘备过江来,拿住他不放回还,这是某赚将之计,怎么这江口上小姐倒叫退了众将,放刘备走了,着某甚日何年得他这荆州?你护你丈夫,也不该是这等。(张飞做揭帘子科,云)兀那周瑜,你认的我老三么?好一个赚将之计,亏你不羞!我老三若不看你在车前这一跪面上,我就一枪在你这匹夫胸脯上戳个透明窟窿!(周瑜做气科,云)原来是张飞在翠鸾车上坐着,我枉跪了他这一场,兀的不气杀我也!(做气倒科)

杂剧《隔江斗智》这样写法,发扬戏曲的长处,把冲突处理得更集中,场面更具戏剧性,演出时效果之佳是不难想象的。

二、古典戏曲编剧最基本的经验是"一人一事"的写法

古典戏曲在编剧方面有一个最基本的经验、一条基本的路子,这就是"一人一事"的写法。

清代杰出的戏曲理论家李渔在《闲情偶寄》中一开头就提出这个问题,他说:

> 古人作文一篇,定有一篇之主脑。主脑非他,即作者立言之本意也。传奇亦然。一本戏中,有无数人名,究竟俱属陪宾;原其初心,止为一人而设。即此一人之身,自始至终,离合悲欢,中具无限情由,无穷关目,究竟俱属衍文;原其初心,又止为一事而设。此一人一事,即作传奇之主脑也。(《闲情偶寄·结构第一·立主脑》)

从上面这段引文可以看出,李渔"立主脑"的意思就是:确立好主线,用"一人一事"贯串全剧。

优秀的古典戏曲作品，无不采用"一人一事"的写法。如《窦娥冤》以窦娥为主角，通过她的冤案来揭露元代社会吏治的腐败，歌颂窦娥的反抗精神，对封建社会秩序和纲纪表达了作者深深的怀疑；《望江亭》写寡妇谭记儿为了维护自身爱情和婚姻的幸福与坏人展开斗争，歌颂了她的聪明与机智；《西厢记》以崔莺莺为第一主人公，通过崔张自由结合，抨击封建礼教的不合理，表现了"愿普天下有情的都成了眷属"的爱情理想。

有些古典名剧，原来并不是采用"一人一事"的写法，精芜糅杂，只有按"一人一事"的路子来改编，才能焕发出它的光辉。

最著名的例子是《十五贯》《红梅记》《西游记杂剧》。

《十五贯》原来除熊友兰和苏成娟因十五贯钱酿成冤案外，还有熊友兰弟弟熊友蕙与侯三姑也因为十五贯钱而酿成杀身之祸，给人以过于离奇造作之感，且两线齐头并进，难免有床上安床、屋上架屋之嫌。现在把熊友蕙与侯三姑一线全部砍去，剧情才显得真实自然，改编本因而成为戏曲推陈出新的典范性作品。

《红梅记》写李慧娘因一句偶然的话语而惨遭权奸贾似道的杀害，但这是原剧本的副线，原本的主线是写裴生和卢昭容的爱情故事，落入一般才子佳人戏的窠臼，现在把主线砍去，仅保留了李慧娘蒙冤遇害，化鬼复仇的情节，剧情更加紧凑而揭露更加深刻。

在吴承恩优秀的神话小说《西游记》产生之前，元代已有《西游记杂剧》，但它也是两线齐头并进。一是唐僧一线，从唐僧出世写起；二是孙悟空一线，写孙悟空娶了金鼎国国王的女儿为妻，为了与妻子一起受用而大闹天宫。这样不但头绪纷繁，而且格调低下。现在舞台上演出的《西游记》戏曲，基本上摒弃了杂剧而采用小说的处理法，以孙悟空为主角，突出他天不怕地不怕的大无畏精神，使其成为一个群众喜爱的神话英雄形象。

有些戏曲是根据大部头的长篇小说改编的，只有采用传统的"一人一事"的写法，改编才能获得成功。像现在流行在舞台上的《群英会》《失街亭》《空城计》《斩马谡》《芦花荡》《长坂坡》《定军山》《千里走单骑》《走麦城》等，"水浒戏"如《真假李逵》《野猪林》《清风寨》《武松打虎》《血溅鸳鸯楼》等，"红楼戏"如《贾宝玉与林黛玉》《晴雯》《尤二姐》等，都是采用"一人一事"的写法。如果不这样，就会变成大杂烩，如清代宫廷编写的二百四十出超大型的"水浒戏"《忠义璇

图》和"三国戏"《鼎峙春秋》等,就早已没有任何舞台演出的价值了。

当然,这种"一人一事"的写法不应该绝对化地去理解,不是说一部戏只能有一个主角,只能有一个情节,这是不言而喻的。

"一人一事"写法的好处是:主脑易立,头绪易减。用今天的文艺语汇来说,就是:主题鲜明,人物突出,情节集中。李渔十分强调这个问题,他在"立主脑"之后又特地写"减头绪"一节,强调编剧要"始终无二事,贯串只一人"。他认为"头绪繁多,传奇之大病也","作传奇者,能以'头绪忌繁'四字刻刻关心,则思路不分,文情专一"。李渔是很了解中国老百姓的欣赏习惯的,老百姓看戏最怕头绪纷繁而不得要领,因此,古代戏曲剧本一开头常常有"自报家门"一出,把剧情梗概先行交代,到关键处还要把情节重复一下,可以说很能体贴观众这种欣赏习惯。王起老师曾谈到观赏戏曲时即使中间可以出去抽根烟也不会影响对剧情的理解,但看电影或话剧则不能这样做。这是和戏曲的人物情节比较单一集中不无关系的。

当然,我并不是在这里推销古老的"自报家门"的写法,也不是说重复交代剧情的做法很好,今天观众的文化水平一般来说已有所提高,剧场条件也比古代的好,又有幻灯字幕,因此我们要尽力探索新的路子、新的写法,并不是说非要采用"一人一事"的写法不可。

"一人一事"的写法是怎样形成的呢?这恐怕是受了元代杂剧很大影响的缘故。元杂剧采用"旦本"或"末本"的演唱形式,由主角正旦或正末一人主唱到底,编剧时处处要注意把正旦或正末摆到最重要的地方,要为他(她)安排一段段的唱词,因此逐渐形成这种"一人一事"的写法。

三、古典戏曲怎样处理戏剧情节

情节和人物是编写剧本各种艺术因素中最重要的两种,编剧的方法不外乎两套,一套是由情节入手写人物,另一套是先有人物然后安排情节。前者如莎士比亚戏剧以及中国戏曲,后者如高尔基剧作、《茶馆》以及《陈毅市长》。

对中国戏曲来说,情节在编剧中处于优先考虑的地位。亚里士多德也是这样主张的,他说:"情节结构是悲剧的基础,有似悲剧的灵魂,'性格'只占第二位。"这段话的中心意思是:性格要靠情节才能显现出来。

那么，古典戏曲在处理戏剧情节方面有什么经验可以借鉴呢？

第一，古典戏曲注意情节的传奇性。情节是戏剧冲突的过程，人物性格的历史，优秀的古典作品处理情节的一大特点是注意它的传奇性，尽力提炼扣人心弦的戏剧情节。试以关汉卿戏曲为例：

《窦娥冤》写一个安分守己的弱小寡妇由于蒙冤而死竟出现感天动地的奇迹；《鲁斋郎》写中级官吏张珪在大贵族的胁逼下怎样送妻子给人家，包拯要将鲁斋郎治罪却不得不把他的名字改掉；《救风尘》与《望江亭》写妓女或普通妇女机智战胜老练狠毒的嫖客或有皇帝支持的大人物；《诈妮子》写婢女被少爷遗弃却又被迫替他去说亲；《蝴蝶梦》里的包拯很有特色，这个大清官之所以能够秉公断案是因为被一个普通农妇的高尚品格所感动，这个农妇竟然牺牲亲生儿子的性命而保存丈夫前妻所生的儿子的性命。所有这些剧作都很注意情节的传奇性。没有引人入胜的戏剧情节，像"白开水"一样平淡无味、一眼见底，是很难收到较好的效果的。在这方面，李渔也有精辟的论述：

 古人呼剧本为"传奇"者，因其事甚奇特，未经人见而传之，是以得名，可见非奇不传。新，即奇之别名也。若此等情节，业已见之戏场，则千人共见，万人共见，绝无奇矣，焉用传之！是以填词之家，务解"传奇"二字。欲为此剧，先问古今院本中曾有此等情节与否。如其未有，则急急传之；否则枉费辛勤，徒作效颦之妇。（《闲情偶寄·结构第一·脱窠臼》）

"传奇"是明清的一种戏曲形式，古人用这个名字来命名，是大有深意的，我们确实要好好地品味。有人把目前最受观众喜爱的戏剧与电影概括为五类：惊险离奇（如《与魔鬼打交道的人》）、笑破肚皮（如《瞧这一家子》）、切中时弊（如《报春花》）、甜甜蜜蜜（如《庐山恋》）、外国翻译（如《大篷车》）。这五类作品中，"惊险离奇"与"外国翻译"二者是以曲折动人的故事情节取胜的。在目前的创作中，情节陈陈相因的情况还不少，如写中日友好的题材，就有《泪血樱花》《樱》《玉色蝴蝶》《望乡之星》等，我不是说这些作品不好，但情节上的"赶浪潮"现象不时出现，确实是值得我们注意的。

第二，优秀的古典戏曲戏剧性强，富于悬念，也就是说，善于挖掘扣

人心弦的戏剧效果。这样的例子比比皆是，这里只举一例：《望江亭》写寡妇谭记儿经过白道姑的撮合，嫁给潭州地方官白士中后，生活幸福，夫妻感情很好。白士中每天退衙后总是准时来到后堂同谭见面。这一天过了下班时间却不见白士中回来，谭记儿于是来到官厅想看个究竟。只见白士中愁眉苦脸，手里摆弄着一封书信。谭记儿疑心这信是白士中的前妻寄来的，因而上前追问，而白士中却因为得到杨衙内要来潭州杀人夺妻的讯息而惶恐不安，生怕这信被谭记儿知道，夫妻间于是产生一场误会性，这是一个喜剧性的冲突。一个尽力遮遮掩掩，一个偏要寻根问底，这才引出剧情的波澜。如果让不会"出戏"的人来写，谭记儿上前问手里拿着什么，白士中则拱手把信送与她，这就什么戏也没有了。由此可见，善不善于挖掘戏剧性，这是编剧技巧高低的重要标志。

第三，善于安排戏剧场面。戏剧是一种场面的艺术，这与长篇小说不同，戏剧要把情节具体化为一个个场面，把冲突组织在有限的时间与空间之中。优秀的古代戏曲作品处理戏剧场面有三个特点：其一是过场戏简洁，开幕见冲突。写文章要开门见山，写戏则要开幕见冲突，这一点不容易做到，特别是话剧，第一幕常常要花很多笔墨来介绍人物关系，戏曲却因为它是写意的艺术，可以通过"自报家门"的形式来介绍人物关系，迅速展开冲突。如《窦娥冤》第一折一开头，赛卢医上场交代欠蔡婆的高利贷以后，蔡婆上场，先交代了窦娥长大成人与自己的儿子结婚以及儿子病死的情节，然后上赛卢医之门讨债——冲突于是揭开了。过场戏之简洁，真达到所谓"惜墨如金"的程度，连窦娥的丈夫叫什么名字、窦娥从7岁到17岁在蔡婆家的生活以及结婚的情况等，都省略掉，把笔墨全花在冲突上面。其二是随步换形，富于变化。场面要活而忌"瘟"，"瘟"就是剧情拖沓不前，场面没有变化，气氛平淡沉闷。这里举一个场面富于变化的例子：《拜月亭》第三折写蒋瑞莲看到姐姐王瑞兰终日愁眉苦脸，对姐姐建议招一个姐夫。王瑞兰却摆起面孔，训斥妹妹"你这小鬼头春心动也"。蒋瑞莲讨了场没趣，只好离开了。想不到小妹的话语却勾起王瑞兰一片心事，她于是缓步来到后花园"拜月"，祷祝神明护佑自己的丈夫平安无恙，却不料蒋瑞莲突然出现，原来她正在暗中窥视姐姐的举动，这一来，小妹反而指责姐姐"你这小鬼头春心动也"。在这种情况下，王瑞兰只好把自己如何在兵荒马乱之中与蒋世隆邂逅结为夫妻，如何为父所迫离开了心爱丈夫的情形告诉小妹。谁知小妹子听到"蒋世隆"的名字

时，却呜呜地哭起来，这使王瑞兰突然警觉起来，怀疑丈夫与小妹的关系。经过一番解释，瑞兰才明白自己的丈夫原来就是瑞莲的哥哥。在原来已是亲同手足的姐妹关系中，现在又增加了一层"姑嫂"的关系，于是两人双双对月祷告起来。这样一场戏，并没有紧张惊险的情节，演来却扣人心弦，作者善于使场面随步换形而取得了极佳的效果。其三是淋漓尽致地写好戏剧高潮。什么是戏剧高潮？主要有两种看法：一种看法认为是情节关键性转折，李健吾先生就持这种看法；另一种看法认为是情绪高潮，中国戏曲观众比较习惯这种看法。按照后一种看法，《窦娥冤》的高潮在第三折（按照前一种看法则高潮在第二折"判斩"一段）。第三折的写法分为三层：先写窦娥在差役的推拥下走向法场，【滚绣球】等曲慷慨激越，把悲剧情绪引向高潮；次写窦娥婆媳生离死别，场面与气氛有了变化，如泣如诉，令人荡气回肠；最后是三桩誓愿的提出，人物与主题进一步升华，情绪达到最高潮。这种高潮场面的写法，既淋漓尽致又富于变化，像潮水翻滚，激动人心。

四、古典戏曲怎样刻画人物性格

情节与人物的关系是相辅相成的，只有情节而没有人物性格，则"见事不见人"，人物淹没在情节当中；只有人物而没有好情节，就好比只有几根骨头而没有血肉，人物形象也"立"不起来。我们既要写好情节，又要写好人物。

优秀的古典戏曲怎样刻画人物呢？

首先，情节与场面紧紧围绕主要人物来展开，这是戏曲写人物的一个优良传统。如《窦娥冤》全剧的情节与场面都围绕窦娥来展开，楔子写窦娥悲惨的身世，第一折写她和流氓地痞的矛盾，第二折写她和贪官的矛盾，当这个矛盾突出来后，张驴儿等就统统"靠边站"了。

由于强调情节和场面要围绕主要人物来展开，因此，戏曲讲究剧情的合情合理，讲求情节是否能够表现人物性格。有句大家都熟悉的话，即"出观众意想之外，在人物情理之中"，这是中国戏曲处理情节与人物关系时的艺术诀窍。董解元的《西厢记诸宫调》写张生跳墙后遭莺莺拒绝，但他却回过头来对红娘说："她不要我，让我们相爱吧。"说完就要搂抱红娘。这样表演可能会有一定的哄笑效果，但这样的情节损害了张生这个爱情专一的书生形象。王实甫的《崔莺莺待月西厢记》（简称《西厢

记》）便坚定地把它摒弃了。阮大铖的《十错认春灯谜记》，情节关目有10处大巧合，过于离奇，编剧上已堕入邪门歪道了。

其次，全力写好人物主要的性格特征，绝不面面俱到，绝不平均使用力量，这是戏曲写人物的一大特色。小孩子看戏时常常问这个人是好人还是坏人。戏曲中的人物形象鲜明，好人坏人，性格粗豪的、奸诈的、忠贞的，全都一目了然。之所以能如此鲜明，就因为戏曲着重写透人物主要一面的性格，并不面面俱到，以免把性格写得太复杂。如《看钱奴》杂剧写贾仁悭吝的性格，就写得入木三分。贾仁上街时看到香喷喷油花花的烧鸭，想吃却舍不得花钱，于是假装打苍蝇，把五指捆在烧鸭上，回家后一个手指的鸭油送一碗饭，一共吃了四碗饭，舔了四个指头，本想留一个指头的油到晚饭时再吃，没想到狗乘他午睡时把这个指头舔得干干净净，贾仁于是气病了。这一病竟卧床不起，他儿子要给他定做楠木棺材，他却说用破旧的马槽就可以了。但身躯太长而马槽太短装不下怎么办？贾仁建议借邻居的斧子来把身子砍短。剧作用夸张的笔法集中揭示贾仁的悭吝与损人利己的性格，写得非常深刻。

过去有人指责戏曲写人物定型化，性格没有发展，这个指责是不符合事实的。戏曲中有不少人物的性格是有发展的，如《窦娥冤》中的窦娥、《赵氏孤儿》中的程婴、《牡丹亭》中的杜丽娘、《红梅记》中的李慧娘，都是著名的例子。但也有一些人物形象定型化，没有发展，如鲁斋郎、周舍、蔡伯喈、赵五娘以及舞台上的诸葛亮、孙悟空、猪八戒、李逵等，不过这并没有什么不好，问题不在于性格是否有发展，而在于性格是否鲜明。中国戏曲很少出现西方戏剧中存在的那些非常复杂化的性格，多把重点放在写好人物主要性格特征上。

再次，戏曲刻画人物时，重视心理描写和展现人物的精神世界。戏曲是以演唱为主要表现手段的，一段段的唱词就是一首首的抒情诗，因此戏剧也是一种抒情的艺术。以《窦娥冤》的情节为例，至第二折窦娥被"判斩"时，故事已基本结束了，就差刽子手手起刀落，人头掉地了，好像没有什么戏了，但关汉卿正是从这个看来没有什么戏的地方，爆出一场震撼人心的戏剧来。这样写，就不是为情节而写，而是为人物而写，从抒情的角度出发。如果不是作者深入挖掘人物的精神世界，则目前第三折悲剧的高潮将写不出来。

古典戏曲的心理描写也常常通过对话或戏剧动作来完成。《看钱奴》

写贾仁买子时，只出两贯钱，多一毛也不拔，他要卖主将钞高高举起，还说上面有许多"宝"字。其实，常识告诉我们，钞上面的"宝"字再多，用手把钞举得再高，都不会影响钞的价值。这句看来缺乏常识的话，却十分符合贾仁的性格逻辑，深刻地揭示了这个视财如命、向金钱顶礼膜拜的守财奴的心态。

最后，利用对比、烘托、夸张、渲染、传神等艺术手法，即动员一切艺术手段刻画人物，这是成功的艺术作品无不如此的，优秀的戏曲作品也是这样。像王实甫的《西厢记》描写崔莺莺的美貌，并没有采用"沉鱼落雁之容，闭月羞花之貌"这类的陈词滥调，而是用了一个十分传神的细节：在为崔相国追荐亡灵的道场上，崔莺莺出现了，场上的人都为她的美貌所吸引，老和尚看呆了，错把前面小和尚的光头当木鱼来敲打。连老和尚都这样，年轻的小和尚则可想而知了，张生之神魂颠倒也就不难理解了。用最有效而经济的艺术手段，收到最佳的效果，优秀的古典戏曲作品常常如此。张生是个喜剧人物，为了突出他的钟情与痴狂，写他见红娘时自我介绍说："小生姓张名珙，字君瑞，本贯西洛人也，年方二十三岁，正月十七日子时建生，并不曾娶妻……"这完全是夸张的写法，不要说是在封建时代，就是在今天的文明时代，一个男青年若见到一个陌生的姑娘马上来这样一番自我介绍，人家也会以为遇上神经病患者了哩！

（原载《东江》1981年第2期）

论中国古典悲剧

一、中国古代有悲剧吗？

悲剧属于美学的范畴，它是通过描写正面主人公的巨大不幸与痛苦来做出美学评价的一种戏剧样式。我国古代是一个悲剧的时代，人压迫人的剥削制度是万恶之源。长夜漫漫、黑暗如漆的封建社会，到处是产生悲剧的土壤，不知有多少真善美的事物被扼杀掉。面对这悲剧性的现实，古代一些进步的戏剧家写出了一些可歌可泣的悲剧作品。王国维曾指出，像《窦娥冤》与《赵氏孤儿》，即"列之于世界大悲剧中亦无愧色"（《宋元戏曲史》）。

但是，有些人却无视这个事实，认为中国古代戏剧史上无悲剧。为什么会产生"中国古代没有悲剧"的见解呢？这主要是有人拿西方的古典悲剧概念来度量中国戏剧的实际。具体地说，就是拿亚里士多德的悲剧定义来套中国戏曲，因而得出错误的结论。亚里士多德在《诗学》中提出："悲剧是对于一个严肃、完整、有一定长度的行动的模仿"，"要能引起恐惧与怜悯之情"，因此，末尾的情节应该是"由顺境转入逆境"。亚里士多德反对柏拉图的"善有善报"的主张，认为"善有善报"的作品是喜剧性的，不能算作悲剧。亚里士多德的这种悲剧理论对西方的悲剧创作特别是意大利文艺复兴时期和法国古典主义时期的剧作有过巨大的影响。有的人便拾起这把尺子，用它来衡量中国古代戏剧，并断然认为"中国古代没有悲剧"。

其实，像亚里士多德所认为的"由顺境转入逆境"而没有善恶报应那一套的悲剧，中国古代也有，元杂剧中的《介子推》《替杀妻》《双赴梦》等，基本上就属于这一类。《替杀妻》的剧末写张平蒙冤而死，死前"街坊邻里""啼天哭地"，除了"地惨天昏，雾锁云迷"的浓重悲剧气氛外，并不见善恶报应或天人感应的情节。这些作品无疑属于"一悲到底"的悲剧。然而重要的是，应该看到悲剧的概念是随时代的变迁与地

域的差异而有所变化的。拿外国远古的概念来规范中国近古的作品，难免圆凿方枘，格格不相入。中国古代没有哲学、化学等学科概念，难道就没有哲学家、化学家了吗？中国古代没有"悲剧"这一概念，但"苦情戏"之类的叫法还是有的，通过描写正面主人公的巨大不幸与痛苦来做出美学评价的悲剧作品也并不少。王季思等主编的《中国十大古典悲剧集》的出版，受到戏曲界的欢迎与重视，也从一个侧面说明了中国古典悲剧的存在以及这些作品在中国戏剧史上所占有的重要地位。

二、中国古典悲剧的界定

有一种相当流行的看法是："我们判断一个戏是不是悲剧，主要的不是看手法，而是看内容。"（苏国荣《我国古典戏曲理论的悲剧观》）这种看法是不对的。例如，卓别林的许多戏剧与电影，表现的是市井流浪汉的悲惨命运与遭际，从内容上说是悲剧性的，但它们都不属于悲剧而是喜剧；川剧著名的喜剧《拉郎配》，写皇帝要选美入宫，民间于是竞相嫁女，出现了"拉郎配"这种令人啼笑皆非的场面。这种事件从本质上来说完全是悲剧性的，但它却演成一出叫人解颐的喜剧。

因此，美学评价的方式也是值得重视的。也就是说，我们在判断一个戏属悲剧类型还是喜剧类型时，不光要看它的内容，还要看它的形式，特别是表现手法。

在判断戏剧类型的问题上，东西方所运用的"标尺"也是迥异的。西方戏剧理论家用一个戏是引起崇高感还是引起滑稽感来判别悲剧与喜剧。中国由于"悲喜交错"的传统表现手法的运用，喜剧中不无悲剧的场次（如《西厢记》中的"长亭送别"、《看钱奴》中的"卖子"），悲剧中也不差喜剧性的穿插（如《窦娥冤》中赛卢医的出场、《琵琶记》中的"文场选士"），就是说，崇高与滑稽同存于一个剧中，是我国古代戏剧常见的现象。因此，在考察中国古代戏剧类型时，不仅要把内容和形式结合起来看，还要看它们的主要成分。一部戏从内容上看主要是悲剧性的，表现手法也以悲剧为主，则这个戏便是悲剧，像《琵琶记》就属这一类；如果一部戏虽有不少悲剧性的内容，也有一些悲剧性的场面，但较多场次采用正剧、喜剧甚至闹剧的表现手法，它就不能算作悲剧，《牡丹亭》就是这样。

还有一种情况需要提及，这就是中国古代戏曲在演出中，由于各种因

素的作用，许多戏实际上是以折子戏的形式流行开来的，折子戏中也有不少著名的悲剧，它们也是中国古典悲剧重要的组成部分。如《白兔记》中的《井边会》、《同窗记》中的《楼台会》《山伯临终》《英台哭坟》、《商辂三元记》中的《雪梅吊孝》、《千金记》中的《霸王别姬》、《玉堂春》中的《梅亭雪》，等等。这部分悲剧折子戏的原本，有的是悲剧，有的是正剧或喜剧，但这并不影响这部分折子戏所属的悲剧类型。这是中国古典悲剧中实际存在的特殊情况。

三、中国古典悲剧的特征及其与西方悲剧之比较

由于民族地域环境的差异，历史文化的不同，中西的古典悲剧又形成各自不同的艺术特征。这些特征使中国古典悲剧具有鲜明的民族风格与东方艺术的特异风采。

（一）悲剧主人公的形象

从悲剧主人公的形象来考察，中国古典悲剧的主人公具有弱小善良的正面素质，是些性格无缺陷的正面人物。

窦娥就是关汉卿塑造的一个善良的悲剧人物，她3岁丧母，7岁被卖到蔡婆家当童养媳，17岁与蔡婆的儿子结婚，19岁丈夫病死，一连串的厄运使这个弱小善良的妇女赢得人们的深深同情。当悲剧冲突正式展开时，她激烈地反抗流氓地痞张驴儿的欺侮，为了保护年迈的婆婆，屈招了"药死公公"，终于惨死在封建势力的屠刀之下。在一些英雄悲剧里，如杨家将、岳飞、文天祥戏中的主人公，他们所代表的社会力量，在戏剧冲突的特定环境里因战胜不了邪恶势力而酿成悲剧，相对来说，他们也具有弱小善良的正面素质。

所谓的"无缺陷的正面人物"云云，并非说悲剧人物是完美无缺的"高、大、全"式的完人。只是说，他们没有重大的性格缺陷，他们的悲剧结局并不是由于性格的缺陷导致的。这一点也与西方的古典悲剧迥然不同。西方的古典悲剧塑造了许多著名的悲剧典型，那是人类文艺史上不可多得的瑰宝。从悲剧主人公的形象来说，他们虽也获得人们极大的同情，但不少是性格有缺陷的人物。如古希腊欧里庇得斯的《美狄亚》中的美狄亚是值得同情的，她被丈夫遗弃是十分不幸的，她的复仇也是可以理解的，但用杀害自己亲生儿子的办法来进行复仇，这种"报复狂"的举动

难免是有缺陷的，如果秦香莲也用杀害子女的办法来惩罚陈世美，那她无论如何也不能获得中国老百姓的同情，也绝不可能成为一个家喻户晓的震撼人心的悲剧人物。莎士比亚的著名悲剧《奥赛罗》中的奥赛罗也是一个感人颇深的悲剧典型。但是，他的性格也是有缺陷的，极强的嫉妒心与轻信他人，使他杀死美丽清白的妻子苔丝狄蒙娜。至于《麦克佩斯》中的麦克佩斯，他是一个暴君、杀人凶手，也是一个反面人物。而反面人物在中国古典悲剧中，无论如何也不能成为悲剧的主人公，因为他根本不具备善良弱小的正面素质。

在中国古典悲剧人物的画廊里，塑造得最多、最具光彩的，是一系列下层妇女的形象，如窦娥（元杂剧《窦娥冤》）、张翠鸾（元杂剧《潇湘雨》）、李三娘（南戏《白兔记》）、赵五娘（南戏《琵琶记》）、王娇娘（明传奇《娇红记》）、李香君（清传奇《桃花扇》）、白娘子（清传奇《雷峰塔》）、秦香莲（花部《赛琵琶》）等，这些悲剧人物无不具备善良弱小的正面素质，她们都是些性格无缺陷的正面典型。

（二）戏剧冲突

从戏剧冲突的角度来考察，古希腊悲剧是所谓"命运悲剧"，悲剧人物的行动不能逃脱命运之神的摆布。

像索福克勒斯的《俄狄浦斯王》，写俄狄浦斯王无法逃脱神的预示，证实自己就是杀父娶母的凶犯，于是他自刺双目逃亡。无论悲剧主人公怎样左冲右突地反抗命运，始终无法冲破命运之网，这就是古希腊悲剧冲突的特点。莎士比亚悲剧是所谓的"性格悲剧"，《哈姆雷特》中，哈姆雷特王子的性格优柔寡断、矛盾百出，直接酿成了悲剧。作为儿子，他爱他的母亲，但他又恨他的母亲，因为她是杀父的凶手之一；他很爱奥菲利亚，但又认为与她结婚不光彩……一切都在矛盾之中，性格上的这种弱点构成了哈姆雷特悲剧的内在原因。

中国古典悲剧虽然也有命运悲剧（如元杂剧《荐福碑》）与性格悲剧（如元杂剧《霍光鬼谏》），但绝大多数悲剧带有鲜明的伦理批判的特色。从戏剧冲突方面来讲，善与恶、忠与奸、正与邪之间的矛盾斗争是构成冲突的基础。像纪君祥的《赵氏孤儿》杂剧，就是善恶、忠奸、正邪两种道德力量之间的大搏斗。为了保护赵氏孤儿，将军韩厥舍生取义，公孙杵臼老人壮烈死去，草泽医人程婴忍辱负重20年；而大奸臣屠岸贾为了斩

草除根，甚至下令刹死晋国半岁大的婴儿……最后通过赵氏孤儿长大报仇、惩恶扬善，完成了伦理批判的主题。如《窦娥冤》《白兔记》《精忠旗》《清忠谱》《桃花扇》《雷峰塔》《赛琵琶》《清风亭》等都是这样。这些悲剧作品以其鲜明的思想倾向与伦理批判的特色，有别于西方的"命运悲剧"或"性格悲剧"。中国民族戏曲戏剧冲突的特色，并不着重刻画复杂的性格，它很少出现具有多侧面性格的人物，没有哈姆雷特那种复杂而自相矛盾的典型。中国古典悲剧把鲜明的倾向性放在首位，是一种具有鲜明伦理批判特色的"伦理悲剧"。

中国古典悲剧的这种特色，是由中国的特殊国情决定的。中国古代是一个封建宗法社会，以"三纲五常""三从四德"等为主要内容的封建道德和人民道德之间的冲突十分激烈，因此，任何悲剧冲突的构成，无不与封建宗法制度有关。像《孔雀东南飞》中焦仲卿与刘兰芝的悲剧命运，《李娃传》《霍小玉传》等剧中女主人公的遭遇，或是悲剧作品《窦娥冤》《白兔记》《赛琵琶》《清风亭》等剧中主人公的悲剧，都是封建宗法制度下真善美事物的悲剧。在这里，矛盾冲突首先是由两种截然相反的道德力量引发出来的，而不是人对命运神祇的反抗所产生的，也不是由人物性格的复杂性或软弱性所酿成的，这也是中国古典悲剧的一大特色。

（三）戏剧效果

从戏剧效果方面来说，中西古典悲剧都是用眼泪来净化观众的灵魂，用悲来做出美学评价的，这是共同点。

西方古典悲剧主要是唤起观众的怜悯与恐惧。亚里士多德在《诗学》中明确指出："悲剧是……借引起怜悯与恐惧来使这种感情得到净化。"他把"怜悯与恐惧"作为悲剧的重要的审美特征来加以强调，说"悲剧须能引起恐惧，才是成功的作品"。

但中国古典悲剧并不把引起"恐惧"作为悲剧审美的重要手段。悲剧里作为审美范畴的崇高，不是由"恐惧"所引起的，而是由悲剧人物的自我牺牲精神和伦理美德所唤起的。窦娥善良的美德与自我牺牲的精神、周顺昌的正直耿介、岳武穆的忠肝义胆、赵五娘的辛勤操持、白娘子的坚毅执着、程婴的忍辱负重等皆如此。正如车尔尼雪夫斯基说，悲剧是"伟大的痛苦或伟大人物的灭亡"（《论崇高与滑稽》）。我国古典悲剧中的这些主人公，都是一座座"崇高"的丰碑，他们的痛苦或灭亡能引起

人们同情、尊重与悲壮的审美感，却不给人以丝毫的恐惧感。

（四）表现手法

从表现手法看，我国古典悲剧中常常包含一些喜剧的因素，这也是它同西方古典悲剧明显不同的地方。

有些西方古典悲剧虽然也有一些喜剧性穿插，但"悲中有喜"手法的运用不及中国古典悲剧多，喜剧处理的效果也没有中国古典悲剧显著。关于中国古典悲剧穿插一些喜剧性场面的例子可以说是不胜枚举的。如《窦娥冤》中赛卢医、桃杌的出场，《潇湘雨》中崔通与试官的联对问答，等等，这些场面或滑稽打闹，或逗笑取乐，都令人解颐捧腹，富有喜剧效果。

其实，悲中有喜、悲喜交错的用法，并非自古典悲剧开始，它是我国传统的一种艺术表现手法。王夫之在《姜斋诗话》中说，"以乐景写哀，以哀景写乐"这种艺术手法在《诗经》时代就已经出现了。中国古典悲剧中的悲中有喜、悲喜交错，是这种传统的艺术辩证法的具体运用，它给中国古典悲剧融入了热色（亮色），使中国戏剧带有多色调的特征。这种悲剧里的喜剧穿插，有时也可能是为了冲淡悲剧气氛，或者是增添戏剧性。总之，这种处理法在中国古典悲剧里已被广泛采用。

中国古典悲剧悲中有喜、悲喜交错的特征的形成，除了上述原因外，还由于中国戏曲艺术内部结构的特殊性。中国戏曲艺术采用行当的表演体制，生、旦、净、丑各有一套独特的表演程式与手法。对于丑角、净角来说，插科打诨、逗笑取乐是其职责范围与表演特色，它是一个完整的戏曲演出所不能缺少的，李渔说它是戏剧演出中的"人参汤"，说"欲雅俗同欢、智愚共赏，则当全在此处留神"（《闲情偶寄·词曲部·科诨第五》），把科诨置于十分重要的地位。而科诨的完成，虽说生、旦也有自己的科诨，但毕竟以净、丑二行为主。所以，悲剧演出中之所以时不时会出现一些喜剧性的穿插，其原因也在于中国戏曲艺术内部结构的特殊性，即受行当表演体制的影响。

四、关于大团圆结局

大团圆结局是中国古典悲剧创作中的一个常见现象，人们的分歧常常自然而然地集中在这个问题上，对它该如何看，涉及对中国古典悲剧的总

体评价。

自亚里士多德以降，西方美学家对"善有善报，恶有恶报"的结局便不乏否定的意见。当代的中国也有不少理论家与作家如邓牧君、陈仁鉴等对"大团圆"结局嗤之以鼻。邓牧君认为，"大团圆"结局是"文化水平低、艺术欣赏力差的观众"的心理需求。陈仁鉴曾把莆仙戏《施天文》改成著名悲剧《团圆之后》。在谈到大团圆结局的问题时，他说："传统戏曲的情节结构，一般都是以'大团圆'为结局的。……古代的一些传奇作家，为替封建社会掩盖矛盾，粉饰太平，宣扬善有善报、恶有恶报的宿命观，往往以一种虚幻的'大团圆'作为结局，给人以精神安慰。这种廉价的、宣扬未死而得到善报的说教，比宗教家宣扬死后上天堂来麻醉人民还要恶毒。"

大团圆结局是否真如上面所说的，"文化水平低、艺术欣赏力差的观众"才喜欢，甚至"比宗教家宣扬死后上天堂来麻醉人民还要恶毒"呢？我以为要探讨这个问题，必须从中国古典悲剧的实际情况出发，具体问题具体分析，才能得出较为公正的结论。

生活中本来就存在着"破镜重圆""善恶到头终有报"一类的事件，悲剧作品中出现"大团圆"结局的写法，是自然而然可以理解的。要评价一个作品的"大团圆"结局，我以为从根本上说不外两条：一是看它是否符合生活的真实，是否符合人物、情节发展的生活逻辑；二是看它是否为整个作品艺术构思的有机组成部分。从中国古典悲剧的具体情况来分析，除了"一悲到底"的那些剧作外，结局不外乎下列几种情况。

其一，以悲剧主人公大团圆作为结尾的，如《琵琶记》《潇湘雨》《金锁记》等。

《琵琶记》以赵五娘与蔡伯喈最后团圆作结，它是符合蔡伯喈这个善良、正直而软弱的人物性格发展的逻辑的，也符合全剧"不经一番寒彻骨，怎得梅花扑鼻香"的整体构思，是应该给予肯定评价的。20世纪50年代全国剧协组织讨论《琵琶记》时，曾请湘剧团按"马踹赵五娘、雷轰蔡伯喈"的悲剧结局来演出，演完后，全体演员联名"抗议"这种结局。可见，给赵五娘一个夫妻美满团圆的结局，还是符合观众意愿的，这绝不是"吃透了小市民心理"的招式，更不是什么"掩盖矛盾，粉饰太平"，而是生活逻辑和人物性格逻辑合乎发展规律的终结。

像《潇湘雨》《金锁记》一类的团圆结局，毫无疑问应予批判否定。

《潇湘雨》最后竟让悲剧主人公张翠鸾以"一女不事二夫"为由与崔通言归于好。这种结局显然是对生活真实和艺术真实的严重歪曲,它只能是作家头脑里封建贞节观念的产物,严重损害了张翠鸾的悲剧形象。而《金锁记》则把一个感天动地的大悲剧《窦娥冤》改为"翁做高官婿状元,父子夫妻大团圆",完全磨平了关汉卿原剧反抗的棱角。这种写法确如陈仁鉴同志所说的,是"掩盖矛盾,粉饰太平"。其他如张大复的《翻精忠》写岳飞灭秦桧,痛快得很,但这样的团圆结局严重歪曲历史,已成为戏剧史上的笑柄。

其二,悲剧人物虽然死去,但以"善有善报,恶有恶报"为结局的,如《赵氏孤儿》《清忠谱》《雷峰塔》等便属于这一类。

《赵氏孤儿》"报仇舍命诛奸党""忠义士各褒奖"的结局,基本上符合历史真实,也是剧作构思自然合理的结局。《清忠谱》以"魏贼正法戮尸,群奸七等定罪","惨死者尽皆宠锡表扬"作结,也是贴近历史的。这种结尾,我们是很难严加苛责的。而《雷峰塔》结尾写白蛇之子许士麟中状元并"钦赐荣命,祭母完婚",就完全是画蛇添足。它游离于全剧戏剧冲突之外,是外加上去的一条"光明的尾巴"。这种所谓"善有善报",难免冲淡全剧的气氛,降低剧作的思想意义,因而是不足为法的。

其三,用天人感应、成仙证果作结尾的,如《窦娥冤》《娇红记》等便属此类。

《窦娥冤》的结尾,虽难免有美化清官王法之嫌,但所包含的思想基本上是积极的,它引导人们去怀疑贫富不均、善恶颠倒、贤愚混淆的封建秩序,其歌颂真善美、鞭挞假恶丑的倾向是十分鲜明的。还有,"孟姜女哭倒长城"是民间广为流传的故事,自宋元以来就是一个著名的悲剧剧目,它采用哭倒长城这种天人感应的写法来结尾,也是完全合理的。但《娇红记》就不是这样,它写申纯、王娇娘原是上界瑶池之金童玉女,"则为一念思凡,谪罚下界,历尽人间相思之苦,始缘私合,终归正道"。把一场扣人心扉的悲剧点破成一个虚妄无聊的玩笑。这种结尾无论是从思想上还是从艺术上看都属下乘之作。

上述这种"大团圆结局",是从广义上说的。我们对它应该具体分析,区别对待,不要把孩子和脏水一起倒掉。当然,这里还有一个艺术创新的问题。应该看到,尽管有一部分悲剧作品的大团圆结局是积极的,是符合生活真实与作品情节发展的逻辑的,但如果把它当成僵死的模式来照

搬套用，陈陈相因，那实在是令人生厌的艺术教条主义，是最没出息的，它堵死了艺术上的创新之路，为平庸的公式作品大开方便之门，这也是需要特别指出的。

为什么中国古典悲剧乃至整个中国古典戏剧会形成"大团圆"结局的套子？我以为主要原因有三个。

其一，这是传统戏剧观作用的结果。

我国古代强调戏剧的娱乐性，大多数戏曲演出是在逢年过节、迎神赛会、喜庆吉日的时候进行的。乾隆年间，许道承在《缀白裘》第十一集序言中说："戏者，戏也。"这后一个"戏"字，就是娱乐、耍子的意思，在这里，戏剧的娱乐性被强调到十分重要的地位。明代著名的戏剧评论家徐复祚说："酒以合欢，歌演以佐酒，必堕泪以为佳，将《薤露》《蒿里》（按：皆为殡葬曲）尽侑觞具乎？"（《三家村老委谈》）从这里不难明白为什么中国古代喜剧多于悲剧，为什么许多戏都有喜庆的大团圆结局。因为要取得"喜庆兆头"，所以曲终不能让观众"以泪洗面"。梅兰芳在《舞台生活四十年》中对这个问题说得更明确："花钱听个戏，目的是为了找乐子来……到了剧终，总想着一个大团圆的结局，把刚才满腹的愤慨不平，都可以发泄出来，回家睡觉也觉安甜。"

其二，这是民族性格、心理作用的结果。

中华民族素以爱憎分明、善良、乐观著称于世，既从善如流、疾恶如仇，又宽容厚道、豁达乐观。清代焦循在《花部农谭》中曾记载农村老百姓观看著名悲剧《清风亭》时的情景："其始无不切齿，既而无不大快。铙鼓既歇，相视肃然，罔有戏色；归而称说，浃旬未已。"《清风亭》的末尾，善良正直、无依无靠的张元秀与老妻双双撞死在清风亭的柱子上，而忘恩负义、狗彘不如的张继保被雷殛死。这种"恶有恶报"的结尾，伸张了正义，惩罚了坏人，因此引起农村老百姓强烈的共鸣。

我们的民族又是一个乐观的民族。王国维在《红楼梦评论》中说："吾国人之精神，世间的也，乐天的也。故代表其精神之戏曲小说，无往而不著以乐天之色彩：始于悲者终于欢，始于离者终于合，始于困者终于亨。非是，而欲伏阅者之心，难矣。"曹禺在《〈日出〉跋》中说："看见秦桧，便恨得牙痒痒的，恨不得立刻将他结果；见好人就希望他苦尽甘来，终得善报。所以应运而生的大团圆的戏的流行，恐怕也有不得已的苦衷。"这种"不得已的苦衷"，照我的理解就是戏剧不得不表现民族的精

神与心理，不得不用"善有善报，恶有恶报"的结尾来满足观众善良的愿望。

其三，这是哲学思想和宗教观念影响的结果。

特别是处于封建社会统治思想地位的儒家学说，对中国古代人的世界观、人生观和文艺心理结构的形成有巨大的影响。儒家的"乐天安命"的思想学说、"中庸"的观念、"温柔敦厚"的诗教、"哀而不伤"的文艺主张，使产生于儒家学说之后的中国古典悲剧也带有明显的"哀而不伤"的特征，使"中庸"（即适度不过度）成为中国古典悲剧的重要审美原则。所以，在我国古典悲剧中，不追求激烈的感官刺激，特别是在结尾部分，仍然以清晰的幻想形象给人以心理满足，经过"悲、欢、离"之后，最末用"合"来终局。

从宗教观念方面来说，中国古代虽无统一的宗教，但佛教在汉末传入后影响十分巨大，佛教很快被世俗化、人情化，尤以禅宗为甚。它的"来生"学说、"生死轮回"的观念、"天堂地府"构想，对中国古典悲剧的大团圆结局有不可低估的影响。不少戏的结尾采用天人感应、轮回报应、神仙证果那一套，不能不说是受到宗教观念的影响。

（原载《学术研究》1984 年第 2 期）

喜剧之轻，用以消解生活之重

喜剧与悲剧一样，是一种戏剧类型，属于美学范畴。喜剧是通过笑声对历史或现实的人和事进行美学评价的。喜剧的全部价值，我以为可以用一句话来概括，即"以喜剧之轻，消解生活之重"。生活中有各种不快与烦恼，有时甚至"亚历山大"①，但喜剧却是轻快的、轻盈的、轻巧的、轻松的，一笑十年少，一笑解百忧，一笑泯恩仇。莎士比亚的剧中有句名言："弱者，你的名字叫作女人。"我模仿这种句式来说："喜剧，你的名字叫作笑。"喜剧的笑，是一种从心理转化为生理的过程，是人对客观社会生活现象的一种主观情绪反应，除了心理和生理特点之外，喜剧的笑从根本上说是一种社会文化现象，笑既是喜剧的表现形式，也是它的内容。亚里士多德说："喜剧模仿比我们差的人，但所谓差，并非指恶，而是指丑。"笑是一种理解，一种评价，一种超越，既然我们用笑理解了丑，评价了丑，那就超越了它。所以，喜剧把笑作为最高的艺术境界来追求。喜剧大师李渔说："一夫不笑是吾忧。"喜剧离开了笑，只会叫人别扭。

在西方美学史上，悲剧诗人的地位高于喜剧诗人，从亚里士多德到别林斯基都持这种见解，这可能是因为悲剧引发崇高感，而喜剧引发滑稽感，悲剧是用眼泪来净化人们的灵魂，而流出眼泪比发出笑声要难，用句粗俗的话来说，眼泪比笑声值钱。但中国古典美学并不这样认为。当明代文学家王世贞在《艺苑卮言》中提出戏曲"必堕泪以为佳"的时候，立马遭到徐复祚等几位名家的反驳："必堕泪以为佳，将《薤歌》《蒿里》尽俳觞具乎？"（《三家村老委谈》）可见，中国古典文艺家并不看轻喜剧。

事实恰恰相反，中国古典的喜剧传统要比悲剧传统深厚得多，中国古代的喜剧可以说与戏剧同时产生，中国戏剧史的开山始祖即为先秦的优伶；优伶者，后世喜剧演员之前身也。无论是"楚庄王祭马""孙叔敖"，还是"秦二世油漆长城"，这些《史记》所记载的优伶讽谏的故事片段都

① "亚历山大"是一个网络用语，表示压力很大。

充盈着喜剧元素。古代早期的剧目，像《东海黄公》《踏摇娘》《兰陵王》《三教论衡》等，无一不是喜剧剧目。元代是曲的鼎盛时期，王国维花了几年时间写成被我们奉为经典的《宋元戏曲史》，他找到的元曲中的悲剧作品，只有《汉宫秋》《梧桐雨》《替杀妻》等寥寥几部，而大量的是喜剧作品，如著名的抒情喜剧《西厢记》《拜月亭》，幽默喜剧《望江亭》《风光好》，讽刺喜剧《看钱奴》《飞刀对箭》，闹剧《渔樵记》，等等。

明清时期主要的戏曲形式是传奇，由于传奇篇幅较长，动辄四五十出（如《牡丹亭》有五十五出），和西方古典悲剧或喜剧迥然不同的是，它走的并非西方戏曲一悲到底或一喜到底的套路，而是悲中有喜、喜中有悲的艺术格局，例如《牡丹亭》中，既有喜剧场子《春香闹学》，也有悲剧场子《写真》《闹殇》。《同窗记》（《梁祝》）中，《同窗共读》《十八相送》是轻松愉悦的喜剧，《楼台会》《山伯临终》《英台哭坟》则是催人泪下的悲剧。到了近代花部，喜剧剧目依然占大比重，《借靴》《打面缸》《夫妻观灯》等就是著名的喜剧剧目。有时一出折子戏中，悲喜元素常互相融会渗透，例如《白兔记·井边会》中，刘咬脐母子相会是悲，两个丑扮士兵的插科打诨则为喜。来到当代，一台晚会，例如春晚，如果没有一两个精彩的戏剧小品压台，晚会就不会给观众留下深刻的印象。赵本山的小品固然有他的毛病与局限，但赵本山的喜剧小品称雄春晚 20 年，这是一个不容忽视的值得深入探讨的文化现象，充分说明喜剧是非常受欢迎的。

为什么古往今来的观众喜爱喜剧？为什么中国的喜剧传统如此深厚，如此根深蒂固？王国维在《〈红楼梦〉评论》中说到了这个问题："吾国人之精神，世间的也，乐天的也，故代表其精神之戏曲小说，无往而不着此乐天之色彩：始于悲者终于欢，始于离者终于合，始于困者终于亨。非是，而欲伏阅者之心，难矣！"王国维从民族性格、民族心理上进行剖析，认为中国人禀性乐天，所以属于大众文艺形式的戏曲小说，必遵循国人乐天的本性与喜好，"始于悲者终于欢，始于离者终于合，始于困者终于亨"。因为戏曲小说的观众或读者，与诗文的作者或读者不同，后者多是封建士大夫，戏曲小说如果不表现百姓的喜好，那就不会受到欢迎。

除了民族心理与性格这一深层次原因之外，我以为从艺术与生活关系的层面上说，生活是"缺"的，可以到艺术中去"圆"；生活是沉重的，

可以用喜剧之"轻"来消解。苏轼云:"人有悲欢离合,月有阴晴圆缺,此事古难全。"苏轼用自然规律"阴晴圆缺"来理解人间的"悲欢离合",他觉得这是很自然的事,因此在灾难袭来的时候,仍可泰然处之。他60岁被贬蛮荒海南,"日食薯芋,不见老人衰疲之气"。一般人当然不可能如苏学士般参透人生,于是喜剧就成了消解烦恼、陶醉自身、轻松愉悦的手段,这恐怕是中国人的一种"活法",也是喜剧在中国大行其道的根本原因。试想,生活已经够累,还要看悲悲切切的戏,还要泪流满面,吃"二遍苦",遭"二茬罪",观众不会答应,这也是在中国土地上喜剧比悲剧受欢迎、喜剧比悲剧多得多的原因。

当然,这里还有传统戏剧观的作用,在很长一段时间,尤其在广大农村,戏曲多于过年过节的喜庆日子演出,为了配合迎神赛会,时年八节,为了适应喜庆的氛围,观众更喜欢看喜剧,这是自然而然、合乎常理的事。所以,"必堕泪以为佳"的戏剧观遭到众多名家的讨伐,也遭到不少观众的反感。

中国式的传统喜剧有自己的特点,它自成体系,与西方的喜剧观念不同。中国式的喜剧,喜剧元素与悲剧元素互相融合流动,互相渗透,尤其是在大型戏曲中往往如此。西方喜剧家常常争议喜剧本体观念的内涵究竟是肯定性的还是否定性的。中国传统喜剧不存在这样的问题,它既可以幽默讽刺、鞭挞丑类,也可以赞颂正面事物,而且这方面还不乏佳作杰作。《西厢记》就是古典喜剧中的一部典范性作品,通过崔莺莺、张生、红娘三位正面喜剧人物的冲突,把"愿普天下有情的都成了眷属"的歌颂性主题演绎得鞭辟入里。鲁迅说:"喜剧将那无价值的东西撕破给人看。"其实,这只说对了一半,对中国喜剧来说,将有价值的正面的东西展示给人看,其实也是喜剧的一个重要使命。

当然,中西喜剧观念也有共同之处,如极少涉及大题材,极少涉及重大戏剧冲突,大奸大恶、大圣大忠都不是喜剧擅长表现的。悲剧需要崇高的、不平凡和严肃的题材,而喜剧则需要寻常的、滑稽可笑的人物与事件,因为重大题材不容易引发笑声,不容易引发轻松感与滑稽感,而只会引发紧张、思考的心理活动。所以,像李自成起义、太平天国、建党伟业、南昌起义、长征、淮海战役以及岳飞、文天祥等人物事件,都只能写成正剧或悲剧,而不能成为喜剧题材,因为这些内容大都过于严肃、沉重。

当然，用笑来消解生活之重的喜剧应是令人愉悦的，既然理解并超越了丑，它就是美的，不能是低俗的，不能为了发笑而发笑，不能为了叫人发笑而丧失喜剧应有的品位。既要令观众发笑，又不能过于廉价、过于讨好，丧失一个艺术家应有的品格，这当然不容易。正因为不容易，才需要喜剧艺术家们的努力与创造。

汉代角抵戏《东海黄公》与"粤祝"

一

角抵戏是汉代的一种重要娱乐机制,这种表演形式在当时风靡朝野,受到上自帝王、下至百姓的热烈欢迎。迄今出土的汉代文物,不少有角抵演出的图饰[1]。故张衡《西京赋》云:"临迥望之广场,程(呈)角抵之妙戏。"[2]广场上演出的角抵戏,令汉代这位杰出的科学家、文学家也为之目眩神驰,赞叹不已。

角抵,当是两个人之间的一种较力游戏。宋代吴自牧《梦梁录》云:"角抵者,相扑之异名也,又谓之争交。"[3]这种游戏来源非常古远。《汉武故事》云:"角抵者,六国所造也。"[4]《史记·李斯列传》云:

> 是时二世在甘泉(宫殿名——引者),方作觳抵优俳之观。《集解》引应劭曰:"战国之时,稍增讲武之礼,以为戏乐,用相夸示,而秦更名曰角抵。角者,角材也;抵者,相抵触也。"文颖曰:"案:秦名此乐为角抵,两两相当;角力,角伎艺、射、御,故曰角抵也。"驷案:"觳抵即角抵也。"[5]

可见角抵或觳抵这种角力游戏在战国时代已经出现,秦末已在皇宫进行演出。游戏时伴以鼓乐,文物图饰于此多有显示。

角抵与角抵戏当然不是一回事。角抵只是一种单纯的力量相较的竞技游戏,而角抵戏却是一种戏剧表演,是演员通过角力等动作表演一定的戏剧情节。在角抵竞技中,要看谁能战胜对手才定输赢;而在角抵戏中,输赢早已"内定",早已为戏剧情景所规定。这恐怕是两者最大的区别。

汉代,尤其是汉武帝时代,角抵戏演出普遍。《汉书·武帝纪》载:

> (元封)三年春,作角抵戏,三百里内皆(来)观。[6]

《史记·大宛列传》载：

> 是时上方数巡狩海上，乃悉从外国客，大都多人则过之，散财帛以赏赐，厚具以饶给之，以览示汉富厚焉。于是大觳抵，出奇戏诸怪物，多聚观者，行赏赐，酒池肉林，令外国客偏观仓库藏之积，见汉之广大，倾骇之。及加其眩者之工，而觳抵奇戏岁增变，其盛益兴，自此始。[7]

出角抵戏诸"奇戏"，令"外国客"惊叹神往，这对好大喜功的汉武帝来说，实在是件快意的事。

在诸多角抵戏节目中，有《东海黄公》者，是迄今为止研究中国戏剧史者几乎一致公认的汉代角抵戏的代表性剧目[8]，属我国早期出现的一个戏剧实体。《西京赋》云：

> 东海黄公，赤刀粤祝，冀厌[9]白虎，卒不能救。挟邪作蛊，于是不售。

李善注：

> 东海有能赤刀禹步，以越人祝法厌虎者，号黄公。[10]

东海，指东海郡，汉高祖时置。《汉书·地理志》云："属徐州。户三十五万八千四百一十四，口百五十五万九千三百五十七。县三十八。"与颍川、南阳同属大郡。《汉书·地理志》又云："俗俭啬爱财"，"多巧伪"。[11]难怪出现黄公这样的"巧伪"之徒。所谓"蛊"，即巫蛊，指以巫术暗中加害于人。

晋代葛洪《西京杂记》对《东海黄公》的故事与演出则有更加详尽的记载：

> 余所知有鞠道龙，善为幻术，向余说古时事："有东海人黄公，少时为术，能制御蛇虎。佩赤金刀，以绛缯束发，立兴云雾，坐成山河。及衰老，气力羸惫，饮酒过度，不能复行其术。秦末有白虎见于

东海,黄公乃以赤刀往厌之。术既不行,遂为虎所杀。三辅人俗用以为戏,汉帝亦取以为角抵之戏焉。"又说:"淮南王好方士,方士皆以术见,遂有划地成江河,撮土为山岩,嘘吸为寒暑,喷噉为雨雾,王亦卒与诸方士俱去。"[12]

葛洪是一位著名的道士、医家、炼丹家兼道教理论家,他对黄公故事的记述具体而形象,但强调黄公之所以"不能复行其术",是因为"衰老"及"饮酒过度"。他对黄公的态度多同情与惋惜,显然不及张衡。"挟邪作蛊,于是不售。"张衡认为黄公采用巫蛊的邪门骗术来伏虎,目的是不可能达到的。不过,葛洪对黄公故事的记述更加具体,为这一角抵戏保留了宝贵的演出史料。

从张衡与葛洪的记载可知,黄公是一位方士或巫师,他口中念念有词(粤祝),想用"立兴云雾,坐成山河"的巫术降伏老虎。但这一切全都徒劳,衰老且饮酒过度的黄公最后为虎所害。陕西中部的老百姓以此故事演戏作乐,汉帝亦在宫廷里以此故事搬演角抵戏。

《东海黄公》是一个包含着批判意识的戏剧,嘲弄的矛头直指方士或巫师的黄公。这一演出是耐人寻味的,它是对汉武帝时期迷信方士巫师行为的反讽,这表明中国戏剧从产生之日起就关注社会人生。中国戏剧的根底在民间,民间的喜怒哀乐在这个早期戏剧实体中也充分予以表露。张衡的记述虽然简单,但批判的态度是毫不含糊的。

汉代,尤其是汉武帝时代,方士巫师十分吃香。《史记·孝武本纪》云:"孝武皇帝初即位,尤敬鬼神之祀。"[13]于是方士巫师们常常成为汉武帝的座上客。《史记·封禅书》就写了方士巫师如李少君、谬忌、少翁、栾大、巫锦、公孙卿、丁公、公玉带、丁夫人、虞初等"怪迂阿谀苟合之徒"是如何愚弄汉武帝的[14]。上有所好,下必效之。所以,《后汉书》特别开辟"方士列传",并一语中的:"汉世异术之士甚众。"[15]对汉代这种社会现象,钱钟书在《管锥编》"封禅与巫蛊"一则曾深刻指出:汉武帝恶巫蛊如仇敌,但自己又为巫蛊,这最可笑。堂皇于郊祀举行,为封禅(帝王于泰山或其南之梁父山上祭拜天地,以显示自身受命于天的一种礼仪——引者);秘密于宫中闱阁内施行,则为巫蛊,"形"式不同而"实"为一,都是崇信方术之士所为。因此,"巫蛊之兴起与封禅之提倡,同归而殊途者"[16]。

著名学者徐朔方进一步指出："《封禅书》对汉武帝求仙问道、多次受骗上当的种种愚行的揭露，消除了闪耀在这个统治者头上的那一圈光环，使人认清了在他的雄才大略之外，还有极其愚昧无知的一面，如同后世的许多昏君庸主一样。"[17]（《史记》）

汉武帝希望成仙，方士巫师就投其所好，于是作法念咒、装神弄鬼，在宫廷内或社会上搞得乌烟瘴气。《东海黄公》恰好是通过虎患为害揭穿方士巫师鬼把戏的一个节目。

黄公要伏虎，他想充当为民除害的社会角色，但是衰老羸弱、饮酒过度使他力不从心。尤其重要的是，他想用巫术那一套来伏虎，他煞有介事地举刀、念咒、行巫步，这使他在目的与手段之间产生了巨大的矛盾与不协调，于是喜剧性出现了，黄公不但降伏不了老虎，反而为虎所害，他成了嘲弄的对象，落得个贻笑大方的结局。

角抵戏《东海黄公》的出现，说明早期戏剧节目社会生活内容丰富，且喜剧性十分强烈。这种喜剧性与先秦古优们"常以谈笑讽谏"[18]的喜剧传统是一脉相承的，与被称为"滑稽之雄"[19]的东方朔的曼倩流风余韵同为汉代喜剧精神的代表。

但是，有学者并不认同这种见解。阎广林认为：

> 在整个汉代文化中，喜剧精神一直受到拒绝。汉代帝王在政治上的高度统一和在版图上的幅员辽阔，使得大帝国子民的自豪感弥漫于士大夫之间。对于这些士大夫来说，自己的时代太伟大了，自己的国家太完美了，其间毫无矛盾和可笑的现象存在。所以……汉代文学自然地拒喜剧精神于千里外了。
>
> 除此之外，汉代对喜剧精神的拒绝尤其突出地体现在社会意识方面。……[20]

这种说法实在过于笼统，失之偏颇，很难苟同。且不要说"在整个汉代文化中，喜剧精神一直受到拒绝"的立论是否确然有据，起码在汉代的戏剧文化中，角抵戏与《东海黄公》的演出中，"毫无矛盾和可笑的现象存在"的事并不存在，该剧表演的手法是幽默的，黄公的形象是可笑的，演出内容所包含的社会批判意识并不淡薄，时代感十分强烈，对方士巫师的揶揄令人解颐，整个演出充溢着喜剧精神，这应是无可否认的

事实。

二

在进一步考察《东海黄公》时,我们发现黄公的外部形象与戏剧动作是十分怪诞的,这正是《史记·封禅书》所描绘的"怪迂阿谀苟合之徒"形象的具体体现:一条大红丝带束住黄公的头发,他手中拿着赤金刀,口里念着"粤祝",脚下迈着"禹步"——这可以说是活脱脱的巫师形象的写真。所谓"禹步",乃方士巫师作法时的一种步法,或称为"巫步",其来源可追溯到禹的时代。

《尸子·广泽》云:

> 禹于是疏河决江,十年不窥其家,手不爪,胫不生毛,生偏枯之病,步不相过,人曰"禹步"。[21]

汉代扬雄《法言·重黎》云:

> 昔者姒氏治水土,而巫步多禹。

晋代李轨注:

> 姒氏,禹也。治水土,涉山川,病足,故行跛也。……而俗巫多效禹步。[22]

也就是说,方士巫师行"禹步",是从"病足"的禹那里学来的。从享有崇高威望的禹那里学来的步法富于神秘感,足以增加巫术的可信度。今存秦汉典籍或出土文物资料多有关于"禹步"的记载,如《关沮秦汉墓简牍》中不少秦代片牍就都有"禹步"的记述。今援数例:

> 已齲方:见东陈垣,禹步三步……
> 已齲方:先貍(埋)一瓦垣止(址)下,复环禹步三步,祝(咒)曰:"嘘!……"
> 已齲方:见车,禹步三步,曰:"辅车辅,某病齿齲……"

病心者：禹步三，曰："皋！（《礼记·礼运》孔颖达疏：'引声之言也。'）敢告泰山高也……"[23]

关于治疗龋齿与心病的这些秦简，记载方士巫师们除了念咒（祝），就是教人行"禹步"。另外，在睡虎地秦简《日书·出邦门》中，也有"禹步三""禹步而行三"的记载[24]。

关于"禹步"的步法，《抱朴子·登涉篇》《玉函秘典》《千金翼方·禁经》等各有各的说法。我个人的推测，"禹步"大概是一种三步一停顿的诡怪步法，姑且名之曰"怪三步"。这种"怪三步"，东海郡的黄公作法时也用上了。

为什么"禹步三"而非"禹步四"呢？因为道巫对"三"这一数字可谓情有独钟，故道巫方术有所谓"三一""三元""三尸""三性""三宫""三官""三神""三卜""三龟""三棋""三黄相人""三田一贯""三花聚顶"等说法[25]，这也是"禹步而行三"，而不是"行四""行五"的原因所在。

黄公口中念叨着的"粤祝"更值得我们留意。所谓"祝"，与方术祭祀有关的释义为：读音zhù，指祠庙中司祭礼者；读音zhòu，音义同咒，指作术数时念的口诀，即咒语。这种咒语，有的是祝祷之咒，如《韩非子·显学》："今巫祝之祝人曰：'俾若千秋万岁！'"[26]有的是赌咒、咒誓之咒，如《诗经·鄘风·柏舟》："之死矢靡它，母也天只，不谅人只！"汉乐府著名诗篇《上邪》，就是一篇女子自誓之咒，连用五种不可能出现的事来证誓自己对爱情的坚贞不渝，属非常有名的咒语诗[27]。

咒语，据说在黄帝时已出现。相传黄帝有两位臣子均精于医术，一为岐伯氏，一为祝由氏，后代用咒语治病据说就是从祝由氏传下来的。"祝，咒同；由，病所以生也。"[28]

咒语属于古老的泛宗教文化形态，或曰亚宗教文化形态，它虽然只是一种语言形式，但却是古人驱邪禳灾的一种手段。祈福避祸乃人类天性，咒语要沟通的是神或自己的"心"，咒后即可心气顺畅、心安理得，所以，咒语的产生有一定的社会心理基础。咒语更是方士道巫作法必备之手段。弗洛伊德认为："在进行巫术仪式时，一般都伴有咒语的念诵。"[29]所以，黄公作法时，口中要念诵咒语。

黄公念的不是一般的咒语，而是"粤祝"（咒），这更引起我们广东

人的注意。粤乃古族名,秦汉时"越"与"粤"通,所以《史记》称"越",而《汉书》称"粤",同是指五岭以南、今天广东一带当时所谓的"蛮荒之地"。

先秦时代的粤是一个未开化的地方,以"吃人肉"的习俗最为骇人听闻。《墨子·鲁问》云:

> 楚国之南有啖人之国曰桥(孙诒让注:桥,未详),其国之长子生,则鲜而食之,谓之宜弟;美则以遗其君,君喜则赏其父。岂不恶俗哉![30]

《楚辞·招魂》也写到南粤以人肉酱而祀的习俗:

> 魂兮归来,南方不可以止(停留——引者)些。雕题(纹刺额头)黑齿,得人肉以祀,以其骨为醢(肉酱)些。[31]

到了汉代,南粤并未及时得到开发。汉初统治者还对其另眼相看。《汉书·西南夷两粤朝鲜传》载:

> (吕后)出令曰:"毋予蛮夷外粤金铁田器;马牛羊即予,予牡,毋予牝。"[32]

吕后想用农田铁器工具的禁运与只给雄性牛羊马,不给雌性牛羊马,不让耕畜繁殖来阻遏南粤文明的开发,这就造成南粤地区长期经济上不发达,文化上十分落后。故《史记·货殖列传》云:

> 楚越(粤)之地,地广人希(稀),饭稻羹鱼,或火耕而水耨……无积聚而多贫。[33]

在这种环境下,粤人迷信鬼神道巫,实在是很自然的事,"史汉"关于这方面的记载很多,例如:

> 越(粤)人俗信鬼,而其祠皆见鬼。……乃令越巫立越祝祠,

安台无坛,亦祠天神上帝百鬼,而以鸡卜。上(指汉武帝——引者)信之,越祠鸡卜始用焉。(集解)《汉书音义》曰:"持鸡骨卜,如鼠卜。"(正义)鸡卜法用鸡一、狗一,生,祝愿讫,即杀鸡狗煮熟,又祭,独取鸡两眼,骨上似有孔裂,似人物形则吉,不足则凶。今岭南犹此法也。[34]

《封禅书》与《汉书·郊祀志》也有相类之记载[35]。张衡《西京赋》亦云:

> 柏梁(指柏梁台,汉武帝元鼎二年春建,以香柏为梁,故名。——引者)既灾,越巫陈方。[36]

可见在汉代,越(粤)巫已有较高"知名度",越巫、越祠、鸡卜这些已在京师及中原人脑子里留下深刻的印象。不仅如此,一直到唐代,"粤巫"在巫道界依然出名。唐昭宗年间(889—904年)广州司马刘恂《岭表录异》载:

> 枫上岭中,诸山多枫树,树老则有瘤瘿。忽一夜遇暴雷骤雨,其树赘则暗长三数尺,南中谓之枫人。粤巫云:"取之雕刻神鬼,则易灵验。"[37]

以上可见,"粤巫"在汉唐时代实享有较高的地位与信仰度。在谈到古代岭南开发缓慢的问题时,清初著名诗人屈大均认为:

> 粤处炎荒,去古帝王都会最远,固声教所不能先及者也。[38]

王国维也说:

> 周礼既废,巫风大兴,楚越之间,其风尤盛。……其俗信鬼而好祠。[39]

以上所引足以证明,南粤在先秦或秦汉时期经济文化落后,巫风鸡卜

甚盛。"粤巫"是出了名的,"粤祝"当然灵验。这些"粤祝"究竟是什么名堂,今天已经无从稽考,就像粤人说粤方言北方人全然不懂一样,黄公口中叽里咕噜的"粤祝"没有人能听懂,但正因为无人能懂,它才具有神秘性与惊悚性,这样的咒语或许神能听到,能传达到神那里,这对作法者或围观受众来说,目的已经达到了。只有黄公才"懂"而其他受众都不明就里的"粤祝",其功效真是妙不可言。

咒语属于巫术文化,巫术则是一种古老的迷信行为。《庄子·天下》云:"天下之治方术者多矣。"[40]可见方术在古代之普遍程度。巫术与方术是古人思维方式与日常生活的一部分,它和古代社会生活联系密切,古人用它来驱鬼辟邪、禳灾治病,巫术对古代社会的方方面面有着深刻的影响。

咒语或者巫术作为一种文化现象,是一种残缺理性的产物,它属于宗教文化的范畴。它既有迷信的愚暗的一面,也有理性的积极的一面。俄罗斯学者马林诺夫斯基指出:咒语"将人类的乐观性仪式化,而且可以增强其信心,以期克服畏惧不安"。[41]现代人类学者易凡斯·普里查德甚至认为巫术可以阻止紧张状态的发生,不仅仅是减轻紧张而已。[42]

我想把话说得直接而痛快一点:现代人并不排斥咒语。其实,咒语就在我们身边,日常生活中并不难碰到,它在治疗、安抚心灵疾患时依然被派上用场。如有人打完喷嚏,他会紧接着快念"'咳次'利事百无禁忌周年大利大吉大利"——这就是咒语![43]又如,至今潮汕地区农村老妇为小孙子洗澡时,一边用盆里的水拍打小儿的胸部,一边大声念叨:"一二三,洗浴免穿衫;三四五,洗浴'第'(强壮意)过老石部(坚硬的老石头)!"这也是一种咒语。这些咒语,能产生令人精神振奋的作用,给人以心理慰藉。所以,现代人并不一概排斥咒语。

咒语属于古老的中国传统文化的一部分,它源远流长,只不过部分内容会伴随时代而消失,但某些内容却会绵延至今。

至于说到黄公口中的"粤祝",当然属于胡诌的东西,它在演出中是遭嘲弄的。《东海黄公》对方士巫师作法的嘲讽,使这个早期的剧目以其丰富的社会内容与讽刺特色载入中国戏剧史册。

〖注〗

[1] 参见刘彦君《图说中国戏曲史》第17页湖北江陵秦墓出土木篦角抵

图，第18页山东临沂汉墓帛画角抵图；参见冯双白等《图说中国舞蹈史》第47页山东安邱汉墓百戏图，第57页河南南阳画像石《鸿门宴》等。以上两书为杭州教育出版社2001年版。又参见廖奔、刘彦君《中国戏曲发展史》第55页河南密县打虎亭村汉墓角抵壁画，第61页河南南阳汉代人兽相斗画像石，山西教育出版社2000年版。

[2] 张衡：《西京赋》，见萧统《文选》卷一，上海古籍出版社1986年版，第75页。

[3] 参见吴自牧《梦粱录》卷二十"角抵"，中国商业出版社1982年版《东京梦华录》等5种，第180页。引者按：至今粤方言尚有"争交"一词，指吵架、打架，当是古代"角抵"一词词义的转换与延伸。

[4] 《汉武故事》，见鲁迅校录《古小说钩沉》，齐鲁书社1997年版，第225页。

[5] 司马迁：《史记》第八册，中华书局1959年版，第2559～2560页。

[6] 班固：《汉书》，岳麓书社1993年版，第72页。

[7] 司马迁：《史记》第十册，中华书局1959年版，第3173页。

[8] 参见周贻白《中国戏曲发展史纲要》，上海古籍出版社1979年版；张庚、郭汉城《中国戏曲通史》第七编，中国戏剧出版社1980年版；廖奔、刘彦君《中国戏曲发展史》第一卷上编，山西教育出版社2000年版。

[9] 厌（yā）：压住、镇伏意。巫术有所谓厌胜之法，指用诅咒或其他法术来暗算压服人或物。如《红楼梦》第25回写马道婆剪两个纸人儿，并用纸铰了5个青面鬼，拿针钉在一起，企图陷害宝玉与凤姐，这就是一种厌胜之法。

[10] 张衡：《西京赋》，见萧统《文选》卷一，上海古籍出版社1986年版，第77页。

[11] 班固：《汉书》，岳麓书社1993年版，第742页。

[12] 《西京杂记》卷三，《四库全书》第1035册，第11页。

[13] 司马迁：《史记》第二册，中华书局1959年版，第451页。

[14] 司马迁：《史记》第四册，中华书局1959年版，第1384～1404页。

[15] 范晔：《后汉书·方士列传》，岳麓书社1994年版，第1196页。

[16] 钱钟书：《管锥编》第一册，中华书局1979年版，第290页。

[17] 徐朔方：《史汉论稿》，江苏古籍出版社 1984 年版，第 157 页。

[18] 《史记·滑稽列传》，见《史记》第十册，第 3200 页。

[19] 《汉书·东方朔传》，见《汉书》，第 1237 页。

[20] 阎广林：《笑：矜持与淡泊——中国人喜剧精神的内在特征》，国际文化出版公司 1989 年版，第 34～35 页。

[21] 《尸子·广泽》，清代汪继培辑本，有湖海楼刊本，见上海古籍出版社 1989 年第一版卷下，第 20 页。

[22] 扬雄：《法言·重黎》，见汪荣宝《新编法言义疏》，中华书局 1987 年版，第 317 页。

[23] 湖北省荆州市周梁玉桥遗址博物馆：《关沮秦汉墓简牍》，中华书局 2001 年版，第 129～136 页。

[24] 参见胡文辉《马王堆〈太一出行图〉与秦简〈日书·出邦门〉》，《中国早期方术与文献丛考》，中山大学出版社 2000 年版，第 148～149 页。

[25] 三一：指精、气、神。三元：指天、地、水。三尸：指三邪物。三性：指元精。三宫：指耳、口、鼻。三官：指天帝、地祇、水神。三神：上、中、下丹田之神。三卜：卜三次。三龟：龟卜法。三棋：占卜之具。三黄相人：以三种含砷矿物炼丹。三田一贯：上、中、下丹田一以贯之。三花聚顶：精、气、神合一归虚静。以上参见陈永正《中国方术大辞典》，中山大学出版社 1991 年版。

[26] 参见梁启雄《韩子浅解》，中华书局 1960 年版，第 502 页。

[27] 《上邪》："上邪！我欲与君相知，长命无绝衰。山无棱，江水为竭，冬雷震震，夏雨雪，天地合，乃敢与君绝！"《汉魏南北朝诗选注》，北京出版社 1981 年版，第 30 页。

[28] 喻燕姣：《马王堆医书祝由术研究四则》，参见湖南省博物馆《湖南省博物馆四十周年论文集》，湖南教育出版社 1996 年版，第 103 页。

[29] 弗洛伊德：《图腾与禁忌》，中国民间文艺出版社 1986 年版，第 102 页。

[30] 参见孙诒让《墨子闲诂》，中华书局 2001 年版，第 470 页。

[31] 《楚辞·招魂》，见金开诚选注《楚辞选注》，北京出版社 1980 年版，第 127 页。

[32] 班固：《汉书》，岳麓书社1993年版，第1676页。
[33] 司马迁：《史记》，岳麓书社1993年版，第3270页。
[34] 《史记·孝武本纪》，见《史记》，第478页。
[35] 《史记·孝武本纪》，见《史记》，第1399～1400页；《汉书》，第555页。
[36] 张衡：《西京赋》，见萧统《文选》卷一，上海古籍出版社1986年版，第57页。
[37] 转引自黄镜明《华南傩巫文化寻踪》，见《中华戏曲》第12辑，山西人民出版社1992年版，第264页。
[38] 屈大均：《广东新语·文语》，中华书局1985年版，第321页。
[39] 王国维：《宋元戏曲史》，见《王国维戏曲论文集》，中国戏剧出版社1984年版，第4页。
[40] 《庄子·天下》，见郭庆藩《庄子集释》，中华书局1961年版，第1065页。
[41] 参见刘晓明《中国符咒文化大观》，百花洲文艺出版社1995年版，第599页。
[42] 参见阿斯克维斯·勒埃伯《迷信》，台湾远流出版公司1989年版，第92页。
[43] 打喷嚏念咒语之习俗由来已久。宋洪迈《容斋随笔》记："今人喷嚏不止者，必嘿唾祝（咒）云：'有人说我。'妇人尤甚。"元康进之《李逵负荆》杂剧："打喷嚏，耳朵热，一定有人说。"清褚人获《坚瓠三集》："今人喷嚏必唾曰：'好人说我常安乐，恶人说我牙齿落。'"可见打喷嚏念诵咒语之习俗，既古老又现代。

（原载《中山大学学报》2003年第6期）

瓦舍文化与中国戏剧之形成

中国古代戏剧何时形成？这是一个众说纷纭的话题。

我以为戏曲形成于汉代，在汉代"百戏"中已经出现了戏剧实体。像《东海黄公》《总会仙倡》这类节目，就是初期的戏剧。

谈戏剧形成的问题，先要弄清什么是戏剧。王国维在《戏曲考原》中云："戏曲者，谓以歌舞演故事也。"这一断语有一定的道理（但也有不足之处，下再详谈）。这里有一个关键字眼，就是表演的"演"字。王国维注意到了：戏剧从本质来说是一种表演艺术。无论是《东海黄公》或是《总会仙倡》，它们都是一种戏剧演出，有演员表演，有故事贯串，有观众参与。张衡的《西京赋》（完稿于东汉安帝永初元年，即公元107年）是这样记载的：

> 东海黄公，赤刀粤祝（即咒），冀厌（伏）白虎，卒不能救。挟邪作蛊，于是不售。

东晋葛洪的《西京杂记》上也有记载：

> 有东海人黄公，少时为术，能制御蛇虎。……秦末有白虎见于东海，黄公乃以赤刀往厌（伏）之。术既不行，乃为虎所杀。俗用以为戏，汉帝亦取以为角抵之戏焉。

《东海黄公》的演出形式属角抵戏，演员通过戴白虎面具进行角力相扑表演故事。它显然已不是单纯的竞技比赛，而是"戏"，因为角抵是在戏剧规定情景中完成的，输赢早已"内定"了。

这种角抵戏来源于先秦的"蚩尤戏"。任昉《述异记》载："冀州有蚩尤神。……今冀州有乐曰《蚩尤戏》，其民两两三三，头戴牛角以相抵。汉造角抵戏，盖其遗制也。"今天广西马山县瑶族百姓还认为他们的

先祖就是蚩尤公，当地至今流传着"蚩尤舞"。（见孙景琛《中国舞蹈史》第一章）

如果说《东海黄公》这种角抵戏是一种"武戏"的话，则《总会仙倡》这种歌舞戏就是一种"文戏"。《西京赋》描述《总会仙倡》演出的情况是：

> 华岳峨峨，冈峦参差；神木灵草，朱实离离。总会仙倡，戏豹舞熊；白虎鼓瑟，苍龙吹篪（古乐器）。女娥坐而长歌，声清畅而逶蛇；洪崖立而指挥，被毛羽之纤丽。度曲未终，云起雪飞；初若飘飘，后遂霏霏。

《总会仙倡》的演出，有指挥，有奏乐，有歌唱，有故事，有布景，有面具化装，还有舞台效果。如果我们再参照1964年在济南北郊无影山西汉墓出土的西汉百戏陶俑（参阅《宋金元戏曲文物图论》），对张衡的记载就会获得更加具体深刻的印象。

汉代的"百戏"也叫"散乐"，是当时民间演出的歌舞、戏曲、杂技、杂耍节目的总称。戏曲就孕育在这种"百戏杂陈"的演出环境中，它吸取了各种姐妹艺术的长处，在母体中形成自己的胚胎。今天的戏曲，不仅唱做念打俱全，而且还有不少杂技、杂耍、雕塑、魔术等艺术形式的表演手段。这套综合性艺术表演手段的来源，我们可以一直追溯到"百戏杂陈"的汉代，可以追溯到它的"母体"。儿子总是吸取了父母的某些遗传基因而形成自身的实体的，从"百戏"到后来宋元明清的"杂剧""花部"，中国戏曲自始至终都呈现出一种五花八门、驳杂多样的表演形态，这是和形成时"母体"的环境密切相关的，因此我认为戏曲在汉代就出现了。

我国是文化古国，在汉代以前，戏剧艺术的因子散落在各种艺术形式之中，诗歌、音乐、舞蹈等已经很发达了。

（1）诗歌。《诗经》《楚辞》的出现说明先秦诗歌创作已经发展到一个尽善尽美的境界。戏曲是诗剧，后代戏曲的某些表演程式，像"自报家门"的手法最早似可追溯到《离骚》的开头："帝高阳之苗裔兮，朕皇考曰伯庸。"

（2）音乐。《诗经》《楚辞》都可以歌唱。《墨子·公孟》云："诵诗

三百，弦诗三百，歌诗三百，舞诗三百。"可见先秦时期歌、舞、乐几乎是三位一体的。中华人民共和国成立后出土的2400年前的编钟（宫廷乐器），由56个青铜钟组成，共5000余斤重，分三层悬挂，需5～7个乐师来敲击演奏。先秦的乐器分八大类别，管乐、弦乐、打击乐应有尽有。音乐理论有《乐记》及荀子的《乐论》。这些都说明当时音乐艺术水平之高。

（3）舞蹈。西周初年就已有《六代舞》，其中有些是前代节目加以整理的，有些是新创作的。最著名的是相传为周公所作的大型乐舞《大武》，孔子曾经见过它的演出。《大武》总共分为六段，主要是表彰武王伐纣的功绩。再如《诗经·陈风·宛丘》："坎其击鼓，宛丘之下。无冬无夏，值其鹭羽。"表现了陈地百姓插着鹭鸶羽毛群舞的情形。至于像《九歌》这种大型乐舞，有人物，有情节，演出规模宏大。

（4）优伶。优伶是后代戏曲演员的前身，其行为具有表演的成分，如"优孟衣冠"所扮孙叔敖的故事。但优伶的本质是统治者的帮闲弄臣，并不如《中国戏曲通史》所说的，那是"在奴隶社会中多少还有些原始社会中民主习惯的遗留"（上编第11页），这里实在扯不上什么"民主习惯"！优伶之所以能在人主面前说笑话或进行某些讽谏，是职业赋予的一点"权利"，这就是所谓"言无邮"（即无尤，无过也）。如果不是这样，刀架在脖子上，何来笑话之有？

但是，无论是优伶还是先秦的乐舞，都不是戏曲实体本身。优伶的行为不是审美活动，而《九歌》的主要表演者是巫觋，它其实是一种宗教仪式；《大武》则是一种政治礼仪，并非审美活动。因此，王国维关于"以歌舞演故事"的戏曲概念是不够完整的。如果用这个尺度来衡量什么是戏曲，我们就会把《九歌》《大武》看成最早的戏曲实体。而事实上，它们仅是一种宗教仪式或政治礼仪。因为戏曲从表层看，是"以歌舞演故事"，而从深层看，它是一种群体性的审美活动。也就是说，它必须既有演员这个创作主体的表演，又有观众这个接受主体的参与。我们在考察戏剧起源与形成的时候，常常忽略"观众"这个重要的审美主体。王国维自己就因为没有注意到这一点，而导致了判断的混乱。他在《宋元戏曲史》中谈到《九歌》时说："盖后世戏剧之萌芽，已有存焉者矣。"谈到巫觋优伶时说："后世戏剧，当自巫、优二者出。"而谈到《兰陵王》时则又说："合歌舞以演一事者，实始于北齐。……然后世戏剧之源，实

自此始。"（以上均引自《宋元戏曲史》第一章）谈到元杂剧时说："于科白中叙事，而曲文全为代言。……二者兼备，而后我中国之真戏曲出焉。"（《宋元戏曲史》第八章）四种看法并存，我们也搞不清王氏究竟认为中国戏剧起源于何时何事。

汉代"百戏"中的戏剧节目，虽然没有剧本留传下来，但通过史料记载或出土文物，我们不难把握：像《东海黄公》《总会仙倡》这样的剧目，既是"以歌舞演故事"，又是群体性的审美活动；既有演员的演出，又有观众的参与。这样的"百戏"节目，才摆脱单纯的角抵耍乐或原始宗教仪式的影响而进入审美的领域，成为中国戏剧最早的一批剧目。

汉代"百戏"产生了中国戏剧的第一批剧目之后，为何到1000年后的宋金时期戏剧才达到它的繁荣期，戏剧的发展为什么如此迟缓？这是本文拟探讨的第二个问题。

从汉代到宋金以前，中国的社会结构没有什么重大的改变，基本上是一个封建闭锁的社会，朝代虽然改换了不少，但封建经济发展缓慢，居于主导地位的儒学社会价值取向具有顽强的稳定性和抗变性，由此铸造了中国人一种封闭保守的心理态势，使民族缺乏创造活力。就是说，戏剧发展之缓慢，从社会结构、经济发展和人的心理潜质诸方面，都可以找到它的原因，这里就不详细说了。

从戏剧艺术自身的发展来看，汉代"百戏"以后，虽然不能说戏剧的发展出现过"断层"，每个朝代毕竟都有一些著名的剧目产生，如《兰陵王》《踏摇娘》等在戏剧史上影响还十分巨大，但整个发展过程就像社会本身一样，步履沉重而缓慢。究其原因，我以为有两点最值得注意。

其一，从汉代"百戏"开始，以"百戏"为主要演出形式的泛戏剧形态长期存在。这种泛戏剧形态既包括一些小型的剧目，也包括歌舞、杂技、魔术、杂耍、迎神赛会、化装游行等演出。其成了社会最重要的娱乐机制，每逢喜庆年节即演出于贵族王室或民间。

应当看到，戏曲与"百戏"之间存在某种同构，它们之间不少外观系列（如唱做念打）都是相同或相似的，这就出现一个很有趣的现象：泛戏剧化形态的长期存在，造成了戏剧作为一种独立艺术形式的姗姗来迟。现举两个突出例子来说。据《隋书·音乐志》记载：

 明帝（北朝后周宇文毓）武成二年正月朔旦，令群臣于紫极殿，

始用百戏。……及宣帝（宇文赟）即位，而广召杂伎，增修百戏。鱼龙曼衍之伎，常陈殿前，累日断夜，不知休息。好令城市少年有容貌者，妇人服而歌舞相随，引入后庭，与宫人观听。戏乐过度，游幸无节焉。

这说明鱼龙曼衍之百戏杂伎在宫中演出盛况空前。另一个例子是宫廷与民间一起搬演、规模更为宏大的一次演出：隋炀帝杨广大业六年（610年）正月，为炫耀国势，"于（洛阳）端门外，建国门内，绵亘八里，列为戏场"。"总追四方散乐，大集东都"，"使人皆衣锦绮彩，其歌舞者多为妇人服，鸣环佩，饰以花毦（羽毛饰物）者，殆三万人"。仅其中的一条会喷雾幻化的鱼龙，就长达七丈八尺。（见《隋书·音乐志》）

这两个例子表明：从汉代开始直至宋金时期百戏的演出从未间断。它作为一种主要的娱乐机制、一种泛戏剧化的现象，使观众获得审美满足与心理愉悦，在民间一直拥有强大的艺术生命力。

百戏的形式繁复多样，色彩鲜明华美，场面热闹喧哗，表演手段则歌舞笑乐无所不包，具有很强的视觉、听觉冲击力（甚至还有味觉的，有吃喝的享受，可以说是全方位的娱乐）。这正好与普通老百姓所过的那种贫困单调、自锁乏味的生活构成巨大的反差，极大地满足了他们审美的娱乐需求。观众在不知不觉中产生一种感情维系，无论朝代如何变换，人口如何繁衍，百戏的演出总是存在。直到今天，各地还有不少类似的大型游艺活动，它集歌舞、吃乐、戏耍于一场（如中国艺术节和各地散布的节庆表演等）。可见，当戏剧还未繁荣起来的时候，泛戏剧化的"百戏"演出一直填补着它的空缺而成了主要的娱乐机制。

其二，从汉代"百戏"孕育了中国戏曲之日起，戏曲的发展十分缓慢，原因是大规模的戏曲观众群体尚未出现。一直到宋代，由于经济的发展，市民阶层的勃兴，勾栏瓦舍的林立，才使属于市民新的价值取向出现了，新的市民文化出现了，一批全新的市民读者与观众涌现出来了。在这个意义上可以说：一代新观众群的出现，创造了一种新的戏剧的繁荣。而在汉代至宋代漫长的千年中，由于经济未出现大的转机，新的市民观众还未降临世上，戏剧因此只能以"百戏"的形式维系着它的生命。

从北宋开始，中原地区150年基本上未受兵戈之扰，经济有了较大发展。宋初总户数是410万户，100年后增至1700万户。北宋的汴京、南宋的临安城市繁华，物产丰阜。这在宋人孟元老《东京梦华录》、西湖老人《繁胜录》、吴自牧《梦粱录》、灌圃耐得翁《都城纪胜》、周密《武林旧事》以及张择端名画《清明上河图》中都有具体生动的描述。唐代的长安、洛阳等大城市还禁止夜市，但宋代的夜市交易已十分兴旺。经济的发展，市民阶层的活跃，使宋代的流行歌曲——产生于歌楼酒馆的宋词被大量制作出来，说部大量刊行。戏剧是一种文化消费，是一种身心娱乐，戏剧演出需要观众有一定的经济支付能力，而这却是贫穷、分散、封闭的农民难以做到的。

据《东京梦华录》诸书记载，北宋汴京瓦舍很多，东西南北四城都有，最大的一处瓦舍有"大小勾栏五十余座"，"可容数千人"。在瓦舍里，演出的节目有说书、说唱、杂剧、傀儡戏、影戏、参军戏、诸宫调、弄虫蚁、说笑话、棍棒、相扑、杂耍等，观众十分踊跃；还有"货药、卖武、喝故衣、探搏、饮食、刺剪、纸画、令曲之类"。"不以风雨寒暑，诸棚看人，日日如是"。南京临安"城内外合计有十七处"瓦舍，仅北瓦一处就有戏棚13座，演出之盛况不难想象。

瓦舍的出现，是宋代一个重要的文化现象。"瓦舍文化"说明一个新的审美群体的出现，一种新的价值取向的产生。"瓦舍文化"从其本质上说是一种市民文化，一种俗文化。它的出现，无论是在文学史上还是在戏剧史上，都有重大的意义。在文学史上，"瓦舍文学"极大地冲击着处于正统地位的诗文，它强大的生命力很快就推翻了诗文对文坛的统治，从元代开始，戏曲小说等俗文学成为文学史的主流；在戏剧史上，"瓦舍文化"造就了新一代的观众群体，从而创造出一代全新的戏剧，宋金元杂剧与南戏被创造出来了，戏剧史从此翻开了新的一页。中国戏剧终于伴随着"瓦舍文化"的出现拔地而起，形成自己的高峰，出现了关汉卿、王实甫等戏剧大师。

瓦舍里的演出，依然采用"百戏"的形式，但由于观众的大量涌现，演出有了固定的场所（戏剧毕竟是一种剧场艺术），演出规模宏大，远非昔日广场或寺院门前的演出可比拟。"瓦舍文化"的出现，一方面使"百戏"这种自由参与、观赏性强的泛戏剧形态一直保留下来（如广州的文化公园、上海的大世界可以说是"瓦舍文化"在20世纪

的延续）；另一方面使戏剧出现了质的飞跃。观众所具有的比较保守的审美心理定式，以及使戏曲以"百戏"的形式徘徊不前的状况，只有在社会经济出现大转机的情况下才会改变。宋代一代新的市民观众群体的出现，使戏剧在蹒跚漫步 1000 年后终于登上新的高峰。正是在这个意义上，我以为没有观众就没有戏剧，一代新的市民观众群体的出现，促成了中国古代戏剧的繁荣。

 以上就是我对中国戏剧的形成及其发展缓慢原因的认识。

<div align="right">（原载《学术研究》1989 年第 2 期）</div>

20世纪上半叶的元杂剧研究

学术研究乃人类文明之一种标志，社会发展之重要一翼。

20世纪对中国戏曲学术界来说，是一个辉煌的世纪，戏曲学术研究从小到大，从分散的个体研究到有组织的群体投入，从垦荒者的几下锄声到满园春色，这是中国戏曲学学科从奠基走向蓬勃发展的一个时期，中国戏曲研究从此由古典时代进入现代阶段。

20世纪以前的戏曲研究，取得了可喜的成绩，有很多优秀的论著，其中或记载某一时期戏曲演出机构的种种情况（如唐代崔令钦的《教坊记》），或记录戏曲作家的生平与作品名目（如元代钟嗣成的《录鬼簿》），或者是某一方面的艺术经验的介绍（如元代燕南芝庵的《唱论》），或是某些剧种演出后讯息的反馈（如清代焦循的《花部农谭》），或是戏曲作家作品的评价与鉴赏（如明代祁彪佳的《远山堂曲品》《远山堂剧品》），这些论著中大多数是随笔式、读书札记式的"杂俎"著作（以清代焦循的《剧说》最为典型），虽然吉光片羽，却也弥足可珍。但惜乎未能上升到理论的层面，缺乏系统性与科学性，是它们最为严重的局限。

跨入20世纪，中国戏曲学术研究——戏曲学作为一门新兴学科进入了奠基时期，对元杂剧的研究也进入实质性的现代阶段。戏曲学界公认的戏曲学学科的奠基者是国学大师王国维。随着王国维一系列戏曲研究著作的推出，对元杂剧的研究也掀开了崭新的一页。

王国维（1877—1927年），字静安，一字伯隅，号观堂，浙江海宁人，是一位杰出的文史学者。他于1907—1912年从事词曲与戏曲史研究，推出了《人间词话》与《宋元戏曲史》（原名《宋元戏曲考》）这些影响巨大的论著。1957年，中国戏剧出版社将他的戏曲论著集中起来，编印了《王国维戏曲论文集》，该书包括《宋元戏曲史》《优语录》《戏曲考原》《古剧脚色考》等重要著作。

王国维对中国现代戏曲学的贡献，如果从元杂剧的角度切入，则首先

表现在其对戏曲文学的高度重视，认为元曲是有元一代文学的代表，可与楚骚、汉赋、唐诗、宋词并列，这就高屋建瓴，给一向受到歧视的戏曲文学以杰出的历史地位。王氏在《宋元戏曲史》的"序"中一开头就说：

> 凡一代有一代之文学，楚之骚、汉之赋、六代之骈语、唐之诗、宋之词、元之曲，皆所谓一代之文学，而后世莫能继焉者也。

王国维吸收了西学进步的文体观，坚决摒弃那种将戏曲作为"末技"的正统文学观念，他说：

> 然谓戏曲之体卑于史传，则不敢言。意大利之视唐旦（按：今译但丁），英人之视狭斯丕尔（莎士比亚）、德人之视格代（歌德），较吾国人之视司马子长抑且过之。数人曷尝非戏曲家耶！[1]

《宋元戏曲史》的"序"中又说：

> 读元人杂剧而善之，以为能道人情，状物态，词采俊拔，而出乎自然，盖古所未有，而后人所不能仿佛也。

王国维将元曲视为元代文学之代表，没有理会元代诗文的所谓正统地位，今天看来这已是不争之实，是客观的科学的论断，但在约一个世纪前，这些见解实在是石破天惊。

其次，王国维高度评价元杂剧的成就，认为它是属于古往今来"最自然"之创作。《宋元戏曲史》云：

> 元剧之作，遂为千古独绝之文字。（第九章"元剧之时地"）
> 元杂剧之为一代之绝作。……元曲之佳处何在？一言以蔽之曰：自然而已矣。古今之大文学，无不以自然胜，而莫著于元曲。盖元剧之作者，其人均非有名位学问也，其作剧也，非有藏之名山、传之其人之意也。……彼但摹写其胸中之感想与时代之情状，而真挚之理与秀杰之气，时流露于其间。故谓元曲为中国最自然之文学，无不可也。（第十二章"元剧之文章"）

王氏对元杂剧给予了极高的评价，认为它是"中国最自然之文学"。并且说出了这种价值判断之缘由，显得有分析，有说服力。王氏还对元杂剧之渊源、元杂剧之时地（主要论述元剧之分期）、元剧之存亡（剧目考订）、元剧之结构、元剧之文章、元代院本、元代南戏等，皆列专章予以深入讨论，可见他的结论是建立在客观的科学考察的事实基础上的。王氏对元剧的全面研究，筚路蓝缕，其开创之功与拓荒之力，使他的《宋元戏曲史》成为20世纪最杰出的学术著作之一。

由于王国维高度评价元杂剧，因此对关汉卿这位元剧大家也给予前所未有的高度评价，一扫明代朱权等认为关汉卿"乃可上可下之才"（见《太和正音谱》）的卑陋之见。《宋元戏曲史》云：

> 关汉卿一空倚傍，自铸伟词，而其言曲尽人情，字字本色，故当为元人第一。（第十二章"元剧之文章"）

这种评价，今天已广为学者所接受，自不必赘言。学界公认关汉卿为元杂剧艺术奠基人、我国古典戏曲艺术最杰出的代表人物。对关汉卿的这种恰如其分的高度评价，是由王国维正式开始的。

最后，王国维对元杂剧进行了深入系统的艺术研究。这种研究是前代学者那种杂感式的、札记式的评论所不能比拟的。王国维认为：

> 杂剧之为物，合动作、言语、歌唱三者而成。故元剧对此三者，各有其相当之物：其纪动作者曰科，纪言语者曰宾曰白，纪所歌唱者曰曲。（《宋元戏曲史》第十一章"元剧之结构"）

因此，王氏对元杂剧的科、白、曲三者进行深入的研究，为后来分析戏曲艺术结构树立了范例，并且以元杂剧为圭臬提出了在戏曲剧本创作中如何做到"曲白相生"的问题，还对"科白"并举的说法提出了异议，认为科与白两者"其实自为二事"。有人认为"宾白为伶人自为"，王氏不敢苟同，他认为"其说亦颇难通"，"苟不兼作白，则曲亦无从作，此最易明之理也"。直至今天，还有人认为元杂剧之宾白，乃伶人所为，抑或明人羼入，王氏在这里事实上已表明这些说法是缺乏根据的。他进一步援举《老生儿》为例，说：

元剧中宾白，鄙俚蹈袭者固多，然其杰作如《老生儿》等，其妙处全在于白，苟去其白，则其曲全无意味，欲强分为二人之作，安可得也？（《宋元戏曲史》第十一章"元剧之结构"）

王国维还对明代毛西河关于元杂剧"演者不唱，唱者不演"的说法表示怀疑，认为"元剧中歌者与演者之为一人，固不待言"。总之，在对元杂剧进行深入的艺术研究的时候，常可见其卓尔不群的学术眼光。

王国维在对元杂剧中的悲剧进行研究后，提出两个极为精湛的见解：其一为元杂剧中存在"最有悲剧之性质"的悲剧；其二为《窦娥冤》《赵氏孤儿》可列之于世界大悲剧之林。他说：

明以后传奇无非喜剧，而元则有悲剧在其中。就其存者言之，如《汉宫秋》《梧桐雨》《西蜀梦》《火烧介子推》《张千替杀妻》等，初无所谓先离后合、始困终亨之事也。其最有悲剧之性质者，则如关汉卿之《窦娥冤》、纪君祥之《赵氏孤儿》，剧中虽有恶人交媾其间，而其蹈汤赴火者，仍出于其主人翁之意志，即列之于世界大悲剧中，亦无愧色也。（《宋元戏曲史》第十二章"元剧之文章"）

与王国维同时或稍后，都有一些颇有名气的学者在大谈"中国古代无悲剧"的论调，王国维不但列举了元剧中"最有悲剧之性质"的悲剧名目，而且指出了《窦娥冤》《赵氏孤儿》与世界大悲剧比较一点也不逊色。王氏这些见解，今天已见于各种文学史册或戏剧史册，广为人们接受，我们不得不佩服这位有深厚国学根底与西学进步眼光的学者在学术上的远见卓识。

在1910年所著的《录曲余谈》中，王国维就指出："余于元曲中得三大杰作，马致远之《汉宫秋》、白仁甫之《梧桐雨》、郑德辉之《倩女离魂》是也。马之雄劲，白之悲壮，郑之幽绝，可谓千古绝品。"他对这三部具有浓重悲剧色彩的作品给予了高度评价。

在对元剧之文章进行研究的时候，王国维提出了著名的"意境说"，这与他在《人间词话》中提出的"境界说"一样，对后来的词曲艺术批评产生了极大的影响。他说：

然元剧最佳之处，不在其思想结构而在其文章。其文章之妙，亦一言以蔽之，曰有意境而已矣。何以谓之有意境？曰写情则沁人心脾，写景则在人耳目，述事则如其口出是也。古诗词之佳者，无不如是。元曲亦然。明以后其思想结构，尽有胜于前人者，唯意境则为元人所独擅。(《宋元戏曲史》第十二章"元剧之文章")

王国维用鉴赏诗词的方法对元曲进行艺术分析，从情景关系的角度提出了"意境说"，难免有所偏频，将立体的戏曲艺术平面化，确有欠妥之处，但从诗词曲同源的角度看，从"曲乃词之余"的角度看，这种见解依然有其合理的内核，难怪"意境说"在曲坛一直影响深远。王国维《宋元戏曲史》的贡献，远不止于对元剧进行深入考察并提出一系列前无古人的客观的科学的学术见解，他对戏曲起源、唐宋大曲、宋代杂戏、古剧角色等都做了深入研究，提出了不少科学的论断。《宋元戏曲史》实际上成为我国戏剧史书的开山之作，它使中国戏曲学开始成为一门专门的学科。从此，戏曲学学科园地上耕耘者众，戏曲学终于成为20世纪新兴的学术门类。这一切，对于奠基者王国维来说，是从对元杂剧的深入研究开始的。王国维的戏曲研究，自始至终是将元杂剧作为研究本位与学术坐标的，他是20世纪对元杂剧研究居功至伟、最为杰出的一位学者。梁启超在《中国近三百年学术史》中对王氏推崇备至，他说："最近则王静安国维治曲学，最有条贯，著有《戏曲考原》《曲录》《宋元戏曲史》等书。曲学将来能成为专门之学，静安当为不祧祖矣。"郭沫若也说："王国维的《宋元戏曲史》和鲁迅的《中国小说史略》，毫无疑问是中国文艺史研究上的双璧。不仅是拓荒的工作，前无古人，而且是权威的成就，一直领导着百万的后学。"[2]

所以，戏曲学成为专门的学术门类，元剧的研究进入实质性的现代阶段，王国维是一面旗帜，是拓荒者与奠基人。

当然，必须指出，王国维是作为戏曲学术大师独步于戏曲史的，他将戏曲作为学术课题来进行研究，他没有戏曲艺术实践，他不是一位戏曲艺术大师。正如青木正儿在《中国近世戏曲史》的"序"中所批评的，王氏"只爱读曲，不爱观剧，于音律更无所顾"。这是他的局限与不足。

比王国维小7岁的吴梅，在戏曲学的拓荒方面也是一位杰出的人物。在20世纪初期，王、吴双峰并峙，正如著名学者浦江清所说的："近世

对于戏曲一门学问,最有研究者推王静安先生与吴先生两人。静安先生在历史考证方面,开戏曲史研究之先路,但在戏曲本身之研究,还当推瞿安先生独步。"[3]

吴梅(1884—1939 年),字瞿安,号霜厓,江苏长州(今苏州市)人,戏曲研究家、教育家兼剧作家。著有《顾曲麈谈》《曲学通论》《中国戏曲概论》《元剧研究》《南北词谱》等,戏曲作品有《风洞山》等 12 种。

如果说王国维戏曲研究的贡献主要表现在对戏曲的总体见解与对元杂剧的纵深研究的话,则吴梅的贡献主要表现在对明清传奇的考察和对声律曲谱的修订方面。从对元杂剧的总体研究成果来说,吴氏远逊色于王氏。当然,个中也不乏精湛见解。

吴梅进一步阐发元曲乃"最自然之文学",在《中国戏曲概论》卷上《金元总论》中指出"天下文字,唯曲最真"。这是因为元曲作者"以无利禄之见,存于胸臆也"。由于创作不带明显的功利目的,所以元杂剧能真实地反映社会之"民情风俗","不复有冠带之拘束"。吴梅说:

> 乐府亡而词兴,词亡而曲作,大率假仙佛里巷任侠及男女之词,以舒其磊落不平之气。宋人大曲,为内庭赓歌扬拜之言,不足见民风之变;虽《武林旧事》所记官本杂剧段数,多市井琐屑,非尽庙堂雅奏;然其辞尽亡,无从校理。今所存者,仅乐府致语,散见诸家文集而已。苏轼、王珪诸作,敷扬华藻,岂可征民情风俗哉!自杂剧有十二科,而作者称心发言,不复有冠带之拘束,论隐逸则岩栖谷汲,俨然巢、许之风;言神仙则霞帔云裾,如骖鸾鹤之驾。其他万事万物,一一可上氍毹。(《中国戏曲概论》卷上《金元总论》)

吴梅从诗词曲的交相兴替说起,认为元杂剧乃"作者称心发言"之作,磊落率真,"可征民情风俗",对它在历史上的地位给予高度评价。"一代才彦,绝少达官,斯更足见人民之崇尚,迥非台阁文章以颂扬藻绘者可比也。"对杂剧作者书会才人这个才华洋溢的社会弱势群体给予崇高的褒奖,表现了吴梅作为学者的良知与胆识。

吴梅作于 20 世纪 20 年代的《元剧研究》,是一部考证性质的专著。书中对《太和正音谱》所列 187 位元曲家及作品逐一考订品评,详尽而

深入。在《元剧略说》《元剧方言释略》中，吴梅开辟了元剧语言研究的新领域。

吴梅对元剧的研究，首重流派分析。他认为："元明以来，作家云起，论其高下，派别攸分。"（《曲选》）在《中国戏曲概论》中，他认为元杂剧可分为三个流派：王实甫创为研炼艳冶之词，关汉卿以雄肆易其赤帜，马致远则以清俊开宗。"三家鼎盛，矜式群英"，于是，"喜豪放者学关卿，工锻炼者宗实甫，尚轻俊者号东篱"。

在比较了元杂剧与明传奇的异同后，吴梅提出："元剧多四折，明则不拘"；"元剧多一人独唱，明则不守此例"；"元剧多用北词，明人尽多南曲"；"至就文字论，大抵元词以拙朴胜，明则妍丽矣；元剧排场至劣，明则有次第矣。然而苍莽雄宕之气，则明人远不及元"。对两者之高下比较，可谓洞若观火，一语中的。用如此简约的文字将两个时代的戏曲艺术加以比较，总括出其不同艺术风格与不同成就，这首先得归功于吴梅对元明戏曲的深入研究和总体的准确把握。

吴梅是近代第一位把中国古典戏曲艺术搬上大学讲坛的学者。他的学生王季思、任半塘、钱南扬、卢前等接传薪火，在戏曲研究方面均做出重要成绩。吴梅与这几位嫡传弟子都是大学教授，从此，高等院校开始成为戏曲学术领域中的一支生力军。

除王国维、吴梅"双峰并峙"之外，20世纪二三十年代，还有姚华、许之衡、王季烈、齐如山、郑振铎、胡适等，他们的著作与精湛见解已载入史册。

姚华（1876—1930年），字一鄂，号重光，晚号芒父，别署莲华庵主，祖籍江西，光绪甲辰进士，比王国维大1岁，曾赴日本留学。姚华对元剧有深入的研究，曾有《元刊杂剧三十种校正》书稿，是对现存元刊杂剧本子进行认真研究勘正之第一人。姚华的戏曲论著主要有《曲海一勺》《录漪室曲话》等，这两篇论文刊于1913年出版的《庸言》杂志上，而这一年，王国维的《宋元戏曲史》正好刊于《东方杂志》上，1914年，吴梅的《顾曲麈谈》刊于《小说月报》上，即是说，姚华的戏曲研究，与王国维、吴梅是同步进行的，姚华也是戏曲学园地的拓荒者。他对元代杂剧的成就同样给予极高评价。他在《曲海一勺》第一章"述旨"中云：

> 曲为有元一代之文章，雄于诸体，不惟世运有关，抑亦民俗所寓。

姚华将元曲当成文章，难免有所偏颇，但他认为作为文章的元曲"雄于诸体"，因为元曲乃当时"民俗所寓"，且与"世运有关"，从社会与文学有密切关系的高处立论，见解独到。"述旨"中又云：

> 自元以上，文雄万卷，独绌于曲；自元而下，模范具存，虽至优俳，亦得为之。一物之微，一事之细，尝为古文章家所不能道，而曲独纤微毕露，譬温犀之照水，像禹鼎之在山。今世史家，欲有所作，苟求之野，此其材矣。中古以前，独苦无稽，四民风尚，十不得一，以致考古之士，或详于其政而遗于其俗，又未尝不叹曲之兴晚也。

姚华高度评价元曲的成就，认为其描写之细致与真实"为古文章家所不能道"，将一直被文人雅士视为不能登大雅之堂的元曲凌驾于"古文章家"之上，另有一种批评家的眼光与见识。姚华还对元曲的"信史"功能大加赞赏，认为它对"一物之微""一事之细""独纤微毕露"，这正是"史家"最好之取材。这种见解，与王国维在《宋元戏曲史》中所阐述的关于元杂剧"能写当时政治及社会之情状，足以供史家论世之资者不少"的论断确有异曲同工之妙。

由于姚华亲自动手校正《元刊杂剧三十种》，对元杂剧之取材、语言有深入之了解，所以他说：

> 曲之作也，术本于诗赋，语根于当时，取材不拘，放言无忌，故能文物交辉，心手双畅，其言弥近，其象弥亲。试览遗篇，则人人太冲，家家子美。余未见元明以来作者所为诗赋，有擅于其曲者也。（《曲海一勺》第一章"述旨"）

姚华认为元杂剧的作者好比西晋的左思、唐代的杜甫，元明以降作家们所作的诗赋，都不如他们的曲擅场。姚华最后得出结论："曲之托体，美矣茂矣。"没有迹象表明姚华对戏曲的研究受到王国维或吴梅的影响，《曲海一勺》发表之1913年，姚华正在北京，王国维当时在日本，而吴

梅在上海任教，他们三人天各一方，却同样引发对戏曲研究的兴趣，同样对元杂剧给予极高的赞赏与评价，可谓"英雄所见略同"！

当然，就其影响来说，姚华的戏曲研究远比不上王国维与吴梅。这与姚华用较艰深的文言文写作有关。直至1940年任二北刊行《新曲苑》，收入姚华的曲论，姚华的曲学研究才日渐为人们所重视。

许之衡（1877—1935年），字守白，号隐流、曲隐道人，外号余桃公，广东番禺人，曾留学日本，1922年继吴梅之后执掌北京大学曲学教坛。主要著作有《戏曲史》《作曲法》《曲学研究》《戏曲源流》等。

许之衡的《戏曲史》是继王国维的《宋元戏曲史》之后我国早期的一部戏曲史著作，与吴梅的《中国戏曲概论》（1925年）的问世约略同时。它是许之衡在北京几所大学讲授戏曲史课时所用的教材，其中"元之戏曲及诸曲家略史"被列为专章加以阐述。但此书对元杂剧的见解多沿袭王国维的说法，缺乏新意，倒是《作曲法》值得注意。该书援举典型曲例，研究句法变化，教授作曲之法，为早期研究介绍元曲格律方面的重要著作。

王季烈（1873—1952年），字启九，别号螾庐，江苏苏州人。他比王国维大4岁，是一位昆曲研究家。著辑有《螾庐曲谈》《集成曲谱》《与众曲谱》等。王季烈对元杂剧研究的贡献主要是编选《孤本元明杂剧》一书，该书为杂剧剧本集，1941年由商务印书馆出版，包括144种剧本，系从《脉望馆古今杂剧》中选出，大部分为绝少流传的抄本，为元剧研究提供了许多剧本资料。

齐如山（1877—1962年），又名宗康，河北高阳人，与王国维、许之衡同年，是一位著名的京剧理论家兼剧作家。著有《中国剧之组织》《梅兰芳艺术一斑》《京剧之变迁》等。1916年以后，齐如山为梅兰芳编写剧本几十种，是京剧史上可以称为大师的理论家与编剧家。

齐如山的生平事业都集中在京剧方面，对元剧的论述极少，但这并非说他对元剧不精通。没有古剧的深厚根底，绝写不出那么多优秀的京剧本子与研究文字。他说：

> 倘自己毫无知识，或学问不够，便要另找路走，另行创作，那必是一无所成的。宋词元曲也是如此，他不但须熟读诗经及汉魏辞赋，而且须精研唐诗，否则他也创不出宋词元曲来。[4]

齐如山注重创造性，又强调继承传统，他将元曲与唐诗宋词相比并，可见元曲在他心目中的经典地位。他家藏杂剧传奇颇多，在《自传》中他说自己年少"亦时常偷着看看"，日后的杰出成就，是和少时古剧对他的耳濡目染、潜移默化分不开的。

在 20 世纪前半叶的元杂剧研究中，除王国维外，以郑振铎的贡献最大。他在这方面的业绩，直到现在学界还较少关注。

郑振铎（1898—1958 年），笔名西谛，原籍福建长乐，生于浙江永嘉，是一位杰出的文学史家、戏曲学者、藏书家、社会活动家。郑振铎对元杂剧研究的贡献集中在四个方面：

其一，郑振铎为搜求、刊刻元剧剧本史料不遗余力，可以说达到了忘我的境界。1931 年，郑振铎借到明蓝格抄本《录鬼簿》，与马廉、赵万里三人用三天时间抄录下来，使这部"元明间文学史最重要之未发现史料"得以刊刻出版[5]；1933 年，郑振铎购得明孟称舜编《古今名剧合选》；1938 年，《脉望馆古今杂剧》在上海发现，它保存了元明杂剧 242 种，郑振铎极其艰辛地将它购得，他说："我要把这保全民族文献的一部分担子挑在自己的肩上，一息尚存，决不放下。"得到此书后，他"简直比攻下了一个名城、得到了一个国家还要得意"。（郑振铎《求书日录》）后来，郑氏为此写了一篇研究长文《跋脉望馆钞校本古今杂剧》，考证这套书的接受源流及剧目的存佚情况。他在《〈劫中得书记〉新序》中说：

> 我在劫中所见、所得书，实实在在应该以这部《古今杂剧》为最重要，且也是我得到书的最高峰。想想看，一时而得到二百多种从未见过的元明二代的杂剧，这不该说是一个"发现"么？肯定的是极重要的一个"发现"……不下于安阳甲骨文字的出现，不下于敦煌千佛洞抄本的发现。

20 世纪的元杂剧研究之所以能够取得辉煌成绩，与剧本史料的发现是密不可分的。郑振铎在这方面居功至伟，所以，他被称为"文化界最值得尊敬的人"[6]。

其二，在元剧体制与剧目的研究方面，1927 年底，他在伦敦避难时，写成了《北剧的楔子》一文，对元杂剧四折一楔子的结构体制进行了深入的研究。郑振铎对《元曲选》中总共 72 个楔子进行互相参照分析，得

出了如下结论：楔子是剧情的一部分，与"折"并未有本质上的不同，只是形式上用小令，可由正末正旦以外的角色唱；该文还归纳出楔子使用的五种情况，基本上廓清了人们对楔子的模糊看法，这是至今为止对元杂剧楔子进行研究的一篇重要论文。在《元明之际的文坛概观》一文的第三部分，郑振铎对元代剧团的组织与演出状况考察甚详；在《净与丑》一文中，对净丑二角的源流演变进行探讨，指出元杂剧的净角是插科打诨的主角，当时并无丑角，《元曲选》中的丑角是明人添改的。

郑振铎是最早对《西厢记》剧目进行深入研究的学者之一。1927年，他在《文学大纲》中指出："《西厢记》的大成功，便在它的全部都是婉曲地细腻地在写张生与莺莺的恋爱心境，似这等曲折的恋爱故事，除《西厢记》外，中国无第二部。"1932年，在研讨了当时已发现的26种《西厢记》明刊本中的22种之后，郑振铎写出了《〈西厢记〉的本来面目是怎样的》一文，判断凌濛初自称得到周宪王刊行的《西厢记》是"托古改制"[7]，并推定《西厢记》可能分为五卷，每卷当连写到底，第二卷【端正好】"不念法华经"一套，是正文的一部分，绝非楔子。《西厢记》今已发现约60种明刊本，郑振铎写此文时还没有被发现的弘治十一年（1498年）刊本，属最早刻本，其中有不少就与郑振铎的推断不谋而合。

除《西厢记》外，郑振铎对元剧其他剧目也有深入的研究。1934年，他在《文学季刊》第四期上发表《论元人所写商人士子妓女间的三角恋爱剧》的研究长文，对元杂剧中这一部分剧目最早给予关注。该文在第五部分"士子们的团圆梦"的小标题下指出：

> 在这些商人、士子、妓女间的三角恋爱的喜剧里，几乎成了一个固定的形式，便是：士子和妓女必定是"团圆"。士子做了官，妓女则有了五花诰，坐了暖轿香车，做了官夫人，而那被注定了的悲剧的角色商人呢，则不是被断遣回家，便是人财两失，甚至于连性命都送掉。

这是不得已的一种团圆的方法。像《玉壶春》写着：恰好遇见陶太守归来，还带了一个同知的官给李斌，同时也当场把妓女李素兰夺过来给了李斌。像《百花亭》写着：军需官高常彬回了军队时，恰遇他的情敌王焕已经发迹为官，告了他一状，他便引颈受戮，而他的妻贺怜怜也便复

和她的王焕团圆……

果有这种痛快的直截了当的团圆的局面么?

这是不可(能)的,我可以说,在实际的社会里,特别是在元朝这一代。

接下来,郑振铎从元代士子社会地位的低下与商人地位之高诸方面,详细论证他的见解,显得论据凿凿,论断精辟。鲁迅对郑振铎此文十分折服,他在写给郑振铎的信中说:"顷见《文学季刊》,以为先生所揭士大夫与商人之争,真是洞见隐秘。记得元人曲中,刺商人之貌为风雅之作,似尚多也,皆士人败后之扯淡耳。"[8]今天看来,郑氏这篇论文确给人一新耳目之感,它对元代商人、士子的经济状况、社会地位与社会心理的揭示显得十分深刻。

其三,郑振铎是最早对关汉卿进行深入研究并给予高度评价的学者之一。在1927年由商务印书馆出版的《文学大纲》中,郑振铎就高度评价关汉卿的《窦娥冤》杂剧。他认为:"中国的悲剧本来极少,这一剧使人读后更难于忘记。"从1930年1月开始,《小说月报》以近两年时间连载郑振铎《元曲叙录》共75则,其中有15则介绍关汉卿的生平,评价关汉卿13个杂剧作品的版本、人物与情节。

郑振铎很早就对关汉卿的生卒年进行研究,他在《中国文学史》第四十六章云:

> 汉卿有套曲【一枝花】一首,题作"杭州景"者,曾有"大元朝新附国,亡宋家旧华夷"之语,借此可知其到过杭州,且可知其系作于宋亡(1278年)之后。
>
> 《录鬼簿》称汉卿为已死名公才人,且列之篇首,则其卒年至迟当在1300年之前。其生年至迟当在金亡之前的二十年(即1214年)。

胡适对此曾给予高度评价,他说"郑先生的考订,远胜于旧日诸家之说"[9]。

1958年6月28日,北京隆重召开纪念"世界文化名人"关汉卿戏剧活动700周年大会,郑振铎在会上做了题为《中国人民的戏剧家关汉卿》的报告。在这一年,郑振铎对关汉卿的研究达到了高峰,先后推出五篇学术论文,即《关汉卿——我国十三世纪伟大的戏曲家》《中国伟大的戏曲

家关汉卿》《元代大戏曲家关汉卿》《论关汉卿的杂剧》《人民的戏曲家关汉卿》，还有一份《关汉卿传略》的手稿（已收录到《郑振铎文集》第七卷）。

郑振铎高度评价关汉卿，认为"他是一位感情十分丰富的人"，"又是一位很幽默的诗人，以整个生命和感情来写作"。"他不仅剖析人民身体上的病症，他同时更有成就且更为成功地在剖析着社会的病症。"（《关汉卿传略》）"他为人民而控诉着当时的黑暗统治，为了人民而写作。他和当时的人民是血肉相连、呼吸相通的。人民的喜怒哀乐，也就是他的喜怒哀乐。"（《关汉卿——我国十三世纪伟大的戏曲家》）

就在1958年这一年，郑振铎因飞机失事而逝世。杰出的文化人、关汉卿研究家、中华文学遗产的保护者郑振铎的生命就此画上了不幸而悲壮的句号。

其四，元曲研究方法上的拓展与更新。郑振铎是我国最早的比较文学研究理论与方法的倡导者之一。他认为"这一国的文学与那一国的文学也是有密切的关系的"，因此，"用这种文学的统一观，来代替他们的片断的个人研究，实是很必要的"。（《整理中国文学的提议》）他将《西厢记》与印度古典爱情名剧《沙恭达罗》进行参照比较，指出《灰栏记》与《旧约圣经》中的"苏罗门王判断二妇争孩的故事十分相类"，他认为《杀狗劝夫》杂剧的情节与欧洲中世纪的故事书《罗马人的行迹》中的一则故事相类似，他最早运用比较文学的方法来研究元杂剧。

郑振铎特别重视资料索引和参考书目的编制，他认为"索引和专门的参考书目乃是学问的两盏引路的明灯"（《索引的利用与编纂》）。这两项工作无论是对专家还是对初涉学术研究领域者都异常重要，掌握它，既是学术入门之阶，也是深入考察之门径。他在编写《文学大纲》诸书时，都列有详细的参考书目。1923年1月，他在《小说月报》上发表《中国的戏曲集》，详细介绍了《元曲选》等12种本子的来源与刊刻情况；同年7月，他又在《小说月报》上发表《关于中国戏剧研究的书籍》，介绍了从钟嗣成《录鬼簿》到蒋瑞藻《小说考证》等30种戏曲研究的资料性著作。1937年，他发表《〈词林摘艳〉引剧目录及作者姓氏索引》和《〈盛世新声〉及〈词林摘艳〉所载套数首句对照表》，他说："对于研究元明剧曲及散曲的人，这一个表和一个索引，我相信不会没有用处。"事实上，这些对学术研究是大有裨益的，他亲自动手用"笨功夫"编写索

引与参考书目,实在是开风气之先,他在研究方法上的更新与拓展,也是功不可没的[10]。

著名文化人、学者胡适在20世纪30年代也关注元剧的研究。他在1936年发表《关汉卿不是金遗民》一文,对关汉卿生平进行认真而有成效的考证。胡适的结论是:

> 郑振铎先生根据汉卿【杭州景】套曲,考定他到杭州,在1278年宋亡以后,是很对的。但他说汉卿的"卒年至迟当在1300年之前",还嫌太早。
>
> 关汉卿有《大德歌》十首,此调以元成宗的"大德"年号为名,必在"大德"晚年。大德凡十一年(1297—1307年),而汉卿曲子中云:"吹一个,弹一个,唱新行大德歌。"
>
> 这可见他的死年至早当在1307年左右。此时上距金亡已74年了。
>
> 故我们必须承认关汉卿是死在14世纪初期的人,上距金亡已七八十年了,他绝不是金源遗老,也绝不是"大金优谏"[11]。

平心而论,胡适对关汉卿生卒年的推断,虽然文字不多,却是实实在在的、卓有成效的。时隔半个多世纪,今天读来依然感到其结论之不可推易。

在王国维、吴梅之后,许多学者纷纷加入研究行列,使元杂剧研究蔚然成风。在20世纪20年代,就有郭沫若的《〈西厢记〉艺术上的批判与其作者的性格》(1921年)、顾颉刚的《元曲选叙录》(1924年)、陈铨的《元曲中三个代表作者》(1924年)、赵万里的《旧刻元明杂剧二十七种序录》(1925年)、郑宾于的《孟姜女在〈元曲选〉中的传说》(1925年)、贺昌群的《元明杂剧传奇与京戏本事的比较》(1927年)、谢婉莹的《元代的戏曲》(1927年)、傅惜华的《元吴昌龄〈西游记〉杂剧之研究》(1927年)、陈受颐的《18世纪欧洲文学里的赵氏孤儿》(1929年)、徐调孚的《〈苏子瞻风雪贬黄州〉叙录》(1929年)、怡墅的《元曲泛论》(1929年)等,他们从各个不同角度对元杂剧进行研究。

郭沫若的《〈西厢记〉艺术上的批判与其作者的性格》一文,首先从"反抗精神、革命,无论如何,是一切艺术之母"这个角度立论,高度评

价元曲和《西厢记》的成就：

> 我国文学史，元曲确占有高级的位置。禾黍之悲，山河之感，抑郁不得志之苦心，欲死不得死，欲生不得生的渴望，遂驱使英秀之士群力协作以建设此尊严美丽的艺堂。人们居今日而游此艺堂，以近代的眼光以观其结构，虽不免时有古拙陈腐之处，然为时已在五百年前，且于短时期内成就得偌大个建筑，人们殆不能不赞美元代作者之天才，更不能不赞美反抗精神之伟大！……这位母亲所产生出来的女孩儿，总要以《西厢记》为最完美、最绝世的了。《西厢记》是超过时空的艺术品，有永恒而且普遍的生命。《西厢记》是有生命的人性战胜了无生命的礼教的凯旋歌、纪念塔。[12]

这是20世纪早期的一篇关于元曲、关于《西厢记》的重要论文，精辟地揭示元曲产生的社会根源，准确地指出《西厢记》的思想艺术价值及其在元曲中的崇高地位。

谢婉莹发表于1927年6月《燕京学报》一卷一期的《元代的戏曲》，是全面介绍元杂剧的长篇论文。该文不少论述虽沿袭王国维、吴梅之说，但有的地方也颇有见解。如谈到元曲繁荣原因时，作者从政治环境与社会环境两方面探讨：政治环境方面，"贪黩盈庭，闭塞贤路，压制平民，摧残汉族。士大夫久压不得伸，精神物质两方面都感受着痛苦；孤愤之怀，发于辞章戏曲，元代作家就风起云涌"。而社会环境方面，元代的社会，对于戏曲的发达，确有相当的辅助。一来因时代关系，沿宋人作词之风；二来大都、两浙文人模拟胡元村伧口气，明以相崇，阴以相嘲；三来文人无奈，以作曲娱人自娱，消磨岁月，成了一种风气；四来以作曲寄托抑郁哀怨，借文字做革命事业。个中所述，颇有见地。"娱人自娱"之说，半个世纪之后还曾引发过热烈的争论。

怡墅发表于1929年12月《朝华月刊》第一卷第一期的《元曲泛论》，名为泛论，时见另类眼光。怡墅极力反对宾白乃伶人即兴添加之说。该文认为：

> 有人说元曲最初只有唱，科、宾、白都是后人把它搬到舞台上以后加入的（《杂剧三十种》即主此说）。此说殆不可靠，因为中国历

来的优伶，多属无知无识的贩夫走卒，而元曲中之宾、科、白的词句非常文雅恰当，不用说彼等贩夫走卒没有本领写得出，即令一般所谓文人学士之流，也不见得能写得出，所以我说元曲中的科、宾、白的词句仍是作者自己做的，不是后人加入的。

贺昌群发表于1927年1月《文学周报》第258期的《元明杂剧传奇与京戏本事的比较》，是一篇谈京剧与元明戏曲传承关系的文章，主要是寻找京剧故事的母本来源，比较两者的异同。如其中谈元杂剧《昊天塔》与京剧《洪羊洞》的一例，结论是：

京戏有《洪羊洞》，情节完全与《昊天塔》相同，主人翁也是杨六郎，不过幽州的昊天塔，却名做辽东的洪羊洞了；元曲鲁莽的孟良，在京戏却变为温和的孟良了；杨景不是杨景，而是焦赞盗骨去了。此外，关于杨家将的戏剧，京戏有《四郎探母》，《元曲选》有无名氏的《谢金吾诈拆清风府》，情节都大同小异。

该文章从一个新的角度，让人们了解当时流行的京剧剧目不少来源于元杂剧。

20世纪三四十年代，一批在当时或日后成为著名的戏曲学者的中青年研究者纷纷加入研究的行列，使元杂剧研究无论广度与深度都比以往大大提高了一步。他们的名字是钱南扬、王季思、董每戡、赵景深、冯沅君、孙楷第、隋树森、邵曾祺、卢前、傅惜华、谭正璧、凌景埏、郑骞、吴晓铃、李啸仓、严敦易、徐调孚、叶德钧、王玉章、徐嘉瑞等，元杂剧研究能够蔚成风气，和这批学者的艰辛努力是分不开的。

钱南扬（1899—1990年），生前系南京大学中文系教授，浙江平湖人，戏曲学者，毕生致力于宋元戏文的研究。他于1936年12月在《燕京学报》第20期发表《宋金元戏剧搬演考》，从戏班、伶人、书会、票房诸方面对宋金元戏剧之搬演做深入研究。他从日本文化二年（即清嘉庆十年，1805年）刻本中见到明朝戏楼查楼图，"犹和宋元勾栏情形有些仿佛"，故摹画于文中并加以具体讲解，在当时论文中可谓别开生面。

王季思（1906—1996年），名起，书斋翠叶庵、玉轮轩，浙江温州人，曾任中山大学教授，文学史家，戏曲学者。王季思于20世纪40年代

完成他的成名力作《西厢五剧注》，对元杂剧习惯用语与疑难语词做深入考释，成为颇具权威性的注本，受到国内和日本学者的重视。这个时期他还撰有《元剧中谐音双关语》《〈西厢〉五剧语法举例》《评徐嘉瑞著〈金元戏曲方言考〉》《评陈志宪〈西厢记〉笺证》等论文，在元剧语汇研究上显示出深厚功力。

冯沅君（1900—1974 年），河南唐河人，文学史家，杰出的女学者，曾任山东大学教授。她的《古剧说汇》一书收录了 1935 年以后 10 年撰写的戏曲考证论文 15 篇，1947 年由商务印书馆出版。其中《古剧四考》《〈古剧四考〉跋》包括《勾栏考》《路歧考》《才人考》《做场考》，对包括元剧在内的古剧的舞台、演出、作者、演员等有深入考证。《孤本元明杂剧钞本题记》结合当时新发现的《脉望馆钞校本古今杂剧》，对元杂剧的题目正名、穿关、联套程式等进行考证，其中有不少精湛的学术见解，表现了一位女学者细腻周到的治学本色。冯沅君在该书中还一再提出"两个关汉卿"的说法（但这一说法没有得到学界的认同），即"一个籍贯是解州"，"一个籍贯是大都"，表现了这位女学者大胆假设的另一面。

孙楷第（1898—1986 年），字子书，河北沧州人。古典戏曲、小说研究家，原为中国社会科学院研究员。1940 年 12 月发表《述也是园旧藏古今杂剧》（后更名《也是园古今杂剧考》），将清初钱曾也是园所藏元明杂剧 230 种加以考订，涉及版本、收藏、校勘诸问题，是一本学术功底深厚的著作。孙楷第还是研究古代傀儡戏最为知名的专家。

赵景深（1902—1985 年），戏曲小说研究家，浙江丽水人，生前为复旦大学教授。他有关元杂剧的著述有《元人杂剧辑逸》（1935 年）、《读曲随笔》（1936 年）、《小说戏曲新考》（1939 年）等。在元杂剧剧本史料辑逸方面下了很大的功夫，辑逸文 41 本，使《元人杂剧辑逸》成了元杂剧研究者必读的书目。《读曲随笔》于 1936 年 11 月由北新书局出版，共收录 44 篇文章，涉及《元曲选》及马致远、白朴等。赵景深治学态度严谨，考证作家生平与剧目本事、版本渊源等常有所发现。如 1936 年 9 月发表于《现代》五卷第四期的论文《元曲时代先后考》，根据"元曲每喜欢引用以前的戏剧为典故"的特点，从《元曲选》《古今杂剧》《元明杂剧》等本子找出不少线索，勾勒出杂剧作品之间的各种关系及撰作时代之先后，并用图表显示，为后来的研究者提供很大的方便。

郑骞（1906—1991 年），字因白，原籍吉林，中国台湾著名戏曲学

者，生前为中国台湾大学教授。郑骞于1932年即着手校订元刊杂剧，用了几十年的时间，至1962年始出版《校订元刊杂剧三十种》，极其详尽地校正文字、考订格律，所写校勘记达1500余条。郑骞于20世纪40年代已写有不少元杂剧论文，如《论元人杂剧散场》（1944年）、《读〈孤本元明杂剧〉》（1944年）、《介绍元刻古今杂剧三十种》（1945年）、《元人杂剧的逸文及异文》（1946年）、《辨今本〈东墙记〉非白朴原作》（1947年）等。1972年，郑骞将86篇有关古典诗词戏曲的论文汇编为《景午丛编》，集中体现作者的学术成就。如《元人杂剧的逸文及异文》，细检各类史籍曲谱，有新的发现。《〈李师师流落湖湘道〉杂剧》一文所附《【九转货郎儿】谱》收集了八种【九转货郎儿】曲文，比较详论得失。郑骞还是一位曲律专家，他用了20年的时间，将《太和正音谱》《北词广正谱》《九宫大成谱》及吴梅的《北词简谱》斟酌参校，数易其稿，于1973年编纂出版了《北曲新谱》《北曲套式汇录详解》，这两部著作成为研究北杂剧曲律曲谱的两种重要著录。

卢前（1905—1951年），字冀野，别号饮虹，江苏江宁人，戏曲学者。卢前著有《中国戏剧概论》，校刻有《元人杂剧全集》等。《中国戏剧概论》可说是近代"有头有尾"比较完整的一部中国戏剧史，起始于优伶侏儒，一直写到当世吴梅的剧作与初期话剧。其中元杂剧用专章论述，从杂剧体制、杂剧家地理分布到四大家之剧作，论之颇详。颇有趣味的是，卢前在该书中已应用"系统论"来解释戏剧史，他在"序"中说：

> 唐宋以前的歌舞，一直推到上古的巫尸，我们假设这是一个系统。宋的杂戏一直变到元人的杂剧、传奇，在这一个系统中，我们就感觉到文征的不足。……
> 我说过一个笑话：中国戏剧史是一粒橄榄，两头是尖的。宋以前说的是戏，皮黄以下说的也是戏，而中间饱满的一部分是"曲的历程"，岂非奇迹？

卢前写的单篇论文不算多，主要有《剧曲和散曲有怎样的区别》（1935年）、《评盐谷温〈元曲概说〉》（1941年）、《元人杂剧序说》（1943年）、《论北曲中豪语》（1946年）等。

王玉章、邵曾祺、严敦易等在20世纪三四十年代元杂剧研究领域相

当活跃。王玉章的《元词斠律》于1936年7月由商务印书馆出版，凡三卷十章，依《太和正音谱》编次，对臧晋叔编《元曲选》所录曲之脱讹处一一加以钩稽补正，历时八年而成，是近代研究元杂剧曲律的重要论著。王玉章还写有不少学术论文，如《曲文之研究》（1934年）、《南北曲之种类》（1935年）、《〈宋元戏曲史〉商榷》（1945年）、《古西厢》（1947年）、《论〈博望烧屯〉两种》（1947年）、《〈元曲选〉中的南词》（1947年）等。

邵曾祺于1947年推出多篇学术论文，如《杂剧题材与宋金戏曲》《关于元人杂剧的短处》《前期元杂剧略评》《杂剧的分期》《杂剧的衰亡》等，成为一年之中发表元剧研究文章最多的一位学者。他花多年工夫编著《元明北杂剧总目考略》（中州古籍出版社1985年版），对元杂剧剧目存佚与真伪考之极详，对前人各种偏颇说法多有辨析，该著作成为研究元杂剧剧目的重要工具书。

20世纪三四十年代，不少学者依然热衷考据之学，相当多的论著在这方面显示出深厚的学术功底。如《古剧说汇》《也是园古今杂剧考》。严敦易写于这一时期的《元剧斠疑》（中华书局1960年版）也是这样，该书系统地对86种元杂剧的作者作品、内容本事进行考辨证析，提供了不少新的资料与见解。

有的学者在研究时已充分注意到元杂剧的社会意义。如1948年文通书局出版的杨季生著的《元剧的社会价值》，对元杂剧在中国文艺史中的地位做了论证，并阐述它对后代戏曲文学的影响。有的论著试图运用新的研究方法，如佟赋敏的《新旧戏曲之研究》（商务印书馆1926年版），将当时流行的话剧、文明戏作为"新戏"，将杂剧、昆曲、皮黄作为"旧戏"，两相参照比较进行研究。朱志泰的《元曲研究》（永祥印书馆1947年版）在介绍元杂剧产生的背景与发展过程之后，汇通中西文学做比较研究，都是新的尝试。

商务印书馆1948年5月出版的徐嘉瑞的《金元戏曲方言考》，是近世第一部解释元杂剧方言俗语的工具书，并收录金元戏曲方言600条，以曲解曲，例证达数千条之多，是研究元杂剧语言的一本重要参考书。此外，顾随的《元曲中方言考》（1936年）、蔡正华的《元曲方言考》（1937年）、纪伯庸的《元曲助字杂考》（1948年）等，都是对元杂剧语言进行研究的重要之作。

值得一提的，还有苏明仁的《白仁甫年谱》（载于1933年燕京大学《文学年报》），是近世第一部元剧家年谱，该书比较清晰地展示了"元曲四大家"之一的白朴的生平活动轨迹与创作情况，在元杂剧作家身世的考证研究方面具有开拓意义。

本时期有的学者虽不是以元曲学者著称于世，但他们却是著名的戏曲史家，他们的著作对元杂剧研究无疑起到重要的推动作用。例如，周贻白的《中国戏剧史略》（商务印书馆1936年版）、《中国剧场史》（商务印书馆1936年版）、《中国戏剧小史》（永祥印书馆1945年版），徐慕云的《中国戏剧史》（世界书局1945年排印本）、董每戡的《中国戏剧简史》（商务印书馆1949年版）等。

总之，20世纪前半叶的元杂剧研究，在王国维《宋元戏曲史》的倡导引发下，拓荒者、开垦者、耕耘者接踵而来，使元杂剧研究园地枝繁花发，研究论著达几十部，论文数百篇，为八九十年代的繁荣打下稳固的基础。

〖注〗

[1] 王国维：《录曲余谈》，见《王国维戏曲论文集》，中国戏剧出版社1984年版。

[2] 郭沫若：《鲁迅与王国维》，见《沫若文集》第12卷，人民文学出版社1959年版。

[3] 浦江清：《悼吴瞿安先生》，引自梁淑安《中国近代文学论文集·戏剧卷》，中国社会科学出版社1998年版，第544页。

[4] 齐如山：《人生经验谈·不由恒蹊》，见《中国一周》第265期，1955年5月23日。转引自《齐如山回忆录》，中国戏剧出版社1998年版。

[5] 郑振铎：《明抄本〈录鬼簿〉跋》，见《郑振铎文集》第七卷，人民文学出版社1988年版。

[6] 李一氓语，见陈福康《郑振铎年谱》，书目文献出版社1988年版。

[7] 关于这一问题学界有不同看法。蒋星煜认为确存在周宪王本《西厢记》，见《明刊本西厢记研究》，中国戏剧出版社1982年版。

[8] 鲁迅：《鲁迅全集》（十三），人民文学出版社1981年版，第14页。

[9] 胡适：《关汉卿不是金遗民》，原载《益世报》1936年3月19日，

见《胡适集外学术文集》，北京大学出版社1998年版。
［10］本文关于郑振铎的一些资料，曾参考汪超宏博士学位论文《论20世纪的戏曲研究（上）》第七章"郑振铎"。
［11］胡适：《关汉卿不是金遗民》，原载《益世报》1936年3月19日，见《胡适集外学术文集》，北京大学出版社1998年版。
［12］见《郭沫若古典文学论文集》，上海古籍出版社1985年版，第668页。

<p align="center">（原载《中山大学学报》2001年第3期）</p>

关汉卿的杂剧《窦娥冤》

《窦娥冤》是关汉卿晚年的作品。剧本提到窦娥的父亲窦天章后来做了提刑肃政廉访使的官，据《元史·百官志》及《辍耕录》，至元二十八年（1291年）改按察使为肃政廉访使，由此推定剧本写于1291年以后，是关汉卿晚年的作品。

《窦娥冤》剧写的是元代情事，是元代的"现代剧"，但某些重要关目情节也有所本。如"三桩誓愿"就来自如下的历史传说：一是《汉书·于定国传》中关于东海孝妇的传说（东海郡有孝妇，事家姑尽孝，后家姑自缢而死，孝妇遂蒙冤，当地即大旱）；二是《淮南子》记邹衍事燕惠王尽忠，被诬下狱，夏六月飞霜；三是《搜神记》记孝妇周青临刑时血飞白练。

《窦娥冤》是关汉卿的代表作，是我国古典悲剧的典范。王国维在我国第一部戏剧史《宋元戏曲史》中认为它"即列之于世界大悲剧中亦无愧色也"，是很有见地的。《窦娥冤》是关汉卿主体意识的外化，凝聚着关汉卿对社会人生的深沉思考，翻腾着爱与恨的感情巨浪。它是封建时期的一曲社会悲剧、妇女悲剧、平民悲剧。

《窦娥冤》全名叫《感天动地窦娥冤》，写元代弱女子窦娥悲惨的一生。全剧采用元剧标准的结构法"四折一楔子"的形式来写，生动地展现了这个悲剧的发生、发展、高潮、结局的全过程。

楔子是悲剧的序幕，写窦娥小时候悲惨的身世。窦娥出生在一个穷苦的读书人的家庭，3岁丧母，7岁被父亲窦天章卖到蔡婆家去当童养媳，以偿还家里所欠的债务，她的父亲因此得了几两银子，可以作为上京赴考的路费。

第一折是悲剧的开端。写窦娥长到17岁，与蔡婆的儿子结婚，两年后，丈夫病死了。幕启之时，窦娥已过了两年的寡居生活，她想安分守己和蔡婆相依为命过日子。但是，有一天蔡婆去向赛卢医收债，赛卢医将蔡婆骗到僻静处，企图勒死蔡婆，被张驴儿父子撞见，蔡婆得救了。但张驴

儿父子并非好人，当他们听说蔡婆家中尚有一个寡居的年轻媳妇的时候，便强行闯入寡妇人家，胁逼窦娥婆媳嫁给他父子俩，这理所当然地遭到窦娥的拒绝。这一折通过逼婚与拒婚的戏剧冲突，写窦娥受流氓欺侮和她的反抗。

第二折是悲剧的发展。写张驴儿为了霸占窦娥，买来毒药想毒死碍手碍脚的蔡婆，不料反把自己的老子毒死了。张驴儿乘机威胁窦娥，提出"官休"和"私休"两种解决办法，如不见官，嫁给自己就一了百了。窦娥为了维护自身的尊严，也出于对官府的天真幻想，选择了"官休"的道路。没想到贪官桃杌信奉"人是贱虫，不打不招"的信条，严刑拷打窦娥，甚至要毒打蔡婆。为了让年迈的家婆不受皮肉之苦，窦娥屈招了"药死公公"的罪名，被定死罪。

第三折是悲剧的高潮。写窦娥临刑前呼天抢地地呐喊控诉。窦娥完全没有料到，读者和观众也没有料到，安分守己、善良孝顺的人居然会被处斩。冷酷无情的现实使窦娥满腔悲愤，唱出了【端正好】【滚绣球】等骂天骂地的曲子。她在临刑前提出了三桩誓愿：血飞白练、雪掩尸骸、亢旱三年，以证实她的冤情。这三桩誓愿果然一一实现。"若没些儿灵圣与世人传，也不见得湛湛青天！"杂剧在这里一反原先严格的写实笔法，换成写意的方法，写"皇天也肯从人愿"，"若果有一腔怨气喷如火，定要感的六出冰花滚似锦！"这些地方，关汉卿几乎是挺身而出，为冤者鸣不平，为弱者伸正义。其控诉与揭露的深刻，足以震撼人心。

第四折是悲剧的结局。关汉卿采用鬼魂诉冤、清官断案的办法，为窦娥平反冤案，对作恶者予以惩治，作为对读者或观众的一种心理补偿。值得注意的是，剧作采用窦天章为窦娥平反的写法，更是剧本的弦外之音——如果不是其父三番四次为女儿查勘文卷，有谁来为这个弱小的冤魂平反呢？！

窦娥是一个善良、孝顺、耿直、坚强、具有反抗性格的古代妇女的艺术形象，她是一个悲剧人物。剧本自然真实地展现了她从孤女、童养媳、寡妇走向死囚的悲剧过程。

窦娥是一个心地善良的妇女，为了不让婆婆受皮肉之苦，她屈招了"药死公公"的罪名，被害至死。临死前，她请刽子手"不走前街走后街"，以免年迈的家婆难过气煞，使刽子手都受感动，说"自己的性命也顾不得"，还在替别人担心。这些都说明窦娥有一颗金子般的善良孝顺

的心。

　　窦娥是一个十分孝顺长辈的人，具有良家妇女的传统美德。她虽然感到日子孤苦难挨，但是，"我将这婆侍养，我将这服孝守，我言词须应口"。平冤后，她请求其父窦天章照顾年迈无依无靠的蔡婆，这些都说明她是一位十分孝顺的人。

　　窦娥是一位性格耿直的妇女，为了维护自身尊严，坚决拒绝张驴儿的逼婚，而不管对方采取什么卑劣的手段。她虽然孝顺婆婆，但对蔡婆屈服于流氓的淫威表示不满。窦娥曾嘲笑蔡婆"眼昏腾扭不上同心扣"。可见她的孝顺并非百依百顺，而是在维护尊严、贞节、气节的前提下的。

　　窦娥还是一位性格十分坚强的妇女，她不畏强暴，敢于反抗。在公堂上，面对桃杌的严刑逼供，她虽然被打得"一杖下，一道血，一层皮"，但始终不肯招认，表现了刚强不屈的崇高品格。

　　首先，《窦娥冤》是在发展中刻画窦娥性格的。刚出场的窦娥，已经守了两年寡，是一个安分守己、相信命运的小百姓；到了临刑前夕，她呼天抢地，骂尽天地鬼神，性格有了明显的转变。杂剧自然而真实地描绘了窦娥的性格从最弱到最强的发展过程。她从开头对官府有一定幻想发展到后来看透了官府衙门残害百姓的本质（"衙门从古向南开，就中无个不冤哉"），这些都说明剧本是在发展中刻画窦娥的性格，真实自然地勾画出她性格发展的轨迹。

　　其次，是在激烈的矛盾冲突中刻画窦娥的性格。窦娥与流氓张驴儿和贪官桃杌的冲突，是杂剧的主要矛盾冲突。剧作通过这种矛盾冲突，表现了平民百姓和社会黑暗势力的矛盾，也刻画了窦娥威武不能屈的反抗性格。

　　最后，剧作在激烈的内心动荡中表现窦娥真实的内心世界，特别是通过从"最弱"到"最强"的性格落差来展示她的内心世界。例如对于守寡，她就有复杂而真实的内心活动。剧作对心灵世界的深层开掘，使窦娥形象血肉饱满，生动感人。

　　关于窦娥形象的几个问题：

　　一是关于窦娥的贞节、孝道观念问题。过去受所谓"高大全"理论的影响而不敢正视这个问题，其实这正是关汉卿现实主义的杰出之处。关汉卿没有回避窦娥思想观念中受封建道德影响的一面，真实地塑造了窦娥这个古代妇女的形象。窦娥的贞节、孝道观念也不全是不好的东西，从剧

本看有值得肯定的一面，如窦娥尊老、敬老、养老，这是一种美德；窦娥守住贞节，既是洁身的追求，又是抗暴的表现。

二是关于"三桩誓愿"的问题。为了证实窦娥的冤情，表现窦娥内心的愤懑，剧本一反前面写实的手法，而采用写意手法，于是出现"三桩誓愿"的描写，这是一种艺术手法，将人间的问题采用超人间的超自然的"天人感应"的形式来解决，它既是作家感情的幻化，又是慰藉读者或观众灵魂的办法，我们只能意中求，不能实打实。像剧本的亢旱三年以及孟姜女哭倒长城、水漫金山等古典文学中的这类描写都应作如是观。

三是关于鬼魂诉冤问题。这问题基本上与"三桩誓愿"相类似，是作家表达审美理想的一种重要手段。作者很难找到其他途径来为窦娥申冤，故采用鬼魂上场。鬼魂是窦娥生前形象的继续，这告诉人们，如果不是鬼魂三番四次申冤辩诬，窦娥的冤案是无法昭雪的。当然，鬼魂申冤是一种心理补偿写法，主观上带有迷信色彩。

《窦娥冤》的中心内容，即它的精髓，可以说是一个"冤"字。那么，窦娥"冤"从何来？造成窦娥悲剧的原因究竟是什么？

首先是高利贷的压迫，这是酿成窦娥悲剧的远因。窦天章原来借了蔡婆二十两银子，第二年本利合计要偿还四十两，窦天章无钱还债，只得将7岁的女儿窦娥卖到蔡婆家当童养媳，窦娥则成了高利贷剥削直接的牺牲品。元代的高利贷十分厉害，有一种叫"羊羔儿利"的高利贷，采用"如羊出羔"即本利每年倍增的办法，窦天章借的就是这种"羊羔儿利"的高利贷，借了一年债，第二年就得把女儿卖出去才能抵债。杂剧写窦娥被卖去当童养媳，既真实揭露了元代高利贷的残酷，又为窦娥后来的不幸命运做了一个有力的铺垫。

其次是流氓地痞的压迫，这是造成窦娥悲剧的近因。流氓横行是法制松弛、社会黑暗的一种标志。在光天化日之下，窦娥婆媳受到流氓张驴儿父子无端的骚扰与迫害，人性的尊严和妇女的合法权益在为所欲为的流氓脚下被随意践踏。杂剧通过窦娥的悲剧，把批判的矛头引向狐鬼满路、人欲横流的元代黑暗的社会现实。

造成窦娥冤案最直接的原因是元代吏治的腐败。窦娥本来以为官府会主持公道，没料到贪官桃杌不管青红皂白地逼供。安分守己、手无寸铁的窦娥被封建法制机关活活整死，这一冤案深刻地揭露了元代官府衙门与平民百姓作对的本质。

由于受到高利贷、流氓地痞和贪官污吏这三层压迫，窦娥不可避免地陷入这一冤案。但是，关汉卿不是纯客观地照相式地再现冤案的过程，而是以积极投入的姿态，为窦娥一吐胸中冤枉不平之气。在这里，没有公道，秩序混乱，不辨贤愚，颠倒善恶，总之是"覆盆不照太阳晖"！窦娥的悲剧，是善良的人被黑暗社会所吞噬的悲剧。古希腊的悲剧是所谓"命运悲剧"，它要展示的是人和冥冥不可抗拒的命运之间的冲突，如《俄狄浦斯王》写主人公无法逃避命运的摆布。文艺复兴时期莎士比亚的"四大悲剧"则是"性格悲剧"，着重表现奥赛罗、哈姆雷特等人因性格上的矛盾造成巨大的悲剧创痛。而以《窦娥冤》为代表的中国古典悲剧则呈现一种"社会悲剧"的类型，着重表现的是善良的人和黑暗社会势力之间的矛盾，弱小的正直的人和邪恶力量之间的冲突，手无寸铁的平民与强大的有权有势的社会之间的冲突，主观的纯真和整个客观环境的荒唐之间的冲突，这样的悲剧与世界著名悲剧相比，确实是毫不逊色的。

　　窦娥的悲剧集中体现了关汉卿的情感意识，寄托了关汉卿的审美理想，凝聚了他对现实人生痛苦的思考。在这里，关汉卿提出了"人命关天关地"的人道主义思想，这一思想与桃杌"人是贱虫"的信条针锋相对。应该维护人的尊严，给人以公正平等的待遇，给像窦娥这样弱小的平民百姓以公正平等的待遇，这就是关汉卿通过窦娥悲剧所要表达的社会政治理想。

　　但是，元代社会离作家的社会政治理想毕竟太远了，"衙门从古向南开，就中无个不冤哉"！通过窦娥的悲剧，关汉卿写出了他对生活和社会进行了一番艺术审视之后心中的困惑与怀疑。

　　【滚绣球】有日月朝暮悬，有鬼神掌着生死权。天地也，只合把清浊分辨，可怎生错看了盗跖、颜渊？为善的受贫穷更命短，造恶的享富贵又寿延。天地也，做得个怕硬欺软，却原来也这般顺水推船。地也，你不分好歹何为地？天也，你错勘贤愚枉做天！哎，只落得两泪涟涟。

　　这样浅白通俗而字字千钧的曲辞，既是窦娥呼天抢地的血泪控诉，又是关汉卿对宇宙人生、社会秩序、伦理道德等问题经过一番痛苦思考之后用极度悲愤的句子表达出自己心中的疑惑；它既震撼人心，又发人深思，

引发人们从窦娥的悲剧中想到当时那一套善恶、贫富、清浊等世俗观念与社会秩序，究竟颠倒、荒谬到什么程度。

《窦娥冤》是一个完美的悲剧，艺术构思巧妙完整。它采用元杂剧结构的基本模式"四折一楔子"的形式，用戏剧冲突的开端、发展、高潮、结局来安排四折戏的内容，而将楔子放在整本戏的开头作序幕。这四折一楔子之间，冲突既有明显的阶段性，相互之间又有机地联系着，使剧作成为元杂剧剧本结构形式的范本。

《窦娥冤》的戏剧冲突集中而紧凑。除楔子交代窦娥的悲惨身世外，第一折帷幕启处见冲突，一开场就单刀直入展开矛盾——蔡婆收债为张驴儿父子所救，流氓于是强行闯入寡妇人家，原来一潭死水般的家庭终因一石投下而掀起轩然大波。像流氓逼婚、公堂拷打、法场典刑这些重场戏，则淋漓尽致地写，而像蔡婆收债、窦娥游街这些过场戏，则处理得十分简洁，可以说是"惜墨如金，用墨似泼"，充分显示了作者的艺术功力。

集中力量写好正面人物，调动一切艺术手段塑造窦娥形象，这是《窦娥冤》艺术上的一大特色。在采用公堂"官休"解决办法之前，杂剧充分地展开窦娥与张驴儿的矛盾；到山阳县衙门之后，张驴儿这条冲突线索基本上就做幕后处理，窦娥和桃杌的冲突开始在幕前如火如荼地展开。至第二折结束，窦娥被定为死罪，只需刽子手手起刀落、人头落地，似乎没戏可写了。但关汉卿正是在这看似没戏的地方，写出第三折，爆出一场震撼人心的戏剧高潮。这种艺术处理就不至于"见事不见人"，不会陷入那些平庸的"情节戏"的窠臼。为了集中写好窦娥的冤，塑造好窦娥形象，杂剧把窦娥结婚、婚后两年的夫妻生活以及她丈夫叫什么名字等次要的情节事件全部舍弃了。这种把表现正面主人公放在艺术构思最优先考虑的地位上的写法，可以说是我国古典戏曲的一种优秀的艺术传统，值得我们研究与借鉴。

《窦娥冤》是元曲本色派的杰作。元曲的语言，习惯上分为"本色"与"文采"两大风格流派，关汉卿是本色派的代表人物。《窦娥冤》的语言通俗自然而形象生动，既非生活中自然形态东西的生硬搬用，又像生活本身那样自然本色。如窦娥在公堂被拷打时的唱词："呀！是谁人唱叫扬疾，不由我不魄散魂飞。恰消停，才苏醒，又昏迷。捱千般打拷，万种凌逼，一杖下，一道血，一层皮。"这种唱词几经提炼而洗尽铅华，达到质朴自然、入耳消融的艺术境界。说白也如此，如窦娥在法场上对蔡婆说的

一段白，历来就十分为人所称道。

　　婆婆，那张驴儿把毒药放在羊肚儿汤里，实指望药死了你，要霸占我为妻。不想婆婆让与他老子吃，倒把他老子药死了。我怕连累婆婆，屈招了药死公公，今日赴法场典刑。婆婆，此后遇着冬时年节，月一十五，有澨不了的浆水饭，澨半碗儿与我吃；烧不了的纸钱，与窦娥烧一陌儿。则是看你死的孩儿面上！

　　窦娥蒙冤而死，在亲人面前她别无他求，只有这点小小的愿望，而还要蔡婆看在她那死去的儿子面上。这种说白极似封建时期善良的小媳妇的声口，听后真让人为之揪心叹息，有很强的艺术感染力。

　　　　　　（原载《名家论名剧》，首都师范大学出版社 1994 年版）

关汉卿评传

——纪念关汉卿戏曲活动 730 周年

一、关汉卿的生平事迹

据元末钟嗣成《录鬼簿》的记载,关汉卿撰有杂剧 60 多种,今存约 18 种(其中有几种是否关撰,学者持有不同看法)。其中如悲剧《窦娥冤》,喜剧《救风尘》《望江亭》,历史剧《单刀会》《哭存孝》,风情剧《谢天香》《杜蕊娘》等,都属一流的剧作。

然而,当我们把视角向着作家,想结合生平事迹来考察作家的主体意识的时候,情况却非常令人失望。《录鬼簿》记载的有关关汉卿生平资料仅 11 个字:"大都人,号已斋叟,太医院尹。"

其实,生平资料极端缺乏者,何止一个关汉卿!纵观我国封建社会后期的文学,第一流作家从关汉卿以降,自王实甫、罗贯中、施耐庵、吴承恩、汤显祖、蒲松龄、吴敬梓到曹雪芹诸人,尽管他们都是那一时代最杰出的文化人,他们之中有人出身于显赫的官僚贵族家庭,但当他们写作那不朽的传世之作时,几乎无一例外都是被整个权势社会所忘却的至为普通的平民。有趣的是,元、明、清三代以前的杰出作家却大多数是封建士大夫。这种参照比较让我们看到封建社会后期文学主体结构的明显变化。

元代朱经在至正二十四年(1364 年)写的《〈青楼集〉序》中说:"我皇元初并海宇,而金之遗民若杜散人、白兰谷、关已斋辈,皆不屑仕进。乃嘲弄风月,流连光景,庸俗易之,用世者嗤之。三君之心,固难识也。"这一记载说杜善夫(散人)、白朴(兰谷)、关汉卿(已斋)都是"金之遗民",这并不确切。杜善夫曾于金哀宗正大年间(1224—1232 年)隐居山林,可以说是"金之遗民",而白朴(生于 1226 年)与关汉卿在金亡时(1234 年)还未成年,只能说是由金入元的人物。关汉卿曾于元成宗大德年间(1297—1307 年)至杭州,写有题为《杭州景》的

【南吕·一枝花】套曲和【双调·大德歌】十首（有学者认为关氏【双调·大德歌】并非写于大德年间，但证据尚不足）。这时的关汉卿虽届晚年，但估计不会超过 70 岁，否则以 70 岁高龄在当时是较难从大都南下杭州的。由此我们可以推知关汉卿应比白朴略小（朱经序中也将关氏置于白氏之后），约生于金朝末年金哀宗正大（1224—1232 年）末期，至大德元年约为 60 岁。这样的推算，大体上是符合关汉卿由金入元而大德年间还健在这样的史实的。如果说关氏是"金之遗民"，则生年不应早于 1220 年，至大德元年（1297 年）南下时，已届 80 岁高龄，这一般来说是不可能的。故关汉卿的生卒年可推定为 1230—1297 年。

据《元史·选举志》记载，从元世祖至元八年（1271 年）至仁宗皇庆二年（1313 年），42 年间不曾举行过科举考试。所谓"学成文武艺，货与帝王家"的传统仕进之路被堵死了，整整有元一代知识分子成为彷徨苦闷、愤世嫉俗的一群人。"士失其业，志则郁矣。""七匠、八娼、九儒、十丐"的讥诮在当时并非言过其实。为了生计，他们混迹于勾栏瓦肆之中，辗转于青楼妓院之内，一代儒生从此操持曲业，这使元杂剧有了一支才华横溢的专业创作队伍，中国戏曲创作与演出的整个面貌从此发生了根本的变化。过去活跃于宫廷内为贵族王侯逗笑取乐的倡优制度或流散于江湖寺院的民间百戏，从此被规模严整的杂剧创作演出所代替。中国戏剧史上的黄金时代开始了，关汉卿正是这个庞大的戏剧专业队伍中最杰出的一位代表人物。

综观关汉卿的生平，有几点是必须注意的。其一，他是时代的弃儿，但却是艺术的骄子。明代胡侍《真珠船》卷四"元曲"条云："中州人……每沉郁下僚，志不得伸。如关汉卿……于是以其有用之才，而一寓乎声歌之末，以纾其怫郁感慨之怀，所谓不得其平而鸣焉者也。"低下的社会地位及由此而产生的对传统宗法社会的"离异意识"，使关汉卿突破了知识分子固有的传统心态，对社会弊病之针砭与人生真谛之探求都达到了空前的程度。

其二，他是元代一位有名望的书会才人、戏班的班主及剧坛领袖。元末戏曲作家贾仲明《书〈录鬼簿〉后》曰：《录鬼簿》"载其前辈玉京书会燕赵才人……自金之解元董先生，并元初关汉卿已斋叟以下，前后凡百五十一人"。因此，关汉卿是当时书会里一位有影响的人物。贾仲明为《录鬼簿》补写的关汉卿的挽词还说："珠玑语唾自然流，金玉词源即便

有,玲珑肺腑天生就。风月情,忒惯熟,姓名香四大神州:驱梨园领袖,总编修师首,捻杂剧班头。"这就是说,关汉卿是当时剧坛的领袖,他不但是编写剧本的一位老师傅,还是杂剧戏班的班主。

其三,关汉卿和当时的杂剧界及勾栏倡优有着广泛的联系。据《录鬼簿》记载,著名的水浒戏作家高文秀在当时有"小汉卿"之誉,南方杂剧家沈和甫被称为"蛮子汉卿",关汉卿的挚友、戏曲家杨显之因为经常与关汉卿切磋文字,修订剧本,号称"杨补丁",写作与《窦娥冤》题材相近的《东海郡于公高门》杂剧的作家梁进之和杂剧家费君祥都是关汉卿的朋友。《南村辍耕录》还记载了关汉卿与滑稽旷达、诙谐风趣的作家王和卿互相戏谑的轶事。另外,关汉卿与"杂剧为当今独步"(《青楼集》)的著名女演员珠帘秀关系密切,关氏撰有【南吕·一枝花】套曲题赠珠帘秀。

其四,关汉卿不但是一个编剧家,而且曾亲自参加杂剧演出,是一位熟谙舞台艺术的杂剧行家里手。对元剧研究有高深造诣的明代戏曲家臧晋叔在《〈元曲选〉序》中说,关汉卿"躬践排场,面傅粉墨,以为我家生活,偶倡优而不辞"。这说明关汉卿是一位老练当行的杂剧艺术家。

其五,从个人风神气质方面来说,关汉卿是一位多才多艺、风流倜傥的才人艺匠。元代熊自得的《析津志》说,他"生而倜傥,博学能文,滑稽多智,蕴藉风流,为一时之冠"。关汉卿在自画像式的散曲【南吕·一枝花·不伏老】中说自己——

【梁州】我是个普天下郎君领袖,盖世界浪子班头。愿朱颜不改常依旧,花中消遣,酒内忘忧。分茶(一种茶道)攧竹(画竹),打马(一种博戏)藏阄(猜拈杂耍);通五音六律滑熟,甚闲愁到我心头!……占排场风月功名首,更玲珑又剔透;我是个锦阵花营都帅头,曾玩府游州。……

【尾】我是个蒸不烂煮不熟捶不扁炒不爆响当当一粒铜豌豆,恁子弟每谁教你钻入他锄不断斫不下解不开顿不脱慢腾腾千层锦套头。我玩的是梁园月,饮的是东京酒,赏的是洛阳花,攀的是章台柳。我也会围棋、会蹴鞠(一种踢毽游戏)、会打围(打猎)、会插科、会歌舞、会吹弹、会咽作(用口吞吐的技艺)、会吟诗、会双陆(类似下棋的博戏)。你便是落了我牙、歪了我嘴、瘸了我腿、折了我手,

天赐与我这几般儿歹症候,尚兀自不肯休。则除是阎王亲自唤,神鬼自来勾,三魂归地府,七魄丧冥幽。天哪,那其间才不向烟花路儿上走。

这些调侃式的自叙自嘲,为自己画了一幅十分耐人寻味的"自画像"。他用看似玩世不恭的态度来反抗黑暗的埋没人才的社会现实,用既是自我解嘲又是自我欣赏的态度描写自己在勾栏中的生活。透过这些显然是变形了的描写,我们仿佛听到曲子的弦外之音——关汉卿虽满足于眼下与倡优为偶的生活,但他远大的抱负和过人的才华显然是被埋没了,因此他又不甘心和才人倡优过一辈子,他的内心充满矛盾,曲子的语气是诙谐打趣的,色彩是斑斓繁复的,内心却是极度悲凉的。热烈明快的语言风格与冷漠悲凉的内心世界构成反差,从中我们可见这位伟大戏剧家的性格气质与风神相貌。从知人论世的角度看,关氏这种执着的生活态度和流光溢彩的个人风范很值得我们注意,因为他的"性格因子"也深深地植入他所创作的杂剧之中。

二、关汉卿杰出的艺术创造及对杂剧艺术的贡献

(一)创作了"列之于世界大悲剧中亦无愧色"的《窦娥冤》

《窦娥冤》是关汉卿的代表作,我国古代戏剧史上一个无与伦比的大悲剧。王国维在我国第一部戏剧史《宋元戏曲史》中认为它与世界著名的大悲剧比较"亦无愧色",这是很有批评眼光的论断。

《窦娥冤》是关汉卿主体意识的外化,它凝聚着关汉卿对社会与人生的深沉思考,翻腾着作家爱与恨的感情巨浪。它是封建时期一曲人的悲剧,妇女的悲剧,平民的悲剧,足以撼人心扉,感天动地。

《窦娥冤》全名叫《感天动地窦娥冤》。它写元代弱小女子窦娥悲惨的一生。全剧采用元剧标准的结构"四折一楔子"的形式来写,生动地展现了这个悲剧发生、发展、高潮、结局的全过程。

楔子即悲剧的序幕,写窦娥悲惨的身世。

第一折是悲剧的开端。通过逼婚与拒婚的戏剧冲突,写窦娥受流氓欺侮和她的反抗。

第二折是悲剧冲突的发展。为了年迈的家婆不受皮肉之苦,窦娥屈招

了"药死公公"的罪名,她被判成死罪。

第三折是悲剧冲突的高潮。写窦娥临刑前呼天抢地的控诉、呐喊。关汉卿几乎是挺身而出,为冤者鸣不平,为弱者伸正义。其控诉揭露的深刻与激烈,在古典戏曲中达到了空前的程度。

第四折是悲剧的结局。剧本采用鬼魂诉冤、清官断案的办法,为窦娥平反冤狱,对作恶者予以惩治。

窦娥是一个感人至深的艺术形象。她并不像有些人想象的那样从一开始浑身就充满反抗的棱角,恰恰相反,她是一个弱小的平民寡妇,是元代社会安分守己的一名顺民。她的命运惨极了,但她却仍然相信命运,"莫不是八字儿该载着一世忧?""莫不是前世里烧香不到头?"她准备"早将来世修";她相信时辰八字,生死轮回;她对蔡婆尽孝,对丈夫守节,"我将这婆侍养,我将这服孝守,我言词须应口"。虽然她觉得"婆妇每把空房守"的生活寂寞难熬,"满腹闲愁,数年禁受",但她不想反抗命运的安排,她用"守贞"与"行孝"的封建观念来主宰自己的行为。所有这一切,和盘托出一个封建时期弱小寡妇的形象,既真实又感人。

但是,这只是窦娥性格中温良驯服、逆来顺受的一面,她还有倔强的一面。当蔡婆屈服于张驴儿的淫威,答应嫁给孛老的时候,窦娥倔强的性格就露了端倪。窦娥开始数落蔡婆"怕没的贞心儿自守",奚落她"眼昏腾扭不上同心扣"。当张驴儿逼婚时,她推跌他,坚决拒绝拜堂成亲。在贪官桃杌的严刑拷打下,她坚决不招。剧本对窦娥性格的刻画,可谓"道高一尺,魔高一丈"。恶势力的压迫一步紧似一步,窦娥反抗性格的升华也一层高似一层。直到她被判成死罪,开刀问斩的瞬间,她的满腹冤情一如决闸之水,汹涌而不可收拾。从温顺柔弱到呼天抢地,关汉卿真实地勾勒了窦娥性格发展变化的轨迹,她的悲惨命运自始至终攥住人们的心。

在刻画窦娥反抗性格的同时,剧本处处展现窦娥善良的本性。她虽然奚落过婆婆,但当贪官想折磨她年迈的婆婆的时候,为了不让婆婆受皮肉之苦,她屈招了"药死公公"的罪名。剧本写这个倔强的灵魂原来有一颗金子般的心,为了他人,她勇于自我牺牲。就在开刀问斩之前,为了不让婆婆目睹自己受刑的痛苦,窦娥恳求刽子手不走前街走后街。这样善良的人却被冤屈而死,从来没有想到要反抗命运、反抗社会的人,黑暗的社会和悲惨的命运却将她步步逼向痛苦的深渊。不合理的社会不但吃掉反抗

者与革命者,而且吞噬着安分守己的人。窦娥的悲剧之所以令人撕肝裂胆,之所以感天动地,原因在于剧本令人信服地刻画了窦娥悲剧的必然性,在于真实自然地描绘了悲剧冲突的全过程,揭示了造成窦娥悲剧的深刻的社会原因。

窦娥的悲剧集中地表现了关汉卿的情感意识,寄托了作家的审美理想,凝聚了作家对现实人生痛苦的思考。通过窦娥的悲剧,关汉卿提出"人命关天关地"的伟大人道主义思想,这一思想与桃杌之流的"人是贱虫"的信条针锋相对。应该给人以公正平等的待遇,给像窦娥这样弱小的平民百姓以公正平等的待遇,这就是作家通过《窦娥冤》所要表达的理想。

但是,元代现实社会离作家的社会理想毕竟太远了,"衙门从古向南开,就中无个不冤哉"!借窦娥之口,作家愤怒控诉善恶颠倒、黑白混淆的元代社会,表达了他对生活和社会进行了一番艺术审视之后心中的困惑与怀疑。

> 【滚绣球】有日月朝暮悬,有鬼神掌着生死权。天地也,只合把清浊分辨,可怎生错看了盗跖、颜渊?为善的受贫穷更命短,造恶的享富贵又寿延。天地也,做得个怕硬欺软,却原来也这般顺水推船。地也,你不分好歹何为地?天也,你错勘贤愚枉做天!哎,只落得两泪涟涟。

这样浅白通俗而字字泣血的抒情段子,既是窦娥呼天抢地的血泪控诉,又是关汉卿对宇宙人生、社会秩序、伦理道德等问题经过一番痛苦探索之后用极度悲愤的语气表达出自己心中的疑惑;它既震撼人心,又发人深思,引发人从窦娥的悲剧想到彼时彼地这套固有的所谓善恶、贫富、清浊等世俗观念秩序究竟颠倒、荒谬到何等程度。

(二)塑造了一系列光彩照人的女性艺术形象

关汉卿留存的18个杂剧中,有12个"旦本"戏。一个光芒四射的女性艺术群体被创造出来了,这一创造无论是在中国文学史上还是在中国戏剧史上,甚至在人物形象结构的更新和审美意识的变革方面,都具有空前的意义。

关剧妇女形象首要的特征是平民性。关剧虽然也写贵族太太、小姐，但"正旦"中以平民妇女居多。赵盼儿、谢天香、杜蕊娘、燕燕、窦娥、王婆、王嫂、谭记儿，她们是妓女、婢女、农妇、保姆、小户人家的寡妇或下级官吏的妻子，总之是社会地位低下的女性。作家的"兴奋中心"常集中在这些小人物的身上，关注她们的命运，为她们的悲剧一掬同情之泪。这是作家平等观念的表现，和关汉卿一辈子生活在社会底层、熟悉平民的生活经历是分不开的。

关剧中妇女性格的基本特征是带有反抗的棱角。她们都带有一股"野性"，除《五侯宴》中的王嫂属逆来顺受之外，她们都不是任人随意宰割的羔羊，而是敢怒敢争的斗士。周舍和杨衙内都是权势人物，但赵盼儿与谭记儿不畏强暴，敢捋虎须，这正是"蒸不烂、煮不熟、捶不扁、炒不爆"的关汉卿十分欣赏的性格。如《诈妮子调风月》中，贵族家的婢女燕燕是个美丽而心眼高的姑娘，"往常我冰清玉洁难侵近"，"为那包髻白身"（意为脱去奴籍），她被贵族小千户甜言蜜语欺骗失身。燕燕受骗后，坚决拒绝小千户的无耻纠缠，强压住怒火去为小千户做媒。在小千户和贵族妇女莺莺的婚礼上，燕燕满腔被压抑的感情终于破闸而出，大闹婚宴，说婚礼是"吊客临，丧门聚"，新娘"是个破败家私铁扫帚"，"绝子嗣，妨公婆，克丈夫"，一连串的恶言快语使贵族宾客们目瞪口呆、手足无措。

关剧的妇女形象还具有崇高的美学特征。所谓崇高，是能引起人的尊敬、赞扬等特殊美感的事物的本质。关汉卿以满腔热情赞颂平民妇女，赋予她们美好的性格。如谢天香、杜蕊娘是被侮辱被损害的妓女，但又是聪明绝顶、纯情可爱的"贞女"。这里说一说《蝴蝶梦》中王婆的形象：王婆的丈夫王老汉因撞着"权豪势要"葛彪的马头，被葛彪当场打死，王婆的三个儿子继而将葛彪打死，包待制判定让其中一个儿子为葛彪偿命。王婆大声抗议："使不着国戚皇亲、玉叶金枝，便是他龙孙帝子，打杀人要吃官司！"但包拯不予理会。宋代的包拯实际上是按照元代的法律来审案的。元律规定平民打杀贵族要偿命，而贵族打杀平民只需交纳罚金，因此，包公坚持要王婆交出一个儿子。当王婆答应让小儿子王三偿命时，包拯怀疑王三是养子，"不着疼热"，但是，事实却是王大、王二是王老汉与前妻所生，王三才是王婆的亲子。包公万分震惊，他被王婆高尚的道德品格感动了。杂剧处处以包拯作为王婆形象塑造的参照系，写包拯是在一

个乡下老太婆无私的道德风貌感召下才秉公断案的。古往今来的包公戏都写包公如何明镜高悬、铁面无私,像《蝴蝶梦》这样写包公断案的确实十分少见。这个戏的主角不是包公,而是超越了包公的乡下老婆子。在王婆身上,寄寓着关汉卿一腔崇高的审美激情。

关剧妇女形象从总体上说,还初步具有系列性的特征。她们出身不同,身份各异,遭遇更是形形色色:被贪官冤枉的、被财主欺压的、被不合理的婚姻所欺骗的、为争取婚姻幸福而勇斗奸人的、心灵被无情的现实扭曲而变形的……性格则有温顺的、泼辣的、多情的、智勇的、侠义的……这是中国文学史和戏剧史上首次出现的为一个作家所创造的女性艺术群体,是《红楼梦》以前最光彩夺目的系列女性艺术形象,它的出现意义十分重大。

在关汉卿之前,女性艺术形象以刘兰芝(《孔雀东南飞》)、木兰(《木兰诗》)、李娃(《李娃传》)、霍小玉(《霍小玉传》)等最为出色,但还没有哪一位作家写出一组鲜明生动的女性形象。在关汉卿之后,《红楼梦》以前,就拿在民间影响十分巨大的《三国演义》《水浒传》《西游记》这三部杰出的古典小说来说,不难发现,其中的妇女形象是夹杂着许多落后的封建意识的。这几部古典小说中的妇女大概有四种类型:一是美人计的前台主角(如《三国演义》中的貂蝉和孙权之妹);二是淫妇(如《水浒传》中的潘金莲与潘巧云);三是妖魔坏蛋(如《西游记》中的白骨精和蜘蛛精);四是有缺陷的正面人物(如《水浒传》中的扈三娘和母夜叉孙二娘、母大虫顾大嫂)。对妇女的态度常常是衡量一个艺术家思想观念进步与否的试金石,从以上的对比参照中我们不难看出,关汉卿较少封建伦理观念,是一位具有平民思想色彩的进步艺术家。

(三)描绘元代社会的"百丑图"

关剧的一个总主题,就是善战胜恶、智勇战胜懦弱、君子战胜小人、正义战胜邪恶、公理战胜强权,他的杂剧可以说是当时的"社会问题剧",他的公案戏表达了"法平等"的呼声,他的妇女戏关注在礼教压迫下妇女悲惨的命运,提出了婢女的人身自由问题,妓女遭蹂躏以及寡妇再嫁的问题,还有社会一小部分"权豪势要"为所欲为的封建特权问题。而这一切,都是通过他艺术的彩笔来描绘的。

在关汉卿的"社会问题剧"中,出现了一个丰富多彩的反面人物画

廊，画廊中的人物，上自蒙古贵族、皇亲国戚、贪官污吏、衙内阔少，下到流氓地痞、帮闲无赖、土豪财主、嫖客鸨母，可以说应有尽有。他描绘了一幅元代社会的"百丑图"。

《蝴蝶梦》中的葛彪，一出场就自报家门，说自己"是个权豪势要之家，打死人不偿命"，并真的三拳两脚就把不小心撞着马头的王老汉打死，然后没事人似地扬长而去，完全是一副恶霸凶徒的嘴脸。在《救风尘》中，"酒肉场中三十载，花星整照二十年"的商人阔佬周舍嫖娼聚赌，无恶不作，而又奸诈狡猾，用甜言蜜语欺骗妓女宋引章，将其娶过门后，即打五十杀威棒，"朝打暮骂，怕不死在他手里"。《望江亭》中的杨衙内早就垂涎于谭记儿的美色，听说她嫁了白士中，便在皇帝面前说白士中"贪花恋酒"，取了势剑金牌与捕人文书赶到潭州杀人夺妻。在《鲁斋郎》中，皇亲国戚鲁斋郎要霸占郑州六案孔目张珪之妻李氏，不是采用司空见惯的强抢威迫的手段，而是在张珪耳边用悄悄话的方式说："今日不犯（即今日不许与妻子有性行为），把你媳妇明日送到我宅子里来！"鲁斋郎得到皇帝的庇护，包公要除掉他，还要把他的名字改成"鱼齐即"瞒过皇帝，才能将他杀掉。据《马可波罗游记》记载，元初的副宰相阿合马就是一个鲁斋郎式的人物，"妇未婚则娶以为妻，已婚则强之从己"，被阿合马霸占的妇女有133人。可见剧中鲁斋郎的形象，正是当时阿合马之流的艺术概括。

在审视关剧反面人物如鲁斋郎、葛彪、杨衙内、周舍、赵太公、赵脖揪、桃杌、张驴儿的时候，像桃杌这样的贪官污吏、张驴儿式的流氓地痞、周舍式的嫖客恶棍，在前代文学作品中也可以见到一些，但像葛彪式的恶霸凶徒、鲁斋郎式吃人不吐骨头的家伙，却是前代作品中没有出现过的，他们是元代这个时代的"土特产"，是当时社会宝塔尖上的特权人物。关汉卿以一个平民戏剧家的战斗姿态，揭露这些"权豪势要"的丑恶面目，其批判之深广，在文学史和戏曲史上是空前的。他笔下这些集合着权势和野蛮占有欲的反面人物，丰富了我国古典文学的人物画廊。

（四）悲剧、喜剧与历史剧创作的巨大成就

关汉卿是杂剧艺术大师，在悲剧、喜剧与历史剧创作方面，他都为后代提供了典范性的作品，他的杂剧代表了古典悲剧、喜剧与历史剧创作的最高成就。

关汉卿创造了完美的社会悲剧。如果说古希腊的悲剧是命运的悲剧，着重揭示人与不可抗拒命运之间的冲突的话，文艺复兴时期莎士比亚的"四大悲剧"则是性格悲剧，深入揭示人的性格冲突所酿成的悲剧创痛，而中国古典悲剧以《窦娥冤》为典范，呈现一种社会悲剧的类型，它揭示了善良的人和社会黑暗势力之间的尖锐冲突。《窦娥冤》与《俄狄浦斯王》《美狄亚》及莎翁"四大悲剧"等，属于世界著名的悲剧作品之列。

《窦娥冤》描绘的不是人和冥冥不可知的命运之间的抵牾，也不是人的某些性格弱点引起的悲剧，而是人和外界社会的冲突，是弱小的人和强大的社会之间的冲突，是善良的人和险恶的"覆盆不照太阳晖"的现实之间的冲突，是手无寸铁的平民百姓与拥有强大国家机器和司法手段的统治者之间的冲突，是主观的纯真和整个客观环境的荒唐之间的冲突。窦娥就是在高利贷盘剥（元代"羊羔儿利"的高利贷剥削是穷凶极恶的，它采用本利按年倍增的如羊出羔的方式进行剥削）、流氓地痞横行（这是社会黑暗、法治薄弱的标志）以及贪官污吏草菅人命这三种社会恶势力的压迫下一步步走向悲剧的。她原是一个安分守己的小百姓，做梦也不会想到自己会反抗现实社会，更不会想到有朝一日会被问斩。《窦娥冤》深刻地揭示了悲剧的社会根源，指出正是万恶的社会在吞噬着善良弱小的性命。

关汉卿的喜剧，从内容方面来说属于平民喜剧的类型，它写平民百姓如何战胜权豪势要。关氏喜剧中的喜剧冲突与他悲剧中的悲剧冲突在性质上是相同的，都是小人物和巨大的社会势力之间的矛盾冲突。如《望江亭》中谭记儿与杨衙内的冲突，《救风尘》中赵盼儿与周舍的冲突，和《窦娥冤》中窦娥与桃杌、张驴儿冲突一样，都具有你死我活的对抗性质。这就是关氏喜剧中常包含悲剧性的内容，常常令人发出带泪的笑的根本原因。

从编剧手法和形式技巧方面看，关氏喜剧可说是一种勾栏喜剧，它常常采用勾栏调笑的方法化险为夷、消解矛盾。无论是杨衙内还是周舍，他们有权势金钱，有的还带着皇帝老子的势剑金牌，或在风月场中有二三十载奸诈拐骗的经历，他们来势汹汹，谭记儿与赵盼儿的处境似乎十分危急。但是，小人物抓住了庞然大物的根本弱点——好色，采用"以其人之道还治其人之身"的办法，险恶的内容异化成轻松的形式，美丽的姿色和巧言调笑的智勇令人眼花缭乱，弱者就这样令人信服地战胜强者，正

义就这样巧妙地战胜邪恶,风月场中的老手却被风尘女子用风月手段所制服。在剧中,作家运用误会巧合的手法,但不把它作为主要的编剧手段,而是创造一种勾栏喜剧的写法,靠智勇与调笑来解决戏剧冲突,完成对喜剧主人公形象的塑造。这种勾栏喜剧充满轻松、打趣、卖弄、调侃的特色,这在《望江亭》《救风尘》第三折戏剧高潮时表现得淋漓尽致。

悲剧性的题材既可以写成感天动地、催人泪下的悲剧《窦娥冤》,也可写成轻松自如、充满情趣的喜剧《救风尘》《望江亭》,这就是关汉卿艺术创造的杰出之处,说明关氏对悲剧、喜剧形式的运用已到了炉火纯青、挥洒自如的程度。

关汉卿的历史剧,主要有《单刀会》《哭存孝》《西蜀梦》《单鞭夺槊》等。尤其是前两种有很高的成就,《单刀会》700多年来一直演出于舞台之上。

关汉卿的历史剧不属于编织传奇情节的演义史剧一类,也不是按历史事实敷演故事的史家写真史剧,而是属于诗人史剧,以沉重的历史感和炽烈的情感抒发为其主体创作特征。所谓沉重的历史感和炽烈的情感抒发,主要是指关汉卿通过史剧表现出来的对历史环境氛围的浓重渲染,对历史英雄人物的追慕,对他们所受到的不公平待遇所持有的真切的同情态度,对日月如梭、英雄难再的深沉喟叹,对世相无常、人事参商的无限惆怅。而这一切,作者是用悲壮的场面、慷慨激越或低沉哀伤的笔调来完成的,表现出一种崇高的悲壮美。

《单刀会》是古典历史剧创作的范例,是关汉卿倾注最大热情与功力写成的。它选取鲁肃索荆州、关云长单刀赴会的历史故事,笔酣墨饱地描绘关云长的英雄业绩,塑造了神勇威武、锐不可当的三国英雄关云长的形象。第一折正末扮乔公,第二折正末扮司马徽,由他们来突出关云长的英雄业绩,表现出关云长在斩颜良文丑、挂印封金、千里走单骑、过五关斩六将等事件中的历史功勋,泼墨浓云地抒发了他的英雄气概。

【金盏儿】他上阵处赤力力三绺美髯飘,雄赳赳一丈虎躯摇,恰便似六丁神簇捧定一个活神道。那敌军若是见了,唬的他七魄散、五魂消。(带云)你若和他厮杀呵,(唱)你则索多披上几副甲,剩穿上几层袍。便有百万军,挡不住他不剌剌千里追风骑;你便有千员将,闪不过明明偃月三停刀。

但鲁肃不听乔公和司马徽的劝阻，一意孤行，于是吴蜀双方的斗争高潮出现了，关云长单刀赴会。他上场唱的下面两支曲子，慷慨激越，响遏行云，和苏轼的《念奴娇·赤壁怀古》词异曲而同工，集中体现了关汉卿诗人史剧鲜明的特色：

【双调·新水令】大江东去浪千叠，引着这数十人驾着这小舟一叶。又不比九重龙凤阙，可正是千丈虎狼穴。大丈夫心别，我觑这单刀会似赛村社。（带云）好一派江景也呵，（唱）【驻马听】水涌山叠，年少周郎何处也？不觉的灰飞烟灭。可怜黄盖转伤嗟，破曹的樯橹一时绝，鏖兵的江水犹然热，好教我情惨切！（带云）这也不是江水，（唱）二十年流不尽的英雄血！

字里行间，对英雄业绩的敬慕与追念，对逝去时光无可奈何的喟叹与哀伤，显得真切痛楚。从对同姓英雄的热烈赞颂中，我们不难感受到关氏那一颗寂寞伤时的苦闷颤动的伟大心灵。

剧末，鲁肃阴谋破败，关云长扯起风帆凯旋，他回头嗤笑鲁肃这个自作聪明的小丑："说与你两件事先生记者（着）：百忙里称不了老兄心，急切里倒不了俺汉家节！"表明了历史的凛然正气必将战胜阴谋邪恶的严肃题旨。过去老在讨论这个剧是否表现民族思想，急于从这方面下价值判断，结果却一无所获。其实，只要我们抛开这一传统的视角，从诗人俯仰古今、借物言志的角度，不难触摸到诗人急剧跳动的脉搏。

《单鞭夺槊》与《单刀会》一样主要是颂扬历史英雄的业绩。它写尉迟恭钢鞭打走单雄信，救出李世民的故事。"唐元帅败走恰便似箭离弦，单雄信追赶恰便似风送船，尉迟恭傍观恰便似虎视犬。"这个历史剧除了颂扬尉迟恭的历史功绩外，还值得注意的是写尉迟恭忠而见疑，被元吉进谗陷害的情节。这和历史悲剧《哭存孝》中所要表现的是同一个题旨，只不过后者更加深沉、更令人揪心罢了。

《哭存孝》写五代李存孝的故事。由于李克用、李存孝曾参与镇压黄巢农民起义，这个戏过去一直被冷落一旁。其实，封建时代许多大作家都不赞同或反对农民起义，要将他们作为艺术家而不是作为政治家或革命家来评价。李存孝是民间十分熟悉且崇拜的英雄，他屡建奇功，却因李存信、康君立无端陷害而遭车裂。"我本是安邦定国李存孝，今日个太平不

用旧将军。"存孝之死,是在极偶然的情势下发生的,李克用带酒醉倒,刘夫人因亲子打围落马,顾了亲子而丢下义子李存孝,刹那间存孝便被五牛分尸。杂剧一而再地回响起"太平不用旧将军"这个沉痛低回的主旋律,特别是第四折邓夫人痛哭李存孝,令人撕肝裂胆,悲凉之雾遍布全剧。"枉了你忘生舍死立唐朝!"以上表达了作者对杰出历史人物光明磊落品格的赞颂和对他们忠而见疑、终遭陷害的历史悲剧的惋惜,从这些描写中,我们看到了落魄勾栏而英姿勃发的关汉卿,正从这些历史英雄人物的遭遇中找到了他们和自身超越时空的共同点。

《西蜀梦》写英雄末路。如果说《单刀会》用惊天动地的军号铜鼓奏出一曲英雄凯歌的话,《西蜀梦》就是用大提琴奏出的一首低回悲泣的英雄挽歌。"不能够侵天松柏长千丈,则落得盖世功名纸半张!"杂剧写关羽与张飞遇害后,两人的鬼魂到西蜀向刘备诉冤,一股英雄末路的悲哀布满字里行间。从《单刀会》《单鞭夺槊》《哭存孝》到《西蜀梦》,我们看到关汉卿历史剧的三部曲是对英雄业绩的赞颂与敬慕—对英雄悲剧的同情与惋惜—对英雄末路的悲哀与消沉,而这实际上正是现实中关汉卿"宏大抱负—怀才不遇—在艺术创作中获得解脱、自嘲自讽"的现实生活道路的曲折变形的写照。

(五)元杂剧艺术的奠基人

关汉卿是元杂剧最杰出的代表作家,他的杂剧在剧本的文学性和演出的当行性方面都达到古典戏曲艺术的高峰。

关剧悉心提炼扣人心弦的戏剧情节,传奇性成了他处理戏剧冲突重要的特征。例如,一个弱小寡妇蒙冤的悲剧居然感天动地,出现了自然奇迹(《窦娥冤》);凭自己的美貌和机智赚取了钦差大臣的势剑金牌与捕人文书的女子,捍卫了自身与家庭的安全与幸福(《望江亭》);至微至贱的妓女竟然斗倒了财多势大、风月手段十分了得的奸狡嫖客,从苦海中救出了患难姐妹(《救风尘》);丈夫做"媒人",不得已将妻子送与皇亲国戚的一家子悲欢离合的故事(《鲁斋郎》);一个为获得爱情与人身自由的婢女被人欺骗失身,又为此人做媒并大闹婚宴(《诈妮子》);铁面无私的包公却是在一个乡下老太婆崇高精神风尚的感召下才秉公断了一桩人命官司(《蝴蝶梦》);冒名顶替、声称为他人做媒而实际是为自己定亲的一桩"老夫少妻"婚姻的始末(《玉镜台》);为保护朋友之所爱,不惜自己名

节蒙受污点的官吏和妓女的故事（《谢天香》）……这些杂剧的传奇色彩十分浓厚，具有强烈的冲突效果，剧本具有较高的可读性与引人入胜的魅力。

关剧的结构完整而考究，过场戏十分简洁而关键处则尽情挥洒，真正做到"惜墨如金，用墨似泼"。如《窦娥冤》用楔子交代了窦娥悲惨的身世之后，第一折开头之过场写蔡婆收债为赛卢医所算计，幸被张驴儿父子救起，马上展开了窦娥与张驴儿的正面冲突，第三折临刑前，只用监斩官几句说白和差役与刽子手的磨旗吆喝就简洁地交代了刑场的环境气氛，从而将大量篇幅用于戏剧高潮——窦娥呼天抢地的控诉与婆媳生离死别的抒写。《蝴蝶梦》用楔子交代了王老汉的家境和他上街的缘由，第一折就单刀直入写这桩人命官司，然后围绕偿命问题，通过王婆严正的申诉和痛苦的陈情、包拯的幽梦沉思、王三的滑稽调侃，使冲突忽潜忽发、多彩多姿，最后王婆前来收尸，不想却与王三相遇，原来是包公用偷马贼换了王三，王婆喜出望外，戏剧悬念的"包袱"至此才解开。这些地方，作者结构之匠心，用笔之讲究，繁简之得当，使剧作富有文学意味，这和那些依样画葫芦、随意捏成一个悲欢离合故事的老套剧本可以说有天壤之别。

把主人公形象的塑造摆在艺术构思的首位，这是关剧人物刻画的一个突出特点。冲突的设置，场面的安排，曲白的穿插，都服从于这一总体构思。例如《窦娥冤》一剧，就全在窦娥及其冤案这"一人一事"（李渔语）上下功夫。第一折正面写窦娥和张驴儿的冲突，第二折在一干人等进了衙门之后，窦娥与贪官的矛盾成为主要冲突。至第二折结束，窦娥的死罪已成定局，就差刽子手刀起头落，"戏"似乎演完了。但高明的作者正是在这个戏剧情节基本结束、似乎没有戏的地方，爆出一场最激动人心的戏来，第三折戏剧高潮出现了，痛彻心扉的控诉与呐喊铺天盖地而来。这些地方明显地摒弃了"情节戏"的写法。关汉卿写的是人，一个活生生的具有五脏六腑、七情六欲的人，窦娥安分守己、倔强善良而又极富反抗的性格，通过戏剧冲突浮雕似地显现出来。《望江亭》第一折写谭记儿在清安观由白道姑做媒嫁给了白士中；第二折写夫妻俩在斗争风暴来之前闹了个小矛盾，谭记儿怀疑白士中前妻来信；第三折才正面展开谭记儿和杨衙内的冲突。这种写法，完全是从刻画谭记儿的角度进行构思的。第一、二折看似闲笔，实际上是写谭记儿珍视自身爱情的价值。她亲自相亲，提出"芳槿无终日，贞松耐岁寒"，她和丈夫的误会也符合她的性格

逻辑。为了忠贞不渝的爱情，她才赴汤蹈火，智斗衙内。马克思说："一个卖鱼妇的力量等于十七个城官。"（《路易·波拿巴的雾月十八日》）谭记儿虽然是巧扮的渔妇，但杂剧写她的大智大勇，斗倒得到皇帝庇护的钦差，这并非无因而至，因为作家的笔始终围绕着主人公进行挥洒：谭记儿守寡的寂寞、择偶的慎重以及对幸福的珍惜，才使这个喜剧格外具有思想艺术力量。《鲁斋郎》为我们提供了一个性格复杂的主人公，张珪是郑州六案孔目，算是中级官吏，他欺压平民百姓，"只待置下庄房买下田，家私积有数千；哪里管三亲六眷尽埋怨。逼的人卖了银头面，我戴着金头面；送的人典了旧宅院，我住着新宅院"。但他却受鲁斋郎的迫害，正干着屈辱的"送妻上门"的勾当，他的心灵受到痛苦的折磨。杂剧深刻地写出了张珪性格的两重性，塑造了一个真实的人物形象。

关剧对戏剧技巧的驾驭，历来为人所啧啧称道。如《望江亭》中谭记儿与白士中因是否前妻来信而引起的一场冲突，欲扬先抑，富有喜剧效果；《救风尘》中赵盼儿与周舍在客店中相会时宋引章前来骂街，在原来十分强烈的冲突中火上浇油；《蝴蝶梦》中，王三的插科打诨给全剧增色不少；《鲁斋郎》中张珪"送妻"时唱的【南吕·一枝花】【梁州第七】【四块玉】诸曲，应属于古典戏曲中第一流的心理描写的范例。又如《单刀会》烘云托月之法，《玉镜台》的李代桃僵的骗局，《诈妮子》的灯蛾扑火的自喻，《谢天香》第一折的一再重复的手法，都是人们耳熟能详的例子。

问题还不在于技巧的驾驭运用，而在于将技巧运用得恰到好处，使戏剧场面自然而然、天衣无缝。以《拜月亭》第三折为例，瑞兰因"不曾有片时忘的下俺那染病的男儿"而茶饭无味、愁闷欲绝，瑞莲却不知就里，好意劝姐姐觅一个姐夫，但瑞兰以"咱无那女婿呵快活，有女婿呵受苦"扯开话头，并责瑞莲"你小鬼头春心儿动也"。瑞莲自讨没趣，只好回房。瑞兰便吩咐梅香安排香桌，对月焚香祷告："愿天下心厮爱的夫妇永无分离，教俺两口儿早得团圆。"猛可儿为瑞莲撞见，瑞兰只得将私自招亲的原委道出，却不料瑞莲听后竟哭了起来，敏感的瑞兰问妹子："你莫不原是俺男儿的旧妻妾？"瑞莲表白后，两人的关系亲上加亲，"你又是我妹妹、姑姑，我又是你嫂嫂、姐姐"。场上只有两个角色，剧情变幻莫测，随步换形，可谓美不胜收。

在关汉卿手里，元杂剧的编剧格式规范化，手段丰富而多样。关剧按

冲突的开端、发展、高潮、结局来安排四折结构,把杂剧的结构模式运用到尽善尽美的地步。关剧注意提炼戏剧情节,但又不至于为情节所拘役"见事不见人",而是深入人的灵魂,揭示其内心奥秘。戏剧是一种场面的艺术,关剧的过场戏简洁,帷幕启处见冲突,淋漓尽致写好戏剧高潮,使场面具有自然而然和变化无穷的韵味。特别是集中全力写好正面主人公,这种将正面主人公形象塑造作为杂剧首要的审美目标的优良创作传统,一直受到后代戏曲艺术家的重视与仿效。

总之,在关汉卿手里,杂剧已经成为一种成熟的完美的戏曲形式。在结构戏剧、安排冲突、剪裁场面、选取宫调、塑造人物、驾驭技巧诸方面,关剧中规中矩又精彩纷呈。关汉卿成了元代杂剧艺术的伟大奠基者。

(六) 戏曲本色派的语言大师

关汉卿是古典戏曲语言大师,前人将他作为元剧本色派的杰出代表,就是从戏曲语言的角度说的。关剧继承了古典诗词精心提炼词语、注重表情意境的优秀传统,熔铸了"经、史、子、集"的各种语汇,吸取了元代平民百姓生动的口语俗谚,制作成通俗自然、生动形象的戏曲语言,他的杂剧是我国古典语言艺术的一个宝库。

从总体上说,入耳消融、通俗自然是关剧最大的语言特色。李渔在《闲情偶寄》中指出:"凡读传奇而有令人费解,或初阅不见其佳,深思而后得其意之所在者,便非绝妙好词,不问而知,为今曲,非元曲也。"可谓深得元曲三昧。关剧的语言通俗生动,自然而然,只见天籁,不见人籁。如窦娥在法场上对蔡婆生离死别时说的一段念白:

> 婆婆,那张驴儿把毒药放在羊肚儿汤里,实指望药死了你,要霸占我为妻。不想婆婆让与他老子吃,倒把他老子药死了。我怕连累婆婆,屈招了药死公公,今日赴法场典刑。婆婆,此后遇着冬时年节,月一十五,有瀽不了的浆水饭,瀽半碗儿与我吃;烧不了的纸钱,与窦娥烧一陌儿。则是看你死的孩儿面上!

正如《红楼梦》的诗句所说:"淡极始知花更艳。"这一段念白,极符合封建时代一个小媳妇的声口。窦娥在眼前唯一的亲人面前别无他求,只求过年过节能够为她祭奠一点瀽不了的浆水饭,而这还要家婆看在她死

去的儿子面上。这段话从窦娥的心田自然流出，具有撼人心扉的艺术力量。

戏曲是一种代言体的艺术，剧本中所有的曲白，都是模拟剧中人的声口来写的，因此"说谁像谁"是优秀的戏曲语言所必须达到的境界。不同身份、地位、教养、性格的人物有不同的说话，声口毕肖而风采各异的性格语言在关剧中比比皆是。如身为翰林学士、风流的温峤正坠入爱河，他的唱词充满了旖旎风光：

【幺篇】我这里端详他那模样：花比腮庞，花不成妆；玉比肌肤，玉不生光。宋玉襄王，想象高唐，止不过魂梦悠扬。朝朝暮暮阳台上，害的他病在膏肓；若还来此亲傍，怕不就形消骨化、命丧身亡。

而市井小民、诙谐滑稽的王三的唱词就较粗俗，甚至还夹杂一些下流话。如："打的个遍身鲜血淋漓，包待制又葫芦提，令史每装不知；两边厢列着侍候人役，貌堂堂都是一伙酒？娘的。"这是王三被毒打后愤极唱的，夹杂些下流话也就可以理解了。同是市井小民的窦娥的唱词，则通俗本色，别是一番风味：

【斗虾蟆】空悲戚，没理会，人生死，是轮回。感着这般病疾，值着这般时势，可是风寒暑湿，或是饥饱劳役，各人症候自知。人命关天关地，别人怎生替得？寿数非干今世。相守三朝五夕，说甚一家一计？又无羊酒段匹，又无花红财礼；把手为活过日，撒手如同休弃。不是窦娥忤逆，生怕傍人论议。不如听咱劝你，认个自家晦气，割舍的一具棺材停置，几件布帛收拾，出了咱家门里，送入他家坟地。这不是你那从小年纪指脚的夫妻。我其实不关亲，无半点恓惶泪。休得要心如醉，意似痴，便这等嗟嗟怨怨、哭哭啼啼。

妓女赵盼儿属于"私科子"，历经风月，为人老练机智，伶牙俐嘴，其语言难免夹杂些粗俗口语。她的唱词如：

【油葫芦】姻缘簿全凭我共你？谁不待拣个称意的？他每都拣来

拣去百千回，待嫁一个老实的，又怕尽世儿难成对；待嫁一个聪俊的，又怕半路里轻抛弃。遮莫向狗溺处藏，遮莫向牛屎里堆，忽地便吃了一个合扑地，那时节睁着眼怨了谁！

而上厅行首谢天香、杜蕊娘由于具有较高的文化艺术修养，其语言与赵盼儿的全不同。谢天香聪慧机敏，她从钱大尹的声口变化中悟出了他态度的微妙变化，她还从张千的暗示中，将柳永的《定风波》词从歌戈韵立时改成齐微韵，真是聪明绝顶。而杜蕊娘性格泼辣，她的唱词大开大合，风格豪放。如：

【南吕·一枝花】东洋海洗不尽脸上羞，西华山遮不了身边丑，大力鬼顿不开眉上锁，巨灵神劈不断腹中愁。闪的我有国难投，抵多少南浦伤离后。爱你个杀才没去就，明知道雨歇云收，还指望待天长地久。

随着人物性格不同，关剧的语言各具个性风采，浅白的、掉书袋的、文采斑斓的、鄙俗的、泼辣的、雅正的，真是因人而异，丰富多彩。

关汉卿是一位当行的戏曲家，他的杂剧是"案头之曲"，文学性强，可读性高，但主要是"场上之曲"。他熟悉舞台艺术，无论是在唱词的动作感、舞台性方面，还是在曲白相生方面，都处理得当。如谭记儿巧扮渔妇拿鱼上场时的说白："装扮做个卖鱼的，见杨衙内去。好鱼也！这鱼在那江边游戏，趁浪寻食，却被我驾一孤舟，撒开网去，打出三尺锦鳞，还活活泼泼地乱跳。好鲜鱼也！"这段说白既富有动作感，又表现了谭记儿正满怀信心智赚贼人，她手中生蹦活跳的鲜鱼，正是杨衙内那厮的象征，杨衙内很快就会被她撒开的网所套住。又如张珪"送妻"路上唱的：

【感皇恩】他、他、他嫌官小不为，嫌马瘦不骑，动不动挑人眼、剔人骨、剥人皮。（云）他便要我张珪的头，不怕我不就送去与他；如今只要你做个夫人，也还算是好的。（唱）他少什么温香软玉，舞女歌姬！虽然道我灾星现，也是他的花星照，你的福星催。

这些唱词与说白虽是生活化的，但并非生活中自然形态东西的照搬，

而是经过提炼熔铸,曲白相生相成,收到十分强烈的效果。

《救风尘》第三折,周舍与店小二有一段精彩的对话。

> 周舍:店小二,我着你开着这个客店,我哪里稀罕你那房钱养家!不问官妓私科子,只等有好的来你客店里,你便来叫我。
> 小二:我知道,只是你脚头乱,一时间那里寻你去?
> 周舍:你来粉房里寻我。
> 小二:粉房里没有呵?
> 周舍:赌房里来寻。
> 小二:赌房里没有呵?
> 周舍:牢房里来寻。

粉房—赌房—牢房,形象地概括了这个浪荡阔佬的生活轨迹。特别是"牢房里来寻"这最末一句,确乎神来之笔,充分显示了关汉卿幽默、睿智的艺术家本色。

在《蝴蝶梦》中,当王家三兄弟被押到衙门时,王大嘱咐王婆说:"母亲,家中有一本《论语》,卖了替父亲买些纸烧。"王二嘱咐说:"母亲,我有一本《孟子》,卖了替父亲做些经忏。"王三唱道:"腹览五车书,都是些《礼记》和《周易》,眼睁睁死限相随。"这些俏皮话幽默轻松,是对元代"读书无用""九儒十丐"的轻蔑嘲弄,字里行间包含了许多辛酸况味。

关汉卿熟悉社会生活与民间语言,在他笔下,达官贵人的应酬、文人学士的华章、媒人傧相的赞语、公堂的对答、衙门的判词以及强盗的黑话、相士的胡诌,乃至经史子集、诗词歌赋、算命问卦、医药方剂、道家符咒、青楼隐语、三姑六婆、三教九流,真是应有尽有。由于熟悉社会各类人的语言,知识渊博,谙熟舞台,使关汉卿成为元代的戏曲语言大师。说他是本色派,主要指他遵循生活的本来面目,按照人物的性格风貌来刻画人物,因而达到自然、通俗、生动的艺术境界。关汉卿以声口毕肖、境无外假、通俗生动的总体特征而成为本色派的语言巨匠。

三、关剧剧目存佚与版本情况

《录鬼簿》记载关剧剧目凡60余种,可以说关汉卿是元代也是我国

古代一位多产的作家，可惜的是大部分作品亡佚了，今天只留下约 18 种杂剧，其中几种是否关撰，学者有不同看法。今一一简介如下：

（一）《感天动地窦娥冤》

天一阁本《录鬼簿》著录，应为关撰无疑。剧本故事本源，见《汉书·于定国传》关于东海孝妇的传说及《搜神记》所载孝妇周青故事，但实际上是借这些点染敷演元代情事。

本剧现存版本，有明陈与郊编、万历十六年（1588 年）龙峰徐氏刊《古名家杂剧》本，明臧晋叔编、万历四十三年（1615 年）刊《元曲选》本，明孟称舜编、崇祯六年（1633 年）刊《古今名剧合选·酹江集》本。因臧晋叔参阅过几百种御戏监本及众多坊间刻本，故以上三种版本中以《元曲选》本为最佳。（以下皆同，不一一注明）

（二）《赵盼儿风月救风尘》

《录鬼簿》著录关撰。此剧本事来源未详，可能是关汉卿就当时妓院发生情事构思撰作而成。

今存版本，有《古名家杂剧》本与《元曲选》本。

（三）《望江亭中秋切鲙》

《录鬼簿》著录关撰。故事本源未详。

今存版本，有明息机子编、万历二十六年（1598 年）刊《杂剧选》本，明王骥德编、万历顾曲斋刊《古杂剧》本及《元曲选》本。

（四）《包待制三勘蝴蝶梦》

天一阁本《录鬼簿》著录关撰。故事本源未详。本剧提到的传说中鲁义姑弃子保侄的故事以及《曲海总目提要》卷一"蝴蝶梦"条引《列女传》齐宣王时二子之母事，都可能是王婆舍子情节的本源。

今存版本，有《古名家杂剧》本与《元曲选》本。

（五）《关大王单刀会》

《录鬼簿》著录关撰。《三国志·吴志·鲁肃传》有关羽单刀赴会记载，元代比关汉卿年代稍后的至治年间（1321—1323 年）刊行的《全相

三国志平话》也有单刀会故事。

今存版本,有《元刊古今杂剧三十种》本及明赵琦美钞校《脉望馆钞校本古今杂剧》本。前者宾白残佚,但估计较接近原本。

(六)《钱大尹智宠谢天香》

《录鬼簿》著录关撰。故事本源未详。关于柳永与妓女的传说,从宋代罗烨《醉翁谈录》以后,就成了宋元明戏曲小说熟见的题材。本剧估计是根据当时勾栏的传闻写成的。

今存版本,有《古名家杂剧》本与《元曲选》本。

(七)《杜蕊娘智赏金线池》

《录鬼簿》著录关撰。故事本源未详。

今存版本,有《古名家杂剧》本、《古杂剧》本、孟称舜编《古今名剧合选·柳枝集》及《元曲选》本。

(八)《钱大尹智勘绯衣梦》

本剧为关撰当无可怀疑,《录鬼簿》于关名下著录《钱大尹鬼报绯衣梦》一剧,天一阁本简名《绯衣梦》,题目正名为《王闰香夜月四春园,钱大尹智勘绯衣梦》,说集本、孟称舜本作简名《绯衣梦》,也是园书目作《钱大尹智勘绯衣梦》。

故事本源未详。或云剧中钱大尹与《钱大尹智宠谢天香》中的主人公均指宋代钱勰(《宋史》卷三百一十七有传),是一位包拯式清官。

今存版本,有《古名家杂剧》本、《古杂剧》本以及《脉望馆钞校本古今杂剧》本。

(九)《温太真玉镜台》

《录鬼簿》著录关撰。本剧是根据刘义庆《世说新语·假谲第二十七》记载敷演成的。

今存版本,有《古名家杂剧》本、《古杂剧》本、《古今名剧合选·柳枝集》和《元曲选》本。

（十）《状元堂陈母教子》

天一阁本《录鬼簿》著录，脉望馆本题关撰。本剧所演宋代冯氏及三个儿子的事迹，《梦溪笔谈》《贡父诗话》《游宦纪闻》《渑水燕谈录》诸书皆有载。

今存版本，仅有《脉望馆钞校本古今杂剧》本。

（十一）《邓夫人苦痛哭存孝》

《录鬼簿》著录关撰。李存孝是民间传说中五代的一位传奇人物，《新唐书》《旧唐书》（合称为新旧《唐书》）、《新五代史》《旧五代史》（合称为新旧《五代史》）和《五代史平话·唐史平话》有载。本剧主要根据《新五代史·义儿传》上的记载敷演而成。

今仅存《脉望馆钞校本古今杂剧》本。

（十二）《诈妮子调风月》

《录鬼簿》著录关撰。关于聪慧狡黠的婢女燕燕的故事，元代勾栏里颇为流行。

今存版本为宾白残佚之《元刊杂剧三十种》。

（十三）《关张双赴西蜀梦》

《录鬼簿》著录关撰。本剧所演故事不见于《三国志》诸正史记载，在《全相三国志平话》卷下略有写到。

今存宾白残佚之《元刊杂剧三十种》本。

（十四）《闺怨佳人拜月亭》

《录鬼簿》著录关撰。南戏有《蒋世隆拜月亭》，属"宋元旧篇"。本剧是勾栏经常演出的一个剧目。

今存宾白残佚之《元刊杂剧三十种》本。

（十五）《包待制智斩鲁斋郎》

本剧是否关撰有争议。诸本《录鬼簿》于关氏名下未见著录，因此不少学者认为乃无名氏所作。但《元曲选》本与《古名家杂剧》本题关

撰，或当别有根据。就此剧批判之深刻与语言风格来说，酷似关剧。笔者认为在未有确证之前，可暂定为关作。

(十六)《尉迟恭单鞭夺槊》

《录鬼簿》于关名下有《介休县敬德降唐》剧目，尚仲贤有《尉迟恭三夺槊》剧。《元曲选》本于本剧名下题尚仲贤撰，实是臧晋叔搞错了。今元刊本有《尉迟恭三夺槊》剧，从内容及题目、正名等考证，此本即尚仲贤所作。而本剧从内容及风格上看，正是《录鬼簿》关氏名下的那一本《介休县敬德降唐》，故也是园所藏的《尉迟恭单鞭夺槊》剧题"关汉卿撰"，并跋云："《太和正音》名《敬德降唐》。"因此，本剧应为关撰无疑。

本剧故事来源，可见《新唐书》卷八十九《尉迟敬德列传》。

(十七)《刘夫人庆赏五侯宴》

《录鬼簿》于关氏名下无著录此剧，只著录了《曹太后死哭刘夫人》与《刘夫人救哑子》的剧名。最早标此剧为关撰的是《也是园古今杂剧》。朱权《太和正音谱》于关名下仅标简目《刘夫人》，究竟是指本剧还是上面两剧不易确定。本剧出现关剧未曾出现过的农村生活场景，这也是它是否关撰的一个疑点。

本剧写的是一个较有名的历史故事，《新五代史·本纪》及《五代史平话·唐史平话》均有写到。

今存《脉望馆钞校本古今杂剧》本。

(十八)《山神庙裴度还带》

《录鬼簿》于关氏名下有《晋国公裴度还带》剧，天一阁本、说集本、孟称舜本仅作《裴度还带》。按元末明初贾仲明也有《裴度还带》剧，因此，本剧为关撰或贾撰，不易断定。

新旧《唐书》裴度本传未见"还带"记载，最早记载这一故事者为五代王定保《唐摭言》卷四，这应是本剧故事最早的本源。

附：除杂剧外，关汉卿还是元代一位重要的散曲作家。今存套曲数套，小令数十首。如果说他的杂剧更多地展现了关氏眼中的客观世界的话，则他的散曲多抒写内心主观情感，是我们了解关汉卿、知人论世不可

多得的重要资料。

四、关汉卿的历史地位及影响

关汉卿在当时就享有盛名,元代周德清的《中原音韵》已将他列为"元曲四大家"之首。他是有元一代中华文化最优秀的代表人物,他的杂剧量多质好。关汉卿是勾栏戏曲家,属于我国古代文学巨匠的行列,他以优秀的杂剧作品和独特的思想风貌而享有杰出的历史地位。他没有屈原、司马迁的忧愤,不像陶渊明那样恬淡、李白那样飘逸,也不像杜甫那样忧国忧民、苏轼那样超然达观。他的思想虽受儒家、道家、佛家的影响,但他赞颂敢于反抗封建秩序、怀疑世俗观念的弱者,张扬至微而贱的妓女那种绝顶的聪慧与救弱扶危的侠义心肠,颂扬再嫁的寡妇为自身爱情和家庭的幸福而抗争;他猛烈抨击黑暗吏治,提出了"法平等"的政治理想;他同情命运悲惨的女奴,赞颂她们为反抗不幸命运所做的努力与抗争;他对世俗观念与封建秩序有着深刻的怀疑,他对为所欲为的权豪势要表现出极大的厌恶……他通过杂剧作品明确无误地传达出这一信息:他的思想不属于哪一家的范畴,如果硬要给他派上一"家"的话,则他属于勾栏才人这一家,他的身上表现出强烈的平民思想与"离异意识"。他虽然扎根在传统思想文化的根基上,但已悖逆儒家那套"学优而仕""经世致用"的人生道路,也抛弃了道家的无为而治与佛家的再造来生的教旨,他对知识分子传统的人生哲学、生活追求与世俗观念都表现了一种强烈的超越与离异。他与倡优为偶,为平民写真,在勾栏瓦舍中找到了自己最佳的人生位置,找到了一套最适合自己的生活理想与价值观念,终于成为元曲首屈一指的作家。

关汉卿是平民戏曲家。他的作品多取材于平民的生活,从勾栏卖笑、婢女悲欢、弱者蒙冤、寡妇血泪到市井买卖、日逐生计、婚姻纠葛、人命官司,这些过去士大夫作家较少关注的题材,关汉卿却以一个艺术家罕见的热情整个儿投入。他笔下的平民人物,如呼天抢地的窦娥、智勇侠义的赵盼儿、机敏胆识的谭记儿、桀骜不驯的燕燕、聪慧敏感的谢天香、泼辣多情的杜蕊娘、风范感人的王婆、逆来顺受的王嫂……这些正面的平民形象和她们的对立面,如糊涂残酷的贪官桃杌、吃人不吐骨的鲁斋郎、穷凶极恶的葛彪、庸俗好色的杨衙内、狡诈奸险的周舍、粗鄙暴戾的赵太公、猥琐卑陋的赵脖揪……关剧中出现了前代文学中还未曾见到或很少见到的

一批全新的正反面艺术形象，这些艺术形象具有强烈的市井色彩和鲜明的时代印记。

关汉卿是战斗的戏剧家，也是位伟大的人道主义者。"一管笔在手，敢搦孙吴兵斗。"他和杜甫、白居易这些伟大作家一样，深切同情人民的不幸遭遇，而他对黑暗现实的揭露批判，则无论广度、深度都比杜甫、白居易更进一步。在关汉卿以前，杜甫的"三吏""三别"及《自京赴奉先县咏怀五百字》、白居易的"秦中吟"与"新乐府"诗，以其深刻的现实主义批判特色在文学史上占有杰出地位。但他们的揭露批判，多是从士大夫立场出发的，"生逢尧舜君，不忍便永诀"，"惟歌生民病，愿得天子知"。杜甫、白居易的人道主义，基本上是以居高临下的姿态来给下层人民以怜悯同情的，而关汉卿的人道主义则是一种实践的人道主义，他就生活在倡优平民之中。读一读他的《窦娥冤》《救风尘》《谢天香》《金线池》，在这些剧作中的平民妇女身上，寄托着作家深切的同情与崇高的理想，作家是将她们作为美的化身来赞颂的。作家主体和作品主人公之间没有不可逾越的鸿沟，没有居高临下的赐予，作家就生活在平民中间，他熟悉平民，是平民的代言人、平民的艺术家。

关汉卿是元杂剧艺术的奠基人，他把一开始就进入黄金时代的杂剧艺术提高到成熟完美的境界。他创造了一种传统的戏曲艺术观，这种艺术观以写意性的虚拟的编剧手法、传奇性的戏剧情节、强烈的感情抒发和写实精神为基本特征，以正面形象塑造作为审美的最高目标。明、清两代的戏曲，在形式上虽与元杂剧有异，但却依然遵循这种传统的戏剧艺术观念来进行创作。因此可以说，关汉卿开创了我国古典戏剧的艺术传统。时至今日，这种巨大的传统积淀还在影响着戏剧创作与演出。

关汉卿还是一位艺术革新家。他的杂剧基本上保持了"四折一楔子"的结构形式和"旦本""末本"的演唱体制，但有不少突破。如《望江亭》《蝴蝶梦》对正旦主唱方面的改革；《单鞭夺槊》第四折、《五侯宴》第四折、《哭存孝》第三折、《绯衣梦》第三折等，都变换了"正旦"或"正末"的角色身份，使形式更加灵活变化。当然，在关汉卿时代，杂剧正处于成熟定型的阶段，形式上需要相对稳定，不可能大刀阔斧改革杂剧形式，这也是可以理解的。

明代的文艺家从保守的立场或庸俗的观念出发，有意贬低关汉卿的地位及其影响。朱权在《太和正音谱》中说："观其词语，乃可上可下之

才。"明代根据《窦娥冤》改编的《金锁记》甚至把这个大悲剧改成"翁做高官婿状元,夫妻母子重相会"的庸俗喜剧,磨平了窦娥性格的反抗棱角。到了王国维手里,关汉卿的杂剧才恢复了应有的杰出地位。王国维在《宋元戏曲史》中不但指出元杂剧"为一代之绝作""千古独绝之文字",且特别指出:"关汉卿一空依傍,自铸伟词,而其言曲尽人情,字字本色,故当为元人第一。"(第十二章)关汉卿的剧作如《窦娥冤》早在19世纪就已被译成法文与日文,介绍到国外,他不愧为世界的文化名人。

关汉卿和莎士比亚一样,无论关氏以前的中国戏曲或莎翁以前的英国戏剧,均"琐碎不堪观"(借用《琵琶记》语)。关氏与莎翁一出,如万仞高峰拔地而起,一下子将中国杂剧和英国戏剧提高到尽善尽美的高度,为中国杂剧和英国戏剧赢得了世界性的地位。而关氏比莎翁还早300多年,这不能不说是中华文化的骄傲。

关汉卿属于元代,属于平民,属于灿烂的中华文化,属于世界!

(原载《戏剧艺术资料》1987年12月第十二辑)

关汉卿的理想人格与价值取向

国际天文学会决定以关汉卿的名字命名水星上的一座环形山。

关汉卿这位站在我国戏剧峰顶上的巨人，既是一位伟大的艺术家，又是一位思想家与文化人。他用审美的眼光观照生活，思考人生，他的杂剧包孕着深邃的思想、丰富的哲理和强烈的主体意识。关汉卿构建了一种全新的杂剧文化，这种杂剧文化是宋元勃兴的瓦舍文化中最有代表性的、成就最高的文化品类。它是一种市民大众的消费文化，和雅正的唐诗文化不同，和表现男女情愫的婉约的宋词文化迥异。将关剧作为元代一项重要的思想文化遗产来研究，探讨关汉卿的理想人格与价值取向，对于继承这位世界文化名人的精神遗产、弘扬中华戏剧文化是不无裨益的。为此，笔者拟在这方面做些探索。

一、关汉卿的理想人格

理想人格是指某个人、人群或学派所推崇的一种人格类型，它常常体现某种社会文化的基本特征与价值标准，是具有一致性、连续性和典范性的行为倾向与模式。中国传统思想学派的理想人格，是这些学派的政治理想与道德评价的集中表现。例如，儒家的理想人格是圣贤君子、"孔颜人格"，道家的理想人格是清静无为的隐者，等等。那么，关汉卿的理想人格是什么呢？由于关于他生平的资料极少，我们只能从他现存的十多个杂剧和几十首散曲来考察。我以为如下这三种人格类型最值得注意：

其一，窦娥、燕燕式美丽善良的女中强梁。

关剧出现一个美丽聪慧、善良正直的女性艺术形象系列。在这些感人至深的女性身上，关汉卿赋予她们作为一种健康人格所必须具有的智慧力量、道德力量和意志力量，使她们既是关氏审美意向的表现，又是理想人格的化身。

无论是妓女赵盼儿、谢天香、杜蕊娘，还是婢女燕燕、小户人家的寡妇窦娥，或是再嫁给小官吏的谭记儿，她们无一不是美丽善良、敢于抗

争、不可驯服的。她们的人格力量在剧中大放异彩。

赵盼儿是一个被侮辱、被损害的妓女,"待嫁一个老实的,又怕尽世儿难成对;待嫁一个聪俊的,又怕半路里轻抛弃"(《救风尘》第一折)。她作为风月场中老于世情的"烟月手",看透了妓女摆脱不了的悲剧命运。杜蕊娘则满腔愤怒地控诉社会的不公平:"佛留下四百八门衣饭,俺占着七十二位凶神!"(《金线池》第一折)至于谢天香以鹦鹉自比,发出了"越聪明越不得出笼时"(《谢天香》第一折)的怨恨慨叹,更是尽人皆知的例子。

在这些女性中,窦娥与燕燕是最典型的桀骜不驯的抗恶者。窦娥3岁丧母,7岁被卖,19岁就守寡,遭遇着一连串的厄运,但她依然安分守己,相信八字,屈服于命运的安排。在流氓地痞和贪官污吏的横暴逼迫下,为了年迈的婆婆不受皮肉之苦,她屈招了"药死公公"的罪名,"没来由犯王法,不提防遭刑宪"(《窦娥冤》第三折)。在刑场上,她对现实的幻想破灭了,愤怒的感情汹涌澎湃决闸而出,她骂天地骂鬼神,对人间的贫富善恶等现行秩序表示深深的怀疑。杂剧将窦娥从一个弱女子一下子转变成向罪恶强权抗争的强梁斗士,将她的人格力量升华到前所未有的高度。

《诈妮子调风月》中燕燕闹婚是一个罕见的戏剧场面。燕燕为自己被骗失身,为自己感情被玩弄,被逼做原来情人的媒人而怨恨难平。在小千户和莺莺的婚礼上,她怒火中烧、悲愤欲绝,被扭曲而变形的灵魂使她做出了异乎寻常的举动,她大骂新娘子"是个破败家私铁扫帚","绝子嗣,妨公婆,克丈夫"(第四折),令贵族宾客们目瞪口呆。除了后来的《红楼梦》中"鸳鸯抗婚"的壮烈场面对此有所超越外,中国古代文学中如此强烈宣泄处于社会底层的婢女的怨愤情绪的作品,实在是极少见。

除了是否关撰尚有争议的《刘夫人庆赏五侯宴》剧中的王嫂属逆来顺受型之外,关剧中的女性无一不具有抗恶型的人格,她们善良而聪敏,不是萎屈自我以协调社会关系,而是敢于撩斗庞然大物,且往往战而胜之。关汉卿这种以怨报怨、以恶抗恶的理想人格类型的推出,是和他长期的勾栏生活境遇分不开的。关汉卿"躬践排场,面傅粉墨,以为我家生活,偶倡优而不辞"(臧晋叔《〈元曲选〉序》)。因此,对这些熟悉的下层女子的品德情有所钟。他赞美强梁的人格,在这些女性身上透露出一股英姿勃发的阳刚之气,他用感人的艺术形象在理想人格问题上做出新的价

值判断,传统中国人那种萎缩的人格类型,那种忍辱偷生、温顺麻木的人格定势,在他的笔下基本上已一扫而光。

其二,关羽式正气凛然的神武英杰。

关汉卿的代表作除《窦娥冤》之外,最重要的就是《单刀会》了。我很同意蒋星煜先生的见解:"《单刀会》是关汉卿倾注了全部热情而写成的力作","影响比《窦娥冤》深广多了"[1]。在《单刀会》中,关汉卿用最酣畅豪壮的曲辞和匠心独运的构思来塑造关羽这位英雄人物。

【金盏儿】他上阵处赤力力三绺美髯飘,雄赳赳一丈虎躯摇,恰便似六丁神簇捧定一个活神道。那敌军若是见了,唬的他七魄散、五魂消。(云)你若和他厮杀呵,(唱)你则索多披上几副甲,剩穿上几层袍。便有百万军,挡不住他不剌剌千里追风骑;你便有千员将,闪不过明明偃月三停刀。(《单刀会》第一折)

像【金盏儿】这样倾全力赞颂关羽英雄气概的壮美曲辞,剧中俯拾皆是。而第四折的【驻马听】【离亭宴带歇指煞】诸曲,声情激越,将关羽之人性、血性、个性写得峥嵘突兀,早已有口皆碑。构思上,关羽光明磊落的人格与鲁肃狗苟蝇营的人格如水火之不可调和。鲁肃一意孤行,"不听好人言,果有恓惶事",到头来落得个被人嗤笑唾骂的结局。全剧第一折写老资格的乔公着眼于客观史实,借评说三国历史来赞颂关羽之千秋功业;第二折写谐趣的司马徽着眼于主观感受,从个人交往的角度来赞叹关羽之神勇威武;至第三、四折才写关羽过江之决策与单刀赴会之始末。全剧自始至终,关羽身上那股义薄云天的浩然正气,凛然不可逼视矣。

古代中国是一个重血缘关系的宗法社会,关汉卿是否关羽的后代子孙,目下当然无可稽考,但他崇拜这位同姓氏的三国英雄则是毋庸置疑的事实(关还撰有《关张双赴西蜀梦》杂剧,今存)。关汉卿向往关羽之盖世功业,崇拜关羽之神勇,叹服他正义高尚的人格。在剧中这位绝代丰碑式的英雄人物(不是后来关帝庙里那尊神)面前,我们看到了关汉卿匡时救世的政治思想,也看到他在人格理想上的价值取向,关羽成了关汉卿实现自我价值的偶像。联系到关汉卿在《裴度还带》剧中(此剧全名《山神庙裴度还带》,是否关撰还有疑问,但《录鬼簿》载关确实撰有

《晋国公裴度还带》一剧）对道德高尚的裴度的赞颂，在《哭存孝》剧中对诬陷李存孝的康君立、李存信二奸的鞭挞，在《谢天香》剧中对为朋友不惜名誉受损的钱大尹高风亮节的赞赏，我们都不难得出这样的结论：关羽式的胸怀浩然正气的光明磊落的人格类型，正是关汉卿的理想人格。

其三，温峤式风流倜傥的浪子班头。

元代统治者除对极少数汉族知识分子进行笼络利用外，对大多数人采取了歧视排斥的政策，42年未进行科举考试（至皇庆二年即1313年才下诏恢复科举），使知识分子失去了对读书取仕生活道路的依附，徒有"九儒十丐"之叹，身心失去平衡，"离异意识"油然而生。明代胡侍《真珠船》云：

> 沉郁下僚，志不得伸，如关汉卿……于是以其有用之才，而一寓之乎声歌之末，以抒其怫郁感慨之怀，所谓不得其平而鸣焉者也。

这种失落感与"离异意识"，愈是才华横溢的文化人（如关汉卿、马致远、张养浩辈）表现得愈加强烈。关汉卿的套曲【南吕·一枝花·不伏老】可说是一幅自我人格的肖像画。

在这一套曲中，关汉卿对自身的才情、技艺与价值做了毫不含糊的肯定，但是，上苍对此并未有丝毫的垂青怜悯，于是只好"半生来倚翠偎红，一世里眠花宿柳"，成为"普天下郎君领袖，盖世界浪子班头"。所谓"郎君""浪子"，实际上是宋元时经常出入茶楼酒肆、勾栏瓦舍的闲汉、酒徒、狎客、伎艺人的统称。关汉卿不无自嘲地说自己是这班人的头领。他还说自己"是个蒸不烂煮不熟捶不扁炒不爆响当当一粒铜豌豆"，所谓"铜豌豆"者，实是宋元时期对饱经风月、老于门槛者的谑称。他和"杂剧为当今独步"的珠帘秀关系密切，亲自写了一套【南吕·一枝花】曲赠她，曲中云"不许那等闲人取次展"，"没福怎能够见"，对自己能和这位著名演员亲近而无比适意。可以说，在勾栏瓦舍里，关汉卿找到了自己生活的最佳位置，最充分地发掘了自我价值。不过，他对被时代冷落不无怅恨，他对满腹经纶之才却"一寓之乎声歌之末"不无怅恨，因此，【南吕·一枝花·不伏老】套曲中色彩繁复、热烈明快的语言风格与孤独悲凉、怅惘失落的内心世界构成巨大的反差。在这种无可奈何的情绪的导向下，关氏"花中消遣，酒内忘忧"，"占排场风月功名首"，温柔乡

自然成了他生活的避风港。

和【南吕·一枝花·不伏老】套曲有类似情况的是杂剧《温太真玉镜台》的创作。前者作于关之晚年（"不伏老"之题及"半生来……一世里……"句可证），后者估计亦然，因为从创作心理上说，青年作者对老夫少妻的婚姻题材是不会感兴趣的，尤其不会用赞赏的态度去描写它。

温峤是晋代历史上一位有作为的英雄人物，《晋书》卷六十七有传。但《玉镜台》却据《世说新语·假谲》中关于温峤用玉镜台为自家下聘娶从姑刘氏之女的记载，津津乐道温峤老来的艳福。在杂剧中，关汉卿以最美丽酣畅的曲辞尽情描写了温峤对刘倩英的倾慕。

【六么序】兀的不消人魂魄，绰人眼光？说神仙哪的是天堂？则见脂粉馨，环佩丁当，藕丝嫩新织仙裳，但风流都在他身上，添分毫便不停当。（《玉境台》第一折）

接下来的【么篇】曲以及第二折的【煞尾】等曲将一个老风流客眼中碧玉无瑕似的少女描绘得尽善尽美。虽然这段姻缘由于男女双方年龄差别很大而难免有"洞房中抓了面皮"的不快，但最后毕竟由石府尹设水墨宴消解了女方心理的障碍。

还有，在小令【中吕·朝天子·书所见】中，关汉卿写到一个"不在红娘下"的美丽婢女，"若咱，得他，倒了蒲桃架"。从【南吕·一枝花·不伏老】、《玉镜台》到这首小令，我们得到这样的印象：在一展胸中抱负的美梦破灭之后，关汉卿一方面在勾栏瓦舍中找到自己的人生位置，以撰写剧曲自娱娱人；一方面在珠帘秀等艺伎身上找到了幸福与安慰。温峤式风流倜傥的浪子班头也成为书会才人、剧坛领袖关汉卿的一种理想人格。

综上所述，关汉卿作为元代一位伟大的文化人，在对待"现实—历史—自我"这三种最重要的主客关系中，都有他不同的理想人格。在对现实关系问题的判断上，他赞赏窦娥、燕燕式美丽善良的女中强梁，表达了他的政治理想；在反思历史驳杂的人事时，他推崇关羽式正气凛然的神武英杰，体现了他的道德追求；在对待自我的问题上，他欣赏温峤式风流倜傥的浪子班头，"伴的是银筝女银台前理银筝笑倚银屏，伴的是玉天仙携玉手并玉肩同登玉楼"（【不伏老】套曲），在温柔乡中消磨自己的壮

志。这三种理想人格组成一个理想人格系统,从不同侧面体现了关汉卿的政治理想、道德追求与感情导向。

二、关汉卿的价值取向

价值取向是指人们在价值选择上的趋向,它由认知的、情感的、导向的这三个要求的相互作用而形成,是主体依一定的价值系统而做出的关于好坏善恶之类的评价,相当集中地表现了某个人或学派的道德判断。

对现实政治、宇宙人生等根本问题,关汉卿的价值判断标准是什么?我拟从以下几个方面进行剖析。

其一,在政治价值方面,肯定圣君清官王法,主张法平等。

关汉卿在社会政治价值方面,没有超越儒家"为政以德"(《论语·为政》)实施仁政的总体主张。在政治目标价值取向上,他憧憬天下太平、长治久安的大同世界,对圣君、清官、王法寄予过高的期望和幻想。在《窦娥冤》中,关汉卿一方面揭露社会弊病,指出它"覆盆不照太阳晖"的黑暗腐败的溃疡面,引起人们对封建社会从法律吏治到天道公理等一连串的怀疑;另一方面却又开出一张人们司空见惯的疗救社会病症的药方,搬出儒家关于圣君清官王法那一套。

> 这都是官吏每无心正法,使百姓有口难言。(《窦娥冤》第三折【一煞】曲)
> 从今后把金牌势剑从头摆,将滥官污吏都杀坏,与天子分忧,万民除害。(《窦娥冤》第四折【鸳鸯煞尾】曲)

在关汉卿看来,百姓之所以"有口难言",是因为官吏"无心正法";如果官吏能够遵照王法办事,百姓自然就有好日子。这就把这场惊天动地的社会悲剧悄悄地纳入儒家社会政治理想的价值框架内。

无论是悲剧《窦娥冤》,还是喜剧《救风尘》《望江亭》《陈母教子》,正剧《蝴蝶梦》《鲁斋郎》,甚至风情剧《谢天香》《杜蕊娘》《玉镜台》等,都出现清官形象,都由清官最后出面惩治贪官,解决戏剧矛盾,给观众以心理补偿与满足。

当然,关汉卿的伟大之处,并非他开出一张儒家思想的旧药方来疗救社会弊病,而在于他毫不留情地揭露这种弊病。他的大多数杂剧属于元代

的"社会问题剧",他提出了元代社会的特权问题——一小撮权豪势要为所欲为夺人而噬;吏治问题——桃杌式的赃官如何草菅人命;妇女问题——礼教和门第观念如何阻碍妇女自身的解放;奴婢问题——奴婢的人身自由与挣脱奴籍的要求;妓女问题——她们处于社会最底层,生活在水深火热之中;民族问题——汉族平民百姓在法律上如何受到不平等的对待……他剧中那些丑恶的反面人物,遍布社会各个阶层,上自蒙古贵族、皇亲国戚、贪官污吏、衙内阔少,下到流氓地痞、嫖客鸨母,像桃杌、张驴儿、周舍、杨衙内、鲁斋郎、葛彪、赵太公、赵脖揪、康君立、李存信等生动的反面形象,极大地丰富了我国古代文学史和戏剧史的人物画廊。

值得注意的是,关剧出现"法平等"的观念。在《蝴蝶梦》中,当权豪势要葛彪野蛮地打死王老汉之后,王婆指着这名凶徒愤怒唱出:

使不着国戚皇亲、玉叶金枝,便是他龙孙帝子,打杀人要吃官司!(《蝴蝶梦》第一折【鹊踏枝】曲)

这种"龙孙帝子,打杀人要吃官司"的意识,贯串整个剧作构思,这与儒家的"刑不上大夫"的主张当然南辕北辙,倒是与先秦法家关于"法不阿贵""刑过不避大臣"(《韩非子·有度》)的主张相一致。北宋末方腊农民起义提出"是法平等,无有高下"的口号,南宋钟相农民起义提出"是法平等,当等贵贱"的主张,宋元时期不少民间的说部唱本提出的"王子犯法,与庶民同罪",这和关剧所要表达的价值观念是完全一致的。

其二,在人生价值上,张扬人的主体性,主张奋发有为,表现了社会责任感。

随着瓦舍雨后春笋般的出现,市民大众的通俗型文化席卷南北城镇,市民的思想意识和价值取向开始通过杂剧、话本、说唱等形式强烈地表现出来。在关剧中,人的主体性、人性的尊严、人格的独立地位开始作为一个问题提出来。窦娥的悲剧既是社会悲剧,普通人遭受社会恶势力迫害的悲剧,也是人性被摧残、人格被侮辱的悲剧。关汉卿通过窦娥之口,喊出了"人命关天关地"这一惊天动地的声音(《窦娥冤》第二折【斗虾蟆】曲)。他用生动的艺术形象写出了一个善良的弱女子的悲剧可以"感天动地","三桩誓愿"可以一一实现,"若没些儿灵圣与世人传,也不见得湛湛青天!"透过窦娥的形象,我们隐约可见作家正在刻画一个大写的

"人"字，正在表现异化了的被扭曲的人性，正在呼唤"人"的理性时代的到来。

在《调风月》剧中，关汉卿一面描绘燕燕要摆脱奴婢的可悲命运（"我为那包髻白身"——第三折【紫花儿序】曲），一面描绘她要确立人格尊严，向侮辱她的小千户进行报复，她不但将小千户拒之门外，而且伺机破婚，大闹婚礼，塑造了一个没有奴性的奴婢的艺术形象。

在妓女戏中，妓女形象却有"贞女"的色彩，赵盼儿、谢天香、杜蕊娘都美丽聪敏，个性倔强，洞明世事，对爱情无限忠贞。可以说，写普通人，写下层的美丽善良的女性，尊重她们的人格地位，赞颂她们的人格力量，已成为关剧一个突出的特点。

对现实生活，关氏积极投入参与，他关心百姓疾苦，关心现实政治，表现了一个伟大艺术家的社会责任感。他既重视人的自我价值，又重视人的社会价值，他从未写神仙道化剧，不但今存10多种杂剧中未出现过宣扬佛道教义或劝慰消极遁世的内容，且据《录鬼簿》记载的全部60多种杂剧存目来考察，也无一种属于神仙道化剧，这鲜明地表现了关汉卿重今生今世而不重来生来世的特点。如果拿这种情况和马致远或明代众多的戏曲家比较，则不难发现关汉卿执着人生、关心社会，有着积极入世的人生态度。

在剧本已佚、只存名目的关剧中，如《孙康映雪》《汉匡衡凿壁偷光》《升仙桥相如题柱》《唐太宗哭魏征》《丙吉教子立宣帝》等，采用的都是历史上穷不夺志、艰苦创业、奋发图强的著名题材[2]，从中也可见关汉卿在人生价值问题上的态度。

当然，在散曲中也有【南吕·四块玉·闲适】这样的作品存在，如第四首：

南亩耕，东山卧，世态人情经历多；闲将往事思量过，贤的是他，愚的是我，争什么！

这好比几个极不调和的音符，羼入关氏剧曲总谱中，但这并非关氏剧曲的主旋律，而是表明作家在生活中是经过一番苦斗的，他单枪匹马式的努力毕竟未能改变风雨如磐的故园，这也是封建时期所有伟大作家都难免发出一些有关人生的灰色咏叹调的根本原因。像【南吕·四块玉·闲适】

这种篇章,并非关氏遁世的显证,而是他对坎坷人生的深沉喟叹,对世态人情的深刻反思,对污浊环境的解脱与排遣。这种心理态势和传统儒家知识分子那种"穷则独善其身,达则兼济天下"的心理框架存在明显的差异。这种差异,正是元代读书人独具的"离异意识"渗透的结果。

其三,在道德价值上,儒家道统褪色,崇尚敢作敢为、抗暴抗恶的行为。

传统的理想人格,所谓"温良恭俭让"的谦谦君子式的人格类型,在关剧中已逐渐失去光彩,主体强烈的"离异意识",使作家挣脱儒家道统的桎梏,崇尚新的道德价值标准。

关汉卿对传统的了解是深刻的,他熟谙儒家典籍,有受儒家思想影响的一面,但关汉卿绝不是儒者,许多元曲家也都不是儒者。瓦舍文化、杂剧艺术之所以能够折射出一定程度的民主思想的光芒,表现出市民的价值取向,"儒人原来不如人"是一个十分深刻的内在原因。

这里拟说一说对《状元堂陈母教子》这个关剧中最有争议的剧目的看法。不久前黄克先生说"杂剧中的陈母完全是一个饱于世故、虚情假意,从里到外透着官禄臭气的反面人物",而这实际上否定了这个杂剧的价值[3]。

表面上看,《状元堂陈母教子》似乎在弘扬儒家的道德人格,褒奖陈母教子有方;实际上,"三末"的喜剧性格贯串始终,全剧通过"三末"的插科打诨,不无抑揄地对儒家典籍教条与道德人格进行嘲弄,将儒家世俗化,与状元开玩笑,正儿八经的儒家戒律与妙趣横生的喜剧手法交会成阵阵笑声,风趣粗俗的"三末"最后也捞回个状元,全剧就在一阵阵对儒家道统的玩笑嘲弄中结束,传统庄严高贵的儒家殿堂在喜剧中悄悄异化了:这才是这个喜剧的本质。从这个角度,我们才能准确判断这个喜剧在关剧中的位置,明白它的价值。

关汉卿对儒家道统这种不无嘲弄的态度,在《蝴蝶梦》中也有类似的艺术处理:

　　正旦云:大哥,我去也,你有什么话说?
　　王大云:母亲,家中有一本《论语》,卖了替父亲买些纸烧。
　　正旦云:二哥,你有什么话说?
　　王二云:母亲,我有一本《孟子》,卖了替父亲做些经忏。

儒家的经典《论语》与《孟子》被置于一文不值的十分可笑的地位。这段插科打诨生动地表明了以关汉卿为代表的瓦舍杂剧文学家对儒家学说的抑揄态度。

在《状元堂陈母教子》中，最令读者或观众喜爱的人物是"三末"，他是整部喜剧的主角与灵魂，但他绝不是"谦谦君子"，除了《山神庙裴度还带》中裴度是一位"谦谦君子"外（此剧是否关撰尚有疑问），关剧中占据正面人物中心位置的都不是"谦谦君子"，这是很值得注意的。儒学特别看重伦理本位，将"温良恭俭让"（《论语·学而》）作为立身行事、待人接物的准则，但如上面所说，关汉卿却肯定敢作敢为、敢于抗暴抗恶的行为，在那些熠熠生辉的"正旦"身上寄托着自家的道德评价，从这里我们不难窥见关汉卿的道德价值标准。

其四，在两性婚姻价值上，独钟情于女子，主张用情专一，赞赏妇女为爱情幸福而斗争的精神。

关剧属于曹雪芹以前的文学史上最广泛深刻接触两性爱情婚姻问题的作品之列，关汉卿悖逆儒学及理学之妇道，在妇女问题上最少封建戒律与陈腐观念。什么"三从四德""女子无才便是德""唯女子与小人为难养"等常常是关剧中抨击的观念。在《包待制三勘蝴蝶梦》中，清官包拯是在王婆牺牲亲子的高尚道德情操的感召下才秉公断案的。在《救风尘》中，秀才安秀实老实而受人欺侮，只好求助于热情干练而足智多谋的赵盼儿。在《望江亭》中，白士中接到密报知道杨衙内带了势剑金牌前来潭州杀人夺妻的时候，吓得面如土色、手足无措，而谭记儿听到这个消息后却镇定自若："这桩事，你只睁眼儿观者，看怎生的发付他赖骨顽皮！"（《望江亭》第二折）在这里，剧作有意将当官的白士中和"裙钗辈"谭记儿做强烈的对比映衬，以突出谭的过人胆识。

《望江亭》杂剧在描写谭记儿乔装渔妇勇斗杨衙内这个主干情节之前，特地安排了整整第一折戏，写谭记儿与白士中在白道姑的清安观里相亲。一方面，这场面固然是这个抒情喜剧的需要——在道观内由道姑主持撮成好事，事件本身就具有浓郁的喜剧调侃味道；另一方面，这也是塑造人物的需要：谭记儿亲自相亲，她有较强的自主意识，这正是她后来捍卫家庭幸福、勇斗歹人的力量源泉。

关剧中出现一个有趣的现象，这就是柔能克刚，女比男强。白士中、韩辅臣、柳永、安秀实等在谭记儿、杜蕊娘、谢天香、赵盼儿等面前好像成了"软骨动物"，只会手足无措（白士中）、作揖下跪（韩辅臣）、听

从摆布（柳永）、唯唯诺诺（安秀实）；至于那些作奸犯科的须眉浊物，如张驴儿、周舍、杨衙内，更是在窦娥、赵盼儿、谭记儿的凛然正气或聪敏胆识跟前败下阵来。在曹雪芹的《红楼梦》出现之前，关汉卿是一位引人注目的独钟情于女子的艺术家。他同情她们的遭遇，赞赏她们为自身的爱情婚姻幸福而斗争的勇气，于是他将审美理想寄托在这些女性身上。他笔下既是"弱女"又是"贞女"的妓女，被赋予美好而鲜明的性格。赵盼儿机智老练，她并非不想嫁人，而是"见了些铁心肠男子辈"，"嫁人的早中了拖刀计"，于是决心"一生里孤眠"（第一折）；宋引章由于涉世未深，被周舍假惺惺的"知重"迷惑而上当；杜蕊娘由于鸨母的离间挑拨，对韩辅臣既爱又恨，这种感情由于她的气性大而表现得异常强烈；谢天香聪明绝顶，由于被钱大尹"智宠"、未能与柳永相聚而哀怨欲绝……至于寡妇谭记儿自家进行相亲择偶，《望江亭》自始至终写她为了婚姻家庭的幸福而勇斗歹人，更是为人所熟知的例子。在这些女性身上，我们看到关汉卿异乎前人的价值观。

总的来说，元代的诗、文、词虽也有不少佳作，但作为一代的文学艺术，它们已处于从属地位。瓦舍文化所带来的对传统文化的冲击，实际上是宋元以来市民经济发展带来的冲击波。

理想和价值的重估，使传统为之失重，使一代杂剧文化出现绚丽多彩的局面，而关汉卿这位杂剧巨人带领了杂剧艺术走向世俗，走向平民，走向娱乐。多元的理想人格与价值取向的出现，说明瓦舍文化强大的生命力，说明市民大众的世俗娱乐型文化正在得到确认，并已产生了一代艺术大师。

当然，关汉卿的理想人格与价值取向有对传统的认同，有变异，也有负面作用，它们虽是一种新型的市民文化，但终究与中国传统文化的脐带紧密相连，这是毋庸讳言的。

[注]

[1] 蒋星煜：《古典戏曲研究中"左"的若干例证》，载《光明日报》1985年1月1日。

[2] 参见李汉秋、袁有芬《关汉卿研究资料》，上海古籍出版社1988年版。

[3] 参见黄克《关汉卿戏剧人物论》，人民文学出版社1983年版。

（原载《剧论》1990年第一辑）

关汉卿杂剧中的民俗文化遗存

民俗是一种综合的文化事象，是集体无意识中民族文化心理与民族精神的反映。民俗与文学的关系至为密切，文学常常是民俗的载体。历代优秀的文学作品总是或多或少地展现彼时彼地民间的风情习俗，成为彼时彼地的一幅民俗图画。元代大戏曲家关汉卿的杂剧作品就是这样，它广泛地展示了宋元时期的经济生活、婚嫁礼仪、岁时节令、衣食住行、文化娱乐等诸多习俗，保留了宋元时期丰富的民俗文化遗存。

在关汉卿的著名悲剧《窦娥冤》中，主要人物蔡婆年老无依，靠放债收入来维持生活。窦娥的父亲窦天章和江湖庸医赛卢医都向蔡婆借过债。杂剧是这样写的：

蔡婆云："……这里一个窦秀才，从去年问我借了二十两银子，如今本利该银四十两。我数次索取，那窦秀才只说贫难，没得还我。他有一个女儿，今年七岁，生得可喜，长得可爱，我有心看上她，与我家做个媳妇，就准了这四十两银子，岂不两得其便。"（楔子）

赛卢医云："在城有个蔡婆婆，我问他借了十两银子，本利该还他二十两……"（第一折）

《窦娥冤》所描写的这种借了二十两银隔年要还四十两的高利贷，在元代叫作"羊羔儿利"。金代著名诗人元好问云：元时"岁有倍称之债，如羊出羔，今年而二，明年而四，又明年而八，至十年则贯而千"（《元遗山先生文集》卷二十六）。窦天章由于无力偿还债务，只得将女儿端云（窦娥）送给蔡婆做童养媳。可以这样说，高利贷盘剥得厉害，是造成窦娥悲剧的一个重要因素。

除《窦娥冤》剧外，关汉卿的《救风尘》剧也直接提到"羊羔儿利"，该剧第一折【寄生草】曲云："干家的干落得淘闲气，买虚的看取些羊羔利，嫁人的早中了拖刀计。"可见这种"如羊出羔"的高利贷在元

时相当普遍。

在婚嫁礼俗方面，关剧广泛触及宋元社会存在的童婚、相亲、定亲、娶妻、纳妾、续弦、守寡、狎妓等社会生活习俗。

关于童婚，这是中国古代社会婚嫁上的一种陋习。关汉卿《望江亭》杂剧写道：

【普天乐】弃旧的委实难，迎新的终容易；新的是半路里姻眷，旧的是绾角儿夫妻……

这里所说的"绾角儿夫妻"，指的是当时的一种少年夫妻。绾角，意即束发于额角，古时孩童的一种常见的于额旁结左右小髻的"发型"。《神奴儿》杂剧第四折也写到"绾角儿夫妻"。有童婚就有童养媳，《窦娥冤》就提供了这方面活生生的实例：7 岁的窦娥为抵债来到蔡家当童养媳，至 17 岁即与蔡婆的儿子结婚。

童养媳的名目始见于宋代，至元代已成民间习俗，为法律所确认。《元史·刑法志》载："诸以童养未成婚男妇，转配其奴者，笞五十七，妇归宗，不追聘财。"即可为证。

在《望江亭》剧的开头，我们看到宋元民间一幕相亲的"活剧"：白士中与年轻寡妇谭记儿在清安观住持白道姑的撮合下，当面相看，并在男方做出"知重"女方、绝不"轻慢"的保证后，速配成功。南宋吴自牧《梦粱录》卷二十《嫁娶》篇云："男家择日备酒礼诣女家，或借园圃，或湖舫内，两亲相见，谓之'相亲'。"《望江亭》剧只不过将相亲地点移至清安观内，相亲过程充满戏剧性，让白道姑"故使机关配俊郎"罢了。除《望江亭》外，关汉卿的好友、杂剧家杨显之在《潇湘雨》中也描写过类似的相亲场面。

《望江亭》写到的寡妇再嫁的例子，在元时较为普遍。《元典章校补》云：江南一带"亡夫不嫁者，绝无有也"（卷四十二）。至大四年（1311 年）王忠议呈文云："近年以来，妇人亡夫守节者甚少，改嫁者历历有之。"（《元典章》卷十八）均可为证。

关剧还写到宋元时期婚前的一种勘婚习俗。《诈妮子调风月》第一折燕燕唱【上马娇】曲："自勘婚，自说亲，也是'贱媳妇责媒人'。"该剧第四折燕燕唱【乔牌儿】曲："勘婚处恰岁数，出嫁后有衣禄。"

所谓"勘婚",指婚前查对男女双方的年龄及生辰八字是否相合的一种迷信定亲手续,它是封建时期婚姻习俗中重要的一环。宋代罗泌《路史·余论》卷三《纳音五行说》"婚历妄"条云:"然尝怪代有所谓勘婚历者(按:即用历书来勘婚),以某命合某命则不利,以某命合某命则大利,或以生,或以死,未尝不窃笑之。"其他元剧也有写及,如《柳毅传书》第三折:"满口儿要结姻,舒心儿不勘婚。"其对想结婚而又事先不勘婚的人给予讥议。

关剧《诈妮子调风月》和《闺怨佳人拜月亭》还写到一种婚前"问肯"的礼俗。前剧第一折燕燕唱【元和令】曲:

知得有情人不曾来问肯,便待要成眷姻。

所谓"问肯",就是问亲事,看对方对婚姻是否同意首肯。《西厢记》第五本第三折:"不曾执羔雁(按:指聘礼之物)邀媒,献币帛问肯。"就是谴责郑恒不遣媒人、不送聘礼前来"问肯",便想仓促成就好事。如果对方同意则饮酒为定,如《鲁斋郎》楔子:"兀那李甲,这三盅酒是肯酒。"《秋胡戏妻》第二折:"恰才这三盅酒是肯酒。"肯酒,又称"许亲酒"或"许口酒"。关汉卿《拜月亭》第四折【步步娇】曲:"把这盏许亲酒又不敢慢俄延,则索扭回头半口儿家刚刚的咽。"这就是南宋孟元老《东京梦华录》卷五《娶妇》所记的习俗:

凡娶媳妇,先起草帖子,两家允许,然后起细帖子,序三代名讳,议亲人有服亲、田产、官职之类;次担许口酒,以络盛酒瓶。

这种喝"肯酒",或称"问肯""许亲酒""许口酒"等允亲习俗,后来的小说中也写到。如《西游记》第五十四回:"既然我们许诺,且教你主先安排一席,与我们吃钟肯酒如何?"

至于娶亲之聘礼一节,窦娥在【斗虾蟆】曲辞中提到与张驴儿毫无瓜葛:"说甚一家一计?又无羊酒段匹,又无花红财礼。"《救风尘》写赵盼儿前往郑州找周舍"倒陪了奁房和你为眷姻"时,自备羊酒花红。《梦粱录》记当时定亲礼数云:

且论聘礼……四时冠花、珠翠排环等首饰，及上细杂色彩缎匹帛，加以花茶果物、团圆饼、羊酒等物……谓之"下财礼"。

这种聘礼习俗，在其他元杂剧中也多次出现过。如《秋胡戏妻》中李大户拟聘罗梅英为妻时就对罗父说：

你把你那女儿改嫁了我罢。你若不肯，你少我四十石粮食，我官府中告下来，我就追杀你；你若把女儿与了我呵，我的四十石粮食，都也饶了，我再下些花红羊酒财礼钱。你意下如何？（第二折）

这种"花红羊酒财礼"在当时简称"红定"。同折罗父白："大户你慢慢的来，我将这'红定'先去也。"

至于新人出阁、婚礼程序的习俗，《梦粱录》有详尽描述：

至迎亲日，男家刻定时辰……前往女家迎娶新人……茶酒司互念诗词，催请新人出阁登车……并立堂前，遂请男家双全女亲，以秤或用机杼挑盖头，方露花容，参拜堂次诸家神及家庙，行参诸亲之礼毕……讲交拜礼……行交卺礼毕。

《东京梦华录》卷五《娶妇》云：

用两盏以彩结连之，互饮一盏，谓之"交杯酒"。

在关剧中，对迎娶新人念喜庆诗词、挑盖头、饮交卺酒等均有所描写。如《玉镜台》写温峤迎娶刘倩英时，在一片鼓乐声中，赞礼傧相唱诗云："一枝花插满庭芳，烛影摇红昼锦堂，滴滴金杯双劝酒，声声慢唱贺新郎。"这首喜诗，镶入【一枝花】等8个词曲调名，极富喜庆欢乐气氛。有时婚礼是在嘲弄戏谑气氛中进行的，则经常采用"帽儿光光，今日做个新郎；袖儿窄窄，今日做个娇客"。如《窦娥冤》第一折中描写的张驴儿父子一厢情愿的婚礼交拜仪式：

张驴儿云：我们今日招过门去也。帽儿光光，今日做个新郎；袖

儿窄窄，今日做个娇客。好女婿，好女婿，不枉了，不枉了。（同宇老入拜科）

元剧《东坡梦》第四折、《㑇梅香》第二折都出现"帽儿光光"这一宋元婚礼打趣熟套。

《窦娥冤》剧第一折还通过窦娥的曲辞交代了"锦盖头""交欢酒"及"笙歌引至画堂前"等婚礼程序习俗，如"梳着个霜雪般白鬏髻，怎戴那销金锦盖头？""愁则愁兴阑珊咽不下交欢酒，愁则愁眼昏腾扭不上同心扣，愁则愁意朦胧睡不稳芙蓉褥。你待要'笙歌引至画堂前'，我道这姻缘敢落在他人后。"

在《望江亭》第三折，杨衙内央及李稍做现成媒人，要娶张二嫂（谭记儿巧扮）为妾，云：

李稍，我央及你，你替我做个落花媒人，你和张二嫂说，大夫人不许她，许她做第二个夫人，包髻、团衫、绣手巾，都是她受用的。

关汉卿的《钱大尹智宠谢天香》杂剧第二折，钱大尹对张千说：

张千，你近前来，你做个落花的媒人，我好生赏你。你对谢天香说，大夫人不与你，与你做个小夫人咱。则今日乐籍里除了名字，与他包髻、团衫、绣手巾。

关汉卿《诈妮子调风月》杂剧第一折燕燕云：

许下我包髻、团衫、绣手巾，专等你世袭千户的小夫人。

第二折燕燕唱：

【四煞】待争来怎地争，待悔来怎地悔，怎补得我这有气份全身礼？打也阿儿包髻真加要带，与别人成美况团衫怎能够披？（后两句意为打裹好的包髻真的要带吗？与别人成好事，团衫怎能够披到自己身上！）

【尾】……本待要罩腰裙，刚待要蓝包髻，则这的是接贵攀高落得的。

以上三剧毫无例外地描写了宋元时期娶妾所用的彩礼——包髻、团衫、绣手巾。所谓包髻，指当时妇女用以包裹发髻的各色头巾；团衫，原为女真族或蒙古族妇女常穿的一种上身罩衣，为金元常见之侍妾服装。元代无名氏【中吕·喜春来】曲也写到包髻团衫的侍妾服饰：

冠儿褙子多风韵，包髻团衫也不村。画堂歌馆两般春。伊自忖，为烟月做夫人。(《乐府群珠》)

关剧还出现"赘婿"的习俗描写。《窦娥冤》就提到"接脚"女婿。第二折孛老白："老汉自到蔡婆婆家来，本望做个接脚，却被他媳妇坚执不从。"同折窦娥白："谁知他两个倒起不良之心，冒认婆婆做了接脚。"张驴儿白："他婆婆不招俺父亲接脚，他养我父子两个在家做什么？"所谓"接脚"，乃"接脚婿"的省称，指寡妇招的后夫。这是当时民间常见的一种婚姻形式。

按"接脚"一词，本是官场用语。《唐会要》卷上十四《选部》上云：

贞元四年八月吏部奏：……人多周冒，吏或欺诈……承已死者谓之"接脚"。

宋元时多用"接脚"称"接脚婿"，或叫"接脚夫"。《朱子语类》卷一百六十："绍兴有继母与夫之表弟通，遂为接脚夫。"宋代张齐贤《洛阳缙绅旧闻记》卷五"焦生见亡妻"条云："欲纳一人为夫，俚语谓之接脚。"均可为证。

以上从童婚、相亲、定亲、彩礼、迎亲、娶妾、赘婿等方面谈了关汉卿杂剧对这些婚嫁习俗的描写，有的地方写得非常具体形象（如娶亲礼仪程序），让我们看到了一幅宋元时期民间婚姻嫁娶的风俗画图。

关汉卿是一位勾栏艺术家，时常"躬践排场，面敷粉墨，以为我家生活，偶倡优而不辞"（臧晋叔《〈元曲选〉序》）。长时间的书会才人生

活使他对青楼倡优女子情有独钟。惯于怜香惜玉，同是天涯沦落，使关汉卿对青楼女子倾注了许多同情与怜爱，他写了三出妓女戏，即《救风尘》《谢天香》《金线池》，讴歌青楼女子的聪明才智与侠义行为，这些都是广为人知的。

在《救风尘》中，关氏描写了当时妓女的低贱生活状况及其多方面的歌舞弹唱才能。如"有一歌者宋引章"，"拆白道字，顶真续麻，无般不晓，无般不会"（第一折）。所谓"拆白道字，顶真续麻"，是指宋元勾栏里常见的一种文字游戏。拆白道字，就是将一个字拆开来说，如"好"字拆为"女边着子"，闷字拆为"门里挑心"。《西厢记》第五本第三折：

红唱：我拆白道字，辨与你个清浑：
君瑞是"肖"字这边着个"立人"（即"俏"字），你是个"木寸马户尸巾"。净（郑恒）云："木寸马户尸巾"，你道我是个"村驴扆"（骂人的话）。

所谓"顶真续麻"，指上句的末字与下句的首字相同，如元代周德清《中原音韵》"作法十法定格"中《小桃红》曲所述：

断肠人寄断肠词，词寄心间事，事到头来不由自。自寻思，思量往日真情志。志诚是有，有情谁似，似俺那人儿。

该书评曰："顶真妙。"此即后来之"顶真格"。顶真，也写作"顶针"，它本指以针缝麻线首尾连贯，故《金线池》第三折云"续麻道字针针顶"。可见拆白道字或顶真续麻作为当时勾栏的一种表现敏捷才思的文字游戏，妓女们都能熟悉地掌握这些技艺。

至于妓女普遍的生活状况，《救风尘》通过赵盼儿之口唱出：

【点绛唇】妓女追陪，觅钱一世，临收计，怎做的百纵千随，知重咱风流媚……
【油葫芦】……谁不待拣个称意的？他每都拣来拣去百千回。待嫁一个老实的，又怕尽世儿难成对；待嫁一个聪俊的，又怕半路里轻抛弃。

这些曲子把当时妓女的归宿和盘托出，把她们想嫁人的"两难"心态刻画得入木三分。宋引章嫁给周舍后，"进门打了五十杀威棒，如今朝打暮骂，看看至死"（《救风尘》第二折）。这种描写是有法律根据的。有关"七出"的律条，在《元典章》卷十八《户部》四《婚姻》或《通制条格》卷四《户令》中均有记载。赵盼儿于是拿着"两个压被的银子""买休去来"。剧作此处涉及当时的一种用金钱买断夫妻关系的习俗——"买休卖休"。在元代，由女方出钱给男方而离婚的叫"买休"，由男方将女方转卖而出钱给女方的就叫"卖休"。这种做法官方曾禁止，《元史·刑法志·户婚》载：

> 诸夫妇不相睦，卖休买休者，违者罪之，和离者不坐。

既有此禁令，可见有违禁者。剧中赵盼儿就拟用钱去"买休"。但周舍公然声称："则有打死的，无有买休卖休的。"由此可见当时妓女从良嫁人后依然过着悲惨低贱的生活。

《救风尘》还出现一个叫张小闲的人物，颇值得注意。这是宋元勾栏瓦舍里专门从事买酒召妓职业的"帮闲"。《救风尘》剧第三折张小闲自报家门时说：

> 自家张小闲的便是。平生做不的买卖，只是与歌者姐姐每叫些人，两头往来，传消寄息都是我。

这种"闲汉"在当时已成为一种专门职业，经常在酒馆茶座与勾栏瓦舍间走动。南宋灌圃耐得翁《都城纪胜·闲人》云：

> 以闲事而食于人者……专陪涉富贵家子弟游宴……其猥下者，为妓家书写简帖取送之类。

这种闲汉，《梦粱录》《武林旧事》诸书均有专门记述，是当时社会上从事一种颇引人注目的职业的人。

宋元时期的娼妓，有官妓与私娼之分。《救风尘》写的是私娼，而《谢天香》《金线池》则写的是官妓。当时的官妓隶属于教坊或州郡。宋

代朱彧《萍州可谈》云：

> 娼妇州郡隶狱官……近世择姿容习歌舞，邀送使客侍酒，谓之"弟子"，其魁谓之"行首"。

元承宋制。《谢天香》《金线池》两剧即写上厅行首谢天香和杜蕊娘的生活与情爱。所谓"上厅行首"，即官妓之领班。行首，本是一行人之首的意思。唐代常沂《灵鬼志》《胜儿》篇有"金银行首"之目。宋元之官妓有行会组织，常选色艺兼优者任行首。逢喜庆节日或宴请游赏要上官厅参官，故称"上厅行首"或"上厅引首"。《谢天香》楔子柳永白："不想游学到此处，与上厅行首谢天香作伴。"张千白："此处有个行首是谢天香，他便管着这散班女人。"《金线池》楔子石府尹白："张千，与我唤的那上厅行首杜蕊娘来，伏侍兄弟饮几杯酒。"这些都交代了上厅行首的身份及其职责。

《谢天香》《金线池》两剧着重描写了官妓们的一种重要礼俗——"唤官身"。《谢天香》剧第一折：

> 张千云：禀的老爷知道，还有乐人每未曾参见哩。
> 钱大尹云：前官手里曾有这例么？
> 张千云：旧有此例……
> 旦云：咱会弹唱的，日日官身；不会弹唱的，倒得些自在。

又旦唱【金盏儿】曲："他则道官身休失误，启口便无词。"第二折又写道：

> 张千云：谢大姐，老爷提名儿叫你官身哩。

正旦唱【南吕·一枝花】曲："往常时唤官身可早眉黛舒，今日个叫祗候喉咙响。"第四折旦唱【醉春风】曲："比俺那门前乐探等着官身。"这里一再提到的"官身"或"唤官身"，指的是官妓承应的官府使唤。《金线池》剧楔子：

张千云：府堂上唤官身哩。
正旦云：要官衫么？
张千云：是小酒，免了官衫。（意为只是便宴，不必穿官府规定的服装）

第四折石府尹对杜蕊娘说：

你在我衙门里供应多年，也算的个积年了，岂不知衙门法度？失误了官身，本该扣厅责打四十，问你一个不应罪名。

周密《武林旧事》卷六《酒楼》篇记"和乐楼""和丰楼"诸酒楼后云：

以上并官库，属户部点检。每库设官妓数十人，各有金银酒器千两，以供饮客之用……饮客登楼，则以名牌点唤侑樽。

凡官妓承值应差即为"唤官身"。《谢天香》《金线池》即专门写官妓之日常生活及当值侑酒情况。这种"官身"礼俗，其他元剧也有写到，如《蓝采和》第二折：

不遵官府，失误官身，拿下去扣厅打四十。

《风光好》第一折：

正旦云：妾身秦弱兰是也……哥哥唤我怎的？
乐探云：太守老爷唤官身哩。

《青衫泪》第一折：

正旦云：妾身裴兴奴是也，在这教坊司乐籍中见应官妓。虽则学了几曲琵琶，争奈叫官身的无一日空闲。这门衣食，好是低贱。

这些描写，可见官妓"官身"之苦况。《筼谷笔谈》云：

> 玉堂设宴，歌妓罗列。有名贤后，卖入娼家。姚文公遣使诣丞相三宝奴请为落籍，丞相素重公，意欲以侍巾栉，即令教坊检籍除之。

这说明元代官妓从良，必须经办教坊落籍手续。《谢天香》剧也写到这一节。第二折写钱大尹对张千说：

> 张千……你对谢天香说，大夫人不与你，与你做个小夫人咱，则今日乐籍里除了名字。

总之，《谢天香》《金线池》两剧真切地描写了上厅行首谢天香、杜蕊娘的生活与爱情，她们的"唤官身"礼俗与从良嫁人的例俗。

关剧中还有对岁时节令习俗的描写。元时很重视清明节与寒食节，《析津志辑佚·风俗》云：

> 清明寒食，宫廷于是节最为富丽……上至内苑，中至宰执，下至士庶，俱立秋千架，日以嬉游为乐。

西湖老人《繁胜录》云：

> 寒食前后，西湖内画船布满，头尾相接，有若浮桥。

关汉卿《调风月》剧也有这样的描写：

> （正旦带酒上）却共女伴每蹴罢秋千，逃席的走来家。这早晚小千户敢来家了也。（唱）
>
> 【中吕·粉蝶儿】年例寒食，邻姬每斗草邀会。去年时没人将我拘管收拾，打秋千，闲斗草，直到个昏天黑地。

寒食节当在清明节前一两天，照例是女孩子们斗草邀会、闲荡秋千的好时光。所谓"斗草"，或称"斗百草"，以草为比赛对象，或对花名，

或斗草的多寡与韧性，是当时一种民间娱乐。《荆楚岁时记》云："竞采百药，谓百草以蠲除毒气，故世有百草之戏。"

至于中秋节，民俗与元宵、清明等同为当时重大民间节日。《梦粱录》卷四云：

> 八月十五日中秋节，此日三秋恰半，故谓之"中秋"。此夜月色倍明于常时，又谓之"月夕"。此际……王孙公子、富家巨室，莫不登危楼，临轩玩月，或开广榭，玳筵罗列，琴瑟铿锵，酌酒高歌，以卜竟夕之欢。

《望江亭》第三折也有近似描写：

> （李稍云）亲随，今日是八月十五日中秋节令，我每安排些酒果，与大人玩月，可不好？大人，今日是八月十五日中秋节令，对着如此月色，孩儿每与大人把一杯酒赏月如何？……（正旦唱）
> 【越调·斗鹌鹑】则这今晚开筵，正是中秋令节，只合低唱浅斟，莫待他花残月缺。

关氏《拜月亭》剧中，还写到当时民间拜月的习俗：

> （正旦云）梅香，安排香桌儿去，我待烧炷夜香咱。（唱）
> 【伴读书】你靠栏槛临台榭，我准备名香爇。心事悠悠凭谁说，只除向金鼎焚龙麝，与你殷勤参拜遥天月，此意也无别。……（做拜月科）

拜月习俗，由来远久。《汉书·匈奴传》云："单于朝出营，拜日之始生，夕拜月，其坐长左而北向。"宋元时民俗兴拜月，《西厢记》等剧曾详细写及。至今粤东潮汕一带仍兴中秋夜拜月娘之习俗，拜者以妇女、小孩为主，潮州俗谚至今仍有"男不圆月，女不祭灶"之说。可知这是一个起源甚早，至今在某些地方仍存在的古老风俗。

关剧还写到当时的丧葬习俗，如《窦娥冤》就写到土葬的情况：

割舍的一具棺材停置，几件布帛收拾，出了咱家门里，送入他家坟地。（第二折【斗虾蟆】曲）

但关剧写得更多的是火葬，如《蝴蝶梦》第四折王婆白：

听的说石和孩儿盆吊死了，他两个哥哥抬尸首去了，我叫化了些纸钱，将着柴火，烧埋孩儿去呵。（唱）

【双调·新水令】……我叫化的乱烘烘一陌纸，拾得粗壵壵几根柴，俺孩儿落不得席卷椽抬，谁想有这一解！

这里把"席卷椽抬"的火化过程都写到了。关氏《哭存孝》剧中邓夫人唱【水仙子】曲：

我将这引魂幡执定在手中摇，我将这骨殖匣轻轻的自背着。……

其他元杂剧如《㑇梅香》《赚蒯通》也都写到火葬习俗。《元典章》卷三十《礼部》三《丧礼》曾说到当时火葬相当普遍：

百姓父母身死，往往置于柴薪之上，以火焚之。

《马可波罗游记》记所见火葬处所共11处之多，处所所在的地方为杭州、邳州、淮安、襄阳等。《录鬼簿》记元剧名家郑光祖"病卒，火葬于西湖之灵芝寺"。可见火葬习俗在当时的普遍程度。

关剧集中地反映了元代文人士子的风尚意趣，这是非常值得注意的。有元一代，文人士子的命运坎坷悲惨。元前期有40多年未开科场，使一代文士"沉郁下僚，志不得伸，如关汉卿……于是以其有用之才，而一寓之乎声歌之末，以抒其怫郁感慨之怀，所谓不得其平而鸣焉者也"（明胡侍《真珠船》）。元代有"儒户"之制，始于太宗。元末陶宗仪云："国朝儒者至戊戌（1238年）选试后，所在不务存恤，往往混为编氓。"（《南村辍耕录》卷二《高学士》）《元典章》卷三十一载：

儒户差泛杂役……与民一体均当。

因此，文人儒士"或习刀笔以为胥吏，或执仆役以事官僚，或作技巧贩鬻以为工匠商贾"（《元史·选举志》）。由于社会地位普遍低下，难免有"九儒十丐"之叹。

关剧多处写到当时儒士的苦况，如"且休说'文章可立身'，争奈家私时下窘"（《蝴蝶梦》楔子），"我也只为无计营生四壁贫，因此上舍得亲儿在两处分"（《窦娥冤》楔子），这样，在悲苦险恶的世道面前，或纵情声色，或浪迹山林，便成为元代文士共同的风尚志趣。关剧在这方面有非常真切的描写。

《温太真玉镜台》一剧是根据《世说新语·假谲第二十七》中的一段故事点染而成的。温太真，即温峤，晋人，是晋代历史上一位名声显赫的将军，《晋书》卷六十七有传。但剧中的温峤，与其说是晋代带兵的骠骑将军，不如说像元代的儒士。剧作第一折用大部分篇幅大谈"自古至今，那得志与不得志的多有不齐"。全剧写温峤费尽心神，用假谲之计，"怎能够可情人消受锦幄凤凰衾，把愁怀都打撇在玉枕鸳鸯帐"，最后心遂所愿，抱得美人归。

当然，把纵情声色的意愿表达得最彻底、最淋漓尽致的，首推关汉卿的【南吕·一枝花·不伏老】套曲：

我是个普天下郎君领袖，盖世界浪子班头。愿朱颜不改常依旧，花中消遣，酒内忘忧……甚闲愁到我心头？伴的是银筝女银台前理银筝笑倚银屏，伴的是玉天仙携玉手并玉肩同登玉楼，伴的是金钗客歌金缕捧金樽满泛金瓯。……

我玩的是梁园月，饮的是东京酒，赏的是洛阳花，攀的是章台柳。……则除是阎王亲自唤，神鬼自来勾，三魂归地府，七魄丧冥幽。天那，那其间才不向烟花路儿上走！

至于浪迹山林的隐逸倾向，如《单刀会》第二折【滚绣球】曲辞：

任从他阴晴昏昼，醉时节衲被蒙头。我向这矮窗睡彻三竿日，端的是傲煞人间万户侯。自在优游。

当然，啸傲山林最典型的作品，还不在关剧，而在关氏散曲，如

【南吕·四块玉·闲适】小令之三：

　　意马收，心猿锁，跳出红尘恶风波。槐荫午梦谁惊破？离了利名场，钻入安乐窝，闲快活。

　　元代文人儒士或纵情声色或浪迹山林的风尚，只要我们翻开《全元散曲》，这两种倾向的散曲作品几乎俯拾即是，例子是不必一一援举的。

　　关剧所表现的宋元民俗，其他的如《窦娥冤》写到为死者做水陆道场以超度亡灵升天，每逢冬时年节、月一十五拜祭先人的习俗，念符咒驱鬼的习俗，在蒙古族风俗的影响下，羊肴相当风行，元代《饮膳正要》列举当时的时尚美食，即有蔡婆想吃的"羊肚羹"一项；《玉镜台》中写到当时社会的一种审美时尚——观女子脚儿大小，以小脚为美；《陈母教子》十分具体地写到官吏的靴帽穿戴等衣饰礼仪；《调风月》写到当时奴婢的脱奴籍习俗（"诈妮子"燕燕的悲剧实际上是渴望脱奴籍而受骗失身引发的）；《单刀会》中对关羽的描绘可见元时已形成对关公的崇拜习俗；《哭存孝》所写的北方民族的一种围猎打场的风俗，等等，此处就不一一赘述了。

　　关汉卿是一位语言大师，关剧所运用的宋元口语、市语、谣谚十分丰富，他的剧作是一个巨大的语言艺术宝库。从民俗的角度来观照，他给我们提供了那个时代语言发展变化的无比丰富的实例。限于篇幅，当另文论述。

　　关剧所描述的宋元民俗，涉及那个时代的婚嫁文化、青楼文化、娱乐文化、节令文化、时尚文化等内容，让我们看到当时社会某一部分人（尤其是士子与妓女）的生存状态，他们的价值取向与心理活动，看到了这些习俗里面所蕴藏的丰富复杂的思想因素与文化心理。王国维说：关氏"曲中多用俗语，故宋金元三朝遗语所存甚多"（《宋元戏曲史》）。其实何止"遗语"，"遗俗"也有不少。本文拟就这方面进行探究。个人管窥，望方家正之。

（原载《戏剧艺术》1999年第3期）

《关汉卿全集》校注后话

　　《关汉卿全集》的校注工作是在我的老师、著名学者王季思教授的指导下进行的。尽管王老师未能通审全书，但全书不少地方吸收了王老师的研究成果。举一例说，《窦娥冤》第二折有一首著名的【斗虾蟆】曲，王国维在《宋元戏曲史》第十二章"元剧之文章"中引用此曲后评论说："此一曲直是宾白；令人忘其为曲。元初所谓当行家，大率如此。"但王国维在引用此曲时，有几句标点错了。这几句曲子原来应该是："割舍的一具棺材停置，几件布帛收拾，出了咱家门里，送入他家坟地。"王国维错标点成："割舍的一具棺材，停置几件布帛，收拾出了咱家门里，送入他家坟地。"以后各种本子均以此为依据，以讹传讹。王老师对我说，他在年轻时就发现王国维这一错处，但当时因为王国维声望极高，不便提出，这几年才在自己的著作中加以指正。像【斗虾蟆】曲的标点，如果不是王老师提出来，我自己还会跟着标错。

　　着手校注关剧，首先碰到的是剧目真伪的鉴别问题。根据钟嗣成《录鬼簿》的著录，关汉卿撰杂剧60多种，留传下来的确切无疑为关撰的有13种，另有5种杂剧，即《包待制智斩鲁斋郎》《钱大尹智勘绯衣梦》《尉迟恭单鞭夺槊》《刘夫人庆赏五侯宴》《山神庙裴度还带》，究竟是否关撰，研究者有不同的说法。对剧目的真伪问题，我在书中没有采取"去伪存真"的做法，而是"兼容并包"。尽管对这些剧目的真伪我有自己的看法，但整理校注大作家的全集并非撰写学术论文，重点不在于写出什么独特见解，而在于为读者提供戏剧家作品的全貌，因此只好把真货与可能是"伪劣商品"和盘托出，加以说明后由读者自己鉴别。如果不是这样，自己以为是伪作就将它剔除，别人却认为那才是真品，而一本作家全集竟然漏掉了真品，其价值如何则可想而知。因此，在编录关剧作品时，我将这5个存在争议的剧本全部录上，将一些有疑点的散曲作品全部录上。

　　关于校勘所用的本子，我采用明代臧晋叔的《元曲选》本作底本，

用其他本子参校,《元曲选》无选录的关剧,则用"脉望馆本"为底本。而对于元代的刻本《元刊杂剧三十种》,则主要用来参校。之所以不采用最古老的本子作为底本,我的想法是:《元刊杂剧三十种》虽是元代刻本,但仅存曲文,基本上没有宾白,且刻印粗糙,错讹异常严重,当然无法用它的曲辞与别的本子的宾白合在一起"组装"成一部完整的关剧,因为那样做就会牛头不对马嘴。这些年选注出版关剧所用的底本,大体上有两种不同的选择:吴晓铃先生等以明万历十六年(1588年)刊刻的《古名家杂剧》本为底本,参校其他;北京大学中文系编校的《关汉卿戏剧集》和王季思老师主持的,黄天骥、苏寰中和我三人注解的《中国戏曲选》以及最近出版的《全元戏曲》等书所用的底本,则采用明万历四十三年(1615年)臧晋叔刊刻的《元曲选》本为底本,而参校其他。为什么要采用后出的臧本,而不采用早于臧本约30年的"古名家本"为底本呢?对这个问题学术界有不同的看法。我的主要意见是:在今存的元明两代关剧版本中,臧本最为顺畅,最具可读性。臧晋叔说:"予家藏杂剧多秘本"。他在编刻《元曲选》时,参考了当时200多种与坊间刻本不同的"御戏监"的本子,我们虽然不能说这200多种"御戏监"的本子最接近元剧包括关剧原作,但也没有理由认为它们离元剧、关剧原作相去甚远。臧晋叔批评南曲时文,他是下大力气尽量保留元曲之精华的,他说:"予故选杂剧百种,以尽元曲之妙,且使今之为南(曲)者,知有所取则云尔。"(引文均见臧晋叔《〈元曲选〉序》)

在出版的关剧校本中,1958年出版的吴晓铃先生的《关汉卿戏曲集》校勘极详,1976年出版的北京大学中文系的《关汉卿戏剧集》,校勘简明,这两套书对我的帮助、启迪较大,在他们点校的基础上,我的校勘文字更加简要,因为考虑到绝大多数读者对此兴趣并不大,因此尽量减少烦琐的引证文字。

读者阅读元曲,对其中的特殊用语、曲律及元曲语汇的某些特点常感畏难,这是注解时需要重点突破之处,要尽量注得简明,并需援引例证,起到举一反三的作用。如【天下乐】曲子的第二句,习惯上加"也波"这一词语,我注明这是一种行腔时的习惯,所以才会出现"今也波生""容也波仪"这样的曲辞,实际上就是"今生""容仪"的意思,"也波"仅是一种腔格,无实际意义。

杂剧原是一种舞台表演艺术。在注解关剧时,需要将它"舞台化"

"立体化"。因为戏剧的主要价值在于演出,戏剧本体论的中心课题就在于搬演,没有哪一部戏剧史上的名著不是为演出而撰写的。我在注解关剧时,力求把握这一点,从特定的戏剧情境出发给予说明与提示,避免就词语注词语,避免将生动的"场上之曲"变成平面僵死的"案头之曲"来注解。如《望江亭》第三折谭记儿乔装渔妇上场时,剧本这样写:

(正旦拿鱼上,云)这里也无人。(注)妾身白士中的夫人谭记儿是也。装扮做个卖鱼的,见杨衙内去。好鱼也!这鱼在那江边游戏,趁浪寻食,却被我驾一孤舟,撒开网去,打出三尺锦鳞,还活活泼泼地乱跳,好鲜鱼也!

在"这里也无人"一句之后,我注明这是"背白"(即"背云")开头语,因为在前面《窦娥冤》一剧的注解中已对"背云"这一舞台表演术语有所注明,此处就省略了。在这大段"背云"结束后,我这样注:"这段白写得既符合谭记儿'渔妇'身份,又可看出她正满怀信心去迎敌,准备撒开网去钓杨衙内这条'大鱼。'"这样结合人物当时当地的心理活动与戏剧动作表演来注解剧本,可以帮助读者想象演出时的戏剧规定情境,对读者领略关汉卿这位元剧的当行巨擘的作品不无裨益,如果说我校注的这本《关汉卿全集》有什么特色的话,也许这算是一项吧。

关剧的研究,本来就没有形成一股热流,但它与其他古典文学领域的研究一样,自然形成自己的"热点"。这个"热点",就是谈悲剧必称《窦娥冤》,谈喜剧不离《救风尘》《望江亭》,谈历史剧立举《单刀会》,对关剧的其他剧目,深入的研究剖析文字就较少。这种情况实在是不正常的。不是从审美的角度,而是以某些揭露性文字为依据来褒贬关剧。现举《玉镜台》为例择要说一说。

《温太真玉镜台》杂剧是关撰毋庸置疑。它敷演晋代温峤(字太真)用御赐玉镜台为聘娶刘倩英的故事。文字是第一流的元曲文字,与最上乘的唐诗、宋词堪可比并,全剧写得明快疏隽、风情旖旎,令人赏心悦目,是关汉卿的一部力作。但我过去却认为,剧本描写"老夫少妻"的故事,给一桩悲剧"涂抹上一层无聊的喜剧色彩"。现在看来这个评价是不恰当的。

《玉镜台》一剧据我猜测应作于关汉卿晚年,因为从创作心理上看,

一个才华洋溢的青年作家是不会对"老夫少妻"的题材感兴趣的。至于晚年的关汉卿为什么写这种题材，由于材料缺乏，我们很难判断。

《玉镜台》中的温峤，从剧情规定看应是个中年人。"我老则老争（怎）多的几岁？"他与刘倩英并非"八十老翁十八妻"那种年龄差别很大的婚配。剧本着重描写的是翰林学士温峤爱刘倩英爱得真诚疯魔，虽然遭到刘的拒绝与诟骂，但他没有以权势压服，没有暴力非礼，而是"索（须）将你百纵千随"，将对方"看承的家宅土地，本命神祇"，"你若别寻的个年少轻狂婿，恐不似我这般十分敬重你"（引文均见第三折）。温峤采用真心儿待、耐性儿捱的态度，终于"精诚所至，金石为开"，赢得刘倩英的谅解与欢心。剧作的主旨，显然是在颂扬一种真心实意的和睦宽容的夫妻关系。杂剧写温峤对刘倩英的思慕倾心，写得深情缱绻，神思飞扬，关汉卿的文采风流表现得酣畅淋漓。这样优秀的作品，确实如元末贾仲明对关汉卿的挽词中所说的："珠玑语唾自然流，金玉词源即便有，玲珑肺腑天生就。"如果我们仅从是否揭露封建婚姻制度不合理的角度去寻找这个杂剧的价值，就会将金子视作废铜烂铁，损失的绝不是关汉卿，而是我们自己。

当时间拉开了一定的距离之后再来认识某样事物，再来看自己这些"白纸黑字"，遗憾是难免的，但或许能客观些。是为"后话"。

（原载《广州日报》1991年10月23日）

改革派·创新家·开拓者
——论汤显祖

1616年，英国文艺复兴时期的巨匠莎士比亚逝世了。在东方，我国明代传奇的一代宗师汤显祖也撒手人寰。一年之内陨落两颗巨星，这实在是人类戏剧史上仅见的。

继关汉卿、王实甫之后，汤显祖把我国古代戏曲艺术提高到一个崭新阶段。他的杰作《牡丹亭》问世后，"几令《西厢》减价"（明代沈德符《顾曲杂言》）。在考察这位伟大作家的人生与创作的时候，不难发现他是一位政治上的改革派、文艺上的创新家和戏曲上的开拓者，他的伟大的艺术创造至今还震荡着读者的心灵。

一、政治上的改革派

汤显祖（1550—1616年），江西临川人。他12岁就能写诗，今存他的诗集《红泉逸草》中就有他12岁时写的诗作。13岁跟提倡"百姓日用即道"的王学左派泰州学派代表人物之一的罗汝芳学习，受到罗民主思想的巨大影响。他后来给友人的信中说："幼得于明德师，壮得于可上人。"（《答邹宾川》）明德即罗汝芳；可上人即紫柏，是个恨众生不能成佛的见义勇为的和尚，后被封建统治者迫害而死。汤显祖在《寄石楚阳苏州》信中说："有李百泉先生者，见其《焚书》，畸人也，肯为求其书，寄我骀荡否？"李百泉即李贽，是明代一位杰出的思想家。在罗汝芳、紫柏、李贽等人进步的哲学思想的影响下，汤显祖的政治理想中包含着许多进步和开明的成分。

万历五年（1577年），汤显祖28岁时赴京参加春试，由于拒绝了宰相张居正的拉拢，结果未能得中。直至张居正去世后的第二年，即万历十一年（1583年），汤显祖33岁时才中进士，后被安排在南京任太常寺博士之职。

万历十九年（1591年），汤显祖不顾官位卑微，向神宗皇帝上奏了著名的《论辅臣科臣疏》。他写道："陛下经营天下二十年于兹矣。前十年之政，张居正刚而有欲，以群私人嚣然坏之；后十年之政，申时行柔而有欲，又以群私人靡然坏之。"奏疏抨击朝政，指摘时弊，弹劾重臣，批判的矛头甚至指向神宗皇帝本人。汤显祖的举动震动朝廷，原先要诸臣谏事的神宗朱翊钧老羞成怒，把汤显祖贬到广东雷州半岛的徐闻县做典史。汤氏在徐闻期间，筑贵生书院讲学，"学官诸弟子，争先北面承学焉"（刘应秋《徐闻县贵生书院记》）。

万历二十一年（1593年），汤显祖调任浙江遂昌县知县。知县毕竟是一个小范围内的"父母官"，汤显祖于是利用他的权限，在遂昌县令任上大胆施行政治改革措施。汤在遂昌六年，主要政绩有：

（一）兴办学堂，普及教育

建相圃书院、相圃射堂、尊经阁，重建启明楼钟楼。《相圃书院置田记》云："殆欲诸生有将相材焉。"遂昌人项应祥在《尊经阁记》中说到汤显祖在遂昌的作为，"乃谆谆民瘼，而尤注意庠序，殚其心焉，其政勤矣"，突出赞誉汤在兴办教育上的政绩。

（二）奖励农耕，抑制豪强

遂昌乃浙中贫瘠之地，汤在任上悉心治理。"县宦居之数月，芒然化之，如三家疃主人，不复记城市喧美，见桑麻牛畜成行，都无复徙去意。"为了奖励农耕，汤平抑豪强斗大平昌（按：遂昌古名），"一以清净理之，去其害马者而已"（《答李舜若观察》）。汤在遂昌的政绩，是和他敢作敢为、刚直不阿的性格分不开的。当和汤氏有过一定交情的户科给事中项应祥的四子项天倪因奸淫少女、枉杀佃户犯法时，他不徇私情，秉公断案，其清名在当地一直传颂至今。

（三）整顿刑政，体恤民瘼

汤氏在遂昌施仁政，"有以督教，加爱遗民"（《与黄对兹吏部》），"一意劝安之，讼为希止"（《寄荆州姜孟颖》），历来被传为美谈的是遣囚犯回家过年和元宵，又纵囚观灯这两件大事，这实在是震骇官场的创举，"以故五年中，县无斗伤笞系而死者"（《平昌送何东白归江山》），

"在平昌四年，未尝拘一妇人"（《与门人叶时阳》）。

（四）轻徭薄赋，廉明自饬

轻徭薄赋是汤的一项重要的政治理想。他在《南柯记》中曾借百姓之口说出："征徭薄，米谷多，官民易亲风景和，老的醉颜酡，后生们鼓腹歌。"（第二十四出《风谣》）因此，他憎恶朝廷的矿使，称他们是"搜山使者"。遂昌多虎患，汤为一县之主，曾亲自带丁壮射手前往猎虎。

总之，汤在遂昌任上，为百姓办了不少好事，他被尊为"汤公"。汤离遂昌弃官返临川老家之后，遂昌百姓为汤显祖画像建生祠，名"遗爱祠"。时至今日，遗爱祠还在遂昌东街。汤显祖虽然不在高位，无法在政治上做一番大事业，但他以地方官任上出色的政绩，赢得了遂昌百姓永久的爱戴与怀念。

汤显祖听到遂昌百姓对自己表示敬意的时候，感慨万分地说："平昌祀我，我以何祀平昌也？昔人云：'天下太平，必须不要钱不惜死'，生或愧此文官耶！"（《与门人时君可》）可见，他是时时把英雄岳飞的"不要钱不惜死"作为人生信条来勖勉砥砺自己的。

汤显祖于万历二十六年（1598年）49岁时向吏部辞官告归。这年3月，他回到家乡临川。同年秋天，其杰作《牡丹亭》问世。汤显祖从一个抱负满怀、政绩卓著的地方行政长官转而成为一位专心致志从事创作的专业作家。

二、文艺上的创新家

汤显祖不仅是一位伟大的戏曲家，而且是伟大的文学家。除戏曲作品"临川四梦"外，他共作诗2200多首、赋27篇、文555篇，是晚明一位多产高质的作家。正如王思任所说："若士时文既绝，古文词、诗歌、尺牍，元贵浩鲜，妙处夥颐。"（《批点玉茗堂牡丹亭叙》）尤其令人瞩目的是，他在文艺创作上有一整套革新的主张。

在《汤显祖集》卷三十二《合奇序》中，他提出了"自然灵气"之说，指出："世间惟拘儒老生不可与言文。耳多未闻，目多未见，而出其鄙委牵拘之识相天下文章，宁复有文章乎？予谓文章之妙不在步趋形似之间，自然灵气恍惚而来，不思而至。怪怪奇奇，莫可名状，非物寻常得以合之。"如果把这种理论主张和当时的文艺思潮联系起来考察，则不难了

解它的革新意义。

　　明代是八股文横肆的朝代。朱元璋与刘基一起创制了八股文，要求士子从文章的题目、内容到写作格局、手法均采用固定模式，从朱熹注的"四书""五经"中阐发儒家教条，"代圣人立言"。因此，以"三杨"为代表的"台阁体"文风肆虐一时，歌功颂德的雍容之作充斥文坛。到弘治、正德年间，以李梦阳、何景明为首的"前七子"提出了"文必秦汉，诗必盛唐"的口号；在嘉靖年间，以李攀龙、王世贞为首的"后七子"继续为"前七子"发起的文学复古运动推波助澜。前后七子声势浩大的复古运动虽然扫清了"台阁体"的文风，却把文学带进另一条死胡同——只有模仿、复古而没有创新的道路上。于是，王慎中、唐顺之、茅坤、归有光等先后反对前后七子的文学主张，特别是万历时，以"三袁"为首的公安派领导了文坛上一场轰轰烈烈的反拟古运动，提出了"独抒性灵，不拘格套"的响亮口号。与此同时，李贽提出了"童心说"，认为"天下之至文，未有不出于童心焉者也"（《李氏焚书》）。以钟惺、谭元春为首的竟陵派又想矫公安派之弊，提出了"幽深孤峭"（《明史·文苑传》）的艺术意旨。总之，明代中后期文坛思潮翻腾，新招迭出，虽然封建主义禁锢最烈，拟古运动至为猖獗，但各种新思想与"异端邪说"却层出不穷。

　　汤显祖的主张明显不同于前后七子。他的"自然灵气"说的提出，给文坛带来一股新鲜的气息。他反对模拟，对拘儒老生鄙委牵拘的文风表现出极度的蔑视。就在前面所引《合奇序》那段文字之后，汤显祖紧接着说："苏子瞻画枯株竹石，绝异古今画格，乃愈奇妙。若以画格程之，几不入格。米家山水人物，不多用意，略施数笔，形象宛然。正使有意为之，亦复不佳。故夫笔墨小技，可以入神而征圣。自非通人，谁与解此！"这种见解，可以说是"自然灵气"说的最好注脚。反模拟，主创新；鄙刻意，宗自然；去板滞，倡灵气。汤显祖比公安派之首领袁宏道年长18岁，他的主张，实应看作公安派的理论先驱。所以，陈田在《明诗纪事》中说："黄金紫气之词，叫嚣亢壮之章，千篇一律，令人生厌。临川攻之于前，公安、竟陵掊之于后。"

　　汤显祖在文学理论上之建树，还突出表现在他提出的"意趣神色"的见解上。在《答吕姜山》信中，汤氏提出："凡文以意、趣、神、色为主。四者到时，或有丽词俊音可用。尔时能一一顾九宫四声否？如必按字

摸声,即有窒滞拼拽之苦,恐不能成句矣。"这是汤氏在汤沈之争中对自己文艺主张的一次最重要的阐发。汤显祖认为,"按字摸声",按"九宫四声"写传奇,毕竟是次等的事。有的研究者认为"意趣神色"四者即作品的内容,我以为是欠妥的。用内容与形式、思想性与艺术性等现代文艺学的概念来套古代的文论,怕有方枘凿、格格不相入之嫌。

"意"摆在"意趣神色"四者之首,可见"意"是极重要的。照我的理解,"意"就是意旨,即作文、作剧之立意。汤氏在《序丘毛伯稿》中说:"词以立意为宗。"可见他对立意之重视。"彼恶知曲意哉!余意所至,不妨拗折天下人嗓子。"(王骥德《曲律》)汤氏对某些人改动《牡丹亭》中的句子来迁就曲律、损害曲意的做法十分不满,因此说了"不妨拗折天下人嗓子"这样的过头话。

所谓"趣",我以为就是趣味,指作文作剧要生动有趣,切忌"窒滞"。汤显祖在《答王澹生》中说:"尝与友人论文,以为汉宋文章各极其趣,非可易而学也。"可见汤氏所说之"趣",是一种不易学到的作文极致,是汉宋散文的一项突出成就,并非无聊噱头或低级趣味的卖弄,而是趣味盎然,生动有致。

所谓"神",似是神采、神韵、神似的意思。如果说"趣"属作品外在的趣味,则"神"就属于作品内在的神韵。汤氏在《调象庵集序》中说:"声音生于虚,意象生于神。固有迫之而不能亲,远之而不能去者。"意思是说,九宫四声这些"声音"毕竟只是皮相的、形骸的东西,只有意象、形象才能产生神韵、风采、神似这种境界,有时孜孜以求、笔笔肖似反不能达到,而不求形似,去形似远甚,有时反可能得之。

所谓"色",我以为是指五色文采,即作文或作剧要达到色彩斑斓的效果。汤显祖是明代传奇文采派大师,他的剧作华美绮丽、文采斑斓。"色"是汤显祖对作品提出之要求,也是玉茗堂派一项突出的创作主张。

"意趣神色"代表了汤显祖对作文作剧的根本看法,是汤显祖审美的最高目标。"意趣神色"与"自然灵气"之说,是汤显祖浪漫主义创作在理论方面的生动体现,最集中地表现了汤显祖在文艺方面的创新精神。汤显祖大力抨击"窒滞拼拽"的矫揉造作之病,力倡"自然灵气"之说,他的"意趣神色"的主张内涵丰富、全面。他的见解,不啻远远高出于只会模拟前贤的前后七子,而且也纠正了公安派、竟陵派理论上之偏颇。公安派"独抒性灵"而陷于玄虚,竟陵派"不拘格套"而失之幽僻。汤

显祖主张作品要立意高妙、生动趣味、神韵有致、色彩斑斓。他力排众议、独出机杼的文艺思想,充分表现了一个文艺革新家不同凡响的理论见解。

三、戏曲上的开拓者

"临川四梦"不仅代表汤显祖创作的最高成就,而且充分表现了他在传奇创作上的开拓精神。他是当时戏曲界的一代宗匠,一位勇敢的开拓者。

汤显祖在戏曲上的开拓精神,首先表现在"四梦"的总体构思上——用梦境表达他对人生的见解与思考,这是明传奇创作布局上的一大突破。

在汤氏以前,八股戏曲十分流行,徐渭在《南词叙录》中斥之为"以时文为南曲",如《香囊记》《伍伦全备记》之类。这些东西只不过是以戏曲的形式来"代圣人立言",陈旧恶臭,面目可憎。而一些才子佳人传奇习用固定模式,陈陈相因,千部一腔,千人一面,也无创新可言。汤显祖虽然也沿袭传奇形式,但他的"四梦"的总体构思却表现了作家对生活的独特见解。"梦"是这四部剧作最突出的表现手法与艺术特征,也是它们在创作构思上最具特色的创新。所谓"因情成梦,因梦成戏"(见《复甘义麓》)者是也。这有利于淋漓酣畅地写"情",避免对生活进行刻板的实质印证。

"临川四梦"之一《紫钗记》,在它前面还有一部《紫箫记》传奇,但汤氏在《〈紫钗记〉题词》中说:"记初名《紫箫》,实未成,亦不意其行如是。"它可能是汤氏的试笔,形式华美而内容空洞,可不属论。《紫钗记》约作于万历十五年(1587年),它是据唐传奇《霍小玉传》改编的。但无论是爱情还是任侠的立意,都比原小说大大加强。这是一出真善美的爱情的颂歌,也是一出正义与任侠的赞歌。剧中黄衣客的形象,正是作者借戏文以抒写胸中正气的一种曲折表现。《紫钗记》第一出《本传开宗》诗云"黄衣客强合鞋儿梦",这是全剧实旨所归。霍小玉的"情乃无价,钱有何用"的品格虽然感人至深,但"黄衣客强合鞋儿梦"的关目却是点睛之笔,表达了作家对万历时期肮脏世道的厌恶,渴望出现扶持正义、拔刀相助的英雄侠客来救治世乱。

如果说《紫钗记》中的"梦"仅是点睛之笔,则"临川四梦"之二的《牡丹亭》中的"梦"就是一个大关目了。《牡丹亭》作于万历二十

六年（1598年）。杜丽娘"因情成梦"。她的所谓爱情，只能在梦中获得，梦醒之后只有母亲耳边的聒噪，爱情的撩人春色早就不见了。杜丽娘进而"寻梦"——寻梦幻中美丽无比的爱情世界，这是一种别开生面的写法。杜丽娘之"寻梦"与后来《红楼梦》中林黛玉之"葬花"，可以说是"双绝"，痴怨之绝。正是为了这个理想的梦，杜丽娘"一灵咬住"，生生死死，入地升天，演出了一幕动人心弦的浪漫主义爱情剧。正如王思任所说："《紫钗记》，侠也；《牡丹亭》，情也。"（《批点玉茗堂牡丹亭叙》）《南柯记》与《邯郸记》基本上以梦境贯串全剧始终。前者作于万历二十八年（1600年），后者作于万历二十九年（1601年）。这"两梦"虽然反映了作家晚年思想中多了一些虚无的成分，却也表现出汤氏对生活的见解更加深刻老到。《南柯记》的主人公淳于棼既是一个有抱负的正直人，又是一个庸俗的封建士大夫，他最后的堕落衰败，正是封建权力对纯真人性的侵蚀和污染。作者在剧作中鲜明地寄托着自己的政治理想，和盘托出汤氏政治理想国破灭后的愤懑，其中也包含着作者在遂昌进行改革的体验。《邯郸记》是一部明代的"官场现形记"，封建士大夫的"百丑图"。无论是对官场科场的揭露讽刺，还是对封建社会钱可通神世风的鞭挞，对伦理纲常的批判，都达到十分深刻的程度。《邯郸记》的创作，说明汤显祖虽然弃官，但一直以饱满的政治热情注视着现实政治，他的目光更加敏锐尖刻，思考更加深沉，批判更加有力。当然，由于晚年佛道思想的侵蚀，《南柯记》与《邯郸记》都在一定程度上笼罩着一圈佛道的光环。剧本虽然"因梦成戏"，我们仍可见到现实生活的强烈折光。"看取无情虫蚁也关情"（《南柯记·提世》），借梦境为现实写真，这正是"临川四梦"构思的奇特之处。

其次，"临川四梦"在人物塑造方面的独特性，说明作者正在传奇创作上尝试着走一条与众不同的新路。"临川四梦"中的人物，不是按照过去生旦戏的模式来设计的，而是从生活出发，有所突破。如《牡丹亭》里的杜宝及其夫人，《南柯记》里的淳于棼，《邯郸记》里的卢生，都是很难用正面形象或反面形象的熟套来界定的，但他们都是生活中真实的血肉饱满的人物的艺术再现，如淳于棼就是这样的人。一方面，他"壮气直冲牛斗"，抱负满怀，冀望为国为民"立奇功俊名"；另一方面，淳于棼又是功名利禄熏心、有庸俗士大夫习气的封建官僚。作者在这个人物身上，既倾注了他饱满的政治热情与理想，又注入了他痛苦的人生体验与宦

海沉浮的深切感知，包含了他对丑恶官场的深刻了解与厌恶感情，因此才入木三分地刻画了淳于棼"追求—动摇—幻灭"的人生三部曲，塑造了明代社会一个知识分子官僚的艺术典型，真实地描写了他在仕途上的浮沉升迁与风风雨雨，使形象本身有极高的认识意义与审美价值。

对人物的心理活动进行深层开掘，是"临川四梦"的一大特色。如《紫钗记》中的《堕钗灯影》《哭收钗燕》《怨撒金钱》等对人物内心活动的刻画，都是很精彩的。《怨撒金钱》一出，通过霍小玉强支病体把当初定情信物紫玉钗换来的大堆金钱都怨撒满地的强烈戏剧动作，抒写了她心中的万千哀怨，爱恨交织，情深莫名，把霍小玉"情乃无价，钱有何用"的晶莹透亮的内心世界刻画得令人神驰目眩。正如沈际飞说的"若士……言一事，极一事之意趣神色而止；言一人，极一人之意趣神色而止"（《文集题词》）。至于《牡丹亭》对杜丽娘心理刻画的细致、深刻、逼真，那是有口皆碑的了。如《闺塾》《惊梦》《寻梦》《写真》《玩真》《圆驾》等出，说它们属于我国古典戏曲中最精彩的心理描写场次也不过分。这种写法突破元剧以情节写人写事的熟套，向重视心理开掘的现代笔法靠近了一大步。作者之所以能向人物内心世界做深层开掘，多侧面地展示杜丽娘的心理活动，是和作者"因情成梦，因梦成戏"的创作主体构想分不开的。"情不知所起，一往而深。生者可以死，死可以生；生而不可与死，死而不可复生者，皆非情之至也。……第云理之所必无，安知情之所必有邪！"（《牡丹亭·题词》）这说明作者不是写理、写物、写事，而是写情，"世间只有情难诉"（第一出标目），深入人的内心世界写世间最难诉的情。由于作者高深的艺术功力，《牡丹亭》以一部纯情作品与心理描写杰作而独步剧坛。

再次，从写戏的角度看，汤显祖突破元剧编剧的套路。在元剧中，善恶、正邪、忠奸这几种对立的力量构成正反面人物而形成巨大的冲突内容，成为情节发展的主要线索。如《窦娥冤》中窦娥与桃杌、张驴儿的矛盾，《西厢记》中崔、张、红与老夫人的对立，《赵氏孤儿》中程婴、公孙杵臼与屠岸贾的冲突，等等。但在《牡丹亭》等剧作中，这种用正反面人物形成巨大戏剧冲突的写法被突破了。杜宝及其夫人、陈最良等并非反面人物，他们可以说是亦正亦反、不好不坏，是按照自身性格逻辑处世行事的真实人物。杜丽娘并未与父母展开过什么冲突，甚至连争吵或类似的暗示都没有。如果以《西厢记》中崔莺莺在老夫人悔婚后那种呼天

抢地的陈情和强烈的戏剧动作为参照比较，则更可见《牡丹亭》在冲突安排方面的特色。杜丽娘的对立面，应该说是社会这个庞然大物，是无形的礼教压力。环境的巨大压力是杜丽娘追求与反抗的主要障碍，但这种反面的戏剧冲突力量并不化成人物形象，这可以说是《牡丹亭》在创作上的一大特色，也是它突破传统、大胆开拓的地方。因此，明代著名的戏曲理论家王骥德在《曲律》中说："布局既新，遣词复俊，其掇拾本色，参错丽语，境往神来，巧凑妙合，又视元人别一蹊径。"这高度评价了汤氏剧作的成就及其突破与创新。

最后，谈汤显祖剧作的成就，谈他的开创之功，都无法不涉及他在代表作《牡丹亭》中的贡献，特别是他对人性的深刻描写，贯串其中的是反封建、反禁锢、反束缚的个性解放的精神。

《牡丹亭》描写了层层包围与禁锢之中的杜丽娘人性的觉醒。杜丽娘是一个太守的女儿，自幼不愁衣食，但她有自家的苦恼。她生长在一个金丝笼里，父母用传统的礼教来拘系她的身心，她除了睡觉之外，每日里做的事是读"四书"与做女红，"他日到人家，知书达礼，父母光辉"。严格的礼教家训形成一张无形的网，将杜丽娘拘系得紧紧的，她白天午睡则遭到责骂，在裙子上绣成双成对的花鸟也不行，"小姐终日绣房，有何生活？绣房中则是绣"（第三出《训女》）。杜丽娘变成了一架机器，只能在礼教容许的极有限的范围内进行机械劳作，她甚至连家中有座迷人的花园也一无所知。父母为了培养杜丽娘知书达礼的礼数，特地请来迂腐不堪的老儒生陈最良对其进行教习。陈皓首穷经，只会照朱熹注解讲经，没有别的本事。剧本从开头至第七出《闺塾》展示了杜丽娘性格发展的第一阶段，她在一个黑暗的牢笼里，过着没有自由的苦闷的生活。

第二阶段，从苦闷到觉醒，集中在第八出《劝农》至第二十出《闹殇》，这是杜丽娘性格发展最动人的阶段。促成杜丽娘人性觉醒的主要因素有三：一是《诗经》情诗的启迪。《诗经》的首篇《关雎》是一首热烈的恋歌，陈最良却按传统的说法将其讲成"后妃之德"的颂歌，这使杜丽娘产生一种逆反心理，"悄然废书而叹曰：'圣人之情，尽见于此矣。今古同怀，岂不然乎！'"二是大自然的春天唤起了她青春的活力与怀春的幽思。"不到园林，怎知春色如许！"这使她内心爱自由爱美的感情之弦强烈地颤动起来，不由自主地发出了深沉的喟叹："天呵，春色恼人，信有之乎！常观诗词乐府，古之女子，因春感情，遇秋成恨，诚不谬矣。

吾今年已二八，未逢折桂之夫；忽慕春情，怎得蟾宫之客？……吾生于宦族，长在名门，年已及笄，不得早成佳配，诚为虚度青春，光阴如过隙耳。（泪介）可惜妾身颜色如花，岂料命如一叶乎！"这段独白，最真实地披露了一个青春少女的内心世界，大胆地将性心理引入剧作，细致而传神地展示了杜丽娘内心深处青春的萌动与性的觉醒。三是"惊梦"的撩拨。作家以一支叫人无所遁形的笔，深入到杜丽娘心灵最隐蔽的角落，写她青春期性萌动之后自然而然的结果——"惊梦"的出现，她在梦中与书生柳梦梅幽会。通过这三种因素的拨动，杜丽娘的人性觉醒了，一股不可阻遏的春情无法排遣，巨大而无形的黑网正在处处束缚住她，使她无法获得爱情与自由。于是她在现实黑暗环境的窒息下死去，她死于禁锢，死于对爱情的徒然渴望，但她"寻梦""写真"，决心寻找爱情与自由，把自己美好的画像留在人间，并全力进行抗争。

第三阶段，从第二十一出《谒遇》至第三十五出《回生》，是杜丽娘性格发展中的追求阶段。如果说前面两个阶段主要采用写实的笔法，则这个阶段作家用饱含激情的笔墨和浪漫主义的手法，写杜丽娘勇于追求："一灵未歇，泼残生，堪转折。是人非人心不别，是幻非幻如何说！虽则似空里粘花，却不是水中捞月。"（《冥誓》）死后的杜丽娘鬼魂分外勇敢，她已不是过去那位愁苦哀怨的深闺小姐了，她上天入地，尽情追求爱情，大胆主动地与柳梦梅结合，并私自订下"生同室，死同穴"的盟誓。神圣的爱情给予她神奇的力量，她终于为情而生。这个阶段，是杜丽娘热烈、执着、多情、果敢的性格成熟的时期。

第四阶段，从第三十六出《婚走》到第五十五出《圆驾》，是杜丽娘性格发展之抗争阶段。其复生之后，面对的依然是黑暗的礼教社会，依然是令人窒息的环境，但杜丽娘经过生生死死的磨炼，以崭新的面貌出现。她力争婚姻的合法地位，敢于向恪守礼教名分的父亲陈诉自己的志向。她毫不羞赧地承认自己是"情鬼"，公开声称"保亲的是母丧门"，"送亲的是女夜叉"；"你女儿睡梦里、鬼窟里选着个状元郎，还说门当户对！"（《圆驾》）剧作最后以杜丽娘泼辣的言辞和敢笑、敢哭、敢怒、敢争的性格，完成了对杜丽娘形象的塑造。

杜丽娘的悲剧是人性被毁灭的悲剧，是自由被禁锢的悲剧，是春天被忘却的悲剧，是没有爱情的悲剧。她死于没有自由，没有爱情。但是，正如清代杰出戏曲家洪昇所评说的："肯綮在死生之际。"杜丽娘的悲剧后

来转变成喜剧,纯真的爱情与复归的人性给予杜丽娘生而死、死而生的巨大力量,她用整个生命谱出一支自由之歌、爱情之歌、春天之歌、美之歌。"这般花花草草由人恋,生生死死随人愿,便酸酸楚楚无人怨。"(《寻梦》)从苦闷、觉醒到追求、抗争,汤显祖真实地写出人性受到礼教与环境的压抑,表现了自由的天性和纯洁的爱情对黑暗与禁锢的挑战;他用最灿烂的笔墨写成一个大写的"人"字,最热烈地颂扬了美好的人情最终必将战胜虚假的天理。《牡丹亭》蕴藏巨大的思想艺术价值,它之所以历400年而不衰,根本原因即在这里。《牡丹亭》给人们吹来一股沁人心脾的自由空气和春天的气息,使人们在中世纪的禁欲主义牢笼里看到了未来的希望,看到了恩格斯所说的"现代性爱"的微薄的曙光,看到了美的不可战胜。

"一生儿爱好是天然"(《惊梦》),这一发自400年前的杜丽娘的心声,无疑和我们今天的当代意识息息相通!

(原载《中华戏曲》1993年第十四辑)

诗剧《牡丹亭》

明代著名的戏曲家汤显祖在他的代表作《牡丹亭》中，描写了一个富有浪漫主义色彩的爱情故事。

南安太守杜宝的千金杜丽娘在深闺里已度过了16个春秋。她偷偷地看了前代一些著名的爱情作品，渴望冲破封建的牢笼。有一次乘父亲外出，她私出闺房，到后花园游赏。园中令人眼花缭乱的春光触动了她对自由婚姻的向往，游园时竟在梦中和一个素昧平生的书生相会。醒来以后，她想念梦中书生，一往情深，怏怏成病，终于在失望中描下自己的容貌，吩咐婢女春香把它藏在后花园的太湖石下面。不久就一病不起……

杜丽娘死了三年以后，一个岭南秀才柳梦梅，也就是杜丽娘梦中的情人，在上京考试的途中，经过她葬身的后花园，在太湖石畔拾到了杜丽娘自描的真容画像，便把它挂在房中。画中美丽的姑娘让柳梦梅倾心神往，他对着画像剖心明志，感动了杜丽娘的鬼魂，便跑来和他幽会。后柳梦梅在湖畔挖土掘尸，经过一番调养，死去三年的杜丽娘竟然复生，和柳梦梅结成夫妻。

这样一个离奇荒诞的故事，我们粗粗看去，以为是在宣扬痴心妄想的儿女私情吧，其实不然，拨去那层虚妄恍惚的迷雾，我们发现作者的创作意图是异常严肃的。汤显祖在这个戏卷首的"题词"里说："人世之事，非人世所可尽，自非通人，恒以理相格耳！第云理之所必无，安知情之所必有邪！"这说明汤显祖是要通过这个"情之所必有"的故事，驳斥理学家动不动以"理之所必无"扼杀人们对生活的正常要求。在汤显祖看来，像杜丽娘的"情"，才是人们生活中必然要发生的东西，是理学家扼杀不了的。作品以"理之所必无"对应"情之所必有"，梦中之人居然真有，死后三年居然还魂，这是"理之所必无"，然生之死之，执着不放，终成眷属，则因"情之所必有"也。

《牡丹亭》创造了我国古代文学作品中一个光彩照人的美丽女性的形象。杜丽娘初次出场的时候，还是一个温良驯顺的"太守小姐"。她的家

庭是一个封建礼教的顽固堡垒，对妇女的禁锢格外严厉。她在衣裙上绣成双的花鸟，空闲时打会儿瞌睡，都被视为违反家规，要受到父亲严厉的呵斥。她在南安府中住了三年，连后花园都没有去过。在"男女授受不亲"的封建教条的约束下，她接触的异性除了父亲之外就是那个60多岁的家庭教师陈最良。他们都用礼教去拘禁她，要把她培养成为遵循"三从四德"的贤妻良母。

身体被禁锢、思想又被束缚的杜丽娘，就像一只关在笼子里的金丝鸟一样，多么渴望冲破樊笼，过自由自在的生活呀！当父母请迂腐酸臭的老儒生陈最良来做她的家庭教师的时候，她对那些"子曰诗云"并没有多大兴趣，听讲书的时候，她一会儿谈起师母的鞋子，一会儿问到花园的景致，可见她并不是一只百依百顺的小鸟。当陈最良正在大讲《诗经·关雎》篇的所谓"后妃之德"的时候，这首大胆热烈的恋歌却启开了少女的情窦，引起杜丽娘对爱情的向往，使她发出了"可以人而不如鸟乎"的怨叹。

《惊梦》一出，杜丽娘的性格发展到一个重要的转折点。这出戏过去在舞台上经常上演，即《游园惊梦》。这场戏写杜丽娘由于《关雎》一诗勾起了无限情思，想借游花园来排遣心中的愁闷。面对"乱煞年光遍"的大好春光，她发现自己"一生儿爱好（读上声）是天然"，可是，这种爱美的个性却被压抑，没有人能够理解，"恰三春好处无人见"。于是一腔怨积，化作深沉的叹息，她唱出了【皂罗袍】一曲：

> 原来姹紫嫣红开遍，似这般都付与断井颓垣！良辰美景奈何天，赏心乐事谁家院！朝飞暮卷，云霞翠轩；雨丝风片，烟波画船——锦屏人忒看的这韶光贱！

这支曲子，我国古代文学的巨擘曹雪芹曾为之叹赏不已，他笔下的林黛玉，正是在听《牡丹亭》这些"艳曲"的时候，一忽儿"心动神摇"，一忽儿"如醉如痴"，一忽儿"眼中落泪"。杜丽娘心中颤动着那根爱情的弦，在心细如发的林黛玉那里引起了强烈的共鸣。

当杜丽娘游园归来，一梦惊醒之后，她发现站在她跟前的，并不是同情她的境遇、倾慕她的美貌的意中人，而是她的母亲——一个用礼教拘禁她的老太婆正在唠唠叨叨。这个关目处理得真好。在美好的梦境和残酷

的现实的对比之下，杜丽娘心中爱情的花朵正在迅速开放。她强烈地追求梦中的情人，不顾母亲的阻拦，再次到后花园寻找梦中人的踪迹。"似这般花花草草由人恋，生生死死随人愿，便酸酸楚楚无人怨"，这就是说，如果恋爱有自由，生死随人愿，就是经历一些酸楚痛苦她也毫无怨言。

杜丽娘后来真的死了，她渴望的个性解放、婚姻自主，在她生活的时代、在她成长的贵族家庭里是无法实现的。明代统治者狂热鼓吹封建道德，"三从四德"的礼教禁条像一副沉枷套在妇女的身上。明太祖在即位的当年就下了一道诏令："民间寡妇，三十年前亡夫守制，五十年以后不改节者，旌表门闾，免除本家差役。"（《明会典》）不多时，上自皇帝皇后，下至封建文人，都大量编制所谓《内训》《列女传》《闺范》等读物，提倡所谓节烈，束缚广大妇女的身心。《明史》所收的"列女"数量，比以往任何一个朝代都多得多，当时受封建礼教迫害而死的妇女真不知有多少。杜丽娘的死就揭露了这个残酷无情的历史现实。

但是，封建礼教的重轭，程朱理学的淫威，都没有改变杜丽娘爱美、爱自由的个性；相反，这种压迫使她对爱情的渴望更加强烈，对理想的追求更加执着。"怎能够月落重生灯再红"，这是杜丽娘死前最后的一句话，她顽强地追求自己的理想。死，只不过是杜丽娘现实生命的终结，却是她幻想生命的开始，一种更大胆、更坚决的反抗行动在她死后就出现了。

据史料记载，《牡丹亭》问世后，"几令《西厢》减价"，可见它在当时的影响之大。《西厢记》是一部现实主义的戏曲杰作，它写青年男女怎样战胜礼教的桎梏，有情人怎样成了眷属。《牡丹亭》却是浪漫主义戏曲的杰作。在明代这个特定环境里，杜丽娘死于对爱情的徒然渴望。像她这样一朵绚丽夺目的生命之花、自然之花、爱情之花，由于得不到自由的雨露阳光，终于凋谢了。只有在冥冥的地府，杜丽娘和意中人的结合才有可能。这对当时现实的揭露和批判无疑是十分深刻的。在《牡丹亭》出现以前，描写男女爱情的文学作品可以说车载斗量，但是，用强烈的浪漫主义笔触来批判礼教和理学，写主人公一往情深、为情而生、为情而死的，其思想成就都没有《牡丹亭》所达到的高度。

剧作的后半部，主人公插上幻想的翅膀，时而地府，时而人间，理想的色彩更浓烈了。她向阴间的胡判官据理力争，使自己能够还魂复生。复生后，她不用媒婆的撮合，不顾父母的反对，自己做主和柳梦梅结婚。在剧末《圆驾》一出，她在皇帝的金銮殿前同父亲展开面对面的争论，大

胆承认自己无媒而嫁。她用"保亲的是母丧门""送亲的是鬼夜叉"来回答父亲的质问。这种藐视封建礼教的声音，说得何等理直气壮。当杜宝要她离开柳梦梅才肯承认她的时候，她坚决拒绝。顽固维护封建礼教的杜宝，在叛逆的女儿面前彻底失败了。

杜宝的性格在剧中也是有所变化的。如果说他当南安太守的时候还有一些迂腐的书生味道，对女儿的死还有悲伤的话，那么，当他通过卑鄙的手段爬上了更高的职位以后，书呆子气就被封建官僚气所代替。为了维护封建伦理，他甚至要破坏女儿的婚姻，打死自己的女婿。

剧中另一个典型，是杜丽娘的家庭教师陈最良。迂腐、庸俗、空虚、自私是他的性格特点。他参加了大半辈子的科举考试，还是个秀才，只得改儒为医，骗钱糊口，生活每况愈下。作者挖苦地替他起了个花名叫"陈绝粮"，他对现实生活一窍不通，什么事情都要用封建教条去衡量，以理学之是非为是非。他地位低微，虽不能像杜宝那样把意志强加给别人，可他从来不会放过用封建思想去熏陶青年的机会。

陈最良到杜府以后，杜丽娘的闺禁就更多了。他要杜丽娘鸡鸣即起，发愤读经。当他听说杜丽娘要去后花园游春，大不以为然，认为这是伤风败俗、"一发不该"的事情。

同陈最良的性格形成鲜明对照的，是杜丽娘的婢女春香。春香是杜丽娘可以倾诉心事的闺中伴侣。这种地位，使她处处爱护杜丽娘，无情嘲弄陈最良。她反抗封建礼教的态度比杜丽娘更直率、更泼辣。

在《闺塾》这出戏中，春香闹学的大胆行动给人们留下了深刻的象。当陈最良要杜丽娘鸡鸣即起，攻读儒经时，春香反唇相讥："今夜不睡，三更时分请老师来上书。"这使陈最良视为神圣的生活准则，顷刻之间就变成舞台上的笑料。当陈最良讲《关雎》诗，大谈"后妃之德"的时候，春香使一个小机关，即逗引他学斑鸠叫，使这个腐儒当场出丑，打破了私塾里令人窒息的严肃气氛。在与陈最良的冲突中，作者通过突出春香的天真机灵，表现了他对礼教的嘲弄态度。

通过《牡丹亭》中这几个主要人物形象之间的矛盾冲突，作品表现了批判封建礼教和"程朱理学"的思想倾向。

汤显祖通过杜丽娘不顾生死地追求自由婚姻的"情"，指出那体现"天理"的封建教条是行不通的，而像杜丽娘那样的"情"，才是现实生活中必然发生的东西。这与作者平时说的"人生大患，莫急于有生而无

食"(《靳水朱康侯行义记》,见《汤显祖全集》,北京古籍出版社 1999 年版)的观点是一致的。

杜宝不是高唱"俺治国齐家也只是数卷书"吗?但在《牡丹亭》中,这些所谓"庄严神圣"的经典,都成了被嘲讽的对象。婢女春香说:"昔氏贤文,把人禁杀。"杜丽娘对陈最良说"酒是先生馔,女为君子儒"[1],分明是拿《论语》来开玩笑。通过作品对"圣人经典"的嘲讽,表现了作者"非圣无法"的异端思想和蔑视封建伦理的叛逆精神。

《牡丹亭》与其说是现实的戏曲,不如说是理想的戏曲更恰当些。全剧积极浪漫主义的主要特征,就是理想的色彩异常浓烈。杜丽娘就是作者理想的化身。作者在这个主人公身上倾注了自己的政治理想,对个性解放的追求,对自由生活的憧憬,而这正是在明中后期黑暗政治现实的基础上产生出来的一种"乌托邦"的理想。鲁迅说:"能恨才能爱,能恨能爱才能生。"杜丽娘就是为了"花花草草由人恋"的理想,捱尽了"酸酸楚楚"的际遇,经历了"生生死死"的变故。有这种进步的理想作主导,《牡丹亭》中的生生死死就不是荒诞无稽的,更不是在宣扬生死轮回;《牡丹亭》中的鬼魂形象,就不是在宣扬阴森鬼气,并不使人感到毛骨悚然。因为这种浪漫主义的艺术手法,从属于作者进步的理想,因而具有积极向上、生机勃勃的特点。

《牡丹亭》积极浪漫主义的特征还表现在,全剧从头到尾是一首感情奔放激荡的抒情诗,不但有诗的理想,而且处处有诗的意境、诗的氛围。借用别林斯基的话来说:"这儿说话的不是人物,而是作者,在这部作品里,没有生活的真实,但却有感情的真实;没有现实,没有戏剧,但有无穷的诗。"(《别林斯基选集》第一卷)这也是《牡丹亭》艺术上的一个特别突出的地方。例如这样的曲辞:

【步步娇】袅晴丝吹来闲庭院,摇漾春如线。停半晌,整花钿。没揣菱花,偷人半面,迤逗的彩云偏。步香闺怎便把全身现!(《惊梦》)

【懒画眉】最撩人春色是今年。少什么低就高来粉画垣,原来春心无处不飞悬。哎,睡荼蘼抓住裙钗线,恰便是花似人心好处牵。(《寻梦》)

【黑蟆令】不由俺无情有情,凑着叫的人三声两声,冷惺忪红泪

飘零。呀,怕不是梦人儿梅卿柳卿?俺记着这花亭水亭,趁的这风清月清。则这鬼宿前程,盼得上三星四星?(《魂游》)

这些美妙无比的曲辞,无疑属于我国古典文学中第一流的抒情诗作之列。

总之,《牡丹亭》是《西厢记》之后最杰出的一部诗剧。

[注]

[1]《论语·为政》:"有酒食,先生馔。"先生指父兄。《论语·雍也》"女为君子儒",女即汝,指子夏。汤显祖让杜丽娘在陈最良面前说这两句话,暗中讽刺那些做先生的只会骗酒食,儒生们毫无男子气概,是拿孔子的话来开玩笑。

理论的巨人　创作的"矮子"
——论李渔

李渔生活在我国古代戏曲第二次大发展的时期。这个时期从明代中后期开始，直至清代康熙末年，是传奇创作的黄金时代，无论是剧目的思想意义还是艺术表现方法，都比前一次发展——元代前期杂剧有所突破。特别是各地戏曲声腔的争奇竞艳，戏曲艺术形式的日臻完美，戏曲理论批评的长足进步，更是元代前期杂剧所不能比拟的。正是在传奇创作与理论繁荣发展的基础上，出现了我国古代最杰出的一位戏曲理论家——李渔。

一、李渔以前的戏曲理论

李渔以前的戏曲论著很多，从内容上说，不外乎三个方面：资料性著作、评论性著作和专门性论著（如各种音谱曲律）。从形式上说，绝大多数都采用随笔札记的写法。

我国的戏曲艺术源远流长，戏曲理论一直是随着戏曲艺术不断发展而发展的，但严格地说，只有到了唐代才有专门的戏曲论著。崔令钦的《教坊记》和段安节的《乐府杂录》便是这方面最重要的著作。它们记录了我国古代戏曲发展的一个重要阶段——唐玄宗开元、天宝年间百戏俗乐发展的史料，介绍了唐代歌舞戏、参军戏的特点以及宫廷教坊演出的情况，为研究初唐、盛唐的戏曲提供了宝贵的资料。虽然记载简略，但在史料十分缺乏的情况下，吉光片羽，却也弥足珍贵。

宋代是我国文学艺术的一个重要的转折时期，随着勾栏瓦肆的大量出现，各种民间通俗的文艺形式像雨后春笋般萌发出来。戏曲和小说正在睥睨诗文的正宗地位（果然，从元代开始，诗文在文学史上的正宗地位就让与戏曲、小说了）。宋代孟元老的《东京梦华录》、西湖老人的《繁胜录》、灌圃耐得翁的《都城纪胜》、吴自牧的《梦粱录》、周密的《武林旧事》《癸辛杂识》等书，记录了宋代戏曲发展的情况，包括杂剧、南

戏、影戏、傀儡戏等的剧目内容、演出形式、表演化装、戏班组成、名伶逸事等，有时夹杂有简要的评论。当然，这些著作和《教坊记》《乐府杂录》一样，基本上是资料性著作，东一榔头西一棒子，未免有零碎之嫌。

元代是杂剧的黄金时代，关汉卿、王实甫、纪君祥、马致远、白朴、高文秀、石君宝、郑廷玉、康进之、杨显之、尚仲贤等群星辉耀，使前期杂剧成为戏剧史上一个灿烂的时期。在杂剧繁荣的基础上，出现了我国第一部系统的戏剧理论批评著作——钟嗣成的《录鬼簿》。

《录鬼簿》记载了元代书会才人的生平事迹及其作品名目，包括戏曲作家152人的小传，作品名目400多种。我们今天对被摒弃于"正史"之外的伟大作家关汉卿、王实甫等的生平事迹之所以有大略的了解，钟氏的功绩是不可磨灭的。钟氏对"门第卑微，职位不振"而"高才博识"（引自钟氏《〈录鬼簿〉序》）的书会才人的著录，使这本书成为研究金元戏曲头等重要的资料性著作。不仅如此，《录鬼簿》还是一部评论性的著作，作者对同时代的后期杂剧作家郑光祖、宫大用、乔梦符等的活动与作品皆有所品评，且持论平正，较少偏激的议论或廉价的谀辞，这是难能可贵的。

元末明初贾仲明的《录鬼簿续编》继承《录鬼簿》的体制，著录了戏曲作家71人、杂剧作品约150种，是研究元末明初戏曲的资料性著作。此外，元代周德清的《中原音韵》和燕南芝庵的《唱论》，是关于音韵和声乐方面的专门性论著，在戏曲史上有一定的影响。元代夏庭芝的《青楼集》，记载了元代戏曲女演员的生活境遇与艺术活动。夏庭芝"弗究经史而志米盐琐事"，"记其贱者末者"（元代张鸣善《〈青楼集〉叙》），著录了一大批处于社会底层的被侮辱与被迫害的女演员的事迹，并激赏其技艺，同情其遭遇，为我们保留了元代演员艺术活动方面珍贵的史料。

明代的戏曲理论著作种类繁多，内容丰富。为叙述方便，现按资料性、专门性和评论性著作分别述评如次：

资料性方面的著作，以明中叶徐渭的《南词叙录》最为重要。《南词叙录》既是戏曲史上最早的一部研究南戏的书，又是宋、元、明、清四代专论南戏的唯一著作。作者徐渭是浙江山阴人，曾往返于南戏最流行的浙江、福建等地，对南戏的发展做过实地考察，因此，《南词叙录》对南戏的源流发展以及音律、角色、语言和剧目情况都有扼要的叙述。此外，明中叶李开先的《词谑》可以说是一部戏曲资料"杂烩"，它搜集了剧作

家的逸闻，评议某些名曲，特别是保存了明代周全、颜容等著名演员钻研表演艺术的生动事迹，因而不失为有价值的资料性著作。

在北曲杂剧和昆曲发展的基础上，明代出现了几部专门研究戏曲音律韵谱的著作。明初朱权的《太和正音谱》除了搜集不少有关戏曲源流、风格流派及表演唱法等资料外，还对北曲杂剧的曲谱做了详细的著录，是现存最古老的一部北曲杂剧的曲谱。后世如李玉的《北词广正谱》等北曲韵书，都是在《太和正音谱》的基础上进行编写的。

昆腔是明代影响最大的戏曲声腔。昆腔的革新者魏良辅的《曲律》是研究昆腔音律的权威性著作。魏良辅毕生致力于昆腔革新的艺术实践，对昆腔的发展有重要的贡献。此外，沈宠绥的《弦索辨讹》和《度曲须知》是研究北曲杂剧音律方面的重要著作。

明代的戏曲评论十分活跃，重要的著作有何元朗的《曲论》、王世贞的《曲藻》、王伯良的《曲律》、徐复祚的《三家村老委谈》、祁彪佳的《远山堂剧品》《远山堂曲品》以及吕天成的《曲品》等。何元朗、王世贞、王伯良、徐复祚等曾经就《西厢记》《拜月记》和《琵琶记》的优劣展开激烈的论争，表现了不同的戏剧主张和不同的戏剧批评标准。王伯良的《曲律》是李渔以前最重要的一部戏曲论著，批评剧坛，议论得失，从作曲技法、宫调音韵、风格流派一直说到科诨部色，门类详备，不乏新颖的见解。特别是它涉及编剧艺术，填补了前人在戏曲理论方面的空白。当然，王氏偏重于南北曲的作曲方面，其编剧理论远谈不上是系统的。祁彪佳和吕天成的论著是评论明代传奇作家作品的重要著作，保留了明代戏曲丰富的史料，但评论标准皆过于陈旧，批评也诸多偏颇之见。

明代大戏曲家汤显祖和沈璟虽然没有留下大部头的理论著作，但汤沈之争却是明代戏曲史上的一件大事，对晚明和清初的戏曲理论批评与创作有深远的影响。汤沈之争的焦点有二：一是写戏曲要不要恪守音律；二是戏曲应重本色还是重文采。这次争论对李渔的理论有较大的影响。

综上所述，李渔以前的戏曲理论多偏重于戏曲资料的著录、作家作品的评论和音律曲谱的探究，许多真知灼见往往淹没在缺乏系统的随笔札记之中。特别是编剧理论方面，更是一个薄弱环节。李渔正是在前人得失的基础上，纵横捭阖，一跃而登上戏曲理论权威的宝座。

二、李渔精湛闪光的戏曲理论

李渔在戏曲理论领域有哪些超越前人的成就？他最重要的建树表现在什么地方呢？

李渔是一个优秀的编剧理论家，他有一个完整的编剧理论体系。在李渔之前，除王伯良稍有涉及外，还未有一个理论家花过如此大的力气来探讨编剧问题。

戏曲是综合性的艺术，一部戏的成败，剧本无疑是第一要素。所谓"剧本是一剧之本"，诚不谬也。李渔有一套系统完整的"剧作法"，在选择题材、剧本构思、人物塑造、情节安排、审音度曲、戏剧语言等方面都有不少精湛的论述。

在题材的处理方面，李渔强调选择新颖的题材，提出"脱窠臼"的主张。他说："新也者，天下事物之美称也。……古人呼剧本为'传奇'者，因其事甚奇特，未经人见而传之，是以得名。可见非奇不传。新，即奇之别名也。若此等情节，业已见之戏场，则千人共见，万人共见，绝无奇矣，焉用传之！是以填词之家，务解'传奇'二字。……填词之难，莫难于洗涤窠臼；而填词之陋，亦莫陋于盗袭窠臼。"（《闲情偶寄·词曲部·结构第一》）李渔对元明以来的剧本做过深入的研究，深谙写剧三昧。他认为前人之所以把南曲戏文称为"传奇"，含意是深刻的。在选择题材方面倡导新意，讲究有"奇"可"传"，如果不是从偏颇的意义上去理解的话，这实在是古代戏曲小说一个优良的创作传统，值得我们继承和发扬，因为这是医治创作千部一腔、千人一面病根的一剂良药。

在剧本创作过程中，李渔提出"结构第一"和"立主脑"的主张（李渔之所谓"结构"，实即今天所说的"构思"），把整个剧本的艺术构思摆在编剧最重要的位置上，这种论断是前无古人的。前人论剧，或重词采，或重音律，临川派和吴江派曾为此争得不可开交。李渔却高屋建瓴，认为艺术构思应居于首要地位，处于审音度曲之先。他说："填词首重音律。而予独先结构者，以音律有书可考，其理彰明较著。……至于'结构'二字，则在引商刻羽之先，拈韵抽毫之始……工师之建宅亦然，基址初平，间架未立，先筹何处建厅，何方开户，栋需何木，梁用何材，必俟成局了然，始可挥斤运斧。"（《闲情偶寄·词曲部·结构第一》）李渔把编写剧本比作建房子，提出先设计后施工，这就把构思的问题深入浅出

地予以阐明。在进行艺术构思的过程中,李渔提出了"立主脑"的观点:"古人作文一篇,定有一篇之主脑。主脑非他,即作者立言之本意也。""主脑"不立,"则为断线之珠,无梁之屋,作者茫然无绪,观者寂然无声"(《闲情偶寄·词曲部·结构第一》)。这些道理在今天说来已不是什么惊人之论,但在清初的剧坛上,却是新颖而深刻的见解,尽扫前人在编剧问题上各种皮相之论的弊端。

在人物性格的刻画方面,李渔提出"戒荒唐""戒浮泛""求肖似"的主张,要求掌握人物的性格特征,"说一人肖一人",做到真实自然,有一定深度。他说:"言者,心之声也,欲代此一人立言,先宜代此一人立心。若非梦往神游,何谓设身处地。……务使心曲隐微,随口唾出,说一人肖一人,勿使雷同,弗使浮泛。"(《闲情偶寄·词曲部·宾白第四》)为了掌握人物内心世界的"心曲隐微",他举例说:"《琵琶》《赏月》四曲(指《琵琶记》第二十八出《中秋望月》中四支《念奴娇序》的曲子),同一月也,牛氏有牛氏之月,伯喈有伯喈之月。所言者月,所寓者心。牛氏所说之月可移一句于伯喈,伯喈所说之月可挪一字于牛氏乎?夫妻二人之语,犹不可挪移混用,况他人乎?"(《闲情偶寄·词曲部·词采第二》)剧本中人物形象的刻画绝非一个孤立的问题,李渔把人物性格化和语言个性化的问题结合起来论述,对初学写作者来说,这显然是一种生动具体的经验之谈。为了做到"说张三要像张三,难通融于李四",李渔认为在"梦往神游""设身处地"的创作过程中,最要紧的是领会"人情物理"。"凡说人情物理者,千古相传;凡涉荒唐怪异者,当日即朽。"(《闲情偶寄·词曲部·结构第一》)这种力戒荒唐、浮泛,力求掌握"人情物理"、写出性格化人物的主张,无疑带有写实主义艺术理论的特色。

在情节关目的安排方面,李渔提出"密针线""减头绪"等主张,这也是对古代戏剧创作优良传统的一个总结。他认为前人的戏曲"始终无二事,贯串只一人"(《闲情偶寄·词曲部·结构第一》),这种突出主要人物事件的"减头绪"的做法,最能使读者和观众"了了于心,便便于口"。他认为"头绪繁多,传奇之大病也。……事多则关目亦多,令观场者如入山阴道中,人人应接不暇"(《闲情偶寄·词曲部·结构第一》),那是收不到预期效果的。

李渔关于编戏要针线缜密的论述历来最为人所称道:"编戏有如缝衣,其初则以完全者剪碎,其后又以剪碎者凑成。剪碎易,凑成难。凑成

之工,全在针线紧密;一节偶疏,全篇之破绽出矣。每编一折,必须前顾数折,后顾数折。顾前者,欲其照映;顾后者,便于埋伏。照映埋伏,不止照映一人,埋伏一事,凡是此剧中有名之人,关涉之事,与前此、后此后说之话,节节俱要想到。宁使想到而不用,勿使有用而忽之。"(《闲情偶寄·词曲部·结构第一》)真是锦心绣口,字字珠玑,实在是编写剧本的千古不易之论。

在戏剧语言的运用方面,李渔提出"语求肖似""贵显浅""重机趣""忌填塞"等主张。如他关于"深"与"浅"的见解就是很独到的:"传奇不比文章。文章做与读书人看,故不怪其深;戏文做与读书人与不读书人同看,又与不读书之妇人小儿同看,故贵浅不贵深。……能于浅处见才,方是文章高手。"(《闲情偶寄·词曲部·词采第二》)"凡读传奇而有令人费解,或初阅不见其佳,深思而后得其意之所在者,便非绝妙好词。"(《闲情偶寄·词曲部·词采第二》)李渔针对戏曲语言应具"入耳消融"的特点,提出"贵浅不贵深"。为此,他敢于指摘"几令《西厢》减价"的《牡丹亭》在运用语言方面的短处,表现了一个杰出戏曲理论家的胆识。李渔认为:"即汤若士《还魂》一剧,世以配飨元人,宜也。问其精华所在,则以《惊梦》《寻梦》二折对。予谓:二折虽佳,犹是今曲,非元曲也。《惊梦》首句云:'袅晴丝吹来闲庭院,摇漾春如线。'以游丝一缕,逗起情丝。发端一语,即费如许深心,可谓惨淡经营矣。然听歌《牡丹亭》者,百人之中有一二人解出此意否?……其余'停半晌,整花钿,没揣菱花,偷人半面'及'良辰美景奈何天,赏心乐事谁家院','遍青山啼红了杜鹃'等语,字字俱费经营,字字皆欠明爽。此等妙语,止可作文字观,不得作传奇观。"(《闲情偶寄·词曲部·词采第二》)李渔肯定了《牡丹亭》的杰出地位,但指出了其在语言运用方面过于镂刻的毛病。在汤沈之争中,沈璟倡重本色,提出"字雕句镂,正供案头耳"(引自吕天成《曲品》)。明眼人不难看出,这是针对汤氏而发的。李渔继承了沈璟的主张,把人人称颂的汤氏佳句一一指责,论说精当,独具慧眼,读后不得不令人折服。

以上从题材、构思、人物、情节、语言等方面简介了李渔的编剧理论,他的《闲情偶寄·词曲部》可以说是我国古代最系统完整的编剧理论,也是世界戏剧史上一部古老的"剧作教程",其中不少真知灼见直到今天还闪耀着一个戏曲行家智慧的光芒。

李渔还是一位杰出的戏曲导演，他的戏剧理论中包含世界上最早的"导演学"。

　　"导演"一词，在西方到18世纪才出现。我国的传统戏曲有无导演，这问题现已不复有人怀疑了。唐代崔令钦的《教坊记》就保存有唐玄宗李隆基导演歌舞戏曲的史料，汤显祖和阮大铖也是古代杰出的戏曲导演。至于在理论上奠定了我国"戏剧导演学"基础的，则首推李渔。他的《闲情偶寄·演习部》就是关于戏曲表演、导演方面的理论。

　　李渔明确指出了导演艺术在整个戏剧艺术中的地位与作用。他说："填词之设，专为登场。登场之道，盖亦难言之矣。词曲佳而搬演不得其人，歌童好而教率不得其法，皆是暴殄天物。此等罪过，与裂缯、毁璧等也。"（《闲情偶寄·演习部·选剧第一》）李渔认为，要把一个好剧本变成一台好戏演出，导演是至关重要的，搬演不佳或教率不法，那简直是暴殄天物，是犯罪。在李渔之前，还未有人把戏曲导演强调到如此重要的地位，这确实是发前人之所未发。

　　导演之职责，包括选择剧本、物色演员、讲明剧意、指导训练、调度场面、组织演出等项。李渔论导演艺术，首倡"选剧第一"，把选择优秀剧本进行演出提到首要的位置。他说："吾论演习之工，而首重选剧者，诚恐剧本不佳，则主人之心血、歌者之精神皆施于无用之地。"（《闲情偶寄·演习部·选剧第一》）没有好剧本，难出好导演；而要做好导演，则要会选好剧本。这就是李渔所阐明的导演和剧本之间的辩证关系，值得我们仔细揣摩体味。

　　对演员讲解剧本，指出其中情之所在、理之所归，是导演的重要之职责。李渔对此十分重视，他反对那种浮光掠影、不阐微探幽的形式主义的表导演。他说："吾观今世学曲者，始则诵读，继则歌咏，歌咏既成而事毕矣。至于'讲解'二字，非特废之而不行，亦且从无此例。有终日唱此曲，终年唱此曲，甚至一生唱此曲不知此曲所言何事，所指何人。……变死音为活曲，化歌者为文人，只在'能解'二字。"（《闲情偶寄·演习部·授曲第三》）这里所谓"化歌者为文人"，意思是导演要对演员解明曲意，使歌者（演员）就好像文人（剧作者）那样对剧作之宗旨洞若观火，因为只有这样才有可能达到表演艺术之化境。

　　导演对场面的处理调度，或冷或热，或动或静。究竟是"冷"好还是"热"好，"动"好还是"静"好，李渔对此有精湛的见解。他说：

"予谓传奇无冷热,只怕不合人情。如其离合悲欢,皆为人情所致,能使人哭,能使人笑,能使人怒发冲冠,能使人惊魂欲绝,即使鼓板不动,场上寂然,而观者叫绝之声,反能震天动地。"(《闲情偶寄·演习部·选剧第一》)这就把冷热、动静的问题辩证地说清楚了。

我国古代戏曲的导演是和戏曲教学即授徒课戏紧密联系在一起的。对许多戏曲演员来说,往往只有开蒙之老师,不见排戏之导演,因为这两者已经合而为一了。在授徒学戏问题上,李渔主张选用优秀的古本作为教学之范本,他说:"选剧授歌童,当自古本始。……切勿先今而后古。何也?优师教曲,每加工于旧,而草草于新。……且古本相传至今,历过几许名师,传有衣钵,未当而必归于当,已精而益求其精。"(《闲情偶寄·演习部·选剧第一》)选用优秀的古本作为戏曲教学之范本,现在已成为我国传统戏曲教学的一项重要制度。例如,唱花旦的开蒙戏,总是《拾玉镯》《花田错》《铁弓缘》那几出;青衣的应工戏,总是《三击掌》《二进宫》《探窑》等,因为这些经历名师、传有衣钵的传统剧目,包含有入门的基本功和世代相传的表演艺术精粹,有新人成长所必需的丰富滋养。

《闲情偶寄》中的"词曲部"和"演习部",还有一些关于表演艺术方面的理论。李渔认为戏曲演员要"解明曲意",要除去各种陋习(包括"衣冠恶习""声音恶习""语言恶习"和"科诨恶习"等),主张表演要"贵自然""忌俗恶""戒淫亵"。他关于演员要有真切的感情体验的问题,论述尤其精当。

李渔认为"生旦有生旦之体,净丑有净丑之腔",演员要做到"神而明之,只在一熟"(《闲情偶寄·词曲部·词采第二》),熟练地掌握行当表演技术。除此以外,李渔认为更重要的是"精神贯串其中",他说:"口唱而心不唱,口中有曲而面上、身上无曲,此所谓无情之曲,与蒙童背书,同一勉强而非自然者也。虽腔板极正,喉舌齿牙极清,终是第二、第三等词曲,非登峰造极之技也。欲唱好曲者,必先求明师讲明曲义。师或不解,不妨转询文人。得其义而后唱,唱时以精神贯串其中,务求酷肖。"(《闲情偶寄·演习部·授曲第三》)这种反对没有真切感情体验的"无情之曲"、主张"务求酷肖"的表演艺术理论,和后代戏曲艺术家们关于"装龙像龙,装虎像虎""演人别演行"的主张是一脉相承的。

总之,李渔的戏剧理论系统全面,从剧本创作和表演一直到剧本改

编、场面伴奏、服装舞美等，涉及戏曲艺术的各个领域。他的戏剧理论博大精深，自成体系，特别是编剧理论方面，更是前无古人，后启来者。李渔是立于我国古代戏剧理论高峰上的一位巨人，他在古代世界戏剧史上，也应有杰出的地位。

古语曰："积土成山，风雨兴焉；积水成渊，蛟龙生焉。"（《荀子·劝学》）李渔之所以在戏剧理论方面取得巨大成就，不是没有原因的。

李渔有丰富的戏曲艺术实践，像莫里哀的家庭剧团一样，李渔组织了一个以他的妻妾子婿为主要成员的"李笠翁家庭戏班"，到处巡回演出。李渔自己既是剧作者，又是导演兼演员，"自编词曲，口授而身导之"（《闲情偶寄·演习部·变调第二》）。数十年的戏曲艺术实践为他的理论成就打下坚实的基础，使他的理论不同于那些一时心血来潮的高谈阔论，也迥异于纸上谈兵的书生之见。例如他的编剧理论，就不同于戏曲文学家或戏曲音律家的理论，他们或重词采，或重音律，"笠翁手则握笔，口却登场"，"身代梨园"，"观听咸宜"（《闲情偶寄·词曲部·宾白第四》），长期的舞台实践经验使他的戏剧理论取得了超越前人的成就。

李渔的戏剧理论是针对当时传奇创作和演出中的弊病而提出来的。当时有些传奇作者专在情节关目上下功夫。一部佳作出现后，众人争相模拟，趋之若鹜。更有甚者，蹈袭关目，拾人唾余，至为可厌。后人有诗概括这一类剧本的关目是："才子落难中状元，佳人赠金后花园，梅香来往传书信，夫荣妻贵大团圆。"对这种创作中的形式主义倾向，李渔尖锐地提出批评。他说："吾观近日之新剧，非新剧也，皆老僧碎补之衲衣，医士合成之汤药，取众剧之所有，彼割一段，此割一段，合而成之，即是一种传奇，但有耳所未闻之姓名，从无目不经见之事实。语云：'千金之裘，非一狐之腋。'以此赞时人新剧，可谓定评。"（《闲情偶寄·词曲部·结构第一》）当时，像梅禹金的《玉合记》就是这种倾向的代表。它的出现引起一些批评家的不满，沈德符在《顾曲杂言》中称这样的戏曲是"设色骷髅，粉捏化生，欲博人宠爱难矣"。

李渔所处的明末清初时代，戏曲案头化的倾向日趋严重，许多文人把戏曲作为"案头之曲"，雕词琢句，镂金错彩，忽视了戏曲是"场上之曲"的特点，这种毛病在某些比较优秀的作家身上也有所表现。有长期舞台实践经验的李渔当然看不起这种"惨淡经营，用心良苦，而不得被管弦、付优孟"的"案头之曲"，他有不少批评意见是对此而发的。

在王国维之前，李渔是我国成就最大、声誉最高的戏曲理论家。日本学者青木正儿《中国近世戏曲史》云："（日本）德川时代之人，苟言及中国戏曲，无有不立举湖上笠翁者……以此亦可见笠翁之名声啧啧也。"（第三编第十章）这说明李渔在我国戏剧史乃至世界戏剧史上确实有其卓越的地位。

三、李渔令人失望的戏曲创作

当我们把注意力从这位杰出戏曲理论家的论著转到他的戏曲创作时，情况不禁叫人失望。

李渔一生写过十多个剧本，最有名的是"笠翁十种曲"，即《风筝误》《奈何天》《比目鱼》《巧团圆》《蜃中楼》《玉搔头》《怜香伴》《慎鸾交》《凰求凤》《意中缘》十种。

《奈何天》在人相貌的美丑上制造了一场喜剧冲突。它写富家子阙素封初娶邹女，邹女因其相貌奇丑且身躯恶臭，逃进书房修行为尼；阙再娶何女，何又逃入邹女处；阙又娶袁某之妾吴氏，吴也逃进邹女处。邹、何、吴三人于是在书房上立匾"奈何天"，共叹命苦而无可奈何也。后阙讨贼有功，玉帝遣变形使者变阙为美男子，朝廷嘉封其妻。三妻于是互争座次，阙以其先后定之。

《比目鱼》写书生谭楚玉看中小旦刘藐姑，竟进刘所在之戏班演戏。刘藐姑之母贪财，将女许与大财主钱万贯做妾，谭楚玉与刘藐姑便双双投江殉情。谭、刘后来化成比目鱼，为神人所救。后谭中举做官，平定"山大王"作乱有功，请戏班演戏，藐姑遂与其母团圆。

《巧团圆》写明末姚克承一家悲欢离合的故事。姚克承自幼与父母失散，为人收养。长大后与邻家曹女相恋。后曹女及克承生母为贼所掠，贼将其以袋装而鬻之。克承欲购曹女，反购得老母，后在其母指点下才与曹女相聚。

除以上几种较有价值外，《蜃中楼》将《柳毅传书》与《张生煮海》合并成一个故事；《玉搔头》又名《万年欢》，写明武宗娶范钦女并与妓女刘倩倩的风流韵事；《怜香伴》又名《美人香》，叙才子范石坚二位妻子崔云笺与曹语花之友情，以及她们和范的婚事始末；《慎鸾交》通过华秀与妓女王又嫱、侯隽与妓女邓蕙娟的婚事对比，说明婚姻大事不可轻率；《凰求凤》又名《鸳鸯赚》，写曹涉婉、乔梦兰两个女子追求才貌双

全的吕曜的故事;《意中缘》写善书画的西湖才女杨云友、林天素和名士董其昌、陈继儒的故事。

除"笠翁十种曲"外,清代支丰宜的《曲目新编》载李渔尚有《偷甲记》《四元记》《双钟记》(为《双锤记》之误)《鱼篮记》《万全记》5种剧作。据姚燮《今乐考证·著录九》云:"近得五种合刻本,署曰'四愿居士'。笠翁无此号,殆为希哲无疑耶?然读其词,则断非笠翁手笔也。"这5种现已证明是清代戏曲作家范希哲所撰,与李渔无涉也。

在李渔的戏曲作品中,我们要特别谈谈《风筝误》。据乾隆时李调元的《雨村曲话》云:"世多演《风筝误》。其《奈何天》曾见苏人演之。"可见《风筝误》在当时颇为流行。这是一个轻松愉快的喜剧,有点类似后来梅派京剧《凤还巢》,写的是"正旦配正生,彩旦配丑生"的故事,全剧用风筝断线作为情节发展的关目。其梗概是:"正生"韩世勋题诗于风筝之上,此风筝为"正旦"淑娟拾得,和其诗,韩得而私藏之。韩再放一风筝,为淑娟之姐、貌丑无才的爱娟拾得。爱娟通过其乳母约韩相会。韩误以为淑娟,欣然赴约,及睹爱娟丑貌,狼狈逃归。后韩生中状元,在西川招讨使詹武承帐下,为詹所器重。詹拟将次女淑娟配与韩生,韩以为即前之爱娟,婉言辞之,后在恩人戚补臣催迫下,只得答允婚事。洞房之夜,韩不理会淑娟,淑娟遂哭诉于母,母责诘其故,让韩亲睹淑娟之面,于是前嫌顿释,夫妻言好。

《风筝误》无论是从思想意义上看还是从艺术成就上看,都是李渔剧作中最好的。剧本在描写詹武承出任西川招讨使前往平定掀天大王(实际上是少数民族起义首领)时,对明末的社会现实有真实的描绘,如作者通过掀天大王之口,说当时"朝中群小肆奸,各处贪官布虐,人民嗟怨,国势倾危",这正是造成掀天大王聚众起义的明末现实的写照。詹武承辖下的将官,不是"闻风怕",就是"俞(遇)敌跑",他们之所以来到边远,是"闻得人说这边地方承平武官好做,故此在兵部乞恩补了这边的缺,原只说来坐镇雅俗的"。这些人平日只晓得克扣军饷,士兵在他们治下一个个饿得黄瘦。《风筝误》对官僚阶级家庭生活的丑恶也做了一些暴露,如作者笔下的"正面人物"、西川招讨使詹武承,虽然能"治国",却不能"齐家",家中梅柳二妾,终日吵闹打架,争风吃醋,搅得詹武承不得不筑堵高墙将他们二人隔离开来。饶有趣味的是,作者还把这种嘲弄扩大到其他官僚身上,"劝君莫笑乌纱弱,十个公卿九这般"。这

种对明末社会生活所做的写实主义描写和对官僚家风不正的嘲弄，使《风筝误》颇具思想意义与审美价值。

但是，无论是《风筝误》还是李渔的其他剧作，总的来说，其时代的脉息非常微弱。李渔生于1611年（明万历三十九年），明亡时他是33岁，卒于1679年到1680年（清康熙十八到十九年）之间。他的主要活动是在明末清初，那是一个兵荒马乱、烽烟四起的年代。但李渔却极少反映这个灾难深重时代的现实，写来写去，无非是才子佳人的邂逅、相貌美丑的"公正"配合、亦人亦鱼的奇诡幻化、一夫多妻的"完美"结局……因此，比起同时代的李玉、朱素臣、吴伟业、尤侗等的剧作来，李渔的戏曲创作未免逊色得多。

李渔在理论上提出"脱窠臼"的主张，这本来是很对的，但他的剧作由于在内容方面没有创新意，而孜孜于情节关目上求新，因此，虽然摆脱了一些世俗的套子模式，却堕入另一个新的泥淖。典型的例子莫过于《蜃中楼》一剧，莫明其妙地把元代两个优秀的神话剧《柳毅传书》与《张生煮海》"合二而一"，写柳毅为洞庭龙女传书，张羽又代柳毅传书，钱塘君打败泾河龙救出洞庭龙女后，不许她与柳毅联姻，于是张羽愤而煮海……作者惨淡经营，把两个剧的情节糅合一处，虽然炫人眼目，终是不伦不类。李渔就是这样只在情节关目上刻意求新：别人搞一对才子佳人，他就搞两对，或一美一丑；别人搞一妻一妾，他就搞一男三妻。他把"一夫不笑是吾忧"（《风筝误》终场诗句）作为座右铭，作为喜剧创作的终极目标来追求，很值得赞赏，但专门搞错中错、误中误、巧中巧，失去了艺术最可贵的品格——自然，其结果当然无"新"可言。

李渔在《闲情偶寄·词曲部》中提出了"戒淫亵""忌俗恶"的主张，遗憾的是他不能实践自己的理论，他的剧本不少地方有俗恶淫亵的描写。如《风筝误》中的"才子"韩世勋，一上场即大念"嫖经"；"佳人"詹淑娟对自己18岁还未嫁人终日郁郁寡欢。《奈何天》写阙素封与邹女同房，变形使者化成婢女替阙素封洗澡；《比目鱼》写刘藐姑乘戏班内吵闹时与谭楚玉挤眉弄眼，动手动脚……总之，下流话、打情骂俏、无聊的噱头、庸俗低级的舞台动作在李渔的剧本中几乎随处可见，淫亵俗恶的例子也有不少。

纵观"笠翁十种曲"，绝不是时代风云的画图，也不是百姓心底的呼声，它缺乏健康清新的格调，只能属于阮大铖的《十错认春灯谜记》那

一路，成就确是十分有限的。

四、李渔的戏曲创作和他的理论为什么不对号？

李渔是戏曲理论方面的巨人，却是剧本创作的"矮子"，为什么会出现如此大的矛盾差异呢？

首先，李渔的戏曲创作观念陈旧。他把戏曲看成"寿世之方"，"弭灾之具"，"不过借三寸枯管，为圣天粉饰太平"。这种把戏曲创作当成封建统治阶级粉饰太平工具的创作思想，无疑是十分落后的。在这种创作思想的指导下，作者不是把戏曲作为宣扬封建道德观念的工具，就是把它当成消愁享乐的手段。《比目鱼》一剧的终场诗云："迩来节义颇荒唐，尽把宣淫罪梨场。思量戏剧惟节义，系铃人授解铃方。"这表明了他宣扬节义的创作目的，而更多时候，李渔是把戏当酒，借戏消愁。"传奇原为消愁设"（《风筝误》终场诗），因此，无聊的玩笑、低级的趣味和廉价的效果便纷纷出现了。

鲁迅在《从帮忙到扯淡》一文中说："谁说'帮闲文学'是一个恶毒的贬词呢？……例如李渔的《一家言》（按：《闲情偶寄》即其中一部分）、袁枚的《随园诗话》，就不是每个帮闲者都做得出来的。必须有帮闲之志，又有帮闲之才，这才是真正的帮闲。"这段话揭示了李渔的德和才的矛盾，指出了李笠翁《一家言》的"帮闲"本质。

其次，李渔戏曲创作的成就不高，是他的生活道路所决定的。李渔常钻营于达官贵人门下，十分乐意扮演帮闲文人的角色。他说："李子遨游天下几四十年，海内名山大川，十经六七。"（《笠翁文集》卷二《梁治湄明府西湖垂钓图赞序》）他到过苏、皖、冀、赣、闽、鄂、鲁、豫、陕、甘、晋等省及北京、南京、杭州等大城市，按道理说，其见闻广博，视野开阔，对创作是很有好处的。但李渔只是带着戏班拜谒各地的名殷大族，为他们演戏献艺，佐觞助兴，以博得丰厚的馈赠为满足。

最后，李渔低下的艺术趣味也给他的戏曲创作带来极大的损害。李渔家庭戏班中的女旦，许多都是他的小妾。他笔下的人物，也常常以纳妾偷情为乐事，表演时常常夹杂一些低级色情的动作。同时代的戏曲作家袁于令对李渔这种种做作很不满意，他说："李渔性齷齪，善逢迎，游缙绅间。喜做词曲小说，极淫亵。常挟小妓三四人，子弟过游，便隔帘度曲，或使之捧觞行酒，并纵谈房中，诱赚重价。"（《娜如山房说尤》卷下）由

此看李渔之为人,他的生活情趣与艺术嗜好,都有许多可以指摘之处,他的戏曲剧本表现出种种格调低下的艺术情趣,并不使人感到意外。

李渔在创作思想、生活道路、艺术情趣三个方面所存在的严重缺陷,给他的戏曲创作带来了致命伤,这是他创作成就不高的根本原因。

相对来说,创作对生活源泉的依赖作用毕竟比理论要大得多,因此,李渔的戏曲理论特别是编剧理论所受到的干扰较小,这方面的许多真知灼见显然比他的创作要高明得多。李渔最终以一个杰出的戏曲理论家和蹩脚的戏曲作家的形象出现在我国古代的文学史和戏剧史上,这并不使我们感到意外。

(原载《戏剧艺术资料》1981年第四辑)

谈"杨家将"剧目

"杨家将"是我国民间广泛流传的英雄传奇故事,关于杨老令公杨继业、杨令婆佘太君、杨六郎杨延昭以及孟良、焦赞、杨宗保、穆桂英、杨排风、杨文广等英雄的名字,在民间可以说是家喻户晓。有关"杨家将"的剧目,几乎各个剧种都有,像《三岔口》《穆柯寨》《辕门斩子》《战洪州》等剧目,至今还一直演出于舞台上。杨家将英勇杀敌的故事,1000年来代代相传,成为中华民族文化遗产的一个组成部分;杨家将故事所闪耀的爱国主义精神光芒四射,文艺作品中的人物形象具有如此深邃的思想道德力量,这种情况在历史上是不多见的。

一、历史上杨家将的本来面貌

杨家将故事的主人公,多数人物在历史上真有其人,如杨业、杨延昭、杨文广,这祖孙三代就都是历史上有名的爱国将领。《宋史》卷二百七十二《列传》第三十一有杨继业的本传,他的儿子杨延昭、孙子杨文广的事迹也附在他的本传后面。这里附带说明一下,许多关于"杨家将"的剧目都把杨文广作为杨延昭的孙子,而在历史上,杨延昭的儿子就叫杨文广,把祖孙父子的关系搞错,是后来文艺作品虚构故事时造成的。

历史上的杨继业是山西太原人,后来改为单名一个业字,原是五代时后汉的一个将领,在对契丹的战斗中"屡立战功,所向克捷"(《宋史》)。当时的人送给他一个外号叫"杨无敌"。宋太宗赵光义攻太原时,杨继业归顺宋朝。因为杨业治军有方,对边防的征战保卫很有一套,宋太宗便任命他为兵马都部署,驻扎边陲。杨业"忠烈武勇有智谋,练习攻战,与士卒同甘苦"(《宋史》),故深受军士的爱戴。

宋太宗雍熙二年(985年),北宋分三路大军进攻契丹,杨业作为潘美的副将,师出雁门关后,过关斩将,势如破竹,但宋军人数最多的一路军却屡吃败仗,被契丹打得有退无进,狼狈不堪。这使杨业失去侧翼的配合,陷于孤军深入的危险境地。于是杨业提出一个保护主力、且战且撤的

作战方案，但权力很大的监军王侁却居心叵测，说这个作战方案是贪生怕死，是对宋朝不忠。这种指责对杨业这个后汉降将来说，无异于在政治上被判处死刑。杨业无奈，只好硬着头皮带兵挺进，以表明自己对宋王朝的忠心，但他要求主帅潘美在陈家峪口埋伏兵士接应。杨业出击后，潘美照杨业所说在陈家峪口设伏兵，坚持了三个时辰之后，监军王侁十分不耐烦，便带兵离开了陈家峪，潘美没有阻止他。后来杨业寡不敌众，战剩百余骑退到陈家峪后，不见伏兵，明白已无生路，便遣散剩下的百多骑兵，但同行将士无一人肯离去，终于全部壮烈战死，其中就有杨业的儿子延玉。杨业被俘后绝食三日而死。传说中杨业兵败撞李陵碑死去是不确实的，是后世戏剧家为了使场面更加壮烈而虚构出来的。杨业死后，他的夫人折氏（山西人读"折"为"余"，故称"佘太君"）上疏申诉杨业死因，宋太宗于是将监军王侁除名刺配，将潘美降官三级。北宋杰出文学家苏东坡的弟弟苏辙在《过杨无敌庙诗》中说"一败可怜非战罪"，表达了后人对杨业壮烈牺牲的深深惋惜之情。

据《宋史》记载，杨业有七个儿子，这与传说中一致。杨业与儿子延玉死后，宋朝起用估计是杨业的第六个儿子杨延昭为崇仪副使。杨延昭（958—1014年）本名延朗，自幼随父在边防，是一个智勇双全的指挥官。宋真宗曾夸奖他"治兵护塞有父风"。据史书记载，有一次契丹攻遂城，遂城城小无备，在契丹猛烈的攻势下危如累卵，延昭情急智生，指挥汲水灌城。时值朔北大寒，泼水成冰，一夜之间，城墙上下变得坚硬滑溜，走路即仆倒，更不要说攻城了。契丹兵无法挺进上城，只得溃去。杨延昭在边防做了20多年的指挥官，契丹人闻名胆寒，称他为"杨六郎"。他为官廉洁，凡遇朝廷赏赐，"所得奉赐悉犒军，未尝问家事"，因此深得兵士爱戴。杨延昭死后，朝廷遣使者扶其灵柩南归，据史书记载："河朔人望柩而泣"（引文均见《宋史》），不难想象北方百姓对这位抗辽将军的敬仰与哀悼之情。今天雁门关内外有不少以杨六郎命名的地名，如"六郎寨""六郎堤"等，说明自宋以来，杨延昭一直活在人民的心中。

杨延昭有三个儿子，其中较出名的是次子杨文广（？—1074年）。延昭死后，杨文广授殿直之职，跟随北宋著名军事家、政治家范仲淹镇守陕西边防，后来又随狄青南征。关于他的事迹，历史的记载比较少。

总之，杨家从杨业、杨延昭到杨文广，三代将门，一腔热血，为保卫边防殊死奋战，功昭日月，名垂青史。他们的抗敌事迹与献身精神，为后

来传说中"杨家将"的故事奠下了坚实的基石。传说中那叱咤风云的杨家功臣麒麟阁,并非子虚乌有的空中楼阁,而是建筑在真人真事基础上的一座令人仰止的英雄殿堂。

除了杨业、杨延昭、杨文广是历史上真有其人的祖孙三代爱国将领外,折(佘)太君也是历史上一位真实的人物。她是杨业的夫人,出身于世袭的军官家庭,曾同杨业并肩战斗在抗辽前线。关于她的事迹,正史记载并不多,不少是野史附会而成的。

大名鼎鼎的女将穆桂英是一个传说中的人物,历史上未见记载。有的学者考证说,地方志曾记载杨文广"娶慕容氏,善战",而穆桂英的"穆"可能就是复姓"慕容"的讹音。这只能聊备一说。总之,女将穆桂英在传说中的形象已经超越了杨业的祖孙三代,但关于她的故事并非真人真事,而是民间的艺术创作。

二、杨家将作品的来龙去脉

历史上的杨继业祖孙三代守边抗敌、浴血奋战的事迹,在北宋就已广泛流传开来。北宋著名的文学家欧阳修在谈到杨业时写道:"父子皆为名将,其智勇号称无敌。至今天下之士,至于里儿牧童,皆能道之。"南宋时,民间说书已有"杨令公""五郎为僧"等名目。在元代,杨家将的故事被编成杂剧上演,出现了《杨六郎调兵破天阵》《昊天塔孟良盗骨》《焦光赞活拿萧天佑》《杨六郎私下三关》(佚)等剧目。到了明代,除《八大王开诏救忠》剧外,有关杨家将的剧目并不多,但这时长篇白话章回小说流行,关于杨家将的章回小说就有好几种,其中最有名的是明代万历年间熊大木的《杨家府世代忠勇演义》(简称《杨家将演义》)。清代,宫廷组织人力将杨家将故事改编成240出的连台大戏《昭代箫韶》。至此,关于杨家将的传说就基本定型,从杨继业、佘太君、杨延昭到杨宗保、穆桂英、杨文广等一系列英雄典型被创造出来了。以上就是从真人真事的杨家将到杨家将故事定型化之间一个极其简单的轮廓,也就是有关杨家将作品的来龙去脉,杨家将于是从历史原型转变为艺术典型。

杨家将故事的流传和杨家英雄典型的塑造是有深刻的历史原因的。首先,宋王朝为了加强皇帝的权力,强化专制主义的中央集权,采取了"守内虚外"的政策,对内实行高压,对外屈辱妥协,这就大大助长了边疆地区少数民族上层贵族的侵略气焰。其次,北宋的边备一向软弱无力,

原因是皇帝对守边将领防范多于信任。宋太祖赵匡胤原来是五代时后周的将领，在陈桥兵变中"黄袍加身"做了皇帝，他害怕部下将领也学他的样子搞兵变，因而演出了"杯酒释兵权"的历史丑剧。对边防守将，他常派监军去牵制权力。从上面叙述的杨业兵败的遭遇可以看出，杨业是间接死于监军王侁之手的，实际上做了宋朝软弱边防政策的牺牲品。在这种政治军事形势下，无论北宋与南宋，民族矛盾一直十分尖锐，边防地区民族间经常摩擦，战乱频发，边疆地区的百姓生活在水深火热之中，他们盼望有能够阻止异族入侵、保卫边疆的将领出现。像杨业、杨延昭等爱国将领的抗敌行为，符合人民的利益，因此受到百姓、军士的拥戴。随着元、明、清三代民族矛盾的不断激化，民族斗争的不断加剧，以爱国抗敌为核心的杨家将众多的英雄形象也就越来越鲜明、越来越完美了。

有关杨家将的文艺作品，除少数1949年后新编的外，大都是元、明、清三代编写的。古代的文艺家囿于世界观方面，他们无法看到酿成杨家将英雄悲剧的真正历史原因，因而从封建忠君观念出发，把杨家的悲剧归结于一小撮奸臣的倒行逆施。也就是说，皇帝是圣明的，只有一小撮乱臣贼子在为非作歹。那么谁是奸臣呢？谁是酿成杨家悲剧的罪魁祸首呢？监军王侁名气太小了，这顶又黑又高的帽子于是落到了杨业的顶头上司、北宋大将潘美的头上。

潘美（925—991年），即后来戏曲小说中的潘仁美，是宋初的开国名将，与宋太祖赵匡胤走南闯北打天下，立下许多战功。他虽然对杨业的死负有一定责任，但杨业的死并不完全是他的过错。根据《宋史》的记载，客观地说，他一生的功劳要比杨业大得多。他的为人，《宋史》说是"仁恕清慎"。有一件事可以表明他的为人并不坏。陈桥兵变后，赵匡胤率领将校冲入后周宫中，发现襁褓中的周世宗的儿子，赵匡胤问手下将领该如何处置。赵普说"杀掉"，潘美没有表态。赵匡胤问潘美为什么不说话，潘美说："我与陛下同事世宗，如劝陛下杀他的儿子，即负世宗；如劝陛下不杀，则负陛下，故我不知说什么才好。"赵匡胤很欣赏潘美这种老实而并不奸狡的作风，随即把周世宗的儿子送给潘美作侄儿，后来不再过问此事。赵匡胤和赵光义曾一再解除或削弱武将的兵权，却唯独没有解除或削弱潘美的兵权。北宋的开国将相中，只有一人配享太祖庙庭，三人配享太宗庙庭，其中就有潘美。这种特殊的荣誉，说明了潘美在宋初显赫的功劳与地位。因此，有关杨家将的戏曲小说把潘美写成一个十恶不赦的坏

蛋、死有余辜的奸佞，从与历史原型对照来看，是完全不真实的。例如，小说写潘仁美与女儿潘妃狼狈为奸，其实潘美并没有女儿当过皇后或皇妃。他的第八个女儿虽曾嫁给太子赵恒，但婚后不久即死去，潘女死后九年赵恒才做皇帝（真宗）。可见把潘美写成陷害杨家将的罪人，并没有什么历史依据。潘美背上大奸臣的黑锅，是古代文艺家用忠奸观念解释历史，因而歪曲历史所造成的一桩不折不扣的冤假错案。

从文艺作品本身来看，潘仁美的形象虽然离开了历史原型，但这个艺术典型却塑造得异常成功，它把封建统治阶级中一些人物的欺君误国、残害忠良、阴险毒辣、狡猾奸诈的性格麇集于潘仁美一身，使这个人物具有极大的认识价值和审美价值，从潘仁美身上我们可以看到封建统治阶级残酷的本性与腐朽的本质。杨家将和潘仁美的对立，体现了古代人民从善如流、疾恶如仇的鲜明爱憎感情。据《人民日报》报道，山西北部地区杨、潘两姓一直是世仇，两姓之间绝对不许通婚，直到中华人民共和国成立后才得到和解。从这里不难看出杨家将故事在民间所具有的巨大影响力。

三、"杨家将"剧目的基调

古代关于"杨家将"文艺作品的主要内容，包括杨业归宋、宋皇五台山被困、潘仁美陷害杨业、杨业兵败撞李陵碑殉国、杨七郎遭害、寇准八贤王智审潘仁美、杨宗保穆桂英大破天门阵、杨六郎统兵灭辽、杨文广征西、十二寡妇征西等重要情节。中华人民共和国成立后，除新编《杨门女将》《三关排宴》等剧目外，对原来大量的"杨家将"剧目，从思想到艺术都予以"推陈出新"。如原本《三岔口》中，刘利华夫妇均为反面人物，1951年中国京剧团演出时将其改为正面人物，与任堂惠由误会而发生打斗。这些"杨家将"剧目塑造了一系列栩栩如生的英雄群像，像身经百战、老当益壮的杨继业，永不服老、百岁挂帅的佘赛花，雄才大略、威镇三关的杨延昭，豪爽泼辣、耿介刚直的杨五郎，俊雅勇武、年少气盛的杨宗保，英姿勃发、不让须眉的穆桂英，直来直去的孟良，狡黠风趣的焦赞，机智伶俐的杨排风，等等。总之，从白发苍苍的老太婆到垂髫弱冠的少年，从主人到烧火丫头，个个都是对敌斗争的英才，是老百姓喜爱的人物。杨家将的故事之所以千载流传，人民群众不断地用戏剧、小说、说唱、评书、年画、泥塑以及电影、电视等各种艺术形式称颂杨家将，根本原因是杨家将英雄们的形象十分完美，深得群众的喜爱。

杨家英雄谱的基调是爱国主义这种最高尚的民族感情。杨家将传说中老少四代几十个英雄人物为了保卫国家疆土，马革裹尸，死而后已。这种强烈的爱国主义精神，雄视百代，激励后人。为了抗击辽兵保卫边陲，杨继业与七个儿子全部奔赴前线杀敌。"七子救驾六子归"，佘太君原以为有六个儿子生还，却没有想到只有杨六郎一人回来。杨大郎为了救皇帝，假扮宋皇被杀，二郎、三郎与杨继业战死沙场，四郎兵败被俘，五郎逃入五台山削发为僧，七郎被潘仁美乱箭射死……在强敌面前，杨家将不知胆怯为何物，人人奋勇，个个争先，父亲死了儿子上阵，丈夫死了妻子出战，在男人都阵亡的情况下，十二寡妇身穿孝服，擦干眼泪，又投入对敌血战，真是四代忠勇，一门英烈。杨家将就是这样一个爱国主义的家族，这个家庭成员的胸膛激荡着民族的正气，血管里沸腾着民族的热血，这就是杨家将故事基本精神所在。这种爱国主义精神，千百年来一直是哺育中华民族自强自立的最好乳汁。

杨家将英勇卓绝的抗敌意志和乐观主义的战斗精神，是杨家英雄谱中另一处最令人心折神驰的描写。杨家将外对强敌刀枪，内有奸佞暗算，抗战十分艰苦，但他们前仆后继，表现了大无畏的英雄气概。在一系列艰苦卓绝的战斗中，"杨家将"剧目并不渲染战争之残酷恐怖，不着重描写鲜血淋漓的战争场面，不制造刑堂逼供的阴森恐怖的气氛，而是洋溢着英雄主义与乐观精神。无论"杨家将"的戏剧或小说，都写了不少死难的伤心事，但没有给人丧魂落魄的感觉，没有消沉厌战的情绪，没有灰溜溜的色彩，有的是高昂的爱国激情，为国尽忠的宏愿和视死如归的气概。

杨家将众多英雄中，女将穆桂英的形象最为突出。这个形象塑造的成功，突出表现了古代人民进步的妇女观与朴素的民主思想。封建礼教禁锢妇女，用"三从四德""三贞九烈"这些僵死的绳索来束缚妇女的身心，甚至要求妇女"行不动裙，笑不露齿"……但出现在杨家将文艺作品中的妇女形象，有大志，有激情，在杀敌的疆场上，杨门女将和男儿一样忠勇，穆桂英甚至在武艺上远远超过了丈夫杨宗保和家公杨延昭。历史上威镇三关的杨六郎，在戏剧或小说中却被敌人围困而一筹莫展，全靠媳妇穆桂英解围救驾。在文艺作品中，穆桂英的地位已超过杨业或杨延昭，她是"杨家将"作品中最光彩夺目的战星，也是中国古代通俗文艺创造出来的一个不朽的艺术典型。在中华人民共和国成立后的戏剧舞台，各种"杨家将"英雄人物中，也以穆桂英最为活跃，以她为主人公的戏最多。

当然，杨家将的故事并不是十全十美的，许多剧目都是瑜瑕互见的，从主要局限性来说，杨家将英雄们的爱国主义是和忠于皇帝的观念紧密不可分的，他们的英勇抗敌是建立在忠君思想这种封建观念的基础上的，杨家将的故事中还夹杂不少迷信报应、生死轮回、宿命思想等，是我们应该加以剔除的。

（原载《南国戏剧》1981 年 6 月号）

《长生殿》与《长恨歌》题旨之比较

《长恨歌》是唐诗中的精品，古代叙事诗中的杰作，与《琵琶行》堪称诗人白居易之"双璧"。《长恨歌》的主旨何在？历来众说纷纭，大概有"讽喻说""爱情说""双重主题说"等。我持"怨恨说"，认为这首著名诗歌的主题就是歌"长恨"，对人间美丽的爱情无法实现而表示深深的怅恨，这才是全诗主题的宗旨所归，堂奥所在。

许多人都认为《长恨歌》包含讽喻的内容，其实这并不合作品的实际。白居易把自己的诗分为讽喻、闲适、感伤、杂律四类，他自己就把《长恨歌》编入"感伤诗"而不编入"讽喻诗"，透露了作者对此诗的见解。所谓"感伤诗"，作者自云："事物牵于外，情理动于内，随感遇而形于咏叹者……谓之感伤诗。"（《与元九书》）《长恨歌》是一首有感而发、抒情意味浓烈的叙事诗，全诗不仅主题不是讽喻性的，内容也不包含讽喻的成分。

从诗的结构上看，全诗分为三个段落。从开头"汉皇重色思倾国"至"遂令天下父母心，不重生男重生女"为第一段，写唐明皇李隆基与贵妃杨玉环热烈的爱与专一的情，"三千宠爱在一身"，"六宫粉黛无颜色"，可见其真挚专一的程度；第二段从"骊宫高处入青云"至"悠悠生死别经年，魂魄不曾来入梦"，写贵妃之死与明皇无休止的思念，为全诗"长恨"之主题做好铺垫之势；第三段从"临邛道士鸿都客"至结尾，写贵妃成仙后双方的深沉的思念与眷恋，及对这种天地阻隔的美好爱情寄予无限的感伤与怅恨。全诗写贵妃生前的热烈之爱仅占1/3的篇幅，而写贵妃死后之深情遗恨却占了2/3的篇幅，可见诗的"重心"在后而不在前，这是符合《长恨歌》歌"长恨"的题旨的。全诗最精彩、最为人传诵不衰的诗句，如"芙蓉如面柳如眉，对此如何不泪垂？春风桃李花开日，秋雨梧桐叶落时。""夕殿萤飞思悄然，孤灯挑尽未成眠。迟迟钟鼓初长夜，耿耿星河欲曙天。""七月七日长生殿，夜半无人私语时。在天愿作比翼鸟，在地愿为连理枝。天长地久有时尽，此恨绵绵无绝期！"都是描

写深情眷恋、无限思念或长恨绵绵的句子。可见从整体来说，所谓"讽喻说"是不能成立的。

耐人寻味的是，白居易恰好抛弃了李杨故事传说中所有涉及讽喻方面的内容，如杨贵妃与寿王及安禄山的关系、杨国忠之擅权、杨家兄妹炙手可热的权势、明皇与杨贵妃之姐虢国夫人的暧昧关系等。这些"秽语"被诗人一概删削了，只留下超越具体背景的理想化了的爱情部分，只留下令人惋惜怅惘、回味无穷的结局部分。如果说诗人想寄寓讽喻之题旨，但却不攫取每个细胞都浸透着讽喻内涵的素材，那是很难令人理解的。

历来持"讽喻说"者，无不寻章摘句援引某些诗句作例证。如首句"汉皇重色思倾国"，就有人认为"是全篇纲领，它既揭示了故事的悲剧因素，又唤起和统领着全诗"。其实这是将自己的理解强加给这首诗，诗句本身并没有如此重的分量。"汉皇重色思倾国"一句只是为杨玉环的出场铺垫好态势，是为了说明"御宇多年求不得"而安排的。正因为"求不得"，因此下面写杨玉环入选宫中，六宫粉黛为之黯然失色才顺理成章。这些都是为了突出杨贵妃的花容月貌及与众不同，也为了写唐明皇得到杨玉环后终于获得了美满情爱的欢悦，李对杨之热恋简直达到疯魔的程度。正如宝黛爱情具有浓烈的贵族公子小姐的特点一样，李杨这种热烈的情爱也具有鲜明的帝妃宫闱爱情的特征，所谓"三千宠爱在一身"，所谓"度春宵""不早朝""夜专夜""醉和春"，正是这种帝妃情爱的鲜明写照。我认为应该从这个角度而不是从"讽喻"的角度理解这些诗句，不应对这些诗句断章取义，把它们弄得支离破碎，然后再从中寻找讽喻批判之棱角。总之，作者对杨贵妃生前的描写，目的仅是为了突出李杨真挚的爱情，只有这种热烈真挚的爱情，才能自然而然地过渡到第二段生离死别和忠贞不渝的内容上面。至于像"渔阳鼙鼓动地来，惊破霓裳羽衣曲"这样的诗句，仅是为了交代安史之乱的过程，因为这是造成杨贵妃死去的直接动因，不能不写到，但诗人仅用一二句诗就写了整个安史之乱的发生，其概括凝练实在无与伦比，这也是白居易为避免从政治上触及李杨的罪责而巧妙地回避了敏感的史实，可说是用心良苦了。

既然全诗的题旨不在"讽喻"，是否如许多人所认为的，"爱情说"就是诗的主题呢？我以为不然。李杨爱情虽是全诗描写的内容，但它只是诗人所说的"事物牵于外，情理动于内"中的"事物"，是处于全诗表层的东西，是直接牵动诗人咏叹之缘起。具体来说，诗人于元和元年（806

年）冬十二月与好友陈鸿、王质夫同游仙游寺，"话及此事，相与感叹"（陈鸿《长恨歌传》）。《长恨歌》写作时，距杨贵妃马嵬身死（756 年）刚好 50 年，诗人不从历史的角度去探讨酿成安史之乱的社会原因，也不从政治的角度去评说李杨在这场动乱中各自的责任，对好事者传播的各种宫闱秘闻也没有丝毫的兴趣，诗人以独特的视角审视李杨故事，找到了最能牵动诗人心弦的部分——爱情，这就是所谓"情理动于内"。诗人借李杨之爱情，抒写自家心头的"长恨"。

诗人何"长恨"之有？《长恨歌》写于白居易 35 岁的时候，在此之前，诗人曾与徐州苻离一女子有过一段缠绵难忘的情爱，后来终究不能如愿（诗人 36 岁才与杨氏夫人结婚）。这一段情爱使诗人的心灵蒙受巨大的创痛："妾住洛桥北，君住洛桥南。十五即相识，今年二十三。……愿作远方兽，步步比肩行；愿作深山木，枝枝连理生。"（白居易《长相思》）"不得哭，潜别离；不得语，暗相思；两心之外无人知。深笼夜锁独栖鸟，利剑春断连理枝。河水虽浊有清日，乌头虽黑有白时；唯有潜离与暗别，彼此甘心无后期！"（白居易《潜别离》）这些诗句与《长恨歌》之结尾虽异曲而同工，何其相似乃尔！它们都是诗人心灵泪水的自然流淌。《长相思》《潜别离》《生离别》这些抒写爱情不能如愿的诗篇，被诗人自己编在"感伤诗"一类置于《长恨歌》一诗之前后。至此，我们才明白：《长恨歌》只不过是另一首《潜别离》或《长相思》！它是感李杨情事于外，触动诗人心灵创痛于内，借歌颂李杨忠贞不渝的爱情，抒发诗人对美好爱情不能实现的绵绵长恨，这才是《长恨歌》的主题！这一主题，浸透了诗人痛苦的感情泪水，融入了诗人真切的刻骨镂心的人生体验，它是一曲美丽爱情的挽歌，表达了诗人对美好情事不能实现的深深伤感。

清代洪昇的名剧《长生殿》是依据《长恨歌》来进行创作的。洪昇自己声明："予撰此剧，止按白居易《长恨歌》、陈鸿《长恨歌传》为之。"（《长生殿·例言》）但《长恨歌传》写到"得弘农杨玄琰女于寿邸"，《长生殿》却未涉及这些"史家秽语"，可见《长生殿》主要的创作依据还是《长恨歌》。不过《长生殿》的主题，比起《长恨歌》来却有较大的改变。

《长生殿》传奇共五十出，以写杨贵妃死的第二十五出《埋玉》为界分为前后两部分，在结构上与《长恨歌》写杨死后占 2/3 的篇幅明显有

异。剧作前半部分着重写李杨爱情的产生及其背景,展示了安史之乱产生的根源及其经过,《贿权》《禊游》《疑谶》《权哄》《进果》《合围》《侦报》《陷关》《惊变》《埋玉》等展现真实历史环境的场面,竟占了整个前半部 2/5 的篇幅;其余 3/5 写李杨爱情的场面,与展现历史背景的场次交错安排,采取这种结构的目的,在于将轻歌曼舞的缠绵情爱与刀光剑影的危机场面构成巨大的反差。《长生殿》令人信服地再现了李杨爱情的历史真实性,深刻地揭示了这一对著名帝妃的爱情所产生的社会历史环境。

剧作后半部,洪昇一方面继续描写安史之乱的经过及其失败,另一方面广泛地展示动乱给予社会的影响以及人们对李杨爱情悲剧的不同反应。约占后半部 1/3 篇幅的《献饭》《骂贼》《剿寇》《刺逆》《收京》《看袜》《弹词》《驿备》等出,笔触依然伸向社会,大场面如乐工雷海青之骂贼,细微处如众百姓之《看袜》,均写得真实动人。洪昇不愧为历史大手笔,《长生殿》可说是一幕波澜壮阔的历史剧,从来没有人把帝妃爱情故事置于如此广阔真实的社会环境中来描绘,这是《长生殿》超越以往同类作品包括白居易《长恨歌》的地方。

在展现广阔社会历史背景、真实描写李杨爱情产生的环境的同时,《长生殿》没有停留在事件的表面,而是向深层开掘,艺术地再现了李杨爱情悲剧产生的社会根源,总结出无论对于国家政治生活还是个人私生活都是有益的历史教训。洪昇在《〈长生殿〉自序》中说:

> 然而乐极哀来,垂戒来世,意即寓焉。且古今来逞侈心而穷人欲,祸败随之,未有不悔者也。

剧作不止一次地通过百姓郭从谨之口,探索安史之乱的根由,总结酿成李杨爱情悲剧的原因。而这种总结,通过场面与情节自然流出,绝非作者强加于人。历史剧的价值不在于艺术地再现历史,而在于发掘历史的精神,引出有益的教训。在这方面,洪昇驰骋想象,驾驭场面,点染细节,将剧作写得丰富而多彩,在展现社会历史场面、总结历史教训这方面,它"青出于蓝而胜于蓝",明显地超越了《长恨歌》。

但是,《长生殿》毕竟是以描写李杨爱情为中心主干的,当我们审视这一内容的时候,我们发现:白居易巧妙地删削背景材料,将李杨爱情理想化,把《长恨歌》写成一首主题单一而突出的抒情诗篇,洪昇却由于

背景材料的过于丰富而伤及情节主干，使《长生殿》成为一部杰出的历史剧、蹩脚的爱情戏，使它的主题呈现矛盾混乱的不同走向，剧作本身的爱情描写可悲地失败了。

首先，因为传统的李杨故事中的不道德的成分及祸国殃民的因素，给人欣赏李杨的爱情造成严重的情绪障碍。虽然作者再三声明"凡史家秽语，概削不书"，但这种历史文化心理积淀太深了，驱之不去，文艺戏剧作品的欣赏是个复杂的心理现象，我们不能把它局限在作品本身，不能不考虑这种社会历史文化心理对欣赏的干扰与影响。

其次，剧作对李杨爱情的描写，虽具有鲜明的宫闱特色（这种特色表现为李杨爱情的政治色彩特别浓厚，它和国家的政治生活密不可分；这种爱情还对其他妃嫔发生较大影响，因此剧作真实地描写了她们之间互相倾轧、争风吃醋的场面；这种爱情还被打上深深的皇家烙印，如剧作写到李杨无穷尽的物质挥霍等方面），但是，李杨爱情本身不具备纯真的特征。历来为中国老百姓津津乐道的文艺作品中著名的爱情故事的主人公，如刘（兰芝）焦（仲卿）、崔张、梁祝、宝黛等，无一不以专一纯真的爱情博得人们的同情与赞赏。可是李杨爱情却不具备专一纯真的特色，很难让人们一掬同情之泪。李杨喝下了自己亲手酿造的苦酒，这该怨谁呢？《看袜》一出，郭从谨慷慨陈词：

> 我想天宝皇帝，只为宠爱了贵妃娘娘，朝欢暮乐，弄坏朝纲，致使干戈四起，生灵涂炭。老汉残年向尽，遭此乱离，今日见了这锦袜，好不痛恨也。

郭从谨的见解，实际上也是洪昇对李杨的一种评价。对李杨爱情中祸国殃民的因素给予揭露批判，这是洪昇现实主义的胜利，是《长生殿》作为杰出历史剧的主要价值所在。但洪昇在这个问题上"进一步，退两步"，在揭露批判的同时却又要在后半部赞颂李杨爱情的专一与纯真，这就难免搬起石头砸自己的脚，使剧作出现了双重主题的倾向。

有人很欣赏这种既揭露又赞颂的所谓"复杂性"，殊不知这种主题思想的"复杂性"的指向是互相矛盾的，它使剧作患了"主题分裂症"，这种"复杂性"本身就是一种巨大的缺陷（避开了这种缺陷，恰好是白居易《长恨歌》成为不朽杰作的重要原因）。

最后，李杨爱情并不具备古典悲剧"崇高"的审美特质。"崇高"是指悲剧中能引起人们尊敬、赞扬等特殊审美感觉的那些重大事件的本质。中国古典悲剧中著名的主人公如窦娥、程婴、公孙杵臼、赵五娘、岳飞、周顺昌、白娘子等，都以他们的忠于家国、反抗暴虐或勇于自我牺牲的精神而成为崇高的悲剧人物，但《长生殿》中的李杨或马嵬坡事件，都不具备"崇高"的审美特质。试问，把纯真的爱情理想寄托在一对误国的帝妃身上，这究竟有多少美可言呢？

从作品中的具体人物形象来分析，历史上的李隆基在位40多年，前期是个精明的政治家，创造了"开元盛世"，但《长生殿》却从他统治的后期写起，把《定情》放在最前面，"愿此生终老温柔，白云不羡仙乡"，这构思很有深意：一开始就写危机是如何种下的。剧中的李隆基是个风流天子的形象：他政治上昏庸，重用杨国忠与安禄山；为了让妃子吃到新鲜荔枝，他可以不顾百姓死活；在私生活方面，他每日里做的是"舞盘"与"窥浴"。他爱杨妃，又与梅妃幽会，与虢国夫人勾勾搭搭……这些描写真实地表现了一个"占了情场，弛了朝纲"（《弹词》）的风流天子的本色。

对于杨玉环，尽管剧作去掉了"史家秽语"，某些场次尽量不损害她形象的完美，如《禊游》在谴责杨家罪恶时小心地避开她本人，但作者并不将她理想化，而是把她放在真实的宫闱环境中来刻画。特别突出她与梅妃的争宠，写她"制曲""舞盘"的目的就是为了压倒梅妃。虽然人们可能同情她的种种不幸遭际，但并不能宽恕她的罪愆。洪昇也显然意识到这一点，因此特地安排《情悔》一场让她忏悔。但"这一悔能教万孽清"只能是洪昇的良好愿望。杨玉环毕竟不同于许宣，如果说《雷峰塔》中的许宣（即后来《白蛇传》中的许仙）由于法海的调唆有不忠于白娘子的地方，经过悔过认错可以博得人们同情的话，那么杨玉环的悔过是否能博得人们的同情尚属疑问。特别是李杨爱情所造成的国家和人民生活方面的恶劣后果是几句悔过的话所无法补偿的，李杨爱情悲剧从根本上说无法引起人们对他们的赞颂，无法唤起人们的"崇高"审美感觉，原因即在于此。

因此，剧作后半部对所谓李杨忠贞爱情的赞颂，显然并不高明，这种爱情已从真实的历史环境中被人为地拔高、升腾而离开人世，变成作者主观世界中不食人间烟火的纯情，这种纯情既不真实，也不可爱。后半部除

《骂贼》《看袜》《弹词》这几出描写现实世界的戏还颇有看头之外，其他的场次由于人物形象的不真实、爱情描写的苍白无力而显得沉闷拖沓。我很同意前辈学者董每戡先生的意见——"后四分之一实属多余"，"假使把它截到正戏第三十八出《私祭》止，或第三十七出《弹词》止，结构完整紧凑，人物形象也够真实鲜明，不愧为一代名作。"（《五大名剧论》）既然后四分之一的篇幅可删，而这恰好是写李杨所谓忠贞爱情的部分，则这一爱情戏岂不虚妄之极、蹩脚之至！

综上所述，我认为《长生殿》既是部杰出的历史剧，又是部蹩脚的爱情戏。这种矛盾现象的出现是洪昇创作思想上的不协调所引起的。洪昇一方面想通过李杨情事来抒写历史教训，"乐极哀来，垂戒来世，意即寓焉"（《长生殿·自序》），另一方面又想"借太真外传谱新词，情而已"（第一出《传概》）。前一创作意图在作品中得到充分的体现，《长生殿》被写成一部波澜壮阔的历史剧，为作者赢得了"南洪北孔"的美名；后一创作思想同样有所体现，但因主人公离开了真实的历史环境，成了作者主观幻化的人物，不该歌颂而却被全力歌颂，结果人物虚妄，结构拖沓，忠贞不渝的爱情主旋律与前半部的风格无法调和，使后半部的爱情描写成为败笔。

《长生殿》爱情描写的失败，为我们提供了有益的艺术借鉴：洪昇虽有超人的才华，但如果没有进步的历史眼光与时代意识，李杨故事乃一个先天不足的爱情题材，《长生殿》的"主题分裂症"，不可能让今天的读者或观众得到完美的艺术享受。这恰好是中华人民共和国成立以来李杨爱情题材在舞台上或银幕上、屏幕上较少出现的根本原因，也是电视剧《天宝轶事》等基本失败的缘由。

那么，谁有独特进步的历史眼光与时代意识？据郁达夫在《历史小说论》中的追述，鲁迅就曾用非凡的眼光审视李杨题材，他打算写作长篇历史小说《杨贵妃》。鲁迅的意思是："以唐玄宗之明，哪里看不破安禄山和她的关系？所以七月七日长生殿上，玄宗只是以来生为约，实在心里有点厌了，仿佛在说：'我与你今生的爱情已经完了。'到马嵬坡下，虽军士们说要杀她，玄宗若对她还有感情，哪里会不能保全她的生命呢？……后来到了玄宗老日，回想起当时行乐情形，心里才后悔起来，所以梧桐秋雨，就生出一场大大的神经病来。一位道士就用了催眠术替他医病，终于使他与贵妃相见。"鲁迅虽然未能写成《杨贵妃》小说，但他的

独特深邃的洞察力，确能透过历史的烟雾，摒弃封建史家的陈腐见解，彻底埋葬洪昇也无法抛弃的"奸臣误国论"与"女色亡国论"，可惜的是，鲁迅在这方面的努力未能变成现实。

《长恨歌》与《长生殿》都是中国文学史上的杰作，前者以它绵绵长恨的咏叹和精美绝伦的诗句而饮誉诗坛；后者却以它丰富深广的社会历史内容而在明清传奇史上享有不朽的地位。但《长生殿》在创作上有失误，洪昇既要总结历史教训，又要表现忠贞爱情，既要谴责这种误国的荒唐爱情，又要歌颂这种忠贞的生死爱情。对李杨"弛了朝纲"的谴责多一分，人们对他们"占了情场"的同情就势必少一分。这两个主题是相反相克的，而非相辅相成的。洪昇在文学史上或戏曲史上的地位之所以未能与关汉卿、王实甫、汤显祖等相提并论，《长生殿》在主题思想上的这种失误实在是一个重要的原因。

（原载《中山大学学报》1989年第2期）

附录：

唐玄宗李隆基其人其事

公元705年，女皇武则天做了几十年皇帝之后，终于被迫退位，死于上阳宫中，群臣拥戴的被武则天所废的中宗李显复位。女人也可做皇帝，这个事实大大刺激了宫廷权力结构宝塔尖上那班女强人（女权人！），中宗皇后韦氏、武则天的女儿太平公主、武则天的孙女安乐公主等皆在觊觎帝位。韦后还与权倾朝野的武则天的侄儿武三思私通，并毒死了孱弱无能的中宗皇帝。在这个紧要关头，中宗李显之侄李隆基，联合太平公主率禁军杀死韦后与安乐公主，清除了武三思的余党，拥立其父李旦即皇帝位，是为睿宗。但太平公主根本不把睿宗放在眼里，"宰相七人，五出公主门"（《新唐书》）。李隆基于是率禁军杀掉太平公主党羽，公主也被赐死家中。公元712年，睿宗传位于李隆基，他就是玄宗，即唐明皇。玄宗继位后，改年号为开元。

李隆基（685—762年）是睿宗第三子，自称"三郎"（电视剧《唐明皇》中杨贵妃即以"三郎"称他），为人"性英武，善骑射，通音律、历象之学"（《新唐书·本纪》）。他崇拜曹操（那时人们心目中的曹操是一个雄才大略的人，绝不是后来小说戏曲中的大白脸奸雄），在宫中还曾以曹操的小名阿瞒自称。从神龙元年（705年）武则天退位死去至开元元年（713年），前后不过八年时间，宫廷政变就发生了七次，皇帝更换了四个。李隆基正是在政局极为动荡的背景下即位的，也可以说，他是靠政变取胜而上台的。

李隆基做皇帝后，励精图治，任用贤才，革除弊政，干得轰轰烈烈。在唐太宗和武则天苦心经营的基础上，经过李隆基和他手下著名的宰相姚崇、宋璟等的出色治理，开元（713—741年）成为唐帝国国力最强盛的时期。大诗人杜甫在《忆昔》诗中就描述过："忆昔开元全盛日，小邑犹藏万家室。……"单就米价来说，唐初斗米两百钱，开元末期首都长安斗米十三钱，最贵时不超过二十钱，过去常闹饥荒的山东一带斗米仅三至

五钱（安史之乱后，斗米暴涨至一千钱，有的地方甚至达到七千钱）。

关于玄宗开元时期如何励精图治，历史学家的记载卷帙浩繁，这里只举几件事即可管中窥豹。《资治通鉴》曾记载玄宗初即位时，"以风俗侈靡"，下令将宫廷中的金银首饰尽行销熔后交国库使用，"其珠玉锦绣，悉焚于殿前"。不下大决心开源节流，杜绝宫廷中的奢侈靡费，就不会有这样断然的措施。

开元二年（714年），玄宗针对富户乡绅中的精壮男子常假装削发为僧以逃避徭役的事实，下令重新审查天下僧人。这次审查后被勒令还俗的假和尚竟达12000余人！

开元初年（713年），河南、河北、山东一带连年发生蝗灾，飞蝗来时如云翳日，禾草皆尽。玄宗于是急召各地官府，奖励治蝗，规定"捕蝗一斗，奖粮一斗；捕蝗一石，奖粮一石"，蝗灾很快被有效制止了，灾区未见有饥荒现象。

史书上记载，有一天玄宗对着镜子闷闷不乐，身边的太监对他说："自从韩休拜相，陛下比以前瘦多了，何苦戚戚，为什么不罢掉他的相位呢？"玄宗却说："吾貌虽瘦，天下必肥！选相是为社稷，并非为朕一身。"身为九五之尊，却还常常想到天下百姓，这是颇为难得的。

就这样，被历史家赞美不已的"开元盛世"，在李隆基等的惨淡经营下出现了，长安当时人口达100万，来自波斯、大食、日本等国的使节与生意人、文化人数以万计，唐朝终于到达它辉煌的顶峰。直至今天，中华故土还被称为"唐山"，服饰有所谓"唐装"，海外华人聚居地有"唐人街"……唐代创造的灿烂文化至今还在滋润着无数的子民。

玄宗不但是一位能干的政治家，还是一位出色的艺术家。他洞晓音律，会作曲，会编舞，又是一名善于羯鼓的鼓师。著名的《霓裳羽衣曲》就是李隆基亲自创作的。关于这首名曲，还有一个美丽的传说，说方士作法让唐明皇游月宫，唐明皇在月宫中听到十分美妙的乐曲，于是默默记诵，返回人间后即记其谱，这就成了《霓裳羽衣曲》。李隆基还建梨园，穿舞衣，亲自教习乐舞百戏，常勖勉演员说"莫辱三郎"。传说他还是戏曲中丑角的祖师爷，因梨园中没有人愿意在自己鼻梁上画豆腐块，他自己便"身先士卒"扮丑，据说这也是至今梨园敬丑的原因。

但是，谁曾想到曾经一手促成"开元盛世"的李隆基，却亲自毁掉了国家繁荣安定的局面，使唐帝国从兴盛的顶峰上跌落到危殆的深渊。

后期的李隆基居功自满,耽于酒色,远贤臣,近小人,被一班阿谀奉承者所包围。李林甫、杨国忠先后为相,把朝政搞得一塌糊涂。李林甫于开元二十四年(736年)任中书令(宰相),他为人阴险,是一个口蜜腹剑的人,朝中的贤臣清官多被他害死或流放。天宝六年(746年),李林甫主持科举,导演了一出"野无遗贤"的丑剧,应考者全部落选,没有一人被录用。李林甫的继任者杨国忠于天宝十一年(752年)独揽大权,身兼40余职,飞扬跋扈,全国为之侧目。连家人都敢鞭笞公主,足见其炙手可热之权势。杨国忠所受之贿赂,积缣达三千万匹,相当于全国一年半的租庸调①。

在感情生活方面,李隆基相对来说是一个较为专注之人。他的妻子王皇后因无子而"以妖术求子",于开元十二年(724年)被废为庶人,同年死去。王皇后被废后,李隆基宠幸武则天的一个族女,封她为惠妃,礼仪上等同皇后。李隆基第十八个儿子寿王李瑁就是武惠妃亲生的,武惠妃于开元二十五年(737年)病死后,李隆基终日怏怏,后宫佳丽无数,却均无其中意者。

就在武惠妃死的这一年,李隆基听说寿王妃杨玉环体态丰盈,美艳绝世,即令太监接来侑酒。杨玉环生性聪慧,歌舞弹唱无所不能,尤善弹琵琶、吹笛子与击磬(一种古乐器)。她在略看一遍《霓裳羽衣曲》之后,便按谱起舞,左旋右唱,宛如仙女下凡,把唐玄宗看得如痴如醉。开元二十八年(740年)玄宗纳杨玉环入宫,从此,58岁的皇帝和22岁的杨玉环之间开始了一段虽不光彩但却被后世艺术家广为谱写的浪漫史。

李隆基纳杨玉环入宫,父占子媳,本来是一种乱伦行为,这是毫无疑问的。但是在唐代,伦常关系并非如宋明以后那样被强调到神圣不可逾越的地步,所以杨玉环入宫并非是一件弥天大丑事,因此正史如《新唐书》等也并不忌讳记载。唐玄宗为了使事情"不留痕迹",让寿王妃自请为女官,入居太真宫,赐号太真为女道士,有了这个"过渡",然后再接到玄宗身边,在当时认为这样就可以了。玄宗另外给寿王娶了一个韦姓的姑娘做妃子,以示慰藉。

天宝四年(745年),即玄宗纳杨玉环入宫六年之后,杨玉环被册封

① 租庸调,指唐朝前期实行的赋税制度。

为贵妃,地位仅次于皇后。这时宫中并没有皇后,她实际上就是皇后。玄宗宠爱杨玉环多年,为什么一直不封她为皇后呢?对于这个问题,历史学家也一直觉得难以理解。为了博得杨妃的欢心,宫中竟有七百工匠专门为她刺绣服饰,和玄宗前期之节俭悉成对照,反差极大。杨贵妃生长在四川(一说山西蒲州),喜食荔枝,李隆基便命令川南特开快速供奉新鲜荔枝的千里贡道,运送荔枝的驿马常常踩坏庄稼,撞死人,这也是杨贵妃常遭后世非议的"罪状"之一。

杨贵妃得宠后,"姐妹弟兄皆列土(分封土地),可怜光彩生门户"(白居易《长恨歌》)。杨贵妃的堂兄杨国忠爬上宰相的高位,几个姐姐封韩国夫人、虢国夫人、秦国夫人,杨家一门显赫,权倾朝野。

杨玉环被册封为贵妃后,曾两次因气恼玄宗被逐出宫门,但很快又被接回来。夫妻俩似乎经过这两次波折,感情更加深笃。

天宝十四年(755年),安史作乱,第二年叛军陷长安,李隆基仓皇出逃。行至离长安百余里的马嵬坡时,六军哗变,杨国忠被杀,贵妃被缢死。历来多把玄宗后期之腐败与安史之乱归罪于杨贵妃,《新唐书·玄宗本纪赞》在这方面最有代表性,它说:"呜呼,女子之祸于人者甚矣!自高祖至中宗,数十年间再罹患女祸……玄宗亲平其乱,可以鉴矣,而又败于女子。"

这就是典型的"女色亡国论",把男人的罪责都算到女人的账上。玄宗朝的由盛而衰,由治而乱,罪责本应由李隆基本人及李林甫、杨国忠、安禄山等来负,而不应该归罪到藏于深宫之中、长于帝王之手的女子,因此,"女色亡国论"是完全荒谬的。但是平心而论,杨贵妃恃宠生娇、穷奢极欲、挥霍无度,恐怕也难辞其咎。现在电视屏幕上的杨贵妃美艳而通达,温顺且大方,是一个全新的艺术形象,但恐怕离历史原型的杨贵妃则甚远。

安史之乱整整持续了八年才平定,战争一直在唐王朝的腹心地带进行,破坏性极大。唐玄宗逃离长安后,太子李亨在灵武即皇帝位,是为肃宗,李隆基被尊称为"太上皇"。玄宗从四川回来,经过马嵬坡时,派人备棺改葬,见杨妃香囊还在,十分伤悲。令人画其真容挂在宫中,早晚往看,见了就哭泣(见《新唐书·后妃传》)。后来,权宦李辅国挑拨李隆基与肃宗间父子关系,强迫李隆基迁往旧的甘露殿,并将跟随李隆基最久的高力士、陈玄礼等流贬边远,原来服侍他的宫人也全部调离,李隆基曾

绝食抗议（据《新唐书·李辅国传》和《旧唐书·李辅国传》），最终忧愤成疾，不久就死去，终年78岁。

李隆基总共做了44年皇帝，其间大故迭起，理乱兴衰，足以为后人殷鉴。他有过辉煌的"开元盛世"，后来却亲手将"盛世"变成"乱世"，大错是他自己一手铸成的。所以，著名的历史学家范文澜在《中国通史》中说："唐玄宗是一个半明半昏的皇帝。"这就是历史对李隆基的盖棺论定。

《儒林外史》中的戏曲资料

——纪念吴敬梓诞辰三百周年

 吴敬梓（1701—1754年）杰出的讽刺小说《儒林外史》是一部写实的作品，鲁迅说其中"所传人物，大都实有其人，而以象形谐声或廋词隐语寓其姓名，若参以雍乾间诸家文集，往往十得八九"（《中国小说史略》第二十三篇）。其实何啻人物，小说所描写的情事，有不少是从当时现实生活中闻见概括而来的，即鲁迅所说的"既多据自所闻见"。《儒林外史》是一幅清代雍乾时期的社会风俗画，具有"信史"的价值。像《金瓶梅》《红楼梦》等写实小说蕴含着许多戏曲资料一样，《儒林外史》也描写了许多与戏曲有关的事情，从中我们可以了解到明清戏曲发展的一些情况，为戏曲研究提供一些前人较少留意的史事。

 《儒林外史》涉及的戏曲演出活动达几十处之多，大都是"那些大户人家，冠、婚、丧、祭"或"乡绅堂里"友朋宴聚的戏曲演出（《儒林外史》第五十五回，下仅标回目），这些演出，绝大多数是喜庆活动的一部分。如第二回写山东兖州府汶上县户总科册书顾老相公的儿子中了秀才，唱堂会（即在厅堂上演出戏曲节目）庆祝，让塾师周进坐了首席。

 范进是吴敬梓创造的不朽的艺术形象。范进中举后，"有送田产的，有送店房的"，张乡绅送来新房子，范进"搬到新房子里，唱戏、摆酒、请客，一连三日"（第三回）。这是为乔迁之喜而演戏。

 第十回写鲁编修招蘧太守之子蘧公孙为婿，将女儿嫁给他。新婚喜宴演戏。这是为婚庆而唱堂会。可惜梁上一只老鼠"走滑了脚"，"端端正正掉在燕窝碗里"，把新郎官"簇新的大红缎补服都弄油了"。

 第四十二回写汤大爷、汤二爷（汤由、汤实）在贡院考试，第三天"初十日出来，累倒了，每人吃了一只鸭子，眠了一天"，"到十六日，溜（即溜单、书请之意）了一班戏子来谢神"。这是谢神消灾、祈福避祸的演出。

第四十七回写方家老太太入祠，虞华轩与堂弟等四人前往拜祭，"戏子一担担挑箱上去"，"尊经阁摆席唱戏，四乡八镇几十里路的人都来看"。这是祭礼上的演出。

第四十九回写秦中书在厅堂上唱堂会，宴请万中书（青云）、施御史、迟衡山、武正宇、高翰林五人。戏刚开锣不久，万中书即被突如其来的官员与捕役带走了。这是友朋宴饮时的演出。

总之，官绅富贵人家每逢升官发财、红白喜事、年节祭祀、朋辈欢聚，都用唱堂会的形式来营造喜庆气氛，达到娱乐的目的，这是当时的社会习俗。清代董含《莼乡随笔》载："江浙连界，商贾丛积，每上已赛神最胜，邀梨园数部，歌舞达旦。"这种演出，《儒林外史》写了不少。

唱堂会是明清时期重要的戏曲演出形式，可惜不少戏剧史书对此语焉不详。其实，唱堂会已成为当时官绅富有人家娱宾遣兴的重要节目，一种相当主要的娱乐机制。明末戏曲家、《远山堂曲品》与《剧品》的作者祁彪佳在《祁忠敏公日记》中就记载了自己在崇祯六年（1633年）正月的观剧活动。

> 初九日，赴冯仲华席，观《花筵赚》；
> 十一日，公请黎公祖，观《西楼记》；
> 十二日，就小楼饮，观《灌园记》；
> ……
> 十六日，赴吴俭育席，观《弄珠楼记》；
> 十七日，邀冯起衡……乃设傀儡（戏）观之；
> 十八日，午后出，于真定会馆邀吴俭育等，观《花筵赚》；
> ……

这一个月中，祁彪佳以堂会邀友观剧或赴会观剧，竟有14天15场次之多，由此可见当时士大夫辈堂会演出之频繁。

吴敬梓33岁迁居南京，除晚岁客死扬州外，大部分时光都在南京度过。南京是当时十分繁华的都会，《儒林外史》写道："城里几十条大街，几百条小巷，都是人烟辏集，金粉楼台。""城里城外，琳宫梵宇，碧瓦朱甍。""到晚来，两边酒楼上明角灯，每条街上足有数千盏，照耀如同白日，走路人并不带灯笼。那秦淮到了有月色的时候，越是夜色已深，更

有那细吹细唱的船来，凄清委婉，动人心魄。"（第二十四回）在这个六朝金粉繁华地，花雅争胜，异彩纷呈，正是中国戏曲发展的黄金时代。《儒林外史》写南京水西门到淮清桥一带有戏班一百三十多班（第三十回），光淮清桥就有十班，写到的戏班有文元班、三元班、临春班、芳林班、灵和班等。小说有一情节，写鲍文卿死后，其子鲍廷玺接掌戏班，教戏师傅金次福前来拜见鲍老太，说："你那行头而今换了班子穿着了？"鲍老太道："因为班子在城里做戏，生意（指戏班营业——引者）行得细，如今换了一个文元班，内中一半也是我家的徒弟，在盱眙、天长这一带走。他那里乡绅财主多，还赚的几个大钱。"（第二十六回）这说明由于戏行生意好，戏班子不断扩班重组，到"乡绅财主多"的地方串演，以适应时势的需要。第二十五回就写到天长县杜老爷家老太太做七十大寿，邵管家定了20本戏，鲍文卿带了戏班子前去唱演了40多天，"足足赚了一百几十两银子"。一次寿筵喜庆就唱戏40多天，演完20大本，足见堂会唱戏在当时成为时尚，戏曲演出之频繁兴旺也由此可见一斑。

据缪荃孙《云自在龛随笔》载：

> 康熙间，神京丰稔，笙歌清宴，达旦不息，真所谓"车如流水马如龙"也。是时养优班者极多，每班约二十余人，曲多自谱，谱成则演之。（卷一《论史》）

所以，无论是南京还是北京，无论是康熙时期还是雍正、乾隆时期，戏班之盛，谱写了中国戏曲史上灿烂的一页。

《儒林外史》描写的最盛大的一次戏曲演出活动，是杜慎卿发起的"莫愁湖湖亭大会"。南京遐迩声望隆重的"名士"杜慎卿有一天突然心血来潮，对季苇萧和戏班主鲍廷玺说："我心里想做一个胜会，择一个日子，检一个极大的地方，把（南京）这一百几十班做旦角的都叫了来，一个人做一出戏。我和苇兄在旁边看着，记清了他们身段、模样，做个暗号，过几日评他个高下，出一个榜，把那些色艺双绝的取在前列，贴在通衢。……这额法好么？"（第三十回）这个"点子"，不但令季苇萧高兴得"跳起来"，连来道士也拍手大叫"妙！"于是"通省梨园子弟各班愿与者，书名画知，届期齐集湖亭，各演杂剧"。

到了五月初三日这一天,"鲍廷玺领了六七十个唱旦的戏子","然后登场做戏"。"亭子外一条板桥,戏子装扮了进来,都从这桥上过。杜慎卿叫掩上了中门,让戏子走过桥来……好细细看他们袅娜形容"。演出开始后,"一个人上来做一出戏","城里那些做衙门的、开行的、开字号店的有钱人",都来观看,"看到高兴的时候,一个个齐声喝彩,直闹到天明才散"。"过了一日,水西门口挂出一张榜来,上写:第一名芳林班小旦郑魁官……"郑魁官获奖金杯一只,"上刻'艳夺樱桃'四个字"。

这一次"莫愁湖湖亭大会""传遍了水西门,闹动了淮清桥,这位杜十七老爷名震江南"(第三十回)。这一次盛会,参加角逐者达六七十人,可以说是当时南京戏班旦角演技的一次大比拼、大检阅,这其实也是一次货真价实的"选美",比色艺,比身段,比"袅娜形容",且有"评委"(杜慎卿、季苇萧等),有相当于现代时装表演"T"字天桥的板桥,最后评出了冠、亚、季军,颁发了奖品,等等。这是古代小说中描写得最为详尽、规模最为宏大的一次"戏曲大串演",演技大比武,一次空前(当然,并未"绝后")的"选美"盛会。在这方面,《儒林外史》为我们提供了难得一见的史料。

《儒林外史》对当时士大夫精神空虚、权贵者玩戏子之行径多有揭露。名士、官僚、清客聚饮时,多有戏子在场,小说通过薛乡绅之口说"此风也久了"(第三十四回)。"自从杜(慎卿)先生一番品题之后,这些缙绅士大夫家筵席间,定要几个梨园中人,杂坐衣冠队中,说长道短"(第五十三回)。虞华轩、唐二棒二人在龙兴寺一个和尚(处)坐着,隔壁是仁昌典方老六同厉太尊的公子,"备了极齐整的席,一个人搂着一个戏子,在那里玩耍"(第四十七回)。连神乐观桂花道院"里面三间敞厅",也是"左边一路板凳上坐着十几个唱生旦的戏子"(第三十回)。戏子除演戏外,还要陪"玩"。狎玩戏子风气之盛,可见当时社会之奢靡。

但是,玩归玩,在封建士大夫眼中,戏子"到底算是个贱役"。来宾楼上色艺双绝的倡优聘娘,不仅琴棋书画精通,"他的李太白《清平三调》,是十六楼(官妓聚居地,来宾楼即十六楼之一——笔者)没有一个赛得过他的"。她命运悲惨,最后被虔婆毒打,只好"拜做延寿庵本慧的徒弟,剃光了头,出家去了"(第五十四回)。聘娘一家,可以说是"戏子世家",聘娘的公公"在临春班做正旦,小时也是极有名头的","后来长了胡子,做不得生意(指演戏——笔者)"。聘娘的母舅金修义,是戏

班教师金次福的儿子，也是个演戏的，"曾在国公府里做戏"。他还为陈四老爷（陈木南）拉皮条，让陈木南嫖宿聘娘。这些描写，与元代夏庭芝记载当时青楼倡优女子命运遭际的《青楼集》中所写何其相似乃尔！

《儒林外史》还写到当时堂会演出的剧目，主要有高则诚《琵琶记》、李日华《南西厢记》的《请宴》《饯别》、苏复之《金印记》的《封赠》、沈采《千金记》的《萧何追韩信》、无名氏的《百顺记》《昊天塔孟良盗骨》的《五台会兄》、徐复祚《红梨记》的《窥醉》、许自昌《水浒记》的《借茶》、清初无名氏《铁冠图》的《刺虎》以及《思凡》，等等（见第十、二十、三十、四十九回）。这些剧目，都是明清之际十分流行的，其中不少直到今天还演出于舞台之上。

《儒林外史》还描写了堂会演出的整个过程，使我们对风行明清的这种演出形式有所了解。演出前先要"定班"，第二十四回写水西门戏班"总寓内都挂着一班一班的戏子牌，凡要定戏，先几日要在牌上写一个日子。至于权贵之家，则只要"发了一张传戏的溜子"就可以"叫一班戏"（第四十九回）。演出开始时，先行"参堂"。所谓"参堂"，即戏子们在演出的厅堂上参见主宾。如第十回蘧公孙婚庆堂会上，"戏子穿着新靴，都从廊下板上大宽转走了上来"，"参了堂，磕头下去"。"参堂"后，这才"打动锣鼓"，演出"尝汤戏"。这是明代贵族家堂会的惯例，上过汤后才演正戏。在喝汤时，先观赏几出吉庆的例牌小戏，所以叫"尝汤戏"。第四十二回就写到"锻鼓响处，开场唱了四出尝汤戏"。一般情况下是演三出，如《跳加官》《张仙送子》《封赠》之类的所谓"三出头"（第十回）。

"唱完'三出头'，副末执着戏单上来点戏"。堂会于是进入"点戏"程序。小说第四十九回写道：

> 一个穿花衣的末脚，拿了一本戏目走上来，打了抢跪（即半跪——笔者），说道："请老爷先赏两出。"……末脚拿笏板在旁边写了，拿到戏房里去扮。

点戏的多寡，视喜庆规模与主客兴致而定。据书中所写，堂会戏经常由白昼唱至夜晚，有闹演至三更、五更的，如蘧公孙的婚庆演出"直到天明才散"（第十回）。有时单演夜戏，则要天亮才收场，如第二十五回

写鲍文卿带了戏班"在上河去做夜戏,五更天散了戏"。鲍廷玺也经常"领班子去做夜戏","等到五更鼓天亮他才回来"(第二十七回)。从定班、参堂到演"尝汤戏"、"点戏"、正戏至终场送客,这就是堂会演出的全过程。《儒林外史》在好几处真实地展示这个"全过程",让我们对堂会演出的程序与形式有了进一步的了解。

《儒林外史》的价值在于讽刺,"机锋所向,尤在士林"(《中国小说史略》)。但它像一幅社会风俗画,真实再现了当时社会生活的方方面面,除"士林"之外,还塑造了像善良规矩、古道热肠的戏子鲍文卿等艺术形象,描写了戏曲演出的种种场例,提供了雍乾时代戏曲发展的许多实证,其史料价值与审美价值,自不可磨灭。

(按:《儒林外史》还写到戏曲童伶制与苗戏演出,本文尚未论及)

(原载《中山大学学报》2002年第3期)

《中华古曲观止》前言

　　《中华古曲观止》是我国古代曲子的精粹。它是从数以万计的古曲中，经过反复筛选，爬罗剔抉，将极少数令人叹为观止的名篇佳作集中起来的一部书。

　　唐诗、宋词、元曲是中华传统文化中遐迩知名、熠熠生辉的部分，是文学遗产中弥足珍贵的瑰宝。元曲于唐诗宋词之后，异峰崛崛拔地而起，形成了彪炳百代的"元曲文化"，地位十分显著。从诗歌的角度来说，元曲取代了唐诗、宋词而成为元代流行最广、成就最高的诗歌形式，将正统的元诗挤落马下，使人只知有曲而不知有诗；从音乐的角度来说，元曲取代了唐诗、宋词成为有元一代的"流行歌曲"，"而百余年间无敢逾越者"（王国维《宋元戏曲史》）；从戏剧的角度来说，元曲以前的戏曲，实在是"琐碎不堪观"（借用高则诚《琵琶记》语），而元曲以洋洋大观的剧目、众星拱月的名家，形成了我国古代戏剧第一个黄金时代。因此，无论从哪个角度说，元曲的崛起标志了中国文艺史上正统的诗文时代的结束和民间通俗文艺繁荣时代的到来，意义十分重大。

　　元代以后，曲子依然大行其道。上自皇族宰相、贵戚大臣，下至平民百姓、道释倡优，皆有操持曲业者，终于使元曲流风远播，余韵犹存，于是形成了具有深厚艺术传统的中华"古曲文化"。

　　我们平常所说的"元曲"，指的是元代的戏曲与散曲，前者是舞台上搬演的，后者是清唱曲，由于与"唱"结下不解之缘，因此皆称为"曲"。元曲是元代文学的骄傲，代表了元代文学的最高成就。现今在高等院校讲授元代文学，差不多要用80%以上的时间来讲授元曲，原来正统的文学样式——诗文，反而退到次要的位置。

　　既然"曲"是可供演唱的曲子，包括了戏曲与散曲，那么，这部《中华古曲观止》自然也就分成戏曲与散曲两大部分。它实际上是一部《中国戏曲选》和一部《中国散曲选》精要的荟萃。由于世远年湮，这些曲子的宫调与唱法今天已不甚了了，在这部书中只是从文学的角度把它们

作为戏曲作品与诗歌作品来赏读的。

元、明、清三代是我国戏曲史上最重要的繁荣期。元代杂剧名家辈出，佳作如林，仅流传至今的作品就近200种。王国维说：像《窦娥冤》《赵氏孤儿》这样的悲剧作品，"即列之于世界大悲剧中，亦无愧色也"。除此之外，如《西厢记》《单刀会》《汉宫秋》《看钱奴》《老生儿》《灰栏记》《倩女离魂》等，不啻是第一流的元曲，在世界文学中也有其重要地位，所以王国维说元杂剧"为一代之绝作"，"若元之文学，则固未有尚于其曲者也"（引文均见《宋元戏曲史》）。由于关汉卿辈数十位名家的出现，迎来了中国戏曲史上以"元代前期杂剧"为标榜的第一个黄金时代。

传奇的鼎盛开始了中国戏曲史上第二个黄金时代。尤其是明中后期至清初，从汤显祖、沈璟以降，高濂、周朝俊、孙仁孺、王衡、吴炳、孟称舜以及李玉、朱素臣、李渔、洪昇、孔尚任等一大批传奇作家相继出现，云蒸霞蔚，使传奇代替杂剧而成为明清两代主要的戏曲形式。上自宫廷皇府，下至勾栏瓦舍，无不檀板击碎，缠头纷抛。传奇作品题材宽广，风格多样，类型迥异，曲子雅者至雅，俗者极俗，与元杂剧大异其趣。读者诸君从本书的选录中，不难领略到中国戏曲传奇时代的艺术风采。我们从汤显祖及"南洪北孔"的杰作中可以看到戏曲大师们如何将传奇的曲辞推演到一个出神入化的艺术境界。

戏曲的第三个黄金时代约从鸦片战争至20世纪初叶。本来，这是中华民族灾难深重的一个历史时期，但艺术史上二律背反的情况并不罕见。以京剧产生为契机，地方戏曲如雨后春笋，争繁竞胜，冲破了中国戏曲史上某一剧种垄断舞台的局面。由于种种原因，这时期的戏曲艺术发生了质的嬗变，虽然"曲本位"的本体观并未改变，但戏曲已由"文学时代"转入"表演时代"，"一代伶王"谭鑫培和"美的使者"梅兰芳便成为这一时期戏曲最重要的代表人物。由于戏曲摆脱了文学的羁绊，因此从剧本曲辞的角度选录的作品自然就比前两个时期少得多。读者诸君从本书的选目中也不难意会到这一点。

前面说到元散曲是元代的"流行歌曲"，曲辞也就是歌词。由于元代前期有40年左右的时间未举行科举考试，一大批才华横溢的读书人为了谋生不得不沦落到勾栏瓦舍去写杂剧与歌曲。元曲于是得天独厚，有了一

大批可与唐代诗人、宋代词人媲美的第一流作者,这是元曲繁荣并成为元代"一代之绝作"的根本原因。元代散曲的三大主题——讥世、爱情、归隐,便是这些具有浓重"离异意识"的书会才人自我与人生的咏叹调。他们咏得那样自然,那样精彩,那样赤裸裸,那样没遮拦,使元散曲成为唐诗宋词之后元代抒情诗的杰出代表。本书选了近百首小令和20多首套曲,其中元散曲占了2/3以上,明清两代散曲只占1/3,从中我们不难窥见元散曲在整个中国散曲史上的显赫地位。

明清两代的散曲是元散曲的自然延伸,但它们已失掉了"流行歌曲"的历史地位,是由文人模仿元散曲的体例来加以制作的。虽然它们也是抒情诗的一种样式,但明清两代的散曲作者显然已失去元散曲作者独特而不可替代的历史位置与磅礴的激情。因此,散曲创作基本上已呈强弩之末的态势,虽偶有佳作,但已形成不了什么气候,这也是明清两代散曲在本书中所占比重较小的原因。

总的来说,无论是舞台上演唱的戏曲,还是生活中清唱的歌曲,它们都属于通俗文艺,属于"俗文化"的范畴,与古代诗人这种士大夫的"雅文化"显然分属不同的色块,显现不同的光彩,前人常用"诗庄词媚"来概括唐诗宋词之差异,至于元曲,则可一言以蔽之曰:俗。这个"俗"字实际上涵盖着两方面的内容:一是用事之俗;二是用语之俗。像咏疟疾、咏大脚、咏秃指甲、咏跳蚤这类毫无诗情画意、俗之又俗的事,是唐诗宋词所不屑一顾的,于散曲题目中却可见到,而且写来别有味道。至于用语之俚俗浅显,读者诸君打开本书即不难体味。如被称为文采派大戏曲家的王实甫的《西厢记》中《长亭送别》折中【叨叨令】(见安排着车儿马儿)一曲,就直用俚语叠字,写得回环往复,令人一唱三叹,乃是第一流的元曲文字!文采派尚且如此,其他曲家下笔之俚俗,自然不用说了。

本书是从浩瀚的曲海中选录出来的,目的在为读者诸君提供一部最具审美价值与保存价值的古曲读本。元代戏曲流传至今的虽只有约200种剧本,但如果加上明清两代的戏曲,则数以千计(庄一拂《古典戏曲存目汇考》收曲目4700多种),元代散曲的数量虽不及唐诗宋词,但也有4000多首(隋树森《全元散曲》辑元人小令3853首,套数为457套),如果加上明清两代的散曲,总数则在万首以上。而本书所选的剧目只有

90折（出）左右，散曲小令加套曲合起来不够110首，实际上选录的还不足现存古曲总数的1%，故"少而精"是我们的选录方向。"少"是明摆着的，至于是否"精"，这就有待读者诸君赐教了。

（原载《中华古曲观止》，学林出版社1995年版）

改革开放 30 年的广东戏曲

一、30 年来广东戏曲的成绩

改革开放以来，戏曲取得的成绩是巨大的。"文革"期间，文化专制主义肆虐，8 个戏 8 亿人看了 8 年。打倒"四人帮"后，从理论层面来说，"拨乱反正"，摒弃"三突出""假大空"那一套，摒弃政治观念上的单向思维，回归戏曲艺术的美学本体。戏剧观念的解放与艺术视野的开阔，释放了戏曲的创造力。

过去的戏曲，总是从政治或道德的层面切入，非善即恶，不是进步的就是反动的，单一的创作思维使戏曲剧本多写善恶矛盾、忠奸冲突，现代戏则写政策性冲突，或图解政策，担负"宣传"的使命，未能上升到"人"的哲理性层面。

过去的戏曲，人文精神缺失，"人"成了创作的禁区，人性、人道、人情遭到批判。30 年来戏剧观念的更新，是对"人"的本质的把握、开掘与深化，对人的本性、人的价值、人生真谛的探寻与思考，"人"成为本时期创作与理论批评的重要主题。

还有，党的文艺政策真正得到落实。"两为"方向、"双百方针"和戏曲创作"三并举"（传统戏、新编历史剧、现代戏）原则真正得到体现，这也是观念上的进步，不像过去那么偏颇。

从实践层面来说，主要是出好戏、出人才、出效益。改革开放之后，广东戏曲界表现出一种敢为人先的无畏精神。1979 年，文化部批准广东粤剧院组建赴港澳演出团，这是改革开放之后第一个赴境外演出的戏曲团体，也是第一个"走出去"的艺术团体。

改革开放以后广东戏曲所取得的成绩，首先表现在一批好剧目的出现，现举其荦荦大端，如：

粤剧——《伦文叙传奇》《花月影》《山乡风云》《三脱状元袍》《大明悲歌》《魂牵珠玑巷》《锦伞夫人》《青青公主》《情系中英街》《伶仃

洋》《驼哥的旗》《土缘》《风雪夜归人》《宝莲灯》《花蕊夫人》《小周后》《大潮》《草莽英风》《三家巷》《南海一号》等。

潮剧——《张春郎削发》《东吴郡主》《葫芦庙》《恩怨宋家妇》《德政碑》《袁崇焕》《两县令》《老兵还乡》《陈太爷选婿》《石榴花》等。

广东汉剧——《白门悲柳》《花灯案》《王昭君》《深宫假凤》《包公与妞妞》《丘逢甲》等。

雷剧——《抓阄村长》《貂蝉》《梁红玉挂帅》等。

山歌剧——《山稔果》《等郎妹》《桃花雨》等。

正字戏——《姜维射郭淮》《换乌纱》《古城会》《渔家乐》等。

白字戏——《白罗衣》《崔君瑞休妻》《金叶菊》等。

西秦戏——《刘锡训子》等。

花朝戏——《卖杂货》等。

采茶戏——《借婚记》等。

在出人才方面，一批优秀演员与梅花奖获得者陆续涌现，是很值得称道的。如粤剧的丁凡、倪惠英、曹秀琴、吴国华、梁耀安、梁淑卿、冯刚毅、蒋文端、李淑勤、欧凯明；潮剧的陈学希、张怡凰；雷剧的林奋；等等。

说到效益，有的剧目收益不错，如时尚唯美的都市粤剧《花月影》，票房就突破500万元。

其他如理论批评方面，一些标志性的剧种作品集的出版，乃属造福后代、功德无量的事。如《粤剧大典》（收100部作品）、《粤剧大辞典》、《广东粤剧剧本选集》、《潮剧大典》（收100部作品）、《潮剧剧作丛书》（十位名剧作家选集）等，实在可圈可点。

还有广东粤剧与潮剧基金会的建立，各募集了几千万元，为振兴与繁荣粤剧潮剧打下良好的经济基础。

广东省文化部门也做了大量的实质性工作，如广东省艺术研究所多次召开戏剧创作会议，主持剧本评奖；由广东省文学艺术界联合会主办、广东省戏剧家协会与深圳宝安区教育局承办，于2008年5月在广州召开"戏曲进校园"研讨会，为培养新一代戏曲观众摇旗呐喊。诸如此类，不一而足。

二、现阶段广东戏曲改革存在的问题

未谈存在问题之前,先来看看广东戏曲在全国戏曲剧种中相对优越的生存环境。

广东文化领导部门在执行政策方面相对来说较为平稳。从剧种数字上看,"文革"前,全国戏曲剧种共 360 个,至 20 世纪 80 年代,剧种锐减了 1/4,现存约 260 种。广东戏曲剧种基本保留完好,没有用行政命令砍削剧团。

广东戏曲的演出市场,除城镇、农村外,尚有海外市场,可谓得天独厚。粤剧在中国港澳地区和美国、加拿大以及潮剧在东南亚市场广阔,演出极受欢迎。泰国人热爱潮剧,"泰语潮剧"已存在 20 多年,但每当广东潮剧院团赴泰演出,依然受到热烈欢迎。

广东戏曲演出生态环境基本良好。据 2008 年统计,全省国有戏曲剧团约 30 个,民营职业与非职业剧团约 570 个,年演出 2 万场以上。今年(2011 年)粤西吴川市春班,来自两广粤剧团 62 个,演出 750 场。东莞拥有最大的粤剧市场(有人甚至认为东莞几乎养活了广东所有的粤剧团),长安镇有全国最好的粤剧排演大楼,佛山的粤剧私伙局在 400 个以上。

2006 年,广东有 10 个戏曲剧种(粤、潮、汉、正字、白字、西秦、皮影、木偶等)被列入第一批国家级非物质文化遗产(简称"非遗");2009 年,粤港澳三地粤剧继昆剧之后被联合国教科文组织列入世界级"非遗",这对粤剧的发展来说是巨大的鼓舞与鞭策。

但与全国一些先进省份比起来,广东戏曲的差距还是很明显的。这个差距主要表现在剧目上,我们戏曲的精品剧目少。下面我举几个重要的数字来说明。

2009 年底举行的第三届中国戏剧奖(第十一届中国戏剧节)评奖活动,评出优秀剧目奖 15 个、剧目奖 10 个、特别荣誉奖 3 个,全无广东剧目。

2010 年第九届中国艺术节颁文华大奖戏曲 5 个,无广东剧目;文华大奖特别奖戏曲 7 个,广州红豆粤剧团《刑场上的婚礼》得其一;文华优秀剧目奖戏曲奖颁 21 个,广东得 3 个,即揭阳潮剧团《还官记》、广东潮剧院《东吴郡主》、梅州山歌剧团《桃花雨》;文华奖单项奖(包括

编剧、导演、音乐、舞美奖）广东全无收获。

第二届中国戏剧奖（第十届中国戏剧节）评奖，评出优秀剧目奖15个，广东无份；剧目奖14个，广东得1个，即佛山粤剧团《小周后》；优秀演员奖20个，广东1人得奖（李淑勤）；单项奖广东全无收获。

2009年60周年国庆，文化部举办优秀保留剧目大奖评选，得奖标准有二：一是30年来演出的剧目；二是演出400场以上。全国共1000多个申报剧目，结果评出18个，戏曲占9个，即川剧《金子》、越剧《五女拜寿》、京剧《三打陶三春》《盘丝洞》、闽剧《春草闯堂》等，无广东剧目（评委对粤剧《伦文叙传奇》评价甚高，可惜演出场次不足）。

据传时任省委书记汪洋看了山西话剧《立秋》后发问："广东为什么出不了《立秋》这样的作品？"广东的戏剧创作（包括戏曲）明显与广东经济领先的地位很不相称。

眼下广东戏曲改革的难点，我个人以为主要表现在三个方面：体制方面、观念方面与艺术创作方面。

首先，从体制上来说，目前社会在转型，剧团体制落后，历史包袱沉重，很难适应市场化、产业化新形势。举例来说，海陆丰地区的正字戏与西秦戏历史悠久，是戏曲的"活化石"（正字戏形成于明初洪武年间，距今已600多年，90%是武戏；西秦戏乃秦腔南下，历史达700年，这两个剧种均说官话，不说当地白话）。陈春淮老先生去世后无一编导，剧种生存状态堪忧。

如何激活艺术生命力，建立适应市场竞争需要的艺术生产机制与院团管理体制？如何下放权力、优化组合、实行人员聘任与浮动工资制度？这些都是具体复杂的问题。眼下湛江雷剧正组建演艺集团有限公司以适应新的形势。

在经济利益驱动下，演出市场较为混乱，迷信的、低级的甚至下流的表演时有所闻，野鸡戏班猖獗。政府文化管理部门应加大力度整顿、规范演出市场。

其次，观念方面如何吐故纳新？只有摒弃将戏曲作为"宣传手段"、抓"导向"问题这种"左"的思想影响，才能有所创新。戏曲乃大众娱乐机制，本质上是俗文化而非高雅艺术，应坚持"寓教于乐"。

朝代消亡了，某些剧种消亡了，但戏曲还在。戏曲是在不断发展中实现自身生命的延续、完成独特的民族品格与精神的铸造的，改革、与时俱

进永远是戏曲艺术充满生机、立于不败之地的保证,这是戏曲正确的历史定位,也是一种文化自觉。

推陈出新是戏曲艺术永恒的生命话题。对传统要有敬畏之心,首先要学,学就是继承,继承的目的是利用它、改造它,为今天所用。要在继承中发展,在保护中传承,在改革中创新。对濒临灭绝的正字戏、西秦戏、皮影戏等,要先抢救、保护,先不强调创新。最近京剧"翻箱底",把《乌盆记》这类在表演上有独特风格的戏抢救出来,可兹借鉴。

推陈出新问题过去走过弯路,今天依然可能出错。举例来说,粤剧的曲子多曲牌体,是填词式的,以前一场戏好多支曲子限押一个韵(似元代杂剧),太难写,后来改为每支曲子一个韵,也可以。但现在有的粤剧一支曲子押多个韵,完全抹杀了"游戏规则",这就不好了;有的粤剧移植北方剧目,将普通话韵脚当成广州话韵脚,也不对。无规矩则不成方圆,这还是对传统不够尊重的问题。

最后,在艺术创作方面,改革目前最大的难点、最坚实的障碍是艺术生产上的,意思是说未能创作出艺术精品来。领导、专家、群众一致叫好又叫座、能长演不衰的作品极其少见。戏曲改革是否有成绩,一定要体现在作品上。

以粤剧为例,粤剧除了格律严之外,它也有相对宽松的一面,包容性大,唱腔除梆黄外,还有不少粤曲小调,如南音、木鱼、白榄,甚至时代曲都可唱。我在20世纪五六十年代观看粤剧,有唱《四季歌》的。前辈马师曾就是改革家,把西洋乐器"色士风"(萨克斯风)引入粤剧乐队。

眼下粤剧改革也取得一些成绩,如《花月影》融入现代元素,加快节奏,追求视觉与听觉美感。《南海一号》大胆改革,融入影视、话剧、音乐剧元素,将文物与戏曲结合,剧中还出现波斯人,全剧音乐、唱腔也揉进波斯乐曲,还出现肚皮舞……从内容出发进行改革,这些都是很好的尝试。

三、遵循戏曲艺术规律,创广东戏曲著名品牌

下面对某些理论与创作实践的问题,谈个人的一些管见。

(一)关于戏曲的当代性与现代化问题

这是一个重要的理论问题,需搞清楚,统一认识。戏曲的写意性、假

定性特征是与现代艺术相通的。苏联著名导演梅耶荷德在看了梅兰芳表演后说："未来戏剧的发展，要建立在中国戏曲写意性的基础之上。"但戏曲无论是精神内核，还是表演手段、程式，都有不少与现代意识相悖之处，如某些剧目宣扬君权神授、愚忠愚孝、"三从四德"、男尊女卑、轮回报应等。程式与表演手段也有不少需要改进的地方，如以前旦角戏衣宽松似水桶裙，现已改为紧身的，突出女性的身段美。

关于戏曲的现代性或当代性，胡锦涛同志在党的十七大报告中说："要全面认识祖国传统文化，取其精华，去其糟粕，使之与当代社会相适应，与现代文明相协调，保持民族性，体现时代性。"这里说的"相适应""相协调"，我以为就是传统文化（包括戏曲在内）的现代性或当代性，要适应今天的时代精神，与当代人的审美意趣相协调。这是我们今天编剧或评论戏曲作品必须遵循的原则。

举一个具体例子来说：著名戏曲编剧家罗怀臻写了不少优秀的戏曲作品，但2010年的第九届中国艺术节上演出他写的川剧《李亚仙》，有一场"刺目"的戏我以为处理得不好，完全不符合现代人的审美观。"刺目"写郑元和因贪看李亚仙美丽的眼睛而不专心读书，李亚仙为了激励他，刺瞎自己的眼睛。这一情节，原著唐人小说与元杂剧均没有，明代人改编时才增添上去的。李亚仙这种不顾后果而采取断然自残的办法，不仅舞台效果不好，也完全不符合现代人的审美意趣，尤其是在今天，女性爱美不仅是天性，也是时尚，"刺目"是不可能获得广大观众的认同的。因此，适应今天的时代精神，与当代人的审美协调，对当代人有所启迪或借鉴，这是今天戏曲编剧或改编应当注意的。

所谓戏曲的现代化，当然不是说戏曲都要去写现代戏。无论是现代性还是现代化，在艺术创作方面，就要提倡多样化，多种视角，多种不同艺术表现手段与形式。只有这样，才是真正实现了"双百"方针。

现在话剧市场是三种类型并存，即主流话剧（北京人民艺术剧院、国家话剧院演出的剧目）、实验话剧（如孟京辉《恋爱的犀牛》一类的剧目）、商业话剧（如《暗恋桃花源》）。戏曲是否也可以搞"商业粤剧"一类的试验？只要好看、不色情、不低俗，我以为是可以的。

（二）戏曲艺术品牌的坐标——"好看"

每个戏的创作都有自己的定位：给农民看、给市民看、给时尚一族

看、给白领看、瞄准艺术节戏剧节、准备拿奖的……我以为最紧要的定位，是"好看"。

2010年是曹禺100周年诞辰，戏剧界正在隆重纪念。曹禺的女儿、同样是剧作家的万方近日在《中国戏剧》杂志上发文怀念父亲，说曹禺写戏"信奉一条原则，这原则就两个字：好看"。

极受好评的话剧《立秋》的编导在《中国戏剧》杂志上刊文谈创作体会时说，《立秋》的定位是"好看，老百姓爱看"。凡是老百姓不爱看的戏，就没有艺术生命。我们创作一个戏非常辛苦，耗费人力、物力、财力，不能"为奖而生，得奖而死"。

我读大学时看马师曾、红线女的《关汉卿》《搜书院》，罗家宝、林小群的《柳毅传书》，文觉非、陆云飞的《三件宝》，王凡石、林锦屏的《西厢记》，觉得都非常好看。"盲人"白驹荣到中山大学演出，尽管我当时还不会说粤语，但也看得如痴如醉。

今天的粤剧也有很好看的，如深圳粤剧团在广州中山纪念堂演出的《风雪夜归人》，戏演完后许多观众久久不愿离去，著名演员冯刚毅虽然年届花甲，但唱、做、舞都很出色，能够欣赏到这样优秀的粤剧艺术家的演出，确实有眼福。但可惜的是眼下"好看"的粤剧剧目并不多。

（三）戏曲是热闹、团圆、和谐的一种戏剧样式

戏曲是社会生活中一种重要的艺术本体与精神资源，它承载着群众的感情与社会的理想，是民族精神与民族性格的集中体现。戏曲艺术有许多独特之处，这里只说一点，它是一种热闹、团圆、和谐的戏剧样式。

中国人爱热闹，这种民族个性有两面性（好的方面是热烈、乐天、融洽，不好的是有时会干扰他人的安静），戏曲的审美手段丰富，唱做念打再配以锣鼓丝竹，场面热闹，很适合表现一种热烈、融洽、祥和的气氛。审美是全方位的，观众可以各取所需。

戏曲的热闹、团圆、和谐的特质，一方面是由民族精神与性格决定的，王国维在《红楼梦评论》中说："吾国人之精神，世间的也，乐天的也，故代表其精神之戏曲小说，无往而不著以乐天之色彩：始于悲者终于欢，始于离者终于合，始于困者终于亨。"另一方面是由演出环境决定的，戏曲在过去多于逢年过节喜庆的时候演出，因此戏曲少见悲剧，而多为大团圆结局，这不是老一套、公式化，而是由民族个性与演出环境决定

的,所以悲欢离合,最后落脚于"合",就算主人公死去,也要采用"天人感应"(哭倒长城、六月飞雪、双双化蝶之类)或惩治坏人。总之,"曲终奏雅"。

在创作剧本或选演剧目时,应尽量照应到戏曲的这种特质,尽量减少打打杀杀、悲悲切切、好人死绝的剧目。打工仔致富了请村民看戏,华侨回乡请戏班演出,或过年过节看戏娱乐,都希望戏中出现热烈、团圆、祥和的气氛。

需要指出的是,所谓热闹、热烈,是相对来说的,有些戏只有两个角色,如潮剧《扫窗会》《芦林会》、汉剧《盘夫》,并不热烈、热闹,但戏味十足,极有看头,因此不能一概而论。

说戏曲是团圆、和谐的艺术,并非提倡掩盖矛盾、粉饰太平、一团和气。举例来说,像《打金枝》这样的剧目,就属典型的戏曲题材。它的矛盾冲突尖锐着哩!《打金枝》写驸马郭暧因公主不肯给父亲郭子仪拜寿而打了公主,这一打,把各种矛盾都"调动"起来,夫妻、父子、翁婿、父女,尤其是君臣的矛盾都凸现起来。最后,郭子仪绑子上殿主动求得谅解,尤其是唐代宗理性处理各种关系,化解矛盾,这件夫妻吵架的"家务事"才偃旗息鼓。如果处置不当,是有可能酿成国家大祸乱的。

戏曲是一种团圆、和谐的艺术,尤其在今天我们致力建设和谐社会的时候,它应该更有作为。

(四)培养戏曲艺术人才,尤其是编剧人才刻不容缓

广东戏曲艺术要提升,有很多工作要做。目前最大的危机是艺术人才、创作人才危机,尤其是编剧人才,可谓奇缺。

广东粤剧院院长丁凡认为:"粤剧精品近十年出得少,主要是因为像莫汝城这样的老一辈编剧家退休了,年轻的编剧跟不上。当粤剧编剧,不仅需要韵律、古典文学、音乐、方言等功底,还需要能沉得下去。"可谓一语中的。在李志浦等逝世后,眼下较出色的仅剩下范莎侠、林克等;正字戏在老编剧家陈春淮去世后,未能出现执牛耳者……

现在许多戏曲院团不设专职编剧,用钱买剧本。这个办法我以为不妥。好的编剧还是要依靠剧团来培养。现在大家公认的最出色的戏曲编剧家魏明伦与郭启宏就都来自剧团,他们有长期在基层剧团工作的经验。

观众在网上选出最喜爱的"四大剧种"——京剧、豫剧、越剧、黄

梅戏。除豫剧外，其他三个剧种的历史都比不上粤剧、潮剧、正字戏等来得长，但因为有好剧目、名演员，因此知名度高，而好剧目、名演员的产生，都离不开好的编剧。

（五）在戏曲形式与技巧上狠下功夫

过去老讲"内容决定形式"，有片面性，其实内容与形式互相依存，互为表里，皮之不存，毛将焉附？形式也决定内容。讲形式与技巧，不是要"导向"金玉其外，苍白其里，不是用所谓的"大制作"去掩盖内容的贫乏。

戏曲的一些经典剧目，内容简单，思想意义也一般，但形式有看头，艺术技巧一流。如梅兰芳的《醉酒》《天女散花》、周信芳的《徐策跑城》皆精彩纷呈，令人目不暇接。其他如《拾玉镯》《三岔口》《时迁偷鸡》《苏三起解》等，几乎百看不厌。这些经典剧目事实上并没有什么深刻的思想性。现在有些理论家老是用话剧的"性格论"来评价戏曲，殊不知戏曲是一种抒情的艺术，抒发某种情感，给人以美的享受，而不是像话剧那样刻画"这一个"性格，塑造个性化的人物形象。

相对来说，戏曲是内容简单、形式复杂，它的审美是全方位的，它要表达的是情感美、形式美，声情并茂、赏心悦目；而话剧却是内容复杂、形式简单的戏剧艺术，它通过对话来表达性格美、语言美，用深刻的性格阐发人性，解读社会。

一出好的戏曲，要在形式、技巧上下功夫。这就要求演员要有真本事。现在戏曲引入导演制之后，导演成了灵魂人物，演员显得较被动，较少琢磨技巧，较少绝招。过去，罗品超的"金鸡独立"能持续 20 分钟；裴艳玲 55 岁还能翻旋子 55 个，香港成立了她的戏迷会；新凤霞令观众赞不绝口的台步是在师傅的藤条底下练出来的。所谓"一招鲜，吃遍天"，现在太少见了，要充分调动演员个人的"原创表演"能力，戏才好看。

以上纯属个人意见，谬误之处，祈盼匡正。

（原载《广东文艺研究》2011 年第 1 期）

漫谈郭启宏剧作及其语言

郭启宏，1940年生，广东省潮州市饶平县人。近代饶平出过两位名高望重的人物，一位是广开民智的北京大学教授、性学博士张竞生，另一位就是本文要说的叱咤剧坛的郭启宏。

郭启宏是我在中山大学中文系读本科时的同班同学、同窗室友，我们是在1957年入大学的。若问那个时候的郭启宏是否就崭露头角，成为一名三头六臂、飞天遁地的才子，抑或是锦心绣口、语惊四座的神侃，统统非是。那个时候的郭启宏就是一名普普通通的大学文科学生。唯一不同的是，那时的郭启宏就表现出对唐诗宋词的浓烈兴致，他的被窝里、抽屉中、裤袋内常藏着唐诗宋词的书。夜晚宿舍统一熄灯之后，走廊的路灯下常有郭君读书的身影，有时甚至是政治学习偶尔也见郭君在翻读唐诗宋词。20世纪50年代后期至60年代初，政治运动一波接一波，尤其是对"白专道路"的批判贯串大学生活始终。好在郭启宏当时尚未有足够的"资格"当"白专典型"，但批判锋芒甚劲，每个人都胆战心惊。大学时期，郭启宏除正课学习外，一门心思扑在唐诗宋词上面，他后来剧作写得好，这个时候是重要的打基础时期，他对唐诗宋词的沉潜把玩、含英咀华，令他后来妙笔生辉。

郭启宏写了五六十部剧作，直到现在年过古稀，依然笔耕不辍。其剧作广为人知的有《李白》《天之骄子》《南唐遗事》《知己》《司马迁》《王安石》《桃花扇》《李清照》等。读郭启宏剧作，一个突出的感觉是语言大气雅致、文采斑斓、诗意盎然。

拿好评如潮的《李白》来说，这是一部大气磅礴的诗剧。李白可说是中国老百姓心目中知名度最高的诗人，民间早就有李白醉写吓蛮书、杨贵妃捧砚、高力士脱靴等故事传说。李白的人生太丰富了，太浪漫了，要写李白，好比老虎吃天，不知从何下口哩！郭启宏摒弃庸常的写法，他走了一步险棋，从李白晚年参加永王璘队伍写起，把一个奋世与归隐、报国与入道、进退之间矛盾重重的李白塑造出来。大诗人的悲剧在于：他满怀

报国的雄心参加永王璘的平叛部队,无意间陷入了永王李璘与肃宗李亨兄弟之间争夺帝位的争斗,最后李璘败绩,李白也得了一个"谋逆"的大罪,差点丢了性命,最后流放夜郎……剧作虽然只写了李白晚年五六年间的事,却把一代读书人的悲剧人生写得可圈可点。剧作是一部催人奋进、积极入世的诗剧,也是一部令人唏嘘、扼腕垂泪的悲壮剧,请看描写李白面对长江内心的挣扎,他的怒吼,他无助的悲鸣的场景:

 长江!不舍昼夜的长江!我不能忘记你!这万水争流的瀍门,漩涡起伏的滟滪堆,激扬了我多少文字!我不能忘记你,就在这白帝城,我第一次辞别巴蜀,走向神州寥廓的天地!我不能忘记你呀!你的山山水水印下了我的足迹,你用甘美的乳汁,还有恢宏磅礴的阳刚之气,造就了堂堂七尺李太白……啊不!长江!我必须忘记你!世道难行,如同夔门;人心险恶,好比滟滪堆!我必须忘记你!还是在这白帝城,我将最后一次辞别巴蜀,踏入夜郎蛮荒的绝国!我必须忘记你呀,你的一草一木洒满了我的血泪,你又用香冽的酒使我清醒,使我终于看清了人世的污浊!啊,长江,永别了!从今而后,你和我都将形神两异!除非在梦里,用翩翩的浮想去追寻你往日的三千弱水、十万高山!永别了,长江!

这一段内心独白,长约 300 字,如滔滔江水决堤而出,感情的闸门被撞开一泻无余。试想,写大诗人李白,如果出语苍白无力,或絮絮叨叨不切肯綮,或语言白水咀嚼无味,岂不惹人笑话!但剧作《李白》的语言,完全无愧于这位大诗人的身份,完全合乎大诗人张扬浪漫的个性。试看李白的台词:

 太上皇一见,真是如贫得宝,如暗得灯,如饥得食,如旱得云呀!

唐玄宗的召见,给李白的恩宠太隆重了,"仰天大笑出门去,我辈岂是蓬蒿人"。

但正如剧中李白的继室、他的红颜知己宗琰说的:

> 你身在仕途的时候，无法忍受官场的倾轧；一旦纵情于江湖，你又念念不忘尽忠报国，你是进又不能，退又不甘！

这"进又不能，退又不甘"八个字，可以说是全剧的点睛之笔，把中国世世代代读书人的人生际遇浓缩于此，把有良知的诗人的人生悲剧概括于此，这和人们想象中的李白不一样。人们心目中的李白，常常是明月在天，美酒在手，佳人在侧，美妙浪漫得很哪！可是，郭君以如椽之笔，把李白写活了，为李白奏响一曲悲壮的人生挽歌，着实扣人心扉，正如剧作画外诗所叙写的：

> 自信经纶手，
> 能开天地春。
> 孰知千岭外，
> 更有万重云。

又：

> 自天宝繁华过后，
> 《霓裳》惊破，神州流血，
> 半百学士，又将书剑朝天阙。
> 斗酒浇成万世文，
> 丹心换得一身铁。

郭启宏曾自叙写作《李白》的初衷："我自己陷入了认识的误区，眼里只见表象的飘逸，看不见实质上的沉重。……李白不是天外飞来的谪仙人，李白是自古至今文人行列里的一员。在李白身上，我看到中国知识分子一以贯之的历史命运。"（郭启宏《〈李白〉梦华录》）

正因为《李白》剧作高度的典型性，演出之后引起人们强烈的共鸣，个性鲜明独特的《李白》不胫而走，它被翻译成英、日、韩等国文字，剧作的语言气势如虹又流转如珠，甚得李白诗歌的精髓，所以，戏剧大师曹禺"喜读《李白》后"，集句题词赠郭启宏云："读书破万卷，下笔如有神。白鸥没浩荡，万里谁能驯！"这一题词对郭启宏来说，可谓实至名

归,并非浪得虚名。

郭启宏的四幕话剧《天之骄子》,写历史另一位诗人曹植,写来与《李白》迥然不同。《天之骄子》戏剧冲突的核心,是曹植想做帝王而不得,最后做成了诗人。为此,剧作写了曹植四次重大的人生危机:第一次是病中曹操经过郑重的考察思量,终于下决心宣布曹丕为魏王王位继承人,这对雄心勃勃准备登顶的曹植来说,无异于当头一棒。第二次危机是曹丕做了皇帝后,曹植被软禁,他气愤地吼叫:"我到底犯了什么罪!"他后来逐渐明白,他之所以被囚禁,罪名就是"身为三弟"!这个出身使他有了与当今皇帝较量的本钱,他理所当然地要被加害。第三次危机,是雍丘王宫内炼狱般困顿单调的生活,使曹植认识到自己"是个无用的人",他借酒浇愁,用写诗打发时光。第四次危机是曹植上殿献刀,忠而见疑,他的红颜知己阿鸾被杀,自己被胁迫七步成诗。就这样,曹植不愿当诗人而历史偏偏跟他开了个玩笑,让他戴上"诗人"的桂冠;他在政治上想建功立业,到头来一事无成!尽管历史上的曹植不一定是这个样子,但郭君笔下"这一个"曹植却极具概括性与典型性。通过《天之骄子》,郭启宏对事业与命运、亲情与陌路、文学与政治、才华与权谋等一系列饶有兴味的问题,用艺术的笔触,交出了一份令人满意的答卷。

《天之骄子》的语言精彩纷呈,它不同于《李白》的大气飘逸,因为描写的重点在宫廷,在王位之争,因此语言畅达精警。如曹操教训曹植:"以真话为人,是君子;以真话为帝王,是蠢驴!"这就明白无误地告诉曹植,你说真话,只能是一名君子;要做帝王,就必须假话不绝于口!又如:"兄弟之间,无妨赔罪认错;君臣之间,从来文过饰非!""虚假可以掩盖真实,谎言可以代替公理,无耻可以战胜崇高,邪恶可以泯灭善良!"这些台词掷地有声,警顽起懦,令人醒豁,如饮武夷佳茗,舌本回甘,如观名家法帖,目注神驰!话剧写到这种境界,十分难得。老舍在《谈戏剧语言》一文中说过:有些话剧作者所用的语言,是从干巴巴的木头上锯下来,然后用以锯观众的耳朵!(大意)郭启宏话剧中的"话",从未有干涩的毛病,从未见白水似的一览无余,有的是丰富华赡,或飘逸,或精警,畅快淋漓,每一部剧作都是一桌丰盛的语言艺术大餐。

昆曲《南唐遗事》写中国诗歌史上又一位知名度甚高的词人李煜(南唐后主)。作为国君,李煜治国无能,最终国灭身死,为天下笑,但作为词人,他在文学史上地位显赫,与李清照一起被王国维称为"词家

二李"而独步词坛，享誉古今。剧作既写其对政治世事的天真幼稚，又写他对艺术辞章的专注执着，作品用"真性情"统率人物，着重写李煜悲剧的人生际遇，把这位"生于深宫之中，长于妇人之手"的才子词人兼亡国之君刻画得血肉饱满，形象感人。

郭启宏说："悲苦岁月中，除了周玉英（小周后）与之相濡以沫，李煜能寻求到的便只有诗词上的慰藉了……写磨难中的真性情，以揭示悲剧人生的底蕴，这大概就是我对李煜形象的总体把握。"（《〈南唐遗事〉人物琐谈》）

在李后主那些脍炙人口的锦绣辞章面前，要用语言文字来为他立心"代言"，绝非易事。如果剧作辞章水平与李后主词反差太大，那是要被喝倒彩的。好在我们郭君是"岭南才子"，有一支生花妙笔。请看剧作写小周后被赵匡胤强行召去陪宴之后李煜内心痛彻肺腑的悲号：

 欢歌未作作离歌，
 举目望天河。
 天上犹存一夕，
 人间一夕也风波！（举笔欲书，又掷笔）
 兴败词难作，
 但闻秋虫唧唧噪庭柯……
 （一更梆声传来）
 无计消永夜，
 听滴漏，叹奈何。

五更梆声由远而近，小周后不但被强迫侍宴，还被留宿强暴，直到天亮才披头散发踉跄回府，这个时候的李煜，唯一的慰藉没有了，精神支柱崩溃了，他的悲哀痛苦到了极点，他迸发出全剧最长的一个唱段，那是内心撕裂的悲鸣：

 千杯酒，万杯酒，
 浇不灭胸中块垒一丘丘！
 看裂箫在手，新血满喉。
 这箫儿呀，

虽不曾声声惊破五湖秋，
也曾呜咽几声发清愁。
强似我屏声静息听更漏，
炙肺焚心钳恨口，
忍辱包羞作哑囚。
苍天哪！我本是诗班头，情魁首，
只合与文朋墨友，
联袂登楼，
敲棋煮酒，雅集唱酬；
只合与红衫翠袖，
载月泛舟。
拈花折柳，缱绻温柔。
博一个胭脂狂客，
名士风流！
却为何生我宫闱，
派我帝胄？
怨父王，去得疾，
骂兄长，死得骤。
偏让我衣衮服，冠冕旒，
领兜鍪，统貔貅，
抱捭阖，展权谋。
直教玄武湖中波赤水，
凤凰台下起荒丘！
我生复何求？
死犹未休！

　　有学生读完《南唐遗事》剧本后对我说："郭老师写的唱词，一点也不比李后主逊色！"是的，读者会用李后主词作为参照系来比较郭启宏的辞章，这是自然而然的事。郭的辞章是否与李后主词比来毫不逊色，那是另一类问题。在李煜这位千古词帝面前，我只能说郭君没有李煜大喜大悲、大起大落的人生经历，要写出像李煜那样烛照千古的词作，恐怕是不可能的。但郭启宏才力遒劲，学养深厚，他的某些作品与李煜的比起来，

可以说庶几近之。

同样是写大诗人，《李白》《天之骄子》《南唐遗事》可谓功力悉敌，各有千秋。李白、曹植、李煜的人生际遇，都是悲剧性的：李白是"进又不能，退又不甘"，强烈的个性使李白台词飘逸而悲壮；曹植生于帝王之家，真诚的人格让他无法主宰自身的命运，虽时有怒吼，更多时候只能饮泣于一隅，做痛苦的悲鸣；而"生于深宫之中，长于妇人之手"的李煜，纯真而不谙世事，但个人苦难磨砺了他，他的言词真切执着，不假修饰。三位大诗人，三种不同的人生，写来个性独具，各有各的精彩，各有各的看头。在郭启宏剧作中，没有所谓正面人物或反面人物，有的是真实的个性、鲜活的人物，或许这就是郭启宏君一直追求的"传神史剧"写作的要旨：传历史人物的"神"！的确，真实的历史人物谁见过？近代史尚且改了又写，写了又改，何况距今时今日十分遥远的古代历史与古代人物！但史剧家如郭君者，摄取历史的魂魄，用人性去温暖冷冰冰的历史，用现代意识去观照历史，使历史人物的精神，使史剧与历史貌似神合，让历史人物从故纸堆中活过来，扣响当代人的心扉，这才是史剧创作的正道，也是郭启宏历史剧作成功的原因。

三幕话剧《知己》是郭启宏的另一部代表作，它呈现出与以上三剧完全不同的色调。《知己》写清代康熙年间的三位诗人顾贞观、吴兆骞与纳兰性德，他们的诗名当然无法与李白、曹植、李煜比肩。剧作写吴兆骞因丁酉科场案蒙冤流放关外宁古塔，他的知己好友顾贞观入太傅纳兰明珠府为教席，与纳兰性德一起千方百计营救吴兆骞，最后吴被救回。原先倨傲的吴兆骞却已经变成权势胯下的小丑，成为告密者与马屁精，顾贞观愤而离他而去。

《知己》通过吴兆骞人生轨迹的急骤变化与下坠，前后判若两人，写权势高压下人性的扭曲与异化，令人触目惊心。一对知己，两种人生，一种是顾贞观执着的人生，"顾梁汾（贞观）忍辱负重，屈膝偷生！他每天在这里焚香跪拜，为你（指吴兆骞）祈祷！天长日久，这地面上都跪出两个坑来……"一种是吴兆骞的人生，从桀骜到屈辱的人生，"为了多吃半碗高粱米粥"，他奉迎拍马，卑躬屈膝。戏剧冲突一开始就充满张力，充满期待，观众和顾贞观、纳兰性德一起企盼吴兆骞放回，最后戏剧悬念的包袱解开了，真相显露了，结局完全出人意料。原来想方设法、千方百计营救的不是高洁的书生知己，竟是一个跳梁小丑！企盼轰然坍塌，理想

变成不屑，结局令人揪心。作者说："我希望自己能够做到，不但从批判的层面，而且从自省乃至忏悔的深层去开掘人性。"（郭启宏《关于〈边缘人〉与〈知己〉》）剧作做到了，矛头直指宁古塔，直指如炉的权势，在它面前，昔日高傲死硬的铁熔化了，读书人消磨了青春，消磨了壮志，变成了牛羊鹰犬，人被异化，人性被扭曲，其实古往今来何止一个吴兆骞！正如剧末顾贞观点拨的：

说实在话，宁古塔是个摧毁志气的地方，是个剥夺廉耻的地方，宁古塔把人变成牛羊，变成鹰犬！如果你我都在宁古塔，谁能保证自己不是畜生！

其实你我都没有资格鄙视他，因为你我都没有去过宁古塔！

这是全剧的点睛之笔，批判的锋芒如回马一枪，直达每个人的内心，直达人性的最深处。不是吗？许多原来慷慨激昂、指点江山的仁人志士，不就这样被异化、被糟蹋了吗？！剧作没有停留在冤案的平反上面，没有停留在事件表层来龙去脉的描绘上面，而是写人的变化，直达人心的深层，使每个人都无法回避这一拷问。《知己》令人反思、深思、深省，剧作巨大的艺术力让人的心灵久久无法平静。

《知己》的语言雅俗共赏，雅者真雅，雅正而深沉。全剧用顾贞观的原作《金缕曲》二首作为主旋律，不时响起云姬咏唱的乐声。《金缕曲》二首实为清代诗歌史上不朽的杰作（非郭撰，此处不引），为全剧定下浓重的悲剧色调。由于《知己》首尾皆以杏花天茶馆茶客谈天说地串起故事，茶客中除明珠父子与顾贞观外，多数为俗人百姓，如解差、旗人、艺人、管家、掌柜、奴仆等，各说各话，俗不可耐。如名为"老小孩"的过气说唱艺人的高论：

（呷一口茶，忽然数起快板）哎，哎，读书人，最不济，八股文，烂如泥，国家求才行科举，谁知变作上天梯。三句承题，两句破题，摇尾摆头，便说是圣贤子弟。不晓得三通、四史，是何等文章？汉祖、唐宗，是哪朝皇帝？案上放高头讲章，店里卖新科利器。读得来背高肩膀低，读得来尿频发稀。就教他蒙上个一官半职，也算是百姓倒霉，朝廷晦气！

茶客中常有的妙语如珠，如"这就叫龙眼识珠，凤眼识宝，牛眼认的是青草！"这些对答，通俗有趣，给全剧带来一些热色，调剂顾贞观在明珠府内较为高冷的色调。

过去有一种理论，把语言看成工具，看成形式层面的东西，而我们从来就强调"内容决定形式"，于是不少作者专注于内容而忽视形式，不注意语言的提炼修润。其实，文学是语言的艺术，一部剧作的成功，除了构思（即李渔所说的"结构第一"）之外，语言乃最重要的元素。当人物、情节、场面构思敲定之后，语言就是成败的关键。郭启宏剧作的成功，窃以为语言是一大关键要素。他的剧本，无论摆在案头上抑或立于舞台上，都畅达雅致，文采斐然，精彩纷呈。

《红楼梦》写到贾宝玉向林黛玉推荐《西厢记》时，说："妹妹你要看了，连饭也不想吃呢！"林黛玉看着，但觉"词句警人，余香满口"。郭启宏的剧作显然还未达到这种境界，我读他的剧本的时候，还未达到"忘食"的程度。郭剧虽未达到"余香满口"、叫人忘食的程度，但"词句警人"这四个字，郭剧却当之无愧。读郭启宏的剧作，其语言的丰富性、典型化、个性化、多样化常常令人拍案叫绝。

或问郭启宏君娴熟驾驭语言的功力从何而来？其实还是那句老话："天才是90%的勤奋浇溉出来的。"前面说过，郭君读大学时并没有显露"才子"的端倪。他后来在中国评剧院、北方昆曲剧院、北京人民艺术剧院工作几十年，这对他熟悉舞台、熟悉剧种起着重要作用。他不但写话剧，写戏曲，也写广播剧、电视剧和长篇小说，他是一位勤奋写作的散文家，有散文集问世，并经常在一些报刊上开专栏，他还是一位诗人，有《燕云居诗钞》刊行。读一读《燕云居诗钞》中的诗，你就会明白，郭启宏剧作文采斑斓，并非无因而至，突如其来，而是水到渠成，非由车舁。

《燕云居诗钞》中可谓诸体皆备，古体如五古七古，近体如律绝，还有长短句词、回文诗、散曲、辞赋、楹联、诗钟等。最引人注目的是几十首集句诗的写作，现举两首为例：

示友（七绝）

南国江山玉树花（吴伟业）
寻芳不觉醉流霞（李商隐）

兵符相印无心恋（刘禹锡）
腹有诗书气自华（苏轼）

登田横岛（七律）

欲回天地入扁舟（李商隐）
傲然人间万户侯（白朴）
几处早莺争暖树（白居易）
千年豪杰壮山丘（元好问）
搏沙有愿兴亡楚（秋瑾）
海客无心随白鸥（李白）
隔断红尘三十里（朱熹）
倒将船尾作船头（杨万里）

集句诗，流行于明清时代，是一种运用前人的诗句进行创作的诗歌写作形式，过去常把它作为文字游戏。如果是游戏的话，也是一种非常高雅的游戏，可以说是种才力的炫耀，也是一种考人的智力测试，这里且不作评价。我只想说，不是腹中诗书满满，何能集句，哪能记住这么多前贤的诗句而后"集"成自家的东西呢？我不知道今天还有多少人能写这样的"集句诗"，恐怕少之又少吧！

《燕云居诗钞》中有几十首"集句诗"，上面才举了两首，从"集句诗"可以看到，郭君语言功力深厚，其驾驭语言的才力，不是从天上掉下来的，不是偶然侥幸得之的，而是艰苦学习得来的，是腹有诗书妙笔生花。所以，曹禺大师说他"读书破万卷，下笔如有神！"郭君至今已发表各类作品逾800种，近1000万字，如此勤奋读书与写作，才能达到得心应手、如有神助的境界。

注：本文所引郭启宏剧作或文章，均见五卷本《郭启宏文集》，文化艺术出版社2006年版。

（原载《广东艺术》2016年第2期）

《中国戏曲史漫话》摘编

参军戏
——古代一种重要的戏剧形式

"参军"是曹操创建的一种官职的名称。魏晋南北朝多设置"参军"一职,是一种相当于县一级的重要幕僚。著名诗人陶渊明和鲍照都做过"参军"官。

参军戏是唐代一种重要的戏剧形式。为什么叫"参军戏"呢?《太平御览》卷五六九"俳优"中记载:五胡十六国的时候,后赵有一个"参军"叫周延,因贪污了几百匹黄绢,为了实行惩戒,俳优在宴会上扮演周延,身穿黄绢单衣,别的优伶问他:"你做什么官,怎么跑到我们伶人中间来呀?"扮演周延的俳优答:"我原是馆陶县令。"他抖一抖那件象征贪污的黄绢单衣说:"因为这个,才跑到你们中间来了。"于是引起大家一阵讥笑和嘲弄。还有一条材料,见唐代段安节的《乐府杂录》。段氏认为参军戏发源于后汉,因馆陶县令石耽贪赃,和帝便于宴乐时,"命优伶戏弄辱之"。这样看来,对参军戏起源的时间、人物和缘由虽有不同的记载,但这种戏发源于惩治赃官却是可以肯定的。尔后凡是演出以诙谐笑谑为主的戏剧,都叫参军戏。显而易见,它是继承先秦优伶们那种滑稽戏谑、巧言善辩的传统而形成的。

参军戏在演出方面有点类似现在的相声。它有两个主要演员,一个叫"参军",性格比较痴愚;一个叫"苍鹘",性格比较机灵。就好像相声一样,一是逗哏的,一是捧哏的。段安节《乐府杂录》"俳优"条云:"开元(按:唐玄宗年号)中,黄幡绰、张野狐弄参军,……武宗朝有曹叔度、刘泉水,咸淡最妙。"所谓"咸淡最妙",就是说这两个参军戏演员配搭得异常好,一逗一捧,一咸一淡,辩诘十分相宜。

随着参军戏的产生,我国戏曲的"角色"行当开始出现。"参军"一角即后来的净角,"苍鹘"便是后来的丑角。为什么这样说呢?从明代的徐渭到近代的王国维,都认为"参军"二字快读的结果便成一"净"字,

因"参"字与"净"字属双声,"军"字与"净"字属叠韵,因此"合而讹之"(见徐渭《南词叙录》);又因为参军一角一般是扮演痴愚的人物,和后来的净角相似,苍鹘一角则性格机灵,与后来的丑角相似,故后世"净""丑"两个角色,是从参军戏这两个角色演化而来的。我国传统戏曲之所以有许多以净角或丑角"插科打诨"为主的剧目,是和参军戏的影响分不开的。

参军戏是一种"科白戏"("科"是戏剧动作的专门术语,"白"是说白),但唐代参军戏已发展到包含一些歌舞表演。唐代薛能的《女姬》诗曰:"楼台重迭满天云,殷殷鸣鼍(按:一种鳄鱼,皮可蒙鼓。鸣鼍,即击鼓)世上闻。此日杨花初似雪,女儿弦管弄参军。"这说明当时的参军戏已有弦管鼓乐伴奏,也有女演员参加演出,并出现了许多著名的演员。《乐府杂录》记载了演员李仙鹤因擅长参军戏,唐玄宗特授予"同正参军"的官职。著名诗人李商隐在《骄儿诗》中云:"忽复学参军,按声唤苍鹘。"可见唐时儿童对参军戏很熟悉,能够模仿"参军"或"苍鹘"的一些说白与动作。

五代和两宋,参军戏的演出依然经久不衰。五代时前蜀高祖王建宫中,就经常演出参军戏。《五代史·吴世家》记梁末帝时,官僚徐知训亲自参加参军戏的演出,"知训为参军,(杨)隆演鹑衣(按:穿破旧服装)髽(按:梳在头顶两旁的髻)髻为苍鹘。"周密的《齐东野语》卷二十记北宋末皇帝——荒淫昏庸的宋徽宗曾在宫廷内和蔡攸演出参军戏。金兵大敌当前,宋徽宗却一味玩字画、弄参军,难怪过不了多久就成为女真贵族的俘虏。

到了元代,由于元杂剧奇峰崛起,南戏风行江南,较为古朴简单的参军戏才偃旗息鼓,让位于其他新兴的剧种,但它在戏剧史上的地位以及它的作用与影响却是不能低估的。

瓦舍的出现和戏剧的发展

戏剧至宋代开始进入一个发展的新时期。这个新时期的主要标志，一是剧目繁多，南宋周密的《武林旧事》所列杂剧剧目就有280种；二是体制完备，戏剧行当，即生、旦、净、丑等角色已经形成；三是艺伶辈出，《武林旧事》列有杂剧名艺人赵太等39人，影戏名艺人贾震等18人，傀儡戏名艺人陈中喜等10人；四是观众剧增，城市人口的集中和经济的畸形发展，使宋代戏剧拥有众多演出队和大量观众。总之，戏曲到了宋代，各方面都发生剧变。

宋代戏剧之所以会出现崭新的面貌，是和宋代民间通俗文艺形式的大发展分不开的。宋以前，诗文处于中国文学史中无可置疑的正宗地位；宋以后，这种正宗地位已由戏曲小说代替了。宋代正处于从诗文向戏曲小说发展的转折时期。在这个时期，歌唱乐舞、讲史评话、百戏伎艺等都有空前的发展。

各种民间通俗文艺形式和戏剧的发展，是与它们具有固定的演出场所有密切关系的。宋代以前，戏剧演出于皇家贵族府内或道观寺院之中。逢大节日，也可能搭起戏棚，"绵亘八里"，"鸣鼓聒天"（《隋书·音乐志》），但更多的是走江湖式的演出。一句话，因为剧场没有普遍设立，演出受到环境条件的限制。到了宋代，规模巨大的固定的剧场出现了，这就为戏剧的发展提供了物质和环境方面有利的条件。

宋代产生了大型游艺场"瓦舍"（或称"瓦市""瓦肆""瓦子"）。为什么叫"瓦舍"呢？《梦粱录》解释为"来时瓦合，去时瓦解"。许多人都袭用这一看法。其实，照我看，瓦舍就是遍地瓦砾的简陋的演出场所。据生活于南北宋之交的孟元老的《东京梦华录》记载，当时汴京开封瓦舍很多，其中最大的有"大小勾栏（按：演出歌舞百戏的舞台）五十余座"，"可容数千人"。在瓦舍里，"不以风雨寒暑，诸棚看人；日日如是"。瓦舍里演出的伎艺很多，有说经书、说唱、杂剧、傀儡戏、杂技、踢球、讲史、小说、舞蹈、影戏、弄虫蚁、诸宫调、说笑话等项。

《梦粱录》在"百戏伎艺"条云:"百戏踢弄家,……立金鸡竿、承应上竿抢金鸡,兼之百戏。能打筋斗、踢拳、踏跷、上索、打交辊、脱索、索上担水、索上走、装神鬼、舞判官、砍刀蛮牌、过刀门、过圈子等。"其名目之繁多,真叫人眼花缭乱。这种局面是前代所不曾有的。中国戏曲之所以到今天还保留着许多精彩的武打场面与技巧,是和这种百戏杂陈、姐妹艺术互相学习交流渗透的历史情况分不开的。

南宋王朝迁都临安(今杭州)后,统治集团把统一中国的大业抛到脑后,偏安一隅,终日寻欢作乐。当时有一首著名的诗说:"山外青山楼外楼,西湖歌舞几时休?暖风熏得游人醉,直把杭州作汴州。"就是讽刺统治者过着宴安淫乐、纸醉金迷的生活。据南宋末吴自牧的《梦粱录》记载,当时杭州的瓦舍,"城内外合计有十七处",仅北瓦一处,就有戏棚13座。北宋末年的一些名演员和艺人纷纷来到临安,戏剧演出得到进一步的发展。

由于有了固定的演出地点,开始有了专业性的剧团——当时叫作戏班。宋代赵彦卫《云麓漫钞》云:"近日优人作杂班,似杂剧而简略。金房官制有文班武班。若医卜倡优,谓之杂班。每宴集,伶人进曰:'杂班上。'故流传至此。"王棠《知新录》云:"演戏而以班名,自宋'云韶班'起。"南宋周密的《武林旧事》还曾把当时三个著名戏班的组成情况开列出来,其中"杂剧三甲"(三个著名的戏班)之一的"刘景长一甲八人:'戏头'李泉现,'引戏'吴兴祐,'次净'茆山重、侯谅、周泰,'副末'王喜,'装旦'孙子贵。"由此可见初期戏班的组织情况,人员"少而精",一种角色一般都只由一二名演员担任。

瓦舍的出现,使民间文学艺术以前所未有的速度发展,戏剧因而有了固定的演出场所与专业的戏班,部分戏剧队伍得以从统治阶级的高门宅第走向大庭广众,戏剧于是有了新的面貌,到了元代,便形成我国戏剧史上蔚然大观的鼎盛局面。

瓦舍的出现不仅推动了戏剧的发展,而且对剧本的编写和演出也有大的影响。由于瓦舍的演出是"百戏杂陈",观众流动性较大,他们时而聆听歌曲说书,时而聚观戏剧表演。为了让观众迅速掌握剧情梗概,于是出现了"自报家门"的形式——演出开始时由一个角色介绍剧情,借以安定观众的情绪;在情节转折的地方还常常不厌其烦地向观众重复叙述上面的剧情,以照顾流动的观众。这几乎连名著也不例外。关汉卿的《窦娥

冤》第四折就大段大段地重复交代前面的剧情。这并非剧作不够精练，而是演出的环境决定的。我儿时在广东家乡的游艺场里看海陆丰（按：汕尾市的旧称）的白字戏演出，场上较重要角色的腰带上都系着一块小木牌，牌的双面端端正正地写着剧中角色的名字，如"刘备""张飞"等，这显然也是为了使流动性较大的观众迅速了解人物故事而采取的办法。

"杂剧"的来龙去脉

翻开中国戏剧史,"杂剧"的名称几乎随处可见,唐、宋、元、明、清诸朝皆有"杂剧"。为什么叫"杂剧"呢?大概是中国的戏剧是"百戏杂陈",综合性强,从内容到形式都是五花八门、纷繁杂沓的缘故。可不是吗?从内容上说,它几乎敷演了从盘古开天辟地以后的整部中国历史;从形式上说,它有正剧、悲剧、喜剧、讽刺喜剧、闹剧等;从表现方法上说,有唱工戏、做工戏、武打戏。总之是唱做念打俱全,插科打诨精妙。我国戏曲还融合了许多姐妹艺术的长处,熔歌唱、舞蹈、雕塑、武术、杂技等各项艺术于一炉,陶冶锻铸,日臻其妙。

"杂剧"一词,最早见于晚唐《李德裕文集》。《李文饶(德裕)文集》卷十二载有李德裕写的《论故循州司马杜元颖追赠》一文,其中云:"……蛮共掠九千人。成都郭下,成都、华阳两县,只有八十人。其中一人是子女锦锦、杂剧丈夫两人、医眼太秦僧一人,余并是寻常百姓,并非工巧。"据新旧《唐书·杜元颖传》,南诏于唐文宗太和三年(829年)攻占成都,李德裕说,此次在成都两县共劫掠80人,其中有名的工巧艺人4个:歌伎锦锦、杂剧丈夫2人、眼医1人。"杂剧丈夫",指的是杂剧男演员。据此知我国唐代后期四川成都地区已有杂剧演出,但这种杂剧演出究竟是什么样子就不清楚了。

两宋时期杂剧已普遍流行。宋朝开国皇帝赵匡胤就曾在宫中观赏杂剧演出(见曾慥《类说》卷十五"御宴值雨"条)。北宋著名文学家欧阳修写给梅尧臣的信上说:"正如杂剧人上名下韵不来,须勾副末接续。"(见胡仔《苕溪渔隐丛话》前集卷二十)用杂剧人物的插科打诨来作比方,这说明当时杂剧演出已很普遍。现存宋人记叙南北宋风俗人情和伎艺演出情况的笔记,如《东京梦华录》《都城纪胜》《繁胜录》《梦粱录》《武林旧事》等,就记载了宋代杂剧从剧目名称到演出规模、角色名伶、掌故轶闻诸方面的情形,给我们提供了许多宝贵的史料。

元代是杂剧的鼎盛时代,名家辈出,佳作如云,"元曲"因而在"唐

诗""宋词"之后而名噪一时。但元杂剧是一种有严格的结构和演唱规则的戏剧，与作为短剧的宋杂剧不同。金元时期还有一种"院本"，即"行院"（一种与官方教坊相对的民间演出组织）演出的本子，它是直接由宋杂剧发展而来的，通常是演出滑稽故事的短剧。

明清杂剧也是短剧，那是相对于几十出的明清传奇而言的。它不像元杂剧那样由一个角色主唱到底，而是司唱角色不固定，较灵活。折数则一至八折不等，不像元杂剧那样采取"四折一楔子"的结构形式。明初杂剧已开南曲演唱的先河，贾仲明的杂剧就用过"南北合套"的唱法，周宪王朱有燉的杂剧则采用南北曲分唱的办法，所有这些都使明代杂剧逐渐"南曲化"，和元代的"北曲杂剧"有很大的区别。

明代杂剧以王九思的《杜甫游春》、康海的《中山狼》、徐文长的《四声猿》、徐复祚的《一文钱》等最为有名。《杜甫游春》只有一折，是一个"借他人之酒杯，浇自己之块垒"的杂剧，剧中杜甫的形象并非唐代大诗人的再现，而是作者的化身。剧作借"杜甫"之口，斥责明中期政治之黑暗，指桑骂槐，痛下针砭，确有独到之处。《中山狼》敷演了一个著名的民间故事。《四声猿》包括四个短剧，各为一出、二出、二出、五出。《一文钱》是一个绝妙的讽刺喜剧。这些杂剧虽然都有一定的成就，但也包含一些严重缺陷，如《一文钱》虽然深刻揭露剥削阶级的贪婪本性，但也宣扬轮回报应思想。总之，作为宋代杂剧、金元院本和元杂剧余绪的明杂剧已在走下坡路，它无力与传奇抗衡，再也产生不出第一流的作家作品了。

清代杂剧总的成就又不如明代，除尤侗、杨潮观、吴伟业外，几乎无甚值得称道的作家作品。由于案头化的倾向愈来愈严重，像尤侗、杨潮观这样优秀的作家都把"杂剧"当"文章"来写，不考虑是否适合舞台演出，"杂剧"于是变成文人手中摩挲的玩意、案头上的小摆设。随着艺术本源的枯竭，"杂剧"也就寿终正寝了。

书会与才人

元代是我国古代戏剧的黄金时代,知姓名的作者有80多人,作品达到500多种,今存约170种,见于明代臧晋叔编的《元曲选》和近人隋树森编的《元曲选外编》。

杂剧为什么在元代会繁荣起来,原因要从元代政治、经济中来寻找,也要从戏曲本身的发展来考察。这里仅就元代知识阶层的情况来说一说。

元代知识阶层中,上层的封建士大夫是与蒙古贵族相勾结,一同压迫人民的,如有名的理学家姚枢、窦默、许衡等,他们都官居显要,大讲理学,鼓吹三纲五常的封建道德观念;中下层特别是下层的知识分子,却因科举制度的废除,被剥夺了跻身统治集团的权利,这个情况是唐宋以降未曾出现过的。元朝从建立至仁宗延祐二年(1315年),将近50年的时间未曾举行科举考试,原先那些肩不能挑、手不能提、只会在故纸堆中讨生活的人,一下子失去向上爬的"上天梯",于是沦落到社会的底层,政治上毫无地位,经济上濒临绝境。谢枋得在《送方伯载归三山序》中说:"我大元制典,人有十等,一官二吏,先之者贵之也;七匠八娼九儒十丐,后之者贱之也。"郑思肖在《大义略序》中说:"鞑法:一官二吏三僧四道五医六工七猎八民九儒十丐。"读书人的地位排第九,比娼妓还不如,也属"臭老九",仅比乞丐略好些。为了求得生存,有些人于是厕身市井瓦舍,出入勾栏行院,同民间艺人和歌妓合作编写演出剧本。关汉卿就是这样,过着"躬践排场,面敷粉墨,以为我家生活,偶倡优而不辞"(臧晋叔《〈元曲选〉序》)的书会才人的生活。其他如写有《合汗衫》杂剧的张国宾(元代钟嗣成《录鬼簿》说他是"喜时营教坊勾管"),红字李二(与马致远合写有《黄粱梦》杂剧,《录鬼簿》说他是"教坊刘耍和婿"),花李郎(《黄粱梦》杂剧执笔者之一,《录鬼簿》说他也是"刘耍和婿")等,都是当时著名的书会才人。

所谓书会,就是读书人和民间艺人合作的一种编写剧本的创作团体。书会中的读书人,称为才人。元末明初的贾仲明在《书〈录鬼簿〉后》

说《录鬼簿》作者钟嗣成"载其前辈玉京书会燕赵才人……自金之解元董先生,并元初关汉卿已斋叟以下,前后凡百五十一人。"可见元代确实有很多书会与才人,关汉卿就是玉京书会里的领袖人物。

除了关汉卿的玉京书会以外,还有杂剧作家马致远、李时中和花李郎、红字李二等人的元贞书会,肖德祥等的武林书会,以及古杭书会(编撰戏文《小孙屠》)、九山书会(编撰戏文《张协状元》)。杂剧《蓝采和》唱词云:"甚杂剧,请恩官望着心爱的选(请点戏),这的是才人书会划新(即崭新)编。"可知《蓝采和》是书会里的才人编写的。明初朱有燉的《香囊怨》剧中提到:"《玉盒记》是新近老书会先生做的,十分好关目。"可知《玉盒记》的作者、元末明初人杨文奎也是书会中的才人。

书会间为了争揽观众,经常进行竞演,这可以说是当时的一种创作竞赛,它对元杂剧的发展起了直接的刺激作用。为了压倒对方,争标排场之盛,各书会纷纷向才人索取好的本子。《蓝采和》杂剧第二折《梁州曲》云:"俺俺俺'做场处'(按:指当场的演出)见景生情;你你你上高处舍身拼命(按:指舞台上开打的场面);咱咱咱但去处夺利争名。若逢'对棚'(按:指唱对台戏),怎生来装点的排场盛?倚仗着粉鼻凹五七并(按:指倚靠丑角等演员大家出力),依着这'书会社'恩官求些好本令(按:指依靠书会才人的好剧本)。君子务本,本立而道生,那的愁什么前程?"(这是拿文绉绉的"君子务本"的说教来打趣,说是有了好本子,就不愁没有好的"前程"。)书会间的竞赛看来是经常进行的,像睢景臣的《高祖还乡》散套,就是书会才人间出题目作的散套中的夺魁作品。

因为史料缺乏,我们不能说元杂剧大部分都是书会才人编写的,但是,书会才人活跃于元代戏剧界,推动戏曲创作的发展,这是毋庸置疑的事实。书会的产生和才人的涌现,实在是元代戏曲创作繁荣鼎盛的一个相当重要的原因。明代胡侍的《真珠船》云:"中州人每每沉抑下僚,志不获展……于是以其有用之才,而一寓之乎声歌之末,以舒其怫郁感慨之怀,盖所谓不得其平而鸣焉者也。"元代之所以成为我国戏剧史上一个众星璀璨的时代,元杂剧之所以能够取得巨大的成就,和书会的才人们身居社会底层和下层人民比较接近是分不开的。正因为这样,他们才能在剧本中抒发胸中抑郁不平之气和民间不可名状的痛苦之情,从而写下我国戏剧史上光辉灿烂的一页。

明代戏曲形式的演进

明代主要的戏曲形式叫作"传奇",它是在宋元时的南曲戏文(简称"南戏")的基础上发展而来的,形式上与元杂剧有许多不同的地方。

元杂剧采用"四折一楔子"的结构形式,明传奇则结构自由,篇幅比元杂剧长得多,《琵琶记》有四十二出,《浣纱记》四十五出,《鸣凤记》四十一出,《牡丹亭》则多至五十五出。一个戏篇幅这样长,有时难免松散拖沓,这是明传奇的通病。这样大型的戏,一个晚上演完它是不可能的,这就使"折子戏"的演出成为常见的现象。一些优秀的"折子戏"经过长期的舞台演出实践,不断丰富与完善,有的还活跃在今天的舞台上,这是我国戏曲在演出形式方面一个特别的地方。

明传奇分"出"而不分"折"。第一出叫作"自报家门"或"付末开场",由一个付末色的演员上场唱一二支曲子或表明剧本创作的意图,或夸耀故事情节的新奇,然后把剧情大意加以交代,第二出才开始敷演故事。"自报家门"的格式,已经成为明传奇体例上的一个特点,自《琵琶记》以降都如此。这种格式,具有介绍剧情和稳定观众情绪的作用。

元杂剧采用"旦本"或"末本"的演唱体制,明传奇则继承南戏角色自由司唱的传统,改"末"为"生",不论生、旦、净、丑均有唱的权利。唱的形式也较多变化,如合唱、分唱、接唱等。明传奇基本上是生旦戏,净、丑、外、贴都是次要角色。这种体例在一定程度上限制了剧作者的视野,严格来说也没有突破元杂剧"旦本""末本"的框框,只是把戏变成"旦末本"而已。只有到清代地方戏勃兴的时候,才在这方面有明显的突破。

明传奇和南戏一样,唱南曲,这和唱北曲的元杂剧分属不同的音乐曲调系统。明代戏曲音乐方面还有一个特别的情况,就是地方戏声腔的兴起。地方戏声腔是以各地民间曲调为基础的地方戏曲音乐系统,如海盐腔、弋阳腔、余姚腔、昆山腔等。明代戏曲音乐由于地方声腔的兴起呈现绚丽多彩的局面。

明代戏曲演出的道具（古代称"砌末"）与布景，也较前代有长足的进步。晚明著名散文作家张岱在《陶庵梦忆》"刘晖吉女戏"条中曾谈到一个剧目演出的情况："刘晖吉奇情幻想欲补从来梨园之缺陷，如《唐明皇游月宫》，叶法善作（法），场上一时黑魆地暗，手起剑落，霹雳一声，黑幔忽收，露出一月，其圆如规。四下以羊角（按：疑指单角灯）染成五色云气，中坐'常仪'（按：即嫦娥）、'桂树'、'吴刚'、'白兔捣药'。轻纱幔之，内燃'赛月明'数炷，光焰青黎，色如初曙，撒布成梁，遂蹑月窟。境界神奇，忘其为戏也。"在这里，灯光之运用，道具之进步，舞美之新颖，技法之娴熟，效果之逼真，可谓出神入化，使这位优秀的作家进入"忘其为戏"的境界。明末阮大铖家中戏班演出阮氏自编自导的《十错认》时，有龙灯、纸扎的神像；《燕子笺》中有纸制的会"飞"的燕子。张岱说这些戏"纸扎装束，无不尽情刻画，故其出色也愈甚"（《陶庵梦忆》卷八）。可见舞美在明代戏曲艺术中地位日见重要，戏曲形式日臻完善。

明戏曲在表演艺术上也很讲究，不少优秀演员为创造角色，揣摩体验，付出了艰辛的劳动。明中叶著名戏剧家李开先在《词谑·词乐》中就记载了著名演员颜容扮演《赵氏孤儿》中公孙杵臼一角的故事：颜容初扮大悲剧《赵氏孤儿》中公孙杵臼这一人物，但表演来表演去，观众毫无反应，一点愁苦悲哀的情态也没有。颜容回家后，羞愧到用右手直打自己的耳光，然后抱一木雕婴儿，对着穿衣镜，"说一番，唱一番，哭一番，其孤苦感怆，真有可怜之色，难已之情"。以后他再扮演公孙杵臼时，观众"千百人哭皆失声"。颜容前后的表演说明了演员如果没有真切的感情体验，要打动观众几乎是不可能的。

《词谑·词乐》篇还记载了著名演员周全授徒的故事，为我们保留了明代戏曲教育方面一点可贵的史料："徐州人周全，善唱南北词，……人每有从之者，先令唱一两曲，其声属宫属商，则就其近似者而教之。教必以昏夜，师徒对坐，点一炷香，师执之，高举则声随之高，香住则声住，低亦如之。盖唱词唯在抑扬中节，非香，则用口说，一心听说，一心唱词，未免相夺；若以目视香，词则心口相应也。"

周全手中之香，无异于今日乐队指挥手中之指挥棒。周全用"指挥香"来教导学生注意唱曲过程中的高低抑扬，这无疑比打着拍板一句句死教硬背来得科学。可惜在四五百年前的封建时代，这种先进的唱腔教学

法无法推广，最终只好湮没无闻了。

明代的戏班有两种，一种是官僚贵族府中置办的"家乐"，一种是民间的职业戏班。明中叶以后，贵族家盛养戏班，张岱说他祖父家中的戏班有可餐班、武陵班、梯仙班、吴郡班、苏小小班等。当时民间的戏班则有"徽州旌阳戏子""弋阳子弟"等称谓。"家乐"的兴起，对戏曲艺术形式的演进当然起过一些作用，但总的来说，"家乐"只是为贵族阶级享乐服务，生活本源的枯竭使"家乐"只能沿着雕琢典雅的道路走下去。明中叶以后各地方戏曲声腔的兴起，再一次说明艺术的生命存在于广大民众之中。

明末艺人马伶"深入生活"

今天读侯方域的《马伶传》，依然很受启发。一个演员为了"深入生活"、创造角色，当了三年奴仆，终于学到一套精湛的表演技艺，把艺术上强大的对手打败，他该付出了多么辛勤的劳动和巨大的代价呀！

明末号称"江南四才子"之一的侯方域，在《马伶传》中记载了这样一个真实的故事：有一次，南京最著名的戏班兴化班和华林班唱起了对台戏，在同一地方演出相同的剧目《鸣凤记》。这是一个描写明代嘉靖年间夏言、杨继盛等和权奸严嵩、严世蕃父子斗争的剧目。当演出进行到第六出《二相争朝》，即宰辅夏言和严嵩争论河套出兵问题的时候，华林班扮演严嵩的演员李伶的表演渐渐吸引了观众的注意，观众纷纷把座位移近华林班，兴化班的戏差不多没有人看了。这使兴化班扮演严嵩的演员马伶羞愧万分，戏未终场就跑掉了。三年后，马伶又回到戏班，他要求与华林班再唱一次对台戏。这一次又演出《鸣凤记》，当演到二相争论的时候，华林班扮严嵩的演员李伶发现自己的演技比马伶差多了，他跑到马伶跟前来要求给马伶当徒弟。

马伶演技的长进是到哪里去学的呢？他为什么能够击败先前比自己强得多的李伶呢？原来，马伶为了演好严嵩这一角色，从兴化班跑掉之后，到京师大官僚顾秉谦那里去了。顾秉谦是严嵩一类的奸臣，他想办法在顾秉谦府中当一名仆役，每日察看顾秉谦的一举一动，聆听顾的笑貌言谈，心领神会，使表演艺术大有长进，终于创造了逼真的严嵩的形象。讲完这个故事，侯方域评论说："异哉！马伶之自得师也。夫其以李伶为绝技，无所于求，乃走事昆山。见昆山犹之见分宜也。以分宜教分宜，安得不工哉！"（其意为：令人惊异的是，马伶终于找到教他演好严嵩这一角色的好师傅了。李伶的演技虽然很高超，马伶却没有向他求教，而是直接去请教顾秉谦，见到顾秉谦就好像见到严嵩一样。用酷似严嵩一类的人来教如何扮演严嵩，哪有教得不好的啊！）

马伶演严嵩的故事是一则真人真事。马伶名锦，字云将，祖辈是西域

人,所以当时的人称他为"马回回"。马伶从顾秉谦那里学到了扮演严嵩的技艺,使自己后来在舞台上创造的严嵩形象,一招一式,一举手一投足,无不逼肖严嵩。马伶的艺术创造之所以高明,就在于他不是简单地向对手李伶学习,而是直接向生活学习,向使一切文学艺术都相形见绌的生活学习,他从这一最丰富的源泉里吸取了养分,因此,他的艺术创造把对手远远地抛在后面,使李伶难以望其项背。

侯方域在结束这篇短文时又说:"呜呼!耻其技之不若,而去数千里,为卒三年。倘三年犹不得,即犹不归尔。其志如此,技之工又何须问耶?"(其意为:啊!马伶对自己演技不如别人感到很羞愧,竟至跑了几千里路,替人家做了三年仆役。如果三年还没有学到本领,肯定还不回来的。有这样的志向,最后终于达到艺术的化境,这难道还有什么疑问吗?)三年为仆,这期间该有多少辛酸的经历、痛苦的遭际呀,但马伶守志若素,不易其行,他付出了多么重大的代价,才创造出精湛感人的艺术来呀!写到这里,我不禁想起《琵琶记》结尾时两句著名的诗句来:"不经一番寒彻骨,怎得梅花扑鼻香。"

要进入艺术的化境而不蒙受许多痛苦和失败者,艺术史上似乎还未有过。

《梁祝》，悲剧乎，喜剧耶？

《梁山伯与祝英台》（以下简称《梁祝》）是一个著名的民间戏曲剧目，流传至今已近千年。宋元时有戏文《祝英台》，金元时写过《梧桐雨》杂剧的著名戏曲家白朴写过《祝英台死嫁梁山伯》杂剧，明代传奇则有朱从龙的《牡丹记》、朱少斋的《英台记》、无名氏的《同窗记》，清代有无名氏的《访友记》等。中华人民共和国成立后，许多地方剧种都有《梁祝》剧目。演梁祝故事的川剧《柳荫记》在1952年文化部主办的第一届全国戏曲观摩会演中曾获得好评，越剧《梁祝》还被搬上银幕，赢得了广大观众的赞赏。可以说这个戏和关于孟姜女、王昭君、秦香莲、白蛇传故事的戏曲一样，是我们民族戏曲遗产中的瑰宝。

《梁祝》究竟是悲剧还是喜剧？我曾经拿这个问题问过一些人，多数人说是悲剧，也有的说是喜剧或悲喜剧。我以为，如果用西方戏剧理论家们关于悲剧和喜剧的概念来衡量我国传统的戏曲剧目的话，恐怕有时很难套得上。19世纪法国著名的戏剧理论家布伦退尔（1840—1906年）认为，戏剧的本质是人和自然力、社会力之间的斗争，如果斗争的结果是命运、天意或自然规律取胜，这个戏就是悲剧；如果斗争双方势均力敌、主人公最后取胜的话，这个戏就是喜剧。按照布氏的定义来看《梁祝》，梁山伯与祝英台最后被封建势力迫害致死，当然是悲剧无疑了。但戏的结局，无论是祝家还是企图强娶祝英台的马文才，他们都落了个人财两空的下场，主人公最后化成双飞的蝴蝶，梁祝又结合在一起了，人民赋予这个悲惨的故事以浪漫主义的美好结局。按照布氏关于喜剧的定义，《梁祝》当然也是一个喜剧。由此可见，如果拿西方戏剧理论家们那一套来衡量我国的传统戏曲，常常会感到好像骑在马背上穿针——老是套不上。

再拿表现手法和气氛来说，我们也很难给全剧下一个"悲剧"或"喜剧"的结论。"楼台会""山伯临终""英台祭坟"这些场子无疑地笼罩着浓郁的悲剧气氛，但"同窗共读""十八相送"和"最后的化蝶"则是典型的喜剧场次。现引明代朱少斋《英台记》中"送别"的一段，

它和后来的"十八相送"已较接近了:

> (旦白)来到这墙头,有树好石榴。(唱)哥哥送我到墙头,墙内有树好石榴。本待摘与哥哥吃,只恐知味又来偷。(生白)来到此间,乃是井边。(旦唱)哥哥送我到井东,井中照见好颜容。有缘千里能相会,无缘对面不相逢。(生白)贤弟,此间好青松。(旦唱)哥哥送我到青松,只见白鹤叫匆匆。两个毛色一般样,未知那个雌来那个雄?(生白)贤弟,来到此间,乃是一座庙堂。(旦唱)哥哥送我到庙庭,上面坐的是神明。两个有口难分诉,中间只少个做媒人。东廊行过又西廊,判官小鬼立两旁。双手抛起金圣筶,一个阴来一个阳。(生白)贤弟,来到此间,有一个好池塘。(旦唱)哥哥送我到池塘,池塘一对好鸳鸯。两个本是成双对,前头烧了断头香。(生白)兄弟,如今来到前面,就是长河。(旦唱)哥哥送我到长河,长河一对好白鹅。雄的便在前面走,雌的后面叫哥哥。……

这里,祝英台托物起兴,诸多暗示,梁山伯却憨直老实,全无察觉,场面极富喜剧性,唱词也用浅白如话的民歌体,好比一湾泉流,潺潺回荡,清澈见底。像这样的"送别"场面,和后来"山伯临终"在气氛上当然是大相径庭的。如果要我来回答《梁祝》是悲剧还是喜剧这个问题,我只能说这个戏的前半部(包括"同窗共读""英台托媒""十八相送"等场次)是生意盎然的喜剧,后半部(包括"楼台会""山伯临终""英台祭坟"等场次)却是凄楚动人的悲剧,剧作最后用喜剧结尾,在为梁祝一掬同情之泪以后,剧作赋予他们一个美好的结局。这个结局进一步加强了全剧反对封建礼教对青年男女爱情压迫的主题思想。

《梁祝》是属于人民的,它的故事在过去几乎家喻户晓,妇孺皆知。明代朱秉器的《浣水续谈》卷一载:"吴中有花蝴蝶,妇孺皆以'梁山伯祝英台'呼之。"可见其深入人心的程度。中华人民共和国成立以后,据说浙江宁波市还保存有梁山伯庙,庙旁有梁祝的合葬墓。当地俗谚还说:"梁山伯庙一到,夫妻同到老。"相传是热恋中的男女必到之地。在宁波市东面的镇海市,还有一个祝英台庵——菜汤庵。为什么取"菜汤"这一个特别的名字呢?相传在每年新年的时候,庵里烧了大锅的菜汤,青年男女都要来喝上一碗,据说喝了这碗汤将来就会找到一个称心的伴侣哩。

蛇精怎样变成美丽善良的姑娘
——《白蛇传》的演化

蛇的形象猥琐丑陋，在文学作品中常常是丑恶的象征，但我国著名的传统戏曲剧目《白蛇传》中的白蛇却是一个美丽善良的姑娘。研究从蛇精到白娘子的演化过程是很有意思的，因为它涉及生活丑怎样转变成艺术美这样一个重要的美学问题。

最早关于白蛇故事的记载，是《清平山堂话本》中的《西湖三塔记》。它大约产生于宋末元初，写奚宣赞救了迷路的少女白卯奴，遇见她的穿白衣服的母亲和穿黑衣服的祖母，并与她的母亲同居，差点被杀掉。后来道士收服了这三个女人，原来白卯奴是鸡妖，穿白衣服的是蛇妖，穿黑衣服的是獭妖。道士将这三个妖精镇压在杭州西湖"三潭印月"那三个石塔下面。

这个原始的白蛇故事，除了宣扬妖精惑人、女人祸水的迷信落后思想之外，没有什么美学价值可言。但是，有谁见过女妖精把男人掳走呢？封建社会里到处都是妇女被礼教残酷压迫的悲惨现实，她们的命运和遭际比荒诞不经的妖精故事更感人，于是，白蛇故事在演化中，被加进一些现实的成分，这是很自然的。

有关白蛇故事的戏曲，最早可追溯到明代的《雷峰记》传奇。据明末戏曲评论家祁彪佳的《曲品》说："《雷峰记》，陈六龙撰。相传雷峰塔之建，镇白娘子妖也。以为小剧则可，若全本则呼应全无，何以使观者着意。"《雷峰记》虽已失传，从祁氏评论来看，情节简单，写一个短剧还差不多，勉强铺陈成全本戏，难免有牛刀割鸡之嫌。

现存第一部白蛇故事的戏曲，是清初黄图珌的《雷峰塔》传奇。剧本刻于乾隆三年（1738年），写生药铺伙计许宣于清明节与蛇妖白氏、鱼怪青儿在西湖相遇，借伞给她们，后来由青儿说合，许与白氏成就婚事。许宣因白氏赠银乃窃取太尉库银，被巡检拘捕后发配苏州，白氏与青儿遂

赶至苏州。蟹精、龟精偷了典库的珊瑚坠扇子献与白氏，白氏转赠许宣，不料又被查出，许于是改配镇江，白氏又赶至镇江与之相会。许宣后来到金山寺，被法海禅师点破，白氏、青儿也被收入钵内，镇于雷峰塔下。

黄图珌笔下的白氏，在婚姻问题上历经诸多波折，这是值得同情的；但她身上的妖气依然十分浓重。这样一个人妖混合、矛盾百出的艺术形象，在演出过程中受到演员和观众理所当然的抵制，各处纷纷进行改编，这使黄图珌十分不满。他说：剧本"方脱稿，伶人即坚请以搬演之。遂有好事者续《白娘子生子得第》一节，落戏场之窠臼，悦观听之耳目，盛行吴越，直达燕赵。嗟乎！……白娘，妖蛇也，而入衣冠之列，将置己身于何地耶？我谓观者必掩鼻而避其芜秽之气，不期一时酒社歌坛，缠头（按：馈赠演员的锦帛财物）增价，实有所不可解也"。黄图珌站在卫道者的立场，坚持认为白氏是一个妖精。但把白氏改成一个追求爱情婚姻幸福的女性并赋予她"生子得第"的结局的改编本终于不胫而走，"盛行吴越，直达燕赵"，使黄图珌很不理解。由此可见，白蛇故事在演化过程中，人民群众不断地把自己的理想和愿望融入白氏形象中去，她正逐渐演化成符合人民审美要求的人物形象。

乾隆三十三年（1768年），方成培根据许多梨园钞本改编的《雷峰塔传奇定本》问世。方本比起黄本大有进步，举例说，方本新增《端阳》《求草》两出，写端阳节饮雄黄酒，这是民间风俗。许宣准备了雄黄酒，他殷勤劝酒，并非有人授意；而白氏是明白饮酒的后果的，但她沉醉在爱情的欢乐中，简直不能抗拒爱人的殷勤厚意，终于饮多了，现出原形把许宣吓死。后来，白氏不辞辛苦上山，力战众仙，取回还魂仙草把许救活。这里的白氏，已是一个多情善良的女性形象了。还有，黄本写白氏、青儿与法海金山一战，几乎未及交锋即翻船逃命。方本摒弃了对白氏这种毫无作为的怯懦态度的写法，用两千多字的篇幅淋漓尽致地描绘了白氏的战斗精神，这就是后来著名的《水漫金山》一场的底本。方成培还强调说："原本中只此一出曲白可观，虽稍为润色，犹是本来面目。识于此，不欲攘其美也。"说明这一出基本上是梨园钞本原来的样子。白娘子坚韧的战斗性格，应该说是无名的民间艺人创造出来的。其他如脍炙人口的《断桥》一出的创作，也是黄本所没有的。

方本是一个感人至深的悲剧，白氏最后被封建势力的代表法海镇在雷峰塔下，许宣也悟道出家。16年后，白氏之子许士麟中了状元，前来湖

边祭塔,母子相会,除了共同控诉法海这个"离间人骨肉的奸徒"之外,白氏还叮嘱其子说:"日后夫妻和好,千万不可学你父薄幸!"这完全是现实中不幸的妇女哀怨的控诉,深刻揭示了以男性为中心的封建宗法制度对妇女的压迫。

当然,方本也夹杂不少糟粕,还有许多神鬼灵怪、生死轮回的东西,但它已是后来《白蛇传》的真正母本。中华人民共和国成立后,全本《白蛇传》或《游湖借伞》《盗仙草》《水漫金山》《断桥》等折子戏经常演出,白娘子(有的剧种叫白素贞)已成为传统戏曲中一个善良多情、感人至深的妇女形象。蛇精云云,给这个美丽的故事抹上一层更加迷人的浪漫主义色彩,已经一点也不可怕了。

(原载《中国戏曲史漫话》,上海文艺出版社1980年版,共100篇,本书选录8篇)

《西厢记艺术谈》摘编

一部风靡了七百年的杰作

中国有句俗话:"少不看《西厢》,老不读《三国》。"意思是说少年时血气方刚,戒之在色,故不宜看专写逾墙偷情的《西厢记》;及至老来,谙事渐多,世故日深,读了《三国演义》便很容易变成老奸巨猾的人物。以上两句老式的格言,从反面让我们了解到这两部古典文学名著对中国人民精神生活的巨大影响,以及封建卫道者对它们惧怕的程度。

元代王实甫的《西厢记》杂剧,是我国古典戏曲遗产中一颗光芒熠熠的艺术明珠,当它降临到世上时,便以它深邃的思想道德力量和精湛的艺术魅力风靡剧坛。元末戏曲家贾仲明曾写一首【凌波仙】的曲子来赞颂它的出现:

风月营,密匝匝列旌旗;莺花寨,明飙飙排剑戟;翠红乡,雄赳赳施谋智。作辞章,风韵美,士林中等辈伏低;新杂剧,旧传奇,《西厢记》天下夺魁。

在戏曲领域内,《西厢记》确是遐迩闻名、出类拔萃的,这种情况使封建卫道者忧心忡忡。为了诋毁《西厢记》巨大的思想影响,他们造谣说王实甫因写了这本杂剧,死后在阿鼻地狱中缧绁终年,永不超生;他们还给作品扣上"诲淫"的罪名,说它是"邪书之最可恨者"(清代梁恭辰《劝戒录》四编)。因此,在元、明、清三代禁毁的戏曲小说中,《西厢记》名列榜首,卫道者们是非把它毁尽禁绝不可的。然而,这一部元代的"夺魁"作品,七百年来却疯魔了千千万万的青年男女。关于这方面的情况,只要举出《红楼梦》的例子就够了。曹雪芹在《红楼梦》第二十三回"《西厢记》妙词通戏语,《牡丹亭》艳曲警芳心"中,是这样描写主人公们对《西厢记》的印象的:

宝玉道:"……真是好文章!你要看了,连饭也不想吃呢!"一

面说,一面递过去。黛玉把花具放下,接书来瞧,从头看去,越看越爱,不顿饭时,已看了好几出了。但觉词句警人,余香满口。一面看了,只管出神,心内还默默记诵。宝玉笑道:"妹妹,你说好不好?"黛玉笑着点头儿。

一生最讨厌"千部一腔,千人一面"的才子佳人作品的曹雪芹,让宝、黛从《西厢记》中汲取力量,使我们仿佛听到,在心细如发的林黛玉心灵深处那根无人知晓的爱情之弦,已经在《西厢记》的撩拨下强烈地颤动起来。可以说:小青年爱不释手,珍之如掌上明珠;卫道者詈不绝口,畏之如山中猛虎——这就是《西厢记》问世后所激起的巨大反响。拿最近的情况说,在十年"史无前例"的时期,爱情从我们的文学艺术中被抉剔净尽,《西厢记》好像也销声匿迹了。殊不知曾几何时,五光十色、炫人眼目的肥皂泡终于不见了。实践证明,《西厢记》依然是我们民族文化瑰宝中一颗货真价实的永放异彩的艺术明珠,它的价值已愈来愈为人们所认识。

苏东坡曾经给自己读书的方法名之曰"八面受敌"法(见《又答王庠书》),意思是每一书要读数遍,每一遍只从一个角度去阅读和理解。读书如此,读剧又何曾不能如此。对戏曲史上这部使千百万青年着魔揪心的杰作,我们也可进行一次次的单项解剖,从各个不同的角度认识它的庐山真面目:溯源流,从《西厢记》的"母本"探查到各种佛头着粪的续书;说人物,看作者的生花妙笔如何描写"倾国倾城貌"的小姐和那"风欠酸丁"的傻角;剖冲突,看剧本如何匠心独运,把一段"五百年前风流业冤"排比得有声有色;赞主题,看"有情的都成了眷属"和封建礼教的抵牾对立;探氛围,看时而令人喷饭,时而催人泪下,时而叫人忍俊不禁的魅力何在;观布局,看作者如椽之笔怎样伏脉千里和涉笔成趣;赏词采,仔细玩玩那些叫人一唱三叹、荡气回肠的语言,岂非赏心乐事?……凡此种种,笔者愿将一孔之见献陋尊前,谨喧桴鼓,实在惶恐之至。

"倾国倾城的美人"该怎样描画

第一印象是极其重要的：英俊的、俏丽的、端庄的、猥琐的……杰出的作品总是倾全力把人物出场后给人的第一印象写好。因此，像《红楼梦》中林黛玉、王熙凤等人物有声有色的上场，一直是人们所乐道称赏的。《西厢记》第一本的楔子是这样写莺莺的第一次出场的：

（夫人云）红娘，你看佛殿上没人烧香呵，和小姐闲散心耍一回去来。（红云）谨依严命。（夫人下）（红云）小姐有请。（正旦扮莺莺上）（红云）夫人着俺和姐姐佛殿上闲耍一回去来。（旦唱）

【幺篇】可正是人值残春蒲郡东，门掩重关萧寺中；花落水流红，闲愁万种，无语怨东风。（并下）

这里，莺莺以一个心事深沉的伤春少女形象上场。老夫人只一句"你看佛殿上没人烧香呵"的嘱咐，便见家教之严与防范之深；而莺莺似乎对眼前发生的一切都充耳不闻，她并没有回答红娘那是否到佛殿上去闲耍一回的说话，而是"你说你的，我唱我的"，心中无限伤心事，只在两三诗句中。【幺篇】的曲子唱出了她的满怀愁绪：时值残春，门掩重关，万种闲愁，无人诉说，只有伫立东风，哀怨伤春……剧本让我们窥见这个心事深沉的少女内心的美，一开头就把封建家规之严和怀春少女之怨的矛盾和盘托出，为崔张的爱情做好铺垫。这样写确实极好，这就是我们现在常说的人物的所谓"带戏上场"。崔张爱情的基础是郎才女貌，如何描绘莺莺外貌的美丽，这是艺术家煞费苦心经营的一项重大课题。"千部一腔，千人一面"的才子佳人作品之所以令人生厌，除了题材、主题方面的原因之外，主要是由于它们不善于刻画"这一个"才子或佳人的性格特征，连外貌描写也都是千篇一律，似乎是从一个模子里印出来的。

王实甫避开了对崔莺莺外部形体做静止的烦琐的描写。因为戏剧作品不同于小说，戏剧是要拿到舞台上演出的，人物要由演员具体地加以扮

演，这就决定了对人物外貌穿戴进行详尽描写是不必要的。但是，为了让观众或读者对这位"倾国倾城貌"的佳人外貌有强烈的印象，王实甫采用了十分传神的艺术手段来描绘，用最精炼的笔墨以获取最强烈的效果。

这种传神手法的第一处表现，是通过张生的"惊艳"来完成的。第一本第一折写张生正在佛殿上"数了罗汉，参了菩萨，拜了圣贤"的时候，冷不防与莺莺邂逅，"正撞着五百年前风流孽冤""颠不剌的见了万千，似这般可喜娘的庞儿罕曾见"。佛殿奇逢使张秀才疯疯魔魔，"魂灵儿飞在半天"，他终于取消了上京赴考的打算，把功名富贵的观念抛到脑后，决心在普救寺住下来以再睹莺莺小姐的风采。这是通过张生的感觉和他的一连串戏剧动作来间接表现莺莺的美的写法。

俗话说"情人眼里出西施"，莺莺是真的很美，还是由于张秀才的"主观片面"才造成了莺莺美的幻觉呢？艺术家早就注意到这个问题，在《闹斋》（第一本第四折）这场戏里，王实甫再次用传神的生花妙笔描绘了莺莺惊人的美貌。你看，在为故崔相国超度亡灵的道场上，莺莺出场了，张生直发愣，惊呼"神仙下降也"；众和尚也被莺莺的美貌所吸引，于是出现了这样的戏剧场面："大师年纪老，法座上也凝眺；举名的班首真呆劳（为首的和尚看得痴呆了），觑着法聪头做金磬敲。"这个场面极富喜剧性，连老和尚也不放过凝视莺莺的机会，当班领头的和尚由于看得出神，竟然把法聪和尚的光头当金磬来敲！六尘清净、俗念俱寂的出家人尚且如此，莺莺的美貌确实是超尘绝俗的了。第一本戏的名字叫"张君瑞闹道场"，这个"闹"字的戏，就全出在莺莺身上。正因为莺莺的美貌把张生和包括所有和尚在内的人都俘虏了、征服了，这才产生"老的小的，村（蠢）的俏的，没颠没倒，胜似闹元宵"的喜剧效果。这一"闹"，确实把"倾国倾城貌"的绝代佳人的形象生蹦活跳地衬托出来——这就是传神艺术手法的神功妙效，这比用一串串的形容词来形容莺莺的美貌不知要高明多少。

宋代郭熙在《林泉高致》中说："山欲高，尽出之则不高，烟霞锁其腰则高矣；水欲远，尽出之则不远，掩映断其脉则远矣。"写人物和写山水艺理相通，如果只着眼于形体的描摹，从嘴唇到鼻子，从眉毛到头发，虽然"尽出之"，美人还是"活"不起来的；唯有写其神韵，则人物之言谈举止隔纸可辨，呼之欲出，这就难怪古代画论十分强调"传神"和"略形采神"的道理了。

看一看 23 岁不曾娶妻的傻角

如果有哪个男青年见到一位美丽的姑娘便马上自我表白说:"我姓甚名谁,现年二十三岁,不曾娶妻。"那是要被认为得了精神病的。《西厢记》中的张生就是这样说的,我们非但不认为他得了精神病,而是觉得他非常可爱,你说怪不?

张生是一位痴情志诚的书生,这是《西厢记》所写的张生形象最重要的特征。他是一位喜剧人物,作者常常用带着几分夸张和善意嘲弄的笔调来写他,因此作品常常给人以触处生春的感觉。张生对莺莺一见钟情,为了重睹莺莺小姐的风采,他把上京赴考的事丢在一旁。也就是说,为了追求美满幸福的爱情,他把科举功名之事一股脑儿抛开。这种把爱情摆在科举功名之上的做法,使张生形象比之元、明、清三代戏曲小说中那些为了追求功名利禄不惜悬梁刺股的"士子"形象来要可爱得多。为了接近莺莺,打听莺莺小姐的行止,他大胆热情到几乎痴狂可笑的地步。读过《西厢记》的人始终忘不了他初见红娘时说的这一段"自我介绍":

> 小生姓张,名珙,字君瑞,本贯西洛人也。年方二十三岁,正月十七日子时建生,并不曾娶妻。

这些话确实说得唐突冒失,没有礼貌,难怪被红娘抢白一顿:"先生是读书君子,孟子曰:'男女授受不亲,礼也'。君子'瓜田不纳履,李下不整冠'。道不得个'非礼勿视,非礼勿听,非礼勿言,非礼勿动'。……今后得问的问,不得问的休胡说!"尴尬人难免尴尬事,张生只讨得一场没趣。

《西厢记》描写张生近乎痴狂的行为很不少,但这是结合他的钟情志诚来写的,因而他的痴狂就显得可爱。如果不表现张生性格中志诚这个本质方面,而片面去渲染他的痴狂,就容易把张生写成儇薄的青年,那和流氓是相去不远的。

剧作描写张生对莺莺一见钟情之后，紧接着写他害相思，害到颠颠倒倒、疯疯魔魔，白天里"怨不能，恨不成，坐不安"，到了晚上，"睡不着如翻掌，少可有一万声长吁短叹，五千遍倒枕槌床"。特别是像第一本第三折《联吟》中【拙鲁速】这样的曲子，是把张生害相思病的情状刻画得入木三分的：

　　对着盏碧荧荧短檠灯，倚着扇冷清清旧帏屏。灯儿又不明，梦儿又不成；窗儿外渐零零的风儿透疏棂，忒愣愣的纸条儿鸣；枕头儿上孤零，被窝儿里寂静。你便是铁石人，铁石人也动情。

张生毕竟不是打家劫舍霸占妇女的强徒，也没有玩弄权势阴谋以对付老夫人的资本或手段，在他通往美满爱情的道路上，老夫人的变卦失信，崔莺莺的出尔反尔，对他来说几乎是不可逾越的高山深壑，他毫无办法，只会三番两次地跪求红娘，请求帮助，这就难怪红娘送给他一个雅号——"银样镴枪头"。作品在表现张生对莺莺倾心志诚、一片痴情的同时，对他身上存在的酸秀才的书卷气和热恋时的痴狂劲做了善意的嘲弄，使这个"文魔秀士""风欠酸丁"的傻角更加惹人爱怜。

如果仅仅描写张生的痴情，而不去展示张生其他方面的性格，就有可能把他写成色中饿鬼，那也是很难讨人喜欢的。《西厢记》尽情嘲弄这个爱情领域里的"银样镴枪头"，也写他在社会生活的其他方面是一个有胆识、聪明能干的年轻人。

孙飞虎兵围普救虽然给莺莺命运带来了危机，却给崔张结合带来了希望，也使张生得以当众施展自己的本领。一封书退了孙飞虎，"笔尖儿横扫了五千人"，"半万贼兵，卷浮云片时扫净"，"张君瑞合当钦敬"。这是描绘张生胆识才智重要的一笔，使张生在众和尚和红娘心目中威望大振。作品最后通过张生赴考得中，写出"秀才是文章魁首"，连普救寺中的长老和尚也说"张生不是落后的人"。至此，一个富有胆识才情、可敬可爱而又可笑的秀才形象便立起来了，从各个不同的侧面所展示出来的性格使张生的形象越发血肉饱满。

剧末，《西厢记》写张生虽然高中状元，但并非入赘卫尚书家，那只是郑恒的无耻造谣，张生自始至终是一个矢志无他的男子，"从离了蒲东路，来到京兆府，见个佳人世不曾回顾"，急急忙忙赶回来与莺莺团聚。

"若见了异乡花草,再休似此处栖迟",事实证明,莺莺的担心是多余的,新科状元张君瑞尽管前程似锦、花生满路,却是"梦魂儿不离了蒲东路"。他的及时赶回把郑恒无耻的谰言击碎,也使老夫人再次促使他们婚变的阴谋破产。昔日带有几分轻狂的痴情汉,今朝却以一个感情专一、老实忠诚的形象出现在众人面前,作品在这里完成了塑造张生形象最后也是最重要的一笔。

张生是中国文学史上一个优秀的男性艺术形象,他虽然可笑,但十分可爱,他是古代青年知识分子一个正面的喜剧形象、不朽的艺术典型。

喜剧，你的名字叫作"笑"

莎士比亚有一句名言："弱者，你的名字叫作'女人'。"我模仿这句话，说："喜剧，你的名字叫作'笑'"。喜剧的特征就是"笑"，它的武器也是"笑"。赞颂真善美，批判假恶丑，通过"笑"；陶冶人们的性情，净化人们的灵魂，通过"笑"；赐给人们愉快的娱乐，促进人们身心的健康，也通过"笑"。杰出的戏剧理论家和喜剧作家李渔把"笑"作为喜剧艺术的最高境界，提出"一夫不笑是吾忧"。老舍说："听完喜剧而闹一肚子别扭，才不上算！"(《戏剧语言》)他们都把对"笑"的追求放在极重要的地位。在《西厢记》中，我们看到许多精彩的噱头和笑料，看到"笑"的艺术被引进一个色彩缤纷、出神入化的世界。

王实甫动员了各种艺术手段来获取最好的喜剧效果，而其中用得最多、收效最显著的就是科诨。科诨，是戏曲里各种使观众发笑的穿插，指的是喜剧化的动作与语言。一般来说，插科与打诨多是由净行与丑行来完成的。但在《西厢记》这部杰出的抒情喜剧里，最好的科诨却是由正面主人公张生与红娘来完成的。口说无凭，且看下面的例子。

第二本第一折《寺警》，当张生"鼓掌"而上，说自己有"退兵之策"时，剧本这样写：

（旦背云）只愿这生退了贼者。（夫人云）恰才与长老说下，但有退得贼兵的，将小姐与他为妻。（末云）既是恁的，休唬了我浑家，请入卧房里去，俺自有退兵之策。

张生这句"休唬了我浑家"，显而易见是引人发笑的，眼下离拜堂成亲还远得很哩，怎么就称起"浑家"来？但这诨语，很贴合张生的性格特点，既写出他想与莺莺成亲的迫切心情，又交代了他老实率直的为人。他没有老夫人那样多的坏心眼，没有料到事情还会出现反复，直肠直肚地以为贼兵瓦解已是指日可待的事，莺莺很快就可以归属自己，那么提前叫

一声"浑家"也是无不可的。写出这样一句简单又符合人物性格、能博得满堂彩声的诨语，功力确是不凡。

如果说张生的科诨常常夹带着他那特有的书卷气，既憨且傻的话，红娘的科诨则显得泼辣，十分吻合这个俏丫头聪明绝顶、伶牙俐齿的性格。第四本第一折《酬简》，当红娘送莺莺来到张生房门口的时候：

（红上云）姐姐，我过去，你在这里。（红敲门科）（末问云）是谁？（红云）是你前世的娘！（末云）小姐来么？（红云）你接了衾枕者，小姐入来也。张生，你怎么谢我？（末拜云）小生一言难尽，寸心相报，唯天可表！

红娘送莺莺来到张生卧房，剧情正进入一个极端重要的阶段，人们期待着的好事即将来临，场上自然而然笼罩着一股幽会前惊喜神秘的气氛，但红娘一句"是你前世的娘"的诨语，一下子把人逗乐了。这句打趣话，交代了张生和红娘之间亲密无间的关系，高度评价了红娘在这场好事中所起的关键作用，而这种评价，不是用正剧那种堂堂正正的叙述方式，而是用玩笑打趣的喜剧语言来表达的。诨语从好利口而热心肠的丫头口中自然流出，使场面十分活跃，具有一子弈出、全盘活局的效果。

科诨是喜剧艺术重要的组成部分，是一把打开"笑"的大门的钥匙。精彩的科诨，应从人物性格中自然流出，从情节场面中自然流出，来不得半点矫揉造作与生硬拼凑。明代著名戏曲理论家王伯良在《曲律》中说："插科打诨，须作得极巧，又下得极好，如善说笑话者，不动声色，而令人绝倒方妙。"《西厢记》第三本第三折《赖简》中有一段张生错抱红娘的科诨：

（红云）今夜月明风清，好一派景致也呵！……偌早晚傻角却不来？赫赫赤赤（按：打暗号），来。（末云）这其间正好去也，赫赫赤赤。（红云）赫赫赤赤，那鸟来了。（末云）小姐，你来也。（搂住红科）（红云）禽兽，是我，你看得好仔细着，若是夫人怎了。（末云）小生害得眼花，搂得慌了些儿，不知是谁，望乞恕罪！

这一段精彩的科诨动作，是从特定的环境中自然引发出来的。张生依

约前来会莺莺,虽说是月白风清,但在花园婆娑的树下,毕竟光线不够明亮,张生又偷情心切,这才搂错了人,引起观众哄堂大笑;而红娘的责备,虽说是口如利剑,心却是热的,"若是夫人怎了"一句,善意地提醒张生不得鲁莽,以免坏了事体。这段科诨应场而生,因人而发,十分自然,达到李渔所说的"我本无心说笑话,谁知笑话逼人来"的艺术境界,可算是科诨中的神品(当然,演出时要掌握好分寸,任何过火表演都会坠入恶趣)。

最后必须指出,"笑"虽说是喜剧全力以赴追求的艺术境界,是喜剧最重要的武器,但它必须有情致,不坠恶俗,与作品的主题和人物一致,才能发挥喜剧特有的功能效用,否则是要产生反效果的。换句话说,有损于主题思想或人物性格的廉价喜剧效果应该摒弃,因为无聊的"笑",只会叫人变得庸俗,而达不到喜剧那种寓教于乐的目的。举例来说,董解元《西厢记诸宫调》卷四《赖简》一段,当莺莺突然变卦,用所谓兄妹之礼云云把张生训斥了一顿的时候:

【般涉调·夜游宫】言罢莺莺便退,兀的不羞煞人也天地!怎禁受红娘厮调戏,道:"成亲也先生喜、喜!⋯⋯"张生自笑,徐谓红娘曰:"⋯⋯红娘姐姐,你便聪明⋯⋯如今待欲去又关了门户,不如咱两个权做妻夫。"红娘道:"你莽时(按:意为立刻)书房里去。"生带惭色,久之才出。

《西厢记诸宫调》有的地方"浓盐赤酱",用色情那一套迎合小市民听众的庸俗情趣。这里写张生要与红娘"权做妻夫"即其一例。这个地方是能产生喜剧效果的,但它明显损害了张生作为用情专一、忠厚志诚书生的形象,在戏剧大师王实甫手里,这种损害人物性格的无聊玩笑理所当然地被抛弃了。

笑,应当是高尚的、美的,把肉麻当有趣,兜售低级庸俗的噱头,用不负责任的笑料去污染健康人的灵魂,那绝不是一个正直诚实的喜剧作家所应该做的。

见情见性，如其口出

——《西厢记》语言艺术之一

欲为人物立传，宜先为人物立言。

从语言的角度来说，戏剧之所以有别于其他文艺形式，就因为它是"代言体"的艺术。小说或其他文艺形式的作者，常常采用第三人称来叙述故事。唯有戏剧的作者，必须隐匿于剧中人身后，用剧中各类人物不同的声口来说话，这就是所谓"代言"。因此，对一个优秀的剧本来说，声如口出，谁说像谁，这是极重要的，也就是说，性格化语言对一个好剧本来说是必不可少的。

《西厢记》中的人物语言各具个性，张口见"人"，言谈举止历历可辨，莺莺之蕴藉凝重、张生之热情率真、红娘之爽朗泼辣、老夫人之心口不一、郑恒之粗鄙猥琐，皆不能倒置易位，也不致相互混淆，达到了高度个性化的境界。

请看《寺警》之后这一小段，当时贼焰尽收，浮云扫净，老夫人叫红娘请张先生前来赴宴，张生以为女婿做定了，欣喜雀跃自不待言，场上于是洋溢着一派轻松的气氛，这时只见红娘前来叫门，而张生早已在那里等候了。

（红唱）【小梁州】则见他叉手忙将礼数迎，我这里万福先生。乌纱小帽耀人明，白襕（按：唐宋时儒生服装）净，角带傲黄鞓（按：皮带）。

【幺篇】衣冠济楚庞儿俊，可知道引动俺莺莺。据相貌，凭才性，我从来心硬，一见了也留情。（末云）"既来之，则安之"，请书房内说话。小娘子此行为何？（红云）贱妾奉夫人严命，特请先生小酌数杯，勿却。（末云）便去，便去。敢问席上有莺莺姐姐么？

这几句曲白,是此时此地"这一个"人物所特有的。对张生来说,孙飞虎贼兵退后,人逢喜事精神爽,眼看能让莺莺做妻子,他早已穿得齐齐整整、济济楚楚,在房中等候了。见红娘后,他态度殷勤,言语直率,有礼貌地请对方房中说话。他明知红娘的来意,但好像还是放心不下,再问一句"小娘子此行为何";红娘答话后,他不谦让客套,接连说了两声"便去",其急切盼望之情跃然纸上。"敢问席上有莺莺姐姐么"一句,便见其痴情痴性。这种"傻话",是张生特有的,真中见痴,直里透傻,叫人发笑。而红娘【小梁州】和【么篇】的曲子,既写她内心的活动,又反衬张生的一表人才、英俊有为,这种一箭双雕的精彩语言,对人物性格的刻画起到十分重要的作用。

李渔在谈到咏物见性、即景生情必须写出高度个性化的语言时曾十分感慨地说:

善咏物者,妙在即景生情。如前所云《琵琶·赏月》四曲,同一月也,牛氏有牛氏之月,伯喈有伯喈之月。所言者月,所寓者心。牛氏所说之月可移一句于伯喈,伯喈所说之月可挪一字于牛氏乎?夫妻二人之语犹不可挪移混用,况他人乎?人谓此等妙曲,工者有几?(《闲情偶寄·词曲部·词采第二》)

其实,在李渔最为佩服的王实甫的《西厢记》中,这种例子是不少的。也说赏月吧,《西厢记》第一本第三折《月下联吟》中就有主人公虽同赏一月而情性迥异的精彩例子。张生面对"刻团圞明月如悬镜",高吟一绝云:

月色溶溶夜,花阴寂寂春;
如何临皓魄,不见月中人?

这四句诗,写出了在月白风清、良宵寂寂的美景下张生对美好爱情的渴望。他把莺莺比作月中仙子,发出了可望而不可即的慨叹,诗句中跳跃着热切期待的急速脉搏。而莺莺面对这"好清新之诗",迅速依韵作了一首:

> 兰闺久寂寞，无事度芳春；
> 料得行吟者，应怜长叹人。

这四句诗，是莺莺性格最为大胆的表露，她一反以往矜持的举止，隔墙酬和了这个年青书生的诗，这是有乖礼教的行为，也许是寂寂夜空给她增添了无穷的勇气与力量，她的满怀愁绪泉涌而出，凝成这四句只有二十个字的诗。在这里，一个不满封建家长的严格控制，渴望爱情幸福的怀春少女的形象已经呼之欲出了。崔张这两首诗，虽然同对如银的月光，同对美好的夜色，但由于发自不同的心绪，因此调子迥别，旋律殊异。张诗热切、开阔、跌宕，崔诗徐缓、纤细、鸣咽，各自扣紧人物此时此地的情性。这种诗句绝不是后来公式化的才子佳人作品中那种无病呻吟的酬作可以比拟的。

有时虽是简单的几句对白，文字极为平常，但却是场上"这一个"特有的声口。如第三本楔子一开头：

> （旦上云）自那夜听琴后，闻说张生有病，我如今着红娘去书院里，看他说什么。（叫红科）（红上云）姐姐唤我，不知有甚事，须索走一遭。（旦云）这般身子不快呵，你怎么不来看我？（红云）你想张……（旦云）张什么？（红云）我张着姐姐哩。（旦云）我有一件事央及你咱。（红云）什么事？（旦云）你与我望张生去走一遭，看他说什么，你来回我话者。（红云）我不去，夫人知道不是耍。（旦云）好姐姐，我拜你两拜，你便与我走一遭！（红云）侍长请起，我去则便了。说道：张生你好生病重，则俺姐姐也不弱。

这段对白说的都是日常生活中普通的事，不外是莺莺打发红娘去看望张生，但人物声口惟妙惟肖，十分传神。莺莺身子不快，实是心中有病，她采用声东击西、欲扬先抑的办法，先责怪红娘不来看望自己。但红娘也不示弱，小姐的心病她了如指掌，因此对症下药，直捅对方的痛处，但话刚出口，又觉得过于直率，怕千金小姐下不了台，故只说了"你想张……"的半截子话。莺莺对"张"字十分敏感，立刻追问"张什么"，红娘只好答"张着姐姐"，意思是"我张望姐姐哩"，足见她聪慧狡黠、善于应对。莺莺一时抓不到把柄，只好求她去看张生，但红娘不干，直至莺莺说要拜

她两拜才赶忙应承,却又没有忘记讽刺这位礼下婢仆的"侍长"。这段对白,表现了莺莺与红娘之间亲密的关系,在反对封建礼教、争取爱情幸福的事业中她们站在一块,互相关心,互相扶持,但莺莺的语言却不离主人和当事人的身份,常常言在此而意在彼,不易捉摸,红娘虽是下人,却聪明直率,挺机灵,有谋略。像这样精彩的性格化说白,《西厢记》中确实有不少。

　　对艺术作品来说,语言是一把雕刻人物性格的刻刀。那些把好剧本留给后世的戏剧大师们,无一例外不是语言艺术的能工巧匠。老舍在谈到某些现代剧作在语言方面存在的问题时说:"人物都说了不少话,听众可是没见到一个工人。原因所在……那些话只是话,没有生命的话,没有性格的话。以这种话拼凑成的话剧大概是'话锯'——话是由木头上锯下来的,而后用以锯听众的耳朵!"(《戏剧语言》)这一段寓庄于谐、皮儿薄而馅儿多的话说得多好呀!

绮词丽语，俯拾即是

——《西厢记》语言艺术之二

《西厢记》是一个语言艺术的宝库，博大精深，异彩纷呈。鉴赏剧本中各种如珠似玉的精美语言，就好比进入山阴道上，令人目不暇接。在这里有雄浑豪放的曲辞，如写黄河的：

【油葫芦】九曲风涛何处显？则除是此地偏。这河带齐梁，分秦晋，隘幽燕。雪浪拍长空，天际秋云卷，竹索缆浮桥，水上苍龙偃。东西溃九州，南北串百川。归舟紧不紧如何见？恰便似弩箭乍离弦。（《惊艳》）

有流转如珠的小调，如写张生与莺莺碰面时的心情：

【醉春风】往常时见傅粉的委实羞，画眉的敢是谎；今日多情人一见了有情娘，着小生心儿里早痒、痒。迤逗得肠荒，断送得眼乱，引惹得心忙。（《借厢》）

有口出如吼、声摧梁木的马上杀伐之音，如惠明和尚上场所唱：

【端正好】不念法华经，不礼梁皇忏，丢了僧伽帽，袒下我这偏衫。杀人心逗起英雄胆，两只手将乌龙尾钢椽攥。（第二本楔子）

有幽默谐趣、令人解颐的小词，如红娘十分俏皮的"供词"：

【秃厮儿】我则道神针法灸，谁承望燕侣莺俦？他两个经今月余则是一处宿，何须你一一问缘由？（《拷红》）

还有雍容和贵、歌舞升平的合欢调,如剧末众人合唱:

【锦上花】四海无虞,皆称臣庶;诸国来朝,万岁山呼,行迈羲轩,德过舜禹;圣策神机,仁文义武。(《团圆》)

在《西厢记》中,包含着多种不同风格的艺术语言。作者驾驭语言技巧的多种才能,常常令人叹为观止。当然,《西厢记》语言艺术的丰富性并不掩盖它语言风格的独特性,恰恰相反,它们使这种独特性更具诱人的魅力。

《西厢记》的文学语言是元杂剧里文采派的典范。关于元杂剧的语言艺术,前辈学者把它们分为本色派与文采派。所谓本色派,就是基本上按照现实生活的面貌来进行描绘,以朴素无华、生动自然为其语言特色,如关汉卿、石君宝等就是本色派的杰出代表;所谓文采派,则更多地在语言色彩上下功夫,词句华美、文采灿然是其主要的语言特色,王实甫、马致远就是文采派的语言艺术大师。当然,同是文采派,王实甫与马致远也有区别。王实甫戏曲语言的美属于喜剧美,夸张活泼,情趣盎然,如珠走玉盘,令人目注神驰;马致远戏曲语言的美则属于悲剧美,带有浓郁的感伤情调,一唱三叹,叫人荡气回肠,《汉宫秋》就是这方面的杰作。

《西厢记》的绮词丽语,可以说俯拾皆是,美不胜收。如写普救寺道场:

【双调·新水令】梵王宫殿月轮高,碧琉璃瑞烟笼罩。香烟云盖结,讽咒海波潮。幡影飘摇,诸檀越(指施主)尽来到。(《闹斋》)

写主人公月下联吟时后花园的夜景是:

【斗鹌鹑】玉宇无尘,银河泻影;月色横空,花阴满庭;罗袂生寒,芳心自警。(《联吟》)

同一支曲子,当老夫人悔婚后,崔莺莺夜里听琴时后花园的夜景则变成:

【斗鹌鹑】云敛晴空，冰轮乍涌；风扫残红，香阶乱拥；离恨千端，闲愁万种。(《听琴》)

无论前者清幽宁静的夜空，还是后者写风扫残花的夜色，遣词用语均优美动人。

在主人公成就好事的《酬简》一出，作者笔下的西厢夜景是：

人间良夜静复静，天上美人来不来？
……彩云何在，月明如水浸楼台。

以上这些，作者均采用古典诗词情景交融的艺术方法，吮吸古典诗词语言的精华，提炼生动的民间口语，加重文字的斑斓色彩，增强语言的形象性与表现力。在博采众长的基础上，熔铸冶炼，形成自身华丽秀美的语言特色。这种语言特色，是形成全剧"花间美人"艺术风格的重要因素。没有语言上这种五色缤纷的艳丽姿采，"花间美人"就要黯然失色。

最后必须指出，《西厢记》文采灿然的语言特色绝不是堆砌辞藻、雕字琢句得来的，它和形式主义的专门搞文字藻绘的作品毫无共同之处。全剧虽然词句华美、文采璀璨，但自然、流丽、通畅，绝无滞涩、造作、雕琢的毛病。因此，明代戏曲评论家何元朗认为："王实甫才情富丽，真辞家之雄。"（《四友斋丛说》）王世贞云："北曲故当以《西厢》压卷。"（《曲藻》）

如果拿明代汤显祖的《牡丹亭》与《西厢记》比较，便可见两者在语言方面实有人籁与天籁之区别。《牡丹亭》是明代戏曲史上的杰作，它在语言方面文采闪灼、典雅华美，也是一部文采派的名作。但是，如果从语言的角度来考察，《牡丹亭》却没有《西厢记》来得自然晓畅，其雕琢斧凿之痕迹是十分明显的。因此，历来治戏曲史者，无不指摘其语言上存在某种晦涩费解的疵病，这其中说得最精辟的，莫过李渔。他说：

（《牡丹亭》）《惊梦》首句云："袅晴丝吹来闲庭院，摇漾春如线。"以游丝一缕逗起情丝。发端一语，即费如许深心，可谓惨淡经营矣。然听歌《牡丹亭》者，百人之中有一二人解出此意否？……其余"停半晌，整花钿，没揣菱花，偷人半面"及"良辰美景奈何

天,赏心乐事谁家院""遍青山啼红了杜鹃"等语,字字俱费经营,字字皆欠明爽。此等妙语,止可作文字观,不得作传奇观。(《闲情偶寄·词曲部·贵显浅》)

这是一位深谙戏剧三昧的行家里手对这部杰作的最尖锐的批评。李渔的批评是中肯的,如果不读剧本,在没有幻灯字幕将曲辞映出的舞台上,要欣赏那些呕心沥血写出来的十分典雅华丽的曲辞确是困难的事。而《西厢记》就没有这种毛病,就是那些写得十分含蓄、意蕴万千的词句,也是自然晓畅、明白如话的。请看这些十分脍炙人口的名句:"娇羞花解语,温柔玉有香""雪浪拍长空,天际秋云卷;竹索缆浮桥,水上苍龙偃""小子多愁多病身,怎当她倾国倾城貌""系春心情短柳丝长,隔花阴人远天涯近""他做了个影儿里的情郎,我做了个画儿里的爱宠""四围山色中,一鞭残照里""孤身去国三千里,一日归心十二时""落红满地胭脂冷,梦里成双觉后单"……《西厢记》中类似这样精心制作出来的绝妙好词还可以举出好多,它们并不费解,读者或观众是不至于变成"猜诗谜的社家"的。总而言之,全剧语言秀丽华美而流畅通晓,几乎达到只见天籁、不见人籁的境界,代表了古典戏曲文采派语言艺术的最高成就。

口语俗谚，功效奇妙
——《西厢记》语言艺术之三

王实甫是制作词曲的圣手，《西厢记》善于汲取古典诗词的精华，形成自己秀美华丽的语言风格，这是历来有口皆碑的。《西厢记》对民间口语俗谚的吸收运用也有突出的成就，使全剧达到华美与通俗的和谐统一。如果不是善于学习民间的俗语市语，剧作语言要达到如此生动传神的境界是不可能的。

在《西厢记》中，华丽香艳的文学语言和生动泼辣的民间口语的运用常常并行不悖，达到相得益彰、和谐完美的境界。像《拷红》中的这些曲子：

【越调·斗鹌鹑】则着你夜去明来，到有个天长地久；不争你握雨携云，常使我提心在口。则合戴月披星，谁着你停眠整宿？老夫人心数多，情性㐷；使不着我巧语花言，将没做有。

【紫花儿序】老夫人猜那穷酸做了新婿，小姐做了娇妻，这小贱人做了牵头。……

【金蕉叶】我着你但去处行监坐守，谁着你迤逗的胡行乱走？……

【圣药王】他每不识忧，不识愁，一双心意两相投。夫人得好休，便好休，这其间何必苦追求？常言道"女大不中留"！

这几支曲子出现了好些成语，如天长地久、提心在口、披星戴月、花言巧语，当时的口语俗谚如心数多情性㐷、将没做有、牵头、胡行乱走、好休便休、女大不中留等。这些口语俗谚和成语的穿插运用，使曲子显得通俗浅白、朗朗上口，避免了后代某些文人剧作中常出现的爱掉书袋、隐晦难懂的毛病。

有时,在一连串秀丽文雅的词语中,作者骤然置入一句俗话,可收到了一子弈出、全盘活局的强烈效果。如《闹简》中红娘把莺莺的回信递与张生后,剧本写道:

(末接科,开读科)呀,有这场喜事,撮土焚香,三拜礼毕。早知小姐简至,理合远接,接待不及,勿令见罪!小娘子,和你也欢喜。(红云)怎么?(末云)小姐骂我都是假,书中之意,着我今夜花园里来,和她"哩也波哩也啰"哩。

张生正在绝望之际,忽接到莺莺约会的简帖,顿时喜出望外,不禁手舞足蹈起来,于是那些"撮土焚香,三拜礼毕"之类的文绉绉的书生语言随口而出,当说到关键性的一句时,作者用"哩也波哩也啰"来暗示。这一句真可谓神来之笔,它既吻合张生这个喜剧人物的声口,又切合当时特定的情境:张生在异性知音红娘面前既要把话说明白,又不能说得过于明白,否则就变得浮浪轻薄了。这一句说白通俗生动、谑浪谐趣,喜剧效果之强烈是不难想见的。在这些看似浅白的地方,正表现了作者运用群众语言方面非凡的功力。

《西厢记》包含丰富的修辞技巧,有人做了统计,全剧运用的积极修辞方法达到34种辞格之多(见张庚、郭汉城主编《中国戏曲通史》第二编第二章),可以说是集我国古代戏曲各种修辞格之大成,成为古典戏曲修辞手法运用的理想范本。本文只想举出其中的一种修辞格——"复叠格"中叠字词的运用来谈谈。

《西厢记》对叠字词的运用简直达到神妙的境界,像第二本第三折《赖婚》中,老夫人突如其来的悔婚行动令莺莺十分震惊,她怨愤交加:

【旦云】俺娘好口不应心也呵!
【乔牌儿】老夫人转关儿没定夺,哑谜儿怎猜破;黑阁落甜话儿将人和,请将来着人不快活。
【江儿水】佳人自来多命薄,秀才每从来懦。闷杀没头鹅,撇下赔钱货;不争你不成亲呵,下场头那答儿发付我!
【殿前欢】恰才个笑呵呵,都做了江州司马泪痕多。若不是一封书将半万贼兵破,俺一家儿怎得存活?他不想结姻缘想什么?到如今

难着莫（捉摸）。老夫人谎到天来大，当日成也是恁个母亲，今日败也是恁个萧何。

【离亭宴带歇指煞】从今后玉容寂寞梨花朵，胭脂浅淡樱桃颗，这相思何时是可？昏邓邓黑海来深，白茫茫陆地来厚，碧悠悠青天来阔；太行山般高仰望，东洋海般深思渴。毒害的恁么。俺娘呵，将颤巍巍双头花蕊搓，香馥馥同心缕带割，长搀搀连理琼枝挫。

……

莺莺是一个知书达礼的大家闺秀，有高深的文学修养，她的语言是凝重秀雅的。上面这几支曲子中，就灵活运用了白居易的诗歌名句如"座中泣下谁最多？江州司马青衫湿""玉容寂寞泪阑干，梨花一枝春带雨"。但是，此时的莺莺显然被母亲那种背信弃义的行为激怒了，一股强烈的怨愤之情冲口而出，因此，这几支曲子的风格也较莺莺的其他曲辞有异，感情色彩异常浓烈，口语应用较多，如哑谜儿、甜话儿、没头鹅、赔钱货以及变换运用了"佳人自古多薄命""成是萧何败也萧何"的俗谚，使【江儿水】【殿前欢】这些曲子完全成了口语的韵律化，自然贴切，一气呵成。值得注意的还有，以上曲子中采用了昏邓邓、白茫茫、碧悠悠、颤巍巍、香馥馥、长搀搀等叠字词，对加强语言的表现力、增加情绪的感染力都起了很大作用。

清代戏曲评论家梁廷柟早已注意到元杂剧极善于运用叠字词，这一现象，他在《曲话》卷四中说：

元曲叠字多新异者，今摘录之：响丁丁、冷清清、黑喽喽、虚飘飘、各剌剌、扑腾腾、宽绰绰、笑呷呷、香馥馥、闹炒炒、轻丝丝、碧茸茸、暖溶溶、气昂昂、醉醺醺……

梁廷柟一口气摘录了元剧中205个叠字词，由此可见元剧叠字词语丰富生动的程度，而《西厢记》则是这方面的佳作。试看《联吟》时作者如何巧妙运用叠字词来表现张生的动作与心情的：【越调·斗鹌鹑】……侧着耳朵儿听，蹑着脚步儿行；悄悄冥冥，潜潜等等。【紫花儿序】等待那齐齐整整、袅袅婷婷、姐姐莺莺……"悄悄冥冥"等叠字词形象生动，富于动作感，用在此时此地的张生身上，真是恰到好处，既写出张生对莺

莺的爱慕，又生动地表现了主人公初恋时那种忐忑不安的心情。《联吟》末段，莺莺飘然而去，张生孑然而立，虚虚若有所失，于是唱出了【拙鲁速】一曲：

> 对着盏碧荧荧短檠灯，倚着扇冷清清旧帏屏，灯儿又不明，梦儿又不成；窗儿外淅零零的风儿透疏棂，忒愣愣的纸条儿鸣，枕头儿上孤零，被窝儿里寂静，你便是铁石人，铁石人也动情。

在这里，碧荧荧、冷清清等一系列的叠字词，摹形状物，拟声写情，达到传神阿堵、巧妙自然的境界。王国维说："元剧最佳之处，不在其思想结构，而在其文章。其文章之妙，亦一言以蔽之曰：有意境而已矣。何以谓之有意境？曰：写情则沁人心脾，写景则在人耳目，述事则如其口出是也。"（《宋元戏曲史》第十二章）王国维认为元剧佳处不在思想结构而在其文章，这当然说得不一定对，但他认为元剧文章之佳妙处在于有意境，则是独具慧眼的。像上面【拙鲁速】这样的曲子，叠字词的巧妙运用使写情、写景、述事皆佳妙，确是元剧中最上乘的曲子。

《西厢记》是有严格韵律限制的戏曲作品，要在一定的规矩内作词度曲，还要写出切合人物戏情、精美绝妙的曲辞，真是谈何容易。像下面这几支【越调·麻郎儿】的【幺篇】曲，韵律严格，却又写得极好。

> 《联吟》张生唱："我忽听、一声、猛惊，原来是扑剌剌宿鸟飞腾，颠巍巍花梢弄影，乱纷纷落红满径。"
>
> 《听琴》莺莺唱："这一篇与本宫、始终、不同。又不是清夜闻钟，又不是黄鹤醉翁，又不是泣麟悲凤。"
>
> 《拷红》红娘唱："世有、便休、罢手。大恩人怎做敌头？起白马交军故友，斩飞虎叛贼草寇。"
>
> 《争婚》红娘唱："讪筋（脸红）、发村、使狠，甚的是软款温存？硬打捱强为眷姻，不睹事强谐秦晋。"

这几支【幺篇】曲的首句，曲律上叫作"短柱体"，六字句，每两字押韵，是极不易制作的，但王实甫却填得既合律，又肖似人物的声口。明代沈德符《顾曲杂言》云：

元人周德清评《西厢》,云六字中三用韵,如"玉宇无尘"内"忽听、一声、猛惊",及"玉骢娇马"内"自古、相女、配夫"(按:见第五本第四折【太平令】曲),此皆三韵为难。予谓:古、女仄声,夫字平声,未为奇也,不如"云敛晴空"内"本宫、始终、不同",俱平声,乃佳耳。

俗话说,无规矩则不成方圆。能在严格的规矩内纵横捭阖、运斤成风,非大手笔不可。《西厢记》语言秀美、通俗、合律,代表了古典戏曲语言艺术的最高成就。

着一"闹"字，境界全出
——析《闹简》

《西厢记》第三本第二折《闹简》是全剧最著名的场子之一，现在大学中文课堂上讲授《西厢记》，就常把它当作"麻雀"来进行重点解剖。

《闹简》这一折的规定情景为：寺警围解，老夫人当即悔婚，崔张坠入了无穷无尽的相思之中，这时红娘建议张生月下弹琴以试莺莺之心。《听琴》后，莺莺通过红娘向张生说："好共歹不着你落空。"但只有言语，不见行动，张生于是相思成病，他趁红娘前来问病的时候，托她带一个简帖儿给莺莺。《闹简》的情节，就是围绕着这个简帖儿来展开的。

围绕剧情规定中的某一道具来编织戏剧情节，这是我国戏曲剧本一种传统的编剧手法。有全本皆用一道具来贯串的，如《荆钗记》中王十朋聘下钱玉莲之荆钗，现代戏曲《红灯记》中的红灯。至于某一场子用道具引发以编织故事则更常见，如《珍珠记·书馆悲逢》一场中扫窗用的小扫帚，《白兔记·井边会》中的白兔，《琵琶记·描容上路》中的琵琶等皆是。

由一件道具引发故事，编织情节，使戏剧冲突紧凑、集中，这是《闹简》编剧上最引人注目的成就之一。一个简帖儿，看似微不足道，实则关系重大，因为它沟通了崔张两人的情愫，爱情的成功与否，很大程度上将取决于红娘手中的简帖儿。因此，张生说"简帖儿是一道会亲的符箓"，这虽是可笑的，却并不虚妄。

《闹简》的戏，就全出在这简帖儿上面，无简则无戏。红娘把张生的简帖儿带给莺莺，不，说得更确切一些，红娘是把张生对莺莺的爱情带来了。简帖儿里，张生掏尽肺腑，诉尽衷曲，"莫负月华明，且怜花影重"，要莺莺珍惜幸福，迅速裁夺。莺莺原来正在心急地等待红娘的回话，见简帖儿后，反而掀翻了脸，怒气冲冲写了回书，"着他下次休是这般"，然

后掷书而下。红娘只好拾了书信来见张生，说"不济事了，先生休傻"。张生泄了气，埋怨红娘不肯用心，红娘为自己辩白后，把莺莺书信递与张生。谁知张生接读来书，大喜过望，顿时手舞足蹈起来，原来是莺莺约他当晚到花园里去。就这样围绕着简帖儿，写出了在通往爱情的道路上由于身份、性格、教养不同而矛盾重重。我们在崔、张、红的矛盾中，看到了一只无形的礼教的黑手正阻碍在年轻人通往爱情幸福的路上。这时舞台上虽然没有老夫人出现，但她无时无刻不在左右着场上的矛盾。在这一个小小的简帖儿上面，我们既看到了爱情的力量，也感受到礼教的压力。道具虽小，却包含着大文章，这就是简帖儿在编剧上的无穷妙用，也是《闹简》一折编剧上突出的成就之一。这一"闹"着实把戏剧矛盾和主题思想"闹"出来了。

围绕着简贴儿，三个主要人物的性格表现得栩栩如生。作者描摹人物心理状态之细致、生动、入微，实在叫人击节叹赏。这一折是这样开场的：

（旦上云）红娘伏侍老夫人不得空，偌早晚敢待来也。困思上来，再睡些儿咱。（睡科）（红上云）奉小姐言语去看张生，因伏侍老夫人，未曾回小姐话去。不听得声音，敢又睡哩，我入去看一遭。

一开场，莺莺即在等待红娘回来以打听张生的讯息。张生病情如何一直叫她牵肠挂肚，因此夜间不曾睡好，这才导致"日高犹自不明眸"，还想"再睡些儿"。寥寥几句对白就交代了规定情景和人物心情。接着写莺莺见红娘回房，莺莺本是在盼红娘回来，但当对方真的回来后，她却"半响抬身，几回搔耳，一声长叹"，自个儿照镜理鬓去。这几个动作揭示了莺莺深沉的内心世界，她虽然想张生想得厉害，但她不想在红娘跟前流露出来，于是她装成若无其事的样子在那儿照镜梳妆。红娘也是一个机灵鬼，她知道"小姐有许多假处"，因此把张生的简帖放在"妆盒儿上"之后，就一声不响地站到一旁观察动静。这一段戏妙就妙在没有对话，通过动作与旁白，写出两人都在试探对方，都想掩盖真实的内心活动。剧本把主人公这种复杂微妙的内心世界表现得十分深刻而又耐人寻味。

莺莺发现简帖儿后发起怒来，声称要"告过夫人，打下你个小贱人下截来"，表面上气壮如牛。红娘毫不示弱，说"姐姐休闹，比及你对夫

人说呵，我将这简帖儿去夫人行出首去来"，莺莺立时吓得胆小如鼠，马上赔笑脸说"我逗你耍来"。表面上看莺莺好像"输"了，她"斗"不过红娘，但实际上胜利的却是莺莺，因为她的试探成功了，红娘并没有在老夫人处说什么，看样子也不会到老夫人处去出首，此其一；红娘对张生简帖儿的内容毫无所知，此其二。经过这一番试探，莺莺看出红娘是个不错的"信使"，还可以借她之手去送信。为了继续瞒住红娘，她又假装发怒，写好书后"掷书"而下，这才彻底瞒过红娘。这些描写，把相国小姐崔莺莺胸有城府、心计极多的深沉性格刻画得生动而细致。而红娘泼辣的性格也纤毫毕现，"你哄着谁哩，你把这个饿鬼弄得他七死八活，却要怎么？"这几句劈头打下来，厉害至极，可见这个丫头是不好对付的。因而我们说，《闹简》这一"闹"，把人物性格和人物心理活动活脱脱地"闹"了出来。

《闹简》富有戏剧性，场面波诡云谲，一波未平，一波又起，转折极多且极妙。未"闹"之前，莺莺闺房里"风静帘闲"，女主人正在睡觉，场上一片静谧气氛。见简帖儿后，莺莺发怒，气氛陡变，场面为之一转。但红娘不甘示弱，假意说要到夫人处出首的时候，莺莺"软"下来了，忙着赔笑，要红娘说说"张生两日如何"，气氛又一变，变得舒徐轻松点了。但莺莺假意儿多，写回书时突然又翻脸，要张生信守"兄妹之礼"云云，使红娘感到事情无望了，气氛又有变化。红娘埋怨小姐"使性子"，"不肯搜自己狂为，则待要觅别人破绽"，因而更加同情张生。见张生后，红娘便好心劝慰他说"不济事了，先生休傻"。谁知张生却埋怨起红娘"不肯用心"，使红娘十分委屈。这个书呆子不够体贴的话语叫她生气，她一口气唱出了【上小楼】【么篇】【满庭芳】的曲子，要张生"早寻个酒阑人散"，把事情收歇算了。可是，张生如今只有红娘这个贴心人了，好事是否成就也仅有此一线希望，他又跪又哭又闹，热心肠的红娘记起莺莺小姐还有一封回书，把它递给张生——这才爆出下面那段十分精彩的"接简"的戏来。红娘和张生关于是否"用心"的这一段戏，从场面和情节中自然地引发开来，既表现红娘对张生的同情关怀，又写她被张生"不肯用心"的话所刺痛，写来入情入理，而这些描写，却是为下面"接简"作铺垫的，让张生在失望以至绝望中突然大喜临头，剧情这才大开大合，起落跌宕，多姿多彩。如果红娘一见张生就掏出莺莺的书信，没有上面那一段欲扬先抑的描写，则戏味索然矣。

《接简》一段,张生读到莺莺约会的简帖儿,欣喜欲狂,他不禁对红娘说:"小娘子,和你也欢喜!"让红娘这位知心人也分享一下眼前的快乐吧!红娘于是如梦初醒,不过她还是将信将疑:"他着你跳过墙来,你做下来,端的有此说么?"这才引起张生口若悬河说自己是"猜诗谜的社家,风流隋何,浪子陆贾"的话来,张生高兴得太早了,他太纯洁率真了,没有料到事情还会起变化,因此在下面《赖简》一折,他这些所谓"猜诗谜的社家"的说话,很快就成为红娘打趣他的笑柄。就这样,一个小小简帖儿掀起了一场轩然大波,矛盾交叉重叠,戏情千姿百态,场面变化无穷,人物活灵活现,观众的心就颠簸起伏在剧情的波浪尖上,忽高忽低,进入一个奇幻无穷的艺术世界。

王国维在《人间词话》中说:"'红杏枝头春意闹',着一'闹'字而境界全出。"《西厢记》各折的题目虽然都是明代人安上去的,但《闹简》的这一"闹"字,中肯熨贴,由简帖儿而引出的这一场"闹",确实把人物、矛盾、情节、场面中动人的地方统统闹出来了。

(原载《〈西厢记〉艺术谈》,广东人民出版社1983年版。原书34篇,本书选录8篇)

论潮剧

陈树一

《潮剧史》引言

中国戏曲是世界戏剧艺术中一朵香气袭人的奇葩，它的写意性、虚拟性的艺术特征，程式化而又不囿于程式的表演艺术，灵活的时空转换，以及既夸张又含蓄的古朴美，风靡世界，不少戏曲剧团到世界各地演出，常常谢幕几次乃至几十次。世界级的戏剧大师卓别林、斯坦尼斯拉夫斯基、梅耶荷德、布莱希特等对戏曲都十分欣赏。梅耶荷德甚至说："未来戏剧的发展，要建立在中国戏曲写意性的基础上。"他对中国戏曲一整套艺术体系给予了很高的评价。

潮剧是中国两三百个地方戏曲中最具特色的剧种之一，它源远流长，历史悠久，艺术博大精深。潮剧迄今已有580年的历史，它的历史比影响巨大的京剧、越剧、黄梅戏、粤剧要长得多。潮剧行当齐全，表演程式丰富，它继承宋元南戏的艺术传统。其丑行当，分工细密，多达十多个门类，程式多彩多姿，说白诙谐，表演滑稽风趣，潮剧丑角与京剧丑角、川剧丑角并称地方戏三大名丑行当。潮剧的彩罗衣旦表演细腻柔美，沁人心脾。潮剧用潮州话演唱，唱腔优美动听。明清之际著名诗人、著作家、番禺人屈大均和清代著名戏曲家、四川人李调元都曾在自己的著作中指出潮剧"其歌轻婉"，他们以一个外地行家的敏感领略到潮剧的特色。"其歌轻婉"，真可说是一语中的！现在，"轻婉"已成为潮剧艺术经典性评价。杰出的戏剧家老舍曾用如下诗歌表达他对潮剧的热爱与欣赏：

姚黄魏紫费评章，潮剧春花色色香。
听得汕头一夕曲，青山碧海莫相忘。

——1962年4月赠广东潮剧院诗

著名戏曲理论巨擘张庚诗云：

愿得此生潮汕老，好将良夜傍歌台。

——1962年4月赠广东潮剧院诗

其他如田汉、梅兰芳、曹禺、阳翰笙、李健吾等，也都用诗或文表达对潮剧的赞赏。世界著名喜剧大师卓别林曾在新加坡观看潮剧演出，之后表示"潮剧真好看"。

作为"轻婉"的潮剧艺术表演，其扮相俊美，唱腔优美，做派畅美，语言秀美，韵味淳美。潮剧不同于昆曲，昆曲乃"雅部之曲"，受明清文士影响较大，文人气息浓重，其唱腔清幽舒缓，俗称"水磨腔"，所以，白先勇先生说昆曲像兰花，空谷幽兰，典雅脱俗；潮剧与京剧、粤剧一样，皆属"花部"之曲。但在"花部"戏曲中，潮剧又迥异于京剧与粤剧。京剧须生行当特别精彩，从新老"三鼎甲"、伶界大王谭鑫培到"四大须生"，风靡京师整整一个世纪有余。一个须生行当特别强的剧种，是不会"轻婉"的。潮剧又不同于粤剧，粤剧前期以丑生为主，现时由文武生挑大梁，但无论是以"丑生"为主抑或是以"文武生"为主的剧种，都是不会"轻婉"的。所以，潮剧之美，不同于已获得世界级"非物质文化遗产"的昆曲、京剧与粤剧，它"轻婉"的艺术特色独树一帜。如果也用花作譬喻的话，我们以为潮剧似海棠，鲜艳骄人，正如《红楼梦》咏海棠诗所说，"也宜墙角也宜盆"。潮剧既可演于明烛华堂之上，也可活跃于竹棚草舍之间，它是一种雅俗共赏的地方戏曲艺术，时而轻歌曼舞，时而令人发噱。比起较为通俗的京剧与粤剧，它更显雅致与诗意。

潮剧形成于潮汕地区，是粤东平原最具代表性的艺术品种与文化符号，与潮菜、工夫茶、潮州木雕、抽纱、潮绣、潮瓷、侨批、英歌舞、潮州音乐、潮州歌册等一同享誉海内外。潮剧流行于潮汕地区、福建南部、港澳地区及东南亚一带，是维系海内外2000万潮籍同胞乡梓情谊的重要文化纽带。潮籍移民在海外约有1000万人，潮剧在海外影响巨大，其受众之多，受面之广，在中国地方戏曲剧种中虽不一定排第一，但肯定名列前茅。时至今日，新加坡有潮剧团体数以十计，其中的徐娛儒乐社（潮剧演出社团）成立于1912年，至今历史已达百年；泰国甚至出现了"泰语潮剧"这种奇特的文化现象，因为在泰国，随着老一辈潮人观众的逝去，潮籍移民的第三、四代现今已不会说潮汕话，他们

只能以泰语注音、发音来演出在当地极受欢迎的潮剧。这和"英语京剧"的情况有点类似，但夏威夷大学演出的"英语京剧"只是昙花一现，而"泰语潮剧"的存活至今已有20多年的历史，其生命力与受欢迎程度远非"英语京剧"所能比拟。一个地方戏曲剧种能走出国门，漂洋过海，伴随移民的足迹落地生根于异国他乡，这不能不归结于潮剧特殊的艺术魅力。

潮剧的历史悠久，但对潮剧历史的梳理研究，却是近几十年才出现的事情。对潮剧历史的钩沉拾遗、甄别整理，现代潮剧学者做出了巨大的努力与可观的成绩，如饶宗颐大师的《潮剧溯源》、王永载的《潮州民间戏剧概观》、萧遥天的《潮州戏剧志》《潮音戏寻源》、林淳钧的《潮剧闻见录》、林淳钧和陈历明的《潮剧剧目汇考》《潮剧彩罗衣旦五十年概述》、李平的《潮剧》《南戏与潮剧》、张伯杰的《潮剧源流及历史沿革》《潮剧声腔的起源与流变》、筱三阳的《潮剧源流考略》、陈韩星的《潮剧与潮乐》、陈学希等的《潮剧潮乐在海外的流播与影响》、郑志伟的《潮乐文论集》、《潮剧志》编辑委员会的《潮剧志》等，都为读者了解潮剧悠久的历史与积淀深厚的艺术传统做出了贡献。尤其是对明本潮州戏文的研究，众多学者更是殚精竭虑，成效卓著。但是，和兄弟剧种比起来，潮剧的历史研究依然滞后。地方戏中历史悠久的昆曲、秦腔有不止一部《昆剧史》和《秦腔史》，历史比潮剧短的京剧、粤剧也有自己的《京剧史》与《粤剧史》，集京沪两地学者之力完成的《中国京剧史》更成为皇皇200万字的巨著，但潮剧至今还没有一部较系统完整的《潮剧史》。"潮剧未立史"，一直是潮剧学者心头萦绕、挥之不去的一桩郁结心事。我在中山大学中文系从事"中国戏曲史"教学与研究几十年，愧未对家乡的戏曲——潮剧做出一点小小的贡献。林淳钧在广东潮剧院工作达半个世纪，一生奉献给潮剧事业。现在，我们两人决心合作撰写《潮剧史》。但动笔之后，深感我们垂老之年，精力不济，资料又匮乏，几次拟投笔作罢。好在有一股巨大莫名的劲头在支撑着，所以，矻矻兮终日，兀兀以穷年。我们的座右铭是《老子》的六字真言："去甚、去奢、去泰。"也就是说，去掉极端的言说，去掉奢华的行为，去掉安逸的本性。正如詹天佑所说的："镜以淬而日明，钢以炼而益坚；及诸学术，进境无穷。"笔者不揣冒昧与浅陋，呈献引玉之砖，谨喧桴鼓，以候高明。

是为引言。

（按：《潮剧史》，花城出版社 2015 年版，上编由吴国钦、林淳钧著，下编由林淳钧、吴国钦著。本书选摘《潮剧史》篇章，皆由吴国钦执笔撰写）

宋元南戏怎样流播到潮州

宋元南戏是经福建南下潮州的。

两宋时期，福建从政治、经济、文化诸方面来说，地位都十分重要。以宰相的籍贯来说，全国唯闽浙居多：北宋的宰相，浙江占4名，福建占10名；南宋的宰相，浙江占20名，福建占8名。[1]活跃于两宋的知名政治家和文化人，如蔡襄、蔡京、曾公亮、吕惠卿、章惇、柳永、刘子翚、刘克庄、袁枢、郑樵、惠崇等均为闽人，大理学家朱熹、文学家黄庭坚都到过福建。可以说福建在两宋时期是一个人才荟萃、文苑兴盛的地方。

福建的戏曲活动同样引人注目。早在唐代懿宗咸通初年（860年），玄沙寺住持宗一法师"南游莆田，县排百戏迎接"[2]。及至两宋，戏曲活动十分频繁。如宰相蔡京的长子蔡攸就曾粉墨登场，"短衫窄袖，涂抹青红，杂倡优侏儒，多道市井淫媒谑浪语，以蛊帝心"[3]。宋徽宗甚至和蔡攸"在禁中，自为优戏"[4]。南宋时，听说朱熹要到漳州当太守，害怕这位道貌岸然的理学家可能采取严酷的打击措施，优伶一夜奔避星散。[5]朱熹的学生、福建龙溪人陈淳（1153—1217年）于庆元三年（1197年）写《上傅寺丞论淫戏》，以一个封建士大夫的狭隘眼光详细述说闽南民间戏曲活动之如火如荼：

> 某窃以此邦陋俗，当秋收之后，优人互凑诸乡保作淫戏，号"乞冬"。群不逞少年，遂结集浮浪无赖数十辈，共相唱率，号曰"戏头"。逐家聚敛钱物，豢优人作戏，或弄傀儡，筑棚于居民丛萃之地、四通八达之郊，以广会观者；至市廛近地，四门之外，亦争为之，不顾忌。今秋自七八月以来，乡下诸村，正当其时，此风在在滋炽。其名若曰戏乐，其实所关利害甚大……[6]

陈淳于是列举民间戏曲演出的所谓八大害处，要求"诸乡保甲严止绝"。从陈淳的"上书"不难看出闽南一带戏曲演出的"滋炽"。

南宋著名诗人刘克庄有不少诗是咏唱他的故乡福建莆田地区民间戏曲演出的：

> 儿女相携看市优，纵谈楚汉割鸿沟；山河不眠为渠惜，听到虞姬直是愁。[7]

诗中写到百姓儿女观看"楚汉相争"剧目，为"霸王别姬"的悲剧扼腕。"儿女相携"，可见戏的演出相当吸引人。又如：

> 空巷无人尽出嬉，烛光过似放灯时；山中一老眠初觉，棚上诸君闹未知。游女归来寻坠珥，邻翁看罢感牵丝……[8]

> 棚空众散足凄凉，昨日人趋似堵墙。儿女不知时事变，相呼入市看新场（指新戏）。[9]

其他如："抽簪脱袴满城忙，大半人多在戏场。""棚上偃师（指优伶）何处去，误他棚下几人愁。""不与遗亳竞华发，且随儿女看优棚。"[10]这些诗记录了闽南父老儿女观看优戏的盛况，"空巷无人"，原来"大半人多在戏场"，戏棚下观者如堵，十分拥挤，挤着挤着，女儿家连耳坠都挤掉不见了。刘克庄还写有几首长篇歌行《观社行（用实之韵）》，并有《再和（实之韵）》《三和（实之韵）》，[11]从这些每首几百字的长诗中，除了可见百姓观社戏时人"出空巷"，车"来塞途"的热闹，还记叙了剧中"方演东晋谈西都"的情事。更值得注意的是，诗中出现"棚上鼓笛姑同乐""酒肉如山鼓笛噪""丛祠十里鼓箫忙"，说明福建莆田的莆仙戏于宋代已用箫笛伴奏，戏班的乐棚已有相当的规模。今天，梨园戏的主奏器乐横抱琵琶，完全是唐代壁画和五代名画《韩熙载夜宴图》中乐女抱弹的姿势，也说明梨园戏是一个非常古老的剧种。

刘克庄诗中叙说的戏曲演出是否就是南戏，我们今天已很难判断。但有一点可以肯定的是，演出绝非停留在"百戏"的阶段。[12]因为诗中写到演出的剧目，如周公姬旦的故事、范蠡西施的故事、大禹治水的故事、汉晋两朝的史事（"方演东晋谈西都"），还有唐宋传奇中昆仑奴，甚至本朝的狄青的故事等，这些较复杂的情事并非简单耍闹的"百戏"所能表现的。

从以上史料可以看出，闽南戏曲演出十分热闹频繁。但是，南戏于南北宋之交在温州发轫后，什么时候传到福建呢？由于史料匮乏，我们很难制定一个具体的时间表。不过，南宋中期的南戏剧本《张协状元》中，已经赫然有福建地区的"里巷歌谣"【福州歌】与【福清歌】夹杂其中。[13] 南戏《荆钗记》《杀狗记》与纽少雅的《南曲九宫正始》中也有【福清歌】。【福州歌】是古代流行于福建福州一带的民间歌曲小调，它们都被《张协状元》等南戏所吸纳。更值得注意的是，《张协状元》与另一"宋元旧篇"《朱文太平钱》戏文，在唐宋古剧、金元杂剧、明清传奇或近代雅部花部的剧目中，都从未发现过相同名目的剧本或记载，而南戏《张协状元》在福建莆仙戏、南戏《朱文太平钱》在福建梨园戏中均保留有此剧目。据《福建戏史录》载，莆仙戏于清末尚演出《张协状元》。1962年据老艺人口述，曾记录下当时的草台演出本；而梨园戏的《朱文太平钱》剧本今尚存《定情》《试茶》《认真容》《走鬼》《相认》五出。所以钱南扬《戏文概论》云：

> 试将戏文（《朱文太平钱》）的三支佚曲和梨园戏对照一下，不但情节全同，而且词句也有些相似。……再看莆仙戏《王祥》的【福清歌】和南戏《王祥》的【福清歌】，简直没有多大差别。[14]

别的地区、别的剧种所无，"只此一家，别无分店"的情况，让我们领略到福建戏曲与南戏的亲密关系。

正是在南戏演出频繁的福建，徐渭写成了我国戏曲史上第一部记录、研究南戏的概论性著作《南词叙录》（按："南词"，即南曲、南戏之谓）。徐渭身为浙人，随军多次往返于浙闽之间，浙闽为南戏发祥地，徐渭本身是戏曲家，擅长音律，他搜集记录有关南戏的资料，终于完成这部宋、元、明、清四代唯一专论南戏的著作，他著录的"宋元旧篇"共65种，比明初《永乐大典》收录的南戏33种数量多了约1倍。

20世纪60年代初，被誉为南戏活化石的莆仙戏，虽然只流传于兴化一带，但保留了丰富的南戏剧目，经发掘、搜集到的手抄剧本就有5000本之多，包含《张协状元》《王魁》《蔡伯喈》《王十朋》《刘知远》《蒋世隆》等"宋元旧篇"达30多个。[15] 由此也说明福建莆仙戏与南戏的渊源关系。

宋代福建的戏曲演出，尤以闽南泉州、漳州一带最为鼎盛。泉州在南宋，几乎可说处于"陪都"地位。绍定五年（1231年），在泉州的宋宗室贵族达到三四千人。两宋时期18名福建籍宰相中，泉州人就占了一半，计有曾光亮、苏颂、章德象、留正、梁克家、吕惠卿、蔡确、李炳、曾从亮9人。更为重要的是，两宋时期从温州至泉州交通十分便利。南宋吴自牧《梦粱录》记：

 或商贾止到台（州）、温（州）、泉（州）、福（州）买卖，未尝过七洲、昆仑等大洋。若有出洋，即从泉州港口至岱屿门，便可放洋过海，泛往外国也。[16]

当时从温州经莆田抵达泉州的民船，登记在册的就有600余艘。宋代知名文化人、"宋元旧篇"《王十朋》的原型人物、浙江温州人王十朋就是从温州乘船到泉州任太守的。[17]随着温州与泉州之间频繁的通商贸易与人员往来，南戏由温州进入泉州完全在情理之中。

钱南扬《戏文概论》云：

 这里应该特别提出的，《张协状元》中有【太子游四门】一个曲调，此后无论在其他戏文、传奇、地方戏，以及各家曲谱中，从没有发现过；而在泉州一带，不但梨园戏、莆仙戏中有此曲调，在民间音乐中也很流行。由此看来，我们不能不承认，梨园戏、莆仙戏实渊源于戏文。而且如《张协状元》是戏文初期作品，后来大概不常演唱，故其中许多曲调，如【复襄阳】之类，后来戏文遂不再运用，固不仅【太子游四门】一调。此【太子游四门】一调幸而保存在梨园戏、莆仙戏中，这就意味着戏文传入泉州的时代相当早，应在《张协状元》这本戏还在盛演的时候，盖在南宋中叶以前。[18]

可见，南戏传入泉州当在南宋，钱南扬言之凿凿，不容置疑。那么，泉州的南戏又如何传至潮州呢？答曰：其和温州的南戏传至泉州相似，主要是通过商贸往来传入潮州的。

闽南的泉州、漳州与广东的潮州，历来商贸往来极多，它们都是我国古代"海上丝绸之路"上的重要港口。潮州在隋代已是一个重要的通商

口岸，常有闽浙或海外商船往来。"漳闽之人与番舶夷商贸易方物，往来络绎于海上。"[19] 做过明朝浙江巡抚、平倭总兵的胡宗宪说："三四月东南风汛，番船多自粤趋闽而入于海，南澳云盖寺走马溪，乃番船始发之处，惯徒交接之所也。"[20]

在潮州附近的南澳岛成了海上走私的重要港口。南澳至今仍保留着明代万历十一年（1583年）建的一座戏台，戏台建于关帝庙前。如果不是海运发达，是很难有戏班到这个海中小岛来演出的，建戏台当然更无必要。而潮州府属下东里的柘林湾，"切近漳州界，外抵暹罗诸蕃"[21]，是海船由闽入粤的门户。《宋史·辛弃疾传》记绍熙二年（1191年），辛弃疾任福州知府兼福建安抚使，提到"闽中土狭民稠，岁俭则籴于广"。潮州成为闽船来广籴粟之重要港口。"闽商白艚至广辄多买米，以私各岛，牙户利其重赀，相与为奸，米价辄腾。"[22] 正因为潮州、漳州、泉州往返交通便利，以贩私盐为业的海贼"往往数十百为群，持甲兵旗鼓，往来虔、汀、漳、潮……八州之地"[23]。

泉潮两地由于方言相近，同属闽南方言系统，又因为地缘接壤，交通往来便利，戏曲的交流演出也很频繁。泉州的南音至今仍保留有潮调和【潮阳春】之类的曲子。今存明嘉靖丙寅（1566年）刊刻的《荔镜记》，其书坊告白云："因前本《荔枝记》字多差讹，曲文减少。今将潮泉二部增入《颜臣》、勾栏、诗词、北曲，校正重刊。"就是说，《荔镜记》是用潮泉声腔演出的本子。明清之际著名诗人、广东番禺人屈大均在《广东新语》中对潮州戏有一段精辟的论述："潮人以土音唱南北曲者，曰潮州戏。潮音似闽，多有声而无字，有一字而演为二三字。其歌轻婉，闽广相半。"[24]

因为"潮音似闽"，难怪潮州戏常被外地人称为"福佬戏"，意即福建人的戏曲。福建漳州以及与潮州、饶平交界的东山、诏安、云霄、平和以及漳浦、南靖都流行潮剧。据《云霄县志》载：

按本邑今惟潮音剧盛行。查此剧喜演乡曲，流传鄙俚不堪之小说，以迎合妇孺。每一唱演，则通宵达旦，举国若狂。

云（霄）俗每遇端午节，洋下村赛龙舟，莆美村演潮剧，盛设座位（专供四方观众聚乐），双溪口则整理草寮，预备早稻登场。三者均热闹。[25]

>每逢神会，张棚结彩，备极华丽。近城各坊，则竞聘潮剧。[26]

可见潮剧在闽南受欢迎的程度！直至当代情况依然如此。据《中国戏剧》杂志调查报告，2006年福建沿海的福州、莆田、泉州、厦门、漳州五地区共有民营剧团765个，其中歌仔戏（芗剧）、高甲戏、莆仙戏、闽剧等福建剧团502个，潮剧团有60个，几乎占剧团总数的1/10。[27]可见潮剧在福建一直拥有相当多的受众。

随着潮州与福建，尤其是与泉州交通往来的日益频繁，两地戏曲的互演、交流与融合，终于生成了南戏在泉、潮地区一种新的声腔——潮泉腔。"音随地改"，这是中国戏曲声腔史上一个十分普遍的带规律性的现象，许多地方剧种都是这样形成的。

〔注〕

[1] 引自曾金铮《梨园戏探源》，见福建省艺术研究所《福建南戏暨目连戏论文集》，第213页。

[2] 沙门道原：《景德传灯录》，卷十八（福建师大图书馆手抄本）。转引自福建省戏曲研究所《福建戏史录》，福建人民出版社1983年版，第6页。

[3] 脱脱：《宋史》，卷472《列传》231《奸臣》（二）。

[4] 周密：《齐东野语》，卷二十一"温公重望"条。

[5] 薛凝度：《云霄县志》，卷46《艺文》（六），引宋陈淳《朱子守漳实迹记》："朱先生守临漳，未至之始，阖郡吏民得于所素，竦然望之如神明。俗之淫荡于优戏者，在悉屏戢奔遁。"（转引自《福建戏史录》，参见注[2]，第21页）

[6] 陈淳：《北溪文集》，卷二十七。又见《漳州府志》卷三十八，《龙溪县志》卷十。

[7] 刘克庄：《后山先生全集》，卷十《田舍即事十首》，其九。

[8] 同注[7]所引书，卷二十一《闻祥应庙优戏甚盛二首》之一。

[9] 同注[7]所引书，卷二十二《无题》二首之二。

[10] 同注[7]所引书，依次引自卷二十一《即事三首》其一、卷二十二《无题》二首之一、卷二十六《灯夕》二首其一。

[11] 同注[7]所引书，卷四十三。

［12］百戏：古代各种伎艺演出的统称，也包括小戏的演出，可以说是一种泛戏剧形态。

［13］《张协状元》第八出【福州歌】："伊夺担去我底行货，都是川里买来的。我妻我儿，家里望消息。（合）雪儿又飞，今夜两人在哪里睡？"第二十三出【福清歌】："自离故乡，寻思断肠。两个月得共鸾凰，许多时守空房。到如今依旧恁，似我不嫁郎。燕衔泥，寻旧垒，骨自成双。"

［14］见钱南扬《戏文概论》"源委第二"，上海古籍出版社1981年版，第30～31页。

［15］见郑怀兴《仙游县莆仙戏鲤声剧团现状堪忧》，载《中国戏剧》2006年第10期。

［16］《梦粱录》，卷十二"江海船舰"条，见《东京梦华录·梦粱录·都城纪胜·西湖老人繁胜录·武林旧事》一书，中国商业出版社1982年版，《梦粱录》部分，第102页。

［17］王十朋叙写从温州乘船至泉州的情形是："鹘舟如击，马楫如驱，船龙天骄，桥兽睢盱，堰限江河，津通浚轮，航瓯舶闽，浪桨风帆，千艘万舻。"引自《浙江通志》，卷269"艺文"十一。

［18］同注［14］所引书，第31页。

［19］万历时任平越知府的广东博罗人张萱（号西园）《西园闻见录》，卷五八《海防后》。

［20］胡宗宪：《福洋要害论》，见《明经世文编》，卷267。

［21］嘉庆：《大清一统志》，见上海商务印书馆《四部丛刊续编》，第41册，第16页。

［22］吴道镕：《海阳县志》，卷24《前事略》，引郝玉麟《广东通志》，转引自黄挺、杜经国《潮汕古代商贸港口研究》，见《汕头大学潮学研究文萃》（上卷），汕头大学出版社2006年版，第121页。

［23］李焘：《续资治通鉴长编》，卷196《仁宗纪》"嘉祐七年二月辛巳"，上海古籍出版社1990年版。

［24］《广东新语》，卷十二《诗语·粤歌》，中华书局1985年版，第361页。

［25］《云霄县志》，卷四《地理》（下）《风土》，转引自《福建戏史录》，参见注［2］，第106～107页。

[26]《龙岩县志》，卷二十一《礼俗志》《岁时景物》，转引自《福建戏史录》，参见注［2］，第107页。
[27] 林瑞武：《民营剧团的生存状况也应予以关注——从对福建民营戏曲剧团生存状况的调查谈起》，载《中国戏剧》2006年第5期。

潮剧迄今已有580年历史

潮剧的历史有多长？它的历史应从何时起算？

不少学者都认为，潮剧的历史应从明代嘉靖四十五年（1566年）算起，因为这一年刊行的《荔镜记》戏文，有八支曲子标明"潮腔"。既然"潮腔"已独立存在，潮剧的历史当然应从这个时候算起。照这样算法，潮剧至今已有450年的历史。

笔者认为，潮剧的历史，不应从《荔镜记》算起，而应从《刘希必金钗记》起计算。《刘希必金钗记》写本标示写于明宣德六年（1431年），潮剧的历史应从这个时候算起。即潮剧的历史，迄今（2013年）已超过580年。

有什么根据这样说呢？

我们认为《刘希必金钗记年》是一个南戏的潮剧改编本与演出本，潮剧的历史应从它算起。

明代宣德（1426—1435年）写本《刘希必金钗记》的出土，是戏文史上的一件大事，与《永乐大典戏文三种》、成化本《白兔记》的发现，意义可谓同样重要。《刘希必金钗记》属元代戏文，即《永乐大典·戏文（九）》收录的《刘文龙》（剧作主人公刘文龙，字希必），徐渭的《南词叙录》中收录有属于"宋元旧篇"的《刘文龙菱花镜》。这本宣德写本《刘希必金钗记》，不少学者都把它作为南戏的一个本子，徐朔方认为它是"作为自然形态的南戏典型样本"[1]；刘念兹认为它"是一部早已失传的著名的宋元南戏剧本"，"是宋元时期南戏《刘文龙》在明初南方活动的一个实证"。[2] 已故潮剧学者陈历明认为，"《刘希必金钗记》是一个距今五百六十来年的南戏'新编'本子，是一个完整的南戏剧本"[3]。这些见解，有大量的证据作依托，说明《刘希必金钗记》是一个南戏本子，这是毫无疑义的。但笔者认为，《刘希必金钗记》既是一个南戏本子，又是一个潮剧的改编本与演出本。主要证据有三：

首先，判断一个戏曲剧本属什么剧种，当然要看它所运用的语言。宣

德抄本《刘希必金钗记》出现大量的潮州方言、俗语、土话、谣谚,这显然是作者为适应在潮州演出而对原有的南戏本子进行改动增添的结果。现我们不厌其烦,将从剧本开头至结尾本子所用的潮州方言词一一录出(部分重复者已略去),可以肯定地说,剧本演出时的说白部分,是用潮州方言进行道白的。

第一出:照南戏惯例,属"家门大意"或称"自报家门",用诗词与书面语言介绍剧情,故本出无潮州方言词。

第二出:引领(引导)。

第三出:无过(果然如此)。

第四出:又着(还要),走来(走,或回来),过来(走近前来),咗(做),二支(支为潮州话量词),待我(等我),择好日(选择吉日)。

第五出:淡茶(即潮人口语"薄茶"),咗(同上,以下如有重复出现的词语,说明部分略去),口都酸(潮人谓话讲多了嘴巴累为"嘴酸"),酸痛(疼痛)。

第六出:老狗(潮语詈词,多用于老婆骂老公,有时也用来骂老头),相看未饱(尚未看够、恋够),有事我当(有责任我担当),就理(道理,刘念兹《金钗记》校本因未明其为潮语,误校为"理就"),乡里(故乡、乡下)。

第七出:共伊(同他,潮人口语称"他"为"伊"),霎时(一瞬间),顾管(照料)。

第八出:痛酸(实即上之"酸痛",因行腔用韵关系倒为"痛酸"),洗马桥(潮州有洗马桥、洗马河),相看(互相看)。

第九出:担担(挑担子,前"担"字为动词,读 dān;后"担"字为名词作宾语,读 dàn),鸟脯(潮人形容瘦到皮包骨头为"鸟脯")。

第十出:旧时(昔时),十五夜(潮俗元宵节之称谓)。

第十一出:勒路(跋涉走路)。

第十二出:短命(潮语詈词)。

第十三出:硬叮叮(直愣愣),十脚爬沙(十只脚在沙地上爬行,原本"爬"讹为"把",今改),佐(做),无面(没面子),米粮(粮食)。

第十五出:课(即卦,潮人读"卦"为"课"),拜兴(拜神就会运气好),粘香(点着香拜神),碌(潮语拟声词,摇动签筒的声音),故下

句云"你碌那么紧"（你摇动这么快），（净白）碌紧才有出（摇动得快签筒里的"签丝"才能抖出来）。

第十六出：了未（完事了吗），老公（丈夫），开春臼（丑扮媒婆打诨的粗话，潮语粗话将男性生殖器称为"臼仔锤"，这里喻妇女结婚后过性生活），佐。

第十七出：搬唆是非（搬弄是非）。

第十八出：老鸟（詈词，潮俗骂小孩子为"鸟仔"，大人则为"老鸟"）。

第十九出：儿夫（丈夫，潮州歌谣中也常见用"儿夫"指代丈夫）。

第二十出：鼠贼（小偷小摸），相杀（杀伐）。

第二十一出：就头（聚集，结合；另可解为随意、马虎）。

第二十三出：几久（多久），妻房（妻子），盘墙（跳过墙去）。

第二十四出：无半张（潮人口语，全无书信意）。

第二十五出：害害（坏事了），蚀本（亏本）。

第二十七出：我死（潮人口头语，意为我今次坏事了），参叉（交叉），害害，风说（即说谎，潮语"谎""风"同音，故"谎"音假为"风"），与你买棺柴（骂人的话，潮人将"棺材"读成"棺柴"——"材""柴"两字潮语发音不同），行过（走过），早早（一大早，或解为"提前"）。

第二十九出：要佐（要做），公婆相打（剧中科诨，潮州童谣有"公婆相打相挽毛"），二十九夜（潮俗除夕的称谓），奈（耐心等待），是生是死（生死未卜），相打（打架），拗折（折断）。

第三十出：诚心（虔诚，诚挚），磨苦（受尽苦难）。

第三十四出：来去（一起去）。

第三十五出：舍（潮俗称阔少为"舍"），痴歌（即痴哥，潮俗对好色者之称谓），伴脚（相偎相伴）。

第四十一出：惜（潮语疼爱，爱恋意），伊（他），面皮（脸皮、面子）。

第四十二出：家官（家翁，潮俗媳妇称家翁为"担官"、家婆为"担家"），不才（自谦词），难过意（心里很难通得过，潮人表示愧疚，口头上常说"过意唔去"），行孝（孝顺）。

第四十五出：虾蟆吞象（俗谚云"人心不足蛇吞象"，潮谚则有"蛤

婆吞象"之说)。

第四十六出：兴（幸运，兴旺），贺（"保贺"之省语，潮语谓保佑为"保贺"），玉王（潮人对玉皇大帝之称谓），相拖带（互相提携照应），灵山（潮阳有灵山寺，是建于中唐的名刹。本出云"昨日灵山开法会"，可能是剧本就地取材提到潮汕地方胜迹），佐斋（做佛事）。

第四十七出：来去。

第五十出：三牲（潮俗年节拜神时用三种禽畜祭祀，如猪、鸡、鹅等，称为"三牲"），土地公公、土地婆婆、土地母母（潮俗拜土地神时简称为"拜公婆母"），偷走（溜掉）。

第五十一出：待（等待）。

第五十四出：闲心（休闲心境），舍，两头尖咀（两头不讨好），讨死（真要命）。

第五十五出：带累（牵连）。

第五十八出：槟榔（潮人逢喜庆节日有请客人吃槟榔之习俗，现则以橄榄代替，但仍称橄榄为"槟榔"），妈人客（潮语较年长女客之称谓，原本"妈"字近似"好"字，成"好人客"，也合潮俗，潮人称"客人"为"人客"），大卵（大的鸡蛋或鸭蛋，潮俗称蛋为"卵"），一话（一句话，本应为"一语"，但潮人谓"语"为"话"），汤水（指汤）。

第五十九出：耐死。

第六十出：伊西你在东（即他在西你在东），伊家（他家）。

第六十三出：心性急（潮人口语，急性子之意），还在未死（还活着），起去看（上去看），去久长（口语，意为去了很长时间），大菜头（大萝卜），没房亲子孙（没有一个嫡亲子孙，潮俗谓兄弟分家为分"房头"，故云，下句"房亲"也同此意），无纸半张（潮人谓无音讯为"无半张纸"或"纸无半张"），四目无亲（举目无亲）。

第六十四出：佐好事（潮俗办喜事称为"做好事"），佐斋（潮俗办丧事称为"做斋"），来去，脚儿早软（潮语谓腿脚走路累了为"脚软"或"脚酸"）。

第六十五出：食酒（喝酒），拜得鲤鱼上竹竿（潮州民间一种古老的"诀术"，即一种赌赛或求卜吉凶的术数），平重（潮语同等重量之意），平长（潮语同样长度之意），勒迫（原倒为"迫勒"，指逼迫），直直而来（潮语谓直接来或去为"直直来"或"直直去"）。

第六十六出：老鸟，带累。

第六十七出：了未，搬唆，伊。

以上笔者不厌其烦将《刘希必金钗记》抄本从头到尾运用潮州语汇的情况一一摘出，无非是想说一个剧本运用了这么多的潮汕方言土话，这个剧本不是潮剧本又是什么呢？如果以上开列的一些语词如"老公""拖累""是生是死"等有人会认为不够典型，因为别的地域也有这样的词语，那么，剧中所用的一些"非潮莫属"的土话俗语，只能证明剧本改编者如果不是潮汕本地人，至少也是在潮汕生活了相当长的一段时间，熟悉潮汕语汇者。如痴哥、妈人客（或"人客"）、害害、奈、大卵、磨苦、大菜头、平重、平长、舍、三牲、讨死、食酒、无半张、做好事、做斋、儿夫、担担等这些充满鲜明潮俗色彩的语词在剧本中出现，不可能是偶一为之的，它有力地证明了剧作的乡土属性，证明这是一个用潮州话道白演出的本子。

证据之二，是《刘希必金钗记》的唱腔与用韵。唱腔当然是判断戏曲剧种的重要标志。但由于年代久远，又无音像资料流传，我们今天几乎无法判断宣德抄本《刘希必金钗记》究竟唱什么声腔，但可以做些猜测。

从剧本的唱腔曲调方面来看，嘉靖本《荔镜记》中有八支曲子特别标明"潮腔"，在《刘希必金钗记》中，除【四朝元】【大河蟹】二曲未见外，其余六支"潮腔"曲子皆出现过，且出现不止一次，有五出戏出现【望吾乡】曲，三出戏有【风入松】【驻云飞】曲。虽然《刘希必金钗记》戏文对这些曲子未标"潮腔"字样，但从实际情况看，其中不少曲子是押潮州话韵脚的。试举第六出几支【风入松】曲为例：

【风入松】告双亲宽坐听咨启，鸡窗十载笃志。只望一举攀仙桂，奈爹娘六旬年纪。今且喜冠娶完备，欲求功名事怎生区处？（公唱）

【前腔】孩儿说得有就理，安排打叠行李。只望你读书求名利，改门闾称吾心意。我儿，愿此去龙门及第，身荣贵早回乡里。（婆唱）

【前腔】孩子出去我挂心机，你夫妻三日便分离。不记得堂前爹共妈，也须念夫妻恩义。休贪恋丞相人家女儿，休教爹妈倚门望你。（生唱）

【前腔】爹娘不必要心疑,我读书可存孝义。但愿衣归回来日,称双亲未老之时。恐媳妇缺少甘旨,望爹妈相周庇。

这几支【风入松】曲,韵脚用字是:
第一支曲:启志纪备处。
第二支曲:理李利意第里。
第三支曲:机离义儿你。
第四支曲:疑义时旨庇。

这几支【风入松】曲,除第一支收煞的"处"外,所有韵脚均押潮韵,且在曲文中运用潮州话词语"乡里",而不是"故里""故乡""家乡","乡里"是潮州人对家乡的最亲切、最直白的口语式称谓,非常值得注意。这是否说明这几支【风入松】曲乃"潮腔"呢?证据还不够确凿,我们当然不能下这个结论。但因为这几支曲子全含潮州话韵脚,它们也有可能属"潮腔",只是未特别标出而已。

除了唱腔我们只能做些推测外,宣德本《刘希必金钗记》中的许多诗词,包括人物的上下场诗,也押潮韵。如第一出末尾末角介绍剧情:

忠孝刘文龙,父母六旬,娶妻萧氏三日,背琴书赴选长安。一举手攀丹桂,奉使直下西番。单于以女妻之,一十八载不回还。公婆将萧氏改嫁,□□日夜偷泪弹。宋忠要与结情缘,□文龙□□复续弦。吉公宋忠自投河,□□□□□□□。一时为胜事,今古万年传。

这一段韵白,基本上押潮韵。值得注意的是,这是全剧开场戏,要在潮州演出,只有押潮韵,才能招来潮州百姓观看,如果戏一开场就南腔北调,用官话介绍剧情,无异于将大部分潮州百姓驱赶出剧场。

还有一个很特别的情况,在全剧即将结束的时候,第六十三出写刘希必回到家乡,在洗马桥边邂逅肖氏,由于经历了约20年的沧桑变化,刘希必几乎认不出自家妻子,肖氏也认不出丈夫,她唱了一首叫【十二拍】的曲子,共64句,这是全剧女主角用长篇说唱向观众交代自家的身世遭际:

【十二拍】奴是肖家亲女儿,为父官名肖伯彝;只因无嗣求神

佛，五旬年中奴出世。（生白：刘文龙从几岁与你求亲？）（以下说白略去）七岁与君割衫襟，二家尊亲发誓盟，送聘黄金一百两，娶奴二八合成亲。夫妻三宿两分张，抛弃妻室爹共娘，一去求官念一载，音书并无纸半张。三般古记在君行，八条大愿告穹苍，洗马桥边分别后，教奴日夜守空床。菱花古记双金钗，弓鞋一双分两开，菱花击破如缺月，明月团圆望郎来。早朝起来点茶汤，三顿奉侍家常饭，晚与公姑铺床席，伏事（服侍）爹娘上牙床。只恩（只因）岁律庆新时，家家儿孙戏彩衣，公姑想他身没转，只怕年久无依栖。爹妈四目倚无亲，养得儿夫只一身，公姑主张奴改嫁，迫奴改嫁奴不听。奴推守孝又三年，朝望暮望不见转，念一年中守过了，情愿单身独自眠。吉公朝夕来搬唆，爹娘信他苦迫我，思量无计难躲闪，奴舍一身跳黄河。教奴嫁与宋郎君，奴推失计守夫灵，任他满园花似锦，死也不愿嫁他人。举目无人（亲）只望谁，不想公姑日夜催，女婿乘龙今宵里，奴心不愿泪双垂。不搽胭脂懒画眉，困弱身体慢挂衣，任他夫妻情浓美，望郎不转我也守孤栖。宋忠为人甚痴迷，误他多年数日期，奴肯将身陪伴你，等到石佛再生儿。相公剖判不公平，枉（你）读书达圣经（此句原作"一似农夫唱牛声"），你在朝中未辞驾，你家妻室嫁别人。相公说信报平安，说与公姑心喜欢，若是儿夫归来日，奴愿结草再衔环。[4]

这64句唱词，采用七字句，押潮州话韵脚，可见是用潮州话唱念的，十分类似潮州歌册，详尽地交代了肖氏的身世及其在丈夫刘文龙离开二十一载之后家庭的变故与自家的坚守。这是在全剧高潮之时用潮州歌册体把剧情复述一遍，让潮州本地观众明明白白地对全剧人物故事了然于心，所以，【十二拍】是全剧曲牌联缀体制中出现的一个例外，是典型的"潮州歌册"体说唱。所谓"十二拍"，就是这64句唱念大约分属十二个不同的韵部的意思。知名潮剧音乐学者郑志伟也认为，从【十二拍】唱词的规律看，"它并非应用中州韵，也非洪武正韵，反而应用潮州词韵来演唱，则更加贴韵……可说是南戏正字官腔流入潮州以后，'易语而歌'地方化的一个生动例证"[5]。

证据之三，是宣德本《刘希必金钗记》中多处出现了潮州的风景胜迹、人情风俗、名物掌故描写，说明南戏《刘文龙菱花镜》的改编者为

了在潮州演出成功,是下了很大功夫将剧本"潮州化"的。如第八、第九、第十出提到潮州的洗马桥、洗马河,第十二出提到凤城,第四十六出写到潮阳灵山寺名刹,第五十八出提到潮汕地区过年请客吃槟榔的习俗。其他如将元宵节称为"十五夜",将除夕称为"廿九夜",写到潮州人办喜事叫"做(佐)好事"(第六十四出),办丧事称为"做斋"(第六十四出),这都是其他地方没有的非常特别的叫法和称谓。第二十九出还将潮汕童谣中"公婆相打"[6](相挽毛——即互相揪头发)这种旧时妇孺皆知的笑话搬上舞台,这样具有浓郁乡土味、潮州味的描写,不是潮剧的本子怕是很难出现的。

以上三大证据,说明改编者将南戏《刘文龙菱花镜》改成潮州戏文《刘希必金钗记》是下了很大功夫的,把剧本"潮州化",才能最大限度争取潮籍观众。宣德本《刘希必金钗记》还附有《得胜鼓》和《三棒鼓》的锣鼓谱和舞台提示,说明它是一个舞台演出本,它产生在以潮州大锣鼓闻名的潮州城,绝不是偶然的。

退一步说,以上三大证据中第二证据还不够确凿坚挺的话,单凭第一、第三条证据,也完全可以说明宣德本《刘希必金钗记》是一个潮剧本子。可以想见,剧中如此大量的潮州方言词与土话俗语的运用是连贯的,成一整体的,不可能在整句道白中,单挑一二个方言词来说潮州话而其他句子与词语依然说福建话或中州话,那完全是不伦不类,观众也会被弄得啼笑皆非的。

在这方面,我们可以京剧作为参照系。戏曲剧种的产生,常常以一次标志性的演出活动来标示。众所周知,京剧的历史是从1790年"四大徽班"入京为乾隆皇帝祝贺八十大寿算起的,那个时候有京剧吗?当然没有。但"四大徽班"入京之后,京剧的"母体"诞生了,徽班与北京当地流行的京腔(指在北京流行的弋腔)、昆腔、秦腔等融合而生成新的剧种——京剧。1990年,全国京剧界隆重举行徽班进京200周年暨京剧诞生的纪念活动。1431年(即《刘希必金钗记》产生的宣德六年)有潮剧了吗?回答是肯定的。为什么?因为在这一年,在胜寺梨园完成了《刘希必金钗记》潮剧本的改编与演出,它标志着潮剧真真正正、确确实实在潮州的土地上诞生了。

当然,宣德本《刘希必金钗记》是从元代南戏《刘文龙菱花镜》改编的,限于改编者的水平与能力,他不可能将剧本"全盘潮化",因此,

我们在剧本中依然可以读到不少宋元戏曲常见而潮州人并不惯用的语词，如"原来恁的""寻思则个""兀自""多生受你""蓦地""则甚的"等，这些官话语汇的出现正好说明剧本的源头是南戏的"宋元旧篇"。剧本还出现"邓州府福建布政司"字样（第四十六出），邓州府不在福建，不过，这说明该剧可能在福建演出过，然后经福建传入潮州。福建梨园戏至今仍保留有《刘文良（龙）》的剧目，莆仙戏则保留有《菱花镜》的剧目，它们与宣德本《刘希必金钗记》同属元代南戏《刘文龙菱花镜》的改编本。

《刘希必金钗记》的出土，给宋元戏文在南方的演出活动提供了一个典型的实证，说明在明初，戏文已南下粤东，并迅速"入乡随俗"，潮州化，本土化。这个距今580年的南戏的潮剧改编演出本的出土，改写了潮剧的历史，潮剧这个古老剧种之所以传统深邃，是由于它吸吮着900年历史的南戏母体的乳汁，因此底蕴深厚，繁枝纷披，非常迷人！

〖注〗

[1] 见《徐朔方集》中《南戏的艺术特征和它的流行地区》一文，浙江古籍出版社1993年版，第一卷，第251页。
[2] 刘念兹：《金钗记》，校注后记，广东人民出版社1985年版，第135页。
[3] 陈历明：《〈金钗记〉及其研究》，广西师范大学出版社1992年版，第8页。
[4] 见《明本潮州戏文五种》，广东人民出版社1985年版，第124～128页。
[5] 郑志伟：《略论潮州古戏文曲腔演进》，见郑著《潮乐文论集》，中国戏剧出版社2010年版，第98页。
[6] "公婆相打"见潮州童谣《雨落落》："雨落落，阿公去闸泊（张网捕鱼），闸着鲤鱼共苦初（一种小鱼）。阿公哩欲煮，阿婆哩欲炣（煎焗），二人相打相挽毛；挽去见老爹（族长类人物），老爹笑呵呵，讲恁二人好'惕桃'（好玩）。"参见陈亿绣、陈放《潮州民歌新集》，香港南粤出版社1985年版，第67页。

<div style="text-align:right">（原载《羊城晚报》2016年11月10日）</div>

潮剧既非来自关戏童，也不是来自弋阳腔或正字戏

关于潮剧的起源，历来有几种不同的说法，有的说潮剧来自"关戏童"，有的说潮剧来自弋阳腔或正字戏。这些见解，有的已被事实所驳倒，有的似是而非，有必要一一予以清理。

一、潮剧并非来源于关戏童与秧歌

1948年，萧遥天应《潮州志》约稿，撰写了约25000字的《潮州戏剧志·潮音戏寻源》，这是迄今见到的最早且具较高学术含金量的探讨潮剧起源的文字。萧遥天认为，"潮州戏剧之滥觞，固肇自有明中叶"，"潮音戏来源于关戏童与秧歌戏"。[1]

何谓关戏童？萧氏《潮州戏剧志》云："关戏童，亦犹以符箓召亡魂附生于人体以唱戏也。""古者戏剧之起源，系由于宗教，初乃酬神之仪式。……吾国亦复如是，不外肇自祭神酬神等事。""明代以降，关戏童渐糅合秧歌、正音戏以及其他诸戏之成分，而成现状之潮音戏。然屡经变化，仍历以童优为主，固守古代俳儒之旧形而勿改，尤为奇迹！"[2]

至于秧歌戏，萧氏《潮音戏寻源》云："当正音戏未曾播及潮境以前，潮州民间，已有其原始之雏形戏剧若关戏童，……唱秧歌。此种秧歌戏，初系农村岁时应景之娱乐，后逐渐演化，亦有就田野草草搭台演唱。""秧歌戏既融化花鼓调，最先成为纯粹之乡土戏，复窃取正音戏之戏剧组织，囊括其形式及内容，遂产生潮音戏。"[3]

萧遥天考察潮音戏的起源，留意潮州本土艺术，十分难能可贵。他接受王国维在《宋元戏曲史》中的观点："后世戏剧，当自巫优二者出。"[4]他认为本土之关戏童，是一种酬神谢神的具有表演性质的宗教仪式，这类关戏童与秧歌戏融合，即产生潮音戏云云。

1978年，萧遥天在《泰国潮州会馆成立四十周年纪念特刊》上发表长文《潮音戏的起源与沿革》，再次坚持30年前的看法。[5]

萧遥天认为潮剧来源于关戏童之主要根据有二：一曰我国与世界其他国家一样，戏剧起源于"酬神之仪式"，关戏童就是一种神魂附体的童子戏；二曰关戏童与潮剧"历以童优为主"的传统相吻合。[6]

关于关戏童的演出情形，大致是这样的："演时先由主事赴田间捧土一枚归，置于香炉之中，陈瓜果香烛拜之，谓之请田元帅（戏神——引者），群童各执香火一炷，上下左右摇荡，如鱼贯飞萤，火光缕缕闪烁，众人齐声奉咒语，推出一二人为角色，蹲坐中央，拈香闭目直至香落跃起，点定戏目，令之演唱。……其演唱有仿正音，也有潮音之腔调。"[7]

说戏剧起源于宗教或巫术，中外皆有一批学者持此理论。近十几年来，把"傩"说成戏剧的起源，关于傩戏的研究不断深入，新的傩戏种类不断被挖掘出来。不过，我们认为，宗教与戏剧属于完全不同的文化现象，宗教是人对外部世界或人类自身命运自觉神秘不可解，基于敬畏心理而产生的，步入教堂或佛殿，上帝或神佛的崇高与个人自身的渺小悉成对照，肃穆感油然而生。说到底，在强大而神秘的客观世界面前，人对自身价值与能力的失衡才产生宗教，宗教给人心灵以慰藉。而戏剧作为艺术的一大门类，是基于人类的游戏心理、娱乐心理而产生的，它是一种模仿性的审美活动。这两种文化现象的心理学依据大相径庭。因此，把戏剧的起源说成来自巫优，或把潮剧的起源说成关戏童，我们以为是缺乏说服力的。中国的巫、优、傩产生于先秦，而王国维在《宋元戏曲史》中说到的"真戏剧"，要到宋代才产生，两者相距何啻千年以上！

至于说到关戏童与潮剧的童伶制传统刚好相合，这也不能作为潮剧来源于关戏童的根据。童伶演戏并非潮剧所专有。我国戏曲史上，很早就有童伶演出的记载，《三国志·魏书·齐王纪》裴松之注就说到小优郭怀、袁信"裸袒游戏"扮演《辽东妖妇》节目，《隋书·音乐志》记后周"宣帝即位，而广召杂伎……好令城市少年有容貌者，妇人服而歌舞"。其实，童伶只是戏班演员构成的一种组织形式。戏曲史上，戏班不外乎家庭班、全女班、全男班、男女混班、童伶班等几种年龄与性别的搭配模式，这本身与戏剧起源毫无关系。

说到秧歌戏，它是潮汕民间一种有着简单情节的歌舞表演。秧歌戏，本来是我国北方流行的一个民间戏曲剧种，顾名思义，它来源于农民插秧时在田垄间的歌舞演唱节目，也称"闹秧歌""扭秧歌"，在陕西、山西、河北、山东一带均十分流行。但潮州本土的秧歌戏，指的是英歌舞之类的

表演。《潮州志·风俗志》云:"潮州有唱秧歌之戏,每春二三月,乡社游神,常常见之,惟俗昧其本义,讹为英哥,且强解为英雄大哥,殊可发噱。"[8]

不过,显而易见,英歌舞只是一种民间歌舞表演,萧遥天于1978年也承认:"若关戏童、唱秧歌,为前代雏形的遗存,未可列入于纯粹的戏剧。"[9]

自己否定自己的说法,关于"潮剧来自关戏童与唱秧歌"之说,不攻自破。

二、潮剧并非来自弋阳腔

知名潮剧学者张伯杰1958年发表《潮剧源流及历史沿革》一文,认为潮剧来自弋阳腔:"至于它(指潮剧——引者)的来源,基本上是从宋元南戏、弋阳系统诸腔为其宗,经过综合昆腔、汉剧、秦腔、民间歌舞小调而逐渐脱胎演化为单一的地方大剧种的。……徐渭《南词叙录》(嘉靖三十八年)说:'今唱家称弋阳腔,则出于江西、两京、湖南,闽广用之。'潮州地处闽粤赣边界,当时正音戏可能也即弋阳腔或为弋阳腔的支脉;至今潮剧仍遗下不少弋阳旧响,有一定历史渊源无疑。"[10]

张伯杰引用《南词叙录》关于弋阳腔"闽广用之"的说法,得出潮剧来源于弋阳腔的结论。这一看法影响巨大,1979年版《辞海》"弋阳腔"条目沿袭此说:"在它(指弋阳腔——引者)的直接、间接影响下,产生了青阳腔、潮剧等不少新的剧种。"张庚、郭汉城主编的《中国戏曲通史》也认同此说:"弋阳腔已由一个声腔剧种,逐步在不同的流行地区演变为新的地方剧种。"它甚至把潮剧说成"潮州高腔",并赫然将明本潮州戏文《荔镜记》列为"弋腔作品"专门以一节篇幅予以评析。[11]

认为潮剧来自弋阳腔的依据主要有三:一是徐渭《南词叙录》中说到弋阳腔"闽广用之";二是说潮剧"帮唱"来自弋阳腔的"一唱众和";三是潮剧有传统剧目如脍炙人口的《扫窗会》,即来自弋阳腔首本戏《珍珠记》云云。

弋阳腔于元代发源自江西弋阳县,之后迅速向四方辐射,是明代重要的戏曲声腔之一,因受北曲影响较大,故明代有所谓"南昆、北弋、东柳、西梆"之说。明代江西籍杰出戏曲家汤显祖曾论及弋阳腔,云:"江以西弋阳,其节以鼓,其调喧。"[12]明代戏曲家王骥德在《曲律》中说:

"今至弋阳、太平之滚唱,而谓之流水板。"[13]

清代杰出戏曲理论家李渔在《闲情偶寄》中说:"弋阳、四平等腔,字多音少,一泄而尽。又有一人启口,数人接腔者,名为一人,实出众口。"[14]

清代李调元在《剧话》中说:"弋腔始弋阳,即今高腔,所唱皆南曲。……粤俗谓之高腔,楚、蜀之间谓之清戏。向无曲谱,只沿土俗,以一人唱而众和之。"[15]

当代著名戏曲史家廖奔、刘彦君在《中国戏曲发展史》中说:"从这段文字里我们可以揣测,'高腔'的名称大概是广东人先叫起来的。"[16]

综上所述,弋阳腔简称"弋腔",是一种高腔。它的演唱特点是:徒歌、帮腔、滚调、字多音少,"其调喧"。显而易见,弋阳腔的这些特点,与潮剧是多么不同。从最感性的层面来说,观看潮剧与赣剧(弋腔嫡传,现今保留弋腔最为充分的地方戏曲剧种)的演出,感觉会完全不同:潮剧唱腔轻婉优美,赣剧则高亢激越;潮剧字少音多,赣剧"字多音少"(李渔);赣剧之徒歌,潮剧少用之;赣剧以真嗓唱,假嗓帮腔,潮剧则无论唱或帮腔,皆用真嗓;潮剧主要伴奏乐器用弦索,赣剧则多用鼓、锣、钹等……清代震钧在《天咫偶闻》中曾记载:清初有战士征战得胜归来,"于马上歌之(指弋腔——引者),以代凯歌"[17]。

弋阳腔居然可作为"凯歌"来唱,不难想象其高亢、遒劲、激越之风格,而优美轻婉的潮曲离"凯歌"何止十万八千里!试想,不要说作为"凯歌",就是在战士列队操练时演唱潮曲,场面恐怕也是很不协调,有点儿滑稽的。

徐渭在《南词叙录》中说到弋腔"闽广用之",我们的理解是闽广的地方戏曲(包括潮剧)曾吸纳弋腔,受到弋腔的影响,而不是说闽广的戏曲来自弋腔。事实上,《南词叙录》写作的时间是"嘉靖巳未夏六月望",即嘉靖三十八年(1559年),差不多在此时,潮剧在潮汕地区的演出已十分红火,成书于嘉靖十四年(1535年),由当时广东监察御史戴璟主持编撰的《广东通志》中,有《御史戴璟正风俗条约》,共13条,其中第十一条曰:"访得潮属多以乡音搬演戏文,挑男女淫心,故一夜而奔者不下数女。富家大族恬不知耻,且又蓄养戏子,致生他丑。……今后凡蓄养戏子者令逐出外居,其各乡搬演淫戏者,许多(原文如此)邻里首官惩治,仍将戏子各问以应得罪名,外方者递回原籍,本土者发令归农。

其有妇女因此淫奔者，事发到官，乃书其门曰'淫奔之家'。则人知所畏，而薄俗或可少变矣。"

此条例对演戏之戏子、"淫奔"之妇女及其家以及有关官员惩办皆十分严厉，甚至书写"淫奔之家"于其门对女家加以羞辱，但从条例中也可见，明代嘉靖前期潮州地区"以乡音搬演戏文"演出之盛。徐渭乃浙江山阴人，多次入闽，浙闽乃南戏发源之地，但徐渭足履未至福建南部漳浦地区，更未至潮汕，所谓"闽广用之"的说法，实指闽广戏曲受弋腔影响。与《南词叙录》写作与刊刻差不多同时，嘉靖四十五年（1566年）已有标明"潮腔"的《荔镜记》戏文刊刻面世，且说明是"重刊"，可见潮剧之勃兴与弋腔之流播在当时并行不悖，前者并非来源于后者。

说到"帮唱"，即帮腔，乃弋腔与潮剧演唱的一大特点，但潮剧之帮唱绝非来自弋腔。其实所谓帮唱，不少戏曲剧种都有，如川剧、湘剧、莆仙戏等都有帮唱，并非潮剧或弋腔所独有。帮唱最早来源于南北朝时期的歌舞戏《踏摇娘》："北齐有人姓苏……每醉辄殴其妻。妻衔悲，诉于邻里。时人弄之：丈夫着妇人衣，徐步入场，行歌，每一叠，傍人齐声和之云：踏摇，和来！踏摇娘苦，和来！"[18]

这种且步且歌、一唱众和的表演程式，我国早期的戏曲已经运用自如，绝非弋阳腔首创。南戏剧本中也有许多这样的例子，今存我国最古老的剧本、南宋九山书会创作的《张协状元》戏文就出现帮唱。这都说明潮剧的帮唱来源有自，非出自弋腔。

我国戏曲是一个博大的开放的艺术体系，各剧种在产生与流传过程中互相吸纳、互相仿效、互相借鉴，是很自然的事。因此，潮剧在产生与流传过程中，受到弋腔或其他声腔的影响也是很自然的。潮剧《扫窗会》来自弋腔《珍珠记》，潮剧《闹钗》来自余姚腔名剧《蕉帕记》，《闹钗》中许多精彩的快板词，不少直接来自《蕉帕记》第三出《下湖》与第九出《闹钗》。[19]

在明清时代，既无稿费、署名、版权的困扰纷争，声腔剧种在剧本方面互相采纳、互相蹈袭，几乎是普遍现象，因此，潮剧对许多古典剧目及各声腔优秀演出本的改编搬演，实在是自然不过的事，但潮剧绝非来自弋腔。

1979年版《辞海》虽将潮剧列为弋腔衍生之剧种，但在10年后，即1989年版的《辞海》中，就已修正，取消了潮剧来自弋腔的提法，可见

对这一问题，学界的看法已趋一致。

三、潮剧并非来自正字戏

有人认为潮剧来源于正字戏，知名潮剧学者李国平在《南戏与潮剧》中即持此说："所谓正字戏，……因为它用官话演唱，所以称为正字戏。正字戏在粤东流行，当在宣德之前，最少已经有五百年的历史。……潮剧是在潮州流行的正字戏影响下成长发展的，潮州正字戏和海陆丰正字戏，又是风格略有差异的同一剧种。"[20]

萧遥天于1978年撰写的《潮音戏的起源与沿革》，也认为潮剧脱胎于正字戏："我断定潮音戏的臻为成熟的戏剧，是脱胎于正音戏的。"[21] 楚川的《潮剧史话》也认为"明代潮调是脱胎于正字戏"。[22]

潮剧"是在正字戏的影响下成长发展起来的"吗？它是否"脱胎于正音戏"呢？我们的回答是否定的。

正字，即正音，是与白字（乡音）相对而言的，故正字戏也叫正音戏。正字戏用中州官话演唱，植根于广东海陆丰，曾在潮汕与闽南流行。正字戏的唱腔音乐包含正音曲（有弋阳、青阳、四平诸腔成分）、昆曲及乱弹杂调。剧目唱正音曲的约占60%，唱昆曲或昆曲与正音曲兼唱的占30%，其余则为乱弹杂调。[23]

正字戏约产生于明初洪武年间（1368—1399年）。明嘉靖的《碣石（陆丰）卫志·民俗》（卷五）载："洪武年间，卫所戍兵军曹万余人，均籍皖赣，既不懂我家乡话，当亦不谙我乡音。吾邑虽有白字之乡戏，亦未能引其聚观。卫所戍兵散荡饮喝，聚赌博奕，时有肇斗殴打之祸。卫所军曹总官有见及此，乃先后数抵弋阳、泉州、温州等地，聘来正音戏班，至此每演之际，戍兵蜂拥蚁集。"[24]

广东省中山图书馆藏明嘉靖三十八年（1559年）《海丰县志》也载：碣石卫所是在"洪武二十七年倭寇乱，都指挥花茂奏立，指挥丘陵赍印创建"，"碣石卫辖千户所九，每所辖百户所十，通旗军一万一百余人"。这万余官兵的娱乐消遣，确是个问题。

由于观众乃卫戍之官兵，所以聘来的正字戏系全男班，女角也由男艺人装扮，以演武戏为主。现存正字戏传统剧目共2600多个，其中文戏占160个，武戏占2500个。《碣石卫志》又云："正音戏，说官话……多演历史戏。"其历史剧目差不多涵盖了从东周列国、楚汉之争一直到宋代杨

家将与说岳,并因此创造了30多款武戏的独特表现程式与场面,如"祭纛场""二楼会场"等。[25]显而易见,这种正字戏与演文戏为主,以演儿女私情、悲欢离合剧目为主的潮剧完全是艺术风格截然不同的剧种。从演员方面说,当时的正字戏是全男班,潮剧以童伶为主,且有女小生的扮演传统;从观众方面说,正字戏是万名卫戍官兵,潮剧则为士子乡绅、妇孺百姓;从剧目方面说,一以武场为主,一以文戏擅长;从语言唱腔方面说,正字戏用中州音,打"官腔",潮剧用乡音土语……由于它们来自不同的戏曲声腔系统,正字戏来自弋阳腔,[26]潮剧来自潮泉腔(下文详述),所以,这两个剧种一刚一柔,一粗一细,一武一文,一正一土,是艺术风格与观赏效果完全不同的两个剧种。

　　正音戏与潮音戏于明代前期同在潮汕平原上流行,由于外来士大夫官宦的追捧,正字戏也有一定的演出市场,不少潮籍士绅为了摆谱或迎合外来官吏的欣赏习惯,也竞请正字戏班演出。但乡音毕竟是本土人所熟悉和喜爱的,这就造成了演出市场上一个相当奇特的现象:上半夜演正字戏,下半夜演潮音戏。潮州人有所谓"半夜反"的俗谚,其源盖出于此。萧遥天《潮州戏剧志》云:"清末光绪宣统年间,正音戏尚有万利班、老永丰班、新永丰班、老三胜班、新三胜班……来往潮州各县演唱,惟已为末流,渐类杂耍,开场锣鼓喧阗,以弓马武术号召观众。此数班人民国尚存。忆儿时爱看老三胜、新永丰班之跳火圈、跳剑窗、吊辫……午夜,诸班多串演潮音,以冀迎合大众。"[27]

　　从记载来看,正字戏"以弓马武术号召观众"的演出传统,无论明初或清末,皆一以贯之。当然,潮籍的士宦乡绅、妇孺百姓并不十分欣赏这一外来剧种,所以才有"半夜反"的现象出现,半夜之后反过来演潮音戏。正字戏在潮汕一带日渐式微,是很自然的事。说潮剧来源于正字戏,实在缺乏足够的证据。[28]

　　有的学者还把《刘希必金钗记》看成最早出现的正字戏剧本,李国平即借此论证"潮剧是在潮州流行的正字戏影响下成长发展的"。他说:"《刘希必金钗记》好就好在标明了年代——宣德七年(1432年),标明了剧种——正字。"[29]

　　《中国戏曲曲艺辞典》"正字戏"条目也把《刘希必金钗记》列为正字戏剧目。[30]

　　宣德抄本《刘希必金钗记》卷首题名为"新编全相南北插科忠孝正

字刘希必金钗记",这里显然有不少广告性文字,正如饶宗颐先生指出的:"明代刻本的戏文多少带点综合性的宣传意味,喜欢用全像(相)、南北插科等字样","这些带宣传性的字眼,是明代书林刻书常用的伎俩"。[31]

这种"伎俩"于书坊刻书时十分常见,如"新刊奇妙续篇全家锦囊姜女寒衣记""重刊五色潮泉插科增入诗词北曲勾栏荔镜记戏文全集""新编全相说唱足本花关索出身传"等。因此,《刘希必金钗记》的所谓"新编全相南北插科忠孝"云云,是一种宣传性的"伎俩",意思是说,这是一本新编写的有全部角色人物画相、有南北合套、众多插科打诨且是表彰忠孝的戏文。关键性的"正字"一词,也属于饶宗颐先生说的宣传性的字眼。

这里不妨比对一下,嘉靖本《荔镜记》卷末书坊告白云:"重刊《荔镜记》戏文,计有一百五叶。因前本《荔枝记》字多差讹,曲文减少……"[32]

因"字多差讹"而"重刊",可见,《刘希必金钗记》剧名前的"正字",也就是标明"无错字讹字之意"。

饶宗颐教授在《〈明本潮州戏文五种〉说略》中,对《刘希必金钗记》剧名前面的"正字"提出另一种见解,他说:"最可注意的是'正字'一名称的使用。潮州戏称正字,亦称为正音,意思是表示其不用当地土音而用读书的正音念词。……潮州语每一字多数有两个音,至今尚然。一是方音,另一是读书的正音,例如歌字,方言 KUA 入麻韵,雅(正)音则为 KO,歌韵。……正音即是正字,与白字(潮音)分为两类。……虽然宾白仍不免掺杂一些土音,但从曲牌和文辞看,应算是南戏的支流,所以当时称为'正字',以示别于完全用潮音演唱的白字戏。"[33]

可见,无论是将"正字"解释为广告性文字,指无错讹别字,还是饶宗颐将"正字"解释为潮州话的正音(演唱),《刘希必金钗记》剧名前所标示的"正字",绝不是正字戏的"正字",这些地方是不能望文生义的。

另一个更有力的证据是:上文说到的正字戏以武场为主,文戏极少,在今天留下的 2600 多个(比潮剧多,潮剧现存留剧目约 2400 个)剧目中,根本找不到《刘希必金钗记》的名目,正字戏的老艺术家陈春淮说:

"老艺人都未闻《刘希必金钗记》剧这一传统剧目。"[34]

因此,综上所述,说《刘希必金钗记》是"正字戏",是完全没有根据的。在正字戏的传统剧目中找不到《刘希必金钗记》剧,老艺人又闻所未闻,研究正字戏的老专家自己都加以否定,我们难道还能说《刘希必金钗记》是正字戏吗?!

写到这里,有必要对"正字母生白字仔"这句戏谚发表看法。李国平等认为这一戏谚说明潮剧(白字戏)来自正字戏,正字戏是"母"而白字戏是"仔"。但是,上面我们已经论证了潮剧与正字戏是完全不同的剧种,潮剧根本不可能由正字戏衍生出来。潮剧的母体是南戏,所谓"正字母生白字仔",意思是唱正音(即正字)的南戏生成潮剧(白字戏)。潮剧是南戏的支脉,它的潮汕文化的乡土特色十分鲜明,而这两者结合,才生成独特的潮剧艺术。

潮剧不是起源于关戏童,不是来自弋阳腔,也不是来自正字戏,它来自潮泉腔。南戏在福建勃兴后,一路入江西,形成弋阳腔,一路向南下泉州与潮州,形成潮泉腔。无论是弋阳腔还是潮泉腔,都是南戏的嫡传声腔。

〔注〕

[1] 萧遥天:《潮州戏剧志·潮音戏寻源》,原为1948年《潮州志》稿,1958年《戏曲简讯·戏曲研究资料》转载,见广东省艺术创作室1984年编《潮剧研究资料选》,第54页。

[2] 见注[1]所引书,第41~43页。

[3] 见注[1]所引书,第57~58页。

[4] 王国维:《宋元戏曲史》,上海古籍出版社1998年版,第4页。

[5] 该文云:"回溯潮音戏的源流,本来是乡土气息的关戏童、唱秧歌、斗畲歌之类,自正音戏兴后,乃效法之,脱胎换骨,踵事增华,遂独立而成戏班。"(见注[1],第128页)。

[6] 见注[1]所引书,第41、43页。

[7] 引自张伯杰《潮剧源流及历史沿革》,原载《潮剧音乐》,广东人民出版社1958年版,见广东省艺术创作室1984年编《潮剧研究资料选》,第73页。

[8] 饶宗颐:《潮州志》,新编第八册《风俗志》,卷八《娱乐种别》丁

"秧歌"，潮州市地方志办公室编印，2005 年，第 3537 页。
[9] 萧遥天：《潮音戏的起源与沿革》，见《潮剧研究资料选》，第 127 页。
[10] 张伯杰：《潮剧源流及历史沿革》，见注［7］所引书，第 68～70 页。
[11] 张庚、郭汉城：《中国戏曲通史》，中册，中国戏剧出版社 1981 年版，第 33、258、408 页。
[12] 汤显祖：《宜黄县戏神清源师庙记》，见徐朔方笺校《汤显祖全集》，北京古籍出版社 1999 年版，第 1189 页。
[13] 王骥德：《曲律·论板眼第十一》，见《中国古典戏曲论著集成》第四册，中国戏剧出版社 1959 年版，第 119 页。
[14] 李渔：《闲情偶寄》，卷之二《音律第三》，见《中国古典戏曲论著集成》，第七册，中国戏剧出版社 1959 年版，第 33～34 页。
[15] 李调元：《剧话》，卷上，见《中国古典戏曲论著集成》，第八册，中国戏剧出版社 1960 年版，第 46 页。
[16] 廖奔、刘彦君：《中国戏曲发展史》，第四册，山西教育出版社 2000 年版，第 31 页。
[17] 转引自廖奔、刘彦君《中国戏曲发展史》，第四册，见注［16］，第 31 页。
[18] 崔令钦：《教坊记》，见《中国古典戏曲论著集成》，第一册，中国戏剧出版社 1959 年版，第 18 页。
[19] 单本：《蕉帕记》，见《六十种曲》，第九册，中华书局 1958 年版，第 3 页、第 30 页。
[20] 李国平：《南戏与潮剧》，见《潮剧研究资料选》，第 241 页（或见《潮剧研究》第 3 辑，第 42 页）。
[21] 萧遥天：《潮音戏的起源与沿革》，见《潮剧研究资料选》，第 132 页。
[22] 楚川：《潮剧史话》，刊新加坡《星洲日报》，1979 年 12 月 14 日，转引自广东潮剧院编印《中国广东潮剧团赴泰国、新加坡、（中国）香港访问演出评介文章资料选辑》，1980 年版，第 228 页。
[23]《中国戏曲志·广东卷》，"正字戏"条目，中国 ISBN 中心 1993 年版，第 86 页。

[24] 转引自陈春淮《正字戏大观》（谈艺录），花城出版社2001年版，第9页。

[25] 同注［24］所引书，第15页。

[26] 正字戏研究权威、老艺术家陈春淮通过"全方位印证"，得出"正字戏应源于弋阳腔，形成于明初"的结论。见陈春淮《正字戏渊源管见》，见《正字戏大观》，花城出版社2001年版，第23页。

[27] 萧遥天：《潮州戏剧志》，见《潮剧研究资料选》，第27页。

[28] 筱三阳在《潮剧源流考略》中也认为："说潮剧是蜕变于正音戏，也是缺乏可靠的材料。"见《潮剧研究资料选》，第79页。

[29] 李国平：《南戏与潮剧》，见《潮剧研究资料选》，第242页。

[30] 《中国戏曲曲艺辞典》，上海辞书出版社1981年版，第217页。

[31] 饶宗颐：《〈明本潮州戏文五种〉说略》，见《明本潮州戏文五种》，广东人民出版社1985年版，第14页。

[32] 见《明本潮州戏文五种》，广东人民出版社1985年版，第580页。

[33] 见注［31］所引书，第15页。

[34] 陈春淮：《正字戏渊源管见》，见《正字戏大观》，花城出版社2001年版，第31页。

明本潮州戏文的闪亮登场

明代潮剧史上有两件大事：一是潮剧的产生，潮剧作为一个独立的地方戏曲剧种在明代产生于潮汕平原之上；二是一批潮州戏文剧本的闪亮登场。

现存明本潮州戏文计有七种：《刘希必金钗记》（简称《金钗记》）《蔡伯喈》《荔镜记》《颜臣》《荔枝记》《金花女》《苏六娘》。

《金钗记》于1975年12月12日在广东省潮安县西山溪排涝工地一对夫妇合葬墓中发现，封面朱书"迎春集"，剧末标示"新编全相南北插科忠孝正字刘希必金钗记卷终下"，"宣德柒年六月□日，在胜寺梨园置立"，剧本第四出左边装订线附近，写有"宣德六年九月十九日"。由此可知，剧本书写至第四出时，时间是明宣德六年（1431年）九月十九日，而全剧编写（抄写）完成的时间是明宣德七年（1432年）六月，前后用了九个月的时间。

写本末页有"通册内有七十五皮"，这是剧本的页数，因为每页对折两面，实际上全剧抄写共150面，总出数六十七出，是一个大型戏文本子。全剧中间缺四出（即三十六、三十七、三十八及四十八出），而在封三的纸面上，写有"媒婆一出""太公一出""皇门一出"，这恰好是第三十五出宋忠托媒之后，接上第三十六出媒婆前来说亲、第三十七出"太公"议亲、第三十八出刘希必"皇门"领旨使番情节。这种在剧本里标示"××一出"的做法，宋元剧作早有先例。如关汉卿《诈妮子调风月》剧一开头，就标示"老孤、正末一折""正末、卜儿一折"；第二折开头就有"外孤一折""正末、外旦郊外一折"等。所谓"××一出"（或折），多为过场戏，无唱段，演员在场上按既定剧情即兴演绎即可。

《迎春集》除《金钗记》剧本外，附有锣鼓谱及诗词散曲。锣鼓谱有《三棒鼓》《得胜鼓》，散曲有《黑麻序·四季歌》（春咏杨贵妃、夏咏屈大夫、秋咏牛郎织女、冬咏王祥卧冰）。这些锣鼓谱和歌唱词曲是用于演出开场招徕观众，还是用于演出中间穿插娱乐观众（像当今篮球赛中间

休息时穿插篮球宝贝的表演一样），现在还很难做出肯定的回答。

卷终页面上还写有小诗几首："一两三四五六七，从此天涯数第一。手奉星云不敢飞，一声唱入春宵毕。""荣华枕上三更梦，富贵盘中一局棋。市财红粉高楼酒，唯有三般事不迷。" "常言好事甚多磨，天与人和……"（下佚）[1]

这些小诗直抒胸臆，写出在纷扰红尘中改编者（或书写者）的困惑与无奈，还夹杂着自负与看破俗世的几分清醒。

封面朱书"迎春集"，用一个题目来统称全部作品，这是明代剧作家惯用的做法，如张凤翼将自己所作六种传奇剧本合编为《阳春集》，吕天成所作传奇总名为《烟鬟阁传奇》。《迎春集》的命名多少透露了改编者的意愿，他希望戏文的演出能够迎春纳福。

《金钗记》写本的书写者文化水平只能说是一般，写本留下不少粗疏错讹的痕迹，如把"折"写成"拆"，把"团圆"写成"专员"，把"隋炀帝"写成"隋旸帝"，把"打盹睡"写成"打盾睡"，把京城称为"长安"，忽又称"东京"，等等。这些地方透露出剧本的改写者应是民间艺人。这位民间艺人叫廖仲，在写本封底有"奉神禳谢，弟子廖仲"八个字。廖仲把《迎春集》带进坟墓，估计他就是《金钗记》的改编者，他把生前心血结晶的作品包好枕在头颅底下，安然长眠，说明《金钗记》正是廖仲自己非常珍爱的作品。

《金钗记》卷终标目有"新编全相南北插科忠孝正字刘希必金钗记"，据此而知当时应有一种"全相的插图本"，宣德写本是根据此种"全相"插图本改写的。可惜的是这种"全相"插图本已经湮没，未能流传下来。

虽然写本有不少粗疏之处，但《金钗记》的出土意义依然十分巨大，它比成化本《白兔记》还早30多年，它是南戏最早发现的写本，是南戏向潮剧演化转型的一个重大证明，对于研究南戏史、潮剧史有重大意义，它有不可忽视的文化、文物价值。因此，饶宗颐大师在潮汕历史文化研究中心第三次理事会上说："潮汕地区的历史文物，可供独立研究的东西很多。明本《金钗记》戏文的出土，我认为是足以举行一次国际性的会议，来加以详细研究的。"[2]

遗憾的是，单独探讨《金钗记》的学术研讨会，至今没有开过。

《蔡伯喈》于1958年在广东省揭阳县西寨村榕江古溪口一处墓葬中发现，剧本共五册，封面上写有"玉芙蓉"三个字，因虫蛀火烧，现仅

存两册，一册是总纲本，另一册只抄生角一人的戏文，称为己本，在三处装订线附近，写有"蔡伯喈"三个字，表明剧本乃《琵琶记》的一个抄写本。己本第一页装订线附近写有"嘉靖"二字，可知这是明代嘉靖（1522—1566年）年间潮汕地区《琵琶记》的一个演出抄写本。

"总纲"一册，对照《琵琶记》原本，内容包括第二出《高堂称寿》至第二十一出《糟糠自厌》，实际上是《琵琶记》的上半部（《琵琶记》共四十二出）；己本内容包括第五出《南浦嘱别》至第四十二出《一门旌奖》。这两册皆有不少残损，只能算是残本。和《金钗记》相似，《蔡伯喈》也是一个梨园演出本。最确凿的证据就是有"己本"，它是专为生角（蔡伯喈）一人准备的舞台本，有的唱词旁边还用朱笔点划注有演奏及打板符号。抄本有不少错别字，如"能够"写成"能勾"，"孝顺歌"写成"孝顺哥"，"打扮"写成"打扒"，等等。有趣的是，己本第31页装订线附近写着"廷敬、乌弟、赤须、土刘"，估计是艺人的名字。第13页装订线附近，又写有"先好先睡"四个字，意思是谁先演好了，即自身的戏演完了就可以先去睡觉。这些都说明这是一个舞台演出本。

嘉靖本《蔡伯喈》是一个南戏本子无疑，写本的说白还存在许多原来南戏《琵琶记》的官话语词，如觑着、则个、直恁的、尚兀自等。但写本又是一个潮剧演出本，有不少潮州话方言语词，如俺、未曾、了未、无了、猜着（猜中）、老贼（老妇人对老公的贱称）等。因此可以断言，《蔡伯喈》是一个南戏《琵琶记》的潮剧舞台演出本。

《荔镜记》来源于日本天理大学藏本，据日本天理图书馆《善本丛书》（汉籍之部）第十卷所收《荔镜记》原书影印。[3]封面为书写体"班曲荔镜戏文"六个字，可知此本乃据戏班演出本刊刻。本子上栏附刻《颜臣》戏文唱词，中栏居中是插图，插图两侧各有诗句两行，合成一首七言绝句。下栏为《荔镜记》戏文。全称题"重刊五色潮泉插科增入诗词北曲勾栏荔镜戏文全集"。卷末有刊行者告白："重刊《荔镜记》戏文，计有一百五叶。因前本《荔枝记》字多差讹，曲文减少，今将潮泉二部，增入《颜臣》、勾栏、诗词、北曲，校正重刊，以便骚人墨客闲中一览，名曰《荔镜记》。买者须认本堂余氏新安云耳。嘉靖丙寅年。"[4]

据此告白可知，《荔镜记》戏文刊行于明代嘉靖丙寅，即嘉靖四十五年（1566年）。所谓"重刊"，告白中说得很清楚，是因为以前刊行的《荔枝记》"字多差讹"，曲文"减少"。所谓"五色"，据杨越、王贵忱

《〈明本潮州戏文五种〉后记》云：

"五色"一词，日本天理本后记谓之"语意未详"，吴守礼先生（按：台湾大学教授）对此解释为"五色者，生、旦、丑、净、末，而本书实有七色，即增贴、外二色，可知角色之数演进而名称犹仍其旧。"吴氏这一解说是可信的。[5]

我们认为这一说法是不对的，既然《荔镜记》戏文中已有七种角色（生、旦、净、丑、末、外、贴），就不应说是"五色"。其实，五色之"色"，在这里并非指角色，而应解释为类别、种类。也就是说，刻本所刊行的包括五种内容，即《荔镜记》戏文五十五出、新增《颜臣》戏文、新增勾栏、新增诗词、新增北曲这五方面的内容，称为"五色"，这在上面所引书坊告白中已经说得非常明白，它比前本《荔枝记》增加四种内容，因此刻本卷首特别标明"五色"。[6]

所谓"潮泉二部"，指的是这本《荔镜记》戏文既可唱潮腔，又可唱泉腔，一个剧本可并存两种互相通用的唱腔，这是潮泉腔存在的最好证明，戏文虽然只标了八支"潮腔"曲子，但如上所述，并非其他曲子都唱泉腔，有的曲词运用特别"俗"的潮州土话口语，是非唱潮腔不可的。

所谓"插科"，指的是戏文增加不少动作科介提示，这也是《荔镜记》戏文是戏班演出本的证明。如戏文本子有"挫、慢"的科介提示，揭阳出土本《蔡伯喈》也有"挫、慢"的提示，说明它们都是舞台演出本。只不过前者是刻本，后者是写本。

所谓"增入《颜臣》"，指刻本将《颜臣》戏文的唱词置于刻本上栏，买客无形中购一而得二，这也是明代书坊费尽心思招徕买客的一种伎俩。不过，它为我们保留了《颜臣》戏文，算是功德无量了。

所谓"新增勾栏"，指陈三寻找兄长过程中因旅途寂寞，前往勾栏妓院消遣，刻本在上栏《颜臣》刻完后，补上陈三在勾栏与妓女的这一场戏。这场戏由妓女唱【山坡羊】【锁南枝】【绵搭絮】诸曲，边唱边舞，陈三唱【排歌】，这是一场载歌载舞的歌舞戏，估计是当时演出效果相当不错的一个折子戏，刻本为了招徕买客，刻上这一出场面活跃的勾栏歌舞节目，故曰："新增勾栏。"[7]

所谓"增入诗词"，指刻本中栏插图两侧各有两句诗，凑成一首七言绝句，如首页第一图诗曰：

> 百岁人生草上霜，利名何必苦奔忙。（图右）
> 尽赏胸次诗千首，满醉韶华酒一觞。（图左）

刻本有插图210幅，得七言绝句210首。这些七绝，有的与该出内容有关，有的只是借题发挥以浇块垒。总体来说，图可赏鉴，诗可诵读。如第三十一出诗云：

> 林大催亲送礼书，择娶良日过门闾。（图右）
> 一心指望中秋月，谁知明月照沟渠。（图左）

诗句贴近本出内容。将明代通俗小说惯用的"我本将心托明月，谁知明月照沟渠"加以化用。

所谓"新增北曲"指刻本上栏"新增勾栏"完了之后，用一些北曲弥补上栏之空白。增入之北曲，系北《西厢记》之部分名曲，如【点绛唇·游艺中原】【混江龙·向诗书经传】【油葫芦·九曲风涛何处显】等。[8]王实甫《西厢记》在明代大行其道，坊间刻本数量之多在戏曲剧本中可排第一位，《荔镜记》刻本用这些北曲名曲来补白，无形中为自身刻本增色不少。

《荔镜记》戏文上栏之《颜臣》，写陈颜臣、连靖娘的爱情故事，刻本仅有唱词，共用111个唱段、61个曲牌。

《荔枝记》是万历刻本，全名《新刻增补全像乡谈荔枝记》。嘉靖本《荔镜记》刻本书坊告白已指出"前本《荔枝记》字多差讹，曲文减少"，说明在嘉靖或嘉靖以前已有《荔枝记》刻本刊行，所以，此万历本标示"新刻"，且内容上有所"增补"。所谓"乡谈"，是乡下话、地方话的意思。《水浒传》第七十四回："燕青打着乡谈说道。"《古今小说》卷二："口内打江西乡谈。"有时也指用地方方言表演的节目，宋代《武林旧事》就记载当时的勾栏有《学乡谈》节目。《荔枝记》标明"乡谈"，是用潮州话演出来吸引人。卷首第三行刻有"潮州东月李氏编集"，这是万历时期潮州人编集的戏文集第一个署名编者；卷末题"万历辛巳岁冬月，朱氏与耕堂梓行"，知此本刻于万历九年（1581年），与《荔镜记》刊刻时间（1566年）相隔才15年。迨至清代，又有刻本陆续问世，见于著录的则有顺治、道光、光绪诸朝刻本，可知陈三五娘故事在潮汕地

区不断被搬演,影响十分深远。

《金花女》也是万历刻本,首行题"重补摘锦潮调金花女",上栏附刻《苏六娘》戏文十一出,下栏是《金花女》戏文共十七出。书名冠以"重补",知非初刻;"摘锦"指的是摘录锦出戏,并非整个戏从头到尾照录。"潮调",指本子用潮腔独立演唱。

《苏六娘》戏文附于《金花女》上栏,也属摘锦戏,开头就是《六娘对月》一出,接下来是《林婆见六娘说病》一出,总共十一出。本子来源于吴守礼先生编印《明清闽南戏曲四种》。饶宗颐先生曾指出:"潮调《金花女》,分明出自潮州,具有'潮调'名目,把它单纯列入'闽南'的范围,似乎不甚公允。"[9]

《金花女》属潮调,《苏六娘》也如是,该戏文无论唱词与说白,皆用不少潮州话语汇,如茶米(茶叶)、是乜话(什么话)、专专(专门、特地)等。

以上粗略说了七种明本潮州戏文的来龙去脉,之所以说它们是"闪亮登场",是因为这七种戏文的出现,是一件十分重大的事情,意义非同凡响。

首先,明本潮州戏文具有巨大的文化价值与文物价值,它给我们提供了有关明代社会的许多宝贵资料,可以从社会学、历史学、民俗学、语言文字学等方面对它们进行研究。

举例来说,这些戏文为我们提供了明代前期至中后期约200年时间潮汕地区各种民俗活动的情况,如春节、"十五夜"(元宵节)、清明、"五月节"(端午)、"七月半"("薛孤"鬼节)、中秋节、"廿九夜"(过年)等节庆习俗,还有诸如"出花园"(成人仪式)、红白喜事("做好事"与"做斋")以及民间的驱鬼习俗、禁忌习俗、求神问卜、谢神禳灾、各种术数等。戏文中展现的具体生动的民俗场景,是明代潮汕百姓情感与精神的重要载体,是维系民众和谐生活的一种重要仪典。如《荔镜记》从第五出《邀朋赏灯》开始,至第六出《五娘赏灯》、第七出《灯下搭歌》、第八出《士女同游》,一共用四出篇幅描写潮州元宵节的热闹景象。

"今冥(夜)元宵,满街人炒(吵)闹。门前火照火,结彩楼。""今冥是元宵景致,谁厝(何地)娘仔不上街来游嬉?""鳌山上都是傀儡仔(安仔),不免去托一个来去得桃(玩耍)。""元宵景,好天时,人物好打扮,金钗十二。满城王孙士女,都来游嬉;今夜灯光月团圆,琴弦笙

箫，闹满街市。"这些可以说是明代潮汕元宵习俗的真实展现，为寻好兆头，游赏人都会买一个"安仔"（傀儡仔）回家"得桃"摆设。

"今冥官民同乐，人人爱风调雨顺，国泰民安"。[10]这些节庆场景的描绘，表现了潮汕百姓祈求平安和顺、趋吉避凶的企盼和热闹祥和的节日气氛。据《揭阳县志》［清乾隆四十四年（1779年）刻本］载："上元（按：元宵节），张灯树，放烟花，扮八景，舞狮子……乡村架秋千为戏，斗畲歌，善者胜。"

《澄海县志》［清嘉庆十三年（1808年）刻本］也载："十五日为上元节……十一日夜起，各神庙街张灯，士女游嬉，放花爆，打秋千，歌唱达旦。今俗元夜，各祠庙张灯结彩，竟为鳌山，人物台榭如绘。……十六日收灯，各分社演戏。"

这些记载，与《荔镜记》的描写很相似。这些节庆民俗，让我们看到古代中国人追求和谐、崇尚平衡的思维方式与待人处世的基本理念，加深了我们对中华博大精深传统文化的了解。近几年来，除春节外，国家法定节日增加了清明节、端午节、中秋节，它的意义绝非让百姓单纯享受休闲放假或吃吃喝喝。其实，过一次传统节日，就是对中华民族文化之根的一次亲善与接近，对自己祖先智慧的一种认同，对民族文化魅力的一种体验。所以，从民俗角度看待明本潮州戏文，其意义与价值非同寻常。

其次，从戏曲史的角度说，明本潮州戏文的发现是戏曲史上的一件大事。《金钗记》《蔡伯喈》《荔镜记》等，或写本，或刻本，都是戏曲文献宝库中罕见的海内孤本，它们都是舞台演出本，为我们提供了丰富的明代舞台演剧史料，可以从剧种（如南戏如何演化成潮剧）、剧目（如《刘文龙菱花镜》如何改编成《刘希必金钗记》）、题材（如《荔镜记》与《荔枝记》有关陈三五娘故事的演化）、唱腔（如南戏唱腔如何演化成潮腔潮调）以及舞台演出、语言、俗字、版本等许多方面进行研究。《金钗记》是迄今发现的最早的南戏写本，《蔡伯喈》是迄今发现的最早的单独为一个角色（男主角蔡伯喈）准备的舞台演出脚本，它们为南戏在粤东的流行与传播提供了绝好的证据，为"南戏之祖"《琵琶记》提供了另一种非常珍贵的版本，让我们看到民间艺人如何把这个古典名剧搬上舞台。

一般来说，文学剧本搬上舞台，总要经过一番增删改动的，名剧也不例外。《蔡伯喈》"总本"就删去了原来《琵琶记》第三出《牛氏规奴》和第十五出《金闺愁配》，把次要人物的戏加以删节，使剧情更加紧凑，

舞台演出更加集中，这是非常必要的。有的地方，从演出方面考虑，也增加了一些内容，如第十九出（即《琵琶记》原本第十八出《牛宅结亲》）增加了热闹的婚礼场面，如揭盖头，"做四句"（潮州婚礼仪式中的一项，用四句话祝颂婚礼），说吉祥话，增加看茶、讨酒等表演，使婚礼的"潮州味"更浓郁。尤其要指出的是，《蔡伯喈》对原本《琵琶记》有一些重要的改动，如原本《丹陛陈情》一出，蔡伯喈并没有向皇帝申明自己家有妻室，《蔡伯喈》写本中蔡声明"奈臣已有粗糠配"，这一改动非常重要，使蔡伯喈忠贞形象始终如一。这些地方，写本更胜原本。

最后，七种潮州戏文中，《荔镜记》《荔枝记》《金花女》《苏六娘》共四种均为潮汕民间故事题材的戏曲，这一点特别引人注目。中国戏曲史上，今存明代的戏曲剧本，包括南戏、传奇、杂剧的本子数以百计。但剧本出自某一地域，演绎某一地域的民间故事，则甚为罕见。因此，明本潮州戏文的出现，它鲜明的地域性特征，是中国戏曲史尤其是明代戏曲史上一道独特而亮丽的风景。

陈三五娘（《荔镜记》与《荔枝记》故事）、金花女、苏六娘的故事，从明代嘉靖万历以降到今天，一直在潮汕舞台上演绎，这些乡土题材的民间故事几百年来受到潮汕百姓的追捧，不是没有原因的。对乡土题材，无论是编剧家还是观众，都表现了一种文化认同，它给人一种情感上的亲切感，一种强烈的身份认同感。潮汕人对家乡的眷恋，无论是近在咫尺，还是漂泊在外，远涉重洋，都不忘家乡的父老乡亲，不忘报答桑梓。由于地域文化相同，道德观念相似，风俗习惯相类，从明代嘉靖开始的这种乡土题材的创作，形成了潮剧关注本地题材的优良传统。这种传统，今天的潮剧一直在继承与发扬。

七种潮州戏文，包括乡土题材的剧目与改编自南戏的剧目，毫无例外表现出鲜明的潮汕地域特色。如景观名物、风气习俗、乡音歌谣、土话俗语，都给人留下深刻的印象。如《金钗记》的改编就十分引人注目。剧作写的不是潮汕本土故事，但剧中出现潮汕胜迹如灵山寺、凤城、洗马桥、洗马河，出现潮州童谣《公婆相打》与"拜得鲤鱼上竹竿"的"决术"，出现请客吃槟榔的习俗，还有"十五夜""廿九夜"的节庆习俗，出现大量如"痴哥""大菜头""平长"等潮州话词汇。浓郁的潮州味使《金钗记》深深地被打上潮汕地域烙印，使它成为南戏向潮剧转型的第一个重要剧本，它有力地宣告了潮剧的诞生。

明本潮州戏文是潮剧生成发展的重要标志，虽然这些剧本今天看来构思较粗糙，场面处理枝蔓较多，人物形象还欠鲜明，但是，浓郁的潮州味，鲜活的戏剧场面，生动的潮州话语汇，使明本潮州戏文开始形成潮剧贴近乡土、贴近民众的艺术传统，充满抒情搞笑的娱乐精神。这种传统与精神，值得今天潮剧学习与继承。

举例来说，明本潮州戏文对戏曲语言的运用，尤其是对潮州话语汇的运用就非常到位，非常成功。《荔镜记》中有林大鼻唱的【四边静·无嬷歌】（按：嬷，潮音亩，指老婆），直是叫人绝倒。

拙年（拙，音盏。拙年，近年）无嬷守孤单，清清（原作青）冷冷无人相伴。日来独自食，冥（夜）来独自宿；行尽暗朥路，踏尽狗屎干。盘尽人后墙，屎肚（肚皮）都蹊（刺）破。乞人力（逮住）一着，鬃仔去一半。丈夫人（男子汉）无嬷，亲象（真象）衣裳讨无带。诸娘人（女人）无婿，恰是船无舵，拙东又拙西，拙了无依倚。人说一嬷强十被，十被甲（盖）也寒。[11]

无独有偶，《苏六娘》中净扮林婆有【卜算子·葵扇歌】：

伞仔实恶持（难拿），葵扇准（当成）葵笠。赤脚好走动，鞋子阁下（腋下）挟。裙裾榔纳起，行路正斩截（齐整）。[12]

这两首潮州歌仔可谓异曲同工，生动有趣，动作性强，不难想象舞台演出时人物之噱头十足，神采飞扬。这两首潮州歌仔代表了明代潮剧运用潮州话语汇的最高成就。

据知名文字学家、语言学家、潮州人曾宪通教授统计，明本潮州戏文运用的地道潮州话语词在 400 个以上，他还选取约 200 句潮州方言句型，如"阿爹，天时透风，无物卖""林婆，你来若久了？"等进行剖析，说明这些戏文地域性特征非常明显，其潮州话语汇与句型的运用十分生动。[13]其实，鲜明的地方语言特色是地方戏曲剧目成功的重要标志之一，它表明剧目"接地气"，贴近生活，贴近百姓。戏曲是演给广大群众看的，不是演给少数人看的，因此，生活化的口语俗语的运用非常重要，尤其在乡土题材剧目中更应如此。反观这些年潮剧的演出，舞台上"展书

句"（指文绉绉的书面语言）过多过滥，这方面实在应向明本潮州戏文学习借鉴，用生活化、口语化的戏曲语言演绎人物故事的艺术传统应予以发扬光大。李渔说："凡读传奇（戏曲）而有令人费解或初阅不见其佳，深思而后得其意之所在者，便非绝妙好词。……总而言之，传奇不比文章，文章做与读书人看，故不怪其深；戏文做与读书人与不读书人同看，……故贵浅不贵深。"[14]诚哉斯言。

〔注〕

[1] 见《明本潮州戏文五种》影印《刘希必金钗记》，广东人民出版社 1985 年版，第 148 页等。

[2] 转引自陈历明《〈金钗记〉的出土及其研究》，载《炎黄世界》1995 年第 5 期。

[3] 杨越、王贵忱：《〈明本潮州戏文五种〉后记》，见《明本潮州戏文五种》，第 828 页。

[4] 见注 [3] 所引书，第 580 页。

[5] 见注 [3] 所引书，第 828 页。

[6] 详见林淳钧《释"五色"》，载《潮学研究》第 1 期，汕头大学出版社 1993 年版，第 235 页。

[7] "新增勾栏"，详见《明本潮州戏文五种》，第 499～528 页上栏。

[8] "新增北曲"，见注 [7] 所引书，第 529～579 页。

[9] 饶宗颐：《〈明本潮州戏文五种〉说略》，见注 [7] 所引书，第 5 页。

[10] 见《明本潮州戏文五种》，第 373～377 页。

[11] 见注 [10] 所引书，第 374 页。

[12] 见注 [10] 所引书，第 789 页。

[13] 曾宪通：《明代戏文五种的语言述略》，见陈历明、林淳钧《明本潮州戏文论文集》，艺苑出版社 2001 年版，第 377～416 页。

[14] 李渔：《闲情偶寄》，卷一《贵显浅》《忌填塞》，见《中国古典戏曲论著集成》，第七册，中国戏剧出版社 1959 年版，第 22、28 页。

明本潮州戏文《刘希必金钗记》

《刘希必金钗记》(简称为《金钗记》)写本1975年于广东潮州出土,该戏文改编抄写于明代宣德六年(1431年),距今已有580余年。

《刘希必金钗记》第一出即由末角开场报告剧情梗概:

(末白)怎觑得《刘希必金钗记》?
即见那邓州南阳县忠孝刘文龙,父母六旬,娶妻肖氏三日,背琴书赴选长安。一举手攀丹桂,奉使直下西番。单于以女妻之,一十八载不回还。公婆将肖氏改嫁,□□日夜泪偷弹。宋忠要与结情缘,□文龙□□复续弦。吉公宋忠自投河,□□□□□□,一时为胜事,今古万年传。[1]

全剧的大意是:河南邓州府南阳县书生刘文龙(字希必)与肖氏结为夫妻。新婚三日后,刘即赴长安考科举,得中状元。曹丞相拟招他为婿,刘文龙以"家有兔丝瓜葛夫妻,六旬父母望吾归故里"为由拒之。曹丞相心有不满,奏请圣上派遣刘文龙出使单于国。单于欲以公主妻之,刘无法只得屈从。幸公主贤惠,在公主的帮助下,刘乔装潜回长安。皇上加官封赐,文龙回故里省亲。时距文龙离家已21年!先前刘父、刘母认定儿子已死,拟将肖氏改嫁乡人宋忠。肖氏不从,投河自尽遇救。宋忠逼婚,恰文龙归来,宋忠与媒翁吉公畏罪投河,文龙阖家于是团圆。

《刘希必金钗记》从刘文龙新婚写起,开头的戏剧情事与《琵琶记》相似:燕尔新婚,高堂庆寿,士子离家赴考。《琵琶记》后来写蔡伯喈入赘牛丞相府,家乡陈留郡发生灾荒,蔡家经历种种变故;《金钗记》则写刘文龙拒婚曹丞相,由此而引发人生一系列遭际:当了匈奴单于的驸马,18年后才在公主的帮助下潜回朝京,但发妻却被人逼婚自杀……整个戏遵循的是后来李渔所归纳的"一人一事"的传统戏曲剧作法,以刘文龙为中心,以他离家赴考为线索,集中写他中举后个人婚姻生活的变故——

拒婚丞相府，入赘单于朝，发妻肖氏同样遭遇厄难。

《金钗记》在结构上分为三大段落：从开场至第十三出中状元为第一段落，写刘文龙赴考及对家乡父母与新婚妻子的不舍与眷恋。第十四出至第五十出是全剧的中心段落，写刘文龙被丞相逼婚与入赘单于国为驸马。其中有些戏剧场面相当感人，如第十七出写刘文龙理直气壮以"再娶重婚是甚道理"驳回曹丞相的逼婚；第三十一出写刘文龙拟以一死拒为单于女婿；第四十出、四十五出写刘文龙说服公主助其逃回家乡，场面婉转细腻，情见乎词。刘并非那种花心人物，贪恋美色与荣华富贵，他忠于国家，矢志不渝，千辛万苦回乡与父母发妻相聚，十分难能可贵。第五十七出至第六十七出为第三段落，写文龙潜回帝京受封赏及返乡省亲情事，其中如第六十三出写文龙夫妻洗马桥边相会，场面波谲云诡，令人荡气回肠。

从《金钗记》的剧情来看，搬演的情节关目似乎都是当时的"寻常熟事"（语见宋耐得翁《都城纪胜》）：士子上京赴考，大官恃权逼婚，番邦公主招婿，媳妇投河遇救，等等。这些情节，既有写实的成分，又有传奇的因素。从唐宋以降，士子赴考而导致婚变家变的故事，可谓车载斗量。一些士子攀登科举"天梯"爬上去之后，身份地位陡然改变，"朝为田舍郎、暮登天子堂"。因此，"贵易妻、富易交"，引发了不少家庭悲剧。徐渭在《南词叙录》中列为"宋元旧篇"的65种戏文，一半以上是写士子赴考后引发家庭变故的，如《赵贞女蔡二郎》《王魁负桂英》《王十朋荆钗记》《朱买臣休妻记》《司马相如题桥记》等，无一不属这种题材。其实，士子赴考，多数人是考不上的，这些考不上的士子最后可能沦落异乡或客死他乡，但这类题材过于严苛，对百姓心中的理想企盼打击太甚，善良而在水火中挣扎求生的封建时期百姓并不愿意在遭受生活煎熬之后，于看戏时再受煎熬，这就是封建时期中国戏曲舞台上极少悲剧而较多喜剧，并几乎都给予大团圆结局的根本原因。因此，许许多多士子赴考落第的悲惨故事题材不被看好，这些故事理所当然地从舞台上消失了（只有《柳毅传书》等极少数剧作以落第士子为主人公）。舞台上演出的绝大多数是士子中举否极泰来的悲欢离合的故事。这类故事既是现实生活中存在的，又具有传奇性，如《刘希必金钗记》所写的，刘希必虽然中举了，但变故纷至沓来，先是曹丞相逼婚，刘顶住了，接着是单于逼婚，这一次他没顶住。这也是人之常情，他还想活着回家见父母发妻。他做了驸马，

却终日以泪洗面（这多么像《四郎探母》中的杨四郎），好在公主识大体、明大义，放他一马，助他潜回汉朝。由于在匈奴度过了他青壮年的大好时光，归家后成了亲属乡人眼中一位"陌生的刘文龙"，乡亲们"疑他是鬼"，虽然朱颜已改，须发苍霜，但他的心依然向着家乡父老，向着发妻肖氏。故事显然糅合了《琵琶记》《荆钗记》《苏武牧羊记》《香囊记》的某些情节，为我们塑造了一位忠贞至孝的刘文龙的艺术形象。他面对权势不屈服，面对富贵不动心，从不辱君命到不忘父母与糟糠之妻，忠孝两全，贞烈兼备，21年的悲欢离合，锻铸出刘文龙忠信耿直的个性品格。

《金钗记》通过描写刘文龙坎坷的命运遭际与个人的禀赋情操，集中表现了当时社会的道德理想，表达了孟子所概括的儒家的"富贵不能淫，贫贱不能移，威武不能屈"的理想人格与坚毅精神。这种精神与人格，一直是中华民族精神文化中最宝贵的部分，因此，这类故事，绝大多数国人百姓乐于接受，乐于欣赏。当然，在今天看来，剧作所描写的愚忠死节的理念已成明日黄花，难免陈旧迂腐，但其中要展现的刘希必的精神品格依然动人，其题旨所闪现的思想文化光辉，仍然应给予较高评价。

《金钗记》改编自元代南戏《刘文龙菱花镜》。《刘文龙菱花镜》今已失传，但我们从《汇纂元谱南曲九宫正始》中可见到它的佚曲二十二支（钱南扬《宋元戏文辑佚》辑合为二十一支），其开头【女冠子】两曲所叙剧情大意为：

【女冠子】听说文龙，总角（指少年）时百事聪慧。汉朝一日，遍传科诏，四海书生，齐赴丹墀。匆匆辞父母，水宿风食，上国求试。正新婚肖氏，送别嘱咐，行行洒泪。

【前腔换头】[2]二十一载离家去，奈光阴如箭，多少爹娘虑。忽然回里，衣冠容颜，言语举止，旧时皆异。天教回故里，毕竟是你姻缘，宋忠不是。忙郎（指乡人）都看，小二觑了，疑他是鬼。

从这二首【女冠子】曲来看，可见《刘希必金钗记》是根据元代南戏《刘文龙菱花镜》改编的，剧中主要人物与故事情节大体相同，之所以一取名《菱花镜》，一取名《金钗记》，这是因为刘文龙（字希必）离家赴考前，新婚妻子肖氏交付他"三般古记"，即用弓鞋、金钗与菱花镜三种信物，"剖金钗、拆菱花，每半留君根底；弓鞋儿各收一只"。（第七

出)所以剧名或曰"金钗",或曰"菱花",指的都是临别时的信物,并非说剧情有何不同。不过,元代南戏传到福建与潮州后,由于改编者兴致不同,情趣各异,故事变形了也是难免的。福建莆仙戏今存有《刘文龙》剧目,写刘文龙陪同王昭君前往匈奴和亲,就让人倍感诧异;而福建梨园戏有《刘文良》剧目(闽南话良、龙同音,当为刘文龙之讹读),有钗镜重合,人物故事与《刘文龙菱花镜》近似。[3]安徽贵池傩戏也有《刘文龙》剧目,基本情节如庆寿、赶考、中元、和番、招驸马、公主设计、逃归等与元戏文《刘文龙》或潮州戏文《金钗记》大同小异。傩戏还出现玉皇大帝,把媒翁吉公换成媒人吉婆,吉公则成了与文龙同去赴考的士子。[4]

　　元代南戏《刘文龙菱花镜》究竟出自何书何故事,至今未详。已故著名戏曲小说学者谭正璧在《话本与古剧》中说:"《刘文龙菱花镜》,戏目似较完整。作者不详,本事来源亦无考。"[5]不过,当代戏曲学者康保成据明代《国色天香》卷一《龙会兰池录》记载:"肖氏之夫,本汉娄敬,诈曰文龙。"[6]而娄敬即刘敬,《史记》卷九十九有《刘敬叔孙通列传》。把刘文龙附会到汉高祖刘邦时的娄敬身上,似有点牵强。真相到底如何很难说。不过,穿凿附会,张冠李戴,在戏曲小说是一件极寻常的事,也不用大惊小怪。

　　明清两朝,有关刘文龙的戏曲及唱本相当流行,除以上列举之外,谭正璧指出:"与之同题材的有清初人所作《说唱刘文龙菱花记》。叙唐刘文龙娶肖贞娘为妻,夫妇爱好,为后母所嫉。文龙上京赴考,贞娘碎菱花镜为二,各执其半,为将来信物。文龙病误试期,在京与妓女云娇相恋,遂留京待下届试期。后母乃诳称文龙已死,逼贞娘改嫁其内侄元仲。贞娘誓死不从,元仲百计谋娶,复逼死贞娘之父。……"[7]

　　这种将背景易汉为唐,人物故事有较大改动,甚至主要人物名字都有不同,这反映了《刘文龙菱花镜》在不同时期的演变。

　　以上是明本潮州戏文《刘希必金钗记》的"母本"元代戏文《刘文龙菱花镜》的本事及剧目流变的大体情形。

　　《刘希必金钗记》全剧共六十七出戏,如果演出,估计要演10个小时以上,三四个夜晚才能演完(这是明代传奇戏曲的通例,实际上也可说是通病,大多数剧作都显得冗长,正因为如此,折子戏演出大行其道)。《金钗记》篇幅最长的是第六十五出,有2000多字,九支曲子;最

短的是第六十二出,只有约70字,是一出过场戏,写钦差到邓州南阳县封赠刘文龙全家。可以说是长短不拘,形式灵活。

上面说过,《金钗记》说白部分采用大量潮州方言词汇,演出时是用潮州话口白来念的。该剧究竟用什么声腔来演唱呢?对这个问题,学者有不同看法。

戏曲文物专家刘念兹认为,宣德写本标明"新编全相南北插科忠孝正字《刘希必金钗记》","现在仍然流行在粤东沿海一带的正字戏古老剧种,与此有很大关系"。[8]《中国戏曲曲艺辞典》望文生义,将"正字"与"正字戏"剧种等同起来,该辞典在"正字戏"条释文中说:"旧称正音戏","宣德年间已有剧本《刘希必金钗记》流行"。[9]

已故知名潮剧学者陈历明认为,《金钗记》"演唱使用的是中原音韵(正字)"。但奇怪的是,他不是从声腔上进行论证,而是采用旁敲侧击的方法,从墓葬出土的铜镜上的铭文(江西"吉安路胡东石作")及《金钗记》附录的《三棒鼓》属于江西花鼓,还有墓主书写剧本的瓷碟类似江西景德镇产品等来论证《金钗记》唱的是江西"弋阳的正字"。[10]这实在很难令人信服。在前文我们已用大量事实论证潮剧并非来自正字戏或弋阳腔,指出《金钗记》的所谓"正字"绝非指正字戏,刘念兹自己也认为"至今尚未发现广东正字戏的传统剧目中有此剧的痕迹"。[11]至于《三棒鼓》根本就不是什么"江西花鼓",据清代姚燮《今乐考证》中《缘起》引《事物原始》云:"三杖鼓始于唐时,咸通(860—874年)中王文举好弄三杖。今越人及江北凤阳之男妇,用三杖上下击鼓,名曰'三棒鼓'。"[12]

该书又引李有《古杭杂记》云:"杭州市肆有丧之家,命僧为佛事,必请亲戚妇人观看……每举法事,则一僧三四棒鼓,轮转抛弄,诸妇女竟观以为乐。"[13]

这说明"三棒鼓"乃唐时打击乐遗响,流行于杭州一带,与"江西花鼓"毫无关系。从这些记载来看,"三棒鼓"估计是随南戏从温杭流传至福建而到达潮州的。

《金钗记》不是正字戏,也不是江西弋阳的正字。这个"正字",指的是书写端正,或如饶宗颐大师所说,是用潮州话正音演唱。对这一问题,我们在前文已有详细论说,此不赘述。

总之,我们认为《刘希必金钗记》是南戏向潮剧转型过渡的一个重

要剧本，它既具有南戏的基因，又包含许多潮剧的因素，在唱腔方面同样如此。全剧与其他南戏本子一样，属曲牌体，不少曲牌与嘉靖本《荔镜记》或万历本《金花女》《苏六娘》相同。全剧共有曲牌104个，兹录如下：

【五供养】【八声甘州】【菊花新】【夜行船】【驻马听】【金蕉叶】【春色满皇州】【大斋郎】【园林好】【皂罗袍】【夜合花】【风入松】【花心动】【斗宝蟾】【入赚】【梁州序】【锁南枝】【催拍子】【江儿水】【水底鱼儿】【复衮阳】【忆多娇】【鹧鸪天慢】【香柳娘】【四边静】【望吾乡】【青玉案】【柳摇金】【红绣鞋】【出队子】【緱山月】【杜韦娘】【赏宫花】【小桃红】【庭前柳】【罗帐坐】【玉抱肚】【金钱花】【好姐姐】【一枝花】【太平歌】【二犯梧桐树】【醉落魄】【解三酲】【驻云飞】【水红花】【三棒鼓】【扑灯蛾】【北燕归巢】【蛮牌令】【风入松慢】【哭相思】【五更子】【黑麻序】【步步娇】【雁儿舞】【惜奴娇序】【浆水令】【梨花儿】【粉蝶儿】【排歌】【称人心】【红衫儿】【降都春】【降黄龙】【黄莺儿】【凤马儿】【红衲袄】【大迓鼓】【七娘儿】【四时景】【散花歌】【金字经】【醉扶归】【川拨棹】【好孩儿】【集贤宾】【琥珀猫儿】【人月圆】【石竹花】【缕缕金】【六么歌】【点绛唇】【清江引】【神仗儿】【滴溜子】【五方鬼】【孝顺歌】【罗江怨】【寄生草】【双劝酒】【牧牛歌】【临江仙】【十二拍】【斗双鸡】【玩仙灯】【梁州令】【风简才】【木樨花】【女冠子】。

另有残出曲牌【行查子】【奈子花】【锦衣香】等。

值得我们注意的是：

其一，全剧曲牌十分丰富，以南曲为主，如【皂罗袍】【锁南枝】【解三酲】等，也有北曲，如【北燕归巢】等，更有南北合套，如第二十六出【北燕归巢】与【红绣鞋】南曲并用，这在当时是艺术革新的一种标志，故剧名之前也以"南北"广而告之。

其二，以上所录全剧曲牌名目中，有不少是属于徐渭在《南词叙录》中说的"里巷歌谣"，如【牧牛歌】【太平歌】【好姐姐】【七娘儿】【散花歌】【大斋郎】【四时景】【排歌】【大迓鼓】【好孩儿】等，这说明《刘希必金钗记》属于初期戏文，俚歌俗曲的广泛使用正是它的一个基本特征。

其三，嘉靖本《荔镜记》中标明"潮腔"的八支曲子，即【风入

松】【驻云飞】【梁州序】【望吾乡】【醉扶归】【四朝元】【大河蟹】【黄莺儿】，在《刘希必金钗记》中，除【四朝元】【大河蟹】未见外，其余皆见，其中有五出用了【望吾乡】曲，三出用了【风入松】【驻云飞】曲（每出少则一二支曲，多则六七支不等），试举第六出几支【风入松】曲用韵为例，韵脚用字分别为：启、纪、备、理、李、利、意、儿、第、里、机、离、义、儿、你、疑、义、时、旨、庇，这些用字，全押潮州韵，所以，我们估计《刘希必金钗记》中【风入松】诸曲，可能是用潮腔演唱的，只是未特别标明而已。

其实，饶宗颐先生早就指出，《刘希必金钗记》剧名的"正字"，指的是用潮州话的"正音"，"以示别于完全用潮音演唱的白字戏"。他说：

> 最可注意的是"正字"一名称的使用。潮州戏称正字，亦称为正音，意思是表示其不用当地土音而用读书的正音念词。……潮州语每一字多数有两个音，至今尚然。一是方音，另一是读书的正音。……
>
> 正音即是正字，与白字（潮音）分为二类。虽然宾白仍不免杂掺一些土音，但从曲牌和文辞看来，应算是南戏的支流，所以当时称为"正字"，以示别于完全用潮音演唱的白字戏。[14]

在这里，饶宗颐虽未明确肯定《刘希必金钗记》是一本潮州戏，但他认为潮州语音有方音土音与读书正音两种读法，这本戏文是读潮州话正音的，剧名前的"忠孝正字"的"正字"，指的就是潮州话的正音的意思。饶先生的这种看法，笔者非常赞同。

《刘希必金钗记》中许多唱段或下场诗，就是押潮州话正音韵脚的，兹以第七出和第八出为例：

第七出旦扮肖氏唱：

【前腔换头】听启：奴有芳心，对不老苍天，诉君得知。奈孤帏漏永，春宵无寐。及第蓝袍若掛体，急须返故里。

同出肖氏下场诗为：

我夫来日赴科场，功名拆散两鸳鸯。
愿君此去登高第，夺志标名衣锦香。

第8出公婆唱：

【锁南枝】孩儿去今日中，公婆来相送。此去身安乐，得意到蟾宫。愿得鱼化龙，荣归日称门风。

肖氏唱：

【江儿水】丈夫今朝去，赴试分别离。途中全把身心记，忆着萱堂，奴家周济，休要恋鸾帏，莫把奴抛弃。

这些地方，押的都是潮州话正音的韵。兹不一一赘举。

有意思的是，宣德写本《刘希必金钗记》末尾附页，有残文南散曲【黑麻序】四支，内容为咏春夏秋冬四季，是古南曲的佚曲，十分难得。兹录如下：

【黑麻序】（春）春景融和，百草万花绽开千朵。见游蜂浪蝶，□□颠播。相□惜花杨贵妃，娇姿艳色多。甚裹娜，且问若简，不怕岁月蹉跎。

（夏）榴火，金焰烘波，滚浪龙舟斗唱菱歌。叹忠臣屈原，投水汨罗，贬挫。青红五彩结，沉浮坠水波。应端午，共赏凉亭，同饮蒲酒赏新荷。

（秋）姮娥，移近天河，朗照阎浮，燃指如梭。□牛郎织女，会少离多，情可。……

（冬）风雪，冰冻□河，孝顺王祥救母身卧。动天恩感应，龙王阴察，资助。金鱼聚挟窝，娘身病痊可。孝心多，携手并肩，红炉唱饮高歌。[15]

这四支咏春夏秋冬的明代南曲《四季歌》，附于剧末，用歌戈韵，如用潮州话来演唱，完全押韵，这是否也透露出《刘希必金钗记》演出时

曲子演唱腔调的一些信息呢？

〖注〗

[1]《明本潮州戏文五种》，广东人民出版社 1985 年版，第 4～5 页。

[2] 前腔换头：曲子板式名称。南戏曲牌书写体例，凡重复袭用某一曲牌，除开头一曲标明曲名之外，其余皆以"前腔"标出。如此处即重复上一曲【女冠子】。所谓"换头"，即将上一曲开头替换，如此处用"二十一载离家去"换掉上一曲开头的"听说文龙"。

[3] 引自刘念兹《宣德写本〈金钗记〉校后记》，见陈历明、林淳钧《明本潮州戏文论文集》，艺苑出版社 2001 年版，第 30 页。

[4] 江巨荣：《南戏〈刘文龙〉的流传及剧情的变迁》，见注[3]所引《明本潮州戏文论文集》，第 91～96 页。

[5] 见谭正璧著，谭寻补正《话本与古剧》一书内《宋元戏文三十三种内容考》"刘文龙"条目，上海古籍出版社 1985 年版，第 238 页。

[6] 康保成：《潮州出土〈刘希必金钗记〉叙考》，见注[3]所引《明本潮州戏文论文集》，第 49～50 页。

[7] 见注[5]所引书，第 238 页。

[8] 见注[3]所引书，第 30 页。

[9] 上海艺术研究所、上海剧协：《中国戏曲曲艺辞典》，上海辞书出版社 1981 年版，第 217 页。

[10] 陈历明：《〈金钗记〉与潮州戏》，见《明本潮州戏文论文集》，第 128 页。

[11] 见注[3]所引书，第 30 页。

[12]《中国古典戏曲论著集成》，第十册，中国戏剧出版社 1960 年版，第 59 页。

[13] 同注[12]。

[14] 饶宗颐：《〈明本潮州戏文五种〉说略》，见注[1]所引《明本潮州戏文五种》，第 15 页。

[15] 参考林道祥《〈明本潮州戏文五种〉零扎》，见《明本潮州戏文论文集》，第 282 页。

附录：

《刘希必金钗记》[1] 第一出至第十出校注稿

第一出

剧情大意：本出按戏文演出惯例，由（副）末上场自报家门，介绍全剧情事。

（末[2]上唱）

【临江仙】[一]□□□□□处[二]，无明彻夜东流，滔滔不管古今愁。浪花如飞雪，新月似银钩。暗想当年隋炀帝，驾锦帆□□□□[3]风流人□几千秋。两行金线柳，依旧缆龙舟。【鹊桥仙】[三]青山□□，绿水□□，更那堪白云无数。灞陵桥上望西洲[四]，动不动□□春暮。□□春暮，去时秋暮，急回头[四]又是冬□。□□□□□□，这光景能消几度？【□□□】[五]汗颜，因血------。看时容易做时难。----------似管□□虎------之班胡□强。------去挟------，未开□句齿先寒。□伏看□耽带，做成幔天锦帐，□□望遮拦。特等待子期[5]打盹睡，方敢抱琴弹。

（白）众子弟每[六]今夜搬甚传奇？（内应）今夜搬《刘希必金钗记》。（末白）□觑得《刘希必金钗记》，即见那邓州南阳县[6]忠孝刘文龙，父母六旬，娶妻肖氏三日，背琴书赴选长安。一举手攀丹桂，奉使直下西番。单于以女妻之，一十八载不回还。公婆将肖氏改嫁，□□日夜泪偷弹。宋忠要与结情缘，□文龙□□复续弦。吉公宋忠自投河，-----------。一时为胜事，今古万年传[七]，（下，又上白）

一任珠玑列□□，

□□□外不相饶。
曾驾小舟游大海，
这回不怕浪头高[八]。

〖**注释**〗

[1] 全名《新编全像南北插科忠孝正字刘希必金钗记》：此名目见1975年12月在潮州市出土的明代宣德七年（1432年）《刘希必金钗记》写本末页近装订线处。按古代戏曲小说刊印惯例，这也是剧本封面上的字样。正如饶宗颐在《〈明本潮州戏文五种〉说略》中所指出的："明代刻本的戏文多少带点综合性的宣传意味，喜欢用全像（相）、南北插科等字样"，"这些带宣传性的字眼，是明代书林刻书常用的伎俩"。就是说，"新编全像南北插科忠孝正字"云云，乃属广告性文字，这样的文字在古代戏曲小说刊刻时十分常见，如《新刊奇妙续篇全家锦囊姜女寒衣记》《重刊五色潮泉插科增入诗词北曲勾栏荔镜记戏文全集》《新编全像说唱足本花关索出身传》等。所谓"新编全像南北插科忠孝正字"，意思是说这是一本新编写的有全部角色人物画像，有南北合套、众多插科打诨、表彰忠孝的正音戏。刘念兹在《宣德写本金钗记·校注说明》中认为这一句"应是本书的全称"，是欠妥当的。本剧剧名的全称就是《刘希必金钗记》，"新编全像"云云只不过是广告性文字，别的剧本也可以用。所谓"正字"，饶宗颐指出："潮州戏称正字，亦称为正音，意思是表示其不用当地土音而用读书的正音念词。""潮州语每一字多数有两个音，至今尚然。一是方音，另一是读书的正音。……正音即正字，与白字（潮音）分为二类。""当时称曰'正字'，以示别于完全用潮音演唱的白字戏。"（引文均见《〈明本潮州戏文五种〉说略》）在不少学者皆以为"正字"就是用中州音韵的官话演唱的时候，饶宗颐的见解独树一帜，至为中肯。

[2] 末：戏曲角色名，相当于后来的"生"，多扮演中青年男性人物。末有正末、副末之分，戏文中无正末，这里指副末，是戏文中次要的男角色。"副末"之名，北宋已有。元陶宗仪《南村辍耕录》云："副末，古谓之苍鹘。"

[3] "暗想当年隋炀帝"两句：隋炀帝，名广（569—618年），隋文帝次子，后弑父自立为帝。在位期间，开山为苑，纵淫无度，造江都，凿运河，劳民伤财。其在位12年，后为宇文化及所杀。驾锦帆（直至扬

州），指隋炀帝从洛阳坐龙舟迁都江都（今江苏扬州市）事。

　　[4] 灞陵桥上望西洲：灞陵桥，在长安（今陕西西安市）东郊，灞陵是汉文帝陵墓，附近有灞桥，汉唐时人送亲友东行时，多到此地折柳送别。西洲，地名，究竟所指何地，不易辨明。新疆交河地区、武昌附近长江的鹦鹉洲、扬州刺史治所今江苏江宁县皆曾名"西洲"。此处泛指西方沙洲。南朝乐府民歌《西洲曲》云："西洲在何处？两桨桥头渡。日暮伯劳飞，风吹乌臼树。……南风知我意，吹梦到西洲。"

　　[5] 子期：指钟子期，春秋时人，俞伯牙的知音。《列子·汤问》："伯牙善鼓琴，钟子期善听。伯牙鼓琴，志在登高山，钟子期曰：'善哉，峨峨兮若泰山！'志在流水，钟子期曰：'善哉，洋洋兮若江河！'"

　　[6] 邓州南阳县：即邓州南阳府，今河南省邓州县。

〖校记〗

　　本剧以《明本潮州戏文五种》（广东人民出版社 1985 年版）中的《刘希必金钗记》为底本（以下称"原本"），用刘念兹校注《金钗记》（广东人民出版社 1985 年版，以下简称"刘本"）及陈历明著《〈金钗记〉及其研究》（广西师范大学出版社 1992 年版，以下简称"陈本"）参校，并参考林道祥《宣德写本〈刘希必金叙记〉校议》一文（载《潮学研究》第一辑，汕头大学出版社 1993 年版，以下简称"林文"）。为便于读者阅读，本校记以简明为原则，如原本"隋炀帝"笔讹为"隋旸帝""打盹睡"讹为"打盾睡"，均径自校改，不一一注明。

　　[一] 临江仙：此上场词，亦见明代齐东野人撰《隋炀帝艳史》第一回，该回卷首【临江仙】词云："试问水归何处？无明彻夜东流。滔滔不管古今愁。浪花如喷雪，新月似银钩。暗想当年富贵，挂锦帆直至扬州。风流人去几千秋。两行金线柳，依旧缆扁舟。"原本、刘本与陈本均无【临江仙】调名，今补。

　　[二] 处：此上场词首句残缺，仅剩此"处"字。以下凡能确定残脱一字或两字者，以□或□□标出；凡未能辨明残脱之字数者，视原本抄写距离之长短标明--------或------，下同，不一一注明。

　　[三] 鹊桥仙：原本词牌名漏脱，今从刘本补。元鲜于枢【鹊桥仙】词云："青天无数，白云无数，绿水绿湾无数。灞陵桥上望西川，动不动

八千里路。来时春暮,去时秋暮,归去又还春暮。人生七十古来稀,好相看能得几度?"估计为其所本。冯梦龙编《警世通言》第六卷《俞仲举题诗遇上皇》中也有此词,文字略有改动。

[四]急回头:刘本、陈本均作"总回头",误。广东人民出版社出版的《明本潮州戏文五种》第22页第3行"但愿得官,急早回来"之"急"字,写法与此相类,可证。林文也已指出此乃"急"字。

[五]□□□:原本词调名漏脱,且全词残佚多字,不易辨明名称。

[六]子弟每:陈本云"子弟每应为'子弟们'",不妥。此处仍应为"子弟每"。每,宋元人习惯用语,用法近似"们",有时也作语尾助词。前者如关汉卿《窦娥冤》第一折:"撇的俺婆妇每都把空房守。"后者如关汉卿《单刀会》第三折:"两朝相隔汉阳江,写着道'鲁肃请云长',这的每安排着筵席不寻常。"

[七]今古万年传:钱南扬《宋元戏文辑佚》辑录有元传奇《金钗记》佚曲等二十一支,卷首有末脚登场演唱【女冠子】曲,可资参考,今照录如次:"听说文龙,总角时百事聪慧。汉朝一日,遍传科诏,四海书生,齐赴丹墀。匆匆辞父母,水宿风餐,上国求试。正新婚肖氏,送别嘱咐,行行洒泪。二十一载离家去,奈光阴如箭,多少爹娘虑。忽然回至,衣冠容颜,言语举止,旧时皆异。天教回故里,毕竟是你姻缘,宋忠不是。忙郎都看,小二觑了,疑他是鬼。"

[八]这回不怕浪头高:原本"这"字形似"怎",刘本、陈本均作"怎",则全句语意不可解。此处似为"这回"之讹。

第二出

剧情大意:刘文龙在家攻读,与院子谈及赴考的矛盾心情:新婚宴尔,夫妻情浓,但名缰利锁,不由人不念前程。

(生[1]上唱)

【五供养】焚膏继晷[2],书窗下费心机。文章求贵显,平步上龙门[3]。愿及第[一],称门楣。名标金榜上,千里电鸣知,愿得穹苍荫济。

(白)诗书十载灯□读,锦绣文章着心腹。纷纷□□□□,笔

扫千军人拱伏。岂期[二]命蹇与时乖,声名未遂黄金屋。桃花浪暖□龙门,异日□为金殿客。卑人□住邓州——————————多才——————遇明君——————————云梯,引领蟾宫攀仙桂[4]。不免叫院子过来。(末上白[三])□□□□□□神,自古儒冠不误身。试看满朝朱紫贵,纷纷尽是读书人。(生白)□□,胸中星斗气凌云,满腹文章可立身。谁知功名如画虎,未安牙口不惊人。(末白)书生不必怨沉埋,富贵有时还自来。□□不由人计较,□来都[四]是命安排。(生唱)

【八声甘州】院子,我每日出书窗勤苦,为利名牵惹,日日攻书。前程基业[五],双亲难舍,存吾高堂,勤为双寿祝,托赖苍天多保护。(合[5])周全心欲改换门闾。(末唱)

【前腔[6]】东人[7]听□,——————心勤习读,文章满腹。□榜招取,士子名儒——————堂撇却——————————折桂枝。(合同[8])(生唱[六])

【解三酲[七]】念爹娘困弱力尽,却教吾——————亲命,娶妻三日称吾心,似鸳鸯交颈。情未遂,只碍春闱[9]求利名。(合)忙收□□□拜别,早到东京。(末唱)

【前腔[八]】告东人且听咨禀,想爹娘福寿康宁。东人,文章满腹堪时应,莫误你少年身。云梯月殿求贵显,虎榜高标传世名。(合前[10])(生白)

暂守诗书且待时,
来春管攀仙桂枝。
真个下笔如神助[九],
管□□□□期。(并下)

〖注释〗

[1] 生:戏曲角色名,戏文中的男主角。本剧"生"扮刘文龙。徐渭《南词叙录》:"生,即男子之称,史有董生、鲁生,乐府有刘生之属。"

[2] 焚膏继晷:形容古代读书人夜以继日地念书。膏,油脂,指灯油;晷,日光。韩愈《进学解》:"焚膏油以继晷,恒兀兀以穷年。"

[3] 龙门:旧时科举得中称为登龙门。李白《与韩荆州书》:"一登

龙门，则声誉十倍。"

　　[4] 蟾宫攀仙桂：旧时称科举考试高中为蟾宫折桂。蟾宫即月宫，传说月中有蟾蜍与桂树，故称。

　　[5] 合：戏文剧本用语，合唱之意。这里指生与末之合唱，后台也帮唱。

　　[6] 前腔：戏文曲牌书写体例，凡重复袭用某一曲牌，除开头一曲标明曲牌名外，其余皆以"前腔"标出。此处"前腔"即指前面【八声甘州】曲。原本各出曲牌极少标明【前腔】曲，现按戏文剧本通例予以标明，不一一校出。

　　[7] 东人：主人。古时主位在东，宾位在西，故称主人为东人。

　　[8] 合同：戏文剧本用语，一同合唱之意。此曲原为院子（末）所唱，至"折桂枝"句，则为生、末合唱，后台也可帮唱。

　　[9] 春闱：唐宋时礼部试士在春季举行，称为春闱。闱，旧时试院之称。

　　[10] 合前：叶德均在《明代南戏五大腔调及其支流》一文中对南戏剧中"合前""合同"的术语有详细论证，认为是指场上人物与后台帮唱一起合唱曲文的后几句（见叶著《戏曲小说丛考》）。

〖校记〗

　　[一] "文章求贵显"三句：林文指出刘本与陈本此处作"文章求贵显，平步上龙门"为失韵，是。林文校为"文章求贵显，平步上□□。龙门愿及第，称门楣。"但原本"平步上"三字之下并未残脱。今存疑。

　　[二] 岂期：原本"期"字之上字迹模糊，形似"岂"字。刘本作"□"，陈本作"望"，语意未通。

　　[三] 末上白：原本残脱，陈本作"末白"。这里是院子听到叫唤即上场，故应补为"末上白"。

　　[四] 都：原本写法近草体"教"字，故刘本、陈本均作"教"。"万般不由人计较，算来都是命安排"乃旧时戏曲小说极常见之套语，故此处应作"都"字。

　　[五] 基业：原本音讹为"机业"，刘本、陈本也作"机业"，今改。

　　[六] 生唱：此二字原本写于【解三酲】曲牌名之下，今按剧本书写惯例提前。

[七] 酲：原本形近误为"醒"，今据曲牌名校改。酲（chéng），酒醒后身体仍现困倦状态。

[八] 前腔：原本与刘本、陈本均脱漏，这里是院子（末）再唱一曲【解三酲】，故补。

[九] 神助：原本笔误为"神力"，今改。神助，如得神之佑护。《论衡·命禄》："富贵若有神助，贫贱若有鬼祸。"杜甫《游修觉寺》诗："诗应有神助，吾得及春游。"皆可证。

第三出

剧情大意：刘文龙与新婚妻子在家中祝酒庆贺父母长寿康健，父母要他早日赴考。

（公婆上[一]，公唱）

【菊花新】镇日恹恹春昼长，画堂中一炷宝炉香。□□儿心志气，终朝孝顺不非常。

（公白）婆子拜揖。（婆白）公公万福。（公白）婆子请。（婆白）公公请坐。（公白）婆子，比论[1]人生如春梦，梦入南柯[2]百事空。（婆白）公公，散闷无过[3]杯中酒[二]，添花满面笑春风。（公白）孝顺还生孝顺子，忤逆还生忤逆儿[三]。如今且喜他夫妻美满，我公婆康健。他夫妻今日请我两人出来吃酒。（生旦[4]上，唱）

【夜行船】积玉堆金，堂前庆寿事双亲。（旦）今世夫妻，前缘配合，愿百年到老相迎。

（生白）爹妈拜揖。（旦白）爹妈万福。（公白）孩儿，你请我两人出来甚事？（生白）请爹妈出来，庆贺一杯寿酒。院子，将酒来。（末执瓶上，白）有福之人人服侍[四]，无福之人服侍人[五]。东人，酒在此[六]。（生把盏，唱）

【驻马听】碧玉堂深，敬奉金盏表志诚。愿得爹娘安乐，庆贺双亲，琴瑟和鸣。韶光捻指趱前程[5]。功名福分，前生注定。（合）孝义心勤，椿萱[6]万载四时青。（旦唱）

【前腔】万福双亲，奴守身心谨孝情。只愿得今生比翼，谐□□□，携手相迎。□□□唱尽奴心，公□□□，□□□正。（合

前）（公唱）

　　【前腔】潦倒[七]无成，（白）孩儿，我老了。似□□□叶渐零。（白）孩儿，你夫妇（唱）愿得你青春年少，十载□□，望你标名。□□□□□衣新，即忙打叠，□□吾命。（合前）（婆唱）

　　【前腔】□□须听，你夫妇浑如日正明[八]。（婆白）公公，看我媳妇……（公白）真个好媳妇。（婆唱）看我媳妇孝道，子奉恩情，意□[九]心诚。孩儿及早办前程，托天此去功名称。（合前）（旦唱）

　　【前腔】奉劝双亲，盖内香醪[7]奉大人。但愿爹娘康健，百岁安宁。奴意诚心，拜覆爹娘与官人，[十]姻缘俱是、前生注定。（合前）

　　（公白）萱堂安乐喜无忧，

　　（婆白）好□诗酒共遨游[十一]。

　　（生白）今朝更有新条在，

　　（众白）恼乱春风醉未休。（并下）

〖**注释**〗

　　[1] 比论：比较而做出论断、判断。

　　[2] 南柯：指梦境。唐代李公佐传奇小说《南柯太守传》，写淳于棼梦为槐安国驸马，任南柯太守，显赫一时，醒后才发现所谓槐安国只不过是槐树下的蚁穴。后人因此称梦境为"南柯"。

　　[3] 无过：潮州方言词，"果然是"的意思。陈本解为"难怪"，误。

　　[4] 旦：戏曲角色名，戏文或杂剧中扮演女角称为旦，旦有外旦、贴旦、小旦、老旦等名目。杂剧的女主角称为正旦，戏文则称为旦。汉代桓宽《盐铁论》中已记民间有"胡旦"之名目，可见"旦"的称谓最早可能来源于西汉的胡戏。

　　[5] 韶光捻（niǎn）指趱（zǎn）前程：韶光，春光。捻指，一霎时，戏曲小说常用词，如《岳阳楼》杂剧第二折："想咱这百年人，则在这捻指中间。"《京本通俗小说》卷十三："捻指之间，在家中早过了一月有余。"趱，赶。

　　[6] 椿萱：指父母。古代称父为"椿庭"，母为"萱堂"，故用"椿萱"作为父母之代称。椿，传说中的神木。《庄子·逍遥游》："上古有大椿者，以八千岁为春，八千岁为秋。"大椿长寿，故用以代称父。古代称

母亲居室为萱堂，故用"萱"以代称母。《诗经·卫风·伯兮》："焉得萱（谖）草？言树之背。"（哪儿能找到使人健忘的草，把它栽在房子的北边。）

［7］醪（láo）：浊酒。这里泛指酒。

〖校记〗

［一］公婆上：此三字之上原本衍一"必"字，指刘希必，即本剧主人公刘文龙，今删。这里"公婆"指刘文龙的父母。

［二］杯中酒："中"字原本形近"是"字，刘本、陈本均作"是"，未通，今校改。

［三］忤逆还生忤逆儿：原本"忤逆"音讹为"五逆"，后一"忤逆"原本脱"忤"字，今校补。

［四］服侍：原本作"伏事"，今改。

［五］无福之人服侍人：原本作"无伏之人福事人"，今改。

［六］酒在此：刘本、陈本误为"酒来了"，林文已指出。

［七］潦倒：原音假为"老倒"，今改。

［八］日正明：原本"日正"之后字迹模糊，形近"明"字，今补。刘本、陈本均作"日正"。

［九］意□：原本"意"字之后字迹模糊，刘本脱校，陈本校为"慎"字。

［十］爹娘：原本误为"娘子"，刘本、陈本也作"娘子"。按：此曲乃旦所唱，自己说"拜覆娘子与官人"，未妥，今校改。

［十一］遨游：原本作"追游"，未通。刘本、陈本未校，今校改。

第四出

剧情大意：刘文龙与两学友约同往应考。

（生上唱）

【金蕉叶】十载心勤念文章，渐收拾赴科场。夫妻恩□难割舍，六旬父母无人奉养。

（生白）男儿慷慨□□时，腹□□□□□□。才得洞房花烛夜，

方知金榜排名时。□□娶妻三日,即□榜招贤,卑人心欲夺取功名,奈六旬父母在堂;若是不去,又着[1]三年!(末上[一]白)桃花浪暖,鱼跃三层[二];桂子风生[2],鹏程万里,好教东人及第[三]。有日大拓文业[四],书生官人,打叠琴书,即忙便去。(生白)我心欲夺取功名,奈六旬父母,三日夫妻!(末白)官人错矣,满腹文章,不□错过。(生唱)

【春色满皇州】满腹三冬文已足[五],论青云志高、难留白屋[3]。堂上有双亲,怕他忧独。怕只怕试期还促,不虑这前程劳碌。(合前)功名显,感皇恩,满家尽食天禄[六]。(末唱)

【前腔换头】[4]东人听拜覆,□灯窗三年,书史勤读。今家里黄□,□□□□。天下文业,书生来中选,----------。(合前)

(末白)覆东人,----------。(净丑[5]上,唱[七])

【大斋郎】大秀才,小秀才,文章才学口难开。□番□□文章买,三场不中拍马回走来[八]。

(净白)二哥过来。(丑唱)

【前腔】命儿乖,无学才,诗书读过写不来。收拾应举无盘费,只有一双破草鞋。(丑净唱)啰唻,啰唻,啰唻,啰唻啰哩唑唻[6]。

(末白)你这两个唑□□□?(净白)唑到明日。(末白)打到明日。(丑白)唑到明年。(末白)打到明年。(净白)不唑。(□白)不打。(净白)这□你说不打人,----------教你。

(末白)□□什么?(净白)你叫我咋[7]老爷,我便和你说。(末白)老爷。(净笑)这蛮子不是人。(末白)怎么不是人?(净白)你是人还打你爹!(末白)休胡说!东人在此,请相见[九]。(净白)待[十]我相见。(生白)鞠鞠恭惟。(净白)八个小鬼。(末白)东人道"鞠鞠恭惟",你如何道"八个小鬼"?你道"动止万福"。(净白)他道"七个钟馗"[8],我道"八个小鬼",对你不过?(末白)休胡说!再相见。(生白)鞠鞠恭惟。(净白)动止万福。(丑白)待我相见。(生白)□哥而来。(丑白)打出鸟来。(末白)好□秀才。(生白)二支□□。(丑白)直来寻兄。------高标,请秀才赴选。(生白)□友所言极是,-----回家收拾,拜辞父

母，□便登程。（净丑白）我每相辞了。速速拜辞了，我每先行。（生白）千万岭镇相待。（生唱）

【园林好】收拾琴剑与书箱，择好日拜辞爹娘，同行此去赴科场。（合）但愿文章中，身衣锦早回乡。（净唱）

【前腔】论文章我最高强，专习得古朴文章；《孝经》只念十八章，[9]读《论语》只记公冶长[10]。（合前）（丑唱）

【前腔】拜别祖考并妻房，□青菜拌生姜，安排□□共衣装，赊籴米□做干粮。（合前）（□□）【前腔】如今收拾整行装，同一伴休辞劳攘[十一]。此行渡水过千山，愿平安早赴科场。（合前）

（生白）　此行直往到东京，
（净白）　夜来同宿日同行。
（丑白）　笔下倒流三峡水，
（众白）　胸中别是一帆风。（并下）

〖注释〗

[1] 着：潮州方言词，意为"要"。

[2] 桂子风生：意为风送桂花香。桂子，指桂花。这里含有"折桂"（科举高中）之意。

[3] 白屋：用茅草覆盖的屋。旧指没有做官的读书人的住屋。

[4] 前腔换头：南曲套曲中，同一曲牌可连续使用，后面的曲子可改变前面曲子开头一句或数句，称为【前腔换头】，这与北曲的【幺篇换头】类似。

[5] 净丑：戏曲角色名。戏文中的净脚，可扮男角，也可扮女角。净有正副之分。元陶宗仪《南村辍耕录》云："副净，古谓之参军。"明徐渭《南词叙录》云净乃"'参军'二字合而讹之耳。"丑，《南词叙录》云："以墨粉涂面，其形甚丑，今省文作'丑'。"在戏文中也可扮男女。净丑在戏文中多行插科打诨之职。

[6] 啰哩，啰哩……：有腔无词，潮俗称"哩啰曲"或"无字曲"，是戏文一种载歌载舞的和声表演。饶宗颐《南戏戏神咒'啰哩嗹'之谜》一文认为这是南戏表演上的一种惯例，"演戏在开场前要念'啰哩嗹'，亦称为田元帅咒，……福建一些梨园戏及泉州的线偶戏都有这一唱啰哩嗹的习俗。在明代的戏文里面，时时可看到唱啰哩嗹作为帮腔的文句。……

《刘希必金钗记》中有数处用啰哩嗹的和声。"该文末段云:"清初吴乔《围炉诗话》卷一:'唐梨园歌有哩啰嗹,以五七言整句,须有衬字乃可歌也。'则唐时梨园戏已有此和声矣。"可见舞台上这一演唱习俗历史甚悠久。

[7] 咋:潮州方言词,意为"做"。

[8] 钟馗:传说中的人物。相传唐明皇病中梦一大鬼捉小鬼而啖之,该大鬼自称名钟馗,生前曾应武举未中,死后决心消灭天下妖孽。明皇醒后,命画师吴道子绘成图像。旧俗端午节民间多悬钟馗像,谓能打鬼和驱除邪祟。

[9]《孝经》只念十八章:这是净脚诨语。《孝经》,大概是孔门后学所作,共十八章。

[10] 读《论语》只记公冶长:同为净脚诨语。这句是说读《论语》仅记住"公冶长"这个名字。公冶长,孔子学生,也是孔子女婿,齐人。《论语》共二十篇,其中第五篇的篇名就叫"公冶长"。

[11] 祖考:旧时父死后称"考"。这里意为"祖先"。

〖校记〗

[一] 末上:原本脱"上"字,刘本、陈本未补,今补。

[二] 鱼跃三层:原本"鱼"字中部模糊,刘本、陈本均作"□",据文意应为"鱼"字。《三秦记》:"河津,一名龙门,桃花浪起,鱼跃而上之。跃过者为龙,否则皆点额而还。"旧时喻科举高中为"鱼跃龙门"。

[三] 及第:原本"第"字同音假借为"地",今改。刘本云:"恐系'及第'之误。"陈本依然作"及地"。林文认为应校为"得知"。

[四] 有日大拓文业:原本"日"字模糊,刘本、陈本均作"□天招文业书生"。

[五] 满腹三冬文已足:原本"文"字之下、"已"字之上似有一"所"字,但已用"×"圈去。刘本、陈本均作"□"。细考"文"下面之字乃衍文笔误,故圈去。《汉书·东方朔传》:"年十三学书,三冬,文史足用。"元代武汉臣《玉壶春》杂剧楔子云:"凭着我三冬足用文章绝,挥翰墨,走龙蛇。"均可证"三冬文已足"乃完整句子。三冬,三个冬天,即三年。

[六]"功名显"三句:刘本、陈本均断句为"功名显感,皇恩满家,

尽食天禄。"

[七] 净丑上，唱：原本误脱，据文意补。下面【大斋郎】一曲，"诨"味甚浓，应为净脚上场后所唱。

[八] 三场不中拍马回走来：原本"拍"字不易辨认，形似"怕"字，疑为"拍"之笔误。刘本此句作"三场不中□马走回来"；陈本作"三场不中恼羞走回来"。按：原本此句末三字为"回走来"。

[九] 东人在此，请相见：刘本作"来人，在此请相公"，陈本作"来人，在此请相见"。

[十] 待：刘本作"□"，陈本作"和"，误。按：原本此字形近草体"特"字，字迹清晰，系抄写者习惯性别字，多次出现，均为"待"字。下面即有"待我相见"之句。

[十一] 劳攘：忙乱意。原本笔误为"劳孃"，刘本、陈本均作"劳让"，误。劳攘，戏曲剧本习见语词，如元代李好古《张生煮海》杂剧第三折："一地里受煎熬，满海内空劳攘，兀的不慌杀了海龙王。"

第五出

剧情大意：刘文龙要上京赴考，僮仆去找挑夫黄小二前来帮忙。

（末上白）受人之托，必当终人之事。男女[1]因为东人要往长安[一]一举，使小人雇□□，不免[二]过前巷去叫。黄小二在家不在家？（净白）哪个叫我？开门看是谁人？原来是你。大哥，多时不见[三]，请进里面坐，吃一杯淡茶。（末白）免了。我东人要去应举，雇你咗脚夫。（净白）村鸟，各人有名姓，只管叫我咗"脚夫"！（末白）不便叫你咗什么？（净白）你叫我咗你老婆丈夫。（末白）休胡说！我东人雇你。（净白）哪个雇我？（末白）刘秀才雇你。（净白）那秀才穷酸，我不去。（末白）他如今不比那时了，多把些钱钞酒肉与你。（净白）先要日食是紧。[2]（末白）你吃多少？（净白）先商量工钱与吃食了当[3]。（末白）你吃多少？（净白）从你多少？（末白）一贯与你。（净白）我不要一贯。（末白）你要多少？（净白）只要八十文。（末白）痴蛮，一贯不多，你要八十文？（净白）你痴？我痴？我数与你听：一贯没了八十文，一文、二文、三文……念得口

都酸[4]。(末白)休胡说!东人雇你,肯便去,不肯便罢。(末唱)

【皂罗袍】我今直来雇你,为东人欲往京畿。雇你同□挑行李,路途休得推辞[四]躲避,即忙打叠收拾担儿。工钱见过不□你的,只愿赶着春闱试。

(净白)大哥,我说与你听。(净唱)

【前腔】几日忘餐失寐,脚手酸痛,痨病又起;骨瘦如柴皱双眉,脚底无力难行千里。工钱多少,几担行李?先要日食,难忍肚饥。(末白)你一顿吃得多少?(净唱)一顿吃得五六升米[五]。

(末白)好大吃!(净白)我会吃,我也会挑。是雇我?[六](末白)是雇你。

(净白)不将辛苦艺;
怎得世间财?(下)

〖注释〗

[1]男女:旧时奴仆对主人或平民对官长常自称"男女",等于说"小的"的意思。宋代《张协状元》戏文:"且待男女叫一声:先生在?"

[2]是紧:要紧。

[3]了当:了结,结果。《水浒传》第四十五回:"我和你明日饭罢去寺里,只要证盟忏疏,也是了当一头事。"

[4]口都酸:酸,酸痛之意,原音假为"酸"。此乃潮州方言词,潮人谓话讲多了嘴巴累曰"嘴酸"。

〖校记〗

[一]要往长安:第一出末开场有"背琴书赴选长安"句,但第二出刘文龙唱【解三酲】曲有"早到东京",第四出刘文龙白有"此行直往到东京",究竟是长安还是东京,前后不一。这些地方可见早期戏文剧本较为粗糙的痕迹。

[二]不免:原"免"之前字残脱,"免"字又似"兑"字,今从陈本校改。

[三]多时不见:原本"见"之下衍一"久"字,今删。刘本作"多时不见夕"(刘注:"夕"疑为"矣"),陈本作"多时不见久"。

[四]推辞:原本形近笔误为"推轩",陈本认为应是"推托"。

[五] 五六升米：原本"米"字残缺，今据文意及曲韵补。刘本作"五六升□"，陈本作"五六升"，误。林文已指出。

[六] 是雇我：原本此三字之上衍"净白"二字，今从刘本、陈本删。

第六出

剧情大意：刘父再三催促文龙赴考，刘母却认为"无后为大"，要刘文龙生子后才赴科举。

（生上唱）

【夜合花】绿窗幽雅，终朝着意书诗[一]。焚膏继晷，精通今古皆知。今年应选贤良策对[1]，思忖爹娘失养，非容易。

（生白）勤学灯窗是几年，青云有路意茫然。闻知明主招贤士，此□□□□□。－－－－－母拜辞，立便登程。（公婆上[二]，公唱）

【前腔换头[三]】念孩儿，从小聪慧，论情怀风月咳唾珠玑文[四]，愿儿行早折仙桂。

（公白）婆子请坐。（生白）爹妈拜揖。好教[五]父母得知，鸡窗[2]十载功名，如今欲去东京，窃私父母年老，不去枉把前程耽误。（公白）孩儿说得是。你若官高职显，改换门闾，你去好！我怕你恋新婚不肯去，快打叠行李便去。（婆白）老狗，你不想有前无后为大[3]？（公白）甚事[六]为大？（婆白）孩儿娶妻三日，相看未饱，便要去求官，且不要去，待生有儿子便去！（生白）告禀母亲得知，年少无非求名利，名利不求枉少年[七]。文龙寸阴可惜，即日黄榜[4]招贤，大丈夫当为立志[八]。（公白）我儿，你去！莫听那老虔婆[5]说。你若做[九]得官来，我便是老相公，你便是老夫人，你晓得什么？（婆白）老狗，他若做得官来，我每也死了，一把火烧成灰了。孩儿，既然你要去，问你老婆便来。（公白）老汉主张，不□自去[十]。有事我当。（生唱）

【风入松】告双亲宽坐听咨启，鸡窗十载笃志。只望一举攀仙桂，奈爹娘六旬年纪。今且喜冠娶完备，欲求功名事怎生区处？（公唱）

【前腔】孩儿说得有就理[6]，安排打叠行李。只望你读书求名利，改门间称吾心意。我儿，愿此去龙门及第，身荣贵早回乡里。（婆唱）

【前腔[十一]】孩儿出去我挂心机，你夫妻三日便分离；不记得[十二]堂前爹共妈，也须念夫妻恩义。休贪恋丞相人家女儿，休教爹妈倚门望你。（生唱）

【前腔】爹娘不必要心疑，我读书可存孝义。但愿衣锦回来日，称双亲未老之时。恐媳妇缺少甘旨[7]，望爹妈相周庇。

（公白）孩儿，一琴一剑便登程，

（婆[十三]白）步历江山赴帝京。

（生白）愿得名标金榜上，

（众白）果然千里播芳名。（并下）

〖注释〗

[1] 贤良策对：贤良是汉代选拔官吏人才的科目之一，应举者表现优秀，即可授予官职。策对，古代考试法之一，由主考官提出问题，应试者作答，称为策对，或称对策。这里代指科举考试。

[2] 鸡窗：指书室。《艺文类聚》卷九十一引《幽明录》，说晋代兖州刺史宋处宗曾买得一长鸣鸡，置于书室窗间，终日与之语，不觉言谈大进。后遂用"鸡窗"作为书室的代称。

[3] 有前无后为大：指有父母而无子嗣。《孟子·离娄》："不孝有三，无后为大。"

[4] 黄榜：皇帝的文告用黄纸书写，故称。

[5] 虔婆：指以言语悦人的不正派老婆子。周祈《名义考》卷五："《方言》谓贼为虔，虔婆犹贼婆也。"

[6] 就理：潮州方言词，有道理的意思。刘本校为"理就"，云："文义颠倒，乃作校正。"误，皆因未谙潮语故。陈本已指明"就理"乃潮语，却漏脱"有"字。

[7] 甘旨：美味食物，旧时特指供养父母的食品。杜甫《别董颋》诗云："士子甘旨阙（缺），不知道里寒。"

【校记】

[一] 书诗：原作"诗书"，失韵，刘本、陈本未校，今改。

[二] 公婆上：原本与刘本、陈本均缺，今据文意补。

[三] 前腔换头：原本作【夜合花】，这里是【夜合花】曲之换头唱法，今改。详见第四出注释 [4]。

[四] 珠玑文：原本在"珠玑"之后补写"文"字，刘本已补，陈本未补。

[五] 好教：原本"教"字笔误为"交"，陈本校为"告"，今从刘本校改。

[六] 甚事：刘本、陈本均误为"甚么"。

[七] 枉少年：原本脱"枉"字，今补。刘本、陈本未补。"年少无非求名利，名利不求枉（或作'非'）少年"乃旧时俗谚。

[八] 立志：刘本校为"之志"，陈本校为"云志"。

[九] 做：原本音假为"佐"，刘本、陈本同"佐"，今改。下同。

[十] 自去：原本"自"字上部残缺。此句是说"不妨自去，有事我当"。刘本、陈本均作"不□□去"。

[十一] 前腔：此为婆唱的【风入松】曲，刘本、陈本均未标明。

[十二] 不记得：原本误脱"不"字，刘本、陈本未校出，今据文意补。

[十三] 婆：原本作"丑"，刘本、陈本亦然。为统一剧本体例，今校改。

第七出

剧情大意：刘文龙准备上京赴考，与新婚三日之妻作别。刘妻肖氏以金钗、菱花镜及弓鞋为信物，送别夫婿。

（生旦上，唱）

【花心动】人道夫妻，五百年已曾结会。除是宋玉，知此离情愁绪[1]，年少为名利。（旦唱）悔不当初莫相识，离别后孤眠思忆，恁如似鹊桥霎时，女牛相会。

（生白）娘子，收拾行李，禀辞父母，去东京应举。（旦白）官

人要取功名，不思量堂上父母年老；三日夫妻，亏你舍得出去也何安！（生白）娘子，功名之事，男儿之志。父母年老，望娘子侍奉茶汤；三日夫妻，暂别半载。（旦白）官人枉读孔圣之书，不晓书中礼义。（生白）书中怎么说？（旦白）不见《论语》中孔子曰："父母在，不远游。"（生白）娘子，你记《论语》中说，可记《孝经》篇说？（旦白）《孝经》篇□么说？（生白）"立身扬名于后世，以显父母，孝之忠也。"情虽是难舍，功名之事不——————。（生唱[一]）

【斗宝蟾】□痴□逢似鹈鹕[2]，岂愿共伊[3]抛离。奈朝廷黄榜——————————得行儒都去赴帝墀[4]。（合）化龙□，好趁桃花浪暖，禹门[5]过去。（旦唱）

【前腔换头】听启：奴有芳心对不老苍天，诉君得知。奈孤帏漏永，春宵无寐。[二]及第蓝袍[6]若挂体，急须返故里。（合前）（生唱）

【前腔】果是此去功名唾手可得，称吾心意。论文章才学，万人难敌。身贵一朝归故里，双亲未老时。（合）蹑云梯，稳步蟾宫得意，手攀仙桂[三]。（旦唱）

【前腔】三物嘱咐君家，付与记取[四]。莫学浪儿们、薄幸郎去。烧香频顶礼，一心但愿你。（合前）

（旦白）奴家有三般古记[7]，叫小玉捧来。

（小玉捧古记上，唱）

【入赚[五]】小玉听得，要取过三般物，与东人把记；亲付与，身荣千万早回归。（旦执古记，唱）剖金钗，折菱花，[8]每半留君根底，弓鞋儿各收一只[六]。他日归期，合团圆[七]再成一对。（生唱）幸勿[八]忧虑，文龙谙读诗书，是则男儿四方志。爹娘在家中，那更有少年妻。（旦唱）【梁州序】儿夫听启，登□□□，爹娘望谁周济？恩情未美，抛弃衾枕孤帏。念奴糟糠[9]，三日夫妻！三日夫妻，只愿你身荣衣锦早归期。休恋豪家人匹配，只念奴心夫唱妇随。（合同）莫忘了恩和义，托赖长空阴灵相佑庇[九]，添爵禄，换门楣。（生唱）

【前腔】娘子[十]尊旨，无言敢敌。放下忧心愁眉，双亲全靠贤妻朝夕奉侍，依时莫误茶汤甘旨。依时莫误茶汤甘旨，做个贤夫孝妇，名传千里。只愿吾身稳步云梯，金榜高标朝圣墀。（合前）【尾

声】(旦唱)夫妻三日,宿情未满。(生接)只要吾家门风再改换,困弱公姑,望妻相顾管[10]。

(旦白)我夫来日赴科场,

功名拆散两鸳鸯。

愿君此去登高第,

奋志[十一]标名衣锦香。(并下)

〖注释〗

[1]"除是宋玉"两句:宋玉,战国时代楚国辞赋家,后于屈原,或称为屈原弟子,曾事顷襄王。他的作品充满感伤情调,如《九辩》中"惆怅兮而私自怜","不得见兮心伤悲","何所忧之多方",故这里说只有宋玉最懂离情愁绪。

[2]鹣鹣(jiān jiān):传说中比翼鸟,常以喻夫妇。白居易《长恨歌》:"在天愿作比翼鸟,在地愿为连理枝。"

[3]共伊:潮语,同他。

[4]帝墀(chí):犹言帝都,指京师。墀,台阶。

[5]禹门:一名龙门,见第二出注释[3]。传说龙门为禹所凿,故又称禹门。

[6]蓝袍:古代传说蓝袍乃神仙所赐,得蓝袍者可中状元。见《三峰集》。

[7]古记:纪念物品。《儿女英雄传》第十九回:"留这点古记儿,将来等姑娘长大不认识我的时候,好给他看看。"

[8]菱花:指镜。古代用铜镜,映日则发光影如菱花,故称镜子为菱花镜。《埤雅·释草》:"旧说镜谓之菱华(花),以其面平,光影所成如此。"

[9]糟糠:旧时用来指共同患难的妻子。《后汉书·宋弘传》:"臣闻贫贱之知不可忘,糟糠之妻不下堂。"

[10]顾管:潮语,照顾、照应。

〖校记〗

[一]生唱:原本缺,据文意补。

[二]"奴有芳心"数句:刘本、陈本均标点为:"奴有芳心对不老苍

天诉，君得知奈孤帏漏永春宵无寐。"

[三]"蹑云梯"三句：刘本、陈本均标点为："蹑云梯稳步蟾宫，得意手攀仙桂。"

[四]"三物嘱咐君家"二句：原本"嘱咐"音假为"祝付"，今改。刘本作"三物祝付君家付与记取"。

[五]入赚：钱南扬《宋元戏文辑佚》中收有元代传奇《刘文龙》佚曲【海棠赚】，曲文为："小玉听得，便取过三物与东人把为记。亲付与，身荣千万早回归。剖金钗、破菱花，每留半君，根底弓鞋儿各收一只。"【前腔换头】"文龙谙读诗书，是则是男儿四方志。爹妈在高堂，那更有少年妻。(以下应为旦唱——引者补)妾和伊，堂前请出公婆至，辞别后共伊分袂。人在东风，点点桃花乱红雨。(下句应为公婆白——引者补)我儿将息。"

[六]"剖金钗"四句：刘本、陈本均标点为："剖金钗，拆菱花，每半留君，根底弓鞋儿各收一只。"

[七]团圆：原本简讹为"专员"，刘本、陈本已校改。刘本此句作"专员(团圆)再成一对"，漏脱"合"字；陈本作"合一专员(团圆)再成一对"，"合"字下误衍"一"字，林文已指出。

[八]幸勿：原本误为"幸多"，从《汇纂元谱南曲九宫正始》改，刘本、陈本已校改。

[九]相佑庇：原本字形残损，但"相""庇"二字仍依稀可辨，今校补。刘本、陈本均作"□□"。

[十]娘子：原本笔误为"爹娘"。按：本出刘父、刘母并未上场，此处乃刘文龙宽解妻子的话，意思是我一定谨记你的话语，你上面说的都是金玉良言，不可辩驳，"无言敢敌"。刘本、陈本照旧作"爹娘尊旨"。

[十一]奋志：原本"奋"字下半残缺，刘本作"□"，陈本作"夲"，今从林文校改。

第八出

剧情大意：刘文龙拜别双亲应试，其新婚妻子送至洗马桥边，依依作别。

（公婆送上，唱）

【锁南枝】孩儿去今日中，公婆□□相送。此去身安乐，得意到蟾宫。愿得鱼化龙，荣归日，称门风。（生旦上，齐唱）

【前腔】今日去[一]朝帝都，夫今一别□□孤。□□御阶前，金榜上名书。（旦唱[二]）休恋人豪富，早归期，念奴苦。

（生白）爹妈拜揖。（旦白）爹妈万福。（公白）婆子，孩儿去赴试，将一杯酒来与他送路。安童[1]，将酒过来！（末将酒上，白）有福之人人服侍，无福之人服侍人。酒在此！（公白）孩儿，老汉将一杯酒与你送路，但愿得官，及[三]早回来！（唱）

【摧拍子[四]】愿孩儿仙桂早攀，念爹娘家中望眼穿。愿你此去身荣，衣锦归还；瘦马长亭，西出阳关[2]。（合）此别后涉水登山，今日去，早回还。（婆唱）

【前腔】离别后心下痛酸[3]，望孩儿戏彩斑烂[4]；你一心只望衣紫玉佩叮当，我只恐你文章写不成行。（合同）（旦唱）

【前腔】爹娘老白发似霜，俺夫妻绿鬓[5]朱颜。休恋着豪家儿女求配东床[6]，忆念堂上父母愁烦。（合前）（旦唱[五]）

【前腔】告官人奴家奉盏，忆情深饮尽杯干。□□父母，娘行早晚侍奉茶汤，愿得官人衣锦归还。（生拜父母相辞，唱）

【前腔】告双亲不须意烦，劝娘□□我片言：萱堂老矣，望你侍奉小心相看，暂别半载即便回还。（合同）

（婆白[六]）媳妇，你送孩儿到洗马桥边便回来。

（公白）孩儿此去赴丹墀，
　　　　名唱胪传[7]及早归；
　　　　一举首登龙虎榜[8]，
　　　　十年身到凤凰池[9]。（并下）

（生吊场[10]，旦吊场）（生白）娘子，父母年老，专望娘子侍奉，不免就此拜别。（生唱）

【步步娇】拜别贤妻求名利，父母全靠你，朝夕勤奉侍。但愿长空阴灵保庇，平步上云梯，衣锦回乡里。（旦唱）

【江儿水[七]】丈夫今朝去，赴试分别离。途中全把身心记，忆着萱堂，奴家周济；休要恋鸾帏，莫把奴抛弃。

（生白）三日夫妻暂别离，

（旦白）鸳鸯拆散两情稀[八]。
（生）娘子留心能耐守，
（旦）愿君得意早归期。（并下）

〖注释〗

　　[1] 安童：随身侍候的僮儿。《京本通俗小说》十三："今年正月初一日，小夫人自在帘儿里看街，只见一个安童，托着盒儿，打从面前过去。"

　　[2] 阳关：故址在今甘肃敦煌西南古董滩附近，因在玉门关南，故名阳关，为古代通西域要道。王维《渭城曲》："劝君更尽一杯酒，西出阳关无故人。"

　　[3] 痛酸：即潮州方言词"酸痛"，因用韵关系倒为"痛酸"。

　　[4] 戏彩斑烂：用古代"二十四孝"之一老莱子戏彩衣的故事：老莱子，春秋楚人，年七十，常着五色斑斓彩衣作婴儿戏耍状以娱乐其父母。

　　[5] 绿鬓：乌黑而光亮的鬓发，引申为青春年少。

　　[6] 东床：指女婿。《晋书·王羲之传》记太尉郗鉴要在王导的门生中挑选女婿，众门生闻讯皆矜持，只有王羲之独自在东床坦腹食，神态自若，终被郗鉴选中。

　　[7] 胪传：传语的意思。《庄子·外物》："大儒胪传曰：'东方作矣，事之何若？'"成玄英疏："从上传语告下曰胪。胪，传也。"

　　[8] 龙虎榜：科举考试时知名之士同登一榜，旧称"龙虎榜"。《新唐书·欧阳詹传》："举进士，与韩愈、李观、李绛、崔群、王涯、冯宿、庾承宣联第，皆天下选，时称'龙虎榜'。"

　　[9] 凤凰池：魏晋时中书省掌管机要，又接近皇帝，故称"凤凰池"。

　　[10] 吊场：戏曲名词，传奇演出时，大多数人物已下场，只留一二角色在场上表演一段有相对独立性的情节，称为"吊场"。

〖校记〗

　　[一] 去：原本此字下半与"朝"字重叠，刘本、陈本均作"今日朝帝都"，未补"去"字。此曲乃【锁南枝】，故应标【前腔】，刘本标

【前腔换头】,误。陈本则未标明曲牌(陈本对曲文极少补上曲牌名称)。

[二] 旦唱:原本缺,据文意补,刘本、陈本未校补。

[三] 及:原本音讹为"急",今改。

[四] 摧拍子:曲牌名,属大石调。原本误作【摧拍】,刘本、陈本简校为【摧拍】。

[五] 旦唱:原本误为"玉唱",按:本出小玉并未上场,从下面这支曲子内容来看,应为"旦唱",今从刘本改,陈本仍作"玉唱"。

[六] 婆白:原本与刘本、陈本俱作"公白",误,因下句又标明"公白",接连两句均作"公白",可见有一处乃"婆白"之误,今改。

[七]【江儿水】曲:此曲刘本、陈本标点为"丈夫今朝去赴试,分别离途中,全把身心记忆着萱堂,……"(下同,略去)如按此标点,则第二、三句失韵,今按【江儿水】曲谱重新标点。

[八] 稀:原本作"希",刘本、陈本同"希"。此处应作"稀",言两情逐渐稀少、淡薄。

第九出

剧情大意:挑夫黄小二挑行李赶到洗马桥边。

(净上,白)官人,官人哪里去了?(内)洗马桥边去了。(净)洗马桥边去了?如今刘秀才雇我担担[1],同去京畿应举,亏他三日夫妻舍得去赴试!我娶老婆[一]三日,才弄一遭。只是要钱和他去,他在洗马桥边?去,我去赶他。[二](唱)

【水底鱼儿】我是脚夫,自来受劳苦。挑担行李,随人往帝都。登山渡水,穿着□袒裤[2]。双脚如走马,累得我成乌脯[3]。

(白)一心忙似箭,
　　两脚走如飞。(下[三])

〖注释〗

[1] 担担:潮州方言词,指挑担子。头一"担"字作动词,读 dān;后一"担"字作名词,指担子,读 dàn。

[2] □袒裤:袒,裸露,如袒胸。原本"袒"之上字字迹模糊,刘本

与陈本均作"裇袒裤"。按：裇，字典查无此字。

[3] 鸟脯：潮州俗语语词。潮人形容人瘦得只剩皮包骨为真像"鸟脯"。

〖校记〗

[一] 老婆：原本为"妻"字，旁注"老婆"，这是从表演角度注明的舞台提示，今从。

[二] "他在洗马桥边"几句：刘本、陈本均标点为"他在洗马桥边去，我去赶他。"前句语意未通。应标点为"他在洗马桥边？去，我去赶他。"中间一个"去"字单独拈出，带动作性，较符合舞台演出要求。

[三] 下：原本作"并下"，"并"字乃衍文，今删。

第十出

剧情大意：刘妻肖氏与侍婢小玉在洗马桥亭给刘文龙送别，肖氏说出八条大愿与三般古记。

（生、旦、玉上，唱）

【复衮阳】春闱试期促，只得向□□前路。洗马桥边去，娘子须纳步[1]。（旦唱）

【忆多娇】分别离情渐稀，奴身只得靠[一]神祈。但得儿夫身荣贵。（合）及早归来，莫把奴情抛弃。（生唱）

【前腔】多谢你□□□，爹娘望你相调济，暮暮朝朝勤奉侍。（合前）（玉唱）

【前腔】告官人听拜启，□行孝顺人怎比？愿得官人荣归故里。（合前）

（生白）娘子留还纳步，老爹娘在堂专望侍奉。（旦白）官人且慢，奴家就此桥边，许下八条大愿，三般古记，嘱咐我夫。（生白）娘子，既[二]有此愿，说与卑人。（旦唱）

【望哥儿】一愿我夫及早登科第；（生介[2]）二愿你腰金身佩紫[3]；（旦介）三愿衣锦回归故里，夫妻琴瑟两和美；四愿安康踏京畿。

（生白）四愿已过，五愿是什么？（旦唱）

【前腔】五愿我夫高步云梯；六愿蟾宫折桂枝；七愿双亲未老时，归来团圆[三]胜旧日；八愿妻随夫荣贵。

（生白）多谢娘子，八条愿已过，三般古记，第一是什么？（旦唱）

【前腔】第一金钗是奴头上的。（生白）第一古记是你头上金钗，第二件是什么？（旦唱）第二弓鞋分一只。（生介）（旦唱）第三菱花击两半，胜如新月上初弦，等到十五夜再团圆。（生唱）

【前腔】多谢娘行亲嘱咐，八条大愿我心中记取；古记三般各半[四]两心坚，爹妈早晚小心看，多别半载成完聚。（旦唱）

【前腔】官人慢行听奴千嘱咐，路上伙伴小心相看觑[4]。酒饮也须测量，夜来[五]休得多贪卧，未晚先早寻宿处，早起等待鸡唱曙。（生唱[六]）

【尾声】小心朝夕勤奉养，（旦唱）只为功名相撇漾[七]，愿得儿夫早归故乡。

【鹧鸪天慢】（旦吊场）暂[八]把鸳鸯分两下，未知相会是何时？六旬父母在堂，三日夫妻，只为功名将奴抛弃。（旦唱）

【香柳娘】送君暂别洗马桥亭，铁打心肠也泪零。从今别后断绝影无形，何日是归程？（拜[5]）但愿此去，但愿此去金榜题名，衣锦早归荣。

（白）何时得见情人面，

胜似黄金遇宝珍！[九]（并下）

〖注释〗

[1] 纳步：留步，止步。元陶宗仪《南村辍耕录·先辈谦让》："徐永之先生为江浙提举日，客往访之者，无间亲疏贵贱，必送之门外。凡客请纳步，则曰：'不可，妇人送迎不踰阈（yù；门槛）。'"

[2] 介：戏曲名词，戏曲剧本对表演动作、声口、效果的舞台提示，也称"科"。这里是生脚做出相应的舞台动作的提示。

[3] 佩紫：佩戴紫色印绶，指做大官。

[4] 觑（qù）：细看。

[5] 拜："拜介"之省略。这里是表演拜别动作的舞台提示。

〖校注〗

　　[一] 靠：原本作"裑"（字典查无此字），刘本、陈本校为"告"。按：此句意为靠神庇佑，故校改为"靠"。

　　[二] 既：原音假为"计"，今从刘本改。

　　[三] 团圆：原本作〇〇，是抄写时用作"团圆"这一词语的代号，下文有"等到十五夜再〇〇"句可证。按：此两句疑应为"七愿双亲未老日，归来团圆胜旧时"。因"胜旧日"之"日"字脱韵，疑与"时"字误倒。

　　[四] 半：原本音假为"办"，据陈本校改。

　　[五] 夜来："夜"字残脱，从陈本补。

　　[六] 生唱：原本漏脱，据文意补。

　　[七] 撇漾：原本"漾"字因音形相近误为"样"，今改。撇漾，抛散之意。《长生殿·献饭》："不忍累伊每把妻儿父母轻撇漾。"即是。刘本未校改。陈本认为"'相撇漾'即谐音'相帮样'，相支持之意"，林文已指出其误。

　　[八] 暂：原本字形为"撕"，刘本校为"撇"。陈本校为"渐"。按：这里是暂时之意，故应校为"暂"。

　　[九] 胜似黄金遇宝珍：原本"宝珍"误倒为"珍宝"，今从林文校改。林文指出："写本第47出下场诗有此两句，正作'何时得见情人面，胜似黄金遇宝珍'。"

（原载《华学》第二辑，中山大学出版社1996年版）

明本潮州戏文《苏六娘》

"欲食好鱼白腹枪，欲娶娇妻苏六娘。"潮汕地区流行的这句谣谚说明，"苏六娘"的故事一直是潮汕百姓关于爱情与人生的一个美丽传说，它和《陈三五娘》《金花女》一样是潮汕地区流传遐迩、家喻户晓的故事。明本潮州戏文《苏六娘》，正是我们目前所能见到关于这个故事的最古老的传本。

明本潮州戏文《苏六娘》附刻于《重补摘锦潮调金花女大全》之上栏。"此书卷头卷尾犹沿古卷子本款式，文字、版式略如万历本《荔枝记》书版，可能也是万历初期刊本。"[1]原书为日本"东京长泽规矩也博士所藏，现归东京大学东洋文化研究所"。[2]戏文本子则据台湾大学教授吴守礼先生编印的《明清闽南戏曲四种》影印。但正如饶宗颐先生指出的，具有"潮调"名目，人物故事语言都是潮州的，"把它单纯列入'闽南'的范围，似乎不甚公允"。[3]

明本潮州戏文《苏六娘》讲的是一个凄美的爱情故事，故事的女主人公苏六娘是揭阳荔浦村人（也作雷浦村，戏文作吕浦村），男主人公郭继春为潮阳西芦村人。《苏六娘》和《金花女》一样，并非全本，而是一个锦出戏，共有十一出，即六娘对月、林婆见六娘说病、林婆送肉救继春、六娘写书得消息、桃花引继春到后门、六娘不嫁会继春、六娘对桃花叙旧、六娘死继春自缢、苏妈思女责桃花、六娘想继春刺目、六娘出嫁。

明本潮州戏文《苏六娘》和当代作为潮剧名剧的《苏六娘》（张华云改编本）在情节上有许多不同的地方。戏文说的是苏六娘与郭继春两情相悦，两人在西芦曾有过五年相聚相恋的幸福时光。分别后，刻骨铭心的相思给六娘带来极度痛苦，她望月慨叹："君今在东妾在西，百年姻缘隔天涯。时间倏忽容易过，春去无久秋又来。"（第一出《六娘对月》）媒人林婆前来苏厝替郭继春说媒，但苏妈未答应，林婆说起继春病重，六娘托林婆带去金钗罗帕，并割股让林婆带去给继春治病。（第二出《林婆见六娘说病》）继春醒后，郭妈万分欣慰，表示："得伊（指六娘）来做我媳

妇，七日不食腹不饥。"（第三出《林婆送肉救继春》）六娘让婢女桃花捎书信给继春："我有满怀春消息，全凭桃花报你知。"六娘交代桃花，如继春病愈可，即请来晤面；恰林婆前来报讯：好在有六娘割股，继春病有起色。（第四出《六娘写书得消息》）桃花引郭继春前来与六娘相见。见面时，"欢喜未过又更添烦恼"，因六娘见继春"形容憔悴，颜色枯槁"。（第五出《桃花引继春到后门》）苏父苏妈已将六娘许身杨家，杨家前来催亲。六娘问计于继春，继春提出私奔，六娘说不可，郭苏两家不是独子便是独女，双方父母年老无人照看，不能私奔；六娘提出抢亲，但郭说自己一介儒生，"身单力薄"，干不了抢亲的事。就这样，两个年轻人找不到好办法，郭继春一句"这不行那不行，杨家来（娶），便共伊去罢"惹怒六娘，郭苏二人激烈争吵起来。（第六出《六娘不嫁会继春》）六娘绝望，为感谢桃花多年陪伴照料，把一箱衣服与首饰送与桃花后气绝身亡。（第七出《六娘对桃花叙旧》）郭继春回到家，"忆着当初割股人，无计共伊结成双"，怨愤之下，将金钗踹踏，罗帕拍碎。桃花前来报丧，郭也自缢而死。（第八出《六娘死继春自缢》）六娘死后，苏妈责备桃花："自小跟娘西芦去，娘为乜人病相思？"苏家对郭苏二人的私情还一直蒙在鼓里。正在苏妈责骂桃花，桃花叙说因依之际，突然报知六娘"返魂"复活了。（第九出《苏妈思女责桃花》）苏六娘复活后，坚守对继春的承诺，为了不让杨家"来相缠"，拟学古人刺目毁容。正在此时，郭继春也"返魂"复活了，"天神月老从志愿，使恁返魂再结亲"。（第十出《六娘想继春刺目》）最后，六娘辞别父母，出嫁西芦。"若得郭郎做官时，朝廷诰封侯德妇"。（第十一出《六娘出嫁》）不难看出，明刻戏文《苏六娘》与当今还活跃于潮剧舞台的《苏六娘》有很大的不同，这里既没有风靡潮汕观众的折子戏《桃花过渡》，也没有《杨子良讨亲》，但明刻本《苏六娘》依然是一个扣人心扉的戏文，男女主人公郭继春与苏六娘由于想不出好主意，找不到出路，只好以死殉情，谱写了一曲哀婉的爱情之歌。试想，在礼教的桎梏下，男女青年双方对自身的婚姻完全没有话语权的情势下，爱情哪有自己的位置呢！可见酿成苏郭爱情悲剧的主因，乃在于外力的压迫，在于有权势的杨家催婚日紧，苏家父母既不了解女儿的私情，更无力抗拒杨家的逼婚。在这种情况下，年轻人想出了两条计策，但都遭到对方的否决，终于计无所出，不欢而散。实际上这是在面对各方压力的情势下，爱情没有办法找到立足之地，于是一个气绝，一个自缢，用这种

极端的方式来维护爱情的神圣,真是令人扼腕叹息!

从明刻《苏六娘》戏文演绎的故事中,我们几可推定:发生在潮汕地区这一对青年男女苏六娘和郭继春的爱情悲剧,原本属于当地一个真实发生的故事,也就是说,明代戏文《苏六娘》是据一个真人真事的爱情悲剧而敷演成编的。何以见得呢?

依据之一,苏六娘之家乡揭阳荔浦村与郭继春之家乡潮阳西芦村的距离只有40华里(即20千米),分属榕江两岸,来往相当方便。苏六娘曾在其娘亲之老家西芦尚厝居住,期间邂逅郭继春,两人因此有五年之相聚相恋的时光。[4]

依据之二,饶宗颐先生曾说:"苏六娘是揭阳雷浦村人,清时谢链(字巢云)尝将她的故事写成长诗,载于其所著的《红药吟馆诗钞》。"今将谢链之《苏六娘长歌并序》引录如次:

明季有苏六娘者,揭阳荔浦村人,去余家二里许。六娘幼以美名著,母氏为棉之西胪,二家豪富埒程卓。花开陌上时,随母往来。因与郭生者两相爱慕,私有伉俪之约,终以不遂,毕命江波。其志可悯,其情可悲。近二百年来,文人无咏及者。梨曲村歌,传讹失实。夫陈三屈节,漫步武于六如;余娉题诗,空寄情于半偶。以此例彼,何曾瑕瑜。余悲世俗之不察,与淫奔者同类而非笑之也。略序其事,谱为韵语。庶令知者有所考云。

杜鹃花开枝连理,啼血芳魂唤不起。红颜命薄为情多,多情谁似苏家女?苏家有女字六娘,深闺二八美名扬。卓女远山羞眉黛,丽娘吹气胜兰香;天然十指麻姑爪,红玉雕成增窈窕。惭煞唐宫染凤仙,落花流水难成调。西胪风景说豪华,少小曾游阿母家,玉楼人倚西窗月,金屋春停油壁车。尽日窥帘愁贾午,王昌只隔墙东住。偶经蓝驿见云英,从此桃花感崔护。一夕琴声别调弹,求凰有意怜孤鸾,罗带盘成栀子结,避人暗掷隔阑干。岑生薄幸聊复尔,讵料拼作吞鞋死,遂教成智慕弦超,何年弄玉随萧史。离长会短苦伤神,誓指山河字字真。但愿君心坚如铁,莫愁则墨变成尘。别后几回盼雁鱼,望到团圆月又初,茑萝有心终附木,媒妁无灵枉寄书。太息三生鸳牒误,除将一死偿前错。扁舟诀别迎官奴,特遣桃花渡江去。江水沉沉去不回,相对哽咽掩泪哀。生愧游鱼双比目,死同化蝶逐英台。昔年誓愿悲相

左,我不负卿休负我,双双携手赴洪波,银汉无声星月堕。二百年来话风流,残脂剩馥不胜愁。梨园曲按中郎谱,子夜歌传下里讴。么舞么弦空碌碌,竟无蒋防传小玉。红粉香埋久化烟,绿珠井塞倏成谷。美人黄土谁复论,王嫱生长尚有村。寂寂梨花春带雨,年年芳草为销魂。[5]

从《苏六娘长歌并序》中得以了解到,作者谢链乃揭阳桃山村人,其家离荔浦村苏六娘家仅2里,荔浦村寨门正对桃山。诗人感到"去余家二里许"的苏六娘故事"其志可悯,其情可悲",便拳拳于心,勃勃于胸,"悲世俗之不察,与淫奔者同类而非笑之也"。乃大胆为之翻案,将这个世俗目为"淫奔"之故事还其爱情之本来面目。谢链决心将家乡这个"多情谁似苏家女"的故事长歌当哭,"谱为韵语,庶令知者有所考云"。从《苏六娘长歌并序》的叙说可知,苏六娘情事之肇始与终结(两人双双跳江殉情),地点与人物皆具体可察,且历历在目,这个发生在毗邻诗人家乡的真实故事,明本戏文将其搬上潮调舞台,但谢链对"梨曲村歌,传诬失实"很不满意,对"文人无咏及者"也深以为憾,因此才有"竟无蒋防传小玉"的喟叹。[6]从《苏六娘长歌并序》可见,苏六娘的故事是一个真实发生的故事,将这一故事编成戏文的作者应该是潮汕地区的一位揭阳籍人,因为戏文许多唱词韵语都是押揭阳韵的(下文将举例叙说)。

明刻戏文《苏六娘》是一个悲喜剧,原故事主人公六娘与继春最后双双跳江殉情,和戏文所写的一个气绝、一个自缢不同,但不管怎样,两人最终为情而死是相同的。戏文最后,两人又都"返魂"复生,"天神月老从志愿,使恁返魂再结亲"。这有点类似《同窗记》(即《梁祝》),正如前文所说的,古典悲剧的结局一定以喜剧作结,否则观众是不会答应的。所以汤显祖说:"情不知所起,一往而深。生者可以死,死可以生;生而不可与死,死而不可复生者,皆非情之至也。"(《牡丹亭·题词》)明刻《苏六娘》戏文结尾拖上一条"光明尾巴",主人公返魂团圆,表达了百姓的理想与企盼,让有情人都成眷属,这在一定程度上符合中国古典悲剧的创作规律,即悲剧产生—用非人间的超自然的或神奇的方式让主人公复仇、复活或成仙幻化—新的团圆结局。

明刻《苏六娘》有十一出戏,每一出都以苏六娘为中心展开戏剧冲

突,苏六娘一直处于剧作的核心位置。戏文省去六娘与继春相识相知的过程(不像后来有的改本写郭苏两人属表兄妹关系),锦出戏从《六娘对月》开始,写六娘对继春无休止的想念与刻骨的相思,"终日思君十二时"。值得注意的是,六娘对月祷告:"愿上天莫辜负夫妻百世","愿替我君落阴乡"。郭继春也曾说:"五年半路夫妻债,当初共娘如鸳鸯。"从这些唱词来看,苏郭两人似已偷吃禁果,私自结合,对礼教做出了大胆的反叛。所以,当得知继春病重时,六娘毫不犹豫托林婆带去金钗等定情信物,并割股与继春疗疾。继春究竟病体如何,六娘心急如焚,又让桃花捎信问候,并嘱咐身体愈可时即来相会。见面时,继春"形容憔悴,颜色枯槁",六娘爱怜痛惜之情油然而生,她表示如果父母不同意他们结合,即毅然决然与之抗争到底:"为君立身同死生,别人富贵我不争;爹妈若不从子愿,甘心剃毛(剃去头发)去出家。"(第六出)她返魂复活后,依然坚守承诺,"头白毛白愿相守,那畏爹妈不由人"。最终"天神月老从志愿","生死共阮相盘缠"。戏文通过这些生生死死、矢志不渝的描写,塑造了一个"潮籍"杜丽娘——苏六娘的鲜明形象,她不贪富贵,孝顺父母,为爱情一往无前,不惜抗争到底的所作所为给人留下深刻的印象。

在有关苏六娘的情节描写中,有两个关目值得注意,可能是今天读者觉得较难理解、不可思议的地方,这就是割股与刺目。割股疗疾,今天我们会觉得十分幼稚可笑,缺乏科学常识,但在明代,为亲属割股肉疗疾被看成十分难能可贵的德行。割股疗疾关目的描写,并非《苏六娘》戏文的首创。明代中期官至户部尚书、武英殿大学士的琼山(今属海南省)人丘浚撰有《伍伦全备记》传奇,其中就写到伍伦全与伍伦备兄弟俩的母亲范氏病重,两人的妻子淑清与淑秀一个割肝、一个割股为家婆范氏治病。《伍伦全备记》在明代是一部影响很大的剧作,全剧宣扬封建道德咄咄逼人,所以王世贞评该剧曰:"元老大儒之作,不免腐烂。"[7]徐复祚犀利指出:"陈腐臭烂,令人呕秽,一蟹不如一蟹矣。"[8]《苏六娘》戏文写六娘割股为继春治病,虽不合常识,会令人觉得不可思议,但它与《伍伦全备记》不同,并非宣扬封建道德,而是在一定程度上表现了六娘对继春的爱与牺牲精神。在地方志中,也偶有"割股"情事出现,如萧麟趾撰《普宁县志》卷之七《乡贤》记:"萧引龙,崇正庚午举于乡……持身廉节,居家孝友,曾割股和药以疗母疾。"

戏文写到"刺目"的关目，同样不是《苏六娘》戏文的原创。明代中期华亭（今上海松江）人徐霖所撰《绣襦记》，乃据唐代人白行简文言小说《李娃传》改编，添枝增叶成四十一出之传奇。剧中写到李亚仙为劝勉郑元和攻书求仕，竟刺目激励郑。《绣襦记》影响极大，京、昆、滇以及秦腔、河北梆子、梨园戏等剧种均有此剧目。前几年，著名戏曲作家罗怀臻将其改编为川剧《李亚仙》，依然保留刺目的关目。笔者认为，无论是明代还是当代，写李亚仙为激励夫婿郑元和读书求官而刺目，实在是一个拙劣的不可取的败笔。笔者看过演出，刺目后的李亚仙以白布遮去一目出场，舞台形象不好看，且刺目后果堪虞。刺目等于毁容，万一郑元和不爱"独眼"的李亚仙又怎么办？郑中举后，高官有得做，骏马任意骑，娇娥随便挑，郑变心了又怎么办？这些都是非常现实的问题。戏文《苏六娘》虽也写到"刺目"，但并非原创，且其动机是为了规避杨家的催婚，最终因为郭继春返魂复活而没有"刺"成，所以戏文的刺目描写，不能与李亚仙的"刺目"同等看待。苏六娘的刺目，目的是捍卫自身爱情的权利，企图用毁容来逃避杨家的逼婚，行动本身应给予较高评价。

作为陪衬苏六娘的"绿叶"，其他几个次要人物也有可圈可点之处。郭继春在第五出《桃花引继春到后门》才上场，他跟着桃花前来吕浦与六娘晤面。因为是大病初愈，且胆子小（桃花说他"秀才今旦畏人知"），因此"行来辛苦"。继春"舍身扶病"与六娘见面，首先感谢对方"割股艰辛"；当得知六娘被催婚时，内心痛苦万分，"听见杨家日子近，恰似虎着枪"。在巨大外力重轭下，两个年轻人计无所出，激烈争吵，甚至怨恨当初相爱，"分情割爱归本乡，放手算来总是无落场"，"长情由我，薄倖在伊"。这一场因爱生怨、因怨生恨、爱恨纠结的戏，令人揪心。只有将其置于礼教外力的压迫下，才能解读。

桃花在戏文中虽没有后来《桃花过渡》中的伶俐风趣，却也是剧中不可或缺的人物。她为郭苏两人传书递简，迎来送往。当六娘病重绝望时，她极力为之宽解。从戏文所写的"十八年前在洞房（此指六娘闺房），盆水茶汤是你捧"来看，婢女桃花已在六娘身边多年，两人既是主婢，又是"闺密"，才有整整一出《六娘对桃花叙旧》的戏。六娘的临终嘱托，要桃花帮其净身，帮其照看父母……两人互诉衷曲，极尽哀伤，既表现了六娘用情的专一，待人的厚道，又可见桃花对六娘的忠心与失去六娘内心的痛苦。

媒姨林婆在戏文中以净扮，并非反面人物，而是一个热心的较"标准"的媒人形象。她为郭苏两家亲事奔走传讯，帮郭妈用肉汤灌醒继春，这是一个为人牵红线且助人为乐的媒婆，并非见钱眼开的俗物。相比之下，苏妈的境界就差多了。林婆为继春前来苏厝说媒，苏妈一张口就问："许人（那个人）有若（多）富贵？"她不了解女儿的私情，对从西芦回来"尽日恹恹病利害""水饭袂（不会）食身袂理"的女儿十分不解；女儿死了，就打骂桃花出气，还要桃花不要对他人透露六娘的私情，"莫乞（给）邻里人知机"。这些细节十分生动地揭示出苏妈的内心世界。饶宗颐先生指出："从《苏六娘》戏文中还可以看到潮剧从南戏逐渐演变成地方剧种，并早在明代已有将地方故事编成戏文的实例，说明了潮剧源远流长的古老历史。"[9]

《苏六娘》戏文的体例名目、行当角色、语言运用以及曲牌唱腔，一方面承接南戏的传统，另一方面已嬗变为实实在在的地方剧种——潮调。

在行当方面，《苏六娘》戏文中各个角色分扮如下（按出场先后为序）：旦扮苏六娘，末扮苏妈，净扮林婆，占（即贴）扮桃花，末扮郭继春，外扮苏父，丑扮郭妈，丑扮书童，末扮苏父。南戏七大角色生、旦、净、丑、末、外、贴均扮演相应人物（其中苏父或外扮，或末扮，郭妈或末扮，或丑扮）。

戏文《苏六娘》之科介及舞台效果提示简明细致。如《林婆送肉救继春》一出写继春病重昏迷，众人乱了手脚，戏文写"末（郭妈）右下左上"，"净（林婆）左下右上"，"末净同下同上"，把紧张忙乱的氛围托出，不但提示了动作效果，且涉及舞台调度。《桃花引继春到后门》一出，听说继春来到门脚，戏文写六娘"仓卒迎科"。光是《六娘不嫁会继春》一出就有"旦叹介""旦怒介""旦闷介""生打，旦跌介"等细致的关于表情动作的舞台提示。有些曲子，如《六娘死继春自缢》一出写桃花赶到郭厝报丧，唱【望吾乡】曲："事急如火，事急如火，走来如飞，走来如飞，如梭织布，就去就回。"充满动作感唱词的本色当行可以说一望而知。

戏文《苏六娘》与《金花女》一样，不是每一出都有上下场诗，但如有上下场诗的话，也写得奇巧别致。如第四出下场诗：

净（林婆）：有心石成穿，

旦（六娘）：无心年……（无心又怎样）
　　净：无心石交郎（完整）；
　　旦：一时割股计，
　　净：万世乞（给）人传。

　　戏文《苏六娘》附刻于《金花女》之上栏，与《金花女》一样，剧情故事发生于潮汕本土，说明戏文作者正利用乡土故事使"潮调"更加深入人心；且文本所用语言也全盘"潮化"，已不见南戏向潮调转化时期潮汕人并不熟悉的词语，如"兀自""则甚的""我每"等，而是通篇潮语，潮州话的方言口语遍纸皆是。兹举其大略如下：

　　无久（不久），向久（这么长时间），障久（这么久），只久（这么久），若久（多长时间），恶当（难受），目汁（眼泪），冥昏（夜晚），扎时（这段时间），只处（这里），有乜（有什么），亲情（亲事），值处（何处），着惊（惊愕），姿娘人（女人），来去（来），袂（不会），呾得也是（说的也有道理），交郎（完整），稳心（自在镇定），剃毛（剃去头发），向横（这么凶），按心肝（凭良心），障生（这样），做年呾（怎么讲），长情（多情），害了（坏事了），踏扁（踩扁），归返圆（回家来团聚），"穿破是君衣，死了是君妻"（潮汕俗谚至今还在说，意思是衣服穿破了没人要那才是自己的衣服，老婆死了不会跟别人跑那才是自己的老婆），"共君眠破九领席，节（疑为'孰'之讹）料君心夭未着"（意为与丈夫已经睡破了九张席子，但丈夫的心思依然未猜透），该再（早该如此），"啼肠深，笑肠浅"（意为因痛苦而哭，不会轻易停歇，因开心而笑，却很快会收歇），轻健（即轻"劲"，健康轻松）。

　　除这些口语俗谚之外，戏文《苏六娘》的曲子或上下场诗词全押潮州韵，如第一出《六娘对月》苏六娘上场诗："君今在东妾在西，百年姻缘隔天涯；时间倏忽容易过，春去无久秋又来。"其韵脚"西""涯""来"，从传统曲韵来说并不相押，但它们却押潮州韵。上面说过，《苏六娘》戏文的曲辞不但押潮州韵，且好些地方押的是揭阳语韵，何以见得？且看脍炙人口的林婆的【卜算子】曲：

　　伞子实恶持（难拿），葵扇准（代替）葵笠（竹笠），赤脚好走动，鞋子阁下（腋下）挟（夹紧），裙裾榔枘起（折起来），行路正

斩截（标致爽利）。

此曲实际上是小快板，押的是揭阳韵，如果用标准的潮州话来念就不押韵。还有同一出的苏六娘韵白：

西芦恩爱，五年之前，不料今旦拆东西；贱身不死，甘心守待。

这一韵白，如"爱"与"前""西""待"并不押潮州韵，而是押揭阳韵。由此我们可以判断，《苏六娘》的故事不但发生在揭阳，且戏文作者就是揭阳籍人，戏文中不少韵语是押揭阳韵的。揭阳的作者，揭阳的故事，揭阳的语言，可以说是明戏文《苏六娘》最大的特色。

《苏六娘》戏文共用曲子79支，曲牌40个。每出用曲情况如次：

第一出：【似娘儿】【二犯朝天子】【滚遍】。

第二出：【金钱花令】【桂枝香】【前腔】（即前一曲【桂枝香】，这是南戏用曲标示法，潮调也按南戏体例标示）【大迓古（鼓）】【赚】【赚】【望吾乡】【前腔】【前腔】。

第三出：【清平乐】【双鸡漱】【前腔】【赚】【刮地风】。

第四出：【一封书】【玉交枝】【卜算子】【前腔】。

第五出：【皂罗袍】【杏花天】【黑麻序】【前腔】【前腔】【前腔】。

第六出：【杨柳枝】【番卜算】【皂罗袍】【望吾乡】【绣停针】【望吾乡】【醉扶归】【前腔】【望吾乡】【满江红】【园林序】【前腔】【尾声】【皂罗袍】【望吾乡】。

第七出：【木兰花令】【香罗带】【前腔】【皂罗袍】【望吾乡】【前腔】【赚】【孝顺歌】【前腔】。

第八出：【皂罗袍】【望吾乡】【前腔】【巫山一片云】【赚】【玉楼春】【双鸡漱】【前腔】。

第九出：【长相思】【好姐姐】【望吾乡】【前腔】【滴溜子】。

第十出：【剔银灯】【下水船】【赛观音】【赚】【出队子】【前腔】【前腔】。

第十一出：【忆多娇】【前腔】【俊甲马】。

如果将《苏六娘》戏文的用曲与"南戏之祖"《琵琶记》做一对照比较，我们会发现：两剧同用过的曲牌，计有【玉交枝】【黑麻序】【似

娘儿】【出队子】【双鸡漱】【剔银灯】【桂枝香】【大迓鼓】【滴溜子】【孝顺歌】【满江红】【香罗带】【一封书】【好姐姐】【卜算子】【忆多娇】【醉扶归】。不比不知道,一比吓一跳。在明刻《苏六娘》戏文所用的40个曲牌中,竟有17个曲牌是《琵琶记》用过的,几乎占《苏六娘》用曲的一半。在《琵琶记》中,【玉交枝】等17个曲牌显然是用南曲,而不可能是用"潮腔"演唱的,但在《苏六娘》戏文中,戏文将"南戏之祖"演唱过的【玉交枝】等17个曲牌接收过来,用"潮音"演唱,因此这些曲牌成了"潮腔",全剧成了"潮调"。所以,饶宗颐先生说,从《苏六娘》戏文可以"看到潮剧从南戏逐渐演变成地方剧种",诚不谬也!从这里也可以看到,《苏六娘》戏文的出现,在潮剧史上意义十分重大。

〔注〕

[1] 杨越、王贵忱:《〈明本潮州戏文五种〉后记》,见《明本潮州戏文五种》,广东人民出版社1985年版,第830页。

[2] 饶宗颐:《〈明本潮州戏文五种〉说略》,见注[1]所引书,第9页。

[3] 同注[1]所引书,第5页。

[4] 参见陈朝阳《介绍明朝古本〈潮调苏六娘〉》,原载香港《文汇报》,1960年6月4日;晓岑:《请看〈苏六娘〉之来龙去脉》,香港《大公报》,1960年6月4日。两文又见广东潮剧院艺术室资料组《潮剧赴京宁沪杭赣港九及访问柬埔寨王国演出有关评介文章选辑》,1961年6月内部印行,第288~292页。

[5] 饶宗颐:《潮州志》,第六册,潮州市地方志办公室潮内资料出准字第240号,第2931页。

[6] 唐代蒋防将当时社会上流传的诗人李益与霍小玉的爱情故事编撰成《霍小玉传》传奇。该传奇见近人张友鹤选注《唐宋传奇选》,人民文学出版社1964年版,第45~55页。

[7] 王世贞:《曲藻》,见《中国古典戏曲论著集成》,第四册,中国戏剧出版社1960年版,第34页。

[8] 徐复祚:《曲论》,见注[7]所引书,第236页。

[9] 见注[2]所引书,第16页。

民俗活动成为潮剧勃兴的推手，也决定了潮剧的美学品格

民俗活动是地域族群之间一种世俗的集体活动，它属于人们的一种群体性的文化记忆，是一种重要的文化现象，是百姓日常生活链条中重要的环节，具有地域性、神圣性、集体性、世俗性的特点。民俗活动与戏曲的生成发展关系密切。清代潮剧的勃兴，形形色色、丰富多彩的民俗活动可以说是它的助力与推手。

潮汕地区有所谓"时年八节"，它是潮汕民俗活动中最重要、最隆重的民间传统节日。"时年八节"指的是春节（或称"元旦""元日"）、元宵（上元）、清明、五月节（端午）、七月半（中元）、中秋、冬节（冬至）、廿九夜（除夕）这八个节日。

清代顺治时吴颖纂修《潮州府志》云：

> 士智之病，竟为奢侈，樗蒲歌舞，傅粉嬉游，于今渐甚。其声歌轻婉，闽广相半。——元日祭用斋，长幼聚拜，造门贺焉。后五日，迎牲以傩，谓之禳灾。上元灯树，彩花高七八尺，妇女度桥投块，谓之度厄；或相携以归，谓之宜畜；儿童以秋千为戏，斗訾（shē，同畲）歌焉，善者为胜。仲春祀先祖，坊乡多演戏。谚曰：孟月灯，仲月戏，清明墓祭。[1]

可见在春节或元宵节前后，潮州地区无论男女老少，皆有所乐，时"坊乡多演戏"，戏曲演出成为"时年八节"民俗活动的一项重要内容。

清代康熙时王岱纂修《澄海县志》亦记云：

> 元旦祀先祖毕，家众以次拜庆。二日后咸里相过，谓之拜年。……元夜：十一日夜起，各神庙街张灯，士女嬉游，放花爆，打秋千，歌唱达旦；或作灯谜，观灯者猜焉。十五日，各乡社迎傩神，

夜阑送灯，晚嗣者为庆。其后各社竞赛梨园，至三月乃上。俗云：正月灯，二月戏，……铺张演戏扮台阁……清明扫墓挂纸加土祭拜。端午……男女用艾簪发，谓之辟邪。自初一起竞龙舟……中元祀祖先及社神。中秋具酒馔相邀赏月。……冬至……是日不作务，不用牛力，覆井不汲，犹有闭关息旅遗意。十二月二十四日，以竹梢扫屋尘，相传是日百神朝天，具香烛酒果送之，至正月初四日后迎之；祀灶神尤谨。除夕祀先祖，聚宴通宵，谓之守岁，鸣金放炮以辟邪。[2]

清代雍正时张珽美纂修《惠来县志》云：

元夜：十一起，各家祖祠暨诸神庙张灯宴饮，逐队嬉戏、花爆、秋千，或作灯谜，招游者猜焉。十五以后，各社鼓吹迎神，不分昼夜，灯烛彩杖，招摇衢巷，仍演扮梨园，至二月乃止。[3]

在清代潮州"时年八节"的民俗活动中，元宵节显得特别隆重，府志及各县志对元宵节节庆活动的记载特别详细，从正月十一日一直"闹"至十六七日。这种特别重视元宵节的习俗，完全是宋代留下来的遗俗。在宋人笔记如《东京梦华录》《西湖老人繁胜录》《都城纪胜》《武林旧事》中，有关元宵看灯，处处张灯结彩、人山人海的记叙，语焉甚详，给人留下深刻的印象。[4]在明本潮州戏文《荔镜记》《荔枝记》《颜臣》中，都写到潮州"闹元宵"的盛况，《荔镜记》甚至用了四五出的篇幅来写元宵士女嬉戏、观灯、斗歌、赏纸影戏的热闹场面。可见明代潮州承接宋代的习俗，元宵成为民间的一个大节日。

清承宋明遗制，元宵依然是一个盛大的传统节日。清代乾隆时萧麟趾纂修的《普宁县志》记："元宵自十一起至十六止，城市街巷以至乡寨，皆点花灯，寺庙多有灯会，放大梨金菊兰、落地梅等花，人家各祀祖先。"[5]清末洋务派名人丁日昌《葵阳（惠来）竹枝词》亦云："上元佳节最风光，瘦蝶游蜂彻夜忙。一面红妆三面烛，任人仔细看新娘。"[6]说的是惠来县当地元宵节"最风光"，另外还有"看新娘"的风俗。

在"时年八节"的节庆活动中，少不了"坊乡多演戏"，而在元宵节这样盛大的民间节日，除看花灯娱乐之外，更少不了"竞赛梨园"，"演扮梨园"。总之，"时年八节"在潮州显得十分隆重。乍看起来，这"时

年八节"似乎就是祭拜先人、聚会吃喝、娱神娱人,其实,往深层探究,每过一次传统节日就是对中华民族传统文化的亲历与接近,是对我们祖先智慧与文化的一种认同,一种亲历与体验。这些传统节日交织融会了世世代代百姓的理想与企盼,是对平安、吉祥、和谐、富足生活的一种渴望与表达。

除"时年八节"之外,清代潮州府属还有许多民俗活动,以正二、三月为例,除元旦(春节)、元宵(上元)、清明这三大节日外,这三个月尚有如下民俗活动:正月初四日神落天(即落地);初五日接财神;立春日官吏行迎春礼,鞭土牛于东郊;初七日食七样羹;初九日戏秋千;廿四至廿七日郡治安济圣王出游;二月初一日祈平安,"村落父老,群集神庙求愿";二月初旬各乡各学塾择日开学,由塾师率学童行祀孔礼,及祀文昌帝君;二三月间,如逢天旱,必请雨仙求雨;三月初三日踏青;十四日大颠禅师成道日;十九日太阳生;二十三日天后诞,潮地滨海,海船多祀天后。[7]这些民俗活动,有不少与潮剧演出挂钩。如正月廿四至廿七日安济圣王出游:

> 通常锣鼓彩旗……大锣鼓、苏锣鼓各若干班,旷场衙署多召戏演唱,社坊耆老,各执香帛随游,经过处多设迎神礼品,神莅止时,万人塞巷,爆仗连天,水泄不通……入夜则赛花灯,各社团先以彩绚缯帛,制造古今人物,为俳优状……名曰花灯,数达百余屏。[8]

潮州府俗尚游神,光一个安济圣王出游的日子就闹得热火朝天,"万人塞巷"且"旷场衙署多召戏演唱"。在这形形色色的民俗活动中,戏曲演出是娱神娱人、热闹喜庆场面必不可少的。它成为社会升平、人康物阜的点缀品。故康熙年间蓝鼎元撰《潮州风俗考》云:"迎神赛会,一年且居其半。梨园婆娑,无日无之。放灯结彩,火树银花,举国喧阗,昼夜无间。拥木偶以游于道,饰人物肖古图画,穷工极巧,即以夸于中原可也。"[9]

这些史料记载,把潮州府属各地迎神赛会中戏曲演出的地位作用言之凿凿。"坊乡多演戏"、"竞赛梨园"、"梨园婆娑,无日无之",这些记载让我们实实在在地感到"演扮梨园"已经和迎神、祭祀、祈福、辟邪、娱乐紧紧结合在一起,而成为一种"风尚"、一种世俗的集体活动。萧遥

天说得好:"潮境的庵观神庙星罗棋布,巫祀很杂,凡天神地祇,以至扫帚饭篮,都是膜拜的对象;各种行业,都有专祠。每神诞必杀牲演戏庆祝一番。神诞多如牛毛,故彻年首尾,都有戏可看——演戏往往自数台至数十台。至于傀儡戏、纸影戏,价廉工省,那尤司空见惯了。"[10]

迎神赛会,民俗节庆活动有力地推动了清代潮剧的繁荣,把清代潮剧推进到一个世俗化仪典化的发展新阶段。

除了"时年八节"及各种各样的迎神赛会民俗活动需要潮音戏的演出助兴之外,各种民间喜庆活动也常常有潮音班参与演出,如官吏升迁、乔迁之喜、店铺新张、红白喜事等,显贵之家也会请梨园开演戏出。"潮俗凡新屋落成,演戏答谢土神,谓之谢土戏,戏班初登台须演《出煞》。"(即钟馗驱鬼故事)粤剧也有类似例戏,称《祭白虎》,伶人"执单鞭,鞭上系小串炮仗,燃后冲锣鼓上场"。[11]这些演出无非包含祈求平安、辟邪驱鬼的意味。也就是说,除节庆外,民间各种喜庆活动也常常需要戏曲演出助兴。形形色色的迎神赛会民俗活动需要梨园参与,梨园的参与把民俗活动的喜庆祥和气氛推向高潮。因此,迎神赛会喜庆祥和活动的本质在一定程度上决定了梨园演出的性质。"坊乡多演戏",但这戏出,只能是喜庆祥和总体架构和氛围中的一个链条、一个节点。

节庆及各种各样喜庆活动,决定了梨园演出剧目的内容与性质。在现存数以百计的清代潮剧剧目中,多数剧目就是在这种环境下产生的。潮剧的开棚例戏《五福连》就是十分典型的喜庆剧目。

所谓《五福连》,是潮剧的开棚吉祥例戏,包括《八仙庆寿》《唐皇净棚》《仙姬送子》《京城会》《跳加冠》五个短小戏出。《八仙庆寿》来自明代王爷周宪王朱有燉撰杂剧《群仙庆寿蟠桃会》,写八仙前往西王母处祝寿。《唐皇净棚》也称《唐明皇净棚》。净棚,驱邪之谓也。由一个伶人扮唐明皇出台唱念:"高搭彩楼巧样妆,梨园子弟有千万。句句都是翰林造,唱出离合共悲欢。来者万古流传。"《仙姬送子》演仙女送子与董永的故事。《京城会》演吕蒙正中举后与其妻刘氏京城相会。这四出戏,称为《四出连》,有时加演《跳加冠》,合称《五福连》。《跳加冠》演出时,伶人戴"加冠"面壳(面具),不作唱念,边演边出示"加官晋禄""天官赐福""指日高升"之类的吉祥标语。如看客中有身份高贵的夫人,则要加演"女加冠",由旦角扮演,出示"一品夫人"之类的吉祥标语。

《五福连》的演出，目的是表达一种祈求神仙皇帝保佑、升官发财的愿景。《仙姬送子》寓意为"福"，《京城会》寓意为"禄"，《八仙庆寿》寓意为"寿"。《五福连》就是"福禄寿"全之意，它是非常典型的喜庆剧目。除《京城会》外，演出时伶人用假嗓唱念官话，俗称"咸水官话"。《五福连》据说是从正字戏移植来的，但实证史料不足。可以肯定的是，《五福连》是清代潮剧向正音系统戏曲学来的剧目，为了保留"原汁原味"，让观众中的外地显贵听懂，所以用正音演唱。虽然是移植来的，但《五福连》保存有潮剧传统的曲牌音乐和锣鼓科介，例如《京城会》就被潮音班列为大锣戏，虽系短小戏出，但唱腔辞藻雅正，非资深伶人乐工合拍则不能胜任。《五福连》已成为潮剧不可分割的一部分，属潮剧剧目中非常重要的开棚吉祥剧目。演《五福连》的传统一直延续到今天。

由于演出环境的特殊性，潮音班多演于"时年八节"或民间喜庆日子，这就决定了演出的内容和性质。首先表现在剧目方面，开棚例戏《五福连》乃喜庆剧目之首选，其他的潮剧剧目也以雅正祥和为主，没有极端意识或极度刺激的剧目与场面。如京剧有《九更天》，据清初朱素臣撰《未央天》传奇改编，演义仆马义杀女救主，以女头献县令及滚钉板情事，舞台形象残酷恐怖，背离人性人情；京剧《大劈棺》（即《庄子试妻》）写庄子之妻田氏劈棺欲取庄子脑髓情事，有色情恐怖庸俗之表演。就连京剧喜剧《打面缸》也是大闹特闹，"一打差头"，"二打书吏"，"三打县令"，把这些嫖娼官吏打得落花流水、狼狈不堪，可谓闹得剧烈，打至极致，是一个大闹剧，虽大快人心，毕竟较为恶俗。潮剧极少这类"极端"剧目或场面，它也有《九更天》《大劈棺》，但那是民国时期才从京剧移植过来的，且删去了"滚钉板"之类惨烈骇人之表演。

较为激烈的清代潮剧剧目，是前一节曾说到的《打三不孝》，现存有清末潮安李万利堂本。但它也属于"思想批判从严，行政处理从宽"的戏。《打三不孝》通过张广才之口，历数蔡伯喈的"三不孝"罪，即"生不能养，死不能葬，葬不能祭"，为民间吐了一口怨愤之气。但剧末，蔡太公留下的棍棒始终没有打到蔡伯喈身上，在赵五娘和牛小姐跪求之下，张广才并没有棒打"三不孝"，还是放了他一马。所以我们说，清代潮剧没有内容极端偏颇、场面恶俗恐怖的剧目。究其原因，是潮剧多演出于"时年八节"或民间喜庆日子。至于一些打打杀杀、光怪陆离的剧目，那

是民国时期电影传入之后才出现的。

明清潮剧史上一些著名的剧目，都属于雅正圆和一类，如《刘希必金钗记》《蔡伯喈》《荔镜记》《金花女》《苏六娘》《白兔记》《荆钗记》《王昭君》(《和戎记》)、《同窗记》(《梁祝》)、《破窑记》等，我们很难界定这些作品究竟是悲剧还是喜剧，这是一个非常有趣的现象，因为这些作品都是按"悲欢离合"的情节结构来推进剧情的，无论剧情怎样"悲"，如何"离"，最后必须有"欢"，且要落脚到"合"。我们不能用西方关于悲剧或喜剧的定义来界定戏曲，界定以上这些潮剧剧目的类型。拿《同窗记》(《梁祝》)来说，《同窗共读》《十八相送》《化蝶》喜剧气氛浓郁，但《楼台会》《山伯临终》《英台哭坟》则催人泪下，令人痛断肝肠。要判定《同窗记》是悲剧还是喜剧确实不易。我们的老师王季思教授在主编《中国十大古典悲剧集》《中国十大古典喜剧集》的时候，根据一个戏的戏份，即它的分量来判定，如果悲剧性的场子多，这个戏就是悲剧，反之就是喜剧。他因此而把《琵琶记》列为悲剧。如果悲剧和喜剧的场子都差不多，那这个戏就是正剧。著名戏剧家郭汉城正是据此而把《牡丹亭》等十部剧作编集成《中国十大古典正剧集》的。所以，用西方的理论标尺来界定中国的古典悲剧或喜剧（包括潮剧在内）是不恰当的，会产生各种各样的问题。

由于中国古典戏曲（包括潮剧在内）是按照"悲欢离合"的情节模式来编排剧情的，因此它几乎没有纯粹的一悲到底或一喜到底的悲剧或喜剧（锦出戏除外，锦出戏因为是折子戏，较好判定），在上面所举的潮剧剧目中，主人公命运悲惨，正如民间的《十二月点戏歌》所唱：王昭君"投江自杀为汉君"，钱玉莲"继母迫嫁投江死"，祝英台"只因同窗想到死"，吕蒙正妻刘氏"可怜承相千金女，受尽饥饿破窑中"。至于赵五娘之孑然一身、几陷绝境，金花女南山掌羊，李三娘"日间挑水三百担，夜来推磨至天明"，都是民间熟知的剧情。以上这些人物，除了身死无可挽回只能令其"返魂"之外，赵五娘、钱玉莲、刘氏等，剧作最后都只能"还"给她们一个好丈夫，以慰藉观众。就算结局悲惨，主人公最后死去，剧作也会采取非自然的力量，或返魂化蝶，或惩治贪官坏人，对观众进行一定程度的心理补偿。这些地方，说明潮剧和其他戏曲一样，受社会主流文化即儒家文化影响很深。儒家的"诗教"主张"温柔敦厚""乐而不淫""哀而不伤"，"诗教"不仅制约了诗歌创作，实际上对各种艺术

门类也有很大影响。所以,像《白兔记·井边会》这样著名的悲剧锦出戏,怎样做到"哀而不伤"呢?《井边会》于是安排了老王、九成两个丑角士兵互相调侃,插科打诨,以冲淡悲剧气氛,这可以说是中国古典悲剧的特别之处,它不一悲到底,而是常常"悲中有喜""悲喜相间",这可以说是中国古典悲剧(包括潮剧在内)与西方古典悲剧最为不同之处。中国古典悲剧有自己鲜明的特色,它受儒家主流文化的制约,是中国老百姓的社会心理所决定的。在这方面,王国维有堪称经典的论述,他说:"吾国人之精神,世间的也,乐天的也,故代表其精神之戏曲小说,无往而不着此乐天之色彩;始于悲者终于欢,始于离者终于合,始于困者终于亨;非是而欲伏(服)阅者之心,难矣!"[12]

　　王国维的论述,回答了过去不少人对中国戏曲的指责。过去老批评戏曲有所谓"大团圆"老套。不错,戏曲包括潮剧在内,几乎都是大团圆结局的,这是由中国人的社会心理所决定的。在封建时期贫穷困迫的生存环境中,戏曲成为慰藉心灵的良药,它不可能是剑走偏锋、激励反抗的号角。明知"大团圆"结局有些虚假,总比严酷的现实更有人道情怀。戏曲演出讲究赏心悦目,讲究动听悦耳,它属于愉悦感官、抚摸伤口、慰藉心灵的艺术,剧情无论如何"悲"或"离",最后都要落脚到"合",要"欢"和"合"。如果不这样,就无法"伏(服)阅者之心",无法得到观众认同。中国人讲究并强调"和合",民间本来就有"和合神"。《周易》云:"夫大人者,与天地合其德,与日月合其明,与四时合其序,与鬼神合其吉凶。"[13]国人强调人与天地、日月、四时的协调。这种由"天人合一"观念派生出来的"和合"文化,作为一种政治理念、社会理想、伦理道德准则,始终贯串于中华文明的历史。中国人强调并喜欢和为贵、和和气气、和衷共济、和风细雨、鸾凤和鸣、和平共处、和而不同、和气致祥、和气生财、家和万事兴,追求和合已经成为华人深层的民族心理与文化精神。所以,戏曲(包括潮剧)的"大团圆"结局,是有其深刻的社会文化内涵的,其内在的堂奥就是"中庸""和为贵"的文化价值观。中国艺术传统有所谓"曲终奏雅",雅正圆和成为戏曲(包括潮剧)剧目最重要的美学特征。

　　从音乐唱腔方面来说,潮剧音乐轻婉清扬,它是在潮州音乐的基础上,吸收民间说唱、庙堂音乐、佛乐、道教音乐、歌曲、畲歌、民歌等而自成一格。潮剧音乐承继宋元南戏的深厚艺术传统,它是"南曲"的滴

传，不同于"北曲"的金戈铁马、马上杀伐之音。潮剧吸收了弋阳腔、青阳腔、昆腔、外江戏、正字戏、西秦戏等外地的音乐声腔，形成自身唱腔的特色。潮剧的伴奏音乐包括锣鼓经、唢呐牌子、笛套和弦诗乐，总体艺术风格优美清扬。潮剧的歌唱传统，和清代长期实行童伶制有非常密切的关系。除净、丑之外，小生、花旦、青衣等主要角色均由童伶扮演，因此，在歌唱的音色、音量的应用上，多以和美柔细的童伶声色相和谐为准绳。多年的童声演唱，已经形成同一调门其定音为"上"，即西乐的"F"音，歌唱音域大概在 B 到 F2 之间共 12 个音阶上下，常用音仅 9 个。也就是说，潮剧音乐，无论伴奏或歌唱，"杂以丝竹管弦之和"（上引蓝鼎元语），以丝竹管弦为主乐器，为了适应"时年八节"的喜庆演出，潮剧的音乐唱腔表现出轻婉清扬的艺术特色。

在"时年八节"或喜庆日子的梨园助兴演出中，喜剧的剧目、潮丑的表演显得非常重要，丑角的插科打诨被清代杰出的戏曲理论家李渔称为"人参汤"，那是提神醒脑、开怀解闷的"圣药"。潮剧丑角与京剧、川剧丑角并称中国戏曲三大丑行当。潮丑门类繁多，共有 10 种，即官袍丑、项衫丑、踢鞋丑、裘头丑、老丑、老衣丑、女丑、长衫丑、小丑、武丑。潮丑的表演，或模仿动物，如螳螂、蛤蟆、猴子；或模仿木偶、皮影，前者机灵奇巧，后者机械木讷，各具特色，各臻其妙。其行腔用"豆沙喉"之"痰火声"，低八度运唱，非常有特色。潮丑还运用多种技艺来表演人物，如扇子功、胡子功、帽翅功、梯子功、椅子功、水袖功、腿脚功等等，极富滑稽感，极尽玩笑逗乐之能事，这正是喜庆日子令人赏心悦目之事，所以我们说，潮丑幽默滑稽的表演，为节日喜庆增添欢乐的气氛令观众解颐开怀，心旷神怡。

综上所述，由于清代潮剧多演于"时年八节"或民间喜庆日子，不但促进了潮剧的繁荣，而且使潮剧在剧目、唱腔、音乐、行当诸方面，皆带着喜庆的"热"色与"亮"色，形成清代潮剧总体的美学品格，这就是：雅正、圆和、轻婉、谐趣。

〔注〕

[1] 吴颖：《潮州府志》，卷一《风俗考》，见饶宗颐总纂，潮州市地方志办公室印，潮内资出准字第 190 号，第 15、46 页。

[2] 王岱：《澄海县志》，卷五《风俗》，同注［1］所引书，潮内资出准

字第 190 号，第 58～59 页。

[3] 张珰美：《惠来县志》，卷十三《风俗》，同注［1］所引书，第 170 页。

[4] 如宋孟元老《东京梦华录》，卷六《元宵》记："正月十五日元宵……游人已集御街两廊下，奇术异能，歌舞百戏，鳞鳞相切，乐声嘈杂十余里。击丸蹴鞠。踏索上竿，……华灯宝炬，月色花光，霏雾融融，动烛远近。山楼上下，灯烛数十万盏，光彩争华，直至达旦。"如此记叙，在宋人笔记中比比皆是，不再一一赘述。

[5] 萧麟趾：《普宁县志》，卷八《节序》，同注［1］所引书，第 355 页。

[6] 转引自翁辉东《潮州志·风俗志》，卷二《通俗文艺》甲《竹枝词类》，同注［1］所引书，潮内资出准字第 240 号，第 3415 页。

[7] 翁辉东：《潮州志·风俗志》，卷四《一年经过》甲《春夏秋冬》，同注［6］所引书，第 3443～3449 页。

[8] 同注［7］所引书，第 3445～3446 页。

[9] 蓝鼎元：《潮州风俗考》，见蓝鼎元撰，郑焕隆选编校注《蓝鼎元论潮文集》，海天出版社 1993 年版，第 85～86 页。

[10] 萧遥天、饶宗颐：《潮州志·戏剧音乐志》，同注［6］所引书，第 3556～3557 页。

[11] 同注［10］所引书，第 3596～3597 页。

[12] 王国维：《红楼梦评论》，见《王国维文选》，上海远东出版社 2011 年版，第 168 页。

[13] 《周易·上经》，乾卦九五爻爻辞。

潮剧编剧五大家

当代潮剧的成就，是和编剧家们的辛勤写作分不开的。近百位潮剧作家默默耕耘，佳作累累。他们各有所长，自成机杼。其中谢吟、张华云、魏启光、李志浦、陈英飞五人的作品影响深远，成就最大，被称为"五大家"。这"五大家"中，有的擅长对传统剧目的整理改编，有的则是创作新剧目的高手，风格有的偏于"雅"，有的偏于"俗"，"雅""俗"之间，均为潮剧剧本文学增添光彩。

谢吟（1904—1983年），潮州市人。中学毕业后侨居泰国，1923年在老正顺、中正顺、三正顺潮剧班任编剧，1925年参加旅泰"青年觉悟社"，主张改良潮剧，倡导时装戏。1939年回国。潮汕沦陷后，随三正顺潮剧团辗转于非沦陷区演出。1949年前的剧作有时装戏《可怜一渔翁》《好女儿》，改编电影《迷途的羔羊》《空谷兰》《姐妹花》《人道》，古装戏《亡国恨》《崇祯末日》《长城白骨》，整理传统剧目《金花牧羊》《火烧临江楼》，根据潮州歌册改编的《孟丽君》《孟姜女》《万花楼》《狄青》《二度梅》。中华人民共和国成立后，致力于潮剧改革工作，曾任潮剧改革委员会主任。创作的剧目有《汕头老虎廖鹤洲》《潮州农民斗争史》（合作），改编现代剧《妇女代表》《海上渔歌》《两兄弟》，整理传统剧目有《陈三五娘》、《苏六娘》（合作）、《续荔镜记》（合作）、《梅亭雪》、《岳银瓶》（合作）、《余娓娘》，现代剧《江姐》（合作）。其一生的剧作，能统计到的达160个左右，出版《谢吟剧作选》（中国戏剧出版社2008年版），收录《荔镜记》《余娓娘》《岳银瓶》《崇祯末日》《换偶记》《妇女代表》《桃花过渡》《穆桂英招亲》《梅亭雪》《戏珊瑚》等剧作。

他于1951年根据汕头实事编写的现代剧《汕头老虎廖鹤洲》、1954年根据同名话剧改编的《妇女代表》和根据同名歌剧改编的《海上渔歌》，参加广东省首届戏曲会演，为剧坛吹来一股新风。

谢吟在当时以年过半百的潮剧编剧老行尊的身份首先试水现代戏，影

响非常大。著名戏剧家、广东省戏剧家协会原主席李门在《赠谢吟》诗中动情地赞曰:"海外飘零买棹归,拈来寸管起风雷。吟成百卷通今古,欲敬词人酒一杯。"

谢吟的剧作,以改编整理《荔镜记》(即《陈三五娘》)最负盛名。他综合取舍明清多种《荔镜记》《荔枝记》刻本,削去枝蔓,自出机杼,把潮汕人民非常喜爱的"陈三五娘"故事搬上潮剧舞台,他改编的《荔镜记》成为潮剧著名的传统剧目,一直演出于潮剧舞台之上。

编剧家沈湘渠在回忆谢吟的剧作时说:"谢吟先生几十年坚持自己的文字风格,贴近生活,贴近群众,语言生动但不媚俗,通俗而杜绝粗鄙,这也许就是他的作品长期受欢迎的另一个重要原因。"[1]

张华云(1909—1993年),普宁人。潮剧编剧、诗人、教育家。1934年毕业于中山大学文学院历史系。长期从事教育工作,曾任韩山师范学院教务主任。1949年任汕头市第一中学校长。1955年任汕头市副市长,在任期间,与谢吟合作整理创作名剧《苏六娘》。1957年被错划为右派分子,1961年降职任汕头市正顺、玉梨两个剧团编剧,整理《剪辫记》《程咬金宿店》《双喜店》《难解元》《李子长》,创作《漱玉泉》《崇高的服务》《北仑河》等。至1966年创作改编剧目共31个。出版《张华云喜剧集》(花城出版社),收录《苏六娘》《剪辫记》《程咬金宿店》《双喜店》《难解元》《判妻》《南荆钗记》等剧作。1985年任汕头市政协岭海诗社社长。出版诗集《筑秋场集》《潮汕竹枝百唱》。

张华云的代表作是《苏六娘》(与谢吟合作)、《南荆钗》(即《金花女》)、《程咬金宿店》、《剪辫记》等。《苏六娘》根据明万历刻本及老艺人旧抄本改编,摒弃了旧本中不合理的情节关目(如六娘割股肉为继春治病、六娘刺目等)及男女主角双双殉情的悲剧结局,改为杨家逼婚,苏六娘与郭继春于渡伯家暂避,桃花与苏员外以六娘被逼死为由与苏族长及杨子良大闹,族长与杨子良因出了人命,十分惶恐,各抱头鼠窜而去。

张华云执笔改编的《苏六娘》自20世纪50年代演出后,一直是潮剧舞台上最受欢迎的传统剧目之一,剧中不少优美的唱段在民间不胫而走,如《春风践约到园林》一段:

春风践约到园林,小立花前独沉吟。表兄邀我为何故,转过了东篱花圃,来到垂柳荫。但见那亭榭寂寂,甚缘由有约不来临?

张华云本身是诗人，《苏六娘》在戏曲语言上堪称杰作，其文字优美雅致，不矫情，不造作，不炫耀。又如下面这一著名唱段：

西胪旧梦已阑珊，不堪回首金玉缘。从来好事多磨折，自古薄命是红颜。杨家催迫甚星火，族长泉恶似虎狼。嗳爹娘，恁何忍心舍女身陷牢笼。桃花西胪未回返，真教我愁肠百结泪阑干。

可谓悲怨欲绝，凄楚动人。还有"杨子良讨亲"中这一段对白，历来受到观者的激赏。

乳母：（行，忽见石牌坊）哎哟！这些物要说是门哩无厝，要说是雨亭里不好避雨。
杨子良：哎吓，又来，又来！是亭，这个是节妇亭。
乳母：节妇？（想）
杨子良：夫死不嫁称节妇，官府为她立牌坊。阿妮，你是我乳娘，守节半生，等我将来做大官，就与你建个节妇亭。
乳母：（有所感触，啜泣）嘘……
杨子良：（莫名其妙）呵，怎么哭起来了？
乳母：你……你问你爹就知。
杨子良：（一想）咦，行行行！

这一段对白，引而不发，看似含蓄，实则犀利，真是可圈可点。剧中主要人物，笑者真笑，笑即闻声，啼者真啼，啼即见泪，所以蔡楚生说："《苏六娘》是一个令人坠泪，又令人哄笑不已的悲剧。"

在"潮剧五大家"中，张华云剧作偏于"雅"一路。由于张乃著名诗人，诗名满潮汕，其剧作诗意盎然。如《难解元》一剧中，解元文必正给霍家小姐献诗："谢家玉树霍家来，赠与兰闺傍镜台。珠蕊有心还速效，凤临嘉木苦徘徊。"这首藏头诗，藏"谢赠珠凤"四字，表达了文必正的谢意、诚意与爱意，真是匠心独运，不是一般剧作者能写出来的。在《程咬金宿店》中，程咬金的上场白为："穷时节，担私盐；贵时节，坐金銮。"寥寥12个字，就将这个草莽英雄的个人身世勾勒出来。当然，雅与俗是相对来说的，张有的唱词也很俗，如《南荆钗记》中进财唱：

"倒吊三日无点墨,赌馆妓院老在行。胡蝇金金(即金头苍蝇)一肚屎,这般才子笑倒人。"

魏启光(1920—1984年),揭阳人,笔名白昊。中学毕业后,1942—1950年从事教育工作。先后在澄海、潮阳、潮安、汕头等地小学任教员、教导主任、校长等职。1951年加入潮剧队伍,在玉梨、源正剧团任文化教员、编剧。1958年广东潮剧院成立,魏启光任艺术室编剧组长。先后创作、整理、改编、移植的剧目有《棠棣之花》《秦德避雨》《白蛇传》《西厢记》《貂蝉》《关汉卿》《杨乃武与小白菜》《相思树》《两家春》《三老献柩》等。其中《柴房会》、《续荔镜记》(合作)、《辞郎洲》(合作)、《王茂生进酒》均系精品剧目。出版《魏启光剧作选》(中国戏剧出版社1999年版),收录《辞郎洲》《续荔镜记》《关汉卿》《杨乃武与小白菜》《秦德避雨》《龙女情》《柴房会》《王茂生进酒》《思凡》《春归燕》《阿二伯个龟鬃匙》《金银岛》等剧作。

魏启光是潮剧喜剧创作的高手,代表作是潮汕几乎家喻户晓的《柴房会》和《王茂生进酒》。《柴房会》故事原见宋代洪迈《夷坚志》与明代冯梦龙《警世通言》,20世纪20年代潮剧有演出本,60年代由魏启光(执笔)、卢吟词重新整理。老本《柴房会》原是一个"坐唱"节目,开幕时李老三与莫二娘对坐着,弦声一起就唱起来,唱完就落幕,是一折唱工戏。魏启光以如椽巨笔,通过李老三的投店、惊鬼、闻冤、仗义、上路等关目,强化他的正义感,使其性格发展脉络自然流畅,合情合理,又将潮丑的钻桌、跳椅、耍梯、滑梯等特技运用到戏中,使整个戏唱做兼重,成为潮剧整理改编旧剧目、推陈出新的典范。由于两代名丑李有存、方展荣的出色表演,演出高潮迭起,风靡潮汕、京师及东南亚地区。该剧成为潮剧丑角艺术最完美的代表作之一。

"潮剧五大家"中偏于"俗"一路的是魏启光。魏擅长写市井小民,如《柴房会》中的李老三、《王茂生进酒》中的王茂生。王茂生得知18年前结拜为兄弟的薛仁贵东征凯旋,封为平辽王,百官前往庆贺。王家贫,情急之下,将家中咸菜瓮洗净装上清水当白酒,与老婆抬到王府。谁知门官狗眼看人低,说什么也不肯放行。戏"卡壳"在这里,不知如何"入门"。魏启光冥思苦想,忽有神来之笔:乘其他官差入门之际,用老婆头上的簪将"王茂生拜帖"别在门官官袍背后,门官进入王府后,薛仁贵发现王茂生的帖,传令大开中门迎接。这个"簪帖"的关目,极富

喜剧色彩，将王茂生的睿智与门官的势利刻画得入木三分。全剧诙谐风趣，常常博得满堂彩，现已成为潮剧的经典剧目，1962年摄制成戏曲艺术影片，饮誉海内外。

说魏启光剧作"俗"，主要还表现在语言上。魏启光熟悉下层百姓生活，剧作中俚语韵语、土谈乡谈、谣谚俗谚，可谓俯拾皆是。如《柴房会》中李老三上场白："虽则三十无妻，四十无儿，倒也清闲半世。""为生计，走四方，肩头做米瓮，两足走忙忙。专卖胭脂膀兜共水粉，赚些微利度三餐。""我李老三，一无官，二无贵，全靠双脚共把嘴。"

这几句话将一个挣扎在底层但很乐观的市井小民活脱勾勒出来。李老三精彩的口白几乎满纸皆是，如："静静跋落眠床下"，"儒是儒，可惜灰尘网蜘蛛"，"戏歇棚拆"，"担柑卖了，存担柑担（谐音敢咀，即敢说），喂，顺顺勿咀混"，"我私盐唔挑，心肝不枭，平生不怕官不怕鬼，最怕这无影迹嘴！"，"先咀就赢，慢咀输八成"，"竹竿拿横孬上市"，"张嘴咬着舌"，"客情好过吊项鬼"，"花猫白舌嘴"。

碰到鬼魂时，李老三吓到爬上梯子，口中念念有词："拜请拜请再拜请，拜请我那李家老亲人：太上李老君、托塔李天王、老仙铁拐李、济公金罗汉（济公俗姓李），助我李老三，驱鬼出柴房。"情急之下，李老三把姓李的神仙全请出来为自家壮胆驱鬼，当这些未奏效时，他又大叫："我惨，水龟咒，念久白滑溜，真是'师公遇着鬼——无法，无法'，来救啊！"

这些戏曲语言，押韵顺口，妙语如珠，掷地作响，把剧作气氛一次次推向高潮。正是：字字珠玑诙谐语，隔纸可闻爆笑声。魏启光是当之无愧的潮剧喜剧巨擘。

李志浦（1931—2010年），潮安县人，笔名尘海、还珠。编写的剧目有《孟丽君》《穆桂英》《安安送米》《龙凤店》《回窑》《张春郎削发》《陈太爷选婿》《安南行》，与人合作的剧目有《芦林会》《续荔镜记》《八宝与狄青》《岳银瓶》《雾里牛车》《彭湃》等。业余喜爱古典诗词和潮州方言音韵研究，著有《潮音韵汇》《还珠楼联稿》，述介潮剧人物的《潮剧春秋》。出版《李志浦剧作选》（中国戏剧出版社1993年版），收录《张春郎削发》《穆桂英》《陈太爷选婿》《龙凤店》《回窑》《妙嫦追舟》等剧作。

李志浦仅读过3年私塾，由于家贫，很早就出来谋生糊口。他做过烟

厂的童工、卖报的报童和钟表修理匠。20岁开始学写灯谜与戏曲，25岁就成为潮剧团的专职编剧。贫困的折磨，失学的悲哀，无文的痛苦，锻炼了他的意志，使他懂得知识的价值。李志浦于是惜阴砺志，不弃撮土，不择细流，经过几十年的努力，这个没有任何一张学历文凭的人，终于写了近百个剧本，成为当代潮剧最有影响的作家之一。

李志浦的剧作，除《陈太爷选婿》属新编历史故事外，其余多属整理改编传统剧目。其中以《张春郎削发》《龙凤店》《安安送米》《孟丽君》《穆桂英》最负盛名。《张春郎削发》原来的老剧目叫《张春兰舍发》，是一个写忠臣遭谗遇害、孤女复仇的庸常故事，穿插有山神指引、老虎逗人等"怪力乱神"情节。李志浦从这个寻常故事中发现了不寻常的关目——偷窥公主，被公主削发的正是公主的未婚夫婿。李志浦抓住全剧这一"戏胆"，建构了整个戏的戏剧冲突——公主的骄娇二气与张春郎的少年气盛之间的性格冲突，扔掉了悲欢离合的老套，吸引了观众的观赏兴趣与审美期待。小夫妻间由于性格不合引发冲突，这几乎是当代社会生活经常发生的事情，剧作于是契合了传统与现代，成为引人入胜、妙趣横生的爱情喜剧。经过演员们的再创造，《张春郎削发》终于在1987年参加首届中国艺术节一炮打响，连演几百场，一时间出现"满城争说张春郎"的盛况。

整理改编传统剧目，下的功夫一点也不比新编戏少，特别是要考虑到推陈出新，要将当代观众的审美需求融进传统剧中，完全不是容易的事。例如《龙凤店》，原来是一个写正德皇帝对开店铺的李凤姐调情的色情戏，李志浦改编时反其意而行之，成为李凤姐讥嘲正德帝的讽刺喜剧。这种改编完全是一种创新。李志浦说："我这一辈子主要是搞传统剧目的改编与整理。"他在这方面的成绩十分引人注目。

陈英飞（1933—2010年），潮安县人，笔名石草。出生于泰国，幼年随父母回国。1960年毕业于华南师范学院（华南师范大学）中文系。1962年开始从事剧本创作，于潮安潮剧团任编剧。1978年调到潮剧院任编剧。早期创作《红心秀才》《金训华》《鱼水情》，歌剧《永远革命》《育种》，参与创作《风云篇》《彭湃》。20世纪80年代整理创作《赵氏孤儿》《秦香莲》《败家仔》《王莽篡位》《薛刚闹花灯》《刘璋下山》。主要作品有《袁崇焕》《德政碑》。出版《陈英飞剧作选》（中国戏剧出版社2008年版），收录《袁崇焕》《德政碑》《赵氏孤儿》《薛刚闹花灯》

《败家仔》《陈三两》等剧作。

陈英飞如此说自己："少年遭抗战之厄（差点给日本鬼子兵打死），青年又逢三年饥荒之灾，中年又赶上那十载难言之劫，如今不愿再给自己套上什么'清规戒律'自我折磨了。"[2]

陈英飞的代表作主要有《袁崇焕》（与杨秀雁合作）、《德政碑》、《赵氏孤儿》等。《袁崇焕》曾获全国优秀剧本奖。它是当代潮剧历史剧的一部力作。客观地说，它是众多"袁崇焕"同类题材的本子中用力最深、最为精彩的一部，剧中袁崇焕的悲剧形象撼人心扉，令人扼腕。其戏曲语言或深沉，或悲伤，或激越，皆充满诗情。请看剧作开头与结尾：

第一场袁崇焕于罗浮山上唱：

> 崇焕原有山水癖，今识罗浮爱又深。
> 我恋北国雄关千里雪，亦贪岭南景物四时新。
> 夫人啊，山前翠竹千竿立，涧底流泉万古琴。
> 此身只合此地老，哪堪宦海再浮沉。
> 只是国家多事身无事，徒作寄世浮生人。

剧末，袁崇焕临刑前唱：

> 寸丹难消尽，毅魄应不寒。
> 魂飞国门去，相与卫河山。
> 磷磷岭头火，长剑闪豪光。
> 吼吼松涛响，杀声震苍茫。

全剧的语言诗情澎湃，激昂悲愤，令人心折。陈英飞在《历史·人性·诗情》中说："我服膺于中国戏曲的'剧诗'传统，想于'千古伤心'的历史深处，觅取那绵延不绝的千古诗情。"

《袁崇焕》可说是潮剧"剧诗"的代表作。

《德政碑》属新编古装戏，写唐代名臣狄仁杰于魏州刺史任上有惠政，百姓为之立生祠；后其子狄景晖为魏州司功参军，贪暴无比，百姓毁其德政碑。剧作并不单纯限于对贪腐的揭露，而是深入历史与人物，通过事件的展示，探索其内在堂奥。正如著名戏剧评论家黄心武所说："他笔

下的人物，无论忠奸贤愚，都不停留于简单的道德评判，而是从历史逻辑和人性逻辑的结合中，实现审美的转化，向着诗意升华。《德政碑》里的武则天，当她权衡利害，苦思能否对狄景晖行'宛转之心'时，突然发现秋风肃杀之下，犹有红枫似火。于是唱道：'满地秋老黄兼白，独有枫红似火燃。谁言造物无私曲，原来天意也有偏。'她终于从'天人合一'的角度，找到了符合帝王身份的行为依据。我们可以说，作者揭露了武则天的虚伪，但这种揭露能让我们在诗意中窥见人性的奥秘，就不同凡响。"[3]

天不假年，如今"五大家"均已谢世，多位富有才华的剧作家如林澜、郑文风、王菲、林劭贤、刘管耀等也驾鹤西归。他们的剧作将在潮剧的历史中永远流芳。

半个多世纪以来，近百位潮剧作家佳作纷呈，他们个性不同，手法各异，但却存在共同的特色，共同奠定了潮剧编剧优良的艺术传统。

潮剧编剧的优良艺术传统，首先是重视传统剧目的开掘整理改编。潮剧历史悠久，艺术传统极其深厚，许多优秀剧目都是将传统"拿来"，呕心沥血整理改编成功的。去芜存精，袭古而弥新，《陈三五娘》《苏六娘》《张春郎削发》等无不如此。潮剧经典锦出戏"五个会"也如此。《扫窗会》改自明传奇《高文举珍珠记》，《芦林会》改编自明传奇《跃鲤记》，《井边会》改自南戏《白兔记》，《柴房会》改自宋代洪迈《夷坚志》与明代冯梦龙《警世通言》，《南山会》改自明代潮州戏文《金花女》，这"五个会"今天几成潮汕群众百看不厌的经典剧目。

潮剧编剧的优良艺术传统，还表现在贴近民众，贴近时代。潮剧剧本创作与时俱进，关注民众，表现民众呼声与时代精神。如清末民初，潮剧出现《林则徐烧鸦片》《林则徐戒烟》《袁世凯》《徐锡麟》等剧目；"抗战"时期，则有《上海案》《卢沟桥》《韩复榘伏法》《都城喋血记》等。中华人民共和国成立后，有写革命母亲李梨英的《松柏长青》（原著吴南生，编剧林卡、陈名贤、张文）、写劳模罗木命的《党重给我光明》（编剧马飞、麦飞等）、写农民革命领袖的《彭湃》（编剧洪潮、林劭贤等），以及写晚清洋务运动开拓者的《丁日昌》（编剧陈作宏、陈鸿辉）。

再次，潮剧编剧家们在选取题材的时候，比较注意发掘题材的乡土属性与地方特色。这一创作传统由来已久，明本潮州戏文中的《荔镜记》《荔枝记》《苏六娘》《金花女》，写的就全是著名的潮汕乡土故事。这一

创作现象，从全国范围来说，出现如此集中的乡土题材作品，确属罕见。如《辞郎洲》（编剧林澜、魏启光、连裕斌）乃潮剧乡土题材作品中的佼佼者，写潮州女诗人陈璧娘与其丈夫张达抗元勤王的故事。剧作据史实并参考《潮州府志》《饶平县志》等记载，塑造了陈璧娘"折一枝而播万种"、抱尸立剑的悲剧形象。全剧诗情洋溢、伟丽悲壮，是潮剧乡土题材作品中不可多得的精品。这种致力于乡土题材创作的优良传统，一直延续到今天。

在不同历史时期，潮汕地方乡土题材（包括地方知名人物、民间故事传说及地域性事件）永远是潮剧编剧家们关注的一个重点，是引发他们创作冲动的兴奋点。关注并创作乡土题材作品，已经成为潮剧编剧一个优良的创作传统。为什么会形成这样的优良传统呢？

我们以为，乡土题材给予剧作家一种情感上的亲切感，一种强烈的身份认同感。中国人热爱家乡，潮州人热爱潮汕，说起家乡的父老乡亲，山水草木，亲切感油然而生，这是不言而喻的。潮州人无论怎样漂泊在外，远涉重洋，都不忘家乡，不忘报答桑梓。潮剧正是将远在千万里之外的潮州人联结在一起的重要文化纽带。还有，对乡土题材的敏感与关注，无论是对编剧还是观众来说，都是一种文化认同。由于地域文化相同，道德观念相似，风俗习惯相类，这种文化认同使编剧关注并利用乡土题材来创作，本土同胞也喜欢乡土题材的戏曲。再有，乡土题材剧作包含不少令人精神愉悦的因素，如乡音乡谣、土谈俗语，乃至名物风俗，闻之常常令人雀跃，精神为之一振。《荔镜记》《苏六娘》《金花女》等剧就包含不少这方面的愉悦因素。

总而言之，身份上的亲切感，文化上的认同感，精神上的愉悦感，促成了编剧对乡土题材的关注与观众对这一题材的眷恋，形成了潮剧编剧关注乡土题材、优先考虑乡土题材的创作传统。

最后，读潮剧剧本或观看潮剧，对潮剧语言的流畅与诗意，会有较深的印象。潮剧艺术从整体上看，正如屈大均在《广东新语》说的"其歌轻婉"（《诗语·粤歌》）。潮剧抒情性强，无论唱腔或表演，皆优美宛转，风情万种，故其剧作语言，尤其是唱词多充满诗情画意，清新流畅。这是因为潮汕地区从唐宋以降，人文荟萃，古典文化传统深厚，因此潮剧作家从总体来说文化素质较高，学养深厚。要写好古代人物悲欢离合的故事，下笔不雅，缺乏诗意，那是不行的。因此，剧作唱词比较接近古典诗词，

这就是许多潮剧作家擅长诗词、潮剧受到许多戏剧名家、文人学士欢迎的原因。王季思教授就曾表示对潮剧语言诗意与文采的欣赏，他还亲自动手润色一些剧目（如《闹钗》《荔镜记》）的唱词。在"花部"戏曲中，潮剧相对于京剧、粤剧来说，又显得"雅"一些，诗意较浓郁，文辞蕴含古典韵味，京剧与粤剧相对来说更显通俗。白先勇曾以兰花比喻昆曲，我们以为潮剧似海棠，既雅丽又俗艳，正如《红楼梦》咏海棠所说"也宜墙角也宜盆"，既可登大雅之堂，又可演于广场草舍。

其实，从根本上说，潮剧是一种"雅俗共赏"的戏曲艺术。潮剧不像京剧，须生表演艺术特别丰富，须生行当特别强的剧种是不会"轻婉"的；它又不像粤剧，粤剧前期以丑生为主，现时则文武生挑大梁，但无论是以丑生为主还是以文武生为主的剧种，也都不可能"轻婉"。潮剧受南戏影响极深，它实际上是南戏在粤东的支脉，以生、旦、丑为主角的剧目特别多，它选择"雅俗共赏"为终极审美目标。说它"雅"，是因为它质地"轻婉"，诗情画意，扮相俊美，唱腔优美，表演柔美，语言秀美，韵味隽美，是一种轻歌曼舞的戏剧艺术；说它"俗"，主要表现在故事通俗，贴近民众，尤其是潮丑的表演与语言，极富生活化、通俗美与亲切感，乡谈土语，对句妙喻，快板俗谚，常常信手拈来，令人发噱。所以，潮剧的艺术基因，既有"俗"的内核，又有"雅"的因子，它是一种雅俗共赏的戏曲艺术。

2008年，由广东省潮剧发展与改革基金会资助的"潮剧剧作丛书"出版。这套丛书，由陈韩星任主编、沈湘渠任副主编，共编选了当代潮剧最有影响的12位作家的代表作，计有《谢吟剧作选》《王菲剧作选》《林劭贤、洪潮剧作选》《黄翼剧作选》《刘管耀剧作选》《陈名贤、林树棠剧作选》《陈英飞剧作选》《李英群剧作选》《陈鸿辉剧作选》《沈湘渠剧作选》共十大册（张华云、魏启光、李志浦等名家剧作此前已结集出版，故不在此丛书内）。这样，包括张华云等3位作家在内的15位名家剧作选已基本出齐。这些剧作，代表了当代潮剧剧作的最高成就。

〔注〕

[1] 沈湘渠：《忆谢翁》，见《谢吟剧作选》，中国戏剧出版社2008年版。
[2] 陈英飞：《五台一夜》，见《陈英飞剧作选》，中国戏剧出版社2008年版。

[3] 黄心武:《莫信诗人竟平淡》,见《陈英飞剧作选》,中国戏剧出版社 2008 年版。

(原以《刍议潮剧编剧艺术的传承与创新》为题刊于《中国戏剧》2012 年第 7 期)

《潮剧史》后记（节录）

两个年过古稀的老人，不好好颐养天年，含饴弄孙，却终日各自伏案，或奋笔疾书，或钻营故纸，或冥思苦想，矻矻兀兀，反复折腾，终于写出这部70多万字的《潮剧史》。所谓敝帚自珍，文章是自己的好，审校完最后一稿，心里有说不出的高兴。

在这个"唯物"的时代，"实用"的世道，好像一切美好的理想与情怀已被"虚化"，其实也不尽然。每个人在这个世界上都有自己的位置与使命，对于年逾古稀的我们来说，心里一直在盘算着，不知什么时候老天爷就会来召唤，毕竟离这个日子已经越来越近了，因此，必须为后代留下点什么，必须为我们终生从事的事业留下点什么，抱着这样纯真的态度，心无旁驰横鹜，开始撰写这部《潮剧史》。我们把人生最后的精力潜能，献给殚心守望的戏曲，献给梦萦魂牵的潮剧，现在终于如愿以偿，于是心中释然。

潮剧是广东的大剧种，潮汕文化的标志性符号，艺术博大精深。在全国两三百个地方戏曲剧种中，潮剧以其悠久的历史传统、鲜明的地方特色与深厚的文化底蕴独树一帜。我们对潮剧薄有所窥，在本书中描画其生成的轨迹，勾勒其发展的历史，辨其讹谈，论其疑似。正如唐太宗李世民所说："以古为鉴，可知兴替。"（《新唐书》）把潮剧的历史梳理一遍，探其盛衰之迹，盈亏之理，不敢说自出手眼，有所发现，然我们坚守治学唯勤，持论唯谨。在这个以解构经典、颠覆传统、蔑视规范、推倒偶像为时尚的时代，我们不敢戏说历史，也没有能力与水平这样做，只好老老实实，从各种故纸资料堆中，爬罗剔抉，力求把潮剧发展的真实面貌客观地呈现。至于能否做到这一点，那当然是另一回事。

本书写作伊始，我们便确定全书的结构与主旨：以年代为经，史事为纬，史论结合，论从史出；把潮剧置于中国戏曲的大背景下来考察，存

史，存戏，存人，传递正确的历史信息。能否做到，则有待读者诸君的吐槽指正。

吴国钦　林淳钧
2014 年岁末

潮剧与潮丑

"欲食好鱼白腹鲳,欲娶娇妻苏六娘。《扫窗》《芦林》《柴房会》,珠转玉盘音绕梁。"

这首潮州歌仔,盛赞潮剧的演出声情并茂,像《苏六娘》《扫窗会》《芦林会》《柴房会》这些剧目,在潮汕地区可以说是家喻户晓、遐迩知名的。

潮剧,过去称为潮调、潮腔、潮音戏、潮州白字戏、潮州戏等名目,流行于粤东韩江流域一带,包括汕头、潮安、揭阳、澄海、普宁、潮阳、惠来、饶平、丰顺、南澳等市县。潮剧原是宋元南戏的一个分支,属潮泉腔系统的戏曲(潮州方言与泉州方言同属闽南语系,故戏曲声腔相同)。潮剧至迟在明初已经形成了一个独立的剧种。1975年在潮安县明初墓葬中出土了明宣德年间(1426—1435年)的潮州戏文写本《刘希必金钗记》,此潮剧本距今已有560年的历史。潮剧著名的剧目如《荔镜记》《苏六娘》《金花女》等,也有明代嘉靖年间(1522—1566年)或万历年间(1573—1619年)的刻本传世(以上剧本,均见广东人民出版社出版的《明本潮州戏文五种》)。在国内,要找到500多年前用地方声腔写的剧本的刻木或写本并不容易。因此,潮剧是我国约300个地方戏曲剧种中属历史最为悠久的一类,也就是说,潮剧迄今已有近600年的历史了,比广东地区的大剧种粤剧的历史要长得多(粤剧大约形成于明末,有近400年的历史)。

为什么在潮汕平原能形成一个历史悠久的戏曲剧种呢?粤东地区于331年(东晋成帝咸和六年)始建海阳县,591年(隋文帝开皇十一年)始置潮州,从此就有了名副其实的潮人。唐代的陈元光平定了"泉潮啸乱"后,引进中原文化,特别是后来韩愈治潮,倡学兴教,对弘扬潮州乡土文化起了重要作用。开元古寺(始建于唐玄宗开元二十六年,即738年)与韩文公祠在潮州韩江隔岸相峙,是唐代潮人文化留传至今的重要人文景观。到了宋代,潮州已获"海滨邹鲁"之美称(孟子生于邹,孔

子生于鲁,"邹鲁"于是成为文教兴盛之地的代称)。南宋著名诗人杨万里《揭阳道中》诗云:"地平如掌树成行,野有邮亭浦有梁;旧日潮州底处所,如今风物冠南方。"唐宋不少著名的政治家或文化人,如唐之韩愈、李德裕,宋之赵鼎、陈尧佐、杨万里、文天祥、张世杰、陆秀夫等都到过粤东,对潮人文化的开发起过积极的作用。明代潮州人文鼎盛,像状元林大钦、兵部尚书翁万达等,至今在潮汕地区还有关于他们政绩人品的不少故事传说。由于唐、宋、明历朝的开发,潮州人才荟萃,文化繁衍,形成根深叶茂的潮人地方乡土文化,而潮剧就是潮人文化中最具光彩与特色的文化品类与娱乐机制。

潮剧剧目丰富。南戏许多著名的剧目如《荆钗记》《白兔记》《拜月亭》《琵琶记》等,潮剧都有整本演出或保留其锦出艳段。今天一直演出于潮剧舞台的著名折子戏《井边会》《扫窗会》《芦林会》《妙常追舟》等,来自《白兔记》与明传奇之弋阳腔或昆山腔剧《高文举珍珠记》《跃鲤记》《玉簪记》等,所以清代李调元在《南越笔记》中说:"潮人以土音唱南北曲曰潮州戏。"潮剧另一类剧目是潮州一带地方民间故事传说,如《荔镜记》《苏六娘》《金花女》《龙井渡头》等。在清代,农村或广场演戏时,常常在上半夜演出"正音戏"(外地官腔),下半夜才用潮州方言演出饶有趣味的潮音戏,群众把这种演出叫作"半夜反"。至今潮州俗语中还有"半夜反"一词,其源盖出于此。

潮剧的音乐极具地方特色,它吸收了潮州大锣鼓、庙堂佛事音乐及当地的歌仔、民间小调与乐曲,又融合了南戏及弋、昆、梆、黄的声腔;又因为潮州方言八个声调的高低变化,形成独特的音乐唱腔系统。其唱法既有曲牌连缀,又有板腔变化,且有一唱众和的帮腔(即"帮声"),以达到渲染气氛、烘托情境的目的。

潮剧作为广东的主要剧种,其特色主要有三个方面:

首先,唱腔优美。由于潮剧主要依托于潮州音乐,而潮州音乐婉转谐美,玉润珠圆,十分悦耳。"穷乡隘巷,弦歌之声相闻"(《揭阳县志》)。因此潮剧擅于抒情,文场为长,武场为短。《扫窗会》《荔镜记》这些文戏自不必说,就是演出宋末陈璧娘抗元的"武戏",也重"文场",所以誉者称之为"柔肠似水,侠骨如霜",全剧"武戏文唱",清丽夭娇,有一唱三叹之妙。

其次,文辞优美,文采斑斓。潮剧虽重本色("丑"戏多本色),对

生旦戏来说，却讲究文采，唱词往往是流转如珠的抒情诗。著名的潮剧编剧家谢吟（《陈三五娘》等剧作者）、张华云（《苏六娘》等剧作者）、李志浦（《张春郎削发》等剧作者）都是擅于翰墨之诗人，潮剧因此充满诗情画意，极富韵味，洋溢着浓重的文化气息。

最后，潮剧生旦戏柔美瑰丽，载歌载舞，充满旖旎风情，将戏曲之抒情特性发挥到淋漓尽致。尤其是彩罗衣旦（即花旦）的表演，其伶牙俐齿之说白，灵巧轻盈之身段，顾盼流转之眼神，令满台生辉。如锦出戏《桃花过渡》就属于常演不衰的剧目，几乎每个潮人都能哼出其中"斗歌"场面那几句"哙啊哙叫歌"来，足见其影响之巨大。

说到潮剧之特色，不能不提到潮丑。潮剧丑角之表演艺术，在全国各剧种中属佼佼者，除了京剧、川剧、昆剧等少数剧种外，几无与伦比。潮丑分工之细密，表演程式之繁富，堪称一绝。其丑角之著名应工戏如《柴房会》《闹钗》《刺梁冀》《南山会》等，早已不胫而走，蜚声海内外了。

潮丑行当可分10类：官袍丑、项衫丑、踢鞋丑、裘头丑、老丑、老衣丑、女丑、长衫丑、小丑、武丑。丑角的表演，以夸张、变形为主要手法，或滑稽，或幽默，土话俗话，插科打诨，令人绝倒。李渔说丑角之表演好比"人参汤"，令人提神醒脑，潮丑尤其如此。潮丑的外部形体动作，或模仿动物，如螳螂、猴子、蛤蟆，或模拟木偶、皮影，前者机灵奇巧，后者机械木讷，各臻其妙。潮丑之行腔，用豆沙喉之"痰火声"，低八度运唱，很有特色。不久前故去的著名女丑洪妙，被誉为"国宝"，其扮演之媒婆、乳娘，惟妙惟肖，为潮剧增色不少。名丑李有存及方展荣扮演《柴房会》中之李老三，把一个胆小而有正义感的小人物刻画得入木三分。当听到对方是鬼时，惊恐万状中掇窜上梯下梯之动作，常赢来满座喝彩声；而李老三那一口气唱几十个"我的、我的、我的……"的行腔，似断似续，有紧有慢，而又一气呵成，真令人击节叹赏！

潮丑的特色，还在于运用特技性很强的技法来表现人物，模拟心态，如扇子功、胡子功、帽翅功、梯子功、水袖功、腿脚功等。如名丑蔡锦坤在《闹钗》中的折扇功，用折扇之多种运转功夫刻画花花公子之浮浪心性与儇薄行为；《柴房会》中李老三见鬼失色，演员整个身子霎时僵硬，但两撇小胡子却不停地左右抖动。这些折扇功与胡子功极富滑稽感，令人忍俊不禁。

潮丑之风趣、机敏、滑稽，源于潮人精明之禀赋及机灵诡谲之情性。潮汕平原处海之一隅，古时位于"山高皇帝远"之僻远地带，文教发达而约束较少，造就了潮人风趣聪敏之个性。在农村，男人喝工夫茶、闲聊的房子叫"闲间"，那是笑语和"咸古"（带点黄色味道的故事）产生和传播的处所；女人则有"女人间"，那是绣花、唱歌册、讲笑话的地方。这些特殊的人文背景与生活环境，无疑是滑稽风趣的潮丑艺术产生之温床。

今天的潮剧已远播海内外，随着潮人的足迹而遍及世界各地。不仅潮汕本土有许多潮剧团，广东的嘉应及福建闽南一带也有潮剧演出，香港地区以及新加坡、泰国、马来西亚、柬埔寨也是潮剧流行的地区，光泰国就有30个潮剧团在演出（详见林淳钧著《潮剧闻见录》）。1993年元宵节，在汕头市举行了规模空前的首届国际潮剧节，除泰国、新加坡、马来西亚和香港特别行政区这些地方的潮剧团外，美国、法国也组团参加演出，潮剧艺术人才一时间从地球的各大洲荟萃于汕头市，带来了娴熟的戏艺与各地潮人的深情厚谊，成为潮剧艺术史上的一段佳话。

（原载《中国典籍与文化》1993年第4期）

从《柴房会》谈戏曲的价值重建

潮剧《柴房会》是一出极具观赏价值的小戏，前辈戏剧大师田汉、张庚等曾不止一次观看并给予高度赞赏。田汉诗前小序曰："端阳次日，再看《柴房会》诸剧，皆精妙。诗云：新翻南国百花谱，绝妙人间鬼趣图。"张庚诗云："李三（《柴房会》主角李老三）遇鬼倾场噱，庞女（潮剧《芦林会》女主角庞三娘）逢夫彻骨哀。愿得此生潮汕老，好将良夜傍歌台。"

《柴房会》故事原见宋代洪迈《夷坚志》，20 世纪 20 年代就搬上潮剧舞台，写妓女莫二娘与杨春相爱，倾其积蓄自赎从良，随杨春归返老家扬州。途中，杨春乘莫二娘病笃，卷其钱财而去，莫二娘无助，遂于客店柴房自缢。莫二娘的鬼魂遇货郎李老三，李老三仗义带莫二娘魂前往扬州寻杨春报仇。故事有点儿类似《杜十娘》或《活捉王魁》，属"痴心女子负心汉"一类寻常题材。

20 世纪 20 年代的潮剧《柴房会》是一个"坐唱"节目，幕启时李老三与莫二娘鬼魂对坐而唱，唱完落幕，是一出好听而不好看的戏曲剧目。

20 世纪 60 年代，魏启光将该剧"推倒"重写。魏启光被潮剧最负盛名的女演员姚璇秋称为"难得的大剧作家"，他以如椽巨笔，通过投店、惊鬼、闻冤、仗义、上路五个关目，写出李老三的胆小但又强化其正义感，使这个市井小民血肉饱满。魏启光的《柴房会》与原本不可同日而语，大的改变有三：变鬼气为人气，变悲剧为喜剧，变唱工戏为唱做并重戏。

《柴房会》的成功，倾注了老一辈潮剧艺术家的心血，魏启光的剧本、卢吟词的导演、名丑郭石梅的参与，使全剧妙趣横生，满场生辉。

《柴房会》的成功，最主要表现在三个方面：

其一是赋予人物以血肉生命，使形象生动活脱显现于舞台上。如李老三遇鬼后害怕心慌，莫二娘唱："有道是恶人才怕鬼，莫非你为人心有

亏!"这一言击中李老三个性中正能量的肯綮,他惊魂甫安,镇定地回答:"我李老三平生最讲义气,于心无愧!"莫二娘于是向李老三施礼:"大哥果然好心仗义,恕我冤魂无知。"李老三见鬼魂很有礼貌,说错话懂得道歉认错,更加同情怜恤对方。

其二是剧作语言通俗谐趣,令人发噱。魏启光熟悉底层百姓生活,在剧中运用了大量潮汕地区的俗话谣谚、韵语乡谈来塑造走街串巷的货郎李老三这一市井小人物。如李老三一出场即自我介绍"虽说三十无妻、四十无儿",潮谚接着说"孤老半世",魏启光径改为"倒也清静半世"。见鬼时,李老三口中念念有词,拜请李姓众神仙前来救助:"太上李老君、托塔李天王、老仙铁拐李、济公金罗汉(俗姓李),助我李老三驱鬼出柴房!"这些通俗生动的语言,令人绝倒。

其三是伎艺的穿插运用,这是《柴房会》成功的重要保证。如李老三的"椅子功"与"梯子功",精妙绝伦,煞是好看。开头见鬼时,李老三跳椅、夹椅、脚穿椅背、带椅滚地,最后甩椅被莫二娘接住,情急之下,李老三蹿上梯子,通过滑梯、夹梯、耍梯,在梯子上做"金鸡独立""猴子观井"等伎艺表演,把全剧气氛推向高潮。《柴房会》通过两代名丑的精心创造(20世纪60年代由李有存担纲,八九十年代由方展荣出演),剧场演出效果很好,获得观众的赞赏。几乎可以毫不夸张地说,每一个观赏过《柴房会》的观众,无不为其精彩的演出所倾心折服。

我这里想说的是,《柴房会》的伎艺表演大大增强了剧作的观赏价值。除了唱功、说白之外,椅子功、梯子功的生动运用,对塑造人物性格、表现剧情、渲染气氛起到非常重要的作用。伎艺表演是我们戏曲传统一个十分重要的方面。今天,这一传统被相对忽视或放弃了,这使不少戏曲演出成了"话剧加唱",忽视技术性手段的提炼与运用,戏曲演出的观赏价值打了折扣,观众的流失也就成了顺理成章、自然而然的事了。

传统的戏曲,其本体内核包含"唱、做、念、打",这是众所周知的。除了唱功、说白、武打之外,这里的"做功",除舞蹈、身段、程式之外,伎艺也是一个重要的方面。我举一个最传统的例子,我国现存最古老的剧本是南宋时期九山书会编撰的《张协状元》(见钱南扬《永乐大典戏文三种校注》),该剧第十六出写被强盗抢了盘缠的穷书生张协与在破庙栖身的贫女结婚,破庙连一张放酒菜的桌子都没有,丑扮的店小二于是自告奋勇装扮"桌子":他两手两脚撑地,挺高肚皮"做"桌子,放酒壶

与果品，新婚夫妻恩爱唱和，丑扮的"桌子"也唱："做桌底，腰屈又头低，有酒把一盏与'桌子'吃。"丑扮"桌子"的伎艺表演，既符合丑角风趣的个性，又切合破庙的环境，场面有趣而令人发噱。这种用人扮桌子的伎艺表演，是我国戏曲写意性传统的最佳体现，在这个古老剧本中，已经把戏曲"唱、做、念、打"的本质特征和盘托出。这就是戏曲，这就是传统。试想，如果京剧《徐策跑城》没有令人眼花缭乱的"跑功"，《时迁偷鸡》没有吞吐纸火的"口功"，《战洪州》没有靠旗抛枪的功夫，潮剧《闹钗》缺少"扇子功"，《春草闯堂》没有"荡轿子"表演，这些戏的观赏性将会大大下降。

今天，对传统戏曲的价值认识有所偏颇。在不少戏曲主创人员那里，重内容、轻形式，重意识、轻技术，几乎成了通病。每排一个新戏，主创们几乎花费绝大多数精力琢磨戏的思想内容（这无可厚非），而对戏的技术性手段、伎艺表演部分考虑较少，使戏曲不自觉地陷入"话剧加唱"的泥淖中。缺少伎艺，缺少绝活，缺少"一招鲜吃遍天"的令人神往的表演，无怪乎戏曲不怎么可爱了。据说裴艳玲55岁时还能"打旋子"55个，粤剧大师罗品超60岁时还能用手拉直一条腿至头顶"金鸡独立"20分钟，老一辈戏曲艺术家身上的技术性"绝活"还可以举出许多许多……

今天，重视戏曲的伎艺表演，加强戏曲的技术性手段的运用，应提高至戏曲价值重建的高度来认识。戏曲传统的价值，是上千年戏曲文化积累而成的，各种技术性手段和价值没有得到充分肯定与运用，就没有完整继承的可能。戏曲其实是用不同技术手段与舞台语汇来表演的，不重视技术手段，只会使戏曲的观众越来越少。戏曲的价值重建，既是一个重要的理论问题，又是与现实密切相关的创作实践问题，值得戏曲界同仁深思。

（原载《剧本》2012年第8期）

姚璇秋的表演艺术

姚璇秋是今天潮剧最为著名的演员。1953年，只有17岁的姚璇秋在广东省戏曲观摩演出大会上就获得了"表演奖"；1957年在北京演出潮剧折子戏《扫窗会》，田汉看了姚璇秋的表演后高兴地赋诗"争说多情黄五娘，璇秋乌水各芬芳"，"清曲久曾传海国，潮音今已动宫墙"，对姚璇秋的表演予以高度的赞扬。

说到一个名演员的表演艺术，常常会记起她的拿手戏，谈到姚璇秋就很自然地想到她在《扫窗会》《陈三五娘》《苏六娘》《辞郎洲》等剧中的出色表演。姚璇秋是学青衣的，开蒙戏是《扫窗会》。这是弋阳腔首本戏《珍珠记》中《书馆悲逢》的一折，它写高文举中举后被迫入赘温相府，其妻王金真寻夫来到京都，却被温相之女打成奴婢。王金真夜间借扫窗之机，到书房与高文举相会，不幸又被温氏发觉，只得逃离书房前往开封府告状，最后在包拯帮助下夫妻团圆。《扫窗会》写的是书馆相会这一段。姚璇秋扮演王金真，她带戏上场，从她那愁苦哀怨的面部表情和顾盼不定的眼神中，我们看到角色此时正怀着一种又急又恨又惊又怕的复杂心情。她急的是，好不容易才找到一个夫妻见面的机会，因此步履匆匆；恨的是，温相父女狼狈为奸，自己寻夫不暗，备受苦楚；惊的是相府防范森严，万一走漏风声则不要说夫妻不能相会，性命亦将难保；怕的是，高文举入赘相府之后，夫妻的恩爱是否一笔勾销。姚璇秋出场后，一下子就把角色推入戏剧矛盾冲突的漩涡中，让观众为王金真的遭遇与处境提心吊胆。

在《陈三五娘》中，姚璇秋扮演大家闺秀黄五娘。这是一个娇羞怯弱的少女，由于婚事不如意，父亲要把她嫁给人品粗鄙的林大，她自己虽然热恋着泉州才子陈三，但当陈三假扮磨镜师傅入府磨镜之后，因为礼教的防范使五娘始终未能与他一诉衷肠。姚璇秋在这里真实地再现了一个幽怨娴雅的大家闺秀的形象。

《苏六娘》是一出悲喜剧，写六娘和表兄郭继春的爱情故事。情节大

起大落，节奏明快，时而令人捧腹，时而催人泪下。姚璇秋在《赏荷》一场中，以一个娇羞的初恋少女的形象出现，私语切切，情意绵绵，完全沉浸在柔情蜜意之中。不久，专横的族长和讼棍杨子良的介入，使爱情的秋月平湖终于炸开了一个旱天惊雷。当姚璇秋唱到"西芦旧梦已阑珊，不堪回首金玉缘。从来好事多磨折，自古薄命是红颜"的时候，如泣如诉，婉转悲啼的声情深深地感染着观众。

《辞郎洲》是一出历史悲壮剧，写的是宋末潮州女诗人陈璧娘及其丈夫张达抗元的故事。姚璇秋扮演了一个对她来说难度较大的角色陈璧娘。陈璧娘在历史上是实有其人的，她的《辞郎吟》今天读来仍叫人荡气回肠。陈璧娘又是一位抗元女英雄，塑造这个形象对于武功底子较差的姚璇秋来说存在明显的困难。但她在武术教师的帮助下，勤学苦练，终于成功地扮演了柔情侠骨、智勇兼备的女诗人、女英雄的角色。

感人至深的表演艺术要求演员创造个性鲜明、栩栩如生的艺术形象。严防"一道汤"，人物要性格化，每一个有成就的演员，无不具有这一特征。姚璇秋的表演也是这样。她创造了形象不同、性格迥异的王金真、黄五娘、苏六娘、陈璧娘等形象，很好地把握了她们的性格特质，因此我们看到的是性格化的艺术，而不是"一道汤"的表演。前辈艺术家关于"演人别演行"的教导，在姚璇秋身上同样可以体会到。

姚璇秋善于掌握角色的性格特质，准确地把握人物情绪的变化，处理各种复杂的情感，这在王金真这个角色的创造上表现得尤为突出。王金真是青衣老派的装扮，演员手里拿着一把芦花扫。当王金真唱到"上剪头发，下剥绣鞋，日间汲水，夜扫庭阶"的时候，对温氏怨愤的情感油然而生，气恨之余把芦花扫扔掉，但猛然想起今晚夫妻相会的契机，全在这把芦花扫上，于是又急忙寻找。演员蹲着走一种特殊的矮步，探索的十指和翻动的裙裾形成了摇曳的舞姿，十分好看。摸到芦花扫后，王金真欢喜若狂，大叫"在，在，在！"通过一把小小芦花扫的既丢又捡，有层次地表现了角色内心感情的变化。见到丈夫高文举后，王金真百感交集，懊恨交加，但却没头没脑地反问一句："你是何人？"她想起眼下的苦境，对高文举充满了怨恨，随着"冤家，我恨你"的责骂声，她终于把情绪集中到手上的芦花扫，说了声"恨不得把你一扫"。不料高文举眼见妻子蓬头垢面，又怜又爱，低头认错说："妻呀，你就扫下来！"王金真不觉一怔，倒抽了一口气，对丈夫体贴怜爱之情使芦花扫扫不下去，反而掉落在

地，代之而来的是严正的诘责。她说到张千来下休书"将妾身来休离"的时候，怨恨之感陡然又起，她乘势把丈夫一推，但当高文举被推得一个踉跄的时候，她又急忙前去扶住。就这样，要扫而扫不下去，要推又急忙扶住，姚璇秋通过这样细致入微的表演，把王金真对丈夫那种又爱又恨、又怜又怨的复杂感情刻画得入木三分。

姚璇秋认为："演员的一切创造都必须服从人物的性格和她的思想情感，以及存在的那个客观环境。"她之所以能够创造出个性鲜明的人物，是和她认真分析角色、钻研角色分不开的。

除了认真分析角色、揣摩角色的想法、心理和性格特征外，她还十分强调融会贯通，既认真吸取传统，又不为传统所束缚，在钻研角色的基础上大胆创新。她在谈到王金真形象的创造时说："《扫窗会》中，有好些动作、身段、步法按照传统来表演，像扫地部分就是原来所有的。可是过去那个三步进三步退的简单步法已经无法概括角色的整个内心活动，因此，一方面吸取了其他剧种的长处，一方面发展了许多横步、碎步，大胆地把进三步、退三步的局限性打破了。"这说明没有继承，没有深厚的艺术功底，就没有创新，也难以成为一个名演员。这就是姚璇秋的艺术创造给予我们的启示。

在谈到姚璇秋的表演艺术的时候，我们不能不说到她的唱腔。潮剧的青衣应工戏几乎是以演员必须有清亮的金嗓作为先决条件的。姚璇秋珠圆玉润、柔美动人的唱腔，早就为中外潮剧观众所啧啧称道。她行腔悠扬舒徐，音域宽广厚实，配合着抒情性强、富有乡土情韵的潮州音乐，真可谓余音袅袅，绕梁三日，像《扫窗会》中【四朝元】【下山虎】这些曲子，早已有口皆碑。她的圆润如玉的唱腔，加上明丽若花的扮相，柔情似水的表演，确实叫中外潮剧观众为之陶醉着迷。

姚璇秋从一棵幼芽长成根深叶茂的大树。我们高兴地看到她近期依然活跃在舞台上，她迅速医治好"文革"带来的身心创痛，艺术上又有了新的进步。她在《续荔镜记》中扮演了黄五娘（还反串小生一角），在《井边会》中扮演了李三娘，在《春草闯堂》中扮演了相府千金小姐李半月，这些剧目在国内外演出时，均获得很大的成功。我们期望着她百尺竿头，更进一步。

<div style="text-align:center">（原载《南国戏剧》1980年第3期）</div>

潮剧剧目研究的丰碑

——评《潮剧剧目汇考》

在1999年10月召开的"第三届潮学国际研讨会"上，与会代表对林淳钧、陈历明编著的被列为"《潮汕文库》基础研究项目"的《潮剧剧目汇考》一书给予极高评价，认为它是一部重要的文化史料，是潮剧剧目的集大成。该书对潮剧历史的编写与研究无疑将起到奠基的作用，它是近年来地方戏曲艺术研究中的一部不可多得的精品。

潮剧是我国一个古老的戏曲剧种，艺术博大精深。从明代潮州戏文《刘希必金钗记》出土之后，可以推知潮剧的历史在570年以上。潮剧的历史比京剧、越剧、黄梅戏等著名剧种都要长。但是，由于史料匮乏，潮剧史的研究与编写严重滞后。《潮剧剧目汇考》的出版可以说将潮剧史的编写向前推进了一大步。

《潮剧剧目汇考》皇皇三大册115万字，搜罗宏富可以说是该书的一大特色。潮剧从明宣德七年（1432年）《刘希必金钗记》抄本算起，究竟有多少剧目，谁也无法说清楚。林淳钧用几十年的时间辗转搜集，与陈历明一道用几年的工夫访问了数以百计的老艺人与老戏迷，集腋成裘，编写成这一部大书。该书收录了古今中外潮剧剧目2400个，其中1949年以前的剧目约1000个，1949年以后的剧目约1300个，海外潮剧团上演的潮剧剧目150个。这些潮剧剧目中，有改编自古代戏曲名著的，如《西厢记》《牡丹亭》《白蛇传》；有改编自古代小说的，如《聊斋》《红楼梦》；有从其他剧种移植来的，如《山东响马》《团圆之后》《春草闯堂》；有属于潮剧老传统剧目的，如《扫窗会》《井边会》《芦林会》《柴房会》"四大会"；有名噪一时给不同时期观众留下深刻印象的，如《扼死鹦歌》《红鬃烈马》《桃花过渡》《告亲夫》《龙井渡头》；更有潮汕乡土题材的著名剧目，如《陈三五娘》《苏六娘》《林大钦》《辞郎洲》《革命母亲李梨英》等。在编写过程中，有两类剧目的搜集是难度极大的，

一类是1949年以前上演的剧目，由于年代久远，剧作湮没无闻，林淳钧通过各种办法寻找到几十年前的潮剧演出说明书几百种，并与陈历明一道请老艺人回忆上演剧目，讲述剧情本事，才使这一时期演出的剧目有了底数与眉目；另一类搜集有困难的是海外潮剧演出剧目。潮剧在新加坡、泰国以及香港特别行政区都有剧团演出，但要搜集到这些剧团剧目演出资料相当困难。林淳钧利用一两次随剧团出国演出之机，检阅当地报刊，托朋友查找复印，其中种种艰辛，可谓一言难尽。就这样东寻西找，苦苦搜求，这才成就了《潮剧剧目汇考》这个巨大的戏曲史料工程。

考释精当，是该书的第二大特色。搜集2000多个剧目，用了几十年的时间来积累觅求，需要的是一种对事业的锲而不舍的精神；而要对每一个剧目进行考释，需要的却是扎扎实实的学问功底。编写者运用深厚的戏曲史、潮剧史知识对潮汕本土各种文化门类的广泛把握、溯源辨流，理清了多数剧目的来龙去脉。

《潮剧剧目汇考》除对每一个剧目的情节内容做尽可能详尽的介绍外，在"考释"上主要集中考证诠释四个方面的内容：一是剧目的来源出处；二是剧作者；三是演出剧团（戏班）；四是演出年代。在著录的2400个潮剧剧目中，有的剧目由于年代久远，某些方面的内容已无法考释，只能暂付阙如。如20世纪20年代后期老凤鸣班、老凤祥兴班、中一枝香班（惠来）演出的《青盲娶妻》剧目，究竟来自何书何剧抑或民间口头流传故事，今已无法查考，只能俟之后来者。

从总体上说，《潮剧剧目汇考》对以上四个方面内容的考释是认真的、精当的。举例来说，《金花女》是潮汕观众十分熟悉的潮剧传统剧目，潮州歌册、花灯、屏饰均有"金花牧羊"作品，剧本故事背景及所呈现的生活习俗均为潮州一带。但男主人公刘永自报家门曰祖居在清州韩岗之阳，《潮剧剧目汇考》据此考定刘永乃河北青县人，随祖上迁居潮州。《潮剧剧目汇考》不但指出福建梨园戏也有《刘永》剧目，且对比了明代刻本《摘锦潮调金花女大全》与20世纪30年代《金花牧羊》演出本、20世纪60年代广东潮剧院演出本、潮州潮剧团与正天香潮剧团演出本以及20世纪80年代普宁潮剧团演出本之间的异同，使读者对《金花女》剧目之源流衍变有一个清晰的印象。

《陈三五娘》（即《荔镜记》）的故事在潮汕一带几乎家喻户晓，《潮剧剧目汇考》指出此剧来自明代正德年间流行的文言小说《荔镜传》，嘉

靖、万历年间已有不同潮调剧本刊行传世，清代则有顺治、光绪刻本。除明清两代潮剧刊刻本外，梨园戏、莆仙戏、高甲戏、芗剧、歌仔戏等剧种均有此剧目。《荔镜记》还拍过电影，台湾也将此题材演成舞剧、歌剧，还拍成电影与电视剧，可见《荔镜记》一直是潮汕、福建、台湾地区观众十分喜爱的一个剧目。《潮剧剧目汇考》还比较了明代嘉靖刻本《荔镜记》、万历刻本《荔枝记》与清代顺治刻本《荔枝记》的大同小异之处，简要说明从20世纪50年代至80年代《陈三五娘》演出本的内容以及《荔镜记续集》《荔镜外传》等剧目的大致情况。

《潮剧剧目汇考》的第三个特色，是纵横照应周全。《潮剧剧目汇考》一书不是孤立地记载某一剧目的内容与考释其来源，而是将同一剧目产生于不同时代、不同地域、不同剧种、不同门类、不同版本的情况汇集起来，使人对该剧目的产生与流变情况一目了然。

对不同时代出现的同一剧目，《潮剧剧目汇考》将其集中起来进行比较。如对《苏六娘》《陈三五娘》《金花女》《刘希必金钗记》等老传统剧目，从明清刻本一直比较到20世纪五六十年代、80年代的演出本，让读者窥见不同时期演出的不同风貌与内容的增删变化。有的剧目，由于演出戏班不同，产生种种差异，《潮剧剧目汇考》一一予以辨明。如《吴汉杀妻》剧目，就用广东潮剧院演出本与南澳潮剧团演出本以及新加坡潮剧联谊社1997年演出的《吴汉认母》的本子进行比较，并参照东山影业公司于20世纪60年代拍摄的潮剧艺术影片《吴汉杀妻》，使人对不同戏班、不同影剧门类的同一剧目改编演出及嬗变情况有所了解。又如对于著名剧目《孟丽君》，《潮剧剧目汇考》除指出剧目来源出处之外，还指出20世纪20年代至80年代各个不同时代演出本的内容有何不同，怡梨潮剧团、普宁潮剧团、揭西潮剧团的演出有何区别，同是《孟丽君》，潮剧本与潮剧电影有何差异，香港东山潮音剧社演出、东山影业公司于20世纪20年代摄制的电影《孟丽君》与香港新天彩潮剧团演出、联友影业公司摄制的电影《孟丽君》本子又有什么不同，这就把一个剧目的来龙去脉、纵横相关的联系以及改编演出情况和盘托出。

潮剧与其他戏剧门类和各地方戏曲剧种在剧目改编、演出方面互相学习、移植、渗透的情况，《潮剧剧目汇考》一书均考证周详。如指出《一捧雪》来自京剧，《一箭仇》来自粤剧，《女驸马》来自黄梅戏，《马娘娘》来自扬剧，《一夜王妃》来自湘剧，现代戏《二次婚礼》则来自同名

歌剧,《小二黑结婚》来自同名话剧,《小刀会》来自同名舞剧,等等。

综上所述,《潮剧剧目汇考》一书是潮剧历史研究的一部不可多得的资料性著作,它不仅具有巨大的史料价值、认知价值,而且具有重要的学术价值,它将和《曲海总目提要》、《京剧剧目初探》(陶君起)、《古典戏曲存目汇考》(庄一拂)等书一样,成为戏曲历史研究的传世之作,具有永久的流传价值。

《潮剧剧目汇考》由于工程巨大,要对2400个剧目一一考释清楚,殊非易事,难免有不周不妥之处。如对《王魁休妻》一剧,《潮剧剧目汇考》考之甚详,但并未注明它来自宋元南戏《王魁负桂英》与元尚仲贤杂剧《海神庙王魁负桂英》(已佚,后剧仅存极少残曲),今存只有明代王玉峰撰传奇《焚香记》(有《六十种曲》刊本),但无论是汕头戏曲学校20世纪60年代演出本《王魁休妻》,还是源正潮剧团的演出本《王魁休妻》,故事基本上属于宋元南戏系统,与明传奇为王魁翻案写他不负心的戏路不同。又如在《西厢记》一剧"考释"中,说故事见于"金院本董解元《弦索西厢》",董解元《弦索西厢》又名《西厢记诸宫调》,是一种诸宫调说唱文学形式,并非金院本。对《西施》一剧,"考释"云:"元关汉卿有《姑苏台范蠡进西施》杂剧,明梁辰鱼有《浣纱记》传奇,均演此故事。"其实,后代戏曲中的西施故事,包括关汉卿杂剧与梁辰鱼传奇在内,均出自《吴越春秋》与《越绝书》,应指出关剧已佚而梁剧尚存(有《六十种曲》本)。

当然,瑕不掩瑜,《潮剧剧目汇考》一书所出现的错讹或偏颇比起其巨大成绩来,是十分次要的。荀子云:"无冥冥之志者,无昭昭之明;无惛惛之事者,无赫赫之功。"林淳钧、陈历明两位著名的潮剧学者以甘于坐"冷板凳"的精神,以常人难以坚持的毅力完成《潮剧剧目汇考》这一大著,成绩实在可圈可点。尤其难能可贵的是该书出版后,潮剧剧目的搜集工作并未停止,而是仍在继续进行中。当林淳钧听说新加坡尚有潮剧童伶时期演唱的南宋戏文故事《张协状元》的曲盘时,欣喜异常,现正多方求索。

敬礼,可敬的潮剧学者!特别值得珍重的甘于寂寞的做学问的精神!

(原载《广东艺术》2000年第1期)

喜看春草过五关

一个至微至贱的婢女竟能用自己的大智大勇平息了一桩冤狱，成就了一对佳偶，真叫人啧啧称叹，赞颂不已。根据同名莆仙戏改编演出的潮剧《春草闯堂》，以瑰丽多姿、美不胜收的喜剧情节，刻画婢女春草的形象，使观众时而会心微笑，时而捧腹大笑。剧作把聪慧狡黠、娇小可爱的春草，比作"过五关斩六将"、手提青龙刀、足踏赤兔马的关云长不是没有道理的，春草的确闯过了五个艰难险阻的关卡。何谓"五关"？试漫评之。

第一关 闯公堂

在闲人回避、肃穆庄严的西安府大堂上，突然闯进小小的婢女春草，掀起一场轩然大波。为了拯救薛玫庭公子，春草急中生智、见义勇为，顶住了诰命夫人的压力，推迟了胡知府的审判，当众承认薛公子是相府的"姑爷"，从而过了这一道难关。

春草的义勇并非无因而至、突如其来。几天前她陪宰辅的千金小姐李半月前往太华山进香时，被吏部吴尚书的公子吴独无理纠缠，巧遇薛玫庭救助脱险，春草于是对薛公子路见不平、拔刀相助的精神十分敬佩。今日薛公子见吴独行凶杀人，为惩治吴独身陷囹圄，在诰命夫人淫威滥施之下，薛公子性命危在旦夕，于是春草挺身而出，利用胡知府趋炎附势的性格弱点，铤而走险，冒认薛公子为相府姑爷，以势压胡，终于逼使胡进顶住诰命夫人之压力，延缓审案，保存了薛公子的性命，顺利地闯过这第一关。

第二关 说小姐

冒认薛公子为相府姑爷，这可不是闹着玩的。闯堂后产生的一连串尖

锐的戏剧冲突，都是"冒认"事件带来的。冒认姑爷首先要得到李小姐的同意，这一关是不易通过的。

果然，李小姐听说春草在公堂冒认姑爷之后，又羞又恼，大发雷霆，拿起家法教训起春草来。怎样才能说服小姐把这桩天外飞来的"终身大事"答应下来呢？春草利用了李小姐对薛公子的好感和感恩，动之以情，晓之以理，旁敲侧击，终于使对方折服。可不是吗？太华山进香在被强徒纠缠之时，好在薛公子挺身而出解救危难，李小姐与薛公子分别时临去那深情的秋波一转，她对薛公子眷恋之情终于战胜了礼教的羁绊，最后被迫啃下了春草意外摘来的这个果实。

第三关 降知府

薛公子是否相府姑爷，胡知府将信将疑亲自来找小姐对质。在顺利说服了小姐之后，这第三关似乎不难过。"宰相家人七品官"，胡知府由于惧怕相府权势，因而对相府婢女亦唯唯诺诺，俯首帖耳听从春草的摆布。当他正想抬头一睹小姐的丰采的时候，春草纤指轻轻一按，胡知府马上低头，这些地方叫人忍俊不禁。剧场里阵阵爽朗的笑声正是对春草深深的赞美。

春草和另一婢女秋花商量好由秋花假扮小姐，在湘帘内与胡知府进行对答。但天真开朗的秋花很快就露馅了，这个时候，李小姐出场解围，胡知府在摸到对方的底细之后，兴高采烈地离去了，春草又闯过了第三个险滩。

第四关 瞒相爷

宰相是一个庞然大物，对卑微的婢女来说，宰相几乎是一座不可逾越的高山。在京城相府内这一关怎样闯，我们不禁为春草暗暗捏了一把汗。

由于胡知府并不糊涂，他为讨好阁老，让王守备捎信给李宰辅请求裁夺，为此春草与小姐赶到京都，见机而作。可是，老成持重、办事谨慎的三朝元老李仲钦却不是容易对付的。春草据理力争招来了一顿责罚，只好靠边长跪，小姐的撒娇也动摇不了顽固的父亲，宰辅终于不露声色地写了一封回书让王守备带回去照办。在毫无其他办法可想之下，春草和小姐终

于不得不瞒过阁老擅改书信,把"老夫不许他乘龙"改成"老夫本许他乘龙",把"首付京都来领赏"改为"首府京都来领赏"。就这样,瞒天过海的办法果然奏效,薛公子获救了,南冠楚囚很快就要成为相府的乘龙快婿了。

第五关 诓守备

要把放在王守备贴身口袋里的相爷的绝密书信套出来,这也不容易。可是,春草利用王守备贪财胆小的弱点,将王守备诓到宰相的办公楼御笔楼,把各种礼物馈赠塞到他的手里,正当王守备喜出望外、应接不暇,连脖子上都挂着两瓶绍兴老黄酒的时候,春草一声"相爷来了",把王守备吓得屁滚尿流、抱头鼠窜,春草于是巧妙地把他领到厢房里藏匿起来,从而顺利地偷拆了书信。一封隐藏杀机的信终于被偷改过来,它直接使得薛公子和李小姐这段美满的姻缘水到渠成,非由车胥。

最后,送婿上京的队伍浩浩荡荡喧闹而来,贺婚送礼的官员接踵摩肩络绎而至,连皇帝也送来了"佳偶天成"的喜匾,而对这一切,李阁老啼笑皆非,欲罢不能,只好顺水推舟,将错就错。婢女春草终于降服了形形色色的对手,上至位高权重的阁老、诰命,下至知府、守备,还有自己的"顶头上司"——李小姐,春草成了一幕有声有色、令人赞赏不已的喜剧的总导演。她机智义勇的性格,终于在这"过五关"中和盘托出,她的形象如出水芙蓉,亭亭玉立于舞台之上,令我们久久不能忘怀。

(原载香港《文汇报》1980年3月7日)

后　　记

　　这是我关于戏曲与潮剧的论文选集。

　　回首往事，如雾如烟。1961年我从中山大学中文系本科毕业后，师从著名戏曲学者王起（季思）教授攻读研究生，专业名称颇长，叫作"中国古代文学宋元明清文学史（以戏曲为主）"，这个专业实际上也是季思师的学术专长。在国内众多戏曲学者中，季思师以诠释古代戏曲、从文学角度解读戏曲作品擅长，从早年的《西厢五剧注》到后来的《西厢记校注》，都已成为蜚声海内外的学术经典。我在这方面承继了老师学术衣钵里的些许东西，参与季思师主编的《元杂剧选注》《中国戏曲选》（三卷本）和《全元戏曲》（十二卷本）的校注工作。1988年，我自己完成了国内第一部《关汉卿全集》的校注，季思师为此专门填了一首【南吕·一枝花】套曲（见本书卷首）赠我。从1965年研究生毕业至今，我写了一些关于中国古代文学和中国戏曲的学术论文。现在这本书，就是我选了一部分关于戏曲的论文结集而成的。

　　集子中有几篇是从1980年上海文艺出版社出版的《中国戏曲史漫话》中选录的，不算什么论文。本来并没有被我选上，但有几位朋友见过目录后说，《中国戏曲史漫话》是我的所谓成名作，颇有影响；有的后辈名家甚至说自己是读了《中国戏曲史漫话》才入门的。听着这些恭维话，我心里甜滋滋的，"魂灵儿飞在半天"（《西厢记》语）。有谁不愿意听恭维话呢？这些话令我"松毛松翼"（粤语），无问西东，也就选了几篇附上，聊备一格罢。

　　陆游诗云："遗簪见取终安用，敝帚虽微亦自珍。"粗俗点说："文章是自己的好。"于是，我不揣冒昧与浅薄，编选这本集子奉献给读者诸君。多乎哉，不多也；深乎哉，半桶水罢了。

　　感谢中山大学中文系资助本书出版。感谢华南师范大学国际文化学院院长、岭南文化研究中心主任左鹏军教授为本书写了热情洋溢的序言。当年曹禺曾说过：读了钱谷融评论《雷雨》《日出》的文章，觉得自己对剧

作和人物理解并没有那么深,未达到那个高度。(大意)我现在也有类似的感觉,我完全没有达到左鹏军教授说的境界,就当勖勉吧。感谢两位长江学者吴承学教授和彭玉平教授对本书从书名到内容提出宝贵的建议。感谢中山大学出版社社长王天琪、副总编辑嵇春霞,以及何雅涛、廖丽玲、曾斌、杨文泉诸位方家;感谢玮豪工作室谢伟国、韦澜诸先生。由于他们的鼎力相助,本书得以顺利出版。

王季思老师30年前于《关汉卿全集校注》出版之际,写有【南吕·一枝花】套曲赠我,勖勉有加;今老师归道山二十余载,师恩师德,无时忘之,临风怀想,能不依依!

付梓之际,忝叙数言,略表对师友的谢忱。

<div style="text-align:right">

吴国钦

二〇一八年三月初

</div>